普通高等学校公共艺术课程系列教材

大学影视鉴赏

张 燕 ◎ 主编

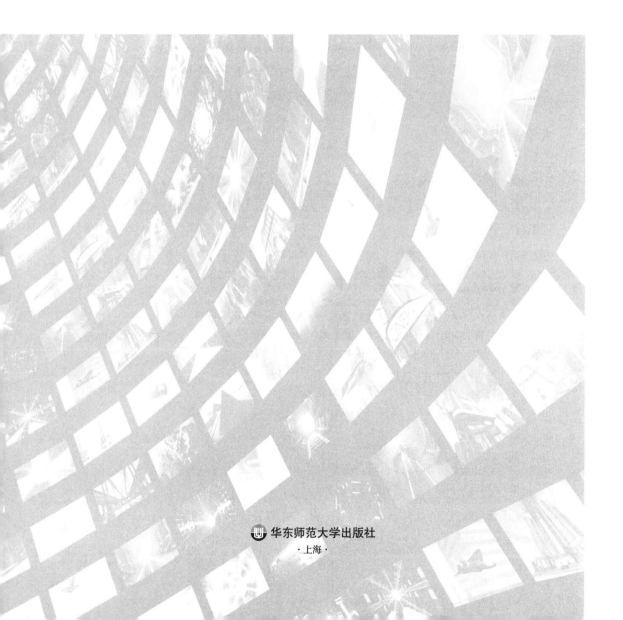

华东师范大学出版社
·上海·

图书在版编目（CIP）数据

大学影视鉴赏/张燕主编.—上海：华东师范大学出版社,2021
 ISBN 978-7-5760-1480-8

Ⅰ.①大… Ⅱ.①张… Ⅲ.①影视艺术—鉴赏—高等学校—教材 Ⅳ.①J905

中国版本图书馆 CIP 数据核字（2021）第 049532 号

大学影视鉴赏

主　　编　张　燕
责任编辑　范耀华　孔　凡
责任校对　邱红穗
版式设计　俞　越
封面设计　卢晓红

出版发行　华东师范大学出版社
社　　址　上海市中山北路 3663 号　邮编 200062
网　　址　www.ecnupress.com.cn
电　　话　021-60821666　行政传真 021-62572105
客服电话　021-62865537　门市（邮购）电话 021-62869887
地　　址　上海市中山北路 3663 号华东师范大学校内先锋路口
网　　店　http://hdsdcbs.tmall.com/

印 刷 者　上海崇明县裕安印刷厂
开　　本　787×1092　16 开
印　　张　22.75
字　　数　457 千字
版　　次　2021 年 4 月第 1 版
印　　次　2022 年 8 月第 4 次
书　　号　ISBN 978-7-5760-1480-8
定　　价　58.00 元

出版人　王　焰

（如发现本版图书有印订质量问题,请寄回本社客服中心调换或电话 021-62865537 联系）

主编情况

张 燕

北京师范大学艺术与传媒学院教授、博士生导师,北京师范大学亚洲与华语电影研究中心执行主任。教育部高等院校戏剧与影视学类专业教学指导委员会秘书长,中国高校影视学会副秘书长兼影视教学专委会副主任,中国台港电影研究会香港电影委员会执行主任,北京电影学院未来影像高精尖创新中心特聘研究员,西北师范大学兼职教授,北京电影局专家审委,北京广播电视局专家审委。曾任北京大学生电影节秘书长、评委会主席。

已在理论核心期刊发表论文百余篇,出版《香港电影史研究》《在夹缝中求生存——香港左派电影研究》《镜像之鉴——中韩电影叙事和观众比较研究》等7本专著,主编《亚洲电影蓝皮书》(2015—2019)系列等多本文集,主持多项国家/省部级科研项目。

作者情况

主　编：张　燕

统　筹：陈良栋　张　亿

作　者：

崔亚娟　北京联合大学应用科技学院教授，媒体艺术设计系主任

黄钟军　浙江师范大学文化创意与传播学院教授、浙江大学博士后

张　燕　北京师范大学艺术与传媒学院教授、博士生导师

崔　军　河南大学新闻与传播学院副教授

李旺芝　中国劳动关系学院教师

李昕婕　安阳师范学院传媒学院讲师

孙建业　中国劳动关系学院文化传播学院讲师、北京师范大学博士后

张　霖　信阳学院文学院助教

陈良栋　北京师范大学艺术与传媒学院2018级戏剧与影视学博士研究生

钟瀚声　北京师范大学艺术与传媒学院2019级戏剧与影视学博士研究生

徐　辉　大连工业大学讲师，北京师范大学艺术与传媒学院2020级戏剧与影视学博士研究生

张　亿　北京师范大学艺术与传媒学院2018级戏剧与影视学硕士研究生

目录

总论
第一节　影视艺术概论　·1·
第二节　影视艺术的视听语言　·8·
第三节　影视艺术的鉴赏方法　·19·

上编　电影篇

第一章　世界电影格局概述
第一节　世界电影版图的新变化　·25·
第二节　美国电影的世界引领与影响力稍减　·26·
第三节　新兴国家电影成为世界电影的增长引擎　·28·

第二章　亚洲电影
第一节　亚洲电影概述　·31·
第二节　中国电影《小城之春》　·35·
第三节　中国电影《红高粱》　·40·
第四节　中国电影《流浪地球》　·44·
第五节　中国电影《哪吒：魔童降世》　·49·
第六节　中国电影《无间道》　·54·
第七节　中国电影《一代宗师》　·60·
第八节　韩国电影《生死谍变》　·65·
第九节　韩国电影《寄生虫》　·70·
第十节　日本电影《罗生门》　·74·
第十一节　日本电影《你的名字。》　·79·
第十二节　印度电影《阿克巴大帝》　·84·
第十三节　印度电影《摔跤吧！爸爸》　·88·

	第十四节　伊朗电影《何处是我朋友的家》	·93·
	第十五节　伊朗电影《推销员》	·97·
	第十六节　泰国电影《鬼妻》	·102·
	第十七节　泰国电影《天才枪手》	·106·

第三章 美洲电影	第一节　美洲电影概述	·112·
	第二节　美国电影《惊魂记》	·118·
	第三节　美国电影《阿甘正传》	·123·
	第四节　美国电影《肖申克的救赎》	·128·
	第五节　美国电影《蝙蝠侠：黑暗骑士》	·133·
	第六节　美国电影《疯狂动物城》	·139·
	第七节　美国纪录电影《美国工厂》	·144·
	第八节　阿根廷电影《蛮荒故事》	·149·

第四章 欧洲电影	第一节　欧洲电影概述	·154·
	第二节　法国电影《触不可及》	·159·
	第三节　英国电影《国王的演讲》	·165·
	第四节　意大利电影《天堂电影院》	·171·
	第五节　俄罗斯电影《战争天堂》	·176·

第五章 大洋洲电影	第一节　大洋洲电影概述	·182·
	第二节　澳大利亚电影《红磨坊》	·186·

第六章 非洲电影	第一节　非洲电影概述	·191·
	第二节　南非电影《黑帮暴徒》	·194·

中编　电视篇

第七章 电视艺术概论	第一节　电视艺术发展概况	·203·
	第二节　电视艺术形态特点与分类	·205·

第八章 电视节目

第一节	电视节目概况	·208·
第二节	文化类：《中国诗词大会》	·212·
第三节	选秀类：《中国好声音》	·217·
第四节	游戏类：《奔跑吧兄弟》	·221·
第五节	生活类：《向往的生活》	·226·

第九章 电视剧

第一节	电视剧概况	·230·
第二节	中国电视剧《人民的名义》	·232·
第三节	中国电视剧《琅琊榜》	·236·
第四节	中国电视剧《白鹿原》	·240·
第五节	中国电视剧《父母爱情》	·244·
第六节	美国电视剧《生活大爆炸》	·248·
第七节	美国电视剧《摩登家庭》	·253·
第八节	美国电视剧《权力的游戏》	·259·
第九节	英国电视剧《黑镜》	·263·
第十节	英国电视剧《神探夏洛克》	·267·
第十一节	日本电视剧《深夜食堂》	·273·
第十二节	韩国电视剧《请回答1988》	·276·

第十章 系列纪录片

第一节	纪录片概述	·282·
第二节	中国纪录片《舌尖上的中国》	·284·
第三节	中国纪录片《如果国宝会说话》	·289·
第四节	美国纪录片《辛普森：美国制造》	·293·
第五节	美国纪录片《最后的舞动》	·298·
第六节	英国纪录片《地球脉动》	·302·
第七节	英国纪录片《人生七年》	·307·

下编　网络影视篇

第十一章 网络电影

第一节	网络电影概述	·313·
第二节	交互电影《黑镜：潘达斯奈基》	·314·

	第三节　网络大电影《灵魂摆渡·黄泉》	·318·
	第四节　微电影：《调音师》《一触即发》《老男孩》	
		·322·
第十二章 **网络剧**	第一节　网络剧概况	·328·
	第二节　中国网络剧《长安十二时辰》	·329·
	第三节　中国网络剧《鬼吹灯之龙岭迷窟》	·332·
	第四节　中国网络剧《白夜追凶》	·335·
第十三章 **网络短视频**	第一节　网络短视频多元创作样态概况	·338·
	第二节　短视频：李子柒的"桃花源"系列	·340·
	第三节　动画：《罗小黑战记》	·342·
	第四节　广告：《啥是佩奇》	·347·
参考文献		·351·

总 论

第一节 影视艺术概论

1895年12月28日,巴黎卡普辛路14号大咖啡馆的地下室里,卢米埃尔兄弟第一次公开售票放映了他们拍摄的电影,这一天被世界公认为电影的诞生日。1936年11月2日,英国广播公司(BBC)在伦敦郊外的亚历山大宫第一次以电视的形式播出了一场歌舞演出,于是电视横空出世。

光影乍现一如鸿蒙初开,给平凡的世界带去无限的惊喜。相对于绘画、音乐等其他艺术形式而言,电影和电视资历尚浅。但在现代社会中,影视艺术却已遍地开花,成为观众重要和普遍的娱乐与生活方式之一,并在全球化、数字化和网络化的时代中彰显出愈发蓬勃的生命力、愈发多元的创造力和愈发重要的影响力。影视为何能有如此巨大的魅力?一切还要从影视艺术的特征和功能讲起。

一、影视艺术的特征

1. 社会性与时代性

影视艺术被称作时代的多棱镜,社会的万花筒,与特定的社会语境和时代特征不可分割。世界是普遍联系的,任何影视作品的创作出现,一定有其深厚的社会土壤和时代语境,必然会留下时代的烙印,从总体上反映出所处社会的风貌。罗伯特·艾伦、道格拉斯·戈梅里曾在《电影史:理论与实践》中写道:"电影的影像和声音、主题与故事最终都是从它们的社会环境中派生出来的。"[①]在任意一个历史时期,人们会自发形成特定时期的"深层集体心理",这一特定历史时期的心理现象,是人们在日常生活中形成的经验性意识,原始而朴素,没有上升到理论层面,但却会在某些程度上,影响这一时期的风俗习惯或是审美倾向。比如20世纪40年代的意大利新现实主义电影美学思潮的萌发,与当时意大利战后百废待兴的社会环境有着莫大的关联。彼时的意大利刚刚经历二战的创伤,民生凋敝、满目疮痍,物质极度匮乏,战时兴起的服务于中产阶层的"白色电话片",由于粉饰太平、不接地气已经被刚刚

① [美]罗伯特·艾伦,道格拉斯·戈梅里.电影史:理论与实践[M].北京:中国电影出版社,1997:207.

经历过战争创伤的意大利人民所厌弃。电影业亟需改革,一批迎合时代的电影创作者应运而生。他们师承法国诗意现实主义的衣钵,把目光放到意大利人民水深火热的现实生活当中,把镜头对准普通人,力求真实展现社会环境和人物命运的关系。出于资金匮乏和艺术追求的双重原因,意大利新现实主义的导演们把摄影机扛到大街上,采用实景拍摄,追求自然光效,多用全景、远景,着力表现人物与环境的有机联系。故事不刻意营造戏剧冲突,多为日常性的、松散事件的累积,大量启用非职业演员,采用地方方言,让生活的底色自动浮现出来,并拒绝为主人公的命运指点出路。意大利新现实主义电影诞生于特定的社会与时代,承载了鲜明的时代特征,美苏冷战时期,好莱坞也大量拍摄了以苏联为假想敌的影视作品,冷战思维贯穿在当时的影视创作中。

2. 民族性与国际性

影视艺术具有民族性,影视作品植根于深厚的民族土壤,自觉或不自觉地反映着其所在民族的社会风貌、民族精神、文化品格与民族心理。民族性是由本民族的地理环境、社会状况、文化传统、风格习惯等多种因素决定的,体现出特定的审美理想与审美需要,尤其是文化心理结构。不同国家和地区的影视作品,体现出风格各异的民族特征与民族特色。

自诞生之日始,中国电影艺术便呈现出浓厚而鲜明的民族特色。中国第一部电影《定军山》(1905),便是记录了中国的国粹——京剧。此后,在中国电影逾百年的历史长河中,经历了导演的迭代、不同的历史时期,但民族特色不管在外在形态,还是内部机理,自始至终都存在于中国电影作品的血液中,成为国际上代表中国的名片。在血缘宗亲基础上形成的"家"文化传统,使我国的主流影视作品饱含忧国忧民的忧患意识和重视家庭亲情的伦理意识。即使经过改革开放,经济飞速发展,影视业朝着商业化、产业化道路大步迈进,但骨子里的民族精神始终没有被抛却,反而于新的时代中焕发出新的魅力与价值。近年来的"新主流大片"便是最好的例证,比如《红海行动》(2011)、《建党伟业》《战狼》系列(2015、2017)等,它们在商业类型片的创作框架内进行审美艺术表达的同时,又保留了主旋律电影对民族气节的彰显,是中华传统文化中集体无意识与深层集体心理的外化,更是创作者对民族风格和民族精神的着力追求。

在亚洲,印度也是民族风格特色非常鲜明与独特的国家。印度这个位于南亚次大陆的文明古国,在其影视作品中,把与众不同的民族特质彰显得淋漓尽致。舞蹈是印度电影的灵魂,也是其独有的民族特色,在早期印度电影三个多小时的片长中,甚至包含十几段歌舞,印度观众也乐此不疲,无视其带来的叙事与情绪上的断裂。绚丽奔放的色彩、悠扬婉转的配乐、美轮美奂的舞蹈、花样繁多的宗教节庆,再加上夸张的打斗与穿插其中的插科打诨,印度

电影就如同他的特产"马萨拉"(masala)香料一样,把多种民族特色元素熔于一炉,刺激着观众的每一根感觉神经,别具一格地屹立于世界民族电影之林。

自从麦克卢汉在其著作《理解媒介：人的延伸》中提出"地球村"的概念之后,这个在20世纪60年代被认为不切实际的幻想,早已随着现代科技的发展而成为现实,"世界是平的",在国际交往日益频繁便利的当下,整个地球就如同联系紧密的一个小小村落。曾几何时,电影被称为"装在铁盒子里的大使",它装载着各个国家的风俗与文化,作为国家之间交往的媒介,发挥了增进国际交流的重要作用。通过电影这扇窗口,不同国家和地区的人们认识和了解了地球另一端的文化与风貌。

1980年6月,美国特纳广播公司创立的有线电视新闻网(CNN)首次通过卫星向邻近国家的电缆电视系统播送新闻节目。自此,国际之间的交流变得更为迅捷。世界各地的人们可以在同一时间足不出户,便了解到远在大洋彼岸正在发生的一切。尤其是各个重大赛事的实时转播,让数亿观众同呼吸、共命运,其即时性、临场感传递到了电视机前的每一位观众。在自媒体迅猛发展的今天,每个个体都可以成为传播者,短视频以其极低的准入门槛,活跃在各个社交平台,以其交互性、共时性拉近了不同国家不同肤色用户之间的距离。

在国际交流日益频繁的当下,影视制作更加注重国际化,从资本、人员、制作、拍摄和宣发的多个环节与渠道进行全方位的合作,体现在商业片、艺术片、纪录片、动画片、电视剧和电视节目等多个层面。在习近平总书记"人类命运共同体"的倡议下,"电影共同体"的理念也逐渐浮出水面,"亚洲电影共同体"、"一带一路电影共同体"等概念渐次被提出,地域、文化、历史、政治、经贸等各方面的相似性与往来史,都可以作为"电影共同体"成立的基础。影视的国际合作,实现了资源的优化配置和强强联合,促进了国际交往与文化交流,加深和巩固了伙伴关系,具有重要的现实价值与长远意义。

在鼓励与加强影视国际化的同时,也要处理好国际传播与民族文化的关系,不能顾此失彼。过度地追求国际化与国际传播,也可能会丧失自身的民族文化特色。以中国为例,中国影视的出海之路异常艰辛,在新型冠状肺炎疫情暴发之前,2019年中国电影市场年度票房总额已经超过600亿人民币,其中逾半数是国产电影贡献的,然而海外市场收益却一直不乐观,甚至可以说是惨淡。这与中国在国际社会中的政治地位以及世界第二大经济体、世界第一贸易大国的身份,极度不匹配。影视是一个国家文化输出的重要载体,影视的国际传播能力关乎国家形象与国家影响力等诸多方面,如何让中国影视文化走出去,是上至国家领导层面、下至影视创作人员与影视学界研究者共同关注的问题。为了让中国影视更好地走出去,影视从业者积极地进行了诸多尝试,可惜结果大多是差强人意的。究其原因,一个很重要的

问题便是我们在影视国际化的过程中,丢掉了自身的民族特色,缺失了独有的艺术价值。张艺谋的《长城》(2016)具有国际化的野心,重金打造国际团队,但不仅国内观众不买账,海外票房也寥寥无几,再华丽的阵容也难掩故事本身的苍白。向好莱坞学习,不意味着唯西方马首是瞻,中国影视走出去,首先要确立的便是文化自信,民族的才是世界的,在不丢失民族特色的基础上,积极了解与学习他国文化,寻求情感与理念上的共通性,在深度掌握的前提下进行文化的融合与再造,而不是简单粗暴的叠加。冰冻三尺,非一日之寒,东西方文化壁垒的存在不会在短时间内消融。在尊重与承认差异性的前提下,寻求普适性的表达,是当下中国影视面对民族性与国际性辩证关系时所应遵循的基本态度。

3. 艺术性与商业性

电影从诞生开始,首先显露的便是它的商业属性。1895年12月28日那个夜晚,正因为第一次公开"售票"放映了影片,才被列为电影的诞生日。卢米埃尔兄弟是商人,他们最初拍摄影片也是为了出售电影器材。为了寻求更大的商业利益,这对兄弟培训了很多摄影师,把他们派到世界各地拍片并放映给当地的人看,以出售拍摄这种片子的摄影机。也正是随着这些摄影师的脚步,电影才被传到了世界的各个角落。

法国百代公司是电影工业的先驱,它使电影从手工业跃升为工业;好莱坞紧随其后,在终年阳光普照的美国西海岸那片叫作"青树林"的地方,建立了专业的影视基地,确立了大片厂制度。在21世纪已逾二十年的今天,好莱坞的商业帝国依旧无人可望其项背,全球票房总额遥遥领先,以其纯熟的商业制作与运作手段称霸全球、风头无两。其输出的高概念商业大片,一直引领着世界电影的创作潮流与市场方向,凭借普适性的故事、眼花缭乱的特效与天马行空的想象力,受到了全球各国观众的喜爱。

影视作品的摄制、发行与放映,都必须以雄厚的资金为前提。为了保证影视艺术的再生产,也必须通过影视这种特殊的文化商品获得利润、积累资金,这样才能保证影视艺术生产的良性循环。影视的商业属性是不可或缺的,但影视又不是单纯的商品,而是同时兼具了审美属性。

影视艺术的审美属性或者说美学特性可以从以下三个方向来看:

首先,影视艺术是综合性与技术性的统一。

乔治·萨杜尔在其所著的《世界电影史》中曾坦言:一种艺术决不能在未开垦的处女地上产生出来,而突如其来地在我们眼前出现,它必须吸取人类知识中的各种养料,并且很快地就把它们消化。① 影视艺术综合了戏剧、文学、绘画、雕塑、建筑、音乐、舞蹈、摄影等多种艺

① [法]乔治·萨杜尔.世界电影史[M].徐昭,胡承伟译.北京:中国电影出版社,1982:125.

术的丰富元素,在美学层面上的综合性,主要体现在时间艺术和空间艺术的综合、视觉艺术和听觉艺术的综合、再现性和表现性的统一、纪实性和哲理性的统一,尤其体现在现代科技与艺术的融合,这对当下数字化、智能化时代高科技手段被广泛应用的影视行业来说非常重要。

影视艺术是人类艺术史上迄今为止,唯一产生于现代科学技术基础上的姊妹艺术。在电影诞生之前,关于影像的准备和试验已达数个世纪之久,电影可以说是踩在巨人的肩膀上诞生的,电视亦如此。甚至可以说,没有现代科学技术的发展进步就没有影视艺术,影视艺术里程碑式的分期,往往是以科学技术为先导的。在电影诞生到发展的百余年间,已经历了数次重大的技术革命。从无声到有声,从黑白到彩色,再到计算机技术的出现与应用,拓展了电影表现形式的可能性与多样性,多声道立体声系统的实现,多维多帧电影的大量涌现,技术的进步,使电影大踏步地向前发展,很多的不可能成为了可能。可以说,影视艺术是建立在科学技术基础之上的现代综合艺术。从《侏罗纪公园》(*Jurassic Park*,1993)中复活的史前生物,到《阿凡达》(*Avatar*,2009)里充满想象力的泰坦星,再到《阿丽塔:战斗天使》(*Alita: Battle Angel*,2019)中人机结合的少女,还有李安在《比利林恩的中场战事》(*Billy Lynn's Long Halftime Walk*,2016)和《双子杀手》(*Gemini Man*,2019)中对高帧率的探索以及对建立一种新的电影语言的尝试,都可以看出发展的轨迹。技术的进步催生新的美学,近年来学者们没有停止过对影视技术美学的探究,试图厘清二者之间的辩证关系,并对影视创作起到导向作用。无论电影或电视均是科学与艺术的结晶。在人类社会文明初期,"技"与"艺"本就是不分家的,电影和电视的诞生使技术与艺术在更高层次上实现了新的综合。在看到二者密不可分的同时,我们也不能忽视过于依赖技术所带来的消极结果。以好莱坞为代表的电影工厂不断输出以视效为卖点的高概念大片,使世界各地观众的欣赏口味趋于一致,产生审美依赖、审美固化,丧失了对不同类型的美的接受能力。同时,大投入大制作不一定带来大成功,计算机特效制作同样需要艺术构思和艺术想象,技术始终是为主题和人物服务的,脱离了好的故事,再炫目的特效也会沦为片面追求商业利益的庸俗产物。

其次,影视艺术是逼真性与假定性的统一。

逼真性使影视艺术能够最大限度地再现现实,假定性使影视艺术家能够最大限度地表现自我,二者各有所长,只是审美追求不同而已。在世界电影史的美学流派上,既有以卢米埃尔兄弟、意大利新现实主义电影、巴赞与克拉考尔等为代表的追求"纪实性",强调反映与再现的一派,也有梅里爱、苏联蒙太奇学派、德国表现主义电影、欧洲"先锋派"电影运动、法国"左岸派"、新德国电影运动、意大利现代主义电影等为代表的追求创造与表现的一派。很

少有影视作品极端地追求绝对的逼真性或假定性，大部分作品是二者的统一，只是有所侧重而已，取决于创作者倾向的审美表达。

再次，影视艺术是造型性与运动性的统一。

造型与运动的统一、空间与时间的统一，成为影视艺术区别于传统艺术的鲜明特征。色彩、光线、构图等，都具有视觉造型的功能。比如《大红灯笼高高挂》(1991)中，满屏刺目惊心的红色，扭曲和异化着生活在这座宅子里的女人们，预示了她们悲惨的结局和命运；《黄土地》(1984)中，占据绝大部分画面的垒垒黄土压抑沉重，绑缚住了生活在这片土地上的人；《这里的黎明静悄悄》(*The Dawns Here Are Quiet*，1972)中，黑白与彩色的鲜明对比，映衬出对姑娘们青春戛然而止的惋惜与对战争残酷的控诉；《现代启示录》(*Apocalypse Now*，1979)中，落于脸上的光影渲染了人物性格的复杂多变。声音也可以被当作造型手段来利用，有声与无声、有声源与无声源音乐的切换，对营造氛围和渲染情绪都起到了重要作用。

英语中，电影也被称为"Moving Picture"，直译过来便是"活动的绘画"。影视的运动性包括：被拍摄对象的运动、摄影(像)机的运动、主客体复合运动，以及蒙太奇剪辑所造成的运动。相比上面提到的造型性注重空间意识，运动性却更注意画面与画面之间的联系，注重时间意识，看重进程之美。造型性与运动性是对立统一的，影视的运动只有在多个画面的联结中才能完成，画面造型的叙事、抒情等诸多功能也需要在运动性中才能实现。

二、影视艺术的功能

1. 审美教育与认知作用

优秀影视作品寓教于乐，以情感人，有助于帮助观众树立起正确的人生观和价值观。比如讲述反腐倡廉作品《人民的名义》(2017)、励志片《阿甘正传》(*Forrest Gump*，1994)和《肖申克的救赎》(*The Shawshank Redemption*，1994)等，这些作品以深刻的思想价值、高尚的道德标准以及优良的制作水准，获得了观众的肯定和共鸣。施拉姆曾说：所有的电视都是教育的电视，唯一的差别是它在教什么。人们甚至是在没有觉察到的情况下，在向它们学习的。高级的影视审美教育功能，不等同于道德说教，需要在不刻意、不做作、潜移默化中，向观众传递正向的精神与力量，于无声处带来心灵的慰藉与灵魂的洗涤。

影视艺术的审美认知作用，是指人们通过影视艺术鉴赏活动，可以加深对自然、社会、历史、人生的认识。影视作品是现实世界的镜子，优秀的影视作品可以反映不同国家和地区的社会风貌、人文风俗、自然景观，也可以揭示不同阶层的生活样态、感情现状与精神状态，帮助人们认识外部世界的同时观照内心。大量自然、人文和科教的纪录片都起到了直接的审

美认知作用,透过它们,人们可以足不出户,便观古今于须臾,抚四海于一瞬。英国广播公司(BBC)出品的《荒野间谍》(*Spy in the Wild*,2017)题材虽然是观察野生动物,但依靠高科技手段的协助,制作出了大量惟妙惟肖的"动物间谍",创作者或是近距离旁观了动物们的真实生存状态,或是被接纳为家庭的一员参与了族群生活并得到关爱,更有甚者因为其超强的互动性,被当成了"竞争对手"。"间谍"们的存在,使我们在观察动物时有了更为直观与新奇的视角,甚至可以感受到它们内心世界的丰富变化,大大突破了动物纪录片拍摄的天花板。同为英国广播公司出品的《王朝》(*Dynasties*,2018)则把视角放在动物世界的政治角力和宫廷斗争上面,展现了政权的更迭、家族的兴衰与物种的绵延,手足相残、赶尽杀绝、互爱互助、不离不弃,这些令人唏嘘的"人情冷暖",透过精心剪辑的情节与鞭辟入里的旁白一起直抵人心,引发观众的共鸣与思考。

这些优秀的作品凭借其优良的制作、精美的画面与流畅的叙事,在寓教于乐中,给观众带来了愉悦的审美体验。与此同时,其故事背后透露的生命可敬和自然伟大,也使我们敬畏与沉思。对绝大多数的观众来说,我们一生没有机会走遍世界的每个角落,了解所有领域,然而幸运的是,透过镜头我们可以"抵达"世界尽头,"体验"人生百态,还可以体验历史预知的未来。在影视作品的观赏过程中,令观众体验丰富生活,洞悉人生真谛,这是影视艺术的审美教育与认知功能带给我们的巨大财富。

2. 审美娱乐和宣泄作用

影视艺术的审美娱乐作用,是指通过艺术欣赏活动,使人们的审美需要得到满足,获得精神享受和审美愉悦,身心得到放松和休息,获得心理与生理的双重快感。与此同时,影视艺术还可以使观众压抑的情感得到宣泄。弗洛伊德认为,人的各种本能、欲望和冲动,在文明社会中总是受到各种社会规范、文化习俗、法规法律和伦理道德等多方面的压抑,只有通过神话、宗教、梦幻、艺术等转移升华,才能以合法手段成为社会可接受的宣泄形式。[①] 电影常被称作"造梦机器",好莱坞更是靠"梦幻工厂"名扬海外,擅长炮制各种奇观与梦想成真的故事。人生的长度和经历都是有限的,作为普通人,我们有幸可以通过银幕感受和代入他人的生活,在电影之旅中实现梦想、释放压力、获得愿望的代偿性满足。

爱情是人类永恒的主题,然而并不是每个人都有机会经历轰轰烈烈、至死不渝的爱情,现实生活多是平淡和琐碎,影视作品满足了人们内心深处对美好爱情的渴求和期待。《泰坦尼克号》(*Titanic*,1997)、《请以你的名字呼唤我》(*Call Me by Your Name*,2017)之所以被奉

① 隋丽民.影视鉴赏[M].北京:中国传媒大学出版社,2015:14.

为爱情电影的经典之作,是因为它们展现了人类最美好最纯粹的感情,不受财富、身份、地位甚至性别的羁绊,爱就是爱,崇高而自由;警匪片、恐怖片、惊悚片能够刺激观众的神经,使压抑的情绪随着片中激烈的打斗、精彩的追逐甚至血腥恐怖的画面得以释放;喜剧片也使观众在会心一笑或是捧腹大笑之余排解忧虑,负面情绪的释放甚至一定程度上能够减缓由于情绪的积压而引发的社会性报复或破坏行为。

3. 不可忽视的负面作用

时至今日,电影与电视已经成为人们生活中不可或缺的存在,扮演着重要的角色,然而需要注意的是,在商业利益驱使下,越来越多的影视作品为了追求刺激和快感,过分强调和突出暴力与色情内容,对广大观众,特别是成长中的青少年和儿童来说,造成极为有害的影响。未成年人正处于人生观、世界观和价值观建构的重要时期,认知结构不稳定,极易受到外界的影响,缺乏对现实和虚幻界限的辨别能力,容易在影像的世界中迷失自己。以美国学者格伯内为代表的"教化理论"认为,一个人看影视越多,这个人对社会现实的心理建构,就可能会越像影视艺术创造的世界,而不像现实本身。未成年人因为影像世界中的暴力与色情的错误引导而犯罪的案例,屡见不鲜。面对这种现状,一方面影视创作过程中的"度"需要把控好,另一方面要加强对未成年人的德育和美育教育,引导他们正确地选择与鉴赏影视作品。

同时,随着自媒体的迅速发展以及人们生活节奏的加快,各种鉴赏类、解说类快销短视频代替了原本的影视作品,人们越来越习惯于"精神快餐",注意力集中的时间变得越来越短,习惯于不假思索地接受外来信息,迷恋沉醉于直观的复制影像,不愿意进行文字的阅读和思辨,碎片化的观影代替了对完整作品的解读,这些都是自媒体时代中不可忽视的现象。

第二节 影视艺术的视听语言

一、镜头构成

镜头是影视艺术最基本的构成单位。

1. 构图

影视构图是结合被拍摄对象(动态和静态的)和摄影造型要素,按照时间顺序和空间位置有重点地分布、组织在一系列活动的画面中,形成统一的画面形式。影视构图具有动态性、连续性,构图中心也可以随着时间进程产生变化。同时影视作品的时限性,也要求镜头画面构图时力求简洁、明确,使观众一目了然,从构图形式迅速进入到内容实质。

从构图风格上来看,有的追求戏剧性和表现性,有的则强调纪实性。戏剧性构图主观性

强,追求形式美与造型能力,跳脱出日常经验,强调表现和写意,突出环境与人物的关系;纪实性构图强调影像忠实于现实,反对刻意追求和营造画面的形式美感,注重画面透视和景深的关系。以上两种风格都比较极端,最常见的是界乎两种风格之间的经典风格构图,结合二者的长处,力图将真实感和造型性完美结合,打造精美的真实质感。

一般来说,影视画面构图分为主体、陪体和环境三部分。主体指画面的主要表现对象,可以是人,也可以是物,它处于中心的地位。陪体是指与主体构成一定的关系,作为主体的陪衬而出现的人或物。环境是围绕着主体与陪体的环境,包括前景与背景两个部分。背景负责交代人物所在的环境和空间位置。背景可以起到构成和装饰画面、突出人物动作性格和省略空间的作用。在选择背景时要注意虚实、明暗和冷暖的对应关系。背景的线条和光影不能比主体复杂、背景的关系要符合人物的空间调度、人物对话镜头背景越干净越好,虚实要适度。机器到主体之间的景物叫前景,在连续镜头中,前景可以表现现场调度的变化方式。在黑泽明拍摄《罗生门》(*Rashomon*,1950)时,为了强调速度之快,他派人举着树枝与演员运动的方向反着跑,逆向的运动增强了运动感与速度感,渲染了紧张的气氛。前景可以美化构图、增加纵深空间距离,还有视线暗示和视线引导的作用。《三生三世十里桃花》(2017)中,男女主人公在俊疾山过着男耕女织、神仙眷侣般的生活,前景里缀满粉红花朵的桃枝象征了二人美好的爱情,营造了花前月下、岁月静好的感觉;印度电影《孽缘》(*Barkhaa*,2015)在女主人公的出场方式上,选择了让她坐在一扇门后边,通过门的不断开合引导观众的视线看向门后方的女孩,营造一种"犹抱琵琶半遮面"的神秘感与娇羞感;印度史诗片《巴霍巴利王2:终结》(*Baahubali 2: The Conclusion*,2017)中,提婆希那公主的出场更加惊艳,她用剑划开轿子的门帘,露出一双美目盼兮又炯炯有神的双眼,她的美貌与英气呼之欲出;《丹麦女孩》(*The Danish Girl*,2015)中,主人公在剧院与朋友的双人对话是以大片的白纱为前景的,他的脸在白纱的掩映下若隐若现,具有一种朦胧美,为他后来选择变性成为女孩埋下了伏笔。前景作为重要的表意方式在使用时要注意几个问题:前景处理一定要虚,要熟知"虚则衬主体,实则夺视线",注意"前暗后亮,近虚远实";原则上前景面积相对较小,要符合空间布局和空间关系。

2. 景别

景别指被摄主体在画面中所呈现出的范围大小,由远至近分别为远景、全景、中景、近景和特写。不同的景别会产生不同的艺术效果,一般来说景别越大,环境因素越多,景别越小,主观因素越多。

远景视野开阔,宏观大气,包含的空间景物关系非常丰富,适于展现环境全貌,因此常被

用来拍摄壮丽的自然景观以及磅礴浩大的群众场面。远景擅长表现人与环境的关系，或压抑绝望或和谐宁静；远景还能够创造意境，为故事展开奠定气氛。但远景镜头因为节奏缓慢，所以不擅长表现运动速度，而且拍摄远景镜头时要注意保证信息量，不能太短。美国影片《走出非洲》(Out of Africa, 1985)中拍摄了大量的远景镜头，用来展现非洲壮阔的自然景观，尤其是男主开着滑翔机带着女主从高空俯瞰的画面，主观视角带着观众共同领略了夕阳下泛着金光的河面上成群的火烈鸟展翅高飞的壮丽场景，使人不禁感叹大自然的伟大与波澜壮阔。

人或被摄物体完整地处于画面中，称为全景。全景既可以展示人物较大幅度的肢体动作，又可以表现特定环境中人与物之间的关系，能将人物和环境融合为一个整体，并能用来展现多个人物的歌舞或打斗场面。

中景一般卡在人物膝盖或大腿部位，属于过渡镜头，通常数量最多，属于常规叙事手法景别。中景可以作为全景与特写的过渡，避免景别变化的跳跃感。中景叙事功能最强，艺术表达上客观冷静。但相对于远景、全景，它无法充分表现宏大的环境，缺乏视觉冲击力；相对于近景和特写，它不能饱满地表现人物细腻的动作变化和心理特征，缺乏情绪感染力。

卡到人物胸部以上，被称为近景。近景中环境变得更加模糊和零碎，画面中人物的面部表情，肢体动作更加清晰，比较容易引导观众介入人物心理活动，认同人物的情绪情感。常用在表现人物悲、欢、离、合的情绪高潮段落，以及大量的人物对话（特别是法庭戏）时采用。《克莱默夫妇》(Kramer vs. Kramer, 1979)中有一段经典的法庭戏，为了争夺儿子的抚养权，夫妻二人不惜恶语相向互相诋毁，这段戏中运用了大量的近景镜头，人物内心的痛苦与纠结被表达得淋漓尽致。

画框卡在成人肩部以上，或表现被摄对象的局部，称为特写镜头。特写是电影中最独特、最有效的表现手段。特写中，环境因素基本上被排除出去，迫使观众去注意某些关键性的人物或者物体的细节。一方面特写可以通过细微的动作和情绪的变化透视人物的内心世界，另一方面也可以把原来不太清楚或容易忽视的细小道具加以放大表现，铺垫故事情节，刻画人物性格及深化主题。当特写镜头与其他景别镜头结合起来时，通过长短、远近、强弱的对比变化，更能营造一种特殊的情节张力，产生强烈的悬念效应。《辛德勒的名单》(Schindler's List, 1993)中，辛德勒本人出场时，通过名表、袖扣、纳粹徽章、纸钞等大量的特写镜头，一一暗示了他的身份特征，在不露脸的情况下，使观众对这个人物有了一定的推测，设置了悬念，提高了期待值。

3. 角度

(1) 平角度

平角度指摄影机处于与人眼相等的高度。其特征是画面平稳、均衡，人物形象逼真、不变形。平角度冷静客观，纪实性强，常用在纪录片的拍摄中。可以细分为正面角度、侧面角度、斜侧角度与背面角度。正面角度有对称与和谐的美感，如《布达佩斯大饭店》(*The Grand Budapest Hotel*，2014)中，对对称的极致追求带来审美的极度舒适，但使用不当容易呆板；侧面角度与斜侧角度都大量应用于双人或多人对话当中，被摄人物立体感强；背面角度易于创造意境、设置悬念和引发观众的联想。

(2) 仰角度

仰角度指摄影机从低处向上拍摄。可以使被摄体在画面中显得高大、雄伟或威严，令观众对被摄主体产生仰视、赞颂、敬畏或恐惧的心理效果。常用来表现正面人物，如好莱坞的超级英雄系列影片就多用仰角度来表现他们拯救世界的豪迈气派。现实英雄或者平民英雄也同样有此待遇，《辛德勒的名单》中，虽然用大量的特写镜头暗示了辛德勒亲纳粹的身份，但真正露脸出场的时候则用了仰角度镜头，仰角度自带的崇高属性，会使观众不自觉地产生思考并对接下来的剧情进展抱有审美期待。

(3) 俯角度

俯角度指摄影机从高处向下拍摄。常用来鸟瞰景物全貌，表现视野开阔的场景；或者使竖向的人和物产生强烈的被压缩感，常用来表现人物渺小、悲惨、绝望与无助的命运或境地；有时用来模拟鸟类或者天使的视角。《美国丽人》(*American Beauty*，1999)当中，由死去的男主人公充当事件的叙述者，采用天使视角来表现他在天堂中俯视尘世的感觉。

(4) 主客观视角

从导演(也是观众)的视角出发来叙述的镜头视角，叫客观视角。顾名思义，客观视角中的人物与画面构造出旁观者立场的审视，是拍摄者强加给观众的，不具有参与性与互动性。从剧中人物的视点出发来叙述的镜头视角，叫主观视角。主观视角把摄影机的镜头当作剧中人的眼睛，直接"目击"和"参与"故事的进程，带有明显的主观色彩，可以使观众身临其境、感同身受，甚至可以生成与剧中人物情感上的互动与交流，达到共情与共鸣的境界。网游背景电视剧《穿越火线》(2020)中，以主观视角模拟游戏中人物的视角，使观众拥有了近身搏击和穿梭于枪林弹雨的真实感与在场感，化身游戏的参与者，观赏过程刺激高燃。影片《阳光灿烂的日子》(1994)当中，主角马小军用望远镜偷看老师上厕所，躲在床下偷窥米兰换衣服，主观视角与马小军的视角相重合，观众通过十几岁少年的眼睛感知到了独属于那个年纪的

懵懂、欲望与迷茫。

4. 镜头的运动方式

运动性是影视作品区别于绘画作品的重要特征之一,也是影视艺术的重要造型手段,可以说,影像的生命在于其运动性。

(1) 固定镜头

固定镜头善于表现静止的人物,立场客观、冷静,在一组镜头中间往往用于主、客观镜头的对峙和反应镜头的组接;由于其固定性,画面内容空间变化小,主要的变化体现在时间上;善于表现极端的角度,如大仰、大俯。以中国、日本为代表的东方国家较多使用固定镜头,表达含蓄隽永的东方意蕴。日本电影大师小津安二郎是固定镜头的爱好者,配合微仰的镜头角度,在表达对拍摄主体尊重的同时,细致描摹沉静、平和的生活。

(2) 推镜头

推镜头指摄影机沿着光轴方向逐渐接近被摄体的镜头运动形式。推镜头有两种进行方式:一是摄影机物理位置的前进;二是摄影机不动,依靠镜头自身的推运来实现,这种方式常用来表现人物的心理变化。随着镜头的推进,景别不断缩小,背景逐渐简化或排除出去,主体得到强调,突出重点,构成视觉冲击。另外,通过镜头的运动还可以代表行进中的人或物的主观视点。意大利影片《天堂电影院》(*Cinema Paradiso*,1988)中,成年多多回到故乡,在酒馆里喝酒时无意间望向门外,突然给了一个极速的推镜头,景别迅速推成大特写多多的脸,引发观众的好奇心,然后接主观视角,原来他看到了跟昔日恋人长得一模一样的女孩,多多内心情绪的极速变化,通过这个推镜头得到了外化。

(3) 拉镜头

拉镜头指摄影机沿着光轴方向逐渐远离被摄体的镜头运动形式。拉镜头也有两种进行方式:一是摄影机物理位置的后退;二是摄影机不动,依靠镜头自身的拉运动来实现。拉镜头随着景别的逐渐增大,由强调主体转换为表现主体与空间环境的关系,常用于影片结尾或场景段落的收尾,表示叙事过程的完成。《教父》(*The Godfather*,1972)中,教父的出场由一个拉镜头来完成,镜头从一个前来请求帮助的人的脸部特写开始,随着他的讲述,镜头慢慢拉开,周遭环境逐渐展现出来,我们可以看出他坐在一间办公桌的后面,随着景别的继续扩大,教父的侧脸及背影作为前景在逆光中入镜,未见其人、先闻其声,增添了他的神秘感,为接下来的正式出场起到了铺垫和延宕的作用。

(4) 摇镜头

摇镜头指摄影机固定不动,借助三角架的活动底座,以固定的轴点为中心,进行上下、左

右或者旋转式摇动的镜头运动形式。简单来说,就是中心不变,可以全方位摇动的镜头运动形式。

摇镜头常用来做人眼环视周围环境的模仿,苏联影片《雁南飞》(*The Cranes Are Flying*, 1957)中,鲍里斯中弹倒地,摇镜头模拟了他倒下之前看到的天空和树,使观众对男主角死前所看到的景象有了身临其境的感觉,激发了对男主战死沙场的惋惜之情。

(5) 移镜头

移镜头指摄影机沿水平面按一定的轨迹做各方向移动的镜头运动形式。移镜头常常伴随被摄主体运动,因此它成为最能表现被摄主体运动、最能展现空间环境复杂结构关系的镜头运动形式,可以比较有效地保持电影时空的统一性和完整性。

(6) 跟镜头

跟镜头又叫跟拍或跟摄,指摄影机跟随运动的被摄主体的拍摄方式。手持拍摄的情况居多,因为其灵活性,不受限制,利于展示较复杂的空间,能够使被摄主体的运动过程保持连贯,同时能够模拟主观视点。《饮食男女》(1994)婚宴救急的一场戏中,摄影机跟随父亲的脚步把豪华酒店后厨的热火朝天、忙中有序的景象,一一呈现出来,满足了观众的好奇心与窥视欲。

(7) 升降镜头

升降镜头指摄影机做上下空间位移的镜头运动方式。该镜头常用来展示事件或场面的规模与气势,或表现处于上升或下降运动中的人物的主观视点。

二、影视的声音

1927年美国第一部有声片《爵士歌王》(*The Jazz Singer*, 1927)诞生,电影这个"哑巴"终于开了口。自此,声音成为了影视作品重要的组成部分。

1. 声音的分类

影视的声音一般分为三种:人声、音乐和音效。

(1) 人声

人声分为对白(台词)、旁白和独白三个部分,不仅承载着叙事的功能,更是一种表现手段。对白在影视作品中所占的比重最重,最为常用,具有展示人物性格、推进叙事和深化主题等作用;旁白与独白的声音都来自画外,独白更强调内心的情绪与状态,旁白往往负责交待背景、陈述事实,一个重在写意,一个重在叙事。《红高粱》(1988)中,通过旁白介绍我爷爷和我奶奶的故事,娓娓道来,历史的画卷被逐渐铺开;《重庆森林》(1994)中,失恋的落寞与留

恋则通过大段大段的独白来进行内心情感的外化。

(2) 音乐

音乐分为有声源音乐和无声源音乐两种。有声源音乐指符合客观存在的音乐,往往和画面一起构成特定空间,如音乐会、演唱会等等;无声源音乐本质是非现实的,主观性强,常常用来烘托情绪、营造氛围。有声源音乐更有创造力,更能显示电影声音运用的技巧和手段,无声源音乐处理不好则易显得生硬。无声源音乐到有声源音乐的转换不仅可以解决刻意的问题,还可以先抑后扬的方式体现对音乐运用与把控上的自如与成熟。影片《八佰》(2020)的结尾段落,在沉重的战鼓声中,战士们冒着生命危险过桥撤退,苍凉的鼓声烘托和渲染了悲壮的气氛。镜头一转,后方擂鼓的战士入画,动作铿锵有力,眼神坚定坦荡,仿佛一下一下敲进了观众的心里,完成了无声源音乐到有声源音乐的华丽转身。通过画面与声音的配合,军人的民族气节传递了出来,大气雄浑、视死如归,观众的民族情感也被最大程度地激发出来,把影片推向了又一个高潮。

(3) 音效

音效分为动效和环境声,可以增加影视作品的真实感,起到刻画人物和渲染气氛的作用。可以同期录制,也可以后期拟音。《毕业生》(*The Graduate*, 1967)的潜水服段落中,周遭喧闹的声音都被屏蔽,主人公本粗重的喘息声被放大,面对无数看似关切的眼神,越发反衬出本的孤立与无助。

2. 声画关系

(1) 声画合一

声画合一也称声画同步,指影片中的声音和画面严格匹配,发音的人或物体在银幕上与所发声音保持同步进行的自然关系。声画合一是最常用的视听表达形式,声音为画面服务,共同作用于叙事。

(2) 声画分离

声画分离又称声画分立,指画面中的声音和形象不匹配、不同步。观众需要对两种不匹配的信息进行加工来完成理解和接受。声画分离可以用于营造特殊的效果,在韩国偶像剧《太阳的后裔》(*Descendants of the Sun*, 2016)中,两位军官在企图撒谎掩饰曾经的联谊事实时露馅,适时响起了警铃声,警铃声本不属于这个画面,但此刻的加入增加了二人的危机感也添加了故事的趣味性。

(3) 声画对位

声画对位是一种声画结合的蒙太奇技巧,表面上声音和画面形象是割裂的,甚至是相互

对立的,但实际上是对立统一的关系,各自相互独立又相互作用,从不同的角度为同一个人物塑造或主题表达所服务,既分头并进又殊途同归,产生声音和画面各自原来不具备的新的寓意,包括对比、象征、比喻等效果,达到独特的审美表达。《煎饼侠》(2015)中,媒体围堵大鹏的场面里,响起的是耳熟能详的《动物世界》中食肉动物捕猎时的配乐,与情节相呼应,讽刺媒体为达目的不择手段的凶残本性。

三、蒙太奇

蒙太奇是法文"montage"的音译,原本是建筑学领域的术语,组合、装配和构成的意思,引申在影视艺术中便是剪辑与组接的意思。

1. 蒙太奇的产生

早期电影中,魔术师出身的法国人梅里爱致力于探索与挖掘电影这门新兴艺术的潜力,以此为媒介施展自己天马行空的想象力,"停机再拍"是梅里爱对于蒙太奇形成时期的重要贡献。后来,美国人埃德温·鲍特于1903年拍摄了片长11分钟的《火车大劫案》(*The Great Train Robbery*,1903),用14个镜头讲述了一个较为复杂的故事,创造性地把同一时间、不同地点的故事交叉剪辑在一起,蒙太奇的意识已经萌生了。格里菲斯是蒙太奇最终确立的集大成者,《一个国家的诞生》(*The Birth of a Nation*,1915)中,虎视眈眈的黑奴、被黑奴攻击的无辜白人、赶来营救白人的三K党三方人马随着叙事的进行被反复切换,渲染紧张的气氛,紧要关头三K党终于赶到,白人得救,黑奴被剿。虽然在意识形态方面的选择有待商榷,"最后一分钟营救"却成为格里菲斯对于影视语言的巨大贡献,至今还在广为应用。

2. 苏联的蒙太奇学派

苏联的蒙太奇学派,泛指在整个20世纪20年代到30年代初期活跃于苏联影坛,对蒙太奇的理论与实践做出过贡献的艺术家群体,其中主要有库里肖夫、爱森斯坦、普多夫金、维尔托夫、杜甫仁科等人。苏联蒙太奇学派对蒙太奇的研究集中,颇有建树。

"库里肖夫效应"。库里肖夫选取了当时沙皇俄国最著名的男演员莫兹尤辛的几个没有任何表情的特写镜头,把它们分别与一盆汤、一口棺材和一个可爱的小女孩组接在一起。观众看到三组不同的镜头后,纷纷赞扬了莫兹尤辛的高超演技,因为他们从演员的脸上分别看到了饥饿、悲伤和慈父三种截然不同的情绪。这实际上验证了蒙太奇的功能:通过创造性地将不同镜头加以并列或拼接,便可以获得一种新的涵义。据此,库里肖夫认为,造成电影情绪反应的并不是单个镜头的内容,而是几个画面之间的并列。

"创造性地理实验"。普多夫金在不同的地点拍摄了单独的五个片段:一个青年男子从

画左向画右走来、一个青年女子从画右向画左走来、他们相遇和握手、青年男子用手指点着一幢有宽阔台阶的白色建筑物、两个人一同走向台阶。这些片断连接起来使观众看到了一个完整的故事,但实际上每一个片断都是在不同地点拍摄的,那幢白色建筑物甚至是从美国影片上剪下来的白宫。普多夫金的试验,证明了蒙太奇具有创造时间空间的功能,在银幕上造成了所谓的"创造性地理学"。

同于"库里肖夫效应"和"创造性地理实验",爱森斯坦则用整部作品《战舰波将金号》(*Bronenosets Potemkin*, 1925)将蒙太奇的可能性探索到极致。在"敖德萨阶梯"一章中,短短六分钟的段落里,用了一百五十多个镜头从不同方位、不同角度、不同景别进行快速切换。失控的婴儿车、惊恐的双眼、无助的母亲、群众的四散奔逃与军队整齐划一的步伐和冷酷无情的射击形成了鲜明的对比,镜头的反复切换延宕了屠杀的过程,表现了平民的无辜无助和沙皇俄国军队的残忍暴虐。

苏联的蒙太奇学派的探索,在一定程度上推动了电影技术手段的扩展与表意的丰富性,不过在后续的探索中,由于太过于极致而导致影片内涵过于晦涩与抽象,走向了极端。

3. 蒙太奇的分类

(1) 叙事蒙太奇

叙事蒙太奇,也称为叙述蒙太奇,主要用来叙述故事、展示事件、交待情节,基本按照情节发展的时间流程、因果关系来分切组合镜头,引导观众理解剧情。具体又可分为线性蒙太奇,平行蒙太奇,交叉蒙太奇和重复蒙太奇。

线性蒙太奇又称连续蒙太奇,指沿着一条单一的情节线索,按照事件发生发展的时间顺序和逻辑顺序,有节奏地连续讲述故事。在电影中最为普遍,是推动剧情发展和情绪演变的基本手段。但是有时也会因为顺序发展缺乏情节张力,使得故事陷于平铺直叙。

平行蒙太奇指同一时间同一地点、或同一时间不同地点、或不同时间不同地点中发生的两条或两条以上的情节线索并列展现,既分头叙述又统一在同一个完整的故事框架中的蒙太奇手法。有时则表现为多个表面毫无联系的情节或事件相互穿插,又统一在共同的主题中。

交叉蒙太奇,又叫交替蒙太奇,是将同一时间,不同地点发生的两条或者两条以上的情节线索迅速而频繁地交替剪接在一起,各条线索之间存在密切的因果关系,既相互依存又彼此促进,其中一条线索的发展往往影响或决定着另外数条线索的发展,最后多条线索汇合在一起的蒙太奇手法。这种剪辑技巧极易引起悬念,造成紧张激烈的气氛,加强矛盾冲突的尖锐性,是掌握观众情绪的有力手法,惊险片、恐怖片和战争片常用此法造成追逐和惊险的

场面。

同一时间不同地点的平行蒙太奇往往与交叉蒙太奇并称为平行交叉蒙太奇。其中典型的例子便是格里菲斯于《一个国家的诞生》中所创造的"最后一分钟营救"。印度影片《三傻大闹宝莱坞》(3 Idiots, 2009)中复制了这个经典模式,偷试卷的学生、焦急的同伙与即将赶来的教导主任三条线交叉剪辑在一起,随着节奏的加快,观众的心也跟着悬了起来,当教导主任推门的一刹那情绪被推向高潮,结果是办公室空无一人,学生成功出逃,"最后一分钟营救"成功。此时观众的紧张情绪得以释放,虚惊一场、如释重负,平行交叉蒙太奇的作用功不可没。

重复蒙太奇,又称为复现式蒙太奇,相当于文学创作中的重复手法,指具有一定寓意的镜头、场面或元素会在影片情节进行的关键时刻反复出现,造成强调、对比、呼应或渲染的艺术效果,以此来强调含义、深化主题和刻画人物。需要注意的是,每一次重复在内容上或形式上稍微要有信息量的增减,也就是要有一定的变化。影片《芳华》(2017)中,为了表达毛主席逝世后的举国同哀,用了6个镜头从不同角度和景别表现毛主席的画像被黑布遮上的情景,重复蒙太奇的使用,不仅强调了沉痛的心情,也为主人公们接下来的命运蒙上了阴影。

(2) 表现蒙太奇

表现蒙太奇指将前后不同形式、不同内容的镜头进行对列和组接,通过相互关联或是对比,产生单个镜头本身不具有的丰富含义,来表达思想情感和心理情绪的蒙太奇手法。一般细分为隐喻蒙太奇、对比蒙太奇、抒情蒙太奇和心理蒙太奇。

隐喻蒙太奇指通过镜头或场面的对列或交替表现进行类比,达到含蓄而形象地表达某种寓意或情绪的蒙太奇手法。在使用上尽量做到自然、贴切,符合观众的审美积累与习惯,不能脱离情节主体生硬插入或是牵强附会。美国电影《马语者》(The Horse Whisperer, 1998)中,女孩骑马在事故中摔断了腿,影片没有直接展现血腥的场面而是接了一个雪地里断掉的树枝的大特写,既顺利地转了场,又隐喻了少女所受到的伤害。

对比蒙太奇指通过镜头、场面或段落之间在内容上或形式上的强烈对比,来产生相互冲突,相互强调作用的蒙太奇手法。电影《三生三世十里桃花》(2017)中,白浅在俊疾山的茅草屋里为夜华束发,镜中的夜华面色沉重,下面接的则是曾经素素为夜华束发的场景,二人于镜中相视而笑。同一机位同一景别,过往琴瑟和鸣,今夕则各怀心事,鲜明的对比衬托出夜华内心的痛苦与纠结,也引发出观众对二人感情变故的好奇心,为接下来真相的揭示埋下伏笔。

抒情蒙太奇,又称为诗意蒙太奇,指在一段叙事段落完成之后,适当地插入带有情绪情

感意味的空镜头,或者通过画面,声音或声画之间的组接,创造出独特的诗情画意。王国维先生曾在《人间词话》里写道：一切景语皆情语。费穆导演的《小城之春》(1948)中,大量空镜头的使用,把人物内心绵长的哀伤,寄托在孤寂萧瑟的城墙和残垣断壁的家园中。

心理蒙太奇侧重于通过镜头组接或声画有机结合,直接而生动地展现人物丰富多样的心理活动,比如回忆、梦境、幻觉、潜意识等,带有浓郁的主观色彩。瑞典大师伯格曼的《野草莓》(*Wild Strawberries*, 1957)中,没有刻度的钟表、棺材里自己的尸体,梦境中出现的事物,表现了主人公潜意识中对于生命将尽的恐惧和对过往沉重的自省。

四、长镜头与场面调度

1. 长镜头

长镜头简单来说,就是拍摄时间比较长的镜头,一般在30秒以上的就可以称为长镜头了。法国的电影理论家巴赞认为电影应该是现实的渐进线,着力还原事件的完整性、真实性和连续性。长镜头具有时空的完整性、表意的丰富性和构图的开放性等美学特征,符合巴赞对于电影与现实关系的理解。从巴赞的理论出发,他反对以爱森斯坦为代表的蒙太奇学派,认为他们对于蒙太奇的过度使用违背了电影的本性,割裂了时空的完整性,太过人为地提供了虚假的影像造型。因而他提出应该让事物的影像与影像的持续性按照原样保存下来,客观评价而言,这个观点忽略了电影艺术的创造性。

2. 场面调度

对长镜头的美学追求,使很多导演刻意地在作品中穿插超长镜头,通过丰富的场面高度,来显示自己超凡的场面处理功力。场面调度是一种特殊表现手段,指演员调度和摄影机调度的统一处理,该词来自法文"mise-en-scne",原指在戏剧舞台上处理演员表演活动位置的一种技巧。流畅恰当的场面调度可以缓解长镜头的呆板,丰富画面内容。因为"一镜到底"的要求,创作者往往需要拥有高超的统筹能力与经验储备,同时需要充分的前期准备,演员走位、机器运动轨迹都要经过反复演练。随着技术的发展,长镜头的实现有了更多的可能性,在萨姆·门德斯新近的作品《1917》(2019)中,编排合理的场面调度配合后期特效、隐藏剪辑点等方式,将影片处理成看上去只有"一个镜头"的作品,这种"伪一镜到底"的方法,将长镜头的美学特征发挥到了极致,连贯的时空、丰富的表意以及动态的构图,将这部史诗巨作像长卷一样慢慢舒展开,带来空前的真实感与沉浸感。

3. 长镜头与蒙太奇的关系

长镜头与蒙太奇是可以并行不悖的,依据不同的情节、叙事节奏、情感氛围进行合理选

择与搭配,能够互相成就,起到相辅相成的作用。只有当这两种表现手段融为一体时,电影语言的艺术表现力才能够得到最大限度的发挥。

第三节　影视艺术的鉴赏方法

一般的影视观看行为,并不等于影视艺术鉴赏。影视艺术鉴赏,是指人们在观看影视作品时所产生的一种审美活动,是影视艺术家与观众之间的双向交流。影视作品被创作出来后,并不意味着影视艺术创作的结束,反而是一种新的开始,它需要面对观众,接受观众的检验与鉴赏。而且,观众观赏影视作品的过程不是被动地接受,而是能动地进行审美再创造。再创造的前提,是鉴赏者拥有一定的影视鉴赏能力,影视艺术作品仅仅是一个情感结构,只有观众以自己的情感充实进去才是完整的艺术创作。影视艺术的鉴赏有独特的方法,不同于文学、戏剧、造型艺术等其他艺术门类。因而,实现影视艺术的鉴赏,首先需要一定的准备和基础。

一、鉴赏能力的培养

首先要正视个体的差异性。每个人的人生经历、成长环境、性格特点甚至教育水平,都不完全一样,这造成了人们在欣赏影视作品时喜好的不同。被一个人奉为经典的作品,可能在另一个人眼里一无是处。作为观众,不要因为自己与他人欣赏眼光和口味的不同,而自视甚高或自我怀疑,可以依据自身的审美喜好与价值取向,来对鉴赏对象进行选择或者取舍。囿于人生经历与其他客观因素所限而鉴赏困难的作品,也可以通过后天的努力,来提高自己的审美水平和能力。具体可以通过以下几种渠道来实现。

1. 注重影视基础知识的积累

多看影视相关的书籍,可以是鉴赏类书籍,也可以是史论方面、美学方面或是视听语言方面的,广泛涉猎,对于建立和培养鉴赏能力有着基础性的作用。其次多看作品,唐太宗李世民也曾在《帝范·崇文第十二》中告诫太子"法乎其上,得乎其中;法乎其中,仅得其下"。因而,可以先从鉴赏类书籍推荐的经典作品开始,把书上学到的知识和具体作品结合起来,将理论落到实处,在观影的过程中消化和理解。随着阅片量的增加,鉴别能力和鉴赏能力都会随之提高,这是一个相辅相成的过程。

2. 提高综合素质

影视作品脱胎于现实生活,是反映社会的镜子,不同的影视作品会相应涉及到政治、历史、经济、文化、艺术等方方面面。俄罗斯作家契诃夫曾说过:作家应该样样都知道,样样都

研究,免得出错、免得虚伪。我们鉴赏影视作品也是一样,需要储备各方面的知识,尤其是涉及到自己不熟悉的领域,切不可妄下论断,要在学习和了解故事发生的社会背景、时代特征、意识形态等基础上,来作出严谨的判断和批评。同时,即使有一定的了解,也不可自视甚高,要考量自己的储备是否正确和全面,尤其是不能带着刻板印象先入为主地判断一部作品的优劣。印度电影《巴霍巴利王》两部曲(巴霍巴利王:开端 Baahubali: The Beginning,2015;巴霍巴利王2:终结 Baahubali 2: The Conclusion,2017)在中国市场的票房折戟,反映了缺少文化积累而造成的理解障碍,如果不了解印度的宗教和神话,就很难理解印度史诗片中的英雄崇拜与神话隐喻,绝大部分观众只看到了该系列作品的开挂,而忽视了其内在深厚的文化积淀。

3. 养成勤于思考与总结的好习惯

再强大的理论知识也要落实到实践当中去,提高影视鉴赏能力,光看是远远不够的。首先在观影过程中要勤于思考,通过演员表演、台词及视听语言的共同运用去揣摩创作者的意图,这是一个主动性的参与过程,传播过程中的接受和反馈都是不可或缺的环节,观众的意见对于创作者接下来的创作过程是极为重要的。在自媒体盛行的当下,观众的反馈渠道多种多样,好记性不如烂笔头,适时地将思考总结落实到纸面是锻炼和提高鉴赏能力的重要路径。

4. 提高艺术的感知力与共情能力

有的人天生情感细腻,感知力强,是进行影视艺术鉴赏很好的先天条件。对于其他人来说,通过后天的努力也是可以实现的。这需要在观赏过程中全情投入,提升审美专注力,发挥审美想象力,当情感体验和审美经验达到一定的积累时,审美情趣自会提高。

二、鉴赏方法

1. 文本鉴赏

文本层面的鉴赏主要指对于剧本阶段便已经确定的内容的分析。主要包含主题、人物、台词、情节与结构等层面的鉴赏。主题,是一部影视作品的灵魂,是创作者所要表达的中心思想,反映了创作者的世界观、人生观和价值观。有的作品侧重于表达无法跨越的阶层差异,比如韩国导演奉俊昊的《寄生虫》(Parasite,2019);有的作品强烈抨击了教育失格,比如印度电影《起跑线》(Hindi Medium,2017);有的作品关注了癌症病人用药难的问题,比如中国电影《我不是药神》(2018);有的作品着力于揭示政府的腐败和法制的漏洞,比如韩国电影《熔炉》(The Crucible,2011),其主题的严肃和沉重激发了韩国民众的集体愤慨,直接促成了

立法上的变动。还有的作品,把视角放在了女性的生存现状,或是后殖民背景下殖民地人民国族认同和身份认同的挣扎等方面。深刻的主题,能够唤起观众的共鸣和思考。

人物,是影视作品的核心,所有的情节和视听语言都为了塑造人物而服务。人物虽然是虚构的但不是凭空产生的,人物的喜好、性格、经历均与他所处的时代、社会环境有极大的关联,甚至有一个或多个现实中的人物原型。有的影视作品只表现了人物一段时间甚至几个小时的故事和人生际遇,但在塑造人物的时候,必须把他从出生到影片故事进行时的人生经历考虑完整,在剧本上来说,叫做人物小传。这样创作出来的人物才能有血有肉、真实可信。人物有主要人物、次要人物和工具人物的划分,主要人物的刻画是否饱满细腻,直接决定了一部影视作品质量的好坏。主要人物的成长轨迹要循序渐进、有迹可寻,次要人物和工具人物也不能单纯脸谱化,要用洗练的笔墨突出其性格特征。

好的台词设计要符合人物性格和身份特征。一位60岁的农民伯伯和一位十几岁的网瘾少年,语言表达肯定是不一样的,在设计台词时要充分考虑到角色的性别、年龄、性格、职业乃至地域特征。近年来,越来越多的影视作品重视方言,比如:《疯狂的石头》(2006)和《火锅英雄》(2016)采用了重庆方言;《一个勺子》(2014)采用甘肃地域的方言,而勺子在方言里是傻子的意思,片名直接点出"一个傻子"的寓意;以赵本山、范伟为代表的《马大帅》(2003)《乡村爱情故事》(2010)等作品,充满了浓浓的东北风情。方言的在地性表达更贴近当地的语言习惯和风俗特征,增加了作品的真实感也拉近了与观众的距离。

情节与结构上,开端、发展、高潮和结局要合理安排,矛盾与冲突的设置也是考量一部作品好坏的重要标准。依据具体作品的需要,结构上也可以采用倒叙、插叙或环形叙事。

2. 视听语言鉴赏

在前面章节中,已经为大家介绍了构图、景别、镜头角度及运动方式、蒙太奇与长镜头、声画关系等相关视听语言基础知识,我们可以选择其中一种或几种角度对影视作品的视听语言来进行鉴赏。比如《我不是潘金莲》(2016)中,冯小刚构造性地运用了圆形、方形和矩形复合的画面比例,来代表不同的时空,而涉及到不同比例的画面,其中构图的重心和比例都要做相应的调整,需要做好细致的安排,非常考验导演和摄影的功力,因而可以从画面和构图这个角度去鉴赏该片。张艺谋善于运用不同的色彩来叙事,《黄土地》(1984)《大红灯笼高高挂》(1991)中大面积的黄色和红色,代表了不同的色彩情绪与内在意蕴。《英雄》(2002)则是对色彩的综合运用,色彩的地位和作用在这部作品中被放大,甚至成为了隐形的角色。《1917》(2019)采取了"一镜到底"的方式,来表现历史的真实感与厚重感。以上只是几个相对极端的例子,总的来说,视听语言的每一部分都不是独立存在的,而是综合运用在一起,共

同构筑起一部作品的视听风格,所以在影视鉴赏时,也要以全面的、普遍联系的观点,来看待其中的视听语言运用。印度影片《跳动的心》(Dhadak,2018)的结尾镜头,可以作为一个综合鉴赏的范例来看,女主与丈夫及儿子告别去买一盒庆祝团圆的甜点,镜头跟拍她走出楼道,穿过街道,来到甜点店,买好甜点再原路返回。根据之前提到的知识,长镜头的美学特征是时空的完整性、表意的丰富性和构图的开放性,这个完整的时空表达会引发观众的审美期待,对接下来要发生的事情抱有好奇心,延宕得越久期待就会越高。当观众的耐心和期待值都达到至高点时,一个白色物体从天而降,发出落地的砰砰声。从这一刻开始,影片开始消音,观众全部的注意力都在女主身上,镜头从后面转到女主的正面并推到脸部特写,她惊恐的双眼与张大的嘴,都表明其受到了极大的刺激,但观众听不到她在呼喊什么,此时画面背景涌进越来越多看热闹的路人,大家受惊的表情和窃窃私语继续激发着观众的好奇心。随着镜头慢慢拉开,我们看到了浑身颤抖的女主,越来越多的围观群众以及前景倒在血泊中的丈夫和儿子。直到最后一刻,导演才向我们揭开事实的真相,整个过程综合运用了长镜头、场面高度、人物走位、镜头运动、声音的特殊处理、景别的变化等视听元素,通过合理的组合,把影片的结尾推向了完全意料之外的结局,然后在高潮中戛然而止,给观众留下了巨大的震惊、缓冲和反思空间。

3. 艺术风格/类型鉴赏

视听语言为主题服务的同时,还要与作品整体的艺术风格达成统一。根据艺术风格的形式,简单可以分为再现性和表现性、纪实性和抒情性、客观性与主观性。进行鉴赏时,要依据不同作品的艺术风格来切入和观察。王家卫的《花样年华》(2000)整体上是表现性、抒情性和主观性的,相对于写实,更侧重于一种情绪的表达和氛围的营造。这种情况下,我们在鉴赏时就不能用现实题材的标准去要求它。

好莱坞类型电影的创立和发展已影响到全球的电影创作,因而在鉴赏时也可以依据类型片的特征对作品进行分类。悬疑片、惊悚片、黑色片、喜剧片、西部片、歌舞片、爱情片等类型不一而足,而且随着创作的开拓和探索,类型融合的趋势越发明显,一部作品往往是两种或两种以上类型的融合,因而也就兼具了这几种类型的特点,鉴赏时可以依据对不同类型特征的把握来进行综合性的分析。

总的来说,影视艺术鉴赏没有放之四海而皆准的公式,影视艺术鉴赏对象具有可以多层次、多角度、多侧面进行欣赏的特点,因而在进行鉴赏活动时,也可以从不同的角度来进行解读。

上编
电影篇

第一章
世界电影格局概述

21世纪以来,在世界电影市场上,虽然美国电影的全球领军地位没有改变,在创作与产业等方面仍保持明显的优势,但随着许多国家电影的产业提升与创作发展,尤其以中国、韩国等为代表的亚洲多个国家电影的新兴与崛起,全球电影格局发生了鲜明的变化与调整。与此同时,数字化、新媒体、互联网等新时代、新语境的冲击与影响,对电影产生了革命性的影响,无论投资、制作、发行、放映,还是营销、后产品开发,电影全产业链都呈现出由传统而现代、由单维度内容提供到双向性互动的发展调整与探索转向,形成了世界电影创作与产业的新模式。

第一节 世界电影版图的新变化

在当下全球化、网络化、眼球经济化的时代,电影作为视听俱备的大众文化产品之一,是最具有全球竞争优势的商业产品形式,是揭示地域文化和社会身份的重要指标,更是国家文化软实力与国家形象建构的重要呈现。

自世界电影诞生和发展以来,全球电影版图基本上有一个传统且比较稳定的发展模式,那就是由包括美国、加拿大的北美和以法国、英国、德国、意大利为代表的欧洲发达国家的电影业为引领,尤其以好莱坞电影为主的美国电影更是独占鳌头。长期以来,好莱坞电影的全球风行和世界同步行销的产业战略,已成为多数国家民族电影生存的最大威胁。而亚洲、非洲、大洋洲等其他国家或地区的电影,则在很长一段的历史时期内,都处于发展缓慢与影响薄弱的境况。

但随着新世纪到来和全球化时代的快速演进,因应全球多国实行电影产业政策调整、创作投资结构多元、商业类型模式建构、民族电影创作扶持、产业市场大幅扩容、海外推广积极主动等种种举措,多个新兴国家电影的产业提升与艺术发展,促使世界电影版图发生了明显的调整。

以2017年为例,当年全球电影票房总额为406亿美元,其中北美地区111亿美元,北美以外地区295亿美元。在北美以外地区中,以中国、日本、印度、韩国为代表的亚洲国家电影表现格外抢眼。2017年,中国电影年度票房总额达到559.11亿人民币(约合88亿美元),位居世界十大电影市场的第二位,这个数字相对于2001年中国市场全年总票房8.7亿人民币

来说,已经快速增长了64倍左右,同时本土电影市场占有率达到了53.84%,国产电影强力对抗同台竞争的好莱坞电影并取得全年主导权。同年,日本电影市场年度票房总产出为2285.72亿日元(约合20亿美元),位居世界十大电影市场的第三位,本土市场占有率54.9%。2017年,印度电影市场年度票房总额为963亿卢比(约合16亿美元),位列世界十大电影市场的第五位,本土市场占有率高达85%,保持了印度电影自有声时代以来一贯的本土市场绝对优势,印度电影的数量、质量与影响力,在印度市场上都远超美国好莱坞电影。同年,韩国电影市场年度票房总额为17566亿韩元(约合16亿美元),位居世界十大电影市场的第六位,国产电影占有优势,本土市场占有率达到51.8%[1]。如果将中、日、印、韩四国的年度票房总额简单相加,已经超过世界排名第一的北美电影市场,再加上未计算在内的泰国、马来西亚等诸多其他亚洲国家,亚洲电影票房产出的体量空间更是不可估量。

结合全球电影产业直观准确的数据,可见亚洲电影已经日渐成为影响世界的重要力量。而英国、法国、德国、俄罗斯等欧洲国家电影以及墨西哥等少量南美国家电影,亦分别在各年度的世界十大电影市场中占有一席之地。通过全球前沿国家电影产业的数据观察,可以透视出近些年来世界电影版图发生的诸多新变化。

第二节 美国电影的世界引领与影响力稍减

在美国,电影是仅次于航天业的第二大国民经济支柱型出口行业,年产业收益可以高达千亿美元以上。20世纪以来,好莱坞电影始终执行复合联动的全球战略:一方面健全拓展电影制作生产、市场营销和后产品开放等多产业链条;一方面又巧妙联动电视、卫星广播、报刊杂志、图书出版、主题公园等传媒娱乐领域。与此同时,好莱坞各大电影制片厂为拓展产业市场的竞争力,多推行综合娱乐集团的发展思路,不仅垂直整合电影产业的直接链条,横向整合多行业间、跨国际的合作,而且多强势推行影片全球同步上映和相关产品行销策略,从而最大限度地攫取海外市场利润,全方位推进电影产业的优势格局。

自好莱坞电影工业化生产以来,美国电影始终具有着强劲的创作力、竞争力与世界影响力。目前,美国电影的年产量相对稳定,每年生产电影大约700多部,虽就数量而言,仅占全球电影产量总数的10%左右,但每年的市场票房产出能力却能占全球市场的25%至30%。比如2019年美国电影产量是708部,全年公映影片数量835部(包括首轮上映和重映影片),

[1] 本节数据来源,如不特别注明,均来源于:美国电影协会(MPA)每年发布的美国电影市场报告《The Theme Report》(2015-2019)。

均比2018年有明显增长。

当下,美国电影仍是全球电影格局中的引领力量与最大市场。尽管北美市场每一年度的票房产出体量,已多年维持在110亿美元左右的水平,增长空间已趋于饱和,但就总量而言,北美市场仍居世界首位。其中,一般占到北美市场票房总量90%的美国电影,更是常年维持在100亿美元左右的票房产出,仍是支撑全球电影票房的顶梁柱。以2019年为例,北美市场创造了114亿美元的票房总额,占2019年全球票房总和422亿美元的27%,比2018年下降了4.8%,维持在2016年的水平。2020年,由于"新冠疫情"的影响,北美市场票房锐减为20.86亿美元,低于中国内地票房总额204.17亿人民币(约合31亿美元)。相对于以往,美国电影的全球影响力整体上稍有所下降,但目前仍是世界电影最重要的市场。

在工业化生产与类型化创作的框架下,美国电影颇能把握观众观影心理,呈现出强烈的娱乐感染力与市场竞争力,在美国国内市场颇受观众欢迎与热捧,每年在美国市场票房卖座前25名的影片,几乎都是高投入、大制作、大明星、大营销、大市场的"高概念"好莱坞电影,难得见到非好莱坞电影的身影。比如2019年,在美国市场,票房最高、最受观众关注的是《复仇者联盟4:终局之战》(*Avengers: Endgame*)、《狮子王》(*The Lion King*)、《玩具总动员4》(*Toy Story 4*)、《冰雪奇缘2》(*Frozen II*)、《星球大战9:天行者崛起》(*Star Wars: The Rise of Skywalker*)、《蜘蛛侠:英雄远征》(*Spider-Man: Far from Home*)、《阿拉丁》(*Aladdin*)等众多美国电影,总共创造了规模可观的12.4亿观影总人次。与此同时,在美国商务部和美国电影协会等支持下,每年度很多美国电影可以推广、发行、放映、畅销至全球大约150多个国家或地区,在不同年度攫取和控制美国以外的60%至75%不等的全球市场。

商业娱乐、利润主导,是美国电影最基本的驱动力与指导原则。就创作而言,好莱坞电影利用或原创编剧,或小说改编,或真实事件、真人生活,或电视节目以及漫画戏剧,或其他电影、图书等为创作构思来源,通过国际化视听手段讲述生动娱乐的故事,采用或动作、或喜剧、或科幻、或悬疑、或犯罪、或爱情等类型电影模式,创造出此起彼伏、品牌打造的流行畅销的美国电影热潮。同时借助国际化的发行营销方式与多元渠道,推动美国电影持续不断地行销至全球不同市场,形成众多影片多元开发、多区域合作、票房多市场高涨的运作佳绩。以《复仇者联盟4:终局之战》为例,该片除了在美国收获8.58亿美元的本土票房之外,还在中国斩获42.5亿人民币(约合6.29亿美元)的票房,在韩国、英国分别获得1亿美元、1.14亿美元的票房,海外票房合计19.39亿美元,最终该片全球总票房高达27.97亿美元[①],实现了

① 本段数据来源:https://www.boxofficemojo.com.[2020-09-16]。

单片收益的最大化，成为迄今全球电影史上最卖座的影片。与此同时，在每一年度全球最卖座影片的前列榜单中，好莱坞生产的《复仇者联盟》《蜘蛛侠》《蝙蝠侠》《星球大战》《速度与激情》等系列电影以及《冰雪奇缘》《阿拉丁》等迪士尼动画电影等众多影片，往往榜上有名。甚至在迄今为止全球电影史上最卖座影片的前20名中，基本上都是好莱坞主导拍摄或好莱坞主创、其他力量参与的合拍影片。

在商业主导与利润至上的前提下，一部分掌握发行生杀大权的美国电影大公司主导控制了好莱坞，甚至控制与左右了全球电影格局的重要力量。商业类型的多元化，推进好莱坞电影在模式之"变"与"不变"中创新调适与转型发展，也对世界其他国家电影的商业化进程起到了很好的影响与引领作用。

此外，必须警醒的是，美国电影作为一种文化商品，不仅仅是一种代表经济利益的商品，而是远远超越它表面的价值形态，成为了一种意识形态的隐形载体，是美国巧妙输出价值观念和思维方式的重要工具。当好莱坞电影在全球推行银幕娱乐的同时，美国文化的价值观念也得到了广泛传播，并逐渐渗透浸润于各国民族文化的肌理中。在这样的背景下，处于弱势地位的世界各国各地区都应该自觉探寻国产电影的本土化、民族化发展策略。

第三节 新兴国家电影成为世界电影的增长引擎

尽管好莱坞电影席卷全球的优势地位难以撼动，但随着经济全球化的快速发展，仍有一些新兴国家充分认识到电影文化的重要性，积极推进本土电影的民族化战略思路，不仅努力推动电影产业快速发展，促使本土电影创作更加多元化、体制更加自由化、市场最大程度地扩容，而且积极培育本土电影与好莱坞电影抗衡博弈的竞争力，从而激发了本土电影强劲上扬的生产力，也拓展了世界电影的可开发空间，创造出令人瞩目的电影成就。

最为凸显的是，新兴发展并突飞猛进的亚洲电影新力量。新世纪以来，亚洲电影的发展态势越发喜人，亚洲电影越来越成为全球电影票房增长的引擎，展现出牵引世界电影产业的市场影响力。20世纪中叶以来，早已成为亚洲电影引领的日本电影，在2019年以24亿美元的票房总额佳绩，继续保持世界第三大市场的地位，仍凸显产业优势。此外，年产近2 000部电影、拥有全球电影产量之冠的印度电影，亦保持16亿美元的年度票房佳绩，继续位列世界第七大市场。更为重要的是，亚洲各国各地区的电影都具备特色鲜明的创作风貌，并且基于不同的文化样态而相互尊重，中韩、中印、日韩等相互之间的电影合作日趋紧密，形成了世界电影中越来越重要的电影力量。亚洲电影作为一种世界电影文化新景观正在生成，在文化

意义上贯通而形成的新型"亚洲电影",正逐渐改变着全球电影新格局。

其中,中国、韩国的电影产业发展趋势尤为亮眼,成为世界电影快速增长的重要衡量指标。2001年11月10日,世界贸易组织在多哈通过了中国政府加入WTO的申请并签订了协议,中国开始正式步入世界经济、文化全球一体化的轨道。中国电影自2002年快速推进产业化体制改革以来,在国家宏观政策调控管理下,在行业整合奋进与创作群体积极向上的努力下,迄今中国电影产业格局已发生深刻且显著的变化。总体而言,中国电影不仅制作力量壮大、氛围活跃、产能提升,电影产品日趋丰富,发行领域也多元拓展,放映体制逐渐通畅,电影收益持续增长,产业结构日趋合理科学,电影市场主体更具竞争力。从21世纪之交的每年生产不足100部、2010年生产526部,中国电影产量已快速增长至2019年生产1 037部,其中故事片产量达到850部,形成了投资主体多层次、娱乐类型多元化、市场体量深挖掘、产业效益最大化的发展格局。2019年中国电影市场票房总额达到642.66亿人民币,相比2018年正向增长了5.4%,相对于2002年10亿人民币、2010年101.72亿人民币[①]等年度票房收益的旧况,已经跃升了数倍,连续多年成为世界电影第二大市场,同时快速提升、不断拉近与世界第一大电影市场——北美市场之间的差距。2020年在"新冠疫情"的影响下,中国电影以全年204.17亿人民币(约合31亿美元)的票房总额,超越北美市场,成为世界第一大市场。

韩国电影一度因为1987年市场全面开放而挣扎于生死边缘,而后历经金泳三政府(1993—1998)电影从控制转向支援、金大中政府(1998—2003)推行电影振兴综合产业政策、卢武铉政府(2003—2008)推进产业振兴计划等电影政策调整,韩国电影在市场开放的同时,在企业界努力开拓与电影人创作探索的情况下,逐渐形成了本土电影从危机走向振兴、从挫折再到复兴繁荣的发展格局,行进在"力争成为世界第五大电影强国"之路上。2019年,全年韩国电影市场票房总额为19 140亿韩元(约合16亿美元),已成功跃居世界十大电影市场的第四位,同时全年观影总人次达到2.26亿,在2013—2018年连续六年保持在2.1亿水平的基础上,创下了历史最高纪录。相对于2019年世界上人均观影次数最多的排名前列的国家冰岛4.32次、澳大利亚3.56次、美国3.51次而言,韩国人均观影达到4.37次,已成为世界第一的高水平电影发展国家[②]。同时就艺术成就而言,2019年奉俊昊导演的电影《寄生虫》在全球范围内斩获众多奖项取得空前辉煌,并实现了韩国电影在美国电影奥斯卡奖历史上零的突破,为韩国电影百年庆典交出了可喜的成绩单。

作为世界电影诞生以来的重要区域,欧洲电影力量比较多元,而且始终保持着艺术探索

① 本段数据来源:尹鸿,许孝媛.2019中国电影产业备忘[J].电影艺术,2020(2).
② 本段数据来源:韩国电影振兴委员会.韩国电影年鉴[M].(韩文版)(2019).

与商业娱乐并进的创作路径。21世纪以来,除了英国电影、法国电影、德国电影、意大利电影、西班牙电影等兼具传承历史、繁荣复兴、佳作迭出之外,欧洲市场的电影新兴力量,主要包括以获得戛纳国际电影节最佳影片金棕榈大奖的《四月三周两天》(*4 Months,3 Weeks and 2 Days*,2007)为代表的罗马尼亚现实主义电影,以及产业改革跃升的俄罗斯电影。自2002年俄罗斯政府借鉴西方电影产业先进制度,开始全面启动电影市场化改革以来,俄罗斯电影获得政策倾斜与扶持、创作质量提升、娱乐生产力增强、市场潜能开掘等多方面进展,年度电影市场票房体量由2002年2亿美元快速提增至2008年8亿美元、2013年13亿美元,而后又回落至2019年9亿美元[①],位居世界电影第十大市场。

总之,电影是全球文化产业的支柱型行业之一,对任何一个国家或民族而言,电影文化产业的创作发展、市场传播与海外推广,都具有极其重要的作用和意义。尤其在经济全球化与全球市场日渐开放融通的新时代背景下,世界电影的贸易壁垒将逐渐降低,各国各地区电影之间的跨界合作拍摄、创投资本的全球流通、国际化分工体系建构、数字化放映营销、在线性跨屏消费、后产品多元开发,以及借助民族电影"走出去"推广而实现国家文化软实力输出等方面,都将日渐加速并产生重要影响。

在当下数字化、新媒体、互联网的时代,欧美多国电影产业虽早有成熟模式,但却受到了极大冲击并呈现出某种程度的停滞不前、下行萎缩的趋势。与此同时,作为亚洲力量的中、韩、印等国以及作为拉美代表的巴西、作为欧洲代表的俄罗斯等国家电影,则在新形势下凸显出持续前行、产业跃升的良性发展态势,牵引着世界电影产业发展的转型与变化,并将决定着全球电影版图的未来格局。

① 本段数据来源:支菲娜、张琴.俄罗斯电影产业发展管窥[N].中国电影报,2013-12-12//美国电影协会(MPA).美国电影市场报告《*The Theme Report* 2019》.

第二章
亚洲电影

第一节　亚洲电影概述

　　进入21世纪,亚洲电影的崛起是一个不争的事实。从全球电影市场票房份额来看,亚洲电影市场已超越北美电影市场,位居世界第一;从国际电影节获奖来看,亚洲电影也有了长足的进步,越来越多的亚洲电影亮相各大国际电影节,收获颇丰。具体而言,中国成为仅次于北美的全球第二大电影市场,超越后者指日可待;日本电影、韩国电影以及伊朗电影,近年来多次斩获国际大奖,显示出亚洲电影文化的独特魅力;印度电影占据印度国内市场份额的近九成,将好莱坞电影御于国门之外,而其海外市场则有不断扩大的趋势;东南亚国家电影也保持了蓬勃的发展态势,共同构成了亚洲电影的多元文化生态。

一、中国电影的融合勃发

　　中国电影已走过了百年的发展历程,从筚路蓝缕的创业探索到如今的蓄势勃发,中国电影经受了时间的历练,在两岸三地电影的融合协动中,迸发出强劲的创造力。

1. 中国内地电影发展简史

　　1905年《定军山》开启了中国电影的历史,郑正秋、张石川、黎民伟等电影先驱,建立起中国电影的本土形态,开创了主流影戏、教化电影的基本叙事模式。进入20世纪三四十年代,中国电影在理论上学习苏联的左翼现实主义批判,制作上借鉴好莱坞,引进导演制和明星制,以蔡楚生、孙瑜、袁牧之、费穆、吴永刚、桑弧等导演为代表,推出了《渔光曲》(1934)、《神女》(1934)、《马路天使》(1937)、《一江春水向东流》(1947)、《太太万岁》(1947)、《小城之春》(1948)等具有民族特色的影片,开创了社会写实风格,使电影具备了自觉的文化批判意识。

　　1949年新中国成立后,在借鉴苏联社会主义电影、意大利新现实主义电影和本土戏剧传统的基础上,建立了"艺术为政治服务"的社会主义现实主义电影美学风格。水华、凌子风、崔嵬、谢铁骊、谢晋等导演,创作了《林家铺子》(1959)、《青春之歌》(1959)、《红色娘子军》(1961)、《智取威虎山》(1970)等革命历史题材影片,完成了社会主义的电影表达,"红色经典"开始形成。

　　"文革"结束,新时期到来,80年代的中国电影重获生机,谢飞、吴贻弓、吴天明、黄蜀芹、

张暖忻等第四代导演探索电影语言现代化的途径,确立起纪实美学的创作理念,创作了《城南旧事》(1983)、《青春祭》(1985)、《老井》(1986)、《人·鬼·情》(1987)、《香魂女》(1993)等具备人道理想和诗意情怀的影片。第五代导演紧随其后,张艺谋、陈凯歌、田壮壮、吴子牛、黄建新等导演大胆革新电影语言,完成了电影本体的自觉,表现出强烈的现代意识与主体意识,《黄土地》(1984)、《红高粱》(1988)、《秋菊打官司》(1992)、《霸王别姬》(1993)等影片陆续在国际电影节上获奖,使中国电影走向了世界。

20世纪90年代,在电影体制改革背景下,第五代导演开始向市场化转型,纷纷投入商业片拍摄大潮;新兴起的第六代导演"剑走偏锋",将镜头聚焦于边缘人群,以实验性的拍摄手法进行个体化叙事,其代表导演有张元、娄烨、贾樟柯、管虎等,代表作有《北京杂种》(1993)、《冬春的日子》(1993)、《小武》(1998)、《苏州河》(2000)等。

2. 新世纪中国电影的融合发展

2001年,中国加入世贸组织,正式拥抱市场化的竞争生态。经过近十年的市场化转型,中国电影正式步入产业化发展时期。面对好莱坞大片的强势来袭,内地开始借鉴好莱坞的类型创作经验,生产"中国式大片",张艺谋的《英雄》成为中国市场上真正的救市"英雄"。

与此同时,内地与香港的电影合作往来也日益密切。1997年香港经济在全球金融危机下遭受重创,为支持香港经济复苏,2003年《内地与香港关于更紧密经贸关系的安排》(CEPA)协定签署并于翌年1月1日正式实施,宽松的政策环境给内地与香港合拍片提供了极大的自由度与灵活度,香港电影不受进口配额的限制为其进入内地市场开辟了一条通途,促进了内地与香港电影的密切合作与升级焕新。在政策利好下,陈可辛、徐克、周星驰等香港导演纷纷北上拍片,将香港成熟的类型经验与内地的资源进行有效整合。目前,两地电影合作已进入了创作共融、市场共荣、文化共容的良好时期。在中国电影最卖座的票房榜中,内地与香港合作拍摄的《捉妖记》(2015)、《美人鱼》(2016)、《西游·伏妖篇》(2017)、《红海行动》(2018)等影片赫然在列。

香港电影人北上拍片,正好与内地电影的产业化发展时期相契合。在两地的深度合作下,中国电影类型发展变得更加丰富和多样化。林超贤的《红海行动》《湄公河行动》(2016)极大地提升了军事动作片的工业化水准,徐克的《智取威虎山》(2014)打造出全新的"港式主旋律"类型电影,周星驰的"西游"系列发掘出传统文化IP的巨大潜力,许鞍华的《黄金时代》(2014)、《明月几时有》(2017)发散出浓烈的人文气息,陈可辛的《亲爱的》(2014)、《中国合伙人》(2013)细腻地捕捉到中国人朴实的情感,《画皮》(2008)、《捉妖记》等影片将玄幻类型推升到新的高度。

20世纪80年代到90年代,台湾电影一直在走下坡路,直到2008年"后海角时代"的到来,台湾电影发展进入相对平稳的时期。2010年,内地与台湾签订了《海峡两岸经济合作框架协议》(ECFA),在创作、人才、产业等方面进行合作,共同推动华语电影发展。《鸡排英雄》(2011)、《刺客聂隐娘》(2015)、《我的少女时代》(2015)等诸多台湾电影在大陆上映,有效地推动了两岸电影的文化交流。

中国电影在融合发展中不断地走向新的高度,在类型创作和艺术表现上屡有突破。近年来,军事动作片《战狼2》(2017)、科幻片《流浪地球》(2019)、动画片《哪吒之魔童降世》(2019)、喜剧片《唐人街探案》(2015)、玄幻片《捉妖记》、新主流电影《我和我的祖国》(2019)等商业类型片丰富多元,电影工业水准上不断攀升。中国电影的艺术创作也愈发精致,出现了《我不是药神》(2018)、《地久天长》(2019)等叫好也叫座的现实主义佳作。

二、亚洲电影的多元形态

在世界上的五大洲中,亚洲是人口数量最多、语言种类最庞杂、民族成分最多元的一个存在。亚洲国家有着悠久的历史和多元的文化,各国之间的交流密切,在文化上彼此尊重、和而不同,因而,亚洲电影呈现出丰富多元的形态。

日本电影有着坚实的工业基础和文化底蕴,是仅次于美国和中国的世界第三大电影市场主体。日本的民族历史和文化,深刻地影响着日本电影的类型创作和艺术表达,在近百年的历史中,涌现出诸多风格独特的电影大师,如沟口健二对女性性格与命运的细腻刻画、小津安二郎克制平静的镜头语言,今村昌平关于"生、死、性"的隐喻与思索,黑泽明凌厉的武士片,大岛渚的"残酷物语"。目前仍活跃于影坛的导演中,北野武有着暴力与柔情的双面性格,既有弥漫在《奏鸣曲》(*Sonatine*,1993)《花火》(*Fireworks*,1997)里的暴力美学,又有《那年夏天,宁静的海》(*A Scene at the Sea*,1991)《菊次郎的夏天》(*Kikujiro No Natsu*,1999)中的温情纯真。泷田洋二郎凭借《入殓师》(*Departures*,2008)获得了奥斯卡最佳外语片奖,影片关于死亡的东方哲思和平静的表达,触动了无数观众。是枝裕和被认为最具人文主义传统的日本导演,他擅长以朴实细腻的风格讲述家庭故事,《无人知晓》(*Nobody Knows*,2004)、《如父如子》(*Like Farther*,*Like Son*,2013)、《海街日记》(*Our Little Sister*,2015)曾三次提名戛纳电影季金棕榈奖,最终在2018年凭借《小偷家族》(*Shoplifters*)摘得金枝。日本的动画电影也闻名遐迩,前有宫崎骏的《龙猫》(*My Neighbor Totoro*,1988)《千与千寻》(*Spirited Away*,2001),后有新海诚的《秒速五厘米》(*5 Centimeters per Second*,2007)、《你的名字。》(*Your Name*,2016)。

就韩国电影而言,奉俊昊无疑是最炙手可热的一位导演,他的《寄生虫》(*Parasite*,2019)获得第 72 届戛纳电影节金棕榈奖和 2020 年美国电影奥斯卡奖最佳影片、最佳导演、最佳原创剧本、最佳国际影片四项大奖,成为献给韩国电影百年纪念的最好礼物。20 世纪 90 年代以后,在韩国政府的支持鼓励下,一批杰出的韩国电影人涌现,比如金基德的惊世骇俗、朴赞郁的暴力美学、李沧东的诗电影、洪尚秀的实验电影。韩国的商业电影热潮始于 1999 年姜帝圭的《生死谍变》(*Swiri*,1999),经过多年的精心打磨,韩国商业类型电影工业愈发强大,推出了谍战片《共同警备区》(*Joint Security Area*,2000)、《铁雨》(*Steel Rain*,2017),灾难片《汉江怪物》(*The Host*,2006)、《釜山行》(*Train to Busan*,2016),战争片《鸣梁海战》(*Battle of Myeongryang*,2014)等众多高水准大作。现实题材电影是韩国电影的一张靓丽名片,《熔炉》(*The Crucible*,2011)被称为改变立法的电影,《辩护人》(*The Attorney*,2013)、《出租车司机》(*A Taxi Driver*,2017)等影片则以大胆而猛烈抨击腐败政府而闻名。此外,古装片、家庭伦理片、爱情片、犯罪片也是韩国电影的重要类型。

印度电影以梦幻的歌舞场景为世人熟知。印度电影是一个涵盖众多类型的体系,它不仅包括盛产商业电影的"宝莱坞",还有以萨蒂亚吉特·雷伊为代表的艺术电影,还包括众多的地方性电影工业。萨蒂亚吉特·雷伊是印度国际知名度最高的导演,他的"阿普三部曲"在国际影坛上具有举足轻重的地位。宝莱坞电影是印度文化国际输出的重要产品,是印度电影走向全球的通行证,以类型混杂(马萨拉电影)著称,绚丽壮观的歌舞场景和近三个小时的片时长一定会让观众印象深刻。魅力四射的男明星也是宝莱坞的输出物,像宝莱坞"四大汗"(沙鲁克·汗、阿米尔·汗、萨尔曼·汗、赫里尼克·罗斯汗)在全球都有众多粉丝。印度电影的重要类型有史诗片、爱情片、英雄片,代表作如《阿育王》(*Ashoka*,2001)、《宝莱坞生死恋》(*Devadas*,2002)、《阿克巴大帝》(*Jodhaa Akbar*,2008)、《惊情谍变》(*Bang Bang*,2014)。近些年来,阿米尔·汗主演的电影《摔跤吧!爸爸》(*Dangal*,2016)、《神秘巨星》(*Secret Superstar*,2017)等影片登陆中国,引发了中国的印度电影热潮。

中国观众对伊朗电影的印象,多是儿童片。确实,受制于伊朗官方的政治审查,伊朗导演常常选择风险较小的儿童片来隐晦地表达观念。著名导演阿巴斯·基亚罗斯塔米就是拍摄儿童片起家,《何处是我朋友的家》(*Where Is the Friend's Home*,1987)在国际电影节上获奖,使他开始为西方电影节所关注。在阿巴斯之后,又有贾法尔·帕纳西的《白气球》(*The White Balloon*,1995)、马吉德·马吉迪的《小鞋子》(*Children of Heaven*,1997)在国际影展上获得大奖。伊朗电影的另一大传统类型是女性电影,阿巴斯的《橄榄树下的情人》(*Through The Olive Trees*,1994),法哈蒂的《一次别离》(*Nader and Simin, a Separation*,

2011)《推销员》(*The Salesman*,2016)等是其中佳作。但在伊朗拍摄女性电影的环境却并不宽松,贾法尔·帕纳西就因拍摄表现女性悲惨命运的电影《生命的圆圈》(*The Circle*,2000)而被当局逮捕。

在东南亚电影中,泰国电影有着极具地域风情的影像书写。阿彼察邦·韦拉斯哈以独特的作者风格,构建了一个极富东方神秘主义气质的电影世界,他的《热带疾病》(*Tropical Malady*,2004)获得戛纳电影节评审团大奖,《能召回前世的布米叔叔》(*Uncle Boonmee Who Can Recall His Past Lives*,2010)获得戛纳电影节金棕榈奖。恐怖片是泰国电影的一大特色,众多源自民间的鬼故事被搬上银幕显示出泰国独特的民间文化,朗斯·尼美毕达导演的《鬼妻》(*Nang Nak*,1999)是引领潮流的佼佼者。爱情片也是泰国电影的一大类型,具体包括青春爱情片、成人爱情片以及性少数群体(LGBT)题材爱情片,2017年《天才枪手》(*Bad Genius*)在全球热映上引发热议。

此外,亚洲电影版图中的其他小国电影也值得关注,如马来西亚电影、新加坡电影、越南电影、菲律宾电影、以色列电影、蒙古电影以及中亚五国电影。

第二节　中国电影《小城之春》

一、课程导入

2005年,在中国电影诞辰百年之际,由权威电影人、学者评选出百年百部中国电影的榜单上,《小城之春》无悬念位列榜首。有趣的是,这部在今天被公认为是最具艺术价值的中国电影,从它诞生之日起直到20世纪80年代初,都没有受到应有的重视。直到1983年由香港电影文化中心和香港艺术中心举办的"20至40年代中国电影回顾展"上,这颗"影史遗珠"的光芒才真正被大家发现并重新评价。自此以后,费穆先生和他的《小城之春》重新走向前台,并成为百年中国电影史上最具艺术成就的代表作。今天看来,这部影片在当年提倡批判写实传统的中国电影序列中,显得颇为另类,体现出现代电影理念的特质。影片表现出的诗意传统与古典美学,更是赋予全片浓郁的中国风格,成为中国乃至世界电影史上独树一帜的文艺经典。

二、影片信息

导演：费穆

制片：吴性栽/王云

编剧：李天济

主演：石羽/李纬/韦伟/崔超明/张鸿眉

片长：93分钟

制片国家/地区：中国大陆

语言：汉语普通话

上映日期：1948-09(中国大陆)

英文名：Spring in a Small Town

故事简介：

1948年前后，某座衰败死寂的南方小城里，年轻少妇周玉纹与生病的丈夫戴礼言过着索然寡味的日子。二人虽有夫妻之名却已无夫妻之实，战争不仅令礼言失去了家产，也使他丧失了生活的信念。玉纹每日在出门买菜、抓药、城头踱步之间来回重复。其余时间里，除了坐在小姑子戴秀房间绣花便是独自喟叹。

此时，章志忱的到来打破了死气沉沉的局面，他是礼言的昔日好友，也是玉纹青梅竹马的恋人。相比于礼言的阴郁沉闷，志忱的开朗健谈不仅给礼言的妹妹戴秀留下深刻印象，更唤醒了玉纹"沉寂许久"的情欲世界。而这么多年来，志忱也一直没忘记玉纹，只是没想到她如今竟成为好友的妻子。深受传统礼教观念的影响，三位主人公之间展开了一场发乎情而止乎礼仪的三角关系情感纠结，令这个小城的春天显得有些异乎寻常。

特色之处：

中国电影百年经典首选之作，传统美学与现代电影的完美融合。

三、影片赏析

遗世而独立：费穆和《小城之春》

1948年，时值国共内战的关键时刻，战争的胜败将直接决定中国未来的命运走向。抗日战争胜利后，国民党的腐败统治，直接导致全国政治与经济状况陷入混乱，人民生活苦不堪言。有鉴于此，当时的电影创作者相继创作出一批表现战后普通百姓艰难生活的影片，以《八千里路云和月》(1947)、《一江春水向东流》(1947)等为代表的现实主义批判性影片成为当时中国电影界的主流力量。与此同时，以《假凤虚凰》(1947)、《太太万岁》(1947)为代表的市民喜剧，则构成民众在困难时期消遣娱乐的另一类电影。相较而言，《小城之春》较为"不合时宜"，既非揭示战后底层百姓艰辛生活的讽刺现实之作，亦非给大众提供感官刺激的娱

乐电影,以至于在影片上映后长达三十多年的时间里,都被认为是一部"意志消沉堕落"的作品而遭贬抑。直到20世纪80年代以后,这种情况才发生根本性逆转。

1. 费穆和《小城之春》

《小城之春》的导演费穆,祖籍江苏,1906年生于上海,是一位学贯中西的电影大师。自1932年加入联华影业公司起,费穆相继执导了《城市之夜》(1933)、《人生》(1934)、《香雪海》(1934)、《天伦》(1935)等影片,展现出相当深厚的人文造诣。抗日战争爆发后,他又陆续执导了《狼山喋血记》(1936)、《孔夫子》(1940)等讴歌民族精神的影片,表达出文人的民族气节与家国情怀。此外,费穆深谙中国传统文化,对京剧艺术更是情有独钟,还与周信芳、梅兰芳等戏曲大师合作过《斩经堂》(1937)、《生死恨》(1948)等戏曲电影,将中国传统艺术予以电影化呈现。正因为看中费穆对中国传统文化的深厚造诣,战后由"上海颜料大王"吴性栽成立的文华影业公司决定无条件支持他拍片,才有了这部被誉为中国现代电影先驱的《小城之春》。

费穆对西方文化的造诣颇高,他精通法文,也会说英、德、意、俄等外语,更深受好莱坞电影文化的影响。但终其一生,费穆始终致力于以电影艺术的形式探讨中国文化的"现代化出路"问题,从早期的《天伦》到孤岛时期的《孔夫子》再到文华时期的《小城之春》都是如此。和"五四新文化"主将坚决批判中国传统文化的态度不同,费穆始终认为中国传统文化是复兴中华民族最重要的理论资源。尽管他亦承认封建礼教的确产生了许多糟粕,可他始终不认同新文化运动的激进革命逻辑,而是试图为中国传统文化寻找一条改良的出路。《天伦》如此,《孔夫子》如此,《小城之春》亦是如此。

但遗憾的是,《小城之春》在当时不仅未受重视,反而受到舆论不少批评。而在新中国成立后,由于该片的主题内涵与官方对待电影的态度不相符合,导致对《小城之春》以及费穆的评价都有失公允,这种情况一直延续到改革开放时期。1980年代,随着"电影为政治服务"的金科玉律被打破,年轻一代的电影创作者立志于探索"电影语言的现代化"和"去戏剧化的电影",以第四代导演和第五代导演为标志,一批震惊世界的中国电影相继横空出世。在此背景下,《小城之春》的价值也开始被重新认识。

2. 理智与情感的博弈

《小城之春》在当年上映时曾名为《欲火》,可谓言简意赅地点出了整部影片的主旨。如果用一句话概述全片故事情节,即讲述一对时隔多年重逢的恋人,如何面对各自内心情欲与礼教传统的故事。但费穆的高明之处恰恰在于,故事本身绝非影片的看点,如何以中国观众可以接受的方式表现人性深处理智与情感的博弈,这是以往绝大多数中国电影未曾深入挖

掘的部分。

电影中女主角周玉纹与丈夫戴礼言结婚多年,夫妻虽然相敬如宾,却并无感情之实。战争结束后,礼言多病,性情也变得日渐冷漠孤僻,似乎失去了对生活的热情,这与内心情欲与生命活力都处在旺盛期的玉纹形成了鲜明对比,或者用玉纹的话说是:"我没有勇气死,他(丈夫)好像没有勇气活了。"在这个压抑封闭、衰败死寂的小城/家里,不甘心就此认命的玉纹所能作出的唯一反抗,便是每日到城头走走,以此证明自己还"活着"。

终于,章志忱的到来打破了这一潭死水的局面。作为戴礼言的幼年好友,经历了八年抗战、在内地四处奔波的志忱已是一位事业有成的医生,他这次来的目的本是为看望老友,却没曾想会在这里撞见青梅竹马的恋人,更没想到她竟成了礼言的妻子。与此同时,志忱的到来唤醒了玉纹压抑已久的情欲世界,她以前所未有的活力热情接待这位昔日的恋人,并屡屡向他释放"爱的信号"。

面对玉纹的暗示,章志忱内心的情欲也被重新点燃,可现实的压力迫使他无法作出逾越礼教传统的行为。在向玉纹表达了自己的纠结痛苦后,玉纹亦流露出相同的感受。但有趣的是,费穆让二人在这一无解困境面前表现出完全不同的价值取向,志忱的解决方案是"除非我走",而玉纹却说出"除非他(丈夫)死"这一完全颠覆伦理秩序的"大逆不道"之言。这一刻,男性的懦弱被动与女性的积极主动形成鲜明对比,也决定了此后两性关系的强弱走势。

在一场妻子与好友划拳醉酒的场景过后,戴礼言终于确定她是爱章志忱的,这给本就身体衰弱的丈夫造成了更为严重的心理/精神创伤。一个身强体魄、活力充沛;一个则身心衰弱、意志消沉,两相对比后,就连礼言自己都觉得妻子爱上志忱是自然而然的事。为了不再继续拖累妻子,礼言所能想到的最后办法就是一死了之。从这个角度而言,礼言无疑是三人中最勇敢的那个,这个看似消沉厌世的男子其实内心不乏热情,但遗憾的是,他多次向玉纹示好都被无情拒绝,屡次的情感受挫最终促使礼言希望走上唯一的解脱之路,内在悲剧性的根本原因还是源于"没有爱情的婚姻"。

在费穆导演的精心设计下,三位处在情感漩涡中的主角都面临着必须在礼教现实与情感世界中作出取舍的抉择。三人也都作出了自认为是合理的选择:玉纹努力向志忱表露爱意,希望志忱能带她离开;礼言则选择吞安眠药自杀,成全两人;无法承受世俗压力的志忱最终选择独自离开。但从实际结果来看,三人各自的选择,最后非但没有解决问题,只是进一步放大了这种情感关系的道德困境,而这恰恰是费穆希望每一位观众去认真思考的问题。

3. 中国现代电影的先驱

作为导演,费穆先生没有从道德伦理的角度批判任何一方,而是极为冷静克制地为观众

展示这种复杂的情感困境,这完全打破了以往中国电影中惯常使用的"情节剧"传统,影片摒弃了依靠外部冲突建构戏剧性的情节结构,转而从人物内在的理智与情感入手,探讨礼教传统与个人情欲之间的复杂张力。为更好实现这一效果,导演在影像层面可谓下足了功夫。

首先,影片开头出现了章志忱与戴秀、老黄离开小城的场景,我们不难推测接下来发生的故事其实是源自于女主角玉纹的回忆,而贯穿始终的女性独白,除了可以看作是故事情节的交代,还可以理解为是建立在女性视点基础上展开的主观心理叙事。透过玉纹的讲述,观众能更清晰地辨识出女性情感的流露表达,同时也更能感同身受玉纹的现实处境,这很容易令人联想到大卫·里恩导演的《相见恨晚》(*Brief Encounter*,1945)。

其次,全片在外部环境的塑造上亦体现出导演的用意。破败萧索的小城与家既表明了故事发生的时代背景(抗日战争刚刚结束,整个中国都处在百废待兴的状况),亦暗示出主人公压抑消沉、荒凉孤寂的内心世界,就好像整个小城里除了他们家就再无其他人存在。但有趣的是,片名《小城之春》又好像在向观众暗示,这个毫无生气的小城/家将会迎来久违的春天/希望,这一点在"闯入者"章志忱与小妹戴秀身上,似乎体现得尤为明显。以外部环境的不同表现形态隐喻不同人物的心态命运,这和意大利新现实主义电影的美学理念,自有不谋而合之处。

最后,费穆将自己对中国传统美学的理解融入到这部影片的摄制中去,最终创造出独树一帜的中国电影美学。片中出现的城墙、小路、流水、花木等空镜头意象,都流露出中国传统美学的写意特征。此外,影片中许多场景使用了横移长镜头的拍法,灵感应是来自于传统中国长卷画,随着摄影机的缓缓移动,展示同一空间内不同局部细节的出色调度能力,成为后来许多中国电影学习的榜样。而在人物关系的呈现上,影片几乎舍弃了经典好莱坞时期创造的"正反打镜头",而是以长镜头的形式将对话的人物放置在一个画面内呈现,通过尽可能减少人工干预(剪辑)的痕迹,以追求更为客观冷静与"完整电影"的美学理念。

如果说小城隐喻着战后的中国,那么我们大概能借助女主人公迷茫彷徨的心路历程,感受到费穆导演所面临的精神困惑。这个既不愿在时代大势面前随波逐流,亦不愿以革命姿态斩断传统的知识分子,与其说是与那个礼崩乐坏的战争年代"格格不入",不如说他始终是以一种"遗世而独立"的姿态,执着坚守着自己的人文理念。如同这部《小城之春》一样,即便他的同代人无法理解,但随着时间积淀,相信终会在某个时代重焕光芒,获得新生。

四、拓展思考

1. 试比较2002年田壮壮翻拍的《小城之春》与费穆版有何异同?
2. 《小城之春》是否有受到当时西方电影的影响?

3. 结合《小城之春》的历史际遇与美学成就,思考对当下中国电影的创作启示。

第三节　中国电影《红高粱》

一、课程导入

　　1987年,刚刚结束《老井》拍摄的张艺谋从西安电影制片厂厂长吴天明那里得到了执导一部影片的机会。在此之前,张艺谋已经是一位出色的摄影师与演员,但谁也没有料到,这个初执导筒的年轻人,竟会凭借处女作一举夺得柏林国际电影节最佳影片大奖,震惊了当时的中国电影界。筹拍《红高粱》的过程中,当时原著作者莫言正饱受非议,面对外界的质疑与压力,张艺谋对原作进行了大刀阔斧的改编,最终将创作者对生命激情的礼赞,完整复现于银幕之上。影片用最具颠覆性的视觉效果,展现出这块高粱地上男男女女的生命情欲和民族气节,尽情地宣泄着生命的原始冲动与火热激情。此后,张艺谋相继拍出《菊豆》(1990)、《大红灯笼高高挂》(1991)、《秋菊打官司》(1992)、《活着》(1994)等影片,成为最具世界影响力的中国导演,而《红高粱》正是为他打下扎实基础的奠基之作。

二、影片信息

导演：张艺谋

制片：吴天明/李长庆

编剧：莫言/陈剑雨/朱伟

主演：姜文/巩俐/滕汝骏/钱明/陈志刚

片长：91分钟

制片国家/地区：中国大陆

语言：汉语普通话/日语

上映日期：1988 - 10 - 10(中国大陆)/2018 - 10 - 12(中国大陆重映)/1988 - 02(柏林电影节)

英文名：Red Sorghum

故事简介：

　　该片改编自莫言于1986年发表的两部中篇小说《红高粱》和《高粱酒》。因为一匹骡子,"我奶奶"九儿的父亲把她嫁给一位50多岁患有麻风病的酒坊老板李大头。九儿乘坐花轿出

嫁时,在途中被强盗拦截。危急关头,其中一名抬轿男子余占鳌打退了强盗,也赢得了九儿的芳心。三天后,九儿在"回门"路上又遇见余占鳌,情投意合两人在高粱地里水乳交融,尽情宣泄着生命的原始冲动。等到九儿再回到酒坊的时候,发现身患麻风病的丈夫已死,在罗汉大哥的照应下,九儿撑起了李家的烧酒作坊,余占鳌成为掌柜,并独创出高粱酒"十八里红"的酿造秘方。九年后,"我爸爸"出生,抗日战争爆发,许多人因为抵抗日本侵略者献出生命,罗汉大哥也在其中。为了替罗汉报仇,"我爷爷"和"我奶奶"联手酒坊的伙计一起炸掉日本人的军车,谱写出一曲可歌可泣的悲壮史诗。

获奖记录:

第38届柏林国际电影节(1988)最佳影片;

第8届中国电影金鸡奖(1988)最佳故事片、最佳摄影、最佳音乐、最佳录音;

第11届大众电影百花奖(1988)最佳故事片。

特色之处:

诺贝尔文学奖得主莫言文学作品改编,张艺谋处女作首夺柏林金熊。

三、影片赏析

生命的红色赞美诗:走向世界的第五代电影

20世纪80年代是中国电影的又一个黄金时代,伴随着改革开放带来的"思想解放",整个电影界终于迎来欣欣向荣的局面。以谢晋为代表的第三代导演依旧创作力不减,以郑洞天、谢飞为代表的第四代导演也进入创作的全盛期,相继拍出了一批重要作品。此外,80年代最重要的一个文化现象,便是第五代导演的强势崛起。以陈凯歌、张艺谋、田壮壮等为代表的一批刚刚从电影学院毕业的年轻人,依托计划经济下制片厂制度的优势,相继创作出一批足以颠覆以往中国电影美学形态的"先锋电影",将中国艺术电影提升到世界性的水准。如果将《一个和八个》(1983)视为第五代兴起的标志,那么《红高粱》在柏林国际电影节的获奖,无疑是第五代导演群体创作的高峰时刻。

1. 张艺谋和他的伙伴们

时至今日,张艺谋的名字早已为国人熟知,他的个人声望与影响力也早已溢出电影行业,成为改革开放以来中国最重要的一张文化名片。但在80年代,张艺谋却是第五代导演群体中"出道"相对较晚的一位,这其实是由于他并非专业导演系出身的缘故。1978年,28岁

的张艺谋考入北京电影学院摄影系,成为改革开放后最早一批学院体系培养的专业人才。1982年毕业后,张艺谋与同期毕业的一批电影学院毕业生进入了广西电影制片厂,在厂长郭宝昌的带领下,掀起了一股中国电影的革命性浪潮。

1983年5月,广西电影制片厂破格批准以张军钊、张艺谋、肖风、何群这四个应届毕业生为主体,成立全国第一个"青年摄制组",参与摄制影片《一个和八个》。影片由张军钊任导演,张艺谋、肖风任摄影,何群任美工师,郭宝昌只是象征性地担任艺术指导。由一群新人担任影片创作的主力,这在向来注重"论资排辈"的中国电影界可以说是"史无前例"的。但事实证明,作为第五代的"开山之作",《一个和八个》完全颠覆了以往中国电影沉闷老套的形式内容,为这批即将创造历史的年轻人提供了难得的锻炼机会。

此后,作为摄影师的张艺谋开始了与另一位第五代旗帜性人物陈凯歌的合作。两人合作的《黄土地》(1984)与《大阅兵》(1986)都成为第五代电影的标志性作品,张艺谋也凭借着两部影片跻身顶尖摄影师行列。与此同时,张艺谋还在吴天明的《老井》(1986)一片中担任主角,以对农民朴素生活状态的精准拿捏,在东京国际电影节上夺得最佳男演员奖,张艺谋也成为第一位获得国际A类电影节认可的中国男演员。当所有人都为张艺谋在摄影师与演员两个领域取得如此成就赞叹不已时,谁也没想到,张艺谋会选择当导演。更出人意料的是,他竟然看中了当时在文学界颇受争议的莫言的作品。但庆幸的是,当时的西安电影制片厂厂长吴天明对此表示全力支持,也正是这位厂长的先见之明,才有了今天被公认为经典的《红高粱》。

2. 唱一支生命的赞歌

今天看来,《红高粱》无疑拥有着现象级的创作班底,可在当年,这些人都还是名不见经传的"文艺青年"。影片由张艺谋任导演,莫言、陈剑雨、朱伟联合编剧,顾长卫任摄影,杨钢任美术指导,赵季平负责音乐,两位主演则是姜文和尚在大学学习的新人巩俐。在影片制作完成前,谁也没有想到这样一个没有多少名气的团队,能够创作出如此气度的中国电影。可以说,这部电影是以一种极具挑衅性和颠覆性的姿态,向此前所有沉闷压抑、缺乏生命激情的中国电影下了战书。

在1988年第8届中国电影金鸡奖颁奖典礼上,主办方授予《红高粱》最佳影片的颁奖词这样写道:"影片浓烈豪放地礼赞了炎黄子孙追求自由的顽强意志和生生不息的强大生命力,融叙事与抒情写实与写意于一炉,发挥了电影语言的独特魅力。"[①]这个简短的颁奖词,精

① 罗艺军.论《红高粱》《老井》现象[J].电影艺术,1988(10):34.

准地点出了整部影片的精髓所在。在这部有意"淡化叙事"的影片中,张艺谋和他的团队利用电影语言的种种元素,流露出一种充满活力与野性的生命意志。或者用导演本人的话说就是:"要传达出莫言小说中那种感性的生命骚动,一个男人和一个女人还真活得挺自在,他们觉得自己就是一个世界,想折腾就折腾,把人对生命热烈的追求说出来,同时在视觉造型上要比较有意思。"[①]

为了寻找这种来自民间的"原初激情",影片中出现了大量民俗学的元素,从电影开始的颠轿,到后来的野合、祭酒、出征等段落,均是如此。由于原作者莫言本人在写作时并无详尽描写这些仪式的具体内容,同时也找不到类似的民俗学依据,因此片中场景全部是创作人员艺术化想象的结果。以电影开场的颠轿为例,九儿其实是被迫嫁给李大头,因此她的生命意志是被封建礼教牢牢压抑着。与之形成鲜明对比的,则是这群轿夫放荡不羁、充满生命激情的真情流露,最终通过相当奇观化的颠轿动作以及饱含挑逗意味的民歌形式,表现在银幕之上。如果说《黄土地》中的迎亲场面聚焦于封建礼教对人性的压抑,那么《红高粱》的这场颠轿戏则在表现压抑之余,热情讴歌了某种生命本质的形态,传达出更为丰富的信息内涵。

在儒家传统的礼教约束中,人的情感经常处于被压抑甚至是被磨灭的状态。有鉴于此,莫言在创作《红高粱》与《高粱酒》时就坚定地表现出对"生命意志和激情"的热烈赞美,电影版则完美继承了小说的主题,特别在"我爷爷"和"我奶奶"高粱地野合一场戏中体现得淋漓尽致。在这场戏开始,高速运动的摄影机以一种近乎癫狂的姿态,暗示出对生命欲望的原始冲动,而伴随着摄影机俯拍"我奶奶"仰面八叉躺在"我爷爷"悉心踩出的一片高粱地上,"我爷爷"则像履行某种神秘宗教仪式一样正面跪下,此时唢呐声突然开始声嘶力竭的"嘶吼",画面亦转向了那些"野蛮生长"的红高粱。不需要任何语言对话,影像与音乐所营造的生命激情也早已突破了银幕的限制,传递到每位观众心中。

如果说野合段落算是影片前半部分这种情感表露的第一个高潮,那么后半部分叙事的高潮,则体现在抗战爆发后酒坊众人为罗汉大哥报仇的场景。罗汉大哥为了抵抗日本侵略者而英勇就义的场面,震撼了酒坊里每一位有良知的中国人,在九儿的倡议下,酒坊所有的男人(包括9岁的"我爸爸")都加入到抗击日寇的行动中去。在临行前的祭酒仪式上,"我爷爷"用火把点燃血红色的高粱酒,随后大家将酒一饮而尽,毅然踏进伏击日军卡车的"生死场"。而在最后的战争场面中,面对"我奶奶"的牺牲,"我爷爷"和酒坊众人抱着酒坛冲向敌人卡车的慢镜头,配合着机关枪此起彼伏的声音,赵季平在这里再次使用了影片开场颠轿时

[①] 张艺谋.唱一支生命的赞歌[J].当代电影,1988(2):81.

象征喜庆的音乐,音画对位产生的效果也就呼之欲出:还有什么形式能比这群生长在高粱地上的男男女女,用生命谱写一曲可歌可泣的民族史诗更能体现出对生命意志的自主意识与热烈追求呢?

3. 争议与荣誉并存

《红高粱》在国际电影节上为中国争得荣誉,在国内公映时也取得了相当出色的票房成绩,但也因此饱受争议,其中很大一部分原因来自对影片内容的质疑。有人质疑影片之所以能在国际电影节上获奖的根本原因,是来自于电影中呈现的一系列"奇观化"民俗。通过颠轿、野合、祭酒等民俗形式,张艺谋展示出一个封建愚昧、落后封闭的中国,这很大程度上满足了外国观众对中国的"刻板印象"。以至于还有人认为刻意迎合西方价值观,是"第五代电影"中普遍存在的问题。

单就以《红高粱》这部作品来说,尽管影片中确实呈现了诸多民俗"奇观",但我们认为这更多是电影工作者基于创作宗旨而进行的合理艺术想象,绝非是刻意迎合西方的"阿谀奉承"之作。尽管这个问题至今仍在学术界存有争议,但丝毫不妨碍本片成为第五代电影的经典代表作而被广泛讨论。或许也正由于"争议与荣誉并存",才使得张艺谋导演的这部处女作拥有了经久不衰的光影魅力,值得任何一个时代的青年去认真观看、谨慎思考。

四、拓展思考

1. 《红高粱》在第五代导演群体的作品序列中占据怎样的位置?
2. 《红高粱》在张艺谋导演自己的作品序列中具有什么样的意义?
3. 你认为《红高粱》是否有迎合西方对中国的刻板想象之嫌?

第四节 中国电影《流浪地球》

一、课程导入

长期以来,谈及科幻类型的创作,中国似乎都没有太多的发言权。直到近年来,随着刘慈欣、郝景芳等一批优秀的科幻作家相继涌现,中国科幻文学的面貌随即有了翻天覆地的变化。如果说,因为刘慈欣、郝景芳,中国科幻小说开始被全世界认知的话,那么相比之下,中国的科幻电影创作,简直形同荒漠。但是,2019年一部改编自刘慈欣同名小说的影片《流浪地球》,改变了这一切。

之所以有如此自信,不单是因为该片成功在2019年春节档众多影片里脱颖而出,最终收

获超过46亿人民币的票房成绩,更是由于这部历时四年打造的硬核科幻巨制,对中国电影工业发展与类型探索具有的开拓性意义。以至于刘慈欣本人都感叹:"《流浪地球》第一次把中国人对故土和家的情感在太空尺度上展现出来。这部影片一出来,就将中国的科幻电影水准提到了如此高度,后来者会很有压力。"[1]

二、影片信息

导演:郭帆

制片:许建海/张苗/吴燕/龚格尔

编剧:龚格尔/严东旭/郭帆/叶俊策

主演:屈楚萧/吴京/李光洁/吴孟达/赵今麦

片长:125分钟

制片国家/地区:中国大陆

语言:汉语普通话/英语/俄语/法语/日语/韩语/印尼语

上映日期:2019-02-05(中国大陆)

英文名:The Wandering Earth

故事简介:

在不远的未来,科学家们发现太阳急速衰老膨胀,短时间内包括地球在内的整个太阳系都将被太阳所吞没。为了自救,人类必须想出办法逃离,但由于短期内无法找到合适的星球作为替代,所以最现实的办法就是——人类带着地球一起逃离太阳系!为此,人类必须倾全球之力在地球表面建造上万座推进发动机和转向发动机,推动地球离开太阳系,用2 500年的时间寻找下一个适合人类生存的行星系。整个计划将持续一百代人,超过35亿人将为此献出生命,史称"流浪地球"计划。

当全球开始实行"流浪地球"计划时,中国航天员刘培强在前往国际空间站执行任务前,将自己的岳父与四岁的儿子刘启送入地下城生活。转眼十几年过去,刘启长大,他带着妹妹朵朵偷偷跑到地表,偷开外公韩子昂的运输车,结果不仅遭到逮捕,更未曾想在监狱遭遇了史无前例的突发事件。在木星强大引力的作用下,一万座行星发动机严重受创,损毁大半,

[1] 刘慈欣大赞《流浪地球》电影:各方面都达到一流水准[EB/OL].搜狐网,[2019-01-20]. https://www.sohu.com/a/290346119_120046571.

地球即将面临被木星捕获吞噬解体的危机。为了修好发动机,阻止地球坠入木星,全球开始展开饱和式营救,连刘启他们的车也被王磊率领的救援小队强行征用。在与时间赛跑的过程中,刘启他们能否挽救地球被吞噬的命运?远在太空站的刘培强又该如何帮助地球上的儿子绝处逢生呢?

获奖记录:

第 32 届中国电影金鸡奖(2019)最佳故事片、最佳录音;

第 9 届北京国际电影节(2019)最佳视觉效果;

第 19 届华语电影传媒大奖(2019)年度推荐电影;

第 26 届北京大学生电影节(2019)最佳影片。

特色之处:

中国科幻电影翻开新篇章;

看中国人如何在宇宙文明的尺度上表达亲情伦理与家国情怀。

三、影片赏析

中国科幻电影新篇章:带着地球流浪宇宙的家园情怀

从人类历史上第一部科幻作品《弗兰肯斯坦》诞生至今,所有优秀的科幻文学、影视作品都在探讨的一个主题便是:人类该如何面对未知。特别是在科学技术取得了巨大进步的时代背景下,"黑科技"在令人欢欣鼓舞的同时,又带来新的迷思。正是这种兴奋与恐惧并存的情绪,才使得科幻文学作为一种类型,有了其生长的土壤。但遗憾的是,长期以来中国科幻的发展脚步只能用缓慢形容,这也许和中国人更重视现世的生活态度有关。不过,随着近些年中国科幻文学的崛起,还是给中国电影的创作提供了珍贵参照。正是建立在刘慈欣扎实的小说文本基础上,郭帆导演的《流浪地球》才能展现出如此宏大且具有信服力的宇宙观,而影片对刘慈欣原著进行的改编,不仅令作者本人都深感欣喜,更在剧作层面极大地丰富了全片的情感内核,使这部在贺岁档上映的科幻电影具备了浓浓的中国底色。

1. 打造高工业水准的科幻大片

如果把《流浪地球》看作是国产电影中第一部具备高工业水准的科幻大片,相信绝大部分人都会认同。为了给观众提供最好的视觉呈现,早在影片的概念设计阶段,剧组的视效团队就足足画了 3 000 张概念设计图,这其中包括行星发动机、地下城、运载车以及未来北京、

上海等所有场景的细节构思。在拍摄前,又制作了 8 000 余格的分镜、30 多分钟的动态预览、详尽的制作流程和拍摄方案,以及镜头为单位的统筹和通告单等,最大限度减少成本的浪费并提高工作效率。

影片中所有的道具,几乎没有哪件是可以直接买到的。因此,剧组耗费了大量时间和精力,制作了 10 000 件道具来满足拍摄的需求,为此导演更是亲自上手测试道具,调整细节。比如李光洁饰演冒险小分队队长王磊,他需要身穿重达 80 斤的外骨骼防护服拍戏,"那个衣服需要四到六个人穿一个半小时,机甲上还有 18 个螺丝,工作人员每次要拿电钻拧上去"。除此以外,影片 75%的视效都是中国团队完成的,尽管有人会质疑中国视效公司的制作水平,但《流浪地球》用事实证明,中国团队也能制作出不逊于好莱坞特效水准的优秀作品。

正因有如此专业的制作团队,才保证了《流浪地球》在特效部分的高完成度,特别是在格外强调科学逻辑的科幻片中,如果没有分外细致专注的职业态度,一个小环节的疏漏就可能导致全片功亏一篑。所幸,影片没有让期待中国科幻电影的观众失望,或许它现在还无法完全媲美好莱坞 A 级制作的工业水准,但对于中国科幻电影来说,这一步已迈得足够大了!

诚如郭帆导演在电影上映前所说:"火车刚被发明出来的时候,人们都不相信它会跑得快,因为那个年代的马车比它跑得快多了。但随着科学的发展现在有了高铁,中国科幻电影就像当时的火车,有些事总是要有人先做的,我希望时间可以证明,也希望观众可以信任我们。"①

2. 科幻外衣下的中国式情感内核

《流浪地球》之所以是一部彻彻底底的中国式科幻电影,绝不只因为这是一部中国团队创作的电影,更因为影片对宇宙和人类未知命运的故事讲述,完全是建立在中国本土文化基础上诞生的,特别是这部影片中多处出现的中国式情感表达,也是没有相似文化土壤的海外观众所不易理解的。

首先,在整部电影/小说的背景设定中,"带着地球流浪/逃亡"在许多西方观众看来会有些超乎意料。无论是从物理学角度谈,还是在西方相关的科幻题材作品中,都从未出现过人类带着地球逃跑的"荒诞情节"。但从文化层面看,特别是对于安土重迁的中国人来说,地球就是我们的家,就和大多数中国人对于房子的观念一样,它代表了中国人在现实生活层面的情感投射。即便是在战乱或者自然灾害发生的时候,也依然无法阻挡我们对于家的眷恋。在此基础上诞生的"流浪地球"计划,没有放弃人类赖以生存的家园,而是选择带着地球一起

① 《流浪地球》曝"创想特辑"呈现刘慈欣的科幻想象[EB/OL]. [2018-12-19]. 搜狐网,https://www.sohu.com/a/282836761_115239.

逃亡,就具有了文化层面的独特意义。

其次,影片精心构建的情感内核也同样是非常中国式的亲情伦理表达。随着故事情节展开,人类被迫需要搬入地下城生活。在此之前,刚刚经历丧妻之痛的宇航员刘培强拿到了将岳父韩子昂和儿子刘启送入地下城生活的"特权",在最后一次陪儿子在海边度假后,刘培强正式进入国际空间站执行任务,踏上了遥远的太空征程。十二年后,已经长成大小伙的刘启总想到地上的世界看看,于是怂恿着妹妹韩朵朵,偷走了姥爷的运载车驾驶证,来到了已被冰封的地上世界。而在另一边,已经"累计休眠十二年零三天,轮值工作累积五年零十四天"的刘培强中校已到了换岗的时候,在执行完最后一天的任务后,他就可以搭载飞船返回地球,见到家人。

不过,像许多缺少沟通的中国式父子那样,当刘培强以航天员身份在太空执行"流浪地球"计划时,因身负重任,他也不得不与儿子刘启分隔天地。由于在成长过程中先后经历母亲去世、父爱缺席的打击,也让刘启对父亲充满怨恨,而即将返程的刘培强又该如何处理与叛逆儿子的关系,就成了影片留给观众的一大看点。然而,突如其来的意外打乱了原有的部署安排,刘培强中校"回家"的行程就此搁置,他是该接受命令立即进入休眠状态,还是去帮助自己的儿子脱离险境,也随即成为影片叙事上的又一重悬念。至此,父子二人/天上地下双线叙事的格局也已形成。

伴随着情节推进,两条故事线虽各有侧重,但始终能产生有机的互动:既通过父子、爷孙、兄妹间的亲情流露,也通过航天员集体应对联合政府的政治密谋,甚至于还通过向《2001太空漫游》致敬的方式来实现。但总体而言,中国式的情感表达,始终是将影片推向史诗般波澜壮阔的戏剧高潮的源动力。特别是在电影的高光时刻,当刘培强面对银幕娓娓道出"爸爸跟你说过,爸爸在天上,当你想爸爸的时候,你只要数三、二、一、抬头"时,他也完成了从一位军人、宇航员,向一位伟大父亲转变的情感历程,这种中国式父子亲情伦理的表达与和解之旅,成为整部电影最重要的内在价值观支撑。

最后,《流浪地球》并不像常规好莱坞科幻电影那样,将拯救地球/世界的重任交给某些个人英雄,而是通过塑造一个"拥有150万名救援队成员"的强大集体来实现的。尽管刘启、刘培强、韩朵朵、李一一、王磊等个体确实在这场救援行动中扮演了重要角色,但如果没有来自世界各地的救援队并肩作战,引爆木星的计划根本不可能完成。这种"集体主义"的情感逻辑,同样支撑起整部影片的精神内核。毕竟,整个"流浪地球"计划将持续超过一百代人,2500年,如果没有后辈们的前赴后继与团结协作,人类将很难幸存下来。

大到关乎人类生死存亡的极限救援,小到父子两代化解误会的和解之旅,《流浪地球》既将人类前途命运的恢弘格局具像化,同时又以一对父子的情感视角作为切入点,不仅起到了以小

见大的艺术效果,更触及到原著小说未能延展开的人性深度与思想关怀。影片在遵循科学逻辑的前提下,还能兼顾到亲情伦理部分的情感表达,称得上是一部软硬兼备的科幻类型片佳作。

四、拓展思考

1. 《流浪地球》在主张中国式情感表达的同时是否会妨碍海外观众对影片的理解?
2. 除了《2001太空漫游》,《流浪地球》还致敬了哪些经典科幻电影?
3. 《流浪地球》对中国科幻电影的类型创作有哪些启发和指导意义?

第五节 中国电影《哪吒:魔童降世》

一、课程导入

2019年的暑期档,一部名不见经传的动画电影成为了最大黑马。由四川籍导演饺子和他的团队历时三年精心制作的影片《哪吒:魔童降世》,不仅创下了国产动画有史以来的最高票房纪录,更让无数观众记住了这个勇敢喊出"我命由我不由天"的"丑哪吒"形象。影片自七月初大规模点映起,就收获无数好评,知名度迅速攀升,等到正式上映后更是表现出摧枯拉朽之势,最终收获超过50亿票房,成为中国影史票房第二的电影。而在如此多的成绩与"光环"背后,则是幕后工作者的艰辛付出:影片制作耗时超过三年,最终成片超过2 000个镜头,其中1 400多个特效镜头,共有20多个特效团队超过1 600人参与制作,光是打磨剧本和角色的时间就超过两年。正因如此,一个优质国漫IP的诞生才显得愈发弥足珍贵。

二、影片信息

导演:饺子

制片:魏芸芸/刘文章

编剧:饺子/易巧/魏芸芸

主演:吕艳婷/囧森瑟夫/瀚墨/陈浩/绿绮/张珈铭/杨卫

片长:110分钟

制片国家/地区:中国大陆

语言:汉语普通话

上映日期:2019-07-26(中国大陆)

英文名:哪吒降世/Ne Zha/Nezha:Birth of the Demon Child

故事简介：

上古时期，天地灵气孕育出一颗能量巨大的混元珠，元始天尊将混元珠提炼成灵珠和魔丸，灵珠投胎为人，助周伐纣时可堪大用；而魔丸则会诞出妖魔，为祸人间。为此天尊启动天劫咒语，三年后会有天雷降临摧毁魔丸，并嘱咐太乙真人将灵珠托生于陈塘关总兵李靖的儿子哪吒身上。然而由于天尊的另一弟子申公豹从中作梗，灵珠和魔丸竟然被掉包，本应是灵珠转世的哪吒却成了魔丸化身。李靖夫妇不忍杀死孩儿，决意在天劫来临前，用"善意的谎言"尽力引导哪吒走向正道。

三年来，哪吒虽调皮捣蛋，却从未有害人之心，但依然被陈塘关百姓视为魔物，只有灵珠转世的龙王之子敖丙心中并无偏见，二人遂成为挚友，却未曾想魔丸与灵珠终会有兵戎相见的一天。当哪吒知晓自己的真实身份后，面对无数百姓的误解与即将来临的天雷，哪吒是否真的能"逆天改命"，又该如何处理他与敖丙亦敌亦友的复杂关系呢？

获奖记录：

第 16 届中国动漫金龙奖(2019)最佳动画长片奖金奖、最佳导演奖、最佳动画编剧奖、最佳动画配音奖；

第 32 届东京国际电影节金鹤奖(2019)最佳作品奖；

第 11 届中国电影导演协会 2019 年度表彰大会评委会特别表彰；

第 28 届上海电影评论学会奖(2020)华语十佳影片；

第 35 届大众电影百花奖(2020)最佳编剧奖；

首届"光影中国"电影荣誉盛典(2020)推介委员会特别荣誉推介电影；

第二届金众电影青年(2020)最卖座华语电影、最卖座动画电影、最受欢迎动画电影等奖项。

特色之处：

"丑哪吒"与"帅藕饼"的红蓝 CP[①]；

"我命由我不由天"彰显国漫 IP[②] 的时代精神。

① CP：一般指配对(英文：Coupling)，简称 CP，原为网络流行词语，现也泛指动画、影视作品中的两个角色之间的亲密关系、配对关系。也常用于搭档、组合。

② IP：英文知识产权"Intellectual Poroperty"的缩写。互联网意义上的"IP"可以理解为所有成名文创(文学、影视、动漫、游戏等)作品的统称。

三、影片赏析

国漫崛起：颠覆传统的"丑哪吒"如何造就时代精神

在2019年暑期档拉开帷幕前，没有人会想到一部名不见经传的动画电影最终会成为暑期档乃至全年度票房冠军。尽管在此之前，《西游记之大圣归来》(2015)、《大鱼海棠》(2016)以及《白蛇·缘起》(2019)等国产动画，均获得了相当出色的口碑与票房成绩，但似乎仍没人敢预料一部国漫IP能取得如此佳绩，直到《哪吒：魔童降世》的出现。影片最终超过50亿元的票房与随之带动的"藕饼CP"、"国漫崛起"等热门话题，不仅使其成为2019年度最为成功的动画电影，更让所有人对未来国漫系列IP的崛起，有了更多联想和期待的空间。

1. 颠覆传统的"哪吒传奇"

中国人对哪吒的传说不陌生，无论是通过《封神演义》《西游记》这样的神魔小说及与之相关的动画、影视作品，还是民间年画中经常出现的三头六臂的可爱娃娃形象，都足以证明这个由印度舶来的神话原型历经千年的传播，早已深入民心。那么如何能将广大老百姓都耳熟能详的经典故事做出新意，就成为《哪吒：魔童降世》能否取得成功的决定性因素。有鉴于此，导演/编剧饺子对原本的神话叙事进行了颠覆性的改编，从而更贴合当代年轻观众的审美习惯。其实，无论是《大圣归来》还是《白蛇·缘起》，都是对国人非常熟悉的《西游记》《白蛇传》进行了堪称颠覆性的改编，而《哪吒：魔童降世》甚至要比前两者走的更远。

首先，影片创作者一反常规动画电影制作的常态，设计了一个前所未有的"丑哪吒"形象来作主角。这个画着烟熏妆、黑眼圈、牙口都不算整齐、满嘴"打油诗"的"丧"哪吒，从一出场就以极具叛逆性的姿态，打破了大家心目中对哪吒的可爱印象。在之后的情节发展中，主创团队反倒是将哪吒的对手——在经典动画《哪吒闹海》中扮演反派角色的三太子敖丙，打造成非常光鲜帅气的"鲜肉"形象，从而与哪吒的"丑"形成鲜明对比。而配合着之前的剧情交代，观众也知道就连两人的角色定位都发生了根本性置换：原本善良可爱的哪吒，如今竟成了为祸一方的魔丸化身；原本狡诈邪恶的三太子敖丙，却成为象征正义的灵珠转世，这也成为接下来驱动所有情节发展的内核。

在国人熟悉的上海美术电影制片厂出品的经典动画《哪吒闹海》(1979)中，哪吒因为替平民打抱不平，而失手打死飞扬跋扈的三太子敖丙，继而遭到东海龙王的报复。当龙王威胁李靖要是不交出哪吒便水淹陈塘关时，面对无力保护自己的父亲，年仅7岁的哪吒决意"剔骨还父，削肉还母"，然后拔剑自刎。这其中的悲壮性与反叛性，无疑是对中国几千年传统儒家

文化的反抗与颠覆。而在 2019 年的版本中,创作团队放弃了这种颇为悲剧性的经典叙事内核,转而赋予哪吒更具时代感的反叛气质。

在新版的改编中,哪吒从出生起就背上了"魔丸转世"的恶名,即使他生性并不邪恶(只是有些调皮),但世俗偏见似乎已注定了他要被"滚滚天雷"无情消灭的命运。正因如此,整部影片中哪吒要反抗的最强对手,其实不是三太子敖丙,也再不是压制自己天性的父母,而是自己那无法决定的出身。正如片中最为人熟知的台词"我命由我不由天"表现的那样,当哪吒决意依靠自己的力量去勇敢反抗世俗社会中认为无法阻挡的"天命/天雷"时,其表现出振奋人心的热血信念,无疑是最符合当下积极奋斗的年轻一代所持的价值观。

2. 从"剔骨还父"到"父子和解"

在原作中哪吒与父亲李靖的关系被表现成一种单向的"服从-反抗",由此决定了这个文本最核心的戏剧冲突,其实不在于哪吒与三太子或是龙王的外部矛盾,而在于父子两代人的内在观念冲突。面对来自外界的压力,父亲表现出的固执权威,非但没有保护自己的孩子,反倒对哪吒形成更深的压迫:不仅将哪吒捆起来,还收走他的混天绫与乾坤圈。正因如此,当哪吒最终决定自刎,将骨肉还给父母时,所表现出的反抗精神与悲情色彩,也将故事的戏剧性张力推至巅峰。

相比之下,新版的处理方式则完全颠覆了原作的理念。哪吒与父母的关系拥有了更为复杂的表现手段,双方从"服从-反抗-和解"的变化,代表着新一代创作者在面对当代家庭关系时,所表现出的包容与感恩精神。这或许和导演本人的生活经验息息相关:据说在他投身动画行业的创业初期,父亲去世后家里仅有的收入就是母亲每月 1 000 块的退休金,没有收入的他跟母亲住在一起,过着最清贫的生活,但母亲依旧全力支持他的创作。

有鉴于此,在影片中当哪吒得知父亲竟愿意代替自己承受天雷时,起先对父亲的不满愤怒,全部化为爱与歉疚。在此情形下,当他决意一人承担所有后果时,观众也自然会在潜意识中,联想到为自己无私奉献的父母,由此也让哪吒那句"今天是我的生日宴,都不许哭哦!"的台词更显催泪效果。在这里,导演将他的生活经验无缝嵌入到商业电影的戏剧性框架中,并且完美契合当代主流观众的价值观念,继而创造出一部贴合当代社会理念的"合家欢"电影,这完全体现出影片在叙事结构与主题表达上的成熟度。

《哪吒:魔童降世》通过跌宕起伏的叙事结构与富含喜剧元素的搞笑桥段,将一个拥有千年传统的古典故事,重构为一个兼具观赏性与思辨性的"成长故事"。虽然哪吒这一形象的反叛性,在本片中被相对世俗化、温情化的改编处理,但这显然是一部主流合家欢动画必要

的叙事策略,也符合大众娱乐的商业诉求。在这个意义上,该版本的改编虽然对原作精神有所取舍,但无疑还是一次成功的尝试。

3. 兼收并蓄的美学风格

近年来,国产动画电影崛起的势头似乎有愈演愈烈之势,从开创这股风潮的《大圣归来》起至今,相继出现了《大鱼海棠》《大护法》(2017)、《风语咒》(2018)、《白蛇·缘起》等一批优秀的动画作品,直到《哪吒:魔童降世》的出现更是将"国漫崛起"的话题推向高潮。而从影片最后推出的几个彩蛋来看,影片出品方光线彩条屋影业,似乎有意打造动画版中国神话(封神)系列,同时还会和《西游记》系列进行联动。如果这一设想最终能够成型,那么国漫崛起的理想似乎变得指日可待。而除了在产业层面取得如此多的成果外,《哪吒:魔童降世》在美学风格层面的诸多尝试也体现出一种兼收并蓄的效果,令人眼前一亮。

事实上,早在六十年前,由上海美术电影制片厂出品的一系列动画电影(如《大闹天宫》(1961)、《小蝌蚪找妈妈》(1960)、《哪吒闹海》),就确立了选取本土神话、民间故事、戏曲、寓言故事,讲述地道中国故事的创作宗旨。而在美学风格上,以万氏兄弟为代表的一批创作者,融入水墨画、皮影戏、脸谱、折纸、木偶以及中国古典戏曲中的美学元素,创造出别具一格的动画美学,不仅在世界范围内确立了"中国动画学派"的美名,更为此后无数动画创作者留下取之不竭的美学资源。时至今日,随着美国、日本动画逐渐成为世界范围内传播度最高的动画形式。从皮克斯工作室开创电脑3D作画的创作模式,到日本动画另辟蹊径的美学风格,都深深影响着当下中国动画电影的创作,而《哪吒:魔童降世》的成功之处在于出色地将这些外来元素与中国传统文化资源进行的巧妙融合。

首先,由于影片改编自中国古典小说《封神演义》,其中自然出现了大量关于中国传统文化,特别是道家传说的元素。而主创团队对这些元素的视觉化呈现旨在凸显中国风的同时,又完美契合整部影片的喜剧气质。片中诸如一口"川普"、心宽体胖的太乙真人表面看来似乎完全不像传统认知中的"仙人"形象,可细细品味起来又总有某种美学上的"神似"之处;负责看守哪吒的两尊守卫,也酷似三星堆的青铜立人像;而最令人印象深刻的场景——山河社稷图,其灵感则来自于中国的盆景艺术。通过小小一张图画创造出的微观世界,众人在图中先后经历了雪山、荒漠、瀑布等大千世界的历险,体现出螺蛳壳里做道场的传统美学特质。

此外,亦有学者观察到《哪吒:魔童降世》之所以产生如此轰动效应的一个关键因素,是受到日本动漫的影响。通过类比"哪吒—鸣人、敖丙—佐助、太乙—自来也、申公豹—大蛇丸、龙族—宇智波一族、陈塘关—木叶村后发现,影片从人设、性格、背景设定以及最终对决,

都与日本动漫《火影忍者》有着清晰的人物对应关系"。[①] 而影片在特效镜头的设计与视觉效果呈现上,明显也受到美国与日本动画的影响,甚至该片的许多特效制作公司也来自于海外,这些都足以证明本片在美学设定上受到外来动画的影响。

不论来自中国传统文化还是外来动漫元素,最终都被创作者巧妙地融入影片之中,彼此还可以和谐共处,这充分体现出导演兼收并蓄中外文化元素的深厚功底。而更重要的是,《哪吒:魔童降世》充分吸收各方所长后,在美学风格层面表现出的成熟度,显然超出了此前绝大部分国产动画电影的水准,甚至达到了能够与美国和日本动画电影一较高下的程度。也只有建立在这个国际参照系的基础上谈"国漫崛起",才真正具有现实层面的启发意义。

四、拓展思考

1. 《哪吒:魔童降世》对外来动漫美学的借鉴吸收,是否会影响到自身美学风格的建立?
2. 《哪吒:魔童降世》的改编策略,在迎合主流观众审美趣味的同时,又有哪些风险?
3. 《哪吒:魔童降世》对中国动画电影的创作有哪些借鉴和指导意义?

第六节 中国电影《无间道》

一、课程导入

若离人间苦,难悟世间道。2002年,在香港电影趋于式微之际,一部注定要成为经典的电影横空出世。导演刘伟强在《古惑仔》系列、《风云之雄霸天下》(1998)与《中华英雄》(1999)之后再战影坛,携手梁朝伟、刘德华、曾志伟、黄秋生等实力派演员,推出《无间道》系列。是时,影坛风云际会,群雄角逐,《无间道》与《英雄》《哈利波特2》等强势大片狭路相逢杀出血路,最终以5 500万港币收官,成为当年香港电影市场的票房冠军。《无间道》在海内外产生巨大影响,翻拍的影视剧有:2006年马丁·斯科塞斯的《无间行者》、2012年日本电视剧《双面》以及2016年电视剧版《无间道》。

二、影片信息

导演:刘伟强/麦兆辉

制片:刘伟强

[①] 孙佳山."丑哪吒"的形象、类型与价值观——《哪吒之魔童降世》的光影逻辑[J].当代电影,2019(9):18.

编剧：麦兆辉/庄文强

主演：刘德华/梁朝伟/曾志伟/郑秀文/陈慧琳/陈冠希/余文乐

片长：101分钟/97分钟（导演剪辑版）

制片国家/地区：中国香港

语言：粤语

上映日期：2002-12-12（中国香港）/2003-09-05（中国大陆）

英文名：Infernal Affairs

故事简介：

90年代初，两名年轻的香港警校学生刘建明和陈永仁先后离开警校，表面上看刘建明毕业后分配到香港警署，陈永仁因身体原因被警校劝退，其实两人都有神秘使命：刘建明是黑社会三合会成员，受老大韩琛指使混入警界卧底；陈永仁则受黄志诚警司指派潜入三合会卧底。数年后，刘建明晋升为警长，陈永仁博得了韩琛的信任。

随后，黄警司为掩护陈永仁被黑社会从高楼推下身亡。黄的死深深触动刘建明和陈永仁，刘建明计划摆脱韩琛控制真正做一名警察，在一次行动中设计杀死了韩琛。但陈永仁已掌握刘建明是黑社会卧底的证据。为要挟陈永仁，刘建明删除了警方电脑中陈永仁是卧底的全部档案，但自己拷贝了一份。两人终于摊牌，一番较量后，陈永仁押走刘建明，此时黑社会另一个卧底趁机枪杀陈永仁，随后被刘建明击毙。

获奖记录：

第40届台北金马影展（2003）最佳剧情片、最佳导演、最佳男主角、最佳男配角、最佳音效、观众票选最佳影片；

第22届香港电影金像奖（2003）最佳电影、最佳导演、最佳编剧、最佳男主角、最佳男配角、最佳剪接、最佳原创电影歌曲；

第3届华语电影传媒大奖（2003）最佳男演员、最受欢迎华语电影；

第10届华语电影传媒大奖（2010）新世纪十年十佳电影。

特色之处：

黑白交融，游走于无间灰暗地狱；

尘埃落定，再回首已成百年之身。

三、影片赏析

身份迷局：警匪电影的"变脸术"

《无间道》是新世纪之初香港电影的救市之作，也是全香港瞩目的占据各大报刊头版头条的现象级、社会事件化电影。甫一公映，《无间道》香港首周票房超过 2 000 万港元，香港总票房达到 5 500 多万港元，为疲软的香港电影业注入了一支强心剂，是低迷困境中香港影人群策群力、推升优质香港电影创作的重要标志。

《无间道》的创作灵感源自吴宇森进军好莱坞的电影《夺面双雄》，编剧麦兆辉和庄文强将前作中超现实的"交换面孔"桥段置换为对人物身份和内心世界的交换，使之嵌入香港警匪电影的类型叙事。《无间道》借鉴了传统香港警匪片警察与黑帮二元对抗的故事模式，商业类型完成度极高，更进一步开掘出双卧底、心理斗智的叙事拓展，并吸收了卧底承担使命、又艰难抉择于责任与道义的人物章法，在商业类型框架内进行了有效的创意突破，实现了警匪电影的"变脸术"。

1. 关于导演

"我的电影风格——拥有创作的自由，用自己的节奏，去拍自己喜欢的电影。"——刘伟强

对香港电影而言，刘伟强三十年的电影发展之路具有指向意义，他是著名摄影师，1991年后，"摄而优则导"转型成为香港商业电影的重要导演之一。90年代中期，凭借独特的专业敏锐和胆识气魄先后推出《古惑仔之人在江湖》等系列电影，以年轻人的青春成长为核心概念，全新描摹超乎常规的黑帮世界，推动香港漫画改编电影热潮流。新世纪之初，时值香港电影低迷萎缩之际，又大胆推出高投入的《无间道》系列三部电影，成为新世纪香港电影的救市之作。2004 年以来，他作为导演和监制又敢于逆古装动作潮流而行，推进《游龙戏凤》《不再让你孤单》等都市爱情电影进行内地探市，北上求索。

另一位导演，麦兆辉则长于编导合一，1995年入行以后做编剧、演员，1998年执导筒推出处女作《追凶二十年》，2002年后在刘伟强的带领下共创《无间道》系列电影佳绩，之后一鼓作气，陆续执导了《窃听风云》系列、《关云长》《非凡任务》《无双》等佳片。

2. 卧底警匪片的叙事模式创新

就香港警匪电影而言，前有章国明《边缘人》(1981)、林岭东《龙虎风云》(1987)、刘伟强《新边缘人》(1994)等经典佳作珠玉横陈，但上述影片主要侧重警察在黑社会当中卧底的举止言行，全片往往局限于快意恩仇的警匪正邪二元对立、双雄对决的情节冲突和激烈火爆的动作展现等外化元素。

《无间道》一反常规，将卧底由单维度扩展为双维度，建构了你中有我、我中有你的双"卧

底"模式,不仅警方有内线,黑社会也有卧底,延展出警匪双雄既对决、又对应的模式,大大增强了产生复杂纠葛的戏剧冲突的可能性,极大地扩展了警匪对抗的叙事空间。

就剧作而言,《无间道》具有鲜明的三段式结构:

(1) 开头到第一次抓捕韩琛团伙失败,黄警司被迫释放韩琛。

(2) 警方和黑帮团伙开始明察暗访对方的卧底,刘建明棋高一招,导致黄警司被黑帮团伙杀害,这是全片情节发展的关键转折点。

(3) 刘建明主动联系陈永仁,两人联手除掉韩琛,双方发现对方真实身份,陈永仁试图抓捕刘建明,但不幸被黑社会杀害。

片中双方卧底之间的"斗智",构成了全片最核心的情节冲突与戏剧张力。警方卧底陈永仁的行为动机是找出隐藏在警方的黑社会卧底,从而恢复自己的警察身份;黑社会卧底刘建明的行为动机与之相对应,同样是找出社团中的警方卧底,从而保住自己的警察身份。双方围绕这一叙事核心,展开了一场紧张刺激、生死一线的智慧之争。

与此同时,叙事体系和人物关系从简单的对立转向更复杂的立体结构,除了主线的陈永仁与刘建明的暗战,作为辅线的陈永仁上司黄志诚、作为黑社会的韩琛也牵动了重要的情节发展,四人之间形成彼此牵制的关系网。黄志诚被害后,陈永仁与刘建明之间的对立关系转为合作,又因陈永仁发现刘建明真实身份后,回到对立关系中,并引发冲突到达戏剧性高潮及其结局。

3. 双向卧底的灰色塑造与心理镜像

卧底电影擅写卧底的边缘身份、生存处境与人性两难,往往具有深度和较高的认知价值,《无间道》更深一步以"双卧底"展现了人性的复杂,具有更为深刻动人的悲剧色彩。

(1) 双向卧底

《无间道》中,双向卧底的设置,很大程度上模糊了警匪之间身份、立场的差别,导致卧底千方百计完成使命的常规模式,弱化或含混了正邪对立、黑白对抗的价值界限,转向自我身份的质疑与追寻、甚至双方卧底的别样相惜等心理模式,更拓展了灰色叙事和人性空间。

"身在曹营心在汉",两个同样具有卧底身份的人,都是一样尴尬的存在,尽管警匪立场不同,但本身都有一个本质身份,却要以另一种身份呈现人前;同为卧底徘徊于黑白两道之间,都需要不断地伪装自己,心理情感都时常经历煎熬。他们既有男性间力量的抗衡,又不乏亦敌亦友的惺惺相惜。

(2) 镜像对比

身份的差异与互为反向的行为,正是镜像的对照两面

陈永仁渴望确认警察身份却不可得，刘建明选择做好人却始终要杀人，都是一场无可左右的人生悲剧。可以说，他们犹如异质双生的兄弟，产生了一种独特韵味的镜像效应，在黑白、忠奸、正邪之间创造出一种微妙显影的模糊空间。

"我本将心向明月"，《无间道》全片以暗战文戏为主，虽仍有描写卧底的边缘身份、生存处境与人性两难，一个在黑社会无法见光，一个在警署时刻担心身份被识破，但主体上重在描写警匪双方卧底对警察身份的争夺、隔空猜测的斗智。《无间道》在内在性、静态化的理念结构下，突出心理张力。

（3）身份寻找

《无间道》是关于身份寻找与自我认识的故事，具有佛学哲理、心灵意蕴。

麦兆辉导演坦言："无间是一种状态，一个处境，在现今的社会气候下，你我经常身在'无间'中。《无间道》讲的是刘建明和陈永仁挣扎离开这个处境的故事。紧记'无间'只在心中，解决了心的问题，'无间'根本不存在于世上，只是一个遥远虚构的地狱。"

卧底，并不仅仅是一种身份，它喻指一个灰色地带，如同港人在身份认同中的困惑，在回归之后对香港前景的忐忑。片中双方卧底的自我迷失和身份混乱，其实也是当下港人心态的真实写照，处于自救与渴望母体关怀双重矛盾中的港人，希望重整心态，回归身份认同。

4. 镜语风格化，平行剪辑制造戏剧张力

《无间道》全片悬念跌宕，巧妙构设"摩尔斯密码"、信封指认等细节场面，蕴含内敛而丰富的想象空间。

（1）镜头语言的使用高度风格化

以双人对话场面为例，例如陈永仁与黄志诚在天台交谈，刘建明与韩琛、刘建明与陈永仁天台相见等，每当对方说话时，另一方的目光都会回避说话人，形成视觉上的错位，塑造两人间复杂、暧昧、纠结的关系。

（2）景别组合与变化有韵味

刘建明与陈永仁谈判，镜头偏离主角位置，画面上映衬出对面天台玻璃上歪曲的影像，远景镜头让天台、远处港口和对面山上群楼入画，呈现出人物渺小与孤立无援的心理效果。远景、中景一直到人物面部特写，刘建明的紧张挣扎在四个镜头内表现出来，而后手部持枪特写将陈永仁引入，双雄对峙的近景加特写。后来，镜头转换为全景镜头，天台、船只、狮子山、天空淹没人物，以"留白"式的东方美学将陈永仁的绝望、孤独、矛盾、近乎崩溃的状态呈现了出来。

(3) 平行剪辑有效制造戏剧张力

比如泰国人与韩琛交易,陈永仁用摩斯密码等传递情报,刘建明也向韩琛及时反馈,侦查与反侦查两条线索平行交叉,对应又差异,形成了戏剧性张力。

(4) 音乐/歌曲的助力

反复吟唱的电影插曲《被遗忘的时光》,不仅让人物命运轨迹有了交集,而且也是影片流畅叙事不可缺的必要手段,让故事更具神秘感、紧张性,富有韵味。

5. 香港空间景观与文化内涵

刘伟强曾在接受采访时说过,《无间道》只有在香港这样的大环境下,才能拍出一种晦涩的绝望。《无间道》故事大都发生在上环、中环等地,较为典型地突出中产精英的都市感觉,其中最凸显无间叙事的典型空间是天台和电梯,独特空间一方面有效地服务于叙事铺陈,另一方面也巧妙地传达了文化思考的主题。

(1) 天台:身份释放与温情空间

天台,即视野开阔的钢筋混泥土结构的高楼大厦顶部,是具有香港都市特质的奇特景观,也是浓缩香港文化情怀的标志性空间之一。在20世纪五六十年代移民如潮的时代,香港众多底层民众没有房子居住,于是在天台搭建木屋就成为了重要的解决办法之一,在那个天灾(台风)人祸(贫穷/剥削/高利贷等)的时代,天台上常常上演诸如经典电影《十号风球》所描述的"人人为我,我为人人"的温情互助故事。

天台,作为香港文化精神的一种象征,在《无间道》被赋予双重意蕴。第一层具有典型的怀旧意蕴,第二层是天台最深层也是最主要的空间意蕴——"卧底"的核心叙事。片中陈永仁游走于黑白之间,作为卧底的他在不断伪饰中经受着道义、责任等心理重压,作为警察却又无法获得身份确认,是人是鬼的困惑始终存在。如果说幽暗的酒吧等空间,展现着陈永仁作为卧底地狱般的黑道生活的话,那么开阔明亮的天台,则成为他本真身份的表达。

片中的天台主要是陈永仁与黄警司接头、陈永仁与刘建明的正面谈判的空间,在超越天际、视野宏阔、没有遮挡的天台,陈永仁终于可以光明正大地说"我是警察",天台是陈永仁正义警察身份的象征,是他收集情报履行使命的仪式空间,也是他人性人情畅快释放的温情空间。

(2) 电梯:死境与绝望的空间寓言

电梯作为垂直升降于高楼大厦底层与顶端、连接着地平线与天际高端的重要工具,在《无间道》中多次出现,典型地承载了绝望的主调,升降之间,隐喻着地狱与天堂的深层含义。

电梯空间狭窄封闭、无可遁逃,再加上垂直升降的快速,可以在有限时间内隐藏黑暗阴谋事件,比如电影中黄警司在电梯中被韩琛手下抓获、陈永仁在电梯里被黑帮卧底林国平打

死、刘建明在电梯里杀林国平灭口等,产生了多重想象的表现意味。但最突出的是,电梯犹如死亡困境、地狱入口的晦暗意义。

此外,昏暗安静的停车场、幽闭隐蔽的电影院、嘈杂凌乱的街边大排档等众多都市空间,还有现代时尚的中环酒吧、兰桂坊街道和乡土的大澳等香港特色地标,都成为了银幕视觉幻象的重要基点,在《无间道》《伤城》《不死情谜》《爱君如梦》等刘伟强不同类型的电影中,发挥着典型视觉呈现的重要作用。

四、拓展思考

1. 作为香港电影代表作,《无间道》的"港式风格"与"香港味道"有哪些具体表现?
2. 香港警匪片的"双雄模式"在《无间道》中得到了哪些发展?
3.《无间道》对中国电影的类型创作有哪些借鉴意义?

第七节　中国电影《一代宗师》

一、课程导入

2013年,王家卫导演筹备十年之久的《一代宗师》如期公映,无疑成为该年度电影界最重要的话题性事件。不仅因为王家卫已成为当代华语影坛最具影响力的一位作者导演,更由于这部斥巨资拍摄的商业合拍片汇集了两岸三地最出色的一批华语电影人。因此,影片公映后不仅创下导演在内地最好的票房纪录,亦成为当年各大华语电影节许多重要奖项的有力争夺者。不仅如此,影片此后更打入北美市场发行,还在2015年制作了3D版本于内地重映,都证明这部讲述民国武林、宗师传奇的功夫片在获得商业成功之余,已经具备持续传承的文化影响力。

二、影片信息

导演:王家卫

制片:彭绮华/宋岱/梅根·埃里森

编剧:徐浩峰/邹静之/王家卫

主演:梁朝伟/章子怡/张震/赵本山/小沈阳/宋慧乔/王庆祥/张晋

片长:111分钟(3D重映)/130分钟(中国大陆)/108分钟(美国)/123分钟(国际版)

制片国家/地区:中国大陆/中国香港

语言：汉语普通话/粤语/日语

上映日期：2013-01-08(中国大陆)/2013-01-10(中国香港)/2015-01-08(中国大陆 3D)/2013-08-23(美国)

英文名：The Grandmaster

故事简介：

广东佛山人叶问，年少时家境优渥，师从咏春拳第三代传人陈华顺学习拳法。40岁之前，叶问一家过着衣食无忧的幸福生活。1936年，佛山武术界迎来重大转折。合并了八卦与形意拳的北派宗师宫羽田感到年事已高，希望在隐退前能找到一位与之"搭手"的南派拳师，将南拳北传的使命发扬光大，南派各家商议后决定选出叶问应战。最终，凭借着更具"世界主义精神"的武学思想，叶问不仅战胜宫羽田赢得"一代宗师"之名，更结识其独生女宫二小姐，双方在一番较量后惺惺相惜、情愫暗生。1938年佛山沦陷，传统的江湖道义、武林规矩也面临着岌岌可危的局面。宫羽田的弟子白猿马三投靠日本人，更犯下弑师的滔天罪行。为报父仇，宫二不惜违背婚约、终身奉道。抗战胜利后，叶问、宫二、一线天等武学大家相继南下香港，他们有人信守誓言，终生不再收徒传艺；有人则继续将本派武术传授给香港的年轻一代习武之人，而叶问正是在这段"见自己、见天地、见众生"的动荡旅程中，终成真正的"一代宗师"。

获奖记录：

第29届中国电影金鸡奖(2013)最佳男配角；

第15届中国电影华表奖(2013)优秀女演员、优秀合拍片；

第50届台北金马影展(2013)最佳女主角、最佳摄影、最佳美术设计、最佳造型设计、最佳视觉效果、观众票选最佳影片；

第33届香港电影金像奖(2014)最佳电影、最佳导演、最佳编剧、最佳女主角、最佳男配角、最佳摄影、最佳剪接、最佳美术指导、最佳动作设计、最佳原创电影音乐、最佳音响效果；

第32届大众电影百花奖(2014)最佳故事片、最佳女主角；

第8届亚洲电影大奖(2014)最佳电影、最佳导演、最佳女主角、最佳摄影、最佳原创音乐、最佳美术指导、最佳造型设计；

第85届美国国家评论协会奖(2014)最佳外语片；

第4届北京国际电影节(2014)最佳导演、最佳女主角、最佳摄影；

第 14 届华语电影传媒大奖（2014）最佳女主角、最佳男配角。

特色之处：

叶问的"一代宗师之路"，王家卫的民国武林世界。

三、影片赏析

逝去的民国武林与叶问的"宗师之路"

《一代宗师》是王家卫的第十部剧情长片，也是他呕心沥血数年之久创作而成的作品。尽管早在1994年，王家卫就导演过武侠片《东邪西毒》，但该片和《一代宗师》相比，无论在内容题材还是思想内涵上都大相径庭。这既证明王家卫从来不是一个会重复自己的电影导演，更让影迷们翘首期待这部以民国武林为时代背景的武术功夫片如何在讲述咏春叶问的"宗师传奇"之余，体现导演的作者风格。

在此之前，叶伟信的《叶问》系列（2008—2010）与邱礼涛的《叶问前传》（2010），已经让许多中国观众认识了这位低调但拥有传奇经历的武学宗师。叶问不仅是将咏春一脉发扬光大的一代宗师、功夫巨星李小龙的授业恩师，更因其一生"历经光绪、宣统、民国、北伐、抗战、内战，最后南下香港"的丰富阅历，而具有太多可以讲述的传奇故事。有鉴于此，观众自然更加好奇，王家卫版的叶问传奇会与其他香港导演的讲述作何区别？

1. 打破常规的散点/复调叙事

在中华武术的历史长河里，出现过很多传奇人物，但他们中只有一小部分人能被奉为"一代宗师"。——王家卫

为了筹备这部影片，王家卫花费大量精力了解叶问的出身背景，除此以外，导演更花了超过三年时间游遍中国大地，拜访超过100位武学宗师，了解中国南北方在文化和武术技巧上的差异。在这个过程中，导演不仅全面深入地理解了叶问的武学思想，更窥见到民国时期武林世界的博大精深，创作初衷由此转变。用他自己的话说是："自此之后我开始意识到，我要做的这部电影比仅仅讲述一个人的故事更具挑战性。它要讲的是'宗师之路'及其含义，和一个人需要付出怎样的努力才能成为一位宗师。这就是我将电影标题命名为《一代宗师》的原因。"[①]为此导演早在剧本创作阶段，便邀请武学世家出身的徐浩峰加盟，在此基础上，《一代宗师》从单纯讲述一位咏春高手的"一代宗师"之路，转变成为描绘民国时期各门派高

① 王家卫，约翰·鲍尔斯.怀旧记忆与文化传承——王家卫访谈[J].黄兆杰，宋晶晶译.电影艺术，2017（4）：43.

手切磋较量,及其与时代局势错综复杂关系的一幅群像谱。

电影开篇,以叶问的自述迅速交代了他出生成长、娶妻生子、拜师学艺的经历,并直言自己40岁之前的人生都是春天。1936年,北派宗师宫宝森前来佛山举办退隐仪式,希望寻找一位与之"搭手"的南派拳师,将南拳北传的时代使命发扬光大,南派众人最后推举叶问应战。接下来,影片展示了两位高手如何用意念/想法进行切磋,最终叶问凭借更具包容性的武学思想一举获胜,成为他人生的"巅峰一战"。然而,正当观众期待叶问此后会遭遇怎样更具传奇性质的经历时,影片叙事却"急转直下"。随着抗战爆发,叶问此后的人生再也没有恢复到从前的荣耀时刻。而面对时代大势,武林同道更是四分五裂,有的为了荣华富贵选择投敌,有的因坚持抗战而惨遭杀害,在20世纪上半叶动荡的时局面前,传统的武林似乎到了岌岌可危的时刻。

有鉴于此,叶问自"金楼之战"后虽然声名达到顶峰,可他宁愿选择隐退,过着贫病交加的生活,也不愿为日本人效力,这和宫宝森的首徒白猿马三形成了鲜明对比。此后影片的叙事重心由南向北,转向了马三与宫二的恩怨纠葛之中。因为投靠日本人,马三不仅叛出师门,更杀死了养育自己的恩师。为报父仇,宫二小姐决意终生奉道不嫁,只为替父亲讨回公道。1940年的大年夜,师兄妹对峙于奉天火车站,一场生死较量也一触即发。遗憾的是,宫二虽然报仇成功,却也深受重伤,终生无法复原,只得依靠鸦片缓解痛苦。当1950年叶问再次与宫二在香港相遇时,虽是故人重逢却早已物是人非。

影片名为"一代宗师",关注的却不仅仅局限于叶问一人的"宗师之路",而是通过展现宫宝森、宫二、马三、一线天、丁家山等许多武林高手的命运管窥整个民国武林的没落。这些人都具备成为"宗师"的潜质,却因种种因素最终未能成型,只有叶问一人完成了"见自己、见天地、见众生"的武学/人生三阶段。因此王家卫绝非刻意削减叶问的戏份,而是通过时代历史的自然流露,让叶问隐去/藏于这个混乱动荡的年代,静静观察其他同道的生活命运。直到他历尽磨难,南下香港开枝散叶,咏春一脉才得以真正发扬光大。电影通过复调/散点叙事的形式,带出了诸多武林门派高手的群像,特别是宫二这一女性角色的塑造极为成功,从而与叶问形成南北呼应之势,由此将一个完整的民国武林想象复现于银幕之上,这种时代主题的深刻立意显然是只聚焦于叶问个人经历所无法完成的。

2. 王家卫的儿女情长与家国想象

众所周知,王家卫擅于表现不同时代男女之间错综复杂的情感纠葛,无论是《重庆森林》(1994)、《春光乍泄》(1997)对当代年轻人情感世界的精确捕捉,亦或是《花样年华》(2000)对20世纪60年代相对保守的香港社会男女两性关系的动态呈现,又或者是《东邪西毒》这种以虚构世界为背景,可人物情感关系完全是后现代理念的表达。《一代宗师》中,导

演塑造的是民国时期两位武学宗师之间惺惺相惜,却欲言又止的微妙情感。在王家卫颇具风格化的影像呈现下,双方情感关系的发展如同一条暗线,贯穿整部影片。从1936年初次相遇到1952年最后一次见面,导演让我们逐渐清晰地看到这份情感是如何在抵抗时间侵蚀的过程中,变得愈发明晰起来。

整部影片的故事结构中,章子怡饰演的宫二与梁朝伟饰演的叶问在戏份上不相伯仲。如果按照影片中"有人活成了面子,有人活成了里子"的武学理念来理解的话,那么叶问与宫二似乎就是王家卫影像世界中的里子与面子。年轻时争强好胜,喜欢痛快一时的宫二与沉稳内敛、低调谦逊的叶问形成鲜明反差,也注定了二人会相互吸引的命运。正如世间所有的相遇,其实都是久别重逢,二人在金楼夜宴初次相遇的场景在王家卫的精心设计下,其带给观众的最大乐趣似乎完全脱离了打斗本身,而是聚焦于双方借比试之机完成的"调情仪式"。借助武功切磋,双方的情欲世界被重新激活,但在那样一个"发乎情止乎礼"的时代,所有进一步逾越礼教的可能性似乎都只能到此为止。

在分别之际,叶问承诺要北上请教功夫,宫二一句"你来,我等着"背后的深意,只有留待观众去自行体会。此后双方天南海北,只靠简单的通信维持联系,"叶底藏花一度,梦里踏雪几回""一约既定,万山无阻",虽寥寥数字,却是他们写给彼此最动人的"情书",但遗憾的是,宫二没有时间了。为了报仇,宫二决意终生不嫁的同时,也将亲手熄灭了自己对生命投注的所有热情。多年后到了香港,她是否后悔自己当年的选择我们不得而知,可她还是如约守住了自己的誓言:终生不嫁、不传艺、不收徒。当她在生命的最后时刻,勇敢向叶问表白"我心里有过你,喜欢一个人不犯法,可我也只能到喜欢为止了"时,我们惊叹于这位女性面对情欲时的坦然,更为二人有缘无分的这段情感关系深感惋惜。

在细腻描绘出江湖儿女的复杂情愫后,影片重新回到了对整个时代局势变迁的关注上。通过展示以叶问为代表的一批流亡香港的武术家们的经历,王家卫导演实则关心的是20世纪下半叶中国文化传统的延续与传承。如果说因为持续不断的战争,中华武术的传接面临着史无前例的危机,那么随着大批北方(佛山、东北)武师相继南下,香港成为了接纳并延续这些中国传统文化最重要的华人社区。在王家卫的镜头下,《一代宗师》通过呈现"逝去的民国武林"与"新生的香港武行",让香港这座移民城市接过了传承中国文化的接力棒。这座城市不仅给了叶问将咏春发扬光大的机会,更重现了昔日民国武林的繁盛景象。从这个角度来讲,这部内地与香港的合拍片,终于在精神内核上找到了勾连起彼此历史文化共性的锚点,这也是王家卫继《花样年华》之后,再次通过"佛山—奉天—香港"这样一个三城故事找到了嫁接内地历史的文化停泊点,在专注于儿女情长之余,体现出鲜

明的家国情怀。

四、拓展思考

1. 如何理解影片中提出"见自己、见天地、见众生"的武学三境界？
2. 《一代宗师》是一部严格意义上的作者电影吗？
3. 《一代宗师》与传统中国功夫类型电影相比有何创新之处？

第八节 韩国电影《生死谍变》

一、课程导入

谍战片诞生于第二次世界大战之后的冷战时期，以美苏为代表的两大政治军事集团在军事、政治、经济及文化等方面展开的对峙，影响了整个世界的发展格局。电影是反映时代的镜子，在冷战的背景下，以两大集团互派间谍为主要题材的谍战片应运而生。《007》系列为代表的谍战片，凭借其流畅的叙事、精彩的打斗场面、高超的悬念设置和俊男美女的角色设计，俘获了一大批谍战片的忠实拥趸。长久以来，作为美苏冷战在亚洲地区的主战场，自"朝鲜战争"后分裂为南、北两个政权，朝鲜半岛就一直处在冷战的高压氛围下，基于意识形态的对立，双方的军事及外交冲突频发，互派间谍刺探军情，成为了两国掌握对方动向的重要手段。在早期的韩国谍战片中，鼓吹反共意识、丑化朝鲜军人及政府形象成为了必备的政治使命。随着冷战的结束，美苏两大集团的瓦解，后冷战时代的两国关系得到一定的回暖和升温。虽然谍战片依旧是韩国政府传播意识形态的工具，对朝鲜的敌视及自身的资本主义优越感犹在，但韩朝之间一衣带水的民族关系，使两个国家在对峙的同时，又拥有难以割舍的民族情感，且均抱有半岛统一的愿望，谍战片中两国的人物关系也相应发生了变化。

二、影片信息

导演： 姜帝圭

编剧： 姜帝圭

主演： 韩石圭/崔岷植/宋康昊/金允珍/黄政民

片长： 125分钟

制片国家/地区： 韩国

语言：韩语

上映日期：1999-02-13

英文名：Swiri

故事简介：

金明姬是一名朝鲜特工，于残酷的训练与竞争中脱颖而出被派到韩国执行间谍任务，她通过整容化名林美玉在韩国开了一间水族店，故意接近韩国特工崔相焕与之相恋以暗中窃取情报。作为一名优秀的狙击手，金明姬在执行任务时训练有素、冷酷无情，然而在与崔相焕的相处过程中，面对全心全意相信与深爱她的恋人，她也假戏真做地付出了真情，二人两情相悦且即将步入婚姻的殿堂。一边是稳定幸福的婚姻生活，一边是国仇家恨的政治使命，金明姬痛苦挣扎，摇摆不定，她无法对全心全意爱着自己的恋人痛下杀手。最终，在爱情与使命之间选择了爱情，在刺杀韩国总统的行动中牺牲了自己的生命，死在了爱人的枪口下。

获奖记录：

第36届韩国电影大钟奖(1999)最佳男演员、最佳新人女演员、最佳剪辑；

第20届韩国青龙电影奖(1999)最佳导演、最卖座韩国电影；

第35届韩国百想艺术大赏电影类奖项(1999)最佳电影、最佳电影导演、最佳男演员。

特色之处：

对身份认同与意识形态的深刻思考。

三、影片赏析

"亲密的伴侣"

《生死谍变》在韩国上映后创造了660万观影人次的票房记录，成为当年的票房冠军，并先后斩获了第20届韩国青龙电影奖最卖座韩国电影以及第35届韩国百想艺术大赏电影类奖项的最佳电影奖。其采用的"亲密的伴侣"模式，为后来的同类题材影片提供了样本与参考。

1. 两难的身份抉择

女主的双重身份使她时常在两个角色之间摇摆，一面是单纯善良沉浸美好爱情的林美

玉,另一面则是冷酷无情杀人如麻的金明姬。她背负了沉重的政治与军事使命,要求她时刻把国家利益放在首位,然而随着与崔相焕感情的深入,意识里作为有生命的人的那部分被唤醒,原来的那个令行禁止的国家机器有了温度。"和你在一起,我不是林美玉也不是金明姬,而是我自己",她不想做一个假面情人,也拒绝把对方当成敌人,身份抉择困扰和撕裂着她,也直接导致了她在两次执行任务中违抗命令放走了崔相焕。这有悖于祖国对她的要求,内心的挣扎与现实的残酷也提醒着她,无论如何努力两个只能活一个,爱情与使命,该如何抉择? 金明姬选择了放弃自己,成全对方,明明知道自己已经不可能完成任务,还是宁愿死在他的枪下。

"有一种鱼叫接吻鱼,它们总是成双成对的生活,如果其中一只突然死去的话,另外一只也活不下去了。"该片对于身份认同的思考并没有局限于女主一人身上,男主在发现女主的双重身份之后,即使知道这是个骗局,却仍旧选择沉默。从这种沉默中,我们不难体会男主看似平静的外表下极度纠结的矛盾心理。曾经美好的时光如走马灯一样在脑海里闪现,爱人和敌人早已混于一身,他不想也无力试图去分开。这同样违背了男主作为韩国特工的原则,可在生死关头出于使命又不得不亲手结束爱人的生命。这一抉择是痛苦又无奈的,对于女主来说,漫长的折磨终于结束了,可失去了爱人的男主却生不如死,尤其当他知道女主已经怀了自己的骨肉后。他本来可以拥有一个完整的家庭和可以期待的幸福生活,却陷于无法跨越的身份殊异毁于一旦,这种蚀骨的疼痛会陪伴男主的一生,如同失去伴侣的接吻鱼,注定在无尽的痛苦里挣扎或是死去。

《生死谍变》对于身份错位的设定,间接表达了政治和战争对于人性的异化和戕害,引发了观众深层次的思考,同时也加强了戏剧性与悬疑性,大大提高了该片的观赏性,是一次大胆而成功的尝试。

2. 遮蔽的意识形态

虽然朝鲜和韩国的分裂与对峙在后冷战时代也依然存在,但这改变不了两个国家本是同根生的事实,这也是深植于两国观众心中的深层集体无意识。以《生死谍变》为开端,韩国谍战片逐步放弃了冷战时期浓烈的意识形态色彩,对峙不再是简单的剑拔弩张,民族认同逐步融入了影片的价值取向中,积极地寻求两国的关系回暖甚至是南北的统一。影片中设置了朝韩双方领导人共同出席足球友谊赛并实现了世纪握手的情节,传递了韩国渴望结束分裂实现民族统一的美好愿景。以往脸谱化扁平化的朝鲜间谍形象退出了银幕,取而代之的是有血有肉、圆融饱满的人物。

《生死谍变》中,韩朝间谍之间的关系,由直接冷血的对峙敌对改为了"亲密的伴侣",恋

人关系取代了早期二元对立的敌人关系。冷战式的"敌人",成为同族的"爱人"与"亲人",这种在"国"与"族"间的分离与认同方式,意味着这部影片的叙事获得了一种超越单一国家主权的政治视角。① 从这个意义上来说,《生死谍变》是一部里程碑似的作品,长久以来存在于韩国谍战片中的鲜明的意识形态对峙被模糊与遮蔽了,人性被抬高到更为重要的位置,间谍不再是没有感情的杀人机器和国家工具,人物更加立体与鲜活,其最直接的结果便是观众对朝鲜间谍有了更多的认同感与同情心,加剧了影片的悲剧性与宿命感。

意识形态的刻意遮蔽并不代表完全放弃,作为依旧处在对峙中的两国,出于维持各自政权的需要,需要强化对意识形态的认同,电影作为政治意识形态工具,这也是它需要完成的使命。在该片中,意识形态以隐匿的姿态存在,由表面肌理转移至内部。如同片头字幕所述:"第二次世界大战之后,韩国分裂成两个国家:共产主义的朝鲜和民族主义的韩国,现在两国仍处于战争暂停状态,双方关系剑拔弩张。"在片头便为观众埋下意识形态对立的背景,于整个观影过程中,始终牵扯着观众思考和认知问题的出发点。某种程度上来说,影片仍旧没有摆脱作为意识形态工具的存在,这是无法改变的事实,只要两国的分裂继续存在,关乎意识形态的斗争便会继续存在。然而不可否认的是,对比之前的谍战片,《生死谍变》在意识形态层面的表述显然更隐蔽也更高级,女主的自我牺牲成全男主,就是韩国意识形态优越感的表现,金明姬作为国家机器与意识形态工具被迫牺牲的可悲和无奈,激发了韩国观众集体无意识下的阶级优越感与民族自豪感,利用爱情悲剧柔化了谍战片中的政治因素,同时流露出宿命般的无奈与遗憾。

3. 暴力美学的恣意表现

电影艺术中的"暴力美学"最早起源于美国,通过大量暴力镜头的堆砌,营造血腥暴力的画面感,刺激肾上腺素的飙升,打造酣畅淋漓的快感,著名导演昆汀和吴宇森都是暴力美学的杰出代表人物。韩国电影随着商业意识的增强、政策范围的宽松以及娱乐化的追求,逐渐把暴力美学引入到类型片的创作当中,谍战片凭借其特殊的题材,成为体现暴力美学的最佳舞台之一。

《生死谍变》中,暴力元素被缝合进特工惨绝人寰的训练中,韩朝特工的肉搏对抗和枪林弹雨的枪战中,巨大的视觉冲击满足了观众的猎奇心理甚至是施虐欲望。尤其是女主变身为间谍身份之后,深色皮衣墨镜加一丝不苟的发型,从穿着打扮便透露出冷酷、决绝的性格特征。行动时身手矫捷、冷静果断,受伤时从容不迫、沉着应对,与女性天性中柔软、妩媚的

① 贺桂梅.亲密的敌人:《生死谍变》、《色·戒》中的性别/国族叙事[J].文艺争鸣,2010(18):5.

特质大相径庭。在早期的韩国谍战片中,朝鲜女间谍往往依靠出卖色相和肉体来执行任务,被窥视被物化,女性的身体成为了观众情欲代入和发泄的对象。该片中女性与暴力的结合,营造了与常规叙事中作为花瓶形象出现的女性截然不同的美,满足甚至超出了观众的审美期待。韩朝间谍与特工团战、火拼的大场面也拿捏得恰到好处,特效的加持给暴力美学扩大了想象的空间,画面精彩刺激,电影本身的审美宣泄功能发挥到极致,给观众带来了一场视觉盛宴。

4. 视听语言的成熟

《生死谍变》在视听快感上学习好莱坞,打造本土高概念大片。为了营造刺激、紧张的氛围,运动摄影被广泛应用,推、拉、摇、移、跟等镜头运动方式被综合运用得驾轻就熟,机器与人物的复合运动也相得益彰,提升了影片的视觉刺激。剪辑上大量运用快速剪辑、碎片剪辑,打造速度感流动感,加快叙事节奏。

色彩上,女主在两种身份中切换,而她的衣着颜色也呈现明暗的变化。作为间谍,金明姬行动时身着深色套装,黑色墨镜,影调灰暗压抑,暗示着她的冷血与不自由;而作为拥有美满爱情的林美玉时,她的衣着都是明亮而温暖的,明度和亮度与另一个身份截然不同。

音乐上,英国抒情爵士歌后卡萝姬所演唱的《当我在梦中(When I dream)》贯穿全片,歌声婉转悠扬又略带悲伤,二人爱情的基调被确立起来,双方感情的建立、升华和最终破灭都有这首歌的陪伴。如同歌词中所表达的意境,金明姬关于美好爱情和婚姻的向往只能在梦里实现,曾经的甜蜜都只存在于梦境里,现实是残酷而冰冷的,梦醒时分,二人注定要面对拔枪相向的宿命。通过这首歌曲的反复吟唱,激发了观众对这段注定没有结果的爱情的惋惜与同情,加剧了结局的悲剧性。

5. 意义

《生死谍变》作为韩国进入后冷战时代的谍战片,引发了韩国人对"本土电影"的观影热情,吹响了韩国电影产业振兴的号角,逐渐建立起观众对民族电影的信心,也传达了韩国电影走出韩国冲向亚洲的野心。正如导演曾在受访时说的那样,"我的梦想不是只在韩国市场,所以希望能在亚洲获得很好的票房,希望我的电影能在中国的香港、台湾还有亚洲其他一些的国家和地区上映"。[①] 该片确实成功地实现了亚洲市场的突围。

四、拓展思考

1. 作为韩国进入后冷战时代的谍战片,《生死谍变》较之前的同类型影片有哪些不同?

① 姜帝奎.用三部电影,三次改变韩国电影[N].南方都市报,2003-11-9.

2.《生死谍变》的暴力美学都体现在哪些方面？

3.《生死谍变》对后续韩国谍战片的创作有哪些借鉴意义？

第九节　韩国电影《寄生虫》

一、课程导入

2019年的戛纳电影节上，韩国导演奉俊昊的《寄生虫》击败了阿尔莫多瓦的《痛苦与荣耀》(Pain & Glory,2019)、昆汀·塔伦蒂诺的《好莱坞往事》(Once Upon a Time ... in Hollywood,2019)，捧回了韩国影史上首个金棕榈大奖。在2020年的美国电影奥斯卡颁奖典礼上，《寄生虫》又为韩国电影一举拿下最佳影片、最佳导演、最佳国际电影、最佳原创剧本四项大奖，为韩国电影创造了新的历史。

二、影片信息

导演：奉俊昊

编剧：奉俊昊/韩进元

主演：宋康昊/李善均/赵汝贞/崔宇植/朴素丹/李静恩/张慧珍等

片长：132分钟

制片国家/地区：韩国

语言：韩语/英语

上映日期：2019－05－21(戛纳电影节)/2019－05－30(韩国)

英文名：Parasite

故事简介：

金家一家四口蜗居在半地下室里相依为命，一个偶然的契机，儿子基宇得到了去有钱人朴社长家做家教的机会。有钱人家的阔太太善良单纯且出手阔绰，基宇利用这个机会，先后把自己的妹妹和父母都引荐进了朴社长的家，一家人寄生在了朴社长家里。而且父亲和母亲的寄生，都是以卑劣的手段铲除了先前的司机和保姆为前提的。

然而，金家人的野心并不止于此，基宇企图与大小姐相恋实现阶层的跨越。正当一家人得意忘形时，事情出现了转折。原来，前保姆夫妻二人也一直寄生在朴社长家的地下室里。两家人为了寄生权激烈对打，基宇失手打死前保姆，因朴社长一家突然回家，金家人在雨夜

仓皇逃回自己的贫民窟。朴社长一家在花园为儿子举办庆生宴,前保姆丈夫出来横冲直撞,杀死了金家女儿基婷,也刺伤了朴社长的儿子。看到朴社长厌恶的眼神,金父忍无可忍地将刀捅向他。为逃避法律的惩处,金父寄居在不见天日的地下室,儿子基宇试图努力挣钱买下这座宅子来解救父亲。

获奖记录：

第72届戛纳电影节(2019)最佳影片金棕榈奖;

第40届韩国电影青龙奖(2019)最佳影片、最佳导演、最佳女主角、最佳女配角、最佳美术;

第92届美国电影奥斯卡金像奖(2020)最佳影片、最佳导演、最佳原创剧本、最佳国际影片;

第77届美国金球奖(2020)电影类最佳外语片;

第73届英国电影学院奖(2020)电影奖 最佳原创剧本、最佳非英语片;

第45届法国凯撒电影奖(2020)最佳外语片;

第65届意大利大卫奖(2020)最佳外语片;

第49届鹿特丹国际电影节(2020)观众奖;

第56届百想艺术大赏(2020)电影类最佳影片、最佳新人男演员;

第56届韩国电影大钟奖(2020)最佳影片、最佳导演、最佳女配角、最佳剧本、最佳音乐。

特色之处：

难以逾越的阶级鸿沟,满身钝痛的淡漠血痕。

三、影片赏析

批判性的底层书写

作为当下转型发展的东亚国家,《寄生虫》以独特的笔触关注社会现实,深刻地揭露了韩国经济下行、失业率上升所造成的社会动荡现状,聚焦阶层固化、阶层歧视,通过判若云泥的场景,展现现实生活的残酷,具有深刻的批判性。

1. 主题表达：宿命

作为具有社会学背景的韩国电影创作者,奉俊昊对社会阶层的固化有深刻的体悟。在他看来,底层作为被压迫被剥削最集中的阶层,是没有上升的希望的。底层人民企图跨越阶层的挣扎和努力,就像希腊神话中不断重复着推石上山的西西弗一样,无效又无望。金家人

逐一寄生到豪宅后,曾升腾过彻底改变命运的奢望,面对醉汉在自家窗前的随地小便,从忍气吞声到主动出击,细节的对比可以看出他们心态的变化。残酷的是,这种阶级优越感只是昙花一现,一场突如其来的瓢泼大雨,面对即将回家的真正主人,一家人抱头鼠窜、狼狈不堪,之前的豪言壮语像泡沫般破碎,不堪一击。女儿基婷是这个家最有可能上升阶层的一员,她遇事冷静、沉着果断,可奉俊昊却给这个全家的希望安排了明确的死局。人物的悲情对应着现实的残忍,基婷的死,印证了阶层壁垒的牢不可破和底层人民企图跨越阶层的徒劳。如同片中多次提及的"气味",它携带着阶层的烙印且无处躲藏,即使伪装得再好,也会被气味所出卖。

影片看似开放性的结局,也充满绝望气息。奉俊昊曾在访谈中表示,如果基宇想买下片中那栋豪宅,按照韩国当今的平均工资计算,要花547年,基宇企图营救父亲的努力只能是痴心妄想,阶层差异的巨大鸿沟永远无法逾越与消弭。底层人民没有选择的权力,只有被选择的命运,深深的无力感油然而生。

这种无力安放的宿命感,导致了底层人民对富裕阶层的仇视心理,滋生了韩民族特有的"恨"文化心理。对待贫困阶层,奉俊昊并不是一味同情,而是以批判的眼光去审视。片中的金家人为获得一劳永逸的寄生生活无所不用其极,基宇利用富家女的爱情作为晋升阶层的工具,基婷嫁祸司机使父亲替班,一家人合伙把以前的保姆赶出家门,善良的人被欺骗,无辜的人被陷害,金家人享受着报复上层阶级的快感,甚至狂妄到幻想鸠占鹊巢,底层丑恶的嘴脸被奉俊昊毫不留情地放大在银幕上。影片结尾处的高潮,则把这种"恨"最大化地呈现出来,金司机再次受到"气味"的嫌弃,他压抑已久的自尊心被唤醒,冲动战胜了理智,当他把刀刺向朴社长的时候,所有的恨在这一刻被释放出来。金司机不只是一个个体,这个角色是整个韩国底层社会的缩影。可以说,"恨"不是个别人的情感体验,而是整个韩民族的"集体无意识",是在长期的历史过程中,蓄极积久的一种大众化的社会风尚和伦理观念,它在这一集体中的每个成员身上留下了深刻的烙印。[①]

2. 美学风格:荒诞沉重

《寄生虫》融荒诞、悬疑、惊悚与黑色幽默于一体,奉俊昊深谙类型片的美学特征,对影片整体美学风格的拿捏老到纯熟。如同卡夫卡笔下的《变形记》,现实社会的倾轧可以使人异化成虫,金家人的经历更为苦涩与艰辛。他们生来就是虫,本应地下出生,地下死去,他们是无数个韩国底层家庭的缩影,与无法改变的命运抵抗并失败。沉重的主题与残酷的现实,被

① 夏颖.奉俊昊电影的叙事与文化思索[J].视听,2019(2):53.

喜剧的外壳所包裹,嘲讽与调侃使主人公的命运更为荒诞。金家人的寄生生活充满了黑色幽默与荒诞可笑,在隐藏与暴露的边缘游走,最典型的场面莫过于雨夜里的高潮场景,临时决定归家的朴社长一家乱了金家人的阵脚,一家人像见不得光的虫一样四处躲藏,躲闪不及的金司机挪动着笨重的身躯在地下爬滚的身姿,可笑又可叹。更为可悲的是,底层之下还有底层,且底层之间为了争夺有限的上升资源所展开的厮杀更为惨烈。金家人并不是这座豪宅唯一的寄生虫,在暗无天日的地下室,还住着前保姆的丈夫,两家人为了争夺寄生的地盘斗智斗勇。奉俊昊也借由前保姆得意忘形地对朝鲜领导人的戏仿段落,对当下韩国人对待一奶同胞的态度进行了暗讽。基宇拼了命保住的假山石在暴雨中从水中浮起,仿佛在嘲笑这家人的短暂幸福生活只是假象。黑色幽默的有意安排使观众在会心一笑之后,不禁陷入深深的思考,触发道德良知的拷问,是什么促生了寄生虫们的存在？只有穷人是寄生虫吗？如同电影宣传的标语：下流人做上流梦,上流人做下流事。所谓的上层阶级在光鲜亮丽的外表下,也隐藏着龌龊和不堪,他们又何尝不是寄生于虚假又等级森严的上流社会的虫子。

3. 镜头语言：考究严谨

奉俊昊是一个以严谨著称的导演,开拍前,他会把所有的分镜都准备好,整部作品早已胸有成竹,后续的拍摄过程也会严格按照之前的分镜贯彻执行,既节省了人力、物力和财力,控制了成本,提高了效率,又能够达到极高的完成度。开篇的长镜头,便显示出了奉俊昊卓越的场面调度能力,长镜头跟拍兄妹俩在狭窄的空间里寻找 wifi 信号,借由人物的运动带出了他们所居住的半地下室的全貌。低机位的选取模拟了主观视角,好似隐藏于角落中时刻仰望上层生活的不安分的虫子,隐喻了金家人的底层阶级身份。同样,当基宇第一次来到豪宅时,仰拍的主观镜头代表了他对财富的仰望与觊觎。而雨夜中金家人的狼狈逃窜,则运用了大量的俯拍镜头,甚至是天堂视角,鸟瞰被水淹过的贫困社区的惨状。奉俊昊的镜头冷峻犀利,镜头运动缓慢克制,长镜头与固定镜头居多,景深镜头参与叙事,与流畅自然的场面调度相得益彰；影调灰暗、明度对比度都较低,大部分画面都经过消色处理,同时通过不同绿色滤光镜的叠加,营造出棕绿到浊黄的色彩渐变,呈现压抑的氛围。金家人再次面对在自家门口随地小便的醉汉时,寄生中的既得利益和对阶层跨越的信心使他们有底气进行反抗,升格镜头延宕了水在空中停留的过程,水幕在街灯昏黄光线的映射下熠熠生辉,配合圣洁高雅的音乐,人物仿佛被嵌上了闪耀的英雄光环,这唯美浪漫的一幕是金家人的高光时刻,上升的阶梯仿佛就摆在眼前。

4. 叙事结构上的二元对立

金家的半地下室与朴社长家的豪华别墅,形成了强烈的戏剧空间对比,半地下室狭小拥

挤，昏暗压抑，无线网络信号需要偷邻居家的，消毒要借用街道的公共措施，还要忍受在自家窗口随地小便的醉汉。但住在这里的一家四口相亲相爱，彼此扶持，分享着最质朴的骨肉亲情；豪宅位居高处，闹中取静，宽敞明亮，然而同样的一家四口却冷漠疏离，各怀心事。居住的空间增大了，心与心之间的距离，仿佛随之遥远了。

一场大雨，暴露了两个家庭的天差地别，金家人的半地下室被彻底摧毁，一家人在齐胸深的水中徒劳地抢救仅有的一点资产，临时救济穷人的体育馆则混杂了各种难闻的味道，躺在地板上的金家人彻夜难眠。而社长家的贵公子则在雨夜中享受露营的乐趣，社长夫妻二人隔着客厅宽大的落地窗在沙发上体验着陌生的情趣。这场雨，彻底浇灭了金家人企图跨越阶层的野心，残酷的对比紧扣了宿命的主题。

四、拓展思考

1. 如何看待《寄生虫》中的阶级差别？
2. 《寄生虫》的美学风格是什么？
3. 《寄生虫》在类型融合方面做了哪些尝试？

第十节　日本电影《罗生门》

一、课程导入

日本电影屹立于世界电影之林，其最重要的导演代表是黑泽明，若要从黑泽明众多惊艳四方的电影中推选出一部具有标志性意义的作品，毋庸置疑是《罗生门》。1951年，黑泽明的《罗生门》在威尼斯国际电影节上获得金狮奖，这是日本电影首度亮相海外，在欧洲评论家的惊叹声中，神秘的东方影像逐渐在国际舞台上显形发光。黑泽明开启了日本电影"巨匠"神话，成为引领日本电影走向国际化的开路先锋。电影《罗生门》在全世界范围内产生了广泛影响，"罗生门"一词甚至成为了世界电影史上一种新的修辞。

二、影片信息

导演：黑泽明

制片：箕浦甚吾

编剧：黑泽明/桥本忍/芥川龙之介

主演：三船敏郎/京町子/森雅之/志村乔

片长：88 分钟

制片国家/地区：日本

语言：日语

上映日期：1950 - 08 - 26（日本）

英文名：Rashômon

故事简介：

京都郊外坍塌的罗生门，大雨滂沱，行脚僧、樵夫和下人在城门下躲雨，樵夫谈起他经历的一桩怪事：樵夫进山砍柴时发现一具武士尸体，报官后被召到堂作证，强盗多襄丸、真砂、武士金泽武弘（由女巫通灵）依次陈述了事发时的情形，但他们的供词却迥然不同……

雨仍未停，樵夫讲出了他所目睹的场景，使得案件的真相更加扑朔迷离。城门内传来啼声，三人寻声而去，发现被遗弃的婴儿，下人剥下弃婴的外衣后跑开，樵夫决意领养孩子，行脚僧为尚存的人性而感到欣慰。雨停，夕阳下的罗生门……

获奖记录：

第 24 届美国电影奥斯卡金像奖(1951)最佳外语片奖；

第 12 届威尼斯电影节(1951)最佳影片金狮奖。

特色之处：

言者听者，众说纷纭，实情难辨；

谎言真相，迷雾散去，善恶立现。

三、影片赏析

于幽深处见人性

《罗生门》是日本电影史上的经典之作，在黑白影像中有着对人性善恶的犀利批判，简单的人物场景却深刻地描绘出浮世众生相。电影中人物各执一词，使探询真相成为徒劳，看似平静的讲述，有着人性幽深处的暗流涌动。

1. "电影天皇"黑泽明

在日本电影界，黑泽明被誉为"电影天皇"，这既是他在片场展现出来的不容置疑的权威的体现，更是对他用巨匠精神打磨出的电影作品在日本电影史上所承载的分量的褒扬。黑

泽明电影的风格和制作,有着近乎完美主义的追求,高超的艺术表现力和高雅的艺术旨趣,使之获得了"电影界的莎士比亚"的美誉。1943年,黑泽明凭借处女作《姿三四郎》一举成名,此后更是一发不可收,每有力作推出都震惊电影界。1951年,《罗生门》在国际电影节上广受好评,黑泽明成为日本电影主流象征声名远播。

黑泽明有着极高的艺术修养,他自幼学画,精研日本剑道,在其执导的武士片中可见功力非凡。黑泽明将文学转化为电影的能力也堪称一绝,名噪一时的《罗生门》由日本作家芥川龙之介的小说改编而来。他还重视西方文学的改编,改编了俄罗斯文学家高尔基的小说《低下层》(*The lower Depths*,1957)、陀思妥耶夫斯基小说的《白痴》(*The Idiot*,1951),并将莎士比亚的《麦克白》《李尔王》改编成《蛛网巢城》(*Throne of Blood*,1957)、《乱》(*Ran*,1985)。

黑泽明的影响力早已跃出日本而誉满全球,《七武士》(*The Seven Samurai*,1954)、《用心棒》(*The Bodyguard*,1961)等武士片深刻地影响着西部片的风格发展。时至今日,在张艺谋的《影》中还能看到黑泽明《影武者》(*Kagamusha*,1980)(获第33届戛纳电影节金棕榈奖)的痕迹。作为战后日本电影的领军人,从《我对青春无悔》(*No Regrets for Our Youth*,1946)开始,他在高度克制的艺术风格中自始至终都保持着一种人道主义思索。至于《罗生门》带来的开创性意义,可以说在黑泽明之后,对电影叙事和人性思考的尝试往往都带有致敬的意味。

2. 言者与听者的叙事谜团

《罗生门》由日本作家芥川龙之介的小说《竹林中》和《罗生门》改编而来,围绕武士之死的中心事件,分出两条叙事线索,一为罗生门下樵夫、行脚僧和下人的闲聊,二是公堂上强盗、女子和武士的陈词。从整体上看,电影运用了套层结构,以罗生门下的闲谈开篇,牵扯出公堂上的三人对峙,最终又回到罗生门的场景中来。

黑泽明抓住了电影讲故事的本质,故事由讲述者组织,由听者来评判,电影也是由导演来营建,由观众来评价。《罗生门》淋漓尽致地展现了同一故事是如何在不同人的讲述下演绎出多重版本,黑泽明并不以制造一个错综复杂的叙事谜团为其叙事指归,其高明之处在于,通过编织一个叙事谜团来指出叙事本身的多样性以及真相的不可知性。

罗生门是京都郊外一处坍塌废弃的城门,如同人性中丑恶的一面,残破黯淡。在城门下躲雨的三人闲聊中,缓缓道出一桩离奇的命案。樵夫是贯穿始终的讲述者,经由他在罗生门下的转述,观众可得知发生在公堂上的那场陈述与辩驳;而在公堂上的樵夫同时也是一个听者,对于发生在森林中事情的过程,强盗、女子和武士各执一词,在三人言辞激烈的自我辩护中,樵夫困惑于真相实乃莫衷一是。强盗多襄丸声称武士是在公平决斗下被自己杀死的,而真砂则是倾心于他的个人魅力而自愿献身。在真砂的供词中,她不屈从于强盗的施暴,在抗

图 2-1　电影《罗生门》剧照（1950 年，黑泽明导演）

争失败后甚至寻死以示坚贞，但丈夫的冷酷则无异于一种更为彻骨的冷暴力，她在双重暴击下昏厥过去，醒来时却发现丈夫已死去。武士的亡魂借由女巫之口痛斥了妻子真砂的歹毒之心，又表示自己并非死于决斗之中，而是对妻子的绝望使其选择了自杀。

罗生门下，面对行脚僧和下人的疑问，樵夫讲出其未在公堂上吐露的真相。在森林中，他目睹了事件发生的整个过程：多襄丸在强暴真砂后，提出与武士决斗以获得女人的拥有权，但武士不愿为了一个失贞的女人而堵上性命，他指责妻子真砂应该含羞自尽，多襄丸见状也表示不愿带走真砂。遭受羞辱和抛弃的真砂悲愤交加，于是她挑拨离间，嘲笑两个男人都是懦夫。武士和多襄丸无奈展开决斗，但两人的刀法都非常之差，最后陷入了简单粗暴的扭打中，多襄丸侥幸杀死武士，真砂则趁乱逃离。樵夫讲述的版本似乎解开了公堂上三人说辞中莫衷一是的谜团，但就如樵夫作为听者和观者可以质疑和评论案件当事人的陈词一样，在罗生门下，作为听者的下人对樵夫所言的"真相"也表示出了质疑，他敏锐地指出樵夫为了隐瞒偷走短刀的事实，而编造出武士死于长刀之下的故事。

芥川龙之介的原作，展示了三个人的三种不同说法，而黑泽明则添加了樵夫的视角，从而形成了第四种说法。抛开事情的真相来看，樵夫视角的加入，在叙事上表现一种"言者与听者"的双重对应关系，公堂上的三人与罗生门下的三人形成一种对照，樵夫在公堂上听的姿态与行脚僧和下人在罗生门下听的姿态形成对照，樵夫的质疑和下人的质疑形成对照。在多重对比参照下，电影《罗生门》的叙事显得饱满丰富、意味无穷。

3. 不可知的真相与可见的人性

黑泽明在《罗生门》中设置了四个不同的故事版本，在一个特定场景中，将人性的复杂性

逐渐拆解、剖析，挖掘出幽深难测的人性本质。在以道德和秩序为基石的社会中，人都有为维护自身形象而假言诡辩的本性，众说纷纭下，真相愈加难辨，然而《罗生门》并不试图在言语的虚妄中去寻求真相的唯一版本，而是在人物的行动抉择中去探寻和肯定人性中尚存的光芒。

《罗生门》的故事情节讲究戏剧性，空间设计上呈现出以舞台中心为特征的剧场表演风格。叙事集中在公堂和罗生门两大场景中，在画面构图上，以全景镜头为主，将人物关系和言行纳入同一场景中，镜头运动极为克制，在静止的画面中最大化地呈现人物表演。在两组场景中，人物之间的关系通过三角性构图呈现出来，营造出饱满丰富的景别空间和对比强烈的情绪张力。在流畅的剪辑中，三角关系构图的中心也频繁切换，模拟出一种现场感来引导着观者的视觉轨迹。

影片的主要场景是公堂上三人的陈述以及由之引出的三段发生在森林里的故事，多襄丸、真砂和武士迥异的供词使得案件变得扑朔迷离。樵夫在罗生门下的讲述成为解开谜团的一个钥匙，他进山砍柴时恰好目睹了事件发展的全过程。"樵夫进山"段落显示出黑泽明高超的场面调度能力，这组镜头被赞为"摄影机初进森林"的绝佳表现，通过远景全景中景的多景别灵活切换，赋予画面一种流畅感，大胆运用了仰角摇拍镜头，林深路远、树影斑驳，展现出丛林的原始性。悠然进山砍柴的樵夫未曾料想，他正走向幽深的人性之地。樵夫作为森林中的旁观者为事件提供了一个外视角，通过樵夫的陈述可以发现当事人所隐瞒的事实。作为解开谜团的关键所在，樵夫这把钥匙并非完美无缺，正如下人指出樵夫隐瞒了短刀这一重要物件，樵夫的陈述也变得并不完全可信了。因而，真相成为了"罗生门"，不可知。

《罗生门》并不旨在制造一种不可知论，而是试图在发掘谎言背后的人性自私本质。四种陈述里，作为旁观者的樵夫的陈述相对客观，由此可以戳穿前三者的谎言之处，三者的陈述中都包含了部分真相，出于维护自身形象的考虑而编造了谎言。多襄丸自知罪责难逃，索性承认了杀人和强奸的事实，但他却将自己修饰成一个具有武士气度、刀法高超和男性魅力十足的形象。真砂以楚楚可怜的弱女子形象来博取同情，她不屈从于强暴，自始至终保持着刚烈与坚贞的女性美德。金泽武弘竭力维护他作为武士的尊严，不肯承认自己是死于决斗，声称选择自杀是对妻子不道德行为的感到绝望，为恪守道德秩序而自尽是武士的美德。樵夫偷拿了短刀，便谎称武士死于长刀之下。四种关于真相的陈述都沾染着谎言，使得人性变得不可信任。但黑泽明并不止步于此，他又加入了"弃婴"的场景，坚称"世界是地狱"的下人剥去了婴儿的外衣，而贫苦的樵夫决意收养婴儿，看着夕阳下樵夫离去的背影，行脚僧仍相

信人性的善良。

在不可知的真相背后有可见的人性,《罗生门》将人性中的卑劣与高尚放置于同一舞台,似一把锋利的尖刀,将人性中的自私与丑恶赤裸裸地剖开,也像一湾清泉,流淌出悲悯与善意的人道主义情怀。

四、拓展思考

1. 《罗生门》在画面构图上有何特色,对光线的表现有何独到之处?
2. 若你是陈述者之一,会选择讲出怎样的故事?
3. 一个故事的不同版本,在哪些电影中也有表现?

第十一节　日本电影《你的名字。》

一、课程导入

2016年,一部日本电影在日本本土上映连续9周登顶票房冠军,其后又接连打破了宫崎骏《幽灵公主》(*Princess Mononoke*,1997)和《哈尔的移动城堡》(*Howl's Moving Castle*,2004)创下的票房纪录,仅次于《千与千寻》(*Spirited Away*,2001)位居日本国产电影票房第二名。这部电影,就是新海诚的新作《你的名字。》。作为新海诚在中国内地首次上映的电影,《你的名字。》一举创下了日本电影在华史上最高票房纪录。《你的名字。》在日本及国际上各大电影节均获得了很高的荣誉,更是顺利入围了素有"动画界奥斯卡奖"的安妮奖两大奖项。一时间,动漫迷和评论家们争相拿新海诚与宫崎骏作比较,称之为宫崎骏的接班人。当然,新海诚本人则表示与宫崎骏齐名实乃过誉。

二、影片信息

导演: 新海诚

制片: 古泽佳宽

编剧: 新海诚

主演: 神木隆之介/上白石萌音/长泽雅美/市原悦子

片长: 106分钟

制片国家/地区: 日本

语言: 日语

上映日期：2016-12-02(中国大陆)/2016-08-26(日本)

英文名：Your Name

故事简介：

家住在糸守町的高中少女宫水三叶和东京的少年立花泷，在某一天早上醒来时发现和对方交换了灵魂，以寄居另一个身体的方式进入了彼此的生活中，但是次日恢复正常后却又记不清前日发生的事情。他们很快就意识到这种交换每周会发生两三次，于是开始给对方留言，逐渐熟悉甚至干预彼此的生活。

在彗星来临的前一天，三叶给泷留下信息，此后身体互换的情形就再也没有发生。泷决意去三叶的家乡一探究竟，却发现三叶的家乡早在三年前就毁于彗星坠落，而他们的身体交换隔着三年的时间差。泷在糸守町的御神体中找到三叶留下的口嚼酒，与三年前的三叶再次交换身体，赶在彗星坠落前拯救小镇居民。

获奖记录：

第29届东京国际电影节(2016)ARIGATO奖；

第41届报知电影奖(2016)特别奖；

第42届洛杉矶影评人协会奖(2016)最佳动画长片；

第40回日本电影金像奖(2017)话题奖、最佳剧本奖、最佳音乐奖；

第44届安妮奖(2017)最佳独立动画片奖(提名)，动画部门杰出成就奖(提名)。

特色之处：

时空纽结之处，昨日今日，梦醒意犹在。

黄昏回眸之时，你的名字，于心口难开。

三、影片赏析

"结"于心口的记忆

《你的名字。》延续了新海诚一贯的少年纯爱主题和唯美画风，却又跳脱出以往的叙事风格。时空的跳转穿插营建出的叙事之"结"，丰富和深厚了影片的故事内核，对时间之"结"的阐释，则将影片的意旨推往更深远的境界。"结"于心口的记忆，唤醒的不仅是你的名字，更是对传统的幽思。

1. "御宅族"的动漫情结

新海诚,本名新津诚,是日本百年建筑企业"新津组"社长之子,其父本意让他接续家族世代基业,从事建筑行业,但新海诚却志不在此。热衷文学与动漫的新海诚,大学就读于日本中央大学文学部国文学专业,在校期间便在"Falcom 株式会社"实习,毕业后加入会社从事程序、美工、动画与宣传制作等工作,而后于"Comix Wave Films"动画工作室担任映像作家,陆续推出动画电影《星之声》(Voices of a Distant Star,2002)、《云之彼端,约定的地方》(The place promised in Our early days,2004)、《秒速五厘米》(5 Centimeters per Second,2007)、《追繁星的孩子》(Children who Chase Lost Voices from Deep Below,2011)、《言之庭庭》(The Garden of Words,2013)、《你的名字。》《天气之子》(Weathering with you,2019)。

新海诚是一个典型的"御宅族",平日工作主要是在电脑上制作动画,和所有的"御宅"一样,他最喜欢猫的陪伴。相对简单的宅居生活,使得他的创作变得格外纯粹,无论是对少男少女心事的细腻描摹,还是对画面质感的精细打磨,都显示出新海诚在平静生活中蕴藏着巨大的创作能量。

2002 年,新海诚几乎是以一己之力完成了数字动画《星之声》,虽然这部处女作时长仅有 25 分钟,但新海诚的创作风格却已是初露峥嵘。在这部科幻动画里,浩瀚无垠的宇宙和交错的时间,成为男女主人公无法逾越的距离,"24 岁的阿升你好!我是 15 岁的美加子",这条跨越时空的短信似乎又带来一丝奇迹。《秒速五厘米》仍然在探讨在现实距离下少年少女逐渐消逝却又无法忘怀的青春纯情,"如果樱花掉落的速度是每秒五厘米,那么两颗心需要多久才能靠近",少年时期相约一起看樱花的人,怎奈于茫茫人海中踪迹难寻。《言叶之庭》中,15 岁的高中生在庭院中邂逅了 27 岁的女老师,暗生的情愫似梅雨季节里的细雨绵绵不绝,少男在爱情来临时的孤独心绪,凝结在欲言又止的漫长等待中。

在新海诚的作品中,少男少女的纯爱作为题中之义被反复上演,他非常注重对主人公内心独白的描摹,也擅长运用动画光影营造唯美似幻的场景。然而,观众在赞叹其惊艳唯美的画风之余,总不免对其作品中略显苍白的叙事感到惋惜。2016 年夏天,新海诚自编自导《你的名字。》以精巧细致的故事牵动着观众的眼球,在这部玩转时间与空间的电影里,新海诚展示了他不仅能拿捏细腻的情感,而且在对复杂叙事的把控上也日渐精进。《你的名字。》在"距离"的母题上走得更远,男女主人公不仅相隔时空之远,甚至隔着生死之门,在记忆与遗忘之间,不约而同地唤出一声:"你的名字是?"

2. 叙事之"结"

新海诚在《你的名字。》中向观众证明了自己讲故事的能力,他将少男少女互相找寻的故

事内核编织进一个跨越时空的场景之中,又将时间线索打乱,通过情节的反复跳跃穿插,制造出一场叙事迷局。

解开叙事之"结"的方法,在于梳理清楚电影的叙事线索。从整体上看,《你的名字。》是由双线交叉叙事走向单线叙事的"分——总"结构。在影片的前半部分,宫水三叶与立花泷发生身体互换,进入了彼此的生活,由此引发了一些谐趣打闹的桥段。三叶见识了梦想之地大都市东京的繁荣景象,泷在小镇糸守町得知了御神体的传说和宫水家族秋之祭典的传统,他们虽未能碰面却可以相互感知到对方的存在,通过在手机和笔记本上留言进行沟通。进入后半部分,当身体互换不再发生时,泷去糸守町寻找三叶,却发现小镇已毁于三年前的彗星坠落,泷在御神体喝下口嚼酒,与三叶在黄昏之时短暂相见又分开。三叶于乡间奔走相告彗星即将坠落之事,最终使小镇免遭毁灭。五年后,三叶与泷在东京相遇,二人皆有似曾相识之感,相对问出"你的名字是?",影片至此结束。

影片前后部分交汇的时间节点,是在御神体泷喝下口嚼酒之时。在此之前,三叶与泷之间有着三年的时间差,这是破译整部影片叙事之"结"的关键密码;红绳结是连接两个叙事时空的关键物件,它先是三叶的头绳,后来成为泷的手链,最后在黄昏之时又由泷送还三叶。事实是,2013年的三叶与2016年的泷发生了身体交换,但却彼此不知(就如观众不知一样)。于是,电影的第一场戏,2013年的三叶去东京找泷,而此时的泷并不认识三叶,他一脸茫然地接过三叶赠予的绳结。2016年,联系不上三叶的泷去糸守町,却只见到彗星坠落后的遗迹,三叶和小镇已经在三年前的事故中消失。"黄昏之时",即傍晚既不是白天也不是夜晚的那段时间,世界的轮廓开始模糊,可能看到非人之物的时段。泷与三叶在这短暂的时刻得以相见,结绳成为唤起记忆的物件,他们提议在对方手上写下自己的名字,泷在三叶手上写下了"喜欢你",三叶还未写下名字便又遭遇分离。

在小诗《偶然》中,徐志摩写道:"你我相逢在黑夜的海上,你有你的、我有我的,方向;你记得也好,最好你忘掉,在这交会时互放的光亮!"泷与三叶的相遇,本就是时空交错里的偶然,是随时忘却的记忆,但影片却执意要将这种纯爱进行到底,哪怕所爱相隔时空和生死,亦可逆转再相逢。在泷和三叶的努力下,糸守町的居民逃过了浩劫,三叶也跨过死亡之境活了下来。五年后二人于东京再见时,记忆虽已模糊,但却如《红楼梦》中宝玉初见黛玉之时所言"这个妹妹我曾见过",相逢好似是故人来。

和以往的电影一样,新海诚在《你的名字。》中留下了开放式的结局,但总体而言更趋向积极和圆满,这可以说是弥补了《秒速五厘米》中男女主角擦肩而过的遗憾。同样,与新海诚的前作相比,《你的名字。》精心设计的叙事之"结"也让观众们大呼过瘾,评论界也对新海诚赞誉有加。

3. 祭典之"结"

在糸守町长大的宫水三叶，肩负着传承宫水神社秋之祭典的家族使命。她身着传统服饰在仪式中制做口嚼酒，遭到台下同学们的冷笑，毕竟在现代化的生活场景中，这种古老的祭典显得那么的呆板与腐朽。当她在身体互换中实现了去东京的愿望时，却发现"东京的一切事物都像是祭典"。

在《你的名字。》中，祭典承载着传统的记忆，是时间的"结"。前往御神体的路途中，祖母宫水一叶讲起"结"的含义，"三叶、四叶你们听过'结'（日文古语为'產靈'）吗？是一个土地神，古语叫做'结'，这个名称有深远的含义，连接绳线是'结'，连接人与人是'结'，时间的流动也是'结'，全都是神的力量，我们做的结绳也是神的作品，正是时间流动的体现，聚在一起、成型、扭曲、缠绕，有时又还原、断裂、再次连接，这就是'结'，这就是时间。""结"是绳结，是人与人之间关系的维系，是永恒的时间。宫水家族的名字，从祖母一叶、母亲二叶到三叶和四叶，都表明了这种代际的传承，有宫水家族在，祭典传统就会一直延续下去。"结"也是连接母亲与孩子的脐带，是生命血脉相连的延续；"结"也是三叶与泷之间缘分交际的维系，是生命中看不见却实在存在着的联系。

宫水神社的秋之祭典，是对"產靈神""结"的供奉，在口嚼酒和绳结的制作中，凝结着对传统的记忆。在《你的名字。》中，大篇幅地呈现了祭典传统和乡社风景，与现代化的都市东京形成鲜明对比。新海诚所钟爱的天空与湖光，古式建筑与绿野丛林，在糸守町得到完美的展现。那些神秘的传统，就像无法解释的缘分和美得让人落泪的夕阳一样，不为现代化的进程而改变其容颜，为疲于都市生活的人保留了一块心灵的栖息地。在影片上映后，其主要取景地飞驒市便成为网红打卡胜地，一时间游客大量涌入，当地观光局顺势推出了探访动画取景地的旅行路线。

祭典也是在对抗遗忘，不能忘记的不仅是你的名字，还有对过往生活的记忆。三叶与泷的记忆在御神体、口嚼酒和绳结中得以再现，这是少男少女之间的纯爱故事。新海诚的立意却不止于此，在《你的名字。》里彗星坠落的场景，就浸透着他对2011年日本大地震的反思，灾难发生后，那些消失的人与物就真的不复存在了吗，他们曾真实地存在和生活着，遗忘才是真正的消失。三叶未能在泷的手心留下她的名字，但他们心里却镌刻下彼此的记忆。未曾遗忘的，终会再相逢。

四、拓展思考

1. 《你的名字。》中反复出现的传统物件与仪式用意何在？
2. 怎么理解新海诚电影中的少男少女情感？

3. 日本动画有何值得借鉴之处？

第十二节　印度电影《阿克巴大帝》

一、课程导入

面向海外国际传播时，印度电影常常被冠以"宝莱坞"之名，然而，实际上印度电影远不仅仅是宝莱坞电影。宝莱坞电影，是指在印度孟买的印地语电影，与南方的泰米尔语电影、泰卢固语电影、孟加拉语电影以及马拉雅拉姆语电影等众多地方性电影，共同构成了印度电影工业。宝莱坞电影以艳丽的服饰、奢华的布景、大段的歌舞场景以及戏剧性的爱情叙事等特点，为全球观众熟知。宝莱坞电影也被称为玛莎拉（印度的混合香料），是不同类型的混合体。电影《阿克巴大帝》是一部典型的玛莎拉电影，在近三个小时的电影中，帝王爱情、歌舞场景、动作打斗等各种元素熔于一炉，缠绵悱恻的爱情和绚丽动感的歌舞，让观众目不暇接。

二、影片信息

导演： 阿素托史·哥瓦力克

编剧： 海达尔·阿里/阿素托史·哥瓦力克/K.P. Saxena

主演： 赫里尼克·罗斯汉/艾西瓦娅·雷/索努·苏德

片长： 213 分钟

制片国家/地区： 印度

语言： 印地语/乌尔都语

上映日期： 2008－02－13（比利时）/2008－02－14（英国）/2008－02－15（印度/美国）

英文名： Jodhaa Akbar

故事简介：

莫卧儿王帝国的第三代君主阿克巴大帝厉精图治，志在统一印度大陆。在与拉杰普特族的联姻中，阿克巴迎娶了公主乔达。乔达是一位虔诚的印度教徒，她无法放弃自己的宗教信仰去成为穆斯林王后，对无爱的政治联姻更表现出强烈的抗拒。阿克巴的养母反对这桩跨越宗教界限的婚事，暗中挑拨离间阿克巴与乔达，种种误会下乔达负气回到拉杰普特的家中。阿克巴发现真相后向乔达道歉，并保证宗教信仰之别不会成为二人之间的阻隔，两颗心逐渐靠近。

在简装出行的旅途上,阿克巴不断听取民众的心声,并最终明白要凝聚民心就必须尊重不同的宗教信仰。他颁布了倡导宗教宽容的政策,妥善处理了穆斯林与印度教徒的紧张关系,民众自发从四面八方涌来,献上了一场盛大的歌舞来赞颂阿克巴。阿克巴不仅成为民心所向,也最终赢得了美人心。

获奖记录:

圣保罗国际电影节(2008)最佳外语片奖;

印度国际电影节(2009)最佳电影、最佳男主角、最佳导演、最佳音乐总监、最佳歌手、最佳艺术指导、最佳化妆、最佳服装设计;

印度国家电影奖(2009)最佳服装设计、最佳编舞。

特色之处:

缠绵悱恻的帝王爱情,绚丽动感的歌舞盛宴。

三、影片赏析

帝国皇冠上的娇艳玫瑰

《阿克巴大帝》是一部浪漫历史片,伟大的莫卧儿帝国君主阿克巴在统一印度的征程上,为得到拉杰普特族王公的支持而实行了政治联姻。但他却未能得到新婚妻子乔达以及治下非穆斯林群体的真正认可。由此,他踏上了两段新的旅程,用他的雄才大略和宽容之心,去赢得真爱与民心。

1. 阿素托史的史诗巨制

导演阿素托史的职业生涯始于演员和编剧,在影视行业摸爬滚打十余年后,成功转型为导演,此后又创建了自己的影视制作公司,新添制片人身份。时至今日,他自编自导的影片共有九部,其中不乏影响巨大的力作。

阿素托史的导演生涯初期,惊悚悬疑片《初恋》(*First love*,1993)和犯罪惊悚片《忠肝义胆》(*Baazi*,1995)带有强烈的商业类型痕迹,形式的夸耀未能掩饰孱弱的故事,票房和口碑不如人意。此后,他潜心制作的《印度往事》(*Lagaan: Once Upon a Time in India*,2001)讲述了殖民时期印度人民通过一场板球大战赢得民族尊严的故事,在第74届奥斯卡金像奖盛典上获得了最佳外语片提名,而且在国内外各大电影节上也获奖无数,成为印度电影史上难得一见的现象级作品,被誉为印度版的《卧虎藏龙》。《印度往事》的成功,使他蜚声海外,也

开启了阿素托史对史诗电影的想象与创作。

阿素托史的史诗片有几个鲜明特色,题材一般是截取历史中的重要时刻或重大话题,注重打造宏大绚丽的场面,常常动用大量的群众演员,以男女主人公的爱情为故事核心和叙事线索贯穿全片,主题往往是通过礼赞印度的辉煌历史来传达对印度民族的自豪感。《吾土吾民》(*Swades*,2004)嵌套了史诗《罗摩衍那》中罗摩与悉多的爱情故事,以一对现代男女的跨国恋情来折射出海外印侨与故土割舍不开的万缕情缘。《星座奇缘》(*What's Your Raashee?*,2009)展现出十二星座女性的不同性格与现代意识,呼应了印度女性自强独立的热点话题。《吉大港起义》(*Khelein Hum Jee Jaan Sey*,2010)讲述殖民时期士兵起义反抗英国统治者的故事,是纪念印度独立的献礼作品。《死丘往事》(*Mohenjo Daro*,2016)在银幕复原摩亨佐达罗的城市盛景,试图展现印度河文明的历史辉煌面貌。《帕尼帕特》(*Panipat*,2019)是部战争大片,将观众带回气势恢弘的帕尼帕特古战场。

在阿素托史的电影中,波澜壮阔的史诗场景与细腻婉转的爱情叙事并行不悖,以一种巧妙的方式缝合、融化,相得益彰,形成了浪漫历史片的独特风格。《阿克巴大帝》讲述的就是印度历史上赫赫有名的阿克巴大帝与妻子乔达的爱情故事,跨越宗教的隔阂,穆斯林阿克巴与印度教徒乔达最终收获了真爱。

2. 皇冠上的玫瑰

莫卧儿帝国是印度历史上继孔雀王朝后最强盛的一个王朝,第三代君主阿克巴以其雄才大略和励精图治的改革,将帝国推向了辉煌的时刻,他本人也被称为印度中世纪最杰出的君主。在民间,阿克巴大帝的故事已是妇孺皆知,他提倡宗教宽容政策,为穆斯林和印度教徒和平相处创造了有利环境,促进了印度民族大团结。直至今日,阿克巴倡导的宗教宽容精神,在印度世俗化进程中仍具有典范性意义。

阿素托史并没有将《阿克巴大帝》拍成一部乏味的人物传记片和厚重的历史片,而是通过一段浪漫爱情故事,来展现这位青年帝王的独特魅力。片名音译为"乔达·阿克巴",又有"帝国玫瑰"之称,这朵帝国皇冠上的娇艳玫瑰不仅是指阿克巴的妻子乔达,还隐喻着阿克巴的宗教宽容政策。乔达的柔情与贤德就如炽热的火焰,慢慢地将阿克巴冰冷残酷的心融化,使之放弃暴力征战,成为仁君。如果说乔达是爱神献给青年阿克巴的一支鲜艳欲滴的玫瑰,那么阿克巴提倡的宗教宽容政策,则是镶嵌在帝国皇冠上耀眼的玫瑰。

历史上的阿克巴是位谋虑深远、励精图治的开明君主,他大刀阔斧地对宗教进行改革,打破了伊斯兰教的神权至上传统,将宗教权力集中到君王手中,建立了王权至上的半世俗政体(并未完全去除宗教对政治的影响)。借由此举,阿克巴拥有了解释宗教法的最高权力,进

而颁布了宗教宽容的政策,平等地对待国内的各种宗教。不仅取消了对印度教徒征收的香客税,而且取消对非穆斯林居民征收的歧视性人头税,保障了人民的信仰自由,也极大地减轻了国民的经济负担,营造出多元宗教和平共处的良序环境。

电影《阿克巴大帝》将阿克巴作为叙事的主体,他全力追求和完成的客体,则是印度教妻子乔达的爱和宗教宽容政策,他以丈夫和君主的双重身份,踏上了这两段不平凡的旅程。导演巧妙地将爱情与政治编织在一起,使之相互缠绕成为一条完整的叙事线索。青年阿克巴有着国家统一的政治利益高于一切的冷酷的心,而乔达则是拉杰普特族在武力胁迫下无奈献出的和亲牺牲品,更何况二人的宗教信仰截然不同,他们的结合注定是一场无爱的政治联姻。电影强调了乔达作为印度教徒的虔诚,她与阿克巴在婚前约法三章,确保自己的信仰在婚后仍可以得到尊重和保留,阿克巴同意了她的要求。于是,在阿克巴的穆斯林圆顶皇宫里,乔达摆放了印度教主神克里希那的神龛,她日夜虔诚的祷告最终触动了阿克巴,使得他开始思考不同宗教信仰之间互相尊重和平共处的可能,这埋下了阿克巴宗教宽容政策"燎原之火"的种子。

在一场宫廷阴谋下,阿克巴因误会而驱逐了妻子乔达,当他了解到真相时,便前往拉杰普特领地请求妻子的原谅。误会成为触动主人公爱情觉醒的机关,与之前迎亲的政治行为不同,阿克巴此行是为真爱而奔走,他决意为赢得妻子的芳心而作出改变。伴随着爱情上的觉醒与行动,阿克巴对宗教政策的理解也发生了变化,他简装出行,进入群众中间去听取百姓的心声,最终意识到在印度这个多元宗教共存的国度,唯伊斯兰教是尊的宗教歧视政策,是无法赢得民心的,莫卧儿帝国的前朝德里苏丹国的教训就在于此。阿克巴颁布宗教宽容政策并在全国推行,欢欣鼓舞的民众从四处涌来,用一场盛大的歌舞表达对伟大的阿克巴的致敬。目睹如此盛景,乔达对阿克巴的印象发生极大的改观,两颗心逐渐靠近。

影片精心设置了两段盛大的歌舞场景,第一段是阿克巴迎娶乔达,臣民们在行军帐外奏乐庆祝,第二段是阿克巴颁布宗教宽容政策,全国各地、服饰各异的百姓们自发前来,以欢快壮丽的群舞赞颂伟大的阿克巴。这两处歌舞场景都极为富丽铺张,但相较于第一场政治联姻下的皇室婚礼庆典(婚礼的欢乐气氛在夜幕笼罩下似乎也蒙上了一层忧虑),第二场歌舞显得尤为动感和明快,全国各地不同族群的百姓身着民族服饰,配以炫目的礼仪装扮,画面色彩极为艳丽,多群组歌舞交互进行,迅捷而和谐的歌舞变阵极具视觉动感,尽显印度歌舞多层次、丰富的"玛莎拉"风味。一前一后的两段歌舞场景形成鲜明对比,通过对歌舞节奏的把控和民众精神面貌的展示,折射出帝王阿克巴的内在转变和逐渐成熟。

精彩的动作打斗场景,也是《阿克巴大帝》中的重头戏,阿克巴面临着两个对手——妻子

乔达和妹夫谢里夫丁。阿克巴与乔达的交手,是两人"破冰"的开始,乔达不愿原谅阿克巴,她身着武装与阿克巴展开了一场较量,这场打斗显示出乔达的飒爽英姿,也表现出阿克巴的勇武与爱怜之心,在这场带有调情味道的打斗中,两人的情感逐渐升温。另一场打斗安排在电影的结尾,觊觎王位已久的谢里夫丁密谋设计刺杀阿克巴,他的阴谋被识破,阿克巴决定与之展开一场勇士之战,这场打斗模仿了《摩诃婆罗多》中怖军与难敌的杵战,激烈且极具观赏性。最终正义战胜了邪恶,阿克巴宽恕了谢里夫丁的罪行。这两场打斗戏显示出阿克巴作为丈夫的柔情以及作为君王的宽容,塑造出丰富多面的帝王阿克巴形象。

《阿克巴大帝》将浪漫爱情叙事与政治人物传记结合,向观众展现了不一样的阿克巴大帝,影片细致地描述了阿克巴的两段旅程,在真爱与民心的归向中,帝国皇冠上的玫瑰格外绚丽。

四、拓展思考

1. 《阿克巴大帝》的主线索是什么?谈谈其中的叙事阻力有哪些?
2. 有人说:"在宝莱坞,明星是电影成功的关键",你怎么理解?
3. 如何看待《阿克巴大帝》中的歌舞场面?

第十三节 印度电影《摔跤吧!爸爸》

一、课程导入

2017年,一部印度电影火遍了中国。中国影迷熟知的"米叔"阿米尔·汗主演的《摔跤吧!爸爸》,在中国狂揽近13亿人民币票房,成为中国市场上票房最高的印度电影。凭借在海外市场的巨大成功,《摔跤吧!爸爸》至今仍稳居印度电影全球票房冠军宝座。在电影工业体系中,真人真事改编电影和体育片从来都是处于市场边缘的冷门题材,《摔跤吧!爸爸》创下的观影热潮和市场口碑可以说是一种奇迹。

二、影片信息

导演: 涅提·蒂瓦里

编剧: 比于什·古普塔/施热亚·简/尼基尔·麦罗特拉/涅提·蒂瓦里

主演: 阿米尔·汗/法缇玛·萨那·纱卡/桑亚·玛荷塔/阿帕尔夏克提·库拉那

片长: 161分钟(印度)/140分钟(中国大陆)

制片国家/地区：印度

语言：印地语/英语

上映日期：2017-05-05（中国大陆）/2016-12-23（印度）

英文名：Wrestling Competition

故事简介：

马哈维亚曾作为一名摔跤运动员拿过国家级比赛的冠军，但因为家庭原因最终放弃了摔跤运动，他一生的遗憾就是未能为国家摘得国际赛事的金牌。他本想希望寄托于儿子身上，但却接连生了四个女儿。在一次偶然事件中，马哈维亚发现两个女儿具有摔跤手的潜质和天赋，他不顾女孩不能练摔跤的世俗眼光，亲自对她们展开严苛的训练。吉塔和巴比塔内心非常抵触这项运动，以各种形式对父亲表达不满与抗议。然而，随着她们逐渐成长，慢慢理解了父亲的良苦用心，她们积极地参与到训练中，摔跤技术日渐精进，开始在职业比赛里崭露头角。吉塔进入国家体育学院学习，作为种子选手，她将有机会在国际赛事上为国摘金。赛事将至，吉塔与父亲对训练方式的理解产生了分歧……

获奖记录：

印度国家电影奖（2017）最佳女配角；

印度国际电影节（2017）最佳电影、最佳导演、最佳男主角、最佳动作；

中国电影金鸡奖（2017）最佳国际演员；

澳大利亚电影电视艺术学院（AACTA）奖（2017）最佳亚洲电影。

特色之处：

<p align="center">印度体坛女将真事改编，
阿米尔演绎虎父无犬女。</p>

三、影片赏析

女性当自强

《摔跤吧！爸爸》讲述了一个女性自强的故事，同时也是一部关于父亲的故事。在体育片的外壳下，建构起女性成长的叙事，关于摔跤运动，执拗的父亲与叛逆的女儿有着不同理解和态度。在这种对抗性的张力中，女性成长与自强的主题充满了话题性和思想性。

1. 阿米尔·汗电影

阿米尔·汗电影是指阿米尔·汗主演或参与制作的电影，并不是"作者论"意义上的导演电影。这跟宝莱坞电影传统有关，在宝莱坞，电影明星的影响力非常大，可以说是左右电影的成败。因而，明星的个性往往影响着电影的风格与特色，成为电影的显著标签。阿米尔·汗以真实的个性和敢于质疑及反抗的精神为公众熟知，他对印度社会现实表现出热切的关注。由他制作并主持的节目《真相访谈》(Trues Alone Prevails)以大胆真实的风格而著称，被誉为印度版的《60 分钟》。在节目中，主持人阿米尔·汗与专家共同揭露社会问题、披露真相、寻找理性解决办法，直言不讳地谈论印度社会中存在的童婚、种姓制度、嫁妆制度、重男轻女、家庭暴力、社会腐败等种种问题。

阿米尔·汗电影有着宝莱坞商业电影的精巧叙事和商业娱乐性，又难能可贵地继承了印度电影的现实主义传统。印度电影不是仅仅只有"宝莱坞"电影为代表的商业娱乐电影，还有直面现实的电影。如 20 世纪 40 年代晚期到 70 年代发起的"平行电影"运动，就是以写实和自然的风格拍摄、聚焦社会现实问题、表现出强烈艺术气质的电影运动，重要导演和代表作品有萨蒂亚吉特·雷伊的"阿普三部曲"(The Apu Trilogy, 1955—1959)、李维克·伽塔克的《云遮星》(Meghe Dhaka Tara, 1960)以及古鲁·杜特的《诗人悲歌》(Pyaasa, 1957)等等。平行电影运动给商业制作泛滥的印度电影界带来了一股清风，代表了印度电影现实主义传统的一脉。阿米尔·汗电影延续了现实主义电影的传统，表现出对社会问题的关注和批判意识，在娱乐观众的同时又触发观众对社会问题的思考，是兼具观赏性和思想性的电影，故而为广大的观众喜爱。

在阿米尔·汗的电影序列中，有对殖民历史的反思之作，如"殖民三部曲"《印度往事》(Lagaan: Once Upon a Time in India, 2001)、《芭提萨的颜色》(Rang De Basanti, 2006)、《抗暴英雄》(Thugs of Hindostan, 2018)，也有对特殊儿童的关注，如《地球上的星星》(Taare Zameen Par, 2007)。中国观众最熟悉的电影要数《三傻大闹宝莱坞》(3 Idiots, 2009)，在这部电影中，阿米尔·汗饰演了一个反抗刻板教育的天才大学生，以其乐观开朗的性格、幽默聪灵的行为以及挑战权威的精神，收获了无数的粉丝。在中国，阿米尔·汗有一个亲切的称号"米叔"，这表达出中国观众对他的敬意和喜爱。在 2017 年，阿米尔·汗携新作《摔跤吧！爸爸》来华，这部关注女性成长的电影引发了观影热潮，2018 年的《神秘巨星》(Secret Superstar, 2017)又延续了对女性自强问题的思索，口碑和票房依然不俗。观众有理由期待，阿米尔·汗电影带来的种种惊喜。

2. 女性的位置：成长与自强

《摔跤吧！爸爸》是一部体育片和人物传记片，改编自印度业余摔跤手马哈维亚·辛

格(Mahavir Singh Phogat)的传奇故事。通过长期的严苛训练,马哈维亚将自己的四个女儿和两个侄女培养成了职业摔跤手,在国际和印度国内的重要赛事上获得荣誉。在电影《摔跤吧!爸爸》中,阿米尔·汗饰演的马哈维亚是一个大腹便便的中年男人,他时常回忆起年轻时获得全国摔跤比赛金牌的场景,年轻时的他将所有的热情倾注在摔跤场上,但在父亲的阻挠下,他最终放弃了摔跤事业。未能在国际赛事上为国摘金,成为了他一生的遗憾。膝下无子的他决意将两个女儿培养成职业摔跤手,让她们去为荣誉而战。

从"他"到"她"并不是一件易事。在印度社会里,摔跤运动从来都只是男性的专场。马哈维亚让女儿去到属于男性的领域同场竞技,是对传统文化的极大挑战。即使进入现代社会,印度女性仍未能获得公正的社会地位,在英国纪录片《印度的女儿》中,为性侵犯者辩护的律师坦然自若地说道"我们拥有最好的文化,但我们的文化里,没有女人的位置"。传统文化成为禁锢女性解放和自立的一道沉重的枷锁,更为沉痛的现实是,这种对女性的歧视和禁锢已经在印度女性心中内化为生存的准则,女性或迫于现实、或无意识地接受了这种无奈的境地。在电影中,首先反对马哈维亚的想法的人恰恰就是他的妻子和女儿,妻子认为女孩子参加摔跤有悖于传统,正处于青春期的吉塔和巴比塔也极力抗拒这项"不属于"女孩子的运动。

在父亲固执而强势的引导下,女儿们开启了摔跤生涯。影片展现了吉塔和巴比塔从抗拒父亲到理解父亲的心路历程,从这个角度看,这是关于女性成长的书写,讲述了女性如何在男性主导的社会里中找到属于自己的"位置"。在一系列的蒙太奇片段中,电影向观众展示了吉塔和巴比塔的女同学们在男性社会中的悲惨命运,她们被迫辍学回家、失去工作机会、接受包办婚姻、被丈夫家暴。这些境遇深深地触动了吉塔和巴比塔,她们明白了父亲的良苦用心,懂得了"女性不是生来就是为了嫁人"的道理,为了实现独立自强,她们积极地参加训练,最终成为出色的摔跤手。

在电影的叙事线索上,女儿们的成长轨迹可以归纳为她们与父亲的关系"抗拒摔跤——接受训练——再次抗拒(父亲的教法)——接受并取得成功"。影片的前半段讲述了女儿们对摔跤运动从抗拒到积极投入到态度转变;后半段则讲述了进入国家队的吉塔质疑并挑战父亲的传统教法,但却陷入了职业比赛的失败困境。而父女和解后,吉塔在父亲的指导下,最终赢得了英联邦摔跤大赛的冠军。影片在叙事上设置的前后两段"抗拒——接受"情节,不仅增强了电影的戏剧性,更重要的是体现出女性成长的心路历程。跟在前半段懵懂叛逆的少女抗拒父亲的安排相比,后半段成年的吉塔对父亲的挑战和质疑,显示出她作为女性自我意识的觉醒,她有能力和决心去选择自己认为正确的事,并为之负责。同样,与前半段的

少女接受父亲指导相比,后半段吉塔对父亲的接受,则不仅是在摔跤技能上的认同,而更多地表现出对父亲的理解以及对家庭之爱的感触。毫无疑问,在女性成长自强的道路上,家庭的支持和关爱给予了她们无限的能量。

但影片似乎又陷入了另一个叙事的悖论,女儿们是在父亲的指导下才获得成功,这是宣扬了女性自强的力量,还是强调了父权不容置疑的正确性与绝对权威呢?

3. 父权与荣誉:为谁摔跤?

《摔跤吧!爸爸》在中国大火,卖出了近13亿人民币的票房,几乎是印度本土票房的六倍,这给印度电影界送去了一个始料未及的大惊喜。这部电影究竟有何魔力,吸引着中国观众纷纷走向影院并成为"自来水"(网络语,指不请自来的水军,因为喜爱而自发地宣传某个作品)呢?或者说,中国观众在电影里看到了什么?

《摔跤吧!爸爸》在中国的成功,不仅有阿米尔·汗的明星效应,更深层的原因是其讲述的故事契合了中国观众的期待语境。中国社会有很强烈的女性平权意识和氛围,早在"五四"启蒙运动就已经把"妇女解放"作为社会改革的重点议题,新中国成立后女性地位得到极大的提升,"妇女能顶半边天"的口号响彻神州大地,女性与男性一样成为社会结构中不可或缺的重要部分,网络时代更是有效地传导女性平权的意识。近年来,女性主义发展迅速,越来越多的影视作品塑造出性格多元、独立自强的女性形象。总之,女性平权意识在中国有很深厚的群众基础和舆论氛围,《摔跤吧!爸爸》讲述的女性自强故事在中国很容易引起情感共鸣,并引发话题传播效应。

然而,印度社会的现实语境并不如电影所展现的那样乐观。有印度学者指出,《摔跤吧!爸爸》在某种程度上是强化了父权意识。电影中的故事发生在北印度的一个村落,那里盛行着的父权制度对女性的压迫非常严重。从片名上看,无论是"摔跤吧!爸爸",还是"我和我的冠军女儿们",其主角都是父亲,一个威严的男性。在一张官方剧照中,阿米尔·汗饰演的父亲双手耸立地占据画面中心位置,周围环绕着他的四个女儿。从叙事上看,父亲仍然是占据故事的核心部分,他的性格塑造也格外饱满丰盈。这不由地让人发问,在这部表现女性自强的电影中,女儿们是在为谁摔跤?

回到电影开头,老去的父亲看着墙上的奖牌发呆,他期待女儿们可以完成他未完成的愿望,在国际赛场上为国家夺得一枚金牌。青年时代的马哈维亚,在父权的威严下,放弃了他喜爱的摔跤运动;而现在他却强势地把女儿训练成摔跤手,难道不也是一种父权意识的表现吗?吉塔在英联邦运动会上夺冠,完成了父亲的愿望,也完成了这个国家的愿望,这个独立自主的国家在前殖民国冠名的国际运动会上,以一场胜利显出她的尊严与荣光。从这个意

义上看,父亲与印度形成了一种同构与隐喻关系。但是,仍然可以为这位父亲辩护,毕竟在女性独立自强的道路上,父亲也一同与传统文化作着艰难的斗争,不论是对抗来自世俗的偏见目光,还是为了给女儿补充营养而做出的鸡肉餐(印度教传统尚吃素,排斥吃肉),马哈维亚走出的每一小步,都是一种历史的进步。

《摔跤吧!爸爸》引发的观影热潮,显示出电影已经超出了娱乐大众的商业属性,而具备了探讨社会话题的现实意义。观众在电影中看到的,不管是"女性的自强"还是"父权与荣誉",都表明电影所具备内涵的丰富性和思想的深度性。

四、拓展思考

1. 阿米尔·汗电影的风格是什么?
2. 如何看待印度电影在中国市场上的表现?
3. 真人真事改编电影在中国发展的现状如何?

第十四节 伊朗电影《何处是我朋友的家》

一、课程导入

法国新浪潮电影的重要导演戈达尔曾感叹,"电影始于格里菲斯,止于基亚罗斯塔米"。阿巴斯·基亚罗斯塔米是伊朗电影的代表性人物,在国际上享有盛誉。他的电影以简单质朴的故事、平静克制的镜头和富有哲思的主题著称,在他的电影中,没有戏剧化的情节和精美的画面,却在平静地纪录日常生活之时,流淌出一股东方影像的诗意。《何处是我朋友的家》是阿巴斯进入西方电影节视野的重要电影,已经显露出阿巴斯的创作风格。

二、影片信息

导演: 阿巴斯·基亚罗斯塔米

编剧: 阿巴斯·基亚罗斯塔米

主演: 巴比·艾哈迈德·波/艾哈迈德·艾哈迈德·波/科达·巴和·迪范

片长: 83分钟

制片国家/地区: 伊朗

语言: 波斯语

上映日期: 1987-02-01(德黑兰国际电影节)

英文名：Where Is the Friend's Home?

故事简介：

在伊朗的偏僻山村小学，老师正在检查孩子们的作业。穆罕德由于屡次没有完成作业，老师警告他如若再犯就开除出校。放学回家后，小男孩阿穆德发现错拿了同桌穆罕德的作业本，他担心穆罕德遭受老师的惩罚，决定把作业本还给同桌。然而，他不知道穆罕德的家在哪里，他向祖父和母亲求助，但大人却没有理会他的请求。阿穆德决意孤身前往寻找，他跑出家门，跑向了茫茫乡野，一路上他不断地寻求帮助，但大人们都忙于自己的事，只有一位老人愿意陪他前往。阿穆德最终没能把作业本交还给穆罕德，失落地回到了家。第二天上课，等待穆罕德和阿穆德的会是什么呢？

获奖记录：

德黑兰国际电影节(1987)最佳导演、评审团特别奖；

第42届洛迦诺国际电影节(1989)天主教人道精神奖(特别提及)。

特色之处：

长途跋涉，未能找到我朋友的家；

纯真不改，献给成人世界的小花。

三、影片赏析

献给我朋友的一朵小野花

《何处是我朋友的家》是一部儿童片，阿巴斯从儿童的视角去观看这个世界，在平静舒缓的镜头中，八岁阿穆德的向远处跑去，寻找他朋友的家。在这段孤独的旅程里，阿穆德在一路寻找，也在一路发现，成人世界与现代社会的规则成为一种无形的压迫感，阿穆德的奔跑成为冲破凝滞气氛的那股生命活力。旅程结束时，阿穆德将一朵小野花夹在了朋友的作业本中，这是献给朋友的一朵小野花，也是献给这个社会的一朵小野花。

1. 关于阿巴斯

阿巴斯·基亚罗斯塔米出生于伊朗首都德黑兰，毕业于德黑兰大学美术学院，大学主修绘画和摄影。1969年，阿巴斯进入非商业组织伊朗儿童与青少年才智发展研究所，参与组建电影部门，这部门后来成为伊朗当代电影中心。在研究所工作期间，阿巴斯拍摄了大量的儿

童题材短片,这为其电影导演生涯奠定了一个基础。1987年,阿巴斯的《何处是我朋友的家》讲述了一个儿童长途跋涉去找同桌的故事,这部电影在洛迦诺国际电影节获奖,阿巴斯开始为西方世界所关注,他的电影作品也备受各大电影节的青睐。

《何处是我朋友家》之后,阿巴斯又拍摄了《生生长流》(And Life Goes On,1992)和《橄榄树下的情人》(Through the Olive Trees,1992),三部电影均在伊朗北部的科克乡村拍摄,因此被电影评论家称为阿巴斯的"乡村三部曲"。1997年,阿巴斯凭借电影《樱桃的滋味》(Taste of Cherry,1997)获得第50届戛纳国际电影节金棕榈奖,成为第一位在戛纳摘金的伊朗导演,极大地提升了伊朗电影的国际声望。阿巴斯成为伊朗电影的代表性人物,在国际影坛上享有盛誉。

阿巴斯擅长运用电影来呈现日常生活的诗意。他力图用镜头去捕捉和保存日常生活的颗粒质感与舒缓节奏,叙事上简单的故事情节,启用非职业演员进行"无表演的"表演,在他的电影中没有曲折离奇的情节和惊涛骇浪的情感起伏,却以一种平静克制的方式,传递出日常生活中的诗意与韵味。阿巴斯的电影运用东方式的含蓄手法,呈现出伊朗乡村的宁静平和,在看似"无为"的镜头中,却有着深刻的现实主义笔触,他发掘出迥异于现代化社会的乡村生活里的传统与忧愁。乡村是阿巴斯电影的底色,旷野上的孤零零的一棵树、蜿蜒向前的山路、尘沙扬起时的天空以及生长于斯的人们,构成了阿巴斯电影中的核心要素,在平静克制的镜头语言中,阿巴斯调度出日常事物的诗意与哲理,并以此为思索的契机和起点,不断探寻生命的意义、生活的本质以及生存的哲思。

2. 传统与新生

在《何处是我朋友的家》中,阿巴斯将摄影机放平到小男孩的高度,从男孩阿穆德的视角去看这个世界。故事线索非常简单,阿穆德不辞辛劳地踏上漫漫长路,去寻找同桌的家,只为将作业本交到同学手里,因为他知道如果同桌未能按时完成作业,第二天课堂上就会遭到老师的严厉惩罚。

学校老师是成人世界中权威的代表,通过课堂检查作业来对学生进行奖惩是这个世界的规则,而儿童则是被忽视的存在,老师不会去了解穆罕德屡次未完成作业的理由,也不会去关心上课时钻进课桌下的男孩背痛的原因。阿穆德和穆罕德要将作业上交给老师,这是儿童向成人世界履行的规训练习。当发现错拿了同桌的作业本后,阿穆德焦急而忧虑,他希望母亲和祖父可以帮他一起把作业本交还给同桌,但成人世界再一次忽视了他的请求。母亲认为阿穆德是想出去玩,而祖父则认为他是在偷懒,并大发感慨,"我们要适当地教育孩子,懒人对社会没有作用"。

阿穆德只能孤身前往,他一路上向大人们询问朋友的地址,但却又一次次地遭到忽视,铁匠甚至粗暴地撕下了他的作业本。老木匠是唯一一个愿意陪他寻找的人,在两人通行的路上,老木匠指着路边房屋的门窗回忆起曾经的日子,感慨现在木床换铁窗,"现在人人都换成铁门,却没有人问旧门有何不妥""听说铁门坚固可受用一生,可我不知这一生有多长"。社会向前发展,古朴精美的木质门窗被结实耐用的铁质门窗取代,老木匠是被新的社会规则淘汰和遗忘的人。

一大一小的两个人踏上了寻找朋友的家的旅途,他们是被社会忽视或遗忘的人,却在宁静的乡野发现了一朵小野花的美丽。老木匠将野花送给阿穆德,告诉他要"好好欣赏"。在这段漫长的旅程里,呈现出伊朗社会的变化,现代化的功用主义在不加甄别地将传统抛弃和遗忘,权威成为压制新生希望的一道枷锁。阿巴斯在影片中用"寻找"这一动作,表达出对社会现实的反思,传统的生活方式正在不可避免地消逝,取而代之的却是一种功利主义的社会价值观,成人世界的麻木与冷漠、强权与威严,成为一种新的社会规则与秩序,无情地打压着新生力量。在现实中,伊朗有着古老灿烂的文化,但却被沉重的政治迷雾所遮蔽。政治的枷锁将磨灭传统的精美花纹,也剥夺了新生力量对新型社会的探索权利。在威权政治下,生命的尊严和生活的诗意正不断消逝。

老木匠与阿穆德走在路上,老人说"慢慢走,欣赏呵",他从井边缓缓摘下一朵小野花送给孩子。阿穆德充满活力地奔跑着,哪怕不知前方何处。老木匠步履蹒跚地缓行,他对生命历程有着独特的感悟,那就是慢下脚步来欣赏生命中的诗意与美好。阿巴斯不厌其烦地反复使用长镜头呈现阿穆德奔跑的场景,凸显出新生力量的活力与无畏精神。老木匠成为阿穆德的领路人,教会他去欣赏野花的美丽。阿巴斯将传统与新生并置,将生命的沉淀与躁动结合于一处,以一种诗意的理念去理解社会与生活的真谛。传统与新生的相伴而行,是导演在对传统文化焕发新生的一种期许,是对伊朗的悠久历史和辉煌文明的文化自信,坚信生命与生活的诗意必然会如顽强的野花般充满生机地绽放。

3. 野花与诗意

好的儿童片是拍给成年人看的。在宗法伊斯兰教的伊朗,政治禁忌限制了导演们的诸多创作,越来越多的导演开始尝试拍儿童片,并将之发展到极致,成为伊朗电影的一种独特类型。《何处是我朋友的家》是献给所有成人的一朵小野花,它在旷野平静地绽放,远离污染、拒绝粉饰,它保存着生命原始的野性与纯真,在不经意间打动了观众。阿巴斯将野花的纯粹之美运用到了电影的镜头语法上,表现出平静克制的画面语言。

影片多次出现"之"字形山路的场景,裸露的土地,远处的一棵孤树,奋力奔跑的小男孩,

呈现出简单却又不单调的空间构图。在长镜头中,阿穆德在山坡道路上奋力奔跑,这条回环曲折的山路,成为限制男孩前行的一道自然阻力,画面上方静止的树加重了空间的凝滞感。疾跑的阿穆德心里只有前往朋友家的念头,他跑上回环陡峭的山路,将裸露的土地抛在后头,用活力四射的速度感冲破凝滞与厚重的画面空间,在缓慢流动的时间中释放出生命的活力。

在老木匠的带领下,阿穆德终于找到朋友的家。夜幕降临,屋里的灯亮起来了,奔跑了一路的小男孩,在朋友家门前两三米处却止步了,他呆呆地站了一会儿,然后转身回家了。在《世说新语》中有则故事,王徽之雪夜访友,行舟一宿到友人门前,却旋即转身回去,说是"乘兴而来,兴尽而返",已经没有必要再见友人了。阿巴斯的手法则含蓄得多,他只是让镜头静静地观看着阿穆德,让观众仿若与男孩一同呆立在门口,至于他为什么不敲门进去,导演不去言说,就让它在长镜头中成为一块留白。

影片开始于课堂又以课堂结束,形成了一个叙事的圆圈。又到了老师检查作业的时候,找不到作业本的穆罕德紧张得快要哭了,迟到的阿穆德赶来了,在老师发现之前把作业本给到穆罕德书中。在一个空镜头中,老师打开的作业本上,一朵小花安静地贴在纸张上,老师对穆罕德按时完成作业很满意,观众悬着的心放下来了。在这个没有任何戏剧性冲突的场景中,却有着比格里菲斯"最后一分钟营救"还惊心动魄的冲击力,那朵在作业本上绽放的小野花,蕴含着儿童纯真与善良的能量,它是阿穆德独自远行寻找朋友时的纯粹与焦急,也是穆罕德未完成作业时的提心吊胆,还是儿童向成人世界敞开的单纯无瑕的童心,更是阿巴斯向这个社会奉献的一抹纯粹与诗意。

四、拓展思考

1. 试举例分析阿巴斯的镜头语言?
2. 《何处是我朋友的家》触动你的地方在哪里?
3. 中国有哪些优秀的儿童影片?

第十五节 伊朗电影《推销员》

一、课程导入

在《一次别离》(A Separation,2011)获得美国电影奥斯卡奖最佳外语片后,仅仅相隔五年时间,阿斯哈·法哈蒂又以《推销员》再次夺得殊荣。这一次,阿斯哈为电影设置了一种悬

疑的氛围,男主角侦查式地去找寻一个答案,而当真相揭开时,当事人却又陷入了一种更为复杂的道德困境中。

二、影片信息

导演:阿斯哈·法哈蒂

编剧:阿斯哈·法哈蒂

主演:沙哈布·侯赛尼/塔拉内·阿里多斯蒂/巴巴克·卡里米/法里德·萨贾蒂·侯赛尼/米娜·沙达蒂

片长:125 分钟

制片国家/地区:伊朗/法国

语言:波斯语

上映日期:2016-05-21(戛纳电影节)/2016-08-17(法国)

英文名:The Salesman/Forushande/Seller

故事简介:

尹麦德是一名文学老师,工作之余他和妻子蕾娜在剧团表演话剧。他们居住的房屋成为危楼,由于正忙于排练话剧《推销员之死》,他们便搬进了同事推荐的一个临时居所。某一天,蕾娜以为是丈夫回来,便将门打开,一个陌生男子闯入,并袭击了正在洗澡的蕾娜。蕾娜被送到医院,为了保持名誉,夫妻俩没有选择报警。蕾娜始终未能走出阴影,尹麦德决定亲自找出袭击妻子的男子。他根据现场留下的线索暗自侦查,最后发现施暴者是一位老人,在尹麦德的质问下,老人说出了当时的情况,原来事情另有原委……

获奖记录:

第 69 届戛纳电影节(2016)金棕榈奖(提名)、最佳编剧、最佳男演员;

第 89 届奥斯卡金像奖(2017)最佳外语片;

第 74 届金球奖(2017)最佳外语片(提名)。

特色之处:

进退维谷,情与理的道德困境;

一念之间,受害者亦是施暴者。

三、影片赏析

羞耻感与"文明地"施暴

阿斯哈·法哈蒂的《推销员》讲了一对中产阶级夫妇在搬入新居后遭遇的危机,描述了"社会压力如何将某些人推向崩溃"(导演语)的过程。在现代伊朗社会,人们仍在传统宗教道德的漩涡中挣扎。在耻感文化影响下,有人变得沉默不语,也有人从受害者异化为施暴者。

1. 悬念设置

尹麦德和妻子蕾娜居住的房子成为了危楼,在同事的介绍下搬进了新居,但前租客的房间并没有清退,这让夫妻俩很苦恼。有一天,蕾娜在浴室洗澡时被陌生男子袭击,倒在了血泊中。在《推销员》的前半部分,前租客以及闯入的陌生男子都未在镜头中出现,这是影片设置的两个悬念。

不同于希区柯克的"麦格芬"(指不存在的东西),影片清楚地表明这两个人是存在的。尹麦德撬开了前租客的房门,里面堆满了物品,丝袜和性感内衣等物件都表明了一个女性租客的存在,但她却一直都没有出现,只能从邻居的只言片语中拼凑出这个人物形象,大概是一个风月女子。袭击蕾娜的陌生男子在仓皇失措地逃跑时,遗落了一个手提塑料袋,里面装着一些现金、未使用的避孕套、一串车钥匙以及一部手机。尹麦德拿着车钥匙在停车场找到了陌生男子的车,又通过学生父亲的关系查到车主的地址。他就像一个敏锐的侦探,锲而不舍地一步步追击真相,最终锁定了在面包房工作的一名青年男子。他约青年男子来旧居帮忙搬家,眼看就要揭开真相,但出现在旧居的却是一位老人。原来青年男子正忙着准备婚礼,就让准岳父替他来帮忙。

尹麦德的侦查似乎陷入中断,但导演却笔锋一转,在闲聊中,尹麦德发现老人也有作案的嫌疑,他请求老人脱下袜子,然后发现了老人被玻璃碎片扎伤的脚。入室袭击妻子的人竟然是一个老人,这是超出所有人的预想的。在老人的交代下,事情又发生了反转,原来尹麦德搬去的新居之前住着一个风月女子,而老人照常来寻欢却不料撞上了新搬来的蕾娜,在惊慌之下老人逃离了现场。于是,之前的悬念就解开了,前租客房间里的性感内衣和丝袜是符合风月女子的身份的,而现场留下的钱和避孕套,也确实说明闯入者是来买春的客人。

浴室袭击案的悬念解开了,导演又设置了新的悬念,尹麦德将老人关进房间,并要求老人跟蕾娜当面道歉,而且表示要让老人的家人知道他的所作所为。老人请求尹麦德放他出去,因为他有心脏病,但尹麦德转身离开旧居去了剧场,独留老人在房间里。观众不由地想象,被囚禁的老人的心脏病是否会突然发作,羞于面对家人的他是否会自寻短见,这就是影片设置的新悬念。但这个悬念很快就解开了,跟随尹麦德的视角,他将妻子带来与老人对

峙,房门打开,老人还活着。新的悬念又出现了,尹麦德打电话让老人的家人过来,这时老人的心脏病犯了,不禁又让人担心他的安危,还好家人及时赶到带来了药物。蕾娜不愿让老人在家人面前蒙羞,但尹麦德却坚持要这么做,在他的施压下,老人是否会在妻女和准女婿面前坦白?最后尹麦德把老人单独叫到房间里,恶狠狠地扇了他一个耳光,并将装有避孕套和现金的袋子交给了老人的准女婿,精神恍惚的老人在楼梯摔倒,心脏病又犯了,家人叫来救护车将他送去医院。救护车的汽笛声格外刺耳,老人是否能抢救过来,还有他将如何面对家人的询问,知道真相后他女儿的婚事是否还能成,这些又成了新的悬念。

当然,电影还有最后的一个悬念,经历了这些事情后,尹麦德和蕾娜的感情还能恢复如初吗?影片留下了一个开放式的结尾。

2. 传统的遗留物

就像女租客留下的衣物,老人留下的手提塑料袋,影片中人物在面对事情时所表现出来的行为,是传统的遗留物作用在他们身上的表现。

在浴室遭到袭击的蕾娜,对外谎称自己是不慎滑倒受伤,伤好回家后,她心里的伤却无法修复,她无法再面对丈夫。蕾娜本是受害者,却要掩饰掉施暴者的存在,是为了保全自己的名声,她本是需要丈夫安慰和理解的人,却在丈夫面前感到无比羞愧。而尹麦德却反复逼问妻子当时发生的事情,在伊朗的伊斯兰教文化中,女子出门都需要用纱巾蒙脸,蕾娜在洗澡时被陌生男子撞见,这种羞耻感可想而知,并且作为丈夫,妻子的身体被外人看见甚至可能被侵犯,尹麦德也是无法忍受的。但是,尹麦德和蕾娜毕竟都是接受过西式教育的伊朗新中产阶级(这从他们排练美国剧作家阿瑟·米勒的《推销员之死》就可看出),他们应该互相理解和慰藉,去坦然面对这场不幸,并以法律的手段来维护自身权利,但他们却选择放弃报警,在羞耻文化的阴影中备受折磨。

可以说,宗教道德的遗留物在这对中产阶级夫妇身上依然根深蒂固,哪怕他们是受过现代教育的知识分子。这也无怪乎一向温和待人的尹麦德突然性情大变,他在剧场大骂同事(因为他隐瞒了前租客的信息),在课堂上训斥学生,在家里冷漠地对待妻子。

如果说影片前半段表现了蕾娜作为女性的羞耻感,后半段则集中呈现了老人作为男性的羞耻感。老人从现场逃离后,过得惴惴不安,当他被尹麦德揭穿时,他恳请尹麦德原谅。但尹麦德要老人在妻女和准女婿面前坦白罪行,这无异于是对老人公开的道德审判。老人的妻子哭着说老人是她的生命,丈夫和父亲角色使他无法面对妻女,在准女婿面前坦白无疑会葬送女儿的婚事。这种羞耻感甚至重于他的性命,在尹麦德的紧逼下,老人两次心脏病发,但关于案件他始终未谈一字,于他而言,这个秘密最好随他死去。

在这种耻感文化下,蕾娜、尹麦德以及老人都在痛苦与自责中挣扎煎熬。他们本可以诉诸法律途径解决,或者选择原谅,但尹麦德作为丈夫感受到的侮辱感,使他走向了一种狂躁的报复,这种疯狂不仅伤害了老人及其家人,最终也成为他和妻子蕾娜无法弥合的感情裂痕。

3. 戏中戏的语义同构

片名《推销员》就是由尹麦德和蕾娜排练的话剧《推销员之死》得名,排练的美国剧作《推销员之死》与电影《推销员》,形成了戏中戏结构关系。阿瑟·米勒的剧作《推销员之死》讲述的是一个推销员的美国梦遭遇破裂的故事,而导演阿斯哈在《推销员》中展现则是伊朗的现代意识和理性观念在伊斯兰宗教道德面前破裂的故事,尹麦德和蕾娜都是受过现代教育的知识分子,在经历社会压力(邻居的流言蜚语以及自身的羞耻感)时又一下子退缩到传统腐朽观念的牢笼中,这不仅是他们个体遭遇的失败,也是现代文明遭遇的失败。

排练话剧《推销员之死》的副线与电影主线故事交叉进行,在情节发展与情绪氛围上形成了一种对应关系。比如,尹麦德在演出时对着同事大骂,这是他擅自加上的台词,他将生活中的不满情绪带到了舞台上;又如,蕾娜的台词"我已不再哭泣,你为何还要那样做?"正契合蕾娜对丈夫执意报复老人的情绪;还有,在电影的最后一个镜头,上场表演前,夫妻俩在化妆台背向而坐,看着镜子里的人物面若死灰,两人的情感已经破碎、无法弥合。

影片另一处戏中戏场景,发生在尹麦德的课堂上。尹麦德给学生放映的黑白电影是《奶牛》(*The Cow*,1969),这部由导演达里乌什·梅赫尔朱伊于1969年创作的电影,被认为是伊朗新浪潮电影的开山之作。影片讲述了一个男人在奶牛丢失后发疯的故事,村民马什·哈桑拥有全村唯一的一头母牛,他对它爱护有加。一次外出时,他的奶牛意外死了,村民怕他过度悲伤,匆忙掩埋了母牛,并在马什回来时告诉他母牛跑走了。马什不能接受这个打击,他在精神崩溃后逐渐变得疯狂,他把自己关在牛圈里,并认为自己就是母牛,像牛一样吃草。村民带他去就医,奈何拖不动他,于是有人用鞭子抽打他,马什便像牛一样地走起来了。这个故事讲了人的异化,人在"找牛"的过程中迷失了自己。《推销员》中的尹麦德、蕾娜以及老人夫妇都是如此,他们被伊斯兰宗教道德这头"牛"所驯化,自觉地扮演着由传统教义主导的社会规范要求下的"标准形象"。维持"标准形象"的压力,使人异化为传统道德牢笼的猎物与猛兽。

四、拓展思考

1. 如何看待电影中人物面临的道德困境?
2. 你认为《推销员》的名字合适吗?导演安排的戏中戏与电影的关系是否密切?

3. 试谈论伊朗电影中的女性电影。

第十六节　泰国电影《鬼妻》

一、课程导入

恐怖片是泰国电影的一张王牌,产量巨大且历史悠久,早在20世纪30年代,受到好莱坞恐怖片的启发,泰国也开始尝试拍摄自己的恐怖电影,最早的作品是1933年的《娜柯鬼魂记》(*Nang Nad Phrakhonong*,1933)。随着逐渐的摸索和积累,二次世界大战以后,恐怖片迎来了创作和发展的黄金时期,20世纪的50至70年代是泰国恐怖电影的第一个创作高峰期。或改编自古老的民间传说,或创作全新的故事,出现了《鬼妻娜娜》(*Mae Nak Phra Khanong*,1958)、《人鬼恋》(*Ghost Love*,1964)等重要作品。但直到90年代末,泰国的恐怖片存在整体制作水准不高,故事内容老套,无法打开国际市场等诸多问题。转折点发生在2000年,这一年泰国新浪潮的著名导演朗斯·尼美毕达拍摄了具有里程碑意义的《鬼妻》,该片的横空出世引领着泰国恐怖电影进入了一个新时代,成为了泰国电影蜚声国际影坛的重要类型。

二、影片信息

导演：朗斯·尼美毕达

制片：朗斯·尼美毕达

编剧：韦西·沙赞那庭

主演：Intira Jaroenpura、Winai Kraibutr

片长：100分钟

制片国家/地区：泰国

语言：泰语

上映日期：2000-04-06

英文名：Nang Nak

故事简介：

泰国曼谷王朝时期,在海边的帕卡南小镇住着一对年轻夫妇。夫妇二人非常恩爱,但战争的到来迫使丈夫麦克离家参军,身怀六甲的妻子娜娜只能忍痛送丈夫出征,痴情的她每日

在渡口等待丈夫归来。麦克在战争中身负重伤，幸好被僧人救下，捡回一条性命。不幸的是，娜娜因难产去世，对丈夫的无限思念使得她的灵魂选择留在家里等待丈夫归来。麦克伤愈后归家，看到日思夜想的妻子和初生的儿子无限欣喜，一家人开启了新的生活。可是纸包不住火，曾经伤害过娜娜的和企图告知麦克真相的村民都一一死去，引起了村民集体的愤慨，他们找来巫师，企图致娜娜灵魂于死地。而另一边，麦克发现了妻子不正常的举动，终于相信了村民的话，跑到寺庙寻求庇护，任娜娜如何乞求也无动于衷。正当巫师试图伤害娜娜尸骨时，高僧赶到，阻止并超度了娜娜。从此，娜娜的灵魂被封印在她的头盖骨里，再也没有出来伤害过人，而麦克也遁入空门，终日诵经赎罪，愿妻子的亡魂安息。

获奖记录：

泰国国家电影奖(1999)最佳影片；

泰国电影金像奖(1999)最佳影片；

第44届亚太电影节(1999)最佳影片、最佳艺术指导、最佳音效；

第12届东京国际电影节(1999)主竞赛单元——东京电影节大奖最佳导演提名。

特色之处：

因果报应的轮回观；

对"男尊女卑"社会中女性力量的彰显。

三、影片赏析

来自于"黄袍佛国"的女性关照

泰国被称为"黄袍佛国"，佛教是泰国的国教。由于全民信教，因而佛教的轮回观，对泰国人民的世界观、人生观产生了巨大的影响，而这种影响也体现在了艺术创作中。

1. 因果轮回、业报有偿的人生观

依据佛教中因果轮回、业报有偿的观点，今世的苦难缘自于前世造的孽，而这一世的行为也会对来世产生影响，即俗话所说的"善有善报，恶有恶报"。

《鬼妻》的故事由一次日食开启，开篇就定下了该片神秘的基调，女主娜娜的丈夫应征上了战场，生死未卜。担忧丈夫安危的娜娜求问高僧如何能够帮助她的丈夫，答曰布施，僧人会向佛祖请求宽恕那些他曾经犯下的业障。娜娜虔诚地照做，期待着丈夫的平安归来。她的布施仿佛起了作用，丈夫大难不死，被僧人所救。当他奄奄一息地被抬进寺庙时，摄影机

的机位是天堂视角,仿佛神明在天上居高临下地看着他。丈夫病中的梦魇里,妻子生产的画面、朋友的惨死、十八层地狱的壁画与佛祖慈悲的面容交叉剪辑在一起,他仿佛在梦中经历了轮回生死,获得了重生。醒来后男主感谢搭救他的高僧:谢谢你的慈悲帮助我渡过生死关头。高僧不认为这是功劳:命运就是这么奇妙,有人看似奄奄一息却能够起死回生,有人突然毫无征兆地猝死,这就是人生无常的道理。男主思乡心切,表示家里有等待他归来的妻子和孩子而拒绝了高僧留他出家的请求,小和尚反映的特写暗示了娜娜已不在的事实,然而天机不可泄露。高僧亦没有戳破,只是告诫他不管发生什么事,一定要振作起来,一切都是因果轮回,话尾接续着佛像的镜头,隐喻蒙太奇的使用令人思忖其中的深意。

娜娜杀死村民和邻居,表面上是怕他们告诉丈夫自己已死的真相,潜在的缘由则是这些人曾经对娜娜造成过伤害,或是偷了她的东西,或是对她进行过言语羞辱。娜娜只是想和自己的丈夫和孩子在一起,她没有主动伤害其他人,而他人却要将她赶尽杀绝,因而在她看来,这些人都是死于自己的业障,因果报应。

在佛教中,有人世间一切烦恼缘自"三障"的说法,"三障"即"贪""嗔""痴"。"贪"代表贪婪,无论物质还是精神上的强烈占有欲都可归结为"贪",产婆把娜娜的首饰占为己有即是贪,因而她的死可以看作"恶有恶报";"嗔"是指仇恨和愤怒;"痴"则是执迷不悟。女主人公娜娜可以说是"三障"齐全,她虽然没有谋人钱财,可是却对丈夫有强烈的占有欲,这种占有欲令她"痴"迷于这段感情,即使肉身死亡也迟迟不肯离去,面对阻碍其感情的人,则犯了"嗔"忌,甚至不惜夺其性命。直至高僧亲自前来度化,才在丈夫来世再做夫妻的允诺下放下执念,化身而去。

2. 夹缝中的女性观照

作为一个传统而保守的宗法父权社会,泰国"男尊女卑"的社会法则至今存在。泰国女性的现实处境与生存状况也确实不乐观,虽然历史上曾出现过短暂的"女权社会",但随着宗教的传入,"男权社会"逐步在中上层阶级确立起来,并逐渐由上至下地散播开来。出于对夹缝中生存的泰国女性的关注,泰国电影对女性的观照由来已久,但不同于欧美恐怖片中对性感女性形象的视觉消费,亦不同于日韩恐怖片中"柔弱的女性见证人"形象,泰国的恐怖片大多是女性复仇的主题,生前受压迫受虐待的女性,在死后化为厉鬼对男权社会展开报复。女性观众可以在观影过程中进行审美宣泄,作为缺少话语权的弱者在现实中无法达成的反抗,通过恐怖片这一特殊的形式得以实现;男性观众亦可以从中获得窥视的快感和血腥暴力的爽感。朗斯·尼美毕达的《鬼妻》虽然沿袭了古老传说"娜娜"的故事框架,但内在的主题发生了改变,由刻画女性复仇改为歌颂妻子的忠贞,更容易博得观众的同情与共情。

该片花费了大量的笔墨在刻画娜娜的"痴情"上,在片中当娜娜的尸体被抬出去的时候,

主观镜头代表了她的视点,继续向她和丈夫的爱巢里张望和流连,依依不舍,她的灵魂选择了留下。她所做的一切的出发点,都是对丈夫无法割舍的爱,报复和杀人都是出于惧怕这些人告知丈夫真相而断送自己的幸福。这与之前恐怖片中充满复仇火焰的女性角色截然不同,因而也更容易唤起观众的同情。然而可悲的是,当男主发现真相后,第一反应却是大惊失色、仓皇逃走,而不是去了解其中的缘由。娜娜用尽一切、飞蛾扑火一般地去爱他,换来的却是避之惟恐不及,薄情寡义,这一情节转折把影片的主题又推向了更深的层次。娜娜是一个主动把握命运的人,为了捍卫自己的幸福勇于与整个世界对抗,而她的满腔热血却所托非人,丈夫胆小怕事、孱弱无能。无论娜娜在他躲藏的寺庙里如何苦口婆心地劝说,坦承并无伤害旁人之心,丈夫依旧不为所动,甚至在驱魔人企图伤害娜娜的尸首时亦没有能力保护好她,而他之后的出家亦是出于对尘世的逃避。男性的愚钝、懦弱与女性的勇敢、忠贞形成了鲜明的对比,使该片的批判性比单纯的女性复仇要更加强烈与深刻。从某种意义上而言,娜娜更像是被刻画成一位充满母性光辉的"女神"形象,而远非一个普通意义上的"女鬼"。①

3. 美学风格上的借鉴与创新

在世界恐怖电影的版图里,有两大主要风格流派:一是好莱坞的写实主义,以大量的血浆、残缺的肢体和变形的怪物来对观众进行感官刺激;二是日本的写意派,以心理暗示的方式营造内心的恐惧,其毛骨悚然的程度丝毫不亚于好莱坞的夸张特效。这二者各有所长,均是泰国恐怖电影学习的对象。泰国恐怖电影善于吸纳好莱坞与日本恐怖片的优势,结合泰国本土的特点,进行在地化的结合与转换。如前所述,作为黄袍佛国,泰国恐怖片在美学风格上除了视觉与心理的双重刺激,还融合进了佛教对人性弱点的反思和忏悔,把佛家箴言、佛教故事、佛像壁画等以不同的方式编织在影片的画面和叙事中,"以'恐怖之皮'表现'行善之实'"②。在《鬼妻》中,产生恐惧不是主要目的,恐怖片只是一个外壳,主旨是歌颂娜娜对爱情的忠贞不渝,表现因果循环的人生宿命。

四、拓展思考

1. 作为泰国恐怖电影的里程碑作品,《鬼妻》与之前的作品有何不同?
2. 《鬼妻》中对女性的观照体现在哪些方面?
3. 《鬼妻》对中国恐怖电影的类型创作有哪些借鉴意义?

① 贾选凝.热带丛林的"幽灵"与"鬼魂"—泰国新近恐怖片三大母题表述[J].北京电影学院学报,2010(5):43.
② 林槟苹.佛与魔的艺术—解读泰国恐怖电影[J].东南传播,2008(8):129.

第十七节 泰国电影《天才枪手》

一、课程导入

《天才枪手》由导演纳塔吾·彭皮里亚指导,根据2014年轰动全球的SAT亚洲考场作弊案改编。泰国2017年度票房冠军作品在中国上映仅三天便票房过亿,打破了以往泰国影片在我国的票房纪录。不仅在中国,在整个泛亚洲地区都掀起了观影热潮。

二、影片信息

导演:纳塔吾·彭皮里亚

编剧:塔妮达·汉塔维瓦塔娜/瓦苏红·皮娅罗姆娜/纳塔吾·彭皮里亚

主演:茱蒂蒙·琼查容苏因/查侬·散顶腾古/依莎亚·贺苏汪/披纳若·苏潘平佑/塔内·瓦拉库努娄

片长:130分钟

制片国家/地区:泰国

语言:泰语/英语

上映日期:2017-10-13(中国大陆)/2017-05-03(泰国)

英文名:Bad Genius

故事简介:

优等生琳凭借优异的成绩,拿奖学金进入了贵族私立学校,然而学校里的一切却令她对腐败的教育缺席失望透顶,她帮助家境优渥但不学无术的富家子弟作弊,收取高昂费用来报复学校和帮扶家里。随着野心的增长,她与班克、格蕾丝和小巴组合了跨国作弊团队,依靠时差和监考漏洞策划了大胆的作案计划,实施的过程惊心动魄,最后以琳的投案自首和班克的冥顽不化为结局,引发了观众对于教育与人性背后更深的思考。

获奖记录:

第27届泰国电影金天鹅奖(2018)最佳影片、最佳导演、最佳男主角、最佳女主角、最佳男配角;

第12届亚洲电影大奖(2018)最佳新演员、最佳编剧(提名)。

特色之处：

禁忌的题材，炫目的视听语言。

三、影片赏析

禁忌题材的大胆开掘

作为青春片，不同于《爱在暹罗》(*The Love of Siam*, 2007)、《初恋这件小事》(*First Love*, 2010)等泰国青春电影把稚嫩懵懂的纯爱作为影片表达的主旨，亦不同于我国青春片中充斥的堕胎、强奸与车祸等"伤痛"记忆，《天才枪手》另辟蹊径，剑走偏锋，选择了"考试作弊"这一甚少现身于大银幕的题材，光题材本身就兼具话题性和普适性。该片取材于真实事件，案件本身曾经造成巨大的轰动效应，并引发激烈的社会讨论。

1. 主题上的深刻性

在大多数人的青春时代中，残酷物语并不常见，爱情或许并不美好，然而一张连一张的卷纸以及一场又一场的考试，却是每个青春中不曾缺席的存在，是共同的人生经历与必经之路。从普适性的角度来看，考试与作弊这对矛盾统一体，是对泰国乃至整个亚洲文化的书写与表达。《天才枪手》从这一题材入手，编织了惊心动魄、险象环生的作弊过程，使观众身临其境地沉浸其中，在明知其是道德指向上错误行径的前提下，却时刻为主人公的命运走向充满担忧。

除了调动观众的情绪，该片在表层之下潜藏了深刻的省察与剖析，借助"作弊"这一主线勾连出整个泰国社会的教育体制现状，贪污腐败、教育僵化、阶层固化与贫富差距等诸多弊端才是影片深刻的主旨所在。四位主角的设置分别代表了不同的阶层，琳出自中产阶级家庭，父亲是教师，一向以高尚的道德准则来教育和要求她。在琳最初的认知中，教育与社会资源都是公平的，优秀的人值得拥有更好的机会与平台，她凭借优异的成绩，拿着奖学金进入了贵族学校，坚信依靠出类拔萃的综合素质可以获得更好的前途与未来；班克出身贫寒，母亲靠洗衣补贴家用，同样作为学霸的他，极力渴望可以借助自身的努力寻求上升的渠道，改变命运，实现阶层的跨越，使母亲过上更好的生活；格蕾丝和小巴出生便衔着金汤匙，他们衣食无忧、贪图享乐、不学无术，在他们的世界里，钱财可以换取所需的一切。当琳和班克一直秉持的行为准则被残酷的现实击得粉碎，上升通道被彻底阻断后，他们放弃了对这个世界的美好幻想，清醒并决绝地向这个残酷丑陋的世界发起了挑战。如同琳在劝说班克加入作弊团队时所说的"我和你现在都是失败者，不像格蕾丝和小巴，天生的赢家，我们必须付出更多，才能得到我们想要的"。为了夺回本应属于他们的东西，琳和班克同仇敌忾、以牙还牙，

通过作弊对腐朽的教育制度发起了反抗。尊重、金钱与利益的获取所带来的上层阶级快感，使他们逐渐迷失了自己，被欲望所吞噬与裹挟。面对无法挽回的结果，琳与班克最终所作出的不同选择，某种程度上代表着弱势群体在面对既定规则时的两种价值观念，底层阶级企图实现阶层跨越的失败，导致了班克的彻底黑化和堕落，他难以接受重回一贫如洗的生活，走向了不归路。而作为中产阶级的琳在父亲的宽容与原谅下，初心与良知被唤醒，最终选择了回归传统和主流社会秩序。

该片聚焦了青少年在遭遇不合理的社会规则时自我意识的成长，涉及到原生家庭的影响，将成长必经之路中的考试，演化成人类成长的道德认知过程，以其所承载的普适性的思考，使之拥有了更为广阔的市场与观众。如同导演自己所说：虽然各国的文化不一样，但是有一个共同点，就是青少年的风格，他们必须通过青少年成长为成人，针对各人的期望引导他们融入好或坏的未来，都是由自己决定的，这一点我觉得可以跟观众产生共鸣。[1]

2. 人物塑造上的圆整性

文艺理论家爱·摩·福斯特在总结19世纪现实主义文学的创作基础时，将人物分为扁平与圆整两类，扁平人物是围绕人物某单一特性和简单性格去刻画的"景观式"人物；圆整人物是有极强表现力和最大活动空间的"多维式"人物。[2]《天才枪手》在有限的影片时间里做到了人物塑造圆融饱满、有血有肉，角色的成长曲线、性格的流动性主次鲜明。

福斯特认为，"检验一个人物是否圆形的标准，是看它是否以令人信服的方式让我们感到意外"。[3]琳作为绝对主角，由一个单纯保守的少女到冷静从容的作弊高手、再到迷途知返的成熟女孩的转变过程，被描摹得非常细腻。她不满父亲的懦弱与妥协，以自己的方式对抗着腐败的学校和教育体制，面对父亲的批评和指责也冥顽不化，可当她得知爸爸瞒着她交了20万的赞助费，又对父亲充满了感激和愧疚，逐渐理解了父亲对她的爱。提出跨国作弊想法与方案的是她，而当看到无辜的班克受牵连打算放弃的也是她。琳的人物性格复杂真实，人物弧完整，人物弧光鲜明，有递进的层次感跃然于银幕之上。

班克由一个充满正义感的少年到被欲望扭曲和主宰了的"怪物"，也经过了层层铺垫，底层阶级的班克，名字却同"银行"（英文"bank"）同音，充满了讽刺与无奈。班克的出场就交待

[1] 纳塔吾·彭皮里亚，顾皓，张雨蒙.《天才枪手》：做不熟悉的电影——纳塔吾·彭皮里亚导演访谈[J].电影艺术，2018(5)：118.
[2] 王同杰.《天才枪手》：反程式化叙事与剪辑技法全解析[J].电影评介，2018(1)：47.
[3] E·M·福斯特.小说面面观[M].冯涛译.北京：人民文学出版社，2009：67.

了他容易紧张，紧张就呕吐的性格特点，为之后考场的意外出现与情节走向埋下了伏笔。班克知道了是小巴搞的鬼，害自己失去了去新加坡全奖留学的机会，是他性情大变的一个重要转折点，那笔奖学金是他的梦想，是改变命运的重要的机会。而此时，广告牌上洗衣液的广告讽刺而醒目：洗衣店的未来，但他的未来已经被葬送了，于是他决定用极致的方式重新夺回来，"干了这一票，我至少还有钱，那顿打没有白挨"，曾经正直的少年向金钱和现实低了头。从一无所有到一夜暴富，班克经受了人生的跌宕起伏，使他燃起了实现阶层跨越的雄心与野望，而底层的出身和眼界导致他无法丈量欲望的尺度，当欲望膨胀到不可控的时候，必然遭到反噬，注定了失败的结局。班克的悲剧是不健康的社会环境和腐败的教育体制共同造成的。

琳与班克都成长于单亲家庭，父母婚姻破碎家庭的孩子容易不自觉地情感卷入，倾向于将主要责任归咎于自己，母亲或父亲的缺失造就了他们性格上坚强与脆弱同在的矛盾统一体。琳没有母亲，因而早熟且懂事，懂得体谅父亲的辛劳；班克同母亲相依为命，家境的贫寒和母亲的终日操劳使他肩负了本该属于父亲的责任感，他需要使自己强大起来，成为家里的顶梁柱，为羸弱的母亲遮风挡雨。在靠出卖廉价劳动力赚取微薄收入的母亲鲜有的出场镜头里，她手里洗着的正是琳送给父亲的衬衣，班克与琳的阶层差距也透过这些细节呈现了出来。

即使是作为次要角色的格蕾丝和小巴，影片也没有简单地把他们作扁平化处理，他们的出身与背景注定了要背负更高的期望，父母为他们提供了最为优越的环境和条件，他们没有理由与借口不优秀。在父母的殷切希望与无奈现实的叠加刺激下，养尊处优的他们毅然选择铤而走险的捷径。他们的存在，不光反衬了琳与班克的优秀与贫困，也是这个社会腐败的参与者与实施者，学校便是整个残酷且不健全的社会的缩影。

3. 类型的杂糅性

《天才枪手》对于商业类型片的探索颇有建树，作为80后的年轻导演，彭皮里亚拥有丰富的舞台剧编导和广告导演的经验，在视听语言的运用方面可谓驾轻就熟。曾经拍摄恐怖惊悚电影《致命倒计时》的历练，为他在悬念设置和紧张气氛营造方面积累了宝贵的实战经验。《天才枪手》虽然披着青春电影的外衣，然而导演在创作过程中把悬疑、谍战、喜剧、犯罪片等多种类型杂糅到了一部影片中，泰国电影所擅长的"纯爱"反而退居到了次要位置，体现了泰国电影类型化创作模式的成熟。

该片采用倒叙与插叙相结合的方式制造悬念，悬念是贯穿始终的处理方式，主次悬念以嵌套模式层层推进。开头审问场景的设置，为观众设置了第一道悬念，即主悬念，反复延宕，

推迟悬念被揭示的时间,待真相大白时才发现原来所谓的审问,不过是琳所策划的一次战术演练,而这个悬念直到影片过半才被揭示出来。同时其中还穿插着诸多小悬念:装载小纸条的鞋子踢到了外边怎么办、考试临时改成 AB 卷了该如何应对、跨国作弊过程中临时出现意外怎么起死回生。大悬念套着小悬念,一波三折、跌宕起伏,主次悬念相辅相成,始终把观众缝合在叙事走向当中,不仅增强了戏剧张力,还积极地调动了观众观影时的主动性,激发了观众潜在的同理心,增强了沉浸感与参与度。

4. 视听语言的丰富性

慢镜头被普夫多金称为"时间的特写",琳与格蕾丝初次相遇的场景中,格蕾丝的主动与热情使琳感受到了新学校的温暖,回眸用了升格镜头,梦幻而美好,两个小姑娘的友谊建立了;琳在第一次帮助同学作弊后,面对感谢,露出了胜利的微笑,升格镜头辅以仰拍角度,强化了琳内心的成就感,不单单是物质层面的,关键是得到了来处贵族阶层同学的肯定和尊重。

特写镜头的堆叠,突出了人物内心情绪,延宕了时间,渲染了紧张的气氛。考场不同于其他谍战或悬疑片的环境,无法上演刺激肾上腺素的公路追逐等大戏,因而紧张氛围的渲染和营造更多的依托于视听语言的运用。同样播放速率的前提下,景别越小,节奏越快。静态的考场通过笔、试卷、时钟、手指等大量特写镜头的连缀,产生了镜头组接上的动感,形成了令人窒息的紧张节奏,观众的心随着逐步加快的叙事节奏一直跳动。

创作者对蒙太奇的使用也颇为用心。重复蒙太奇将不同角度的同一画面内容重复拼接,如考试时重复性地按动自动铅笔,将橡皮擦放入鞋子的反复强调等,重复的同时镜头的景别却无变化,这种特殊的处理方式增加了影片的紧张感;平行交叉蒙太奇打造"最后一分钟营救",远在悉尼的琳吐后跑出考场,此时寻找女儿的父亲也同时出现在银幕上,与监考官的追捕交叉剪辑在一起,三线叙事打破了空间的限制,加速了故事的发展。快节奏多时空的交叉剪辑使戏剧冲突不断地积累到临界点,最终导向爆发结束,酣畅淋漓、一气呵成,营造出谍战大片的即视感。

从音乐和音响的角度来看,夸大的音效被用来渲染考场上的紧张与刺激,时钟走动的声音、按动自动铅笔的声音、翻动卷子的声音、涂答题卡的声音、手指敲击桌子的声音,都被放大数倍,在静谧的考场当中,这些声音相互组接与碰撞,与节奏紧张的音乐互相配合,刺激着观众的脆弱且敏感的神经。

5. 结语

《天才枪手》是泰国电影艺术发展的一部里程碑式作品,改变了观众对泰国青春电影只

有纯爱的刻板印象,为泰国电影开辟了新的题材的同时,拓宽了电影的表达空间,探索了更为现代的叙事技巧与视听语言,做到了类型的融合与重塑,揭露了教育腐败对青春期少年所带来的影响,深入到了人物内心拷问与自我救赎层面,将青春期的个体价值观确立与对社会的认知冲突作了深度的剖析与描摹,具有积极的现实意义的同时引发更为深刻的思考。

四、拓展思考

1. 《天才枪手》在人物刻画方面的表现如何?
2. 《天才枪手》在视听语言上具有哪些特点?
3. 《天才枪手》对青春电影的类型创作有哪些借鉴意义?

第三章
美洲电影

自哥伦布地理大发现以来,美洲大陆的各个国家和地区,充当了数百年欧洲文明的殖民地。经过长期的人口迁徙、政局动荡,原住民文化和殖民文化在这片神奇的土地上持续碰撞、融合,孕育出了独特的美洲文明。在这片神奇土地的滋养下,美洲电影也有着相当的复杂性和独特性:作为世界电影工业中心的好莱坞和拉丁美洲本土电影,都有着鲜明的特征。

第一节 美洲电影概述

1895年世界电影诞生于法国后,很快跟随着商人和殖民者的脚步传入美洲大陆,生根发芽,成为重要的文化产业。电影,经过在这片大陆百余年的发展变迁,世界上规模最大、辐射范围最广的电影生产工厂"好莱坞",坐落在北美洲太平洋东岸,成为世界唯一的美国最重要的文化输出阵地。包括美国在内,美洲大陆还拥有4亿以上以西班牙语为母语的人口,远超过曾经的殖民宗主国西班牙,这让美洲电影在世界电影市场的地位尤为重要。按照地理区位的划分,美洲电影可分为北美电影和拉丁美洲电影。

一、北美电影

由于加拿大与美国在经济贸易和文化方面几乎没有国界,在北美市场中,美国电影占90%的份额,加拿大仅占很小比例。美国电影的主要标志是好莱坞。

1. 经典好莱坞的形成

19世纪工业革命后,美国开始迅速崛起。自1895年卢米埃尔兄弟在巴黎放映《火车进站》标志电影诞生以来,电影放映机很快传入美国,进入"镍币影院"[①]看电影成为美国大众消费的主要手段。这一时期的电影多以真实记录的生活片段为主,对于大众来说,电影是一种新兴的文化奇观。

在如何延长电影时长、增加叙事性的探索中,大卫·格里菲斯充分利用剪辑技术展开复杂叙事的代表作,划时代的长片历史巨制《一个国家的诞生》(*The Birth of a Nation*,1915),标志着美国电影制度化的开始,也标志着经典好莱坞时代的开端。格里菲斯、卓别林等电影人的活跃,令西进运动时期开垦的美国西部这片风景宜人的海边小镇,渐渐成为世界电影工

① 镍币影院,最早入场费只有一个镍币(5美分)的专门观看电影的放映场所。

业的中心。

趁着欧洲大陆在第一次世界大战的战火中被毁为焦土,好莱坞抓紧机遇蓬勃发展,广纳欧洲各国的电影资本和电影人才。

1929年,第一届美国电影艺术与科学学院奖(即奥斯卡金像奖)在好莱坞举办,从此每年颁发一次。这标志着美国掌握了世界电影的话语权。同年,有声电影诞生。声音的加入,完善了电影艺术的表现形式,催生了歌舞片这一类型的诞生和发展壮大。

20世纪30年代,好莱坞进入黄金时代,随着声音、色彩的加入,摄影设备、拍摄和后期技术的成熟,以商业利益为导向、经典叙事模式的反复成功运用,歌舞片、喜剧片、犯罪片、战争片、西部片、科幻恐怖片等类型片为主的经典好莱坞电影格局基本形成;派拉蒙、米高梅、迪士尼、华纳兄弟、福克斯、哥伦比亚、环球等几大制片公司主导的大制片厂垄断局面,在这一时期形成。在大制片厂制度、明星制度的护航下,好莱坞成为全世界最大的电影生产基地。二战前后,政局的动荡,导致大量欧洲电影人才为躲避战乱前往未受战争侵扰的美国本土,包括英国导演阿尔弗莱德·希区柯克,瑞典演员英格丽·褒曼等,这批人为好莱坞电影的多元化发展注入了新鲜血液。

2. 黄金时代的瓦解

1945年,二战结束。满目疮痍、百废待兴的欧洲各国,开始拒绝灯红酒绿的好莱坞,掀起了电影界的革新运动。意大利新现实主义运动、法国电影新浪潮运动等,不仅在欧洲影响深远,还将打破好莱坞模式的思潮回流到美国。世界各大洲的殖民地独立运动风起云涌,西方殖民者建立数百年的殖民统治秩序被推翻,好莱坞在世界各地电影市场的垄断地位被逐渐打破。在美国,电视的发明和推广,使这项更大众化的娱乐项目进入了万千百姓家中。电视传媒的兴起重创了电影产业,好莱坞也开始有电视公司进驻。随着麦卡锡主义在美国的盛行,掀起好莱坞的反共浪潮,这使好莱坞电影业更是雪上加霜。标志事件是"好莱坞十君子"以莫须有的罪名登上当局黑名单,赴美近三十年的喜剧大师查理·卓别林也因此受到迫害,不得不逃离好莱坞,返回英国。

针对这些内外交加的不利因素,好莱坞进行了自救:首先,自从30年代起由美国电影协会主导的电影审查制度(海斯法典)逐年放宽,到1966年最终废止;好莱坞用开放更多的凶杀、性等刺激性镜头来吸引观众。其次,为了挽留大量被电视吸引的观众,与电视对抗,好莱坞电影制片厂开始先后尝试制作宽银幕、大制作的电影,来展现电影不可替代的优势,但试错成本过高(1959年《宾虚》[*Ben-Hur: A Tale of the Christ*]让米高梅赚得盆满钵满,获得11项奥斯卡大奖;然而1963年的《埃及艳后》(*Cleopatra*)成为史上亏损最大的电影,让20

世纪福克斯差点破产)。另外,为保证收益,一些制片厂开始制作专供电视台播放的电影,向电视台出售电影播放权等。同时为应对欧洲电影革新的冲击,好莱坞大制片厂开始将紧握在制片人手中的权力向电影导演下放,给一线创作者更大的创作自由,经典好莱坞模式在这些独立性更强的创作者手中被打破,好莱坞进入现代性的新阶段。

在经过一系列抗争后,好莱坞的电影制片厂意识到,历史的浪潮不可逆转,好莱坞电影的黄金时代不可避免地走向终结,他们转向为了适应新的时代特征和吸引新的观众作出努力。

3. 新好莱坞时期——反文化的反击

20世纪60年代,冷战开始,世界又一次进入两极对立。在美国,反共浪潮、越战爆发、古巴导弹危机的多重国内国际形势,让出生于战后"婴儿潮"、正处于青春期的"垮掉的一代"投身于轰轰烈烈的反文化运动中。伴随着反战运动和各种少数族群平权运动的崛起,制片厂垄断局面刚被打破的好莱坞,为了吸引这些迫切渴望击碎一切既有秩序的年轻人重新进入电影院,开始打破经典好莱坞的叙事程式,寻求新的生机。

1966年,早已形同虚设的《海斯法典》正式被废除。1968年,美国电影分级制度由美国电影协会开始推行。电影开始以暴力、性、粗口来吸引年轻人的目光。《邦妮和克莱德》(*Bonnie and Clyde*,1967)、《毕业生》(*The Graduate*,1967)等挑战传统道德伦理和价值观的边缘故事成为热门,就连美国特色的西部片都出现了大量的反英雄式主人公。以《人猿星球》(*Planet of the Apes*,1968)为代表的科幻片,以《惊魂记》(*Psycho*,1960)、《罗斯玛丽的婴儿》(*Rosemary's Baby*,1968)为代表的恐怖片,博得了观众的青睐,获得了成功。这些恐怖、惊悚类的邪典电影传达了对人类命运的担忧,对人性的恐惧以及对宗教的质疑,得到了叛逆青年的支持。

这一时期,电影作为一门学科正式进入美国的大学教育。这些在大学校园内学习电影制作和电影史、讨论欧洲电影流派、引入文学批判手法来进行电影文本批评的学生,有着强烈的在好莱坞这个平台大展拳脚的欲望。他们在毕业后很快进入好莱坞,成为好莱坞数十年,乃至今天都有着举足轻重地位的中坚力量,这就是"学院派"。在2019年因多次公开对漫威影业推出的超级英雄系列电影展开批评而受到关注并引发争议的著名导演马丁·斯科塞斯,就是最早的学院派代表人物之一。他曾在60年代就读于纽约大学电影学专业。

60年代末至70年代,在好莱坞制片厂衰落和复兴的空档期,美国独立电影得到发展机会,更是学院派大放异彩的辉煌时期。这一时期,曾经因过于超前、与经典好莱坞叙事完全背道而驰的现代性叙事而为好莱坞和美国电影学院所不齿的《公民凯恩》(*Citizen*

Kane，1941）开始得到赞誉，受到学院派的追捧和模仿。这一时期，个人电影创作的自由在好莱坞达到了前所未有的高度。这同样是依然活跃在当代好莱坞的大导演们最怀念和最热衷于致敬的时代。包括马丁·斯科塞斯在内，斯坦利·库布里克、弗朗西斯·科波拉、史蒂芬·斯皮尔伯格、乔治·卢卡斯等学院派导演在这一时期的创作，不仅在题材和内容上打开思路，在叙事手法上深受欧洲电影运动的影响而更具现代性，并且对新科技的运用持开放的态度。史蒂芬·斯皮尔伯格和乔治·卢卡斯对新技术的大胆运用，使好莱坞科幻电影进入了全新的外太空篇章。

4. "超级"的好莱坞

学院派活跃的新好莱坞时期，使好莱坞获得喘息，起死回生。

进入80年代，里根政府借用了由乔治·卢卡斯推出、1977年起在全球流行超过四十年的科幻电影系列的名字，提出"星球大战"计划。该计划成功拖垮深陷军备竞赛泥潭的苏联。最终，美苏争霸以柏林墙倒塌、苏联解体、冷战结束落幕，美国重回世界霸主地位，主导建立起全球化的国际经济新秩序。

此时的好莱坞，各大制片厂在休养生息十余年后重新崛起：与电视行业形成了和谐共生的合作关系。各大制片厂都与电视台形成了全面合作，甚至直接涉猎电视台业务；此外，在冷战气氛缓和、越战结束、保守主义回归的大环境下，好莱坞创作返璞归真，开始重新追求战前童话式的纯真世界，表达黑白分明、惩恶扬善的世界观。曾经创造黄金时代和商业辉煌的类型片再度崛起。哈里森·福特、汤姆·汉克斯这样的大众喜爱和认可的银幕明星，开始成为美国精神的象征，明星制也再度为好莱坞商业模式和美国文化输出，发挥不可替代的效用。

伴随着美国主导的全球化进程，好莱坞作为美国文化输出的最主要阵地，居功至伟。世界电影市场在全球化的浪潮中，面对历经数十年实践检验、广纳全球电影人才，并且已经相当成熟的好莱坞工业体系，毫无反手之力。我国自1994年分账引进第一部好莱坞大片《亡命天涯》（*The Fugitive*）至今，仍面临如何在好莱坞文化渗透的压力下发展本土电影的挑战。

时至今日，好莱坞仍是全世界最大的电影工厂，拥有最先进的电影工业体系，集中了全球最优秀的电影人才，在世界电影行业的影响力是其他任何国家都无法比拟的。

5. 加拿大电影业现状

作为美国坚定的盟友和北美自由贸易区的成员国之一，加拿大和美国在经贸、关税、文娱体育方面，等同于没有国界。因此，在电影、音乐发行方面，北美地区的销量和票房全都是

统一计算的。加上地理上距离好莱坞太近,英语区经济相对发达,这意味着对电影发行来说,北美地区等同于同一个市场。因此,加拿大作为名义上独立的国家,基本上本土电影产业空间很小。

同时,当地政府为刺激经济,吸引规模较大的剧组,制定了经济实惠的电影产业相关的退税政策。再加上地理位置优势、物价相对较低,加拿大是好莱坞众多影视公司和电视台为了降低制片成本而首选的外景拍摄地。

另外,由于工业发展在地理区位上的聚集性效应,紧邻美国的加拿大本土电影毫无发展的空间,加拿大籍的电影专业人才作为电影工业发展的重要资源,同样都受到聚集效应影响,被好莱坞吸收。人才的严重流失令加拿大更加没有发展本土电影的条件,由此陷入恶性循环。加拿大只能作为好莱坞的辐射范围,为好莱坞提供人才和外景拍摄地。事实上,加拿大的确为好莱坞输出了大量的优秀人才,我们熟知的导演有:《泰坦尼克号》(*Titanic*,1997)导演詹姆斯·卡梅隆,独树一帜的邪典电影名师大卫·柯南伯格,《降临》(*Arrival*,2016)、《银翼杀手2049》(*Blade Runner 2049*,2017)的导演丹尼斯·维伦纽瓦,极具话题性的青年导演泽维尔·多兰,2006年奥斯卡最佳影片《撞车》(*Crash*)的导演保罗·哈吉斯等。影视、音乐巨星有:瑞安·雷诺兹、瑞安·高斯林、瑞秋·麦克亚当斯、贾斯汀·比伯、塞斯·罗根、艾伦·佩奇、金·凯瑞、席琳·迪翁、吴珊卓等。

二、火热的拉丁美洲电影

拉丁美洲可分为中美洲和南美洲两部分,以巴拿马运河为界。拉丁美洲作为西班牙、葡萄牙、英国等地的殖民地,被殖民的历史比北美地区要长远得多。在独立运动之后,拉丁美洲也长期处于第三世界国家阵营。因此,拉美地区的民族文化特征与北美地区有着显著差异。拉美地区的本土电影都起源于殖民者带来的电影放映机,由于在经济实力方面差距明显,在电影方面有一定成就的主要是墨西哥、巴西、阿根廷,这几个国家国土面积、人口规模、经济实力都相对排在前列。

由于美国西部有大量土地曾经是西班牙的殖民地,再加上拉美裔移民集中居住在西海岸地区(包括好莱坞所在的洛杉矶),形成拉美社区美国有近五千万以西班牙语为母语的人口,拉美文化在美国有着一定群众基础。与美国接壤的中美洲地区,主要是北美自由贸易区成员国之一的墨西哥,在美国的影响下本土电影产业相对发达,同时,也不可避免地被好莱坞吸收掉一些优秀的电影人才。比如近年来多次拿下奥斯卡金像奖最佳导演奖的"墨西哥三杰"阿方索·卡隆、亚利桑德罗·冈萨雷斯·伊纳里多、吉尔莫·德尔·托罗,比如《弗里

达》(Frida, 2002)、《墨西哥往事》(Once Upon a Time in Mexico, 2003)的女星塞尔玛·海耶克，为《寻梦环游记》(Coco, 2017)中"埃克托"一角配音的盖尔·加西亚·贝纳尔，都是出身于墨西哥的杰出电影人才。

这片神奇的辽阔土地上滋养出了大量充满想象力、浪漫精神的艺术家，也包容了来自世界各个角落的异乡人，如受邀去墨西哥拍了《墨西哥万岁》(Que Viva Mexico! — Da zdravstvuyet Meksika!, 1979)的苏联电影之父谢尔盖·爱森斯坦，和被佛朗哥政权驱逐、前往墨西哥定居三十多年的西班牙超现实主义电影大师路易·布努埃尔。这些艺术家带来了当时世界上先进的艺术理念，推动了墨西哥电影的革新，为墨西哥发展本土电影贡献了力量。墨西哥电影因而在辽阔的西语区国家有着稳定的市场。同时，墨西哥紧邻美国，导致墨西哥电影发行曾长期被美国买办控制，为美国来的游客定向提供"闹剧片""地方风俗片"等。在 1951 年，墨西哥本土电影年产量达到 121 部，观影人次在 1954 年达到 1.62 亿人次，接近欧洲的平均水平。

自从拉丁美洲解放运动以来，拉丁美洲多国长期政权更迭频繁，密集地诞生了世界上数量最多的军事独裁者，这导致拉美地区与西方发达国家的关系极其不稳定。受到政治和外交形势等客观因素影响，拉美地区的电影产业发展间歇性地进入停滞状态。挑战的同时也伴随着机遇。国际关系的长期动荡，给了拉美地区抵制好莱坞文化入侵，发展本土电影的机会。20 世纪 60 年代，巴黎、智利、古巴、墨西哥等国家相继出现新电影运动，以反映现实和聚焦本土历史为目的，将神秘主义、幻想、革命与现实生活结合起来，形成强烈的拉美文化气质。紧接着拉美地区又频繁出现军事政变，大量艺术家流亡海外。直到 80 年代，随着拉丁美洲地区政局的稳定，拉丁美洲电影工作者委员会和拉丁美洲新电影基金会等组织成立，致力于拉丁美洲电影产业的独立和一体化发展，推进拉丁美洲文化的传播。

一直以来，拉丁美洲本土电影在做出本土化和类型化尝试的过程中，形成与土地、空间联系异常紧密的死亡美学、"恋地情结"和魔幻现实主义风格。这与拉丁美洲数百年的被殖民历史、民族大融合的历史，百余年来风起云涌的独立运动、二战以来走马灯似的政权轮替和大屠杀、大隔离的血泪史密不可分。

近年来，拉美地区涌现了《中央车站》(Central do Brasil, 1998, 巴西)、《烈焰焚币》(Plata quemada, 2000, 阿根廷)、《弗里达》(2002, 墨西哥)、《上帝之城》(Cidade de Deus, 2002, 巴西)、《墨西哥往事》(2003, 墨西哥)、《谜一样的双眼》(El secreto de sus ojos, 2008, 阿根廷)、《蛮荒故事》(Relatos salvajes, 2014, 阿根廷)等在国际上获得广泛好评、类型多样的优秀本土电影，令广大观众对这片神秘的、洋溢着热情的土地充满了兴趣。

第二节 美国电影《惊魂记》

一、课程导入

《惊魂记》(又名《精神病患者》)上映于好莱坞黄金时代进入衰退期的1960年,是著名悬疑大师希区柯克的代表作,被认为是现代恐怖片的开山之作。《惊魂记》改编自罗伯特·布洛克的同名小说。小说的灵感则来源于一则真实的新闻报道——埃德·吉恩,一个威斯康星州孤僻的普通人,竟然是冷血杀手。充满创作热情的希区柯克发掘了这篇短篇小说,对这个故事完成了伟大的影视改编。

二、影片信息

导演: 阿尔弗雷德·希区柯克

制片: 阿尔弗雷德·希区柯克

编剧: 约瑟夫·斯蒂凡诺/罗伯特·布洛克

主演: 安东尼·博金斯/维拉·迈尔斯/约翰·加文/珍妮特·利

片长: 109分钟

语言: 英语

制片国家/地区: 美国

上映日期: 1960-06-16(纽约首映)/1960-09-08(美国全境)

英文名: Psycho

故事简介:

大都会凤凰城的摩登女郎玛丽安每周五都趁着午休时间,去和情人山姆约会。由于巨大的经济压力,山姆不愿意与玛丽安发展正式关系。一天,玛丽安再度被情人拒绝后,私吞了公司的4万美金公款,潜逃出城。在潜逃途中,玛丽安遇到了恶劣天气,住进了一家汽车旅馆"贝茨旅馆"。玛丽安和老板诺曼聊天,得知他有一个控制欲强、嫉妒心很强的母亲。当晚,她在浴室时被突然冲进来的老妇人杀害。

玛丽安的公司老板雇了私家侦探,和她姐姐莱拉、情人山姆一起寻找玛丽安的下落。追踪到贝茨旅馆时,侦探也突然消失。莱拉和山姆配合潜入贝茨旅馆,发现了藏在酒窖的骷髅,揭开了事情真相:原来,杀人的"贝茨太太"是诺曼人格分裂出来的母亲的人格。早在十

年前,诺曼就因无法接受母亲找了男人,将母亲和情人杀害。

获奖记录:
第18届美国金球奖剧情类最佳女配角。

特色之处:
直击当代人的心理恐惧,现代恐怖片的开山之作。

三、影片赏析

<h3 style="text-align:center">惊 声 尖 叫</h3>

作为悬念大师希区柯克的代表作,《惊魂记》在上映当年以80万美金的投入,获得全球5 000万美元的票房收益。尽管观众为希区柯克营造的悬念和恐怖刺激痴迷不已,形成了风靡美国的观影潮,《惊魂记》却因内容过于边缘、敏感,常年处于受争议状态,主演安东尼·博金斯更是因此饱受精神问题困扰数十年。此后多年,本片一直在主流文化界受到批评。

1. 悬念大师和他的麦格芬

"电影在于形式"——阿尔弗雷德·希区柯克

生于英国的著名导演阿尔弗雷德·希区柯克是世界公认的最伟大的悬疑大师。1939年,希区柯克远渡重洋去往美国,拍摄了《蝴蝶梦》(*Rebecca*,1940),奠定了他在好莱坞的地位。此后三十年,他在好莱坞电影史上留下了一系列叫好又叫座的经典作品。

希区柯克成功将"悬念"引入他的作品。希区柯克悬疑电影中有一些显著的共同特征,比如金发美人,比如心理学,比如"麦格芬"。

何为"麦格芬"?

有这样一个故事,专门用来解释"麦格芬":

在一列火车上,一个乘客问对面的乘客:"你行李架上的箱子里装了什么东西啊?"对面的人回答是麦格芬,一种用来在苏格兰高地捕狮的工具。前者更加疑惑:"可是苏格兰没有狮子啊。""那么麦格芬也不存在了。"

这就是希区柯克讲故事的一种手法。在观看希区柯克作品时,我们会经常性地感知到自己似乎落入到这样一种"陷阱"之中,却不由得为之着迷,猜测这到底是不是陷阱,为了主人公的遭遇陷入恐慌。观众不知不觉成为电影的参与者,成为悬念的共犯,这就是麦格芬的

作用。

在《惊魂记》中,希区柯克塑造"贝茨太太"这个人物形象的过程,就是麦格芬的设置过程。观众一直被电影中的情节所引导,听到诺曼和"母亲"的争吵,看到二楼卧室窗前妇人的剪影,认定犯下两宗杀人案的就是从未正式露脸、只留下剪影和声音的贝茨太太。直到大结局,随着玛丽安的姐姐莱拉冲进地下室的酒窖,看到了那具尸骨,才恍然大悟:原来真正的贝茨太太早就不在人世,自己潜意识先入为主的凶手"贝茨太太"并不是真实存在的。

希区柯克甚至把"麦格芬"带入到幕后。为了影片上映后达到预期的效果,他要求全体制作人员对剧情及影片结局严格保密,不可泄露任何细节。他还若有其事地在选角时公开招募"贝茨太太"的扮演者,甚至公布了入围名单。希区柯克成功制造舆论的营销策略,就是在幕后设置"麦格芬"的过程。

在希区柯克式的悬疑叙事中,类似剧情前后期待落差越大,麦格芬的设置就越成功,观众的意识就越发彻底地被导演玩弄于股掌之间。作为追求完美形式的电影创作者,数十年来,希区柯克对"悬念"的设置,无人能出其右。

2. 弗洛伊德

当代英国大导演克里斯多夫·诺兰有一部被影迷疯狂追捧的"烧脑神作"《盗梦空间》(*Inception*,2010)。除了运用空间可以叠加的概念外,诺兰用一整部电影来解析梦境与现实、与记忆、与童年经历造成的潜意识的关系。这是奥地利精神病学家西格蒙德·弗洛伊德创立的精神分析学派的最重要内核。此外,《致命 ID》(*Identity*,2003)、《禁闭岛》(*Shutter Island*,2010)等影片,也都是在叙事中成功运用多重人格、梦境、潜意识、偷窥欲、童年阴影等心理学概念搭建起完整世界观的推理、惊悚类电影。这类电影深受一些特定的影迷群体的喜爱。而最早将精神分析成功运用到电影创作中的,正是悬念大师希区柯克。

图 3-1 电影《惊魂记》剧照(1960 年,阿尔弗雷德·希区柯克导演)

《爱德华大夫》(*Spellbound*,1941)是希区柯克将精神分析学引入电影较早的尝试。在创作过程中,希区柯克请来西班牙超现实主义画家萨尔瓦多·达利担任美术总监,专门打造片中男主角"爱德华大夫"光怪陆离的梦境。这些梦境对希区柯克这位完美的形式主义者来说,是电影艺术表达的标志,也是悬念设置的关键。

与毕加索、米罗并称为西班牙现代艺术三杰的达利,早在《爱德华大夫》多年以前就曾涉足电影界。1929 年,他与同乡好友、著名导演路易斯·布努埃尔在巴黎合作完成了超现实主义电影的代表作《一条安达鲁狗》(*Un chien andalou*)。这部短片基于布努埃尔和达利的梦境,完全摒弃了理性和故事性,只追求镜头表达的艺术性,在电影史上具有非同一般的革新意义。《一条安达鲁狗》让布努埃尔一跃走红成为知名导演,也给达利的绘画生涯奠定了坚实的基础。

希区柯克引导达利进行天马行空的创作,最终呈现出了《爱德华大夫》片中令人着迷的梦境:墙上挂着密布着眼睛的窗帘、赌场超常规的大桌子、扭曲的车轮、巨大的翅膀……这部电影在好莱坞大获成功。片中最为关键的悬念解密环节正是建立在精神分析学的基础上:作为精神分析学专家的女主角康丝坦斯通过解析男主角"爱德华大夫"的梦境,挖掘出了他刻意选择忘记的童年记忆,解开了他失忆的真相(他在童年时期将弟弟的意外死亡归咎于自己,强制忘记这段记忆;成年后目睹爱德华大夫被杀的类似场景,触发了埋藏多年的心理创伤和自我保护机制:他的潜意识为了自我保护而再次选择性失忆),并且还原了真正的爱德华大夫被杀的真相,洗清了男主角的嫌疑。

弗洛伊德相信,人的一切行为都与童年经历有关,而每个人生来都面临童年经历引发的"弑父恋母"的"俄狄浦斯情结"。具体到《惊魂记》的案例中,诺曼·贝茨这个人物形象从思想到行动都是完全符合"俄狄浦斯情结"特征的。对诺曼来说,他的人生中没有"父亲"这个角色的存在。与世隔绝的、和强势母亲相依为命的漫长童年,让诺曼对母亲产生了过度依赖。这样的童年,让诺曼的人格中形成了极为强烈的,并且不会随着童年的终结而消逝的恋母情结。直到母亲的生活中出现了新的男人,此时,诺曼已经成长到青春期,他没有能力去考虑母亲作为女人的情感需求,内心的恋母情结外化为对母亲病态的占有欲和突然爆发的"弑父"情结。面对突然闯入母子世界、试图充当诺曼"父亲"角色的陌生男人,诺曼的"弑父"情结不会像普通人一样受到丝毫道德的约束,必然将原始冲动转化为行动。在"弑父"的同时,诺曼杀害了"背叛"、"抛弃"了自己的母亲。

而诺曼心中赖以生存的"恋母"情结,依然不会因为母亲去世而消退,而是愈演愈烈,甚至让他无法面对"母亲已死"和"母亲是被自己杀害"的现实。因此,为了保持母亲还活着的状态,诺曼只能通过分裂出一个人格去假扮母亲,留下生活的痕迹,来感知母亲的存在。而他分裂出的母亲的人格,既有母亲过往的强势作风,又添加了诺曼对完美母亲的想象,还将他自己嗜血杀人的人格转移给"母亲"。这样,他可以在"母亲"的占有欲中得到被爱的满足,又可以把杀人的全部罪行推卸给"母亲",免除良心的谴责。

3. "浴室"和现代恐怖

希区柯克活跃于好莱坞黄金时代盛极而衰的二十年。《惊魂记》被称为现代恐怖片的开山之作。那么,为何悬疑大师希区柯克的《惊魂记》能被冠上"恐怖片"的标签?其中的现代性又是指什么?

西方恐怖片一般分为古典时期和现代时期两个阶段,分水岭就是 1960 年的《惊魂记》。古典时期的恐怖片一般都受玛丽·雪莱的科幻小说《弗兰肯斯坦》(Frankenstein)影响,从故事背景到人物都有着浓厚的哥特式风格:科学怪人、山中怪兽、荒野别墅以及蓝色药丸等元素,成为经典搭配。这一时期的代表作品就是数次被翻拍的《弗兰肯斯坦》系列,《变身怪医》(又名《化身博士》,Dr. Jekyll and Mr. Hyde,1931),《隐形人》(The Invisible Man,1933)等。古典时期恐怖片营造的恐怖氛围,是人类面临高速发展的社会文明,产生对未知世界的恐惧和无所适从。尤其是工业革命以来,自然科学的发展使人类产生前所未有的对宗教的质疑,这加剧了人对死亡的好奇和对世界的困惑。

而以《惊魂记》为代表,现代恐怖片向受众传达的恐惧,从对不断变化的未知世界的恐惧转变成了人类对已知环境,对周围人的恐惧。此类恐怖片中,吸血鬼、僵尸、科学怪物不再是主角。取而代之的是诺曼这样的邻家男孩。他们表面上是你我的邻居,是每天光顾的商店老板,实际上是无法抑制杀人渴望的连环杀人狂。人所畏惧和好奇的"恶魔"不再是肉眼可以辨认的异类,而是人的心魔。

《惊魂记》之所以成为现代恐怖片的开山之作,与该片留给电影史最为经典的"浴室"片段是分不开的。这个教科书式的片段讲的是:玛丽安入住贝茨旅馆后的夜晚,在房间的浴室里时,被突然冲进来的老妇连捅数十刀,倒在淋浴中。

这段时长只有四十几秒的凶杀现场的片段,运用了 80 多次镜头的快切。虽然没有任何凶器刺入肉体的场景,但每一个挥刀的镜头演员都是用力挥到镜头外,这让镜头充满张力;没有血肉模糊的受害者尸体;没有血液四溅、血流成河的现场,只有几滴血液随着淋浴流进下水口;甚至正在淋浴的受害者的身体也全部是局部特写和脸部大特写……高超的镜头运用,配上快节奏、有穿透力的以弦乐为主的背景音乐,虽然浴室片段的全部镜头没有出现任何不符合当时好莱坞的审查法《海斯法典》的内容,但数十年来,这一经典片段一直不停地向观众们传播着恐惧,成为广大观众观影后的梦魇。

除了在拍摄技巧、表现形式上的无可挑剔,和成功表达的隐晦的犯罪事实,"浴室"片段真正令我们感到恐惧,令本片直接被划入恐怖片的范畴的最主要原因,就是这一短小精悍的片段给观众带来了强烈的心理暗示:大家熟悉的生活场所,每个人每天都会进入的场合,都

是不安全的。我们自以为了解的人,都有不能见人的一面。

1935 年,好莱坞第一部彩色电影《浮华世界》(Becky Sharp)问世。在彩色电影已经非常普及的 1960 年,希区柯克在拍摄《惊魂记》时却选用黑白胶片,反而标新立异。这样的选择一方面应该是出于成本的考虑,另一方面或许是希望避免用视觉刺激来破坏影片想要营造的心理恐惧。

从猎奇的哥特式小说般的设定,发展到随处可见的现实生活,恐怖片带给观众的恐惧由对未知的恐惧,衍生到每个人都过于熟悉的生活场所,这便是《惊魂记》作为恐怖片的一分子所展示的现代性。经典恐怖片特色鲜明的视觉效果,对观众产生了一定的间离效果,不论是观众看到传说中的狼人还是吸血鬼,心中产生的恐惧并不会持续很久。人们或许会相信它们的存在,但昼伏夜出的吸血鬼只会在东欧的古堡出现,科学怪人弗兰肯斯坦制造的怪物是肉眼就可以辨别的;而现代恐怖片塑造了各种现实生活中看起来平平无奇、生活在都市角落的杀人恶魔,这样的心理建设打破了电影荧幕为观众心理设置的防线,成功使观众将观影时产生的恐惧不知不觉带回了日常生活中去。

除了对观众带来恐怖情绪之外,本片对演员的心理也产生了持久的影响。主演安东尼·博金斯在扮演诺曼这个角色后,一生都饱受精神问题困扰;扮演玛丽安的珍妮特·利时隔多年都需要反复确认门窗是否关紧才敢进浴室洗澡。

四、拓展思考

1. 现代恐怖指的是什么?
2. 有哪些电影中的"梦"让你印象深刻?
3. 请描述你理解的"麦格芬"。

第三节 美国电影《阿甘正传》

一、课程导入

1994 年是被影迷称为"上帝想看电影了"的一年。在这一年,各国电影界涌现了一大批优秀的经典作品,包括《辛德勒名单》(Schindler's List)、《肖申克的救赎》(The Shawshank Redemption)、《这个杀手不太冷》(Léon)、"红白蓝三部曲"之《红》(Trois couleurs: Rouge)《蓝》(Trois couleurs: Bleu)、《四个婚礼和一个葬礼》(Four Weddings and a Funeral)、《低俗小说》(Pulp Fiction)、《狮子王》(The Lion King)、《生死时速》(Speed),华语电影的《饮食

男女》《大话西游》《东邪西毒》《活着》等。在当年上映的诸多英语语种电影中,最大的赢家是感动了万千观众也打动了奥斯卡评委的励志电影《阿甘正传》。

二、影片信息

导演:罗伯特·泽米吉斯

制片:温迪·芬德曼,查尔斯·尼沃斯

编剧:瑞克·罗斯

主演:汤姆·汉克斯,罗宾·怀特,加里·西尼斯,莎莉·菲尔德

片长:142 min

制片国家/地区:美国

语言:英语

上映日期:1994

英文名:Forrest Gump

故事简介:

阿甘生于美国南部的阿拉巴马州,是一个智商低于平均水平的孩子。他在单亲家庭长大,在妈妈的庇护下上了学,牢记邻居詹妮"快跑"的忠告,克服了行走障碍,摆脱了霸凌者,作为体育特长生跑进了大学;大学毕业后,阿甘应征入伍去了越南,结交了友人,在战场上跑出了活路;回到美国后阿甘受到了肯尼迪的接见;他偶遇了沉迷于嬉皮文化、反战运动的詹妮;上级发现他有打乒乓球的天分,派他参加了"小球转大球"的外交使团;阿甘容易满足,不懂得算计,只有真心。他遇到了所有良机,发了大财;与此同时,詹妮不满一切,不断质疑、不断反抗,参加了那个年代的所有反文化运动。最终,一无所有、身患艾滋的詹妮带着她和阿甘的儿子回到了阿甘身边,与阿甘度过了最后的、最快乐的日子。阿甘像母亲当年护送自己一样,每天送儿子上学。

获奖记录:

第52届美国金球奖(1995)剧情类最佳影片、剧情类最佳男主、最佳导演;

第48届英国电影和电视艺术学院奖(1995)最佳特效;

第21届土星奖(1995)最佳奇幻电影、最佳男配角;

第68届美国电影奥斯卡金像奖(1996)最佳影片、最佳男主角、最佳导演、最佳改编剧本、

最佳电影剪辑、最佳视觉效果。

特色之处：

一部平民史诗，一部特效大片。

三、影片赏析

一部战后美国史

每个人都能从《阿甘正传》中收获不同的体会。这部有着丰富的历史纵深、包容了宏观和微观叙事的平民史诗，在1994年感动了无数观众。

1. 平民史诗

用小人物的一生来展现一段特定时空背景下的历史，是宏大历史叙事平民化的常用手法。《阿甘正传》对于观众来说，就是一部美国历史的缩影。电影通过阿甘和詹妮两个人的人生经历，完整地呈现了战后美国历史。用现实主义手法，塑造平凡小人物的人生经历的同时，让小人物在机缘巧合下亲历、见证四十年间美国历史的几乎全部关键时刻，成为历史的参与者、缔造者，从而营造了一种后现代的历史奇观。

阿甘和詹妮，都是二战后的婴儿潮期间出生的美国人。这批人在包括世界观在内都很混乱、缺乏秩序的战后重建时期度过童年，自然而然成长为质疑一切的年轻人，即20世纪60年代反战运动、"嬉皮运动"的人群——被美国主流社会形容为"垮掉的一代"。在詹妮短暂的一生中，从不满足于现状，她怀疑一切、打破一切、挑战一切；而智商低于平均水平的阿甘，不懂得什么是质疑，他只能相信，信奉母亲的"生活就是一盒巧克，你永远不知道下一块是什么味道"教诲，牢记詹妮的"快跑"的忠告。他不懂得质疑，只懂得接受和感恩。截然不同的人生信条，直接导致了截然不同的人生轨迹：阿甘在童年时期偶遇猫王，接受过肯尼迪总统接见；与约翰·列侬一同上过电视；他经历了橄榄球生涯、参军生涯、"小球转大球"；他是跑步横穿美国等事件的主人公，还启发了乔布斯；他甚至歪打正着地抓住了机会致富。相对应的，詹妮参加了反战游行、"嬉皮运动"；多年颠沛流离后，她感染了艾滋病，在去世前回到了阿甘的身边……不被父亲爱、一生梦想渴望逃离的詹妮，和一生被母亲呵护、守护着家园的阿甘，这两个没有很多交集的人生经历合起来，就是完整的美国历史，包含着一代美国人记忆中全部光荣、热血、阴暗、阵痛的美国历史。

2. 媒介运用以及数字媒体技术探索

众所周知，为了营造逼真的历史感，本片在叙事中穿插了大量的真实历史事件。二战

后,人类已经进入了电视传媒时代,这些历史事件留下了丰富的影像资料。这些真实的影像资料,通过技术手段被运用到镜头语言中去。

通过数字媒体技术的介入,影片多处呈现出阿甘和詹妮出现在真实影像资料中的效果。例如,阿甘从越南返回,接受时任美国总统的肯尼迪接见,还与肯尼迪进行了对话。在这组镜头中,肯尼迪的形象是真实影像。经过后期电脑合成,阿甘和肯尼迪的同框和跨越时空的对话得以完成,并且达到了以假乱真的效果;阿甘还上了电视节目,和约翰·列侬一起接受了采访,这也是用同样的方式完成的;另一个例子是阿甘在杂志上看到了詹妮的照片,则是演员模仿当时一张充满争议并引起全美轰动的照片拍摄而成。

二战后,在电视问世并广泛进入普通家庭的时代,电视这种新的传媒形式异军突起。婴儿潮这一代人从小就开始看着各式各样的图像、影像长大,电视节目和形形色色的广告充斥着他们的生活。人类进入了图片化思维的时代。因此,"真实"的影像资料在《阿甘正传》这样一部讲述二战后美国历史的影片中,彰显了不可或缺的地位。

得益于日益进步的后期技术的辅助,这些珍贵的"影像资料"使阿甘这样的"历史长河中的小人物",对了解历史、甚至亲历了那些历史瞬间的观众来说更加可信,更加亲切。除了《阿甘正传》,这样的表现手法,在很多叙事需要较强历史纵深的电影中都有所运用。塞尔维亚导演埃米尔·库斯图里卡的代表作,历史奇幻电影《地下》(Underground,1995,第 48 届戛纳电影节金棕榈奖获奖作品)中,出现了大量主角皮特和当时南斯拉夫领导人铁托同框的镜头,皮特甚至出现在了铁托的葬礼。这些镜头同样全部都是真实影像资料加上后期的电脑合成技术。

此外,阿甘在介绍自己的名字取自"内战时的一位英雄,和我们有点亲戚关系"时,画面上是《一个国家的诞生》中 3K 党的形象,这个片段也是由演员表演和电影原片合成的结果;在华盛顿林肯纪念碑前的反战演讲和阿甘在大学参加橄榄球比赛的两场戏中,熙熙攘攘的人群和观众都是将现场的少数群众演员"复制粘贴"达成的效果;阿甘参军时期的上司丹上尉的断肢效果,同样由蓝幕拍摄加后期电脑合成完成。

1994 年被影迷誉为电影奇迹的一年。在 1995 年奥斯卡金像奖的惨烈角逐中,《阿甘正传》大获全胜,在 13 项提名中,斩获包括最佳影片、最佳导演、最佳男主角、最佳改编剧本、最佳剪辑、最佳视觉效果在内的六项大奖。

由于影片呈现的视觉效果过于真实,观众往往忘记了《阿甘正传》是特效大片。是的,本片被称为特效大片是毫不夸张的。与大众的印象有所偏差的是,《阿甘正传》除了有历史、传记、励志等大众熟知的标签以外,还获得了奥斯卡金像奖的最佳视觉效果奖和美国科幻电影

界的最高奖——土星奖的最佳奇幻电影奖。本片的导演罗伯特·泽米基斯,本身就是数字技术运用的狂热爱好者和先驱者。除了本片以叙事需要为前提的多处数字技术的精彩运用,导演还在科幻片《回到未来》(*Back To The Future*,1985)、《超时空接触》(*Contact*,1997),动画片《谁陷害了兔子罗杰》(*Who Framed Roger Rabbit*,1988),史诗片《贝奥武夫》(*Beowulf*,2007)等作品中,大量运用了数字媒体技术,并开拓性地运用了全真人动作捕捉技术。这些优秀的特效作品都是土星奖的常客。

3. 随风而逝

《随风而逝》(*Blowin' In the Wind*)是《阿甘正传》中的一首插曲,是创作歌手、美国乡村民谣大师、诺贝尔文学奖获得者鲍勃·迪伦创作于1962年的代表作品。鲍勃·迪伦与阿甘和詹妮成长于同样的时代背景。《随风而逝》问世时,鲍勃只有二十岁出头。这首歌的歌词充满对传统"男性气质"的质疑,特别是在排比的对"男人"的定义发问后,多次重复"我的朋友啊,答案随风而逝"这句,更是传达了一种无畏的精神和对传统大男子主义的蔑视。这样的情感,在深受战争影响的一代年轻人中间传播,凝聚了强烈的思想共鸣。可以看出,鲍勃创作这首歌受到了当时反战的时代浪潮的深刻影响。《随风而逝》被当时美国的大量响应反战号召的青年追捧,并在1963年夺得全美排行的亚军。

片中,不会思考战争是否正确的阿甘随大流应征入伍,抱着活着回家的简单愿望;同时,梦想着成为歌手、热衷于参加各种反战运动的詹妮,拿着吉他演唱了这首鲍勃的经典歌曲。而这首歌重复多次的"随风而逝"令人不得不联想到贯穿全片的那片随风游走的白色羽毛,加上阿甘牢记的母亲的那句教诲:"生活就像一盒巧克力,你永远不知道下一块是什么味道。"三者结合起来,不难得出影片想要传达的一种在不可阻挡的历史浪潮中,在无法预测的人生中,小人物的豁达和坦然。

4. 蒙太奇

《阿甘正传》的故事,有着庞大的近乎奇幻的时空跨度,繁杂的历史背景以及大量相关的历史事件。因此,在倒叙的结构中,蒙太奇手法的大量运用和阿甘作为讲述者的旁白画外音,对整部影片的完整叙事产生了重要作用。蒙太奇手法让本片的叙事打破传统的时空限制,拥有了极大的表达上的自由。

首先,在介绍阿甘名字的来源、战友巴布的家庭背景、约翰列侬被枪杀的结局等片段时,画外音与一组剪接镜头共同展开叙事,这是叙事蒙太奇。由于登场人物众多,包括真实人物和虚构人物,叙事蒙太奇多次被运用。旁白在《阿甘正传》作为参与叙事的重要部分,其重要性难以忽略。

交叉式平行蒙太奇，主要用于展现阿甘和詹妮不同时期的人生境遇的这两条叙事线。阿甘上大学、参军、捕虾经商；詹妮参与反战运动，当"嬉皮士"流浪，受毒品困扰……生活在不同空间的两个人的轨迹不断交叉出现。

重复蒙太奇，是通过反复出现一些镜头、物品，构成强调，形成代表影片主题的符号，来深化主题，增加寓意和艺术效果。《阿甘正传》中，同样巧妙地运用了重复蒙太奇：首先是片头和片尾都出现的那片随着风游走的白色羽毛，"羽毛"的重复出现，让观众意识到这个元素是重要的，是有寓意的。重复蒙太奇的手法赋予了羽毛符号的意义；另外是多次出现的巴士车到站。儿童时期的阿甘被母亲送上校车，成年后的阿甘被送上参军的大巴车，阿甘送自己儿子去上幼儿园，这三个情节的前后呼应，展现的是阿甘的人生轨迹和生命的延续和轮回。此外，阿甘是坐在公交站的长椅上向来来往往的过客（观众）讲述他的一生的。每次公交到站，他的听众就换一批人。也就是说，每个听众听到的都不是完整的人生故事，而是片段。这同样能看出阿甘的豁达。

四、拓展思考

1. 数字媒体技术的运用对电影带来了怎样的机遇和挑战？
2. 列举蒙太奇手法在电影中的三处运用。
3. 你认为羽毛代表了什么？

第四节 美国电影《肖申克的救赎》

一、课程导入

《肖申克的救赎》在豆瓣电影的条目有214万用户给出评分，得分为9.7分，多年来一直位列豆瓣电影top250榜单第一名。这部"越狱片"或许是中国观众最为熟悉的好莱坞电影。然而在上映当年，《肖申克的救赎》在票房和口碑上的成绩都不尽如人意。

二、影片信息

导演： 弗兰克·德拉邦特
编剧： 弗兰克·德拉邦特/斯蒂芬·金
主演： 蒂姆·罗宾斯/摩根·弗里曼/鲍勃·冈顿/威廉姆·赛德勒
制片国家/地区： 美国

语言：英语

上映日期：1994-09-10（多伦多电影节）/1994-10-14（美国）

片长：142分钟

英文名：The Shawshank Redemption

故事简介：

1947年，一位银行家的妻子和她的情人突然被枪杀，丈夫安迪成为唯一的嫌疑人。很快安迪被捕，并被指控双重谋杀。在缺乏任何关键证据和安迪的认罪口供的情况下，陪审团认定安迪有罪，法官判处无期徒刑。安迪被投入肖申克监狱服刑。狱中，安迪交到了朋友瑞德，也不可避免地受尽凌辱。他坚持要求重审自己的案子。数年后，真凶在因其他事件落网后坦白自己曾犯下安迪妻子的谋杀案，但典狱长仍拒绝安迪重审的请求。安迪开始策划越狱，通过与警长、典狱长合作，换取相对自由的空间。经过19年的不懈努力和周密计划，在一个暴雨之夜成功越狱。随后他逃往墨西哥，开始新生活。

获奖记录：

报知映画赏（1995）最佳外语片；

日本电影学院奖（1996）最佳外语片。

特色之处：

<p align="center">春天的希望，人性的救赎；
忙于生，忙于死。</p>

三、影片赏析

丽塔海·华兹，《圣经》和救赎

如果让影迷们票选奥斯卡金像奖92年历史中最大的遗珠是哪部电影，相信有一部电影一定会遥遥领先，那就是《肖申克的救赎》。这部在上映初期并不叫座的影片，在1994年当年票房惨淡，奥斯卡颗粒无收，几乎没有掀起任何浪花。然而随着时间的流逝，《肖申克的救赎》口碑越来越发酵。终于，这部关于自我救赎的影片，成为影迷心中不可撼动的不朽经典。

1. 影视改编

电影业者从文学、漫画、新闻报道，甚至游戏中寻找素材进行影视改编，一直以来都是电

影创作的重要途径。《肖申克的救赎》是改编的最成功案例之一。《肖申克的救赎》改编自美国著名小说家、惊悚大师斯蒂芬·金的中篇小说《春天的希望——永远的丽塔·海华兹与肖申克的救赎》，收录在作者的畅销小说集《四季奇谭》中。

导演在将这部中篇小说影像化的过程中，除了在视听元素方面增加了文字无法达到的感官刺激，还在剧本的二次创作过程中对情节和人物关系进行了适度调整，增加了一些情节，丰富了人物形象，使人物矛盾和戏剧冲突更加突出。

在小说中，安迪在狱中度过的19年间，肖申克监狱前后换了多任典狱长。而电影为了在有限时间内完成叙事，强化戏剧冲突，制造了一个最大的反派，让他成为安迪对抗的极"恶"的具体形象。因此，19年间典狱长变成了同一个人。如此以来，对观众来说，安迪的越狱，典狱长的畏罪自杀，才更符合善有善报恶有恶报，更加令观众达到心理的满足。

电影中还增加了老布的戏份，用一个完整段落交代了老布在服刑50年即将被释放前抗拒出狱，试图伤害狱友增加刑期；出狱后又由于始终无法适应回归社会的生活，最终自杀的悲剧。老布就像那只被放生后又自己飞回到监狱的鸟一样，丧失了在正常环境下生存的能力。丰富老布这个角色，在叙事上是为了与同样在狱中度过数十年后回归社会的瑞德，进行对比效果。

此外，选角上，扮演安迪的蒂姆·罗宾斯，扮演瑞德的摩根·弗里曼，都与小说中的人物形象描述有所不同。安迪在小说中的形象是矮小瘦弱的白净书生，而蒂姆·罗宾斯身高196厘米，高大魁梧。作为小说和电影的叙事视角的瑞德，在小说中是个爱尔兰裔白人，而摩根·弗里曼是至今全世界最著名的非洲裔黑人演员。这样的选角，无疑增强了安迪作为全片"希望"的化身的印象。亲切的黑人面孔，也使电影对观众来说亲和度更强。

2. 音乐元素的运用

安迪筹建狱中图书馆时收到的捐赠物中包括了一张唱片，是莫扎特歌剧《费加罗的婚礼》。他用狱中广播给狱友们放了其中一段女声二重唱《晚风轻轻吹过树林》（Che Soave Zeffiretto）。从送唱片到广播歌剧，整段情节来自于电影的原创。

狱友们的反应，用片中瑞德的旁白来讲，是"到今天我还不知道那两个意大利娘们在唱些什么，其实，我也不想知道。有些东西还是留着不说为妙。我想她们该是在唱一些非常美妙动人的故事，美妙得难以用言语来表达，美妙得让你心痛。告诉你吧，这些声音直插云霄，飞得比任何一个人敢想的梦还要遥远。就像一些美丽的鸟儿扑腾着翅膀来到我们褐色的牢笼，让那些墙壁消失得无影无踪。就在那一刹那，肖申克监狱的每个人都感到了自由"。

这段广播歌剧的片段与意大利经典电影《美丽人生》中，男主角在集中营想方设法用唱

片机广播了一首法语歌剧《霍夫曼故事》的选段《船歌》,有异曲同工之妙。不论对纳粹集中营,还是对肖申克监狱来说,歌剧唱了什么内容是最不重要的。甚至可以说,创作者设计这样的情节,是为了"听不懂"才刻意选择了并不通俗的歌剧选段。只有在听不懂歌词的情况下,音乐旋律本身的感染力,对人性的感召,才能在绝望的牢笼中直击人心。音乐大师理查德·纽曼的原创配乐工作,也为本片增色不少。

3.《圣经》和丽塔·海华兹

《肖申克的救赎》片名中的"救赎",是基督教用词。基督教相信,人降生在世间都是有原罪的,要经受苦难的一生才能洗刷自己的原罪,才能获得救赎,死后上天堂。与宗教意义相对应的是,安迪用来挖地道的锤子,就藏在一本《圣经》中。电影中除了安迪逃走之后,典狱长搜查安迪房间外,还有一次,典狱长在搜查安迪的房间时还将那本藏着锤子的《圣经》拿了起来,差点打开,观众的心也跟着揪了起来。

这本《圣经》被安迪留给典狱长,还写上了自诩救世主、在肖申克充当上帝的典狱长的口头禅"得救之道,就在其中"。此外,典狱长办公室内挂了"主的审判即将降临"的巨幅十字绣,这与最终典狱长饮弹自尽的结局相呼应。

《圣经》和圣经元素以重复蒙太奇的手法不断出现在片中,使本片有了浓厚的宗教色彩。而安迪用19年时间成功实施越狱计划,将典狱长送去接受"主的审判",并且为狱中的好友瑞德开拓了一条新的生路。对安迪这个人物来说,"救赎"并不是宗教意义上的救赎,而是安迪作为一个人的自救。如果依赖宗教力量,安迪不会重获自由。这是人性的胜利,是理性的胜利。

原著小说标题中的丽塔·海华兹,是活跃于20世纪四五十年代的著名好莱坞影星。安迪在入狱期间,一共在墙上贴了三张女星的海报,丽塔·海华兹(Rita Hayworth)是其中一位,后来换成了玛丽莲·梦露(Marilyn Monroe),再后来是拉蔻儿·薇芝(Raquel Welch)。这些随着时间流逝更新换代的明星海报,在片中悄悄向观众和安迪提醒着,尽管监狱看起来是静止的、固态的,监狱外的时代车轮是不会停止。对安迪个人来说,这些女星海报还用于向狱友们和典狱长显示自己和大家一样,有着原始的欲望,梦想着阳光、海滩、性感美人。

事实上,"丽塔·海华兹"们对于安迪还有更加具体、更加实用的功能:就像安迪用和典狱长、警长的合作,交换了20年不用换房间的"特权",用一直摆放在室内的《圣经》来藏他用来挖洞的锤子,他用女明星的海报来遮挡自己坚持了19年每晚都挖的地道的洞口,掩饰着自己最大的秘密。

安迪用人类最原始的信仰和欲望,来掩盖自己从未放弃的越狱计划,并有条不紊、没有出纰漏地坚持了19年。观众可以看出,安迪是一个信念极度坚定,并拥有超乎常人的理性心智的人物,这正是安迪这个人物最大的魅力。

4. 逃出生天

片中离开肖申克的人,除了越狱的安迪,还有老布和瑞德。他们是在肖申克度过了几乎一生后,被核准减刑,走正门离开肖申克监狱,回归社会的。犯下了重罪的老布和瑞德被刑满释放,而无辜的安迪选择越狱,逃出生天。含冤入狱的安迪面对不公表现出了超乎常人的冷静。当他判断自己的案子重审无望时,安迪不再期待公权力为他伸张正义,转而策划越狱。

老布的悲剧结局提醒着大家,真正的逃出生天不只是指肉体上离开肖申克,离开城堡岩。逃出生天最必不可少的,是内心始终保留着"春天的希望"。

本片通过一些视觉符号,增强了对"重生"、"救赎"的隐喻。

首先关于安迪的越狱,他选择在雷电交加的夜晚,通过自己挖了19年的地道,爬进他凿通的下水管道,在污浊的管道中爬过了五百米,终于在暴风雨中迎来新生。这个片段是全片的高潮,极端天气让安迪走向重生、完成自我救赎的最后一步,增添了紧张刺激和惊心动魄的气氛。

此外,第二天,典狱长发现安迪"人间蒸发",搜查安迪的牢房,一把撕下墙上的拉寇儿·薇芝的海报,发现了隐藏的深不见底的洞。此处,镜头改为由洞内向外拍摄惊愕的典狱长和其他狱警。这个口径为圆形的"洞",占据了整个镜头。安迪从牢房的洞口进入地道开始,爬过起码五百码长的污秽隧道,最终成功逃离肖申克,获得新生。这个"获得新生"的过程,与人类自然分娩的过程有相当程度的类似。拉寇儿·薇芝掩盖着的洞口,更加强了对"重生"这个关键的主题。

本片还运用了设计光影效果,来暗示角色心境的变化、人的正义与邪恶,以及人生处境的光明与黑暗。比如老布出狱的时候,镜头中老布的脚步踏出了肖申克监狱大门的同时,他的身体依然留在监狱大门栏杆的阴影中。参照随后老布无法适应周围没有栏杆的生活而自杀,这个镜头的寓意是非常明显的。与此形成鲜明对比的是,瑞德出狱的时候,画面中阳光明媚,没有一丝阴霾。瑞德的身体背对着镜头,走出监狱的大铁门。同样是出狱,对两个人的镜头处理有着如此明显的区别,这也说明了,困住老布的不是有形的围栏。

5. 观众的选择

《肖申克的救赎》上映于被影迷称作是"上帝想看电影了"的1994年,当年票房惨淡,没能在社会舆论中引发反响。虽然影片在1995年奥斯卡金像奖获七项提名,但惜败于同年热门

影片《阿甘正传》,最终颗粒无收。

然而《肖申克的救赎》的传奇,没有因惜败奥斯卡和票房惨淡而终结,随着影碟的发行、网络传播的兴盛,《肖申克的救赎》在全球影迷中的口碑逐渐发酵,入选百年百大经典电影。在豆瓣和IMDB这样的海内外影评社交平台,《肖申克的救赎》常年位列评分前250名电影第一名,数百万用户打出了五星好评。

《肖申克的救赎》经历了时间的检验,成为最为影迷推崇的电影。这也证明了:尽管大众对电影是否优秀的评判标准,不外乎上映初期影评人、专业奖项的"叫好"和票房的"叫座",但随着电影艺术流通渠道的多元化,电影院早已不是唯一观影的渠道。随着时间的流逝,一些在上映之初受到时代局限性或其他原因影响而未被发掘的瑰宝,终究会发光。

四、拓展思考

1. "救赎"的意义是什么?
2. 丽塔·海华兹的象征意义有哪些?
3. 你最喜欢的小说改编的电影是什么?

第五节　美国电影《蝙蝠侠:黑暗骑士》

一、课程导入

超级英雄作为美国文化的一大标志,在二战等特定历史时期,发挥了凝聚民族精神的重要作用。在和平年代,超级英雄象征了每个少年的梦想,深入到美国的方方面面。在当代的全球化浪潮中,超级英雄代表着"美国梦",作为美国文化输出的载体,借着电影这种更加广泛、更加大众的传播方式,影响了全世界的观众。而克里斯托弗·诺兰镜头下的蝙蝠侠,是美国历史上第一位没有任何超能力的超级英雄,有着更加复杂、更加反英雄的意涵。

二、影片信息

导演:克里斯托弗·诺兰
制片:查尔斯·罗文
编剧:克里斯托弗·诺兰/乔纳森·诺兰
主演:克里斯蒂安·贝尔,希斯·莱杰,迈克尔·凯恩,摩根·弗里曼

片长： 152 分钟

制片国家/地区： 美国/英国

语言： 英语

上映日期： 2008 年 7 月 18 日（美国）

英文名： The Dark Knight

故事简介：

"蝙蝠侠"这个标志的威慑，成功让哥谭市的治安有所好转。同时，在刚正不阿的新任检察长哈维·丹特的努力下，各大黑道组织也不约而同收敛了犯罪行动。此时，一个四处打劫、手段残忍的犯罪者"小丑"出现了。小丑招募了很多阿卡精神病院的病友为他卖命，他一边游说黑道，称蝙蝠侠不死就没钱赚；一边公开扬言要蝙蝠侠摘下面罩出来自首，否则每天都有无辜者死去。法官、警察署长、两名无辜警官被杀后，小丑瞄上了市长、检察长哈维和哈维的女友——检察官瑞秋。瑞秋被杀、自己被毁容后，哈维内心恶的一面，被小丑激发出来。他精神分裂出一个极端黑暗的人格，由哥谭正义的化身"白骑士"变为"双面人"，用极端方式为瑞秋寻仇。这使得蝙蝠侠在将洗钱黑道一网打尽、将小丑送回精神病院后，还不得不面对充满愤怒的哈维。最终，蝙蝠侠背下杀害正义化身哈维的罪名，消失在暗夜中。

获奖记录：

第 12 届圣地亚哥影评人协会奖(2007)最佳影片亚军；

第 12 届好莱坞电影奖(2008)好莱坞年度制片人奖；

第 81 届奥斯卡金像奖(2009)最佳男配角、最佳音效剪辑；

第 66 届美国金球奖(2009)最佳男配角；

第 62 届英国电影和电视艺术学院奖(2009)最佳男配角；

第 32 届日本电影学院奖(2009)最佳外语片；

第 18 届 MTV 电影奖(2009)最佳反派；

第 35 届土星奖(2009)最佳影片、最佳男演员、最佳打斗场面、最佳动作/冒险/惊悚电影、最佳男配、最佳编剧角、最佳特效、最佳配乐；

第 15 届美国演员工会奖(2009)最佳特技演员奖。

特色之处：

超英片的天花板，DC电影的标杆。

最暗黑的蝙蝠侠，最难忘的小丑。

三、影片赏析

永远的蝙蝠侠

时至今日，超级英雄已经形成完整的电影宇宙，培养出了忠实的粉丝，能够按计划量产，每年收获数十亿美金票房。2005年以后的八年时间里，华纳兄弟电影公司出品的"蝙蝠侠三部曲"系列，仍然是众多超级英雄影迷心目中的最爱，尤其是《黑暗骑士》（本片是第一部片名中没有"蝙蝠侠"的蝙蝠侠电影），被视为超级英雄电影能够达到的最顶峰。

1. 关于超级英雄

蝙蝠侠这个形象诞生于1939年，是DC漫画旗下最具代表性的超级英雄之一。DC漫画与漫威漫画齐名，是美国漫画界的两大巨头。超级英雄，是特定历史背景下美国文化的产物。DC与漫威旗下最重要的超级英雄全部诞生于二战前后。在社会秩序混乱、经济萧条、族群冲突加剧、法西斯主义在全球蔓延、战争的恐惧笼罩世界的时代，超级英雄这一类型在崇尚个人英雄主义的美国应运而生。超级英雄大致分为三类：天生拥有各种超能力的外星人、神等非人类（超人、神奇女侠、雷神）、经过主动或被动的基因改造获得了超能力的已经变异的人类（闪电侠、美国队长、蜘蛛侠、惊奇队长等）、通过投入财富掌握科技来提升战斗技能的没有超能力但富可敌国的人类（蝙蝠侠、钢铁侠）。蝙蝠侠是世界上第一位没有任何超能力的超级英雄。

不论出自哪家漫画公司，多数超级英雄诞生于旧有的国际秩序被逐渐打破、新秩序尚未建立的世界观混乱的历史时期。这导致超级英雄们的另一个共同特点：他们都是美国国家形象的代表（尤其是美国队长在二战时期成为激励前线军人、鼓舞国内民众、激发爱国主义情绪的重要文化符号）的同时，几乎都是没有父亲的。蝙蝠侠的父亲托马斯韦恩一心做好事却被劫匪所杀，他的一生被这个梦魇所折磨，却无法真正为父亲报仇；超人是流落在地球的最后一个氪星人，整个种族连同氪星一起被毁灭；钢铁侠托尼·史塔克的隐痛也是少年丧父，没来得及与做军火商的父亲霍华德·史塔克修复疏离的关系；星爵穿越大半个银河系找到了父亲，几乎同时亲手杀掉了父亲……他们丧父、寻父、弑父，可以说，超级英雄都是古希腊俄狄浦斯王式的悲剧人物。

1969年，华纳兄弟影业收购DC漫画，开始大量制作超级英雄真人电影和电视剧系列。

对 DC 影迷来说,至今最令大家骄傲的 DC 电影作品,必然是英国导演克里斯托弗·诺兰执导的几乎没有突出任何超级英雄色彩的黑色电影:蝙蝠侠三部曲。在 2009 年迪士尼公司收购漫威、成立漫威影业,成功打造漫威电影宇宙,扭亏为盈,拯救漫威漫画之前,DC 漫画在华纳兄弟的操盘下,一直称霸超级英雄电影长达数十年。

以 2009 年为分界点,迪士尼打造的漫威电影宇宙,迅速成为全球电影票房市场不容小觑的势力,为迪士尼这个文化帝国的壮大贡献颇丰。就 2009 年以后的作品风格来对比,尽管都是讲超级英雄拯救世界的故事,漫威电影宇宙更加通俗易懂,对话插科打诨,故事情节轻松愉快,有了显著的迪士尼特色;DC 电影世界则在诺兰"蝙蝠侠三部曲"的影响下,相对更加阴暗晦涩,更加成人化。

2. 双重生活和人格分裂

多数超级英雄是有双重身份的,蝙蝠侠也不例外。他的真实身份是布鲁斯·韦恩,一个父母双亡的亿万富翁。韦恩家族代代生活在哥谭市。可以说,他的祖辈建造了哥谭。到他父母这一代,他们依然不惜破产也想拯救哥谭于经济危机的泥潭之中。在儿童时期,布鲁斯亲眼目睹父母被他们试图帮助的流浪汉所杀,产生了对正义的强烈疑惑和对世界的愤怒。成年后,布鲁斯选择了双重生活:对外,他是花天酒地不务正业的败家子;夜深人静时,他成为法外之徒,穿上战袍,戴上面具,作为蝙蝠侠穿梭在哥谭的黑夜中,打击犯罪。

布鲁斯用伪装的第二重身份阻止犯罪,树立"蝙蝠侠"这个令百姓安心,令犯罪者生畏的正义符号。这样的做法和他的宿敌——同样用伪装来制造图腾,患有人格分裂的高智商犯罪分子——小丑在某种程度上如出一辙。而小丑作为 DC 漫画最重要的反派之一,与众多超级英雄相同,经历了父亲角色缺失的童年。因此,虽然如何自证是不是精神病患者,是一个不可能完成任务,但在影迷群体中一直存在着关于蝙蝠侠是不是与小丑一样的精神病患者的争议。

《黑暗骑士》是蝙蝠侠三部曲中的第二部,新上任的哥谭地检署的检察长哈维·丹特被民间称为"白色骑士"。在没有遭遇意外的早期,哈维充分利用法律武器将犯罪者绳之以法,他的做法与蝙蝠侠昼伏夜出,趁着黑夜惩治犯罪者的行为形成鲜明的对照。连"白色骑士"的称号都与片名"黑暗骑士"形成对比。

早期的哈维是布鲁斯心目中完美的正义使者的化身。他甚至认为有正大光明的哈维的存在,"蝙蝠侠"这个标志,这个图腾,这个他的第二人格就可以尘封起来。这样布鲁斯就可以卸下心理包袱,光明正大地追求爱情,过上正常人的生活。然而在后期,哈维被小丑的残忍行径激发出内心恶的一面,成为"双面人"。他用一枚硬币决定人的生死,不再是法律和正

义的忠实伙伴。

小丑有严重的精神疾病,然而看似行动毫无章法、毫无原则的他,对人性的弱点却拿捏得十分准确。在《黑暗骑士》中,小丑毫不掩饰他自己出格的行为,同时数次抛出考验人性的实验:对蝙蝠侠,他让蝙蝠侠抉择是让无辜的人死,还是自己出来自首;对看起来无懈可击的哈维,他毁了哈维的半张脸,还杀掉了他最爱的女人;对绑了炸弹的两船乘客,他让他们各自手握另一艘船的引爆器,给他们自行协商的机会,自己看着他们在生死面前抛弃做人的准则自相残杀。小丑犹如《七宗罪》(Seven)里的反派"无名氏",他毫不隐晦地将别人推入犯罪的陷阱,陷入两难。在他的考验面前,多数人自出生以来辛苦建立的道德准则会瞬间崩塌,走上精神分裂的道路。

布鲁斯寄予厚望的"白色骑士"哈维精神分裂成了危害社会的"双面人",这彻底打破了布鲁斯封印蝙蝠侠的愿望,也让他向往平凡生活的梦碎。布鲁斯不得不披上战袍,与小丑展开决战。小丑虽然被关进了精神病院,但他"华丽"的登场也成功让布鲁斯艰难建立起来的思想体系崩坏。小丑让蝙蝠侠陷入久违的自我身份的怀疑。于是,蝙蝠侠消失在黑夜中。布鲁斯让蝙蝠侠扛下杀死哈维的罪名,让死去的哈维像二十年前的父亲一样成为哥谭市民心中正义的象征,成为犯罪者心中的警钟。他还是封印了蝙蝠侠。

在系列第一部《侠影之谜》中,出现了主角布鲁斯大量的梦境、童年回忆,用来交代布鲁斯的身世遭遇,以及他如何在外漂泊多年追寻答案,为何选择用第二身份来做"正义使者",和选择蝙蝠作为这个第二身份的图腾的原因。例如,布鲁斯有一个萦绕心头多的噩梦,就是童年时期意外掉入蝙蝠洞摔伤了腿,人动弹不得,数不尽的蝙蝠向他飞来,将他包围。当时将布鲁斯从困境中解救出来的是他的父亲,托马斯·韦恩。但不久之后,托马斯和妻子就意外被杀。布鲁斯成为孤儿,蝙蝠洞的经历变成了笼罩布鲁斯多年的噩梦。用蝙蝠作为图腾,对布鲁斯来说,除了制造神秘感、恐吓犯罪者,还寄托了他本人渴望战胜童年阴影的愿望。

3. 黑色电影

前文已经提到,诺兰的"蝙蝠侠三部曲"奠定了十余年来华纳兄弟出品的 DC 超级英雄电影的总基调。相较于超级英雄元素相当突出、节奏明快、气氛轻松愉快的漫威电影宇宙,诺兰镜头下的《蝙蝠侠》具有鲜明的黑色电影的类型色彩。

电影的绝对主角,蝙蝠侠也符合黑色电影中经典的悲情英雄形象。尤其是系列第三部《黑暗骑士崛起》中的蝙蝠侠,浑身伤病,与世隔绝,蛰伏八年。本系列在打造超级英雄的同时,不忘塑造其反英雄的、虚弱又衰老的一面。网友间流传着这样一句对诺兰塑造的蝙蝠侠的评价:"我们以为遥不可及的超级英雄,只是比别人多做两百个俯卧撑。"不管布鲁斯·韦

恩多么富有，他始终只是血肉之躯。

黑色电影诞生于 20 世纪 30 年代，经济大萧条令社会治安岌岌可危，有声电影的出现让观影增添了听觉的感官刺激，随之而来的是歌舞片和犯罪片的大繁荣，这一时期的好莱坞被称为动荡的黄金时代。黑色电影则是犯罪片的主要形式。不难发现，蝙蝠侠诞生的时代与黑色电影的大繁荣时期基本吻合。诺兰选择在芝加哥和匹兹堡这两座由传统工业的发展而兴起的都会城市取景，构建诺兰版"蝙蝠侠三部曲"的背景城市——一个经历过度城市化而走向萧条，以至于犯罪率飙升的工业城市——虚构的哥谭市，这使整个系列的黑色电影气息更加凸显。

4. 诺兰的作者电影

本系列的导演克里斯托弗·诺兰素来喜好梦境、回忆，热衷于潜意识的概念，一直尝试引入各种心理学、空间物理学、量子物理学等非人文学科的概念来架构一套完整的、宏大的世界观，在创作中追求打破传统三一律原则的束缚展开剧情。这在他的诸多作品中都有所体现。而这样鲜明的个人风格使得诺兰版的蝙蝠侠更加不完美，同时更加有血有肉，更加深入人心。《蝙蝠侠：黑暗骑士》是第一部在片名中没有使用"Batman"（蝙蝠侠）的蝙蝠侠电影，这也表明了诺兰希望挣脱超级英雄电影的局限。诺兰之后，华纳兄弟派出的最主要的超级英雄系列电影的掌舵人，扎克·施耐德，几乎完全学习和延续了诺兰的风格。与诺兰叫好又叫座的反响不同，扎克·施耐德的风格却在影迷中收获了褒贬不一的严重两极化的评价。

此外，诺兰对英国演员的偏好是十分显著的。虽然他不会重复邀请某位巨星担当他的电影主演，也不会只邀请英国演员，但观众会在他的电影中发现一些高频率出现的英国籍演员的面孔，例如在"蝙蝠侠三部曲"系列的每一部都有出演的迈克尔·凯恩（饰演蝙蝠侠的管家阿尔弗莱德），希里安·墨菲（饰演"稻草人"），几乎参演了全部的诺兰作品。以及整个系列的男主角克里斯蒂安·贝尔，戈登警长的扮演者加里·格兰特，《黑暗骑士崛起》中的反派"贝恩"的扮演者汤姆·哈迪，都是多次与诺兰合作的英国演员。作为在好莱坞发展的英国籍导演，以及与华纳兄弟影业开展了常年密切合作的重要导演，诺兰对英国本土演员的提携是显而易见的。

小丑的扮演者，澳大利亚演员希斯·莱杰，在出演本片后不久意外死亡，这让《黑暗骑士》成为这位天才演员的遗作。

四、拓展思考

1. 小丑这样的反派人物为何总是令观众着迷？
2. 你认为"父亲"这个形象对布鲁斯，乃至对所有超级英雄有哪些方面的影响？
3. 你认为没有超能力的"蝙蝠侠三部曲"系列算不算"超英片"？

第六节　美国电影《疯狂动物城》

一、课程导入

2016年3月4日,迪士尼出品的动画电影《疯狂动物城》在毫无宣传的情况下,低调在中国与北美同步上映。这部在事前完全不被看好的动画片,很快在中国市场打开局面,获得成人和儿童各个群体的一致好评,最终斩获15.4亿人民币的惊人票房成绩,并将中国市场动画电影票房冠军的纪录保持了三年之久。这部老少咸宜的动画电影,标志着迪士尼动画电影创作的新方向。

二、影片信息

导演：拜伦·霍华德/瑞奇·摩尔/杰拉德·布什

制片：克拉克·斯宾塞

编剧：拜伦·霍华德/瑞奇·摩尔/杰拉德·布什/吉姆·里尔顿/乔西·特立尼达/菲尔·约翰斯顿/珍妮弗·李

主演：金妮弗·古德温/杰森·贝特曼/伊德里斯·艾尔巴/珍妮·斯蕾特/内特·托伦斯

片长：109分钟

制片国家/地区：美国

语言：英语

上映日期：2016-03-04(中国大陆/美国)/2020-07-24(中国大陆重映)

英文名：Zootopia

故事简介：

生活在兔窝镇的兔朱迪从小就想成为一名警官。她不顾父母反对,不顾朋友嘲笑,通过严苛的选拔考试,在警官学校以第一名的成绩毕业,顺利进入动物城警局,却成为了一名交通警察。在工作的第一天,朱迪偶遇了街头行骗的狐狸尼克。经过各种巧合,朱迪和尼克成为搭档,共同调查肉食动物旱獭先生失踪案。他们追踪案件的蛛丝马迹,通过和动物城冰川区的"大先生",车管局的"闪电",雨林区的司机等动物的交流合作,最终揭开了动物城十余起肉食动物失踪案件的真相。

而这个真相让动物城肉食动物和草食动物族群间产生严重的对立,也让朱迪和尼克的友谊面临着考验。狮市长因"隐瞒真相"下台,羊副市长取而代之。恐惧情绪和暴力事件笼罩着动物城。

最后,朱迪和尼克重拾信任,冰释前嫌,共同找到了真相,揪出了阴谋的幕后黑手。动物城重回和平。

获奖记录:

第 20 届好莱坞电影奖(2016)好莱坞最佳动画;

第 74 届美国金球奖(2017)最佳动画电影;

第 89 届美国电影奥斯卡金像奖(2017)最佳动画电影;

第 44 届动画电影安妮奖(2017)最佳动画长片、最佳动画导演、最佳动画角色设计、最佳动画故事板、最佳配音、最佳动画剧本。

特色之处:

用动物世界的多样性来隐喻人类社会,用描绘乌托邦来反乌托邦。

三、影片赏析

反乌托邦的成人童话:迪士尼动画电影的类型探索

《疯狂动物城》是一部深受大人和孩子喜爱的动画电影,片中既出现了好莱坞商业电影中最常见的小人物收获友谊拯救世界的故事,又包含了对社会现实的全方位映射,甚至有着丰富的黑色幽默的桥段。面对同一个情节,成年人和孩子都可以哈哈大笑,尽管孩子可能是欢乐地笑,而成人则是带一丝辛酸地笑。本片在保持儿童热爱的动画元素的同时,加入了成年人的喜怒哀乐,也收获了更多的喜爱。

1. 文化帝国迪士尼

自 20 世纪 20 年代沃特·迪士尼手绘的米老鼠形象诞生至今,迪士尼公司一步步从最初的手绘动画作坊发展成为好莱坞巨鳄,几大制片公司之首。近百年来,通过自身发展,扩大业务,并不断并购皮克斯动画、漫威影业、米拉麦克斯、卢卡斯影业、福斯影业等大大小小的同行业公司,迪士尼的业务从漫画、电视动画、动画电影、真人电影,发展到游戏开发、周边商品、主题公园等。毫不夸张地说,作为世界超级大国美利坚合众国文化输出战略的主力军,迪士尼打造出了一个跨越媒介、跨越文化的超级文化帝国。

近年来,迪士尼的文化产品中最为当今全球观众所熟知的,是漫威打造的超级英雄系列和主要由迪士尼动画出品的公主系列。这两大系列都推出了包括纸质漫画、电视动画、动画电影真人电影、周边产品、主题公园主题馆等全系列产品,这让迪士尼在全世界几乎每一个角落都赚得盆满钵满。而不论这些系列的背景故事中超级英雄和公主们出身自哪里,是取材于《格林童话》《安徒生童话》《一千零一夜》,还是中国乐府诗、北欧神话,这些迪士尼制造出的人物和故事向全世界的观众传达的一定都是永恒的、充满诱惑力的"美国梦":不管你是谁,你都可以成为英雄,成为公主。

这样的长久以来以贩卖梦想为主业的迪士尼,在2016年推出了《疯狂动物城》。这部电影像其他迪士尼动画电影一样席卷全球。它在全球获得高达10亿美金的票房收入(尤其在中国大陆保持了三年的动画电影最高票房纪录),横扫当年的奥斯卡金像奖、动画电影安妮奖(动画界的最高奖),主要角色朱迪和尼克的形象也成为热销周边商品。

当然,《疯狂动物城》表面上同样是在贩卖梦想:在动物城,每个"人"都可以成为"任何人"。这句在片中多次出现过的台词既是动物城的"城市定位",也是主角朱迪的人生信条,更是迪士尼借本片为观众编织的美国梦。

2. "人物"形象——族群对立与融合

弱小的兔子,狡猾的狐狸,强大的狮子,温顺的绵羊……显而易见,本片运用了动物界不同物种的差异性来类比美国多元化的族群社会。

动物城有着千千万万个像朱迪一样背井离乡的动物,他们属于不同族裔,身上有着各种各样的标签,在有着相当包容度的动物城努力生活着。片中动物形象的身材大小是严格按照实际尺寸等比缩放的,因此我们可以看到动物城的包容度首先最直观地体现在所有建筑、公共交通设施的门都是按照不同尺寸量身定做。当然,在展示包容度的同时,这种"门"的差异也成为最直观显示族群差异的方式。

在动物城,朱迪和千千万万来到动物城的动物们坚信着,正因为有着族群差异性的存在,才有"每个人都能成为任何人"的包容性和可能性。就像三百年来,每一个怀揣"美国梦"踏上这片陌生土地的移民一样。因此,在动物城,有大象做瑜伽导师,当了黑帮老大的鼩鼱"大先生",车管局最快的树懒"闪电"等形形色色的外来动物,也有雨林区、沙漠区、冰川区等截然不同的区域,俨然一个小地球村。

表面和谐之下,动物城面临的现实是,各族群间的包容是有限度的,易碎的。族群间多年来最无法忽视的差异就是本能的差异。毕竟在相当长的一段时期,一个族群曾经是另一个族群的猎物。经过世世代代的进化和社会文明的发展,肉食动物早已不再以捕杀草食动

物为生,但族群间的对立和偏见一直存在。有心人利用了这样的潜在危机,引发了动物城最大的危机。

3. 狮羊之争——选举政治的迷思

《疯狂动物城》上映于2016年,是美国的大选年。在破案的主线故事之余,这部成年人的童话对美国乃至整个西方社会当下的政治生态进行了讽刺。作为老少咸宜的动画电影,尤其是迪士尼动画电影,政治一直是较少触及的部分。

通过朱迪和羊副市长的对话,观众可以得知:狮市长为了在竞选中打败对手,需要争取草食动物群体的选票,他这才邀请羊副市长成为狮市长的竞选搭档。然而胜选后,羊副市长虽然走马上任为副市长,实际上沦为狮市长随叫随到的助理。狮市长对竞选伙伴过河拆桥,压榨她的生存空间,长期的压迫行为引发了羊副市长的强烈不满。她这才开始制造恐怖事件,设局让朱迪去调查动物失踪案,成功陷害狮市长让他入狱。

在羊副市长的精准操盘下,她充分利用舆论,放大危机,挑起民众的恐慌,制造了族群的对立,获得了自己族群的稳固支持成功上位。这种在现实世界中每天都在上演的政治斗争,向观众印证和强调了一个事实:民意是可以被操控的,所谓的选举更多是受一时的情绪影响的产物。这样一套西方世界认为"放之四海而皆准"的制度存在着巨大的陷阱。

政客长期存活在早已扭曲的选举生态中,加上受限于任期,并不会真的以服务选民为最优先的标准,更不会长远地设计如何解决民生问题,而是疲于奔波在各种场合为选举拉票,忙于不犯错误,积极制造和挖掘竞选对手的黑料,互相攻击。羊副市长的阴谋被揭开后,政治明星狮市长闪亮回归,继续在媒体中表演一位受人爱戴的政治家的角色。

本片最显而易见的故事,是朱迪和尼克拯救了日趋分裂的动物城,朱迪实现了成为真正警官的梦想,也升华了自己和尼克跨族群的美好友谊。而在小兔子和朋友勇闯大都会的励志故事之下,本片真正的阴谋是由选举政治引发的权力之争。而从此之后就再也没有这样的争斗了吗?答案是否定的。只要选举存在一天,政客间的明枪暗箭就不会停止。而受伤的永远是无辜的选民。

揭露选举政治的荒诞和政客的狡黠,是相当成人的话题。在孩子们可以为"闪电"的慢动作哈哈大笑的同时,饱经沧桑的成年人也可以对这个故事产生强烈的共鸣。

4. 尝试一切——文化融合

本片在塑造角色时融入了众多为人熟知的好莱坞文化元素。其中最具标志性的形象是以"拉丁天后"——夏奇拉为原型创造的歌星,草原羚羊"夏奇羊"。夏奇拉本人也为夏奇羊配音,并演唱了主题曲《尝试一切》(*Try Everything*)。《尝试一切》在本片出现两次,第一次

是朱迪坐火车到动物城赴任的途中,第二次是电影结尾处的夏奇羊演唱会。

夏奇拉是美国这个大熔炉中拉丁裔的代表。在拉美世界达到一定成就后,夏奇拉进军美国,迎来事业巅峰,随后与足球明星结婚,践行了自己的美国梦,成为故乡的骄傲,世界的大明星。

片尾动物城的动物们都去参加夏奇羊的演唱会,在《尝试一切》的音乐中共舞,一起喝采,就连因东窗事发入狱的羊副市长都在狱中听着转播。在共同的不设门槛的流行文化的感召下,动物们才真正放下了芥蒂,融为一体。这又是本片对美国社会现状的映射。在这个多元社会中,好莱坞明星,棒球明星,各种文体界名流都有着不可忽视的重要地位,他们也是政治明星们争相交好的对象。因为只有他们才能打破隔阂,让处于裂痕边缘的族群放下仇恨和偏见,成为一体。

5. "可爱的兔子"——与偏见抗争

《疯狂动物城》中几乎每个场景都涉及到了"偏见"。朱迪实现梦想的过程就是打破偏见的过程;朱迪和尼克的友谊最大的考验是族群之间的偏见;和蔼可亲的羊副市长原来是心狠手辣的幕后黑手;甚至黑帮老大"大先生"和飙车的树懒"闪电",这些与"一般印象"反差巨大的设定,都在提醒观众:我们要打破偏见。

主创以大都会纽约为参照打造的动物城,是一个族群融合的"乌托邦",也是一个充斥着偏见的反乌托邦社会。身在小镇的朱迪梦想着打破动物世界对兔子的偏见,成为一名勇敢的警官,只身来到动物城;从小在动物城长大的尼克则为了在动物世界生存下去,屈服于外界的偏见,做一只合格的狡诈的狐狸;朱迪为了破案,挖出尼克的逃税证据,以此为把柄要挟他协助办案;与黑帮老大"大先生"形成默契,借助他的力量"审问"证人,甚至当了他外孙的教母;用计谋欺骗羊副市长……朱迪为了实现梦想,不仅充分利用身为兔子的优势,打破"可爱"的刻板印象,还采用了很多威逼利诱的欺诈手段。打破偏见和刻板印象,不拘泥于程式,必要时破坏一定的规矩,这就是成人世界的残酷,也是生存在动物城要面临的现实。

四、拓展思考

1. 动物城的象征意义有哪些?
2. 朱迪这个主要角色与迪士尼其他动画的主角有何异同?
3. 还有哪些成人化的动画电影?

第七节 美国纪录电影《美国工厂》

一、课程导入

2020年2月9日,《美国工厂》毫无悬念地获得了第92届美国电影奥斯卡金像奖最佳纪录长片。两位导演史蒂文·博格纳尔和朱莉娅·赖克特上次入围奥斯卡,是10年前同样聚焦工业小镇代顿的纪录短片《最后一辆车:通用王国的破产》。相比故事片,更加追求真实性的纪录片往往被赋予创作者的责任意识。本片导演追踪两年时间内中国资本赴美设厂直到盈利的过程,为观众呈现制造业的现状,同样体现了导演的社会责任感和反思。

二、影片信息

导演:史蒂文·博格纳尔/朱莉娅·赖克特

主演:曹德旺

制片:史蒂文·博格纳尔/朱莉娅·赖克特/等

类型:纪录片

制片国家/地区:美国

语言:英语/汉语普通话

上映日期:2019-01-25(圣丹斯电影节)/2019-08-21(美国)

片长:110分钟

英文名:American Factory

故事简介:

在2012年汽车等企业大规模地关闭工厂的浪潮前,美国俄亥俄州的代顿曾经作为通用汽车制造中心有过辉煌。数千人因而失业,从中产阶级沦为流浪者。2016年,中国乃至世界最大的汽车玻璃制造商福耀集团决定进入美国市场,在代顿建立美国分公司。福耀集团在投资设厂的过程中,经历了与美国当地管理人员、基层工人、工会组织的重大分歧和磨合的过程。东西文化差异的碰撞在这家中国人开的美国工厂展现得淋漓尽致。

获奖记录:

第35届圣丹斯电影节(2019)最佳导演;

第 92 届美国电影奥斯卡金像奖(2020)最佳纪录长片。

特色之处：

全球化与本土化的博弈，中美异质文化的碰撞。

三、影片赏析
《美国工厂》的文化碰撞

纪录片《美国工厂》聚焦发展中国家的资本回流到世界第一大国的代顿小镇投资建厂，其过程本身就充满了故事性和戏剧性。导演史蒂文·博格纳和茱莉亚·赖克特选取这一具有争议性的题材，抛弃文化冲突和偏见，保持了客观冷静中立的记录视角，为观众呈现了一出"美国工厂"内的文化的碰撞。

1. 纪录片的中立视角

在近年来逐渐冒头的逆全球化的趋势下，在世界市场中日益崛起的中国企业成为全球的焦点，特别是引起一些世界传统强国的警觉。以曹德旺为首的福耀集团选择进军美国设厂，作为福耀集团全球化战略的重要一步。两位导演在拍摄《美国工厂》过程中隐身，单纯直接地记录福耀集团设厂的全过程，没有冲到镜头前的采访，没有用旁白增添创作者的解说词，颇有直接电影的风格。

直接电影诞生于美国，是与强调"参与"的真实电影相对的重要纪录片流派。直接电影将摄影机视作安静的现实纪录者和观察者，以不干扰、不刺激被摄体、"做墙壁上的苍蝇"为原则，避免街头采访和旁白解说来破坏纪录片的真实性。

选择在镜头前隐身，但不代表没有态度。尽可能的中立就是一种态度。为了凸显中美两种文化的对比，显示公正和中立的客观立场，导演还是选择追踪了一些中美双方的代表性人物，包括福耀的核心人物曹德旺，美方和中方的中层管理人员等。影片导演甚至跟拍福耀美国工厂的管理人员到福耀中国总部参观学习的过程，记录下了他们面对中国企业文化目瞪口呆，被团建活动感染到掉泪的场景。为观众呈现了这家神秘的中国企业的企业文化，用来与美方工作人员试图灌输的美国企业文化形成了鲜明对比。

在这其中，除了对福耀集团灵魂人物曹德旺个人的侧重，本片还成功记录下了中美基层劳工这些产业工人的群像。比如中方的劳工普遍是接受任务，外派两年，背井离乡，期间不能回国探亲，每月休息一天，为了赶进度日常加班；而美方的劳工很多都是从中产阶级一夜间失去所有，经历过四年甚至更久的失业，对工作环境，工作待遇的要求非常严格也非常

具体。

有了这样多重的对比，电影的客观性和纪录性也得到了提升。电影中多次出现的经营管理和生产过程中的发生的沟通不畅和理念冲突，特别是工会问题的纠纷，在片中都充分展现了几方面的态度。

2. 全球化与本土化的博弈

福耀集团的集团主席曹德旺被誉为"玻璃大王"。为了使福耀集团更加彻底地融入全球化，打开更广阔的国际市场，曹德旺决定投资美国建厂。在美国建厂的过程中，当下属建议在一进厂的大厅墙上挂上中国的巨幅绘画时，曹德旺摇了头："只挂美国的就好。这是美国公司，我们不要刺激他们。"曹德旺定下了这样的明确方针：这是一家美国工厂。福耀集团美国公司要尽可能地本土化。

要想全球化，就必须进军世界市场；要想进军世界市场，就必须做好在地本土化。这是任何一个经济体在全球化进程中的不变主题。如何把星巴克的加盟店开遍全球，迪士尼电影是怎样输出到世界的每个角落……这是传统印象中的全球化与本土化。而《美国工厂》聚焦来自新兴发展中国家（中国）的资本回流到最早倡导全球化秩序的世界超级强国（美国），进行本土化的新故事。

经历2012年通用集团关厂，代顿有数千人因此失业。福耀集团进驻代顿，为当地带来了两千以上的就业岗位，也就是说给了两千个家庭新的希望。面对天生骄傲的美国人，福耀集团本着建立一家美国工厂的宗旨进驻美国，姿态不高。他们聘用美国人做管理层，大量雇佣当地失业人员。对当地来说，提供就业岗位是造福民生的好事。但在福耀本土化的建厂过程中，"蜜月期"很快过去，关于生产环境、工作强度、员工福利等问题和冲突——暴露。当然，一切问题、冲突，最终都能归结到工会问题。

当曹德旺发现棘手的工会问题已经影响到生产时，他果断撤换一批美方管理人员。在汽车行业有近二十年从业经验，在美国生活超过二十年的中国人刘道川临危受命，担任福耀集团北美CEO。任用一个既足够了解美国，又足够了解中国的管理者，这次人事改组也是福耀本土化的努力措施。

3. 工会纷争

曹德旺在建厂初期就明确表态：因为工会影响工作效率，福耀美国工厂拒绝当地工会的渗透。并且放出狠话："工会要是来，我就关门，不做了。"关于希望进入福耀美国工厂的工会组织和福耀面临工会渗透的应对措施，是《美国工厂》这部纪录片中除了建厂本身以外最为关键的故事线。而贯穿《美国工厂》全片的工会问题的症结，也在于东西文化的差异。

众所周知，中国文化是集体主义至上的，讲究"众人拾柴火焰高"，推崇的企业文化是把集体当家，为集体奉献；以美国为代表的西方文化则是追求个人主义高于一切，员工有权利拒绝企业的要求。

这也是美方管理人员到中国受训时，为什么会惊叹于中国公司对一线班组的部队化管理，为什么会受到集团春节晚会大团圆气氛的感召，满眼泪花，哽咽出一句"我们是一体的"。

反观美国。经过百余年的工人运动和长期与黑帮、社运团体等组织的密切联系，美国的工会组织成分相对复杂，最大的特征是专享集体谈判权的，即工会排他性地享有代表劳工与资方进行法律谈判的资格。双方都无权绕过工会直接进行对话。

在工会组织的保护下，美国员工可以极大程度地追求个性，拒绝个人认为不合规范的工作，拒绝每周40小时工作量之外的加班要求。这些工人进入到中国人建的美国工厂后，会对求产量、赶进度，经常要求员工加班的效率至上的作风感到难以适应，认为这侵犯了他们的基本权利。美方管理人员在中国受训时，频频感叹他们手下的工人很难管。一位美方管理人员从中国返回工作岗位后，试图效仿中国企业文化，学习开工前召开班组会议喊口号鼓舞士气的做法。而现实是，镜头中的美国工人连站起来都十分不情愿，队形也无法统一。不仅如此，工人们对管理人员在公共区域播放的中国总部的宣传片也表示了明显的反感。

为了尽可能保持客观，本片记录了在福耀集团第一次大规模的建厂庆祝活动中，一位代顿当地的议员作为被邀请的嘉宾，在没有事前沟通的情况下，发表希望工会早日进入福耀有明显煽动性的演说；在前往中国拍摄美方管理者受训过程的同时，导演记录下了福耀集团中国总部的工会建设是什么样子。与美国工会入会率逐年降低的情形不同，中国总部的工会是职工全员都加入的组织，由曹德旺的妹夫担任集团工会主席。

福耀美国工厂的管理层与劳工代表交手的过程中解雇激进工人代表、聘请劳资关系咨询公司向雇员演讲，解说美国工会现状等各种措施也被尽可能完整地记录了下来。再加上CEO刘道川的涨薪等怀柔政策的配合，软硬皆施之下，在有关福耀是否加入全美工会的员工公开投票中，反对的票数占压倒性多数。工会纠纷以福耀的胜利暂时告一段落。

在建厂两年内，福耀在2018年实现盈利。

4. 过去，现在和未来

由于其纪实性特征，不论流派或主题，纪录片往往比故事片更加贴近现实，也更具有社会意义。《美国工厂》向观众展示了代顿这个曾经的工业重镇萧条的过去，在中国资本注入

后挣扎的当下和未知的将来。

代顿小镇是美国制造业的缩影。这个所有人都仰视的世界超级大国在产业转型和全球化的浪潮中,将基础制造业像包袱一样丢给了中国这样的第三世界国家;如今,面临着大规模失业、重工业型城市急速萎缩的窘境的美国看着曾经的目标市场国回流的资本,表现出了强烈的不适应,甚至有了排异反应;然而,由于不可逆转的技术革新,全球范围内因产业转型而不可避免地面临失业的数亿产业工人急需找到新的工作岗位,接受再教育和转型教育,这是全球共同面临的挑战。

全片较为集中出现字幕的段落,是片尾部分:在中美两国劳工匆匆上下班的镜头中,本片用字幕形式提出了当下制造业者面临的困境。即,面对新型制造业的飞速发展,劳资关系的隐形矛盾,是产业工人队伍在技术革新的浪潮中如何保持紧跟潮流,延长职业生命,达到事业的可持续发展,而不再是简单的人与人层面的矛盾。把调和劳资纠纷和劳资沟通的渠道紧紧控制在手中不再是解决劳资问题的灵丹妙药。这才是美国工厂,甚至是世界工厂,急需解决的问题。

5. 流媒体平台和纪录片

《美国工厂》的出品方是奈飞(Netflix)公司,全球最大的流媒体平台。由于其盈利模式有别于传统院线,不受时空约束的平台投放渠道和病毒式的传播速度,节约了片方与院线间的发行成本,也保障了收益;再加上奈飞自身财大气粗,项目繁多,对创作不做过多干涉,包括马丁·斯科塞斯在内的全球各色影视创作人员,都与奈飞开展合作。为此,全球各大电影奖项陆续开始对参赛标准进行调整,不再强制要求参赛影片必须在院线上映。可以说,奈飞的出现和运营模式的成功,改变了电影行业。

而流媒体平台对纪录片的影响更加直接。纪录片本身的特征,导致其原本就很难像一般的故事片,通过明星获得舆论关注,通过院线盈利。因此,传统纪录片通常是倚靠电影节和公共电视台作为输出渠道。探索发现频道、国家地理频道、日本放送协会 NHK、英国广播公司 BBC 等机构出品的纪录片,都是品质保障。2019 年奥斯卡金像奖最佳纪录长片《徒手攀岩》(Free Solo)就是由国家地理频道制作并协助拍摄的。以奈飞为代表的流媒体平台的兴起,使更多纪录片既不需要迎合商业院线的高门槛,也可以绕过传统输出渠道直接进入观众视野,进行流通,还可以保障一定的收益。

只要作品优秀,能在流媒体平台获得正面的反馈,那么传统渠道自然也会向作品打开。这样的模式使广大独立纪录片导演获得了新的机遇。2016 年上线优酷平台的中国纪录片《摇摇晃晃的人间》也是流媒体平台纪录片成功的典型案例。在网络口碑发酵到一定

程度后,《摇摇晃晃的人间》获得一系列电影大奖,还在2017年以众筹点映的形式进入院线。

四、拓展思考

1. 直接电影的特点是什么？你还看过符合直接电影的纪录片吗？
2. 请写下你喜欢的纪录片,并思考其中的故事性。
3. 网络大电影对你的观影习惯有何影响？

第八节 阿根廷电影《蛮荒故事》

一、课程导入

提起拉丁美洲电影,影迷心目中的印象或许只停留在诸如为好莱坞不断输出了"墨西哥三杰"这样的电影人才和萨尔玛·海耶克这样的演艺明星,以及为迪士尼等大制片厂提供各种创作题材(2015年上映的动画电影《寻梦环游记》取材自墨西哥亡灵节传说)的印象。2014年,一部由阿根廷鬼才导演达米安·斯兹弗隆创作,集合了拉美地区最强明星阵容的黑色喜剧片《蛮荒故事》横空出世,为全球影迷献上了一份意外的礼物。本片在情节上充满戏剧性的大胆设计,现实主义风格让观众感同身受,野生动物的隐喻和讽刺意味巧妙而辛辣……这都让许久不曾关注西班牙语电影的观众眼前一亮。

二、影片信息

导演：达米安·斯兹弗隆

编剧：达米安·斯兹弗隆

制片：奥古斯汀·阿莫多瓦/佩德罗·阿莫多瓦

主演：达里奥·格兰迪内蒂/玛丽娅·玛努尔/莫妮卡·比利亚/丽塔·科尔泰塞/胡丽叶塔·泽尔贝伯格

片长：122分钟

制片国家/地区：阿根廷/西班牙

语言：西班牙语

上映日期：2014-05-17(戛纳电影节)/2014-08-21(阿根廷)

英文名：Relatos Salvajes/Wild Tales

故事简介：

影片由六个独立的小故事组成。

故事一：一架客机起飞后，陌生的乘客们互相寒暄，发觉机上所有人都认识同一个加百列，并且都曾对他不友好。乘务人员哭着告诉他们加百列是这架飞机的机长，起飞后再无应答。此时飞机开始向地面的一对老人冲去。

故事二：下雨天，夜班女招待接待了一位客人，她认出了这个人是逼死父亲的恶霸。年长的女同事煽动她在饭里下毒。没想到恶霸没有被老鼠药毒死，而是被女同事盛怒之下用刀刺死。

故事三：一身名牌的男人和粗犷的男人在无人烟的公路驾车偶遇。因为"路怒症"发作，两个人不断互相以最没有下限的方式挑衅和激怒对方，场面一发不可收拾。最终两人共同命丧黄泉。

故事四：爆破工程师受到被拖车和被罚款的蝴蝶效应影响，先错过女儿生日，随后名誉受损、失业、被离婚、丧失女儿抚养权，仍不断收到拖车罚单。爆破师忍无可忍，用自己的车设计了一场精密的爆炸。事发入狱后，爆破师成了红人，重拾了一切。

故事五：富商的儿子开着父亲的车肇事逃逸致孕妇死亡。富商请来律师想办法，策划找替罪羊、贿赂检察官，为儿子脱罪。律师、替罪羊、检察官三人互相攀比，索要更多好处费。富商拒绝被敲诈，怂恿儿子自首。各自让步后，协议最终达成。三人刚准备按照计划去顶罪，却被受害者的丈夫袭击。

故事六：一场婚礼正在进行，新娘发现了新郎的出轨事实，还看到了出轨对象。新娘精神崩溃，做事出格，又对新郎恶语相向。双方父母、宾客在宴会厅闹成一团，新郎新娘在血泊和玻璃渣中和好如初。

获奖记录：

第29届西班牙戈雅奖（2015）最佳伊比利亚美洲电影。

特色之处：

形散而神不散的当代都市寓言集。

三、影片赏析

拉美《天注定》，当代《十日谈》

近年来，全球影响力最大的西班牙语电影可说是阿根廷的《蛮荒故事》（2014），不仅在国际各大电影节收获了业内好评，还在网络上得到了世界各地的影迷追捧。《蛮荒故事》由六

个没有直接关联的犯罪故事组成。"蛮荒",在于故事的荒诞性和人的动物本能。

1. 故事结构

《蛮荒故事》的结构属于典型的"形散而神不散"。六个各自独立的故事之间没有明显的直接的关联：剧情互不关联，没有共同的登场人物，每个故事间的转场方式也以黑幕为主。然而，观众不难发现，六个独立的单元被共同的内涵紧密连接在一起，那就是被现代文明社会激发的人性中最原始的恶和各种非理性的行为。这样的结构和主题，与国产电影《天注定》(2013)异曲同工，也让人联想到薄伽丘的故事集《十日谈》。因此，本片才有了"拉美《天注定》，当代《十日谈》"这样的评价。

2. 动物世界

野生动物在《蛮荒故事》中不断通过各种形式登场。例如"路怒症"单元中，主人公驾车在公路上行驶，路过了一群羊。又例如"飞机"的故事中，女模特随手拿起的杂志内页，有一张野生动物的写真。

片头动画在第一个故事结束后才登场：具有拉美民族风情的配乐加上一组生动的野生动物摄影集，每放出一张野生动物的图片，图上就配套写上与图中动物个数相同的演职人员姓名。如此微妙的设计，配合片名《蛮荒故事》，"野生动物"的符号意义自然而然延伸到幕后。"文明社会"的野蛮，"文明"人类弱肉强食、互相残杀的兽性，都是普遍存在于现实生活中的。

3. 空间与犯罪

故事情节和人物都毫不相干的短片合集，多数都是命题作文，就像《巴黎，我爱你》(2006)、《纽约，我爱你》(2009)等影片，都是以同一个大都市为背景的多个短片的合集，都市这个地点是电影唯一的主角。

《蛮荒故事》的六个故事，也有着共同的时空背景，就是现代的布宜诺斯艾利斯首都圈。当然，与都市形象工程本质的不同是，《蛮荒故事》没有赞美布宜诺斯艾利斯。从每个故事中我们都可以发现，首都圈是一个被腐败侵蚀的病态社会，人人都易怒、焦虑、自私、漠视他人。

这样一个病态的、蛮荒的社会，与拉美地区的由来已久的文化传统有密切关系。拉丁美洲被墨西哥著名文学家奥克塔维奥·帕斯比作"孤独的迷宫"。自从被殖民开始的数百年，拉丁美洲的人民都一直期盼着和平和统一，因此这片土地才有圣马丁和玻利瓦尔，有切格瓦拉，有火热的民族独立和解放运动。然而这样一片激情似火的土地上，在出现各种魔幻现实主义文学家、艺术家、哲学家的同时，发生了全世界数量最多的政变、屠杀、流放。"我们摆脱

了西班牙,却没有摆脱疯狂。"①同样在 20 世纪,阿根廷经历了持久的政权更迭,不断有军阀推翻上一个军阀,甚至曾经变成全世界间谍、纳粹、法外之徒的天堂。布宜诺斯艾利斯的疯狂,不是导演无根据的创作,而是具有现实性的。

除了地理上的大环境相同之外,影片中这些故事基本都在都市圈内相对与世隔绝的闭合空间发生。孤立无援的人,处在无处可逃的闭合空间,必然令人在心理上焦虑倍增,抗压能力骤减。可以看出,本片在空间上的构建和对空间的运用是经过严密设计的。

尤其是飞机上发生的第一个故事。作为全片的引子,故事发生在一架看似普通的飞机客舱内。形形色色的乘客们在闲谈中提到了"令人讨厌的"加百列,很快发现机上所有人都认识加百列。在短短 8 分钟的时长内,这位故事的主角,从头到尾都只活在对话中,没有登场。素不相识的乘客都以为自己搭乘了一次寻常的航班,却没有料到,他们登上的是死亡航班,是一生都被他们嫌弃和背叛的加百列精心策划的复仇之旅。

其余几个故事,分别发生在雨夜公路边的餐厅,荒无人烟的公路,拥堵的城市道路,隐于市的豪华别墅,婚礼宴会大厅……这些场景都属于相对封闭的场所。

要想生活在现代都市的文明社会,交通工具对人来说是必不可少的。各式各样的交通工具大大缩短了世界各地之间的距离,同时也大大加深了人与人的隔阂。在交通如此便利的时代,拥挤在都市、每时每刻都与他人产生紧密联系的人类反而活在了文明的荒漠中。这六个故事中,作为交通工具的飞机和汽车提供了令人焦虑的密闭空间,是至关重要的元素。

4. 孤岛和地狱

诗人约翰多恩说:"没有人是一座孤岛。"哲学家萨特说:"他人即地狱。"本片各个单元中登场的角色们无一例外都选择了无视日常生活中,文明社会的道德和法律对他们行为的约束。这些人多数是一般意义上的好人,甚至在残酷的都市社会中有着相对体面的身份。然而,现实一点点"切香肠式"加到他们身上的"压力测试"将他们逼到忍无可忍,他们陷入疯狂,精神崩溃,内心充满了焦虑和愤怒。这些人不再遵循文明社会的基本法则,转而回归丛林法则。他们有仇必报,锱铢必较,唯利是图。他们用最不堪的手段挑衅别人,他们用制造恐慌来表达不满。

一个看似发达却早已腐烂的都会,其中的人们都在无形的高压下小心翼翼地适应,努力生存,防止自己也随着环境陷入腐烂中去。在如此高压的环境下,人类之所以区别于动物的所谓"文明",就变得异常脆弱。人,变成了孤岛;他人,就成了罪恶的源泉。

① 加西亚·马尔克斯.拉丁美洲的疯狂.诺贝尔颁奖礼演讲.

如果用"退一步海阔天空"的道德说教来概括本片的中心思想,来批判人物的行为,那是不负责任的。本片的片名"蛮荒故事",并不是在劝说观众要做一个文明的好市民,而是对人类发展了数千年的文明进行了不留情面的解构。片中人物看似荒诞的不顾后果的越界行为,是由人们习以为常并且不愿努力改变的现实引发的,荒诞的背后反而透露了令人毛骨悚然的真实。这些极端的报复行为,撕下了文明的伪善外衣。极端情绪下的复仇,贯穿《蛮荒故事》的始终。

第一个故事整体就是浓缩的被人嫌弃的机长一生。整个航班也是机长"盛大"的、高调的复仇。这与第二个故事中女招待对复仇欲望的扭捏、纠结的态度形成鲜明的反差。第三个故事,由"路怒症"引发的陌生人互相追杀、惨死街头的公路惨案被警方戏称为"看起来像殉情"。因为坚持自己没有违反规定,拒绝付拖车费的爆破工程师,在诉求不断被漠视后渐渐失去理智,进而失去所有。他用自己的方式对社会复仇,入狱后,他反而获得了舆论的压倒性支持,重拾了失去的名誉、亲情;第五个故事,富商希望能通过金钱来避免儿子为犯下的的肇事逃逸的罪孽和背上的两条人命去接受法律的制裁。没料到,富商找来的律师、检察官,包括顶罪的平民百姓都反过来挟持他,希望能要到更多钱。想用金钱购买法律豁免的富商竟然成为被敲诈的受害者。虽然敲诈的金额谈好了,但在这个故事黑幕前,为了钱答应顶罪坐牢的园丁被愤怒的受害者丈夫袭击;最后一个婚礼的故事,新娘对背叛自己的新郎进行了疯狂的原始的报复,诅咒新郎,大声宣言自己要用一生和他在一起,用"直到你的死亡将我们分开"来报复、折磨对方。

5. 原始的感官刺激

片中出现了一些追求视觉上的感官刺激的场面:一架飞机从空中径直冲向地面的一对老夫妻,画面在撞上去的前一秒停了下来;女招待和仇敌一起倒在了血泊中;两个陌生男人在车里被烧成两具焦尸,尸体还呈现扭打状;一栋大楼和车管所的停车场的两次爆破……还有对着人排泄、当众交媾这种原始的动物本性支配的行为。《蛮荒故事》在镜头上追求原始的感官刺激这一点,与"蛮荒"二字完美契合。

四、拓展思考

1. 《蛮荒故事》里的野生动物有着怎样的隐喻?
2. 你认为,作为一部短片故事合集,《蛮荒故事》是否成功?成功在哪里?
3. 你最喜欢哪个故事?为什么?

第四章
欧洲电影

第一节 欧洲电影概述

欧洲是世界电影的诞生地,在百余年的电影发展历程中,欧洲涌现出了众多的电影流派、电影理念、电影论著,以及众多享誉世界的电影导演及其电影佳作。

如果说卢米埃尔和梅里爱从纪录和想象的角度开启了电影的百年征程,那么与此呼应的是,在20世纪的第一个十年中,英国的"布莱顿学派"实践着纪录电影对于现实的关注,在《祖母的放大镜》(Grandma's Reading Glass,1900)和《义犬救主记》(Rescued by Rover,1905)等作品中,体现出他们对于电影形式和电影语法进行的最初实验。而由法国"艺术影片公司"创作的《吉斯公爵的被刺》(The Assassination of the Duke of Guise,1908)则通过借鉴戏剧等当时更为成熟的艺术形式对于"假定性"的探索成果,开始改变了电影市井杂耍的社会身份,对于台词和表演的倚重一方面呈现着早期电影对于社会和人心的介入,一方面也成为日后法国电影以及欧洲电影的重要标志之一。

第一次世界大战改变了世界电影的格局,中断了欧洲电影在此之前已渐深入的艺术探索和市场实践。一战中,众多的欧洲电影艺术家投身于战争洪流,通过纪录影像作品与时代同呼吸。一战后,当世界电影中心逐渐从美国转回欧洲之际,一大批从动荡现实中成长起来的电影艺术家开始了不同于之前的电影创作。对于欧洲人文精神的失望催生了众多的先锋派艺术电影。在法国,从阿斯特吕克倡导的印象主义心理叙事到"纯电影"实验,从达达主义电影的无理性宣泄到超现实主义电影对于内心世界的绝对忠诚,《西班牙的节日》(La fête espagnole,1919)到《机器舞蹈》(Ballet Mechanique,1923),从《幕间休息》(Entr'acte,1924)到《一条安达鲁狗》(An Andalusian Dog,1928),这些反逻辑、回归精神纯粹的"另类"作品在对于现实的逃离中折射着失望和焦虑。

而德国电影导演们更关注德国的社会现实,在对于理性和逻辑的继承中试图弥合个体与社会的裂痕。如果说以《卡里加里博士》(The Cabinet of Dr. Caligari,1920)为代表的德国表现主义电影在对于电影本体语言的拓展中以个体世界的坍塌和变异影射着千疮百孔的内心世界,那么以《最卑贱的人》(The Last Laugh,1924)为代表的室内剧电影和以《杂耍场》(Varieté,1925)为代表的街头电影则更多的引入了社会和时代,庞杂而粗糙的现实景观

与细腻而脆弱的心理流变强化着德国电影悲伤却并不绝望的气质。

作为人类历史上第一个社会主义国家的苏联，对电影的认识不仅联系着导演个体的艺术追求，而且更多地折射着电影作为思想宣传媒介的大众性。列宁和继任的各位苏联领导人，都对电影的社会作用给予了足够的关注，苏联电影的实践和探索，始终无法避开作为政治意识形态工具的前提。如果说爱森斯坦以《战舰波将金号》(*Battleship Potemkin*, 1925)等一系列关于"理性蒙太奇"的电影创作融合着政治诉求与艺术创新，那么普多夫金则以《母亲》(*Mother*, 1926)等改编自重要文学作品的电影作品探索着他所倡导的"联想蒙太奇"对于情感冲击力以及叙事流畅性的强调，维尔托夫在《带摄影机的人》(*Man with a Movie Camera*, 1929)等一系列借重电影剪辑的社会文献纪录电影又以现实介入性和强化社会功用完成着对于新生政权合法性的论证。

20年代末期，欧美世界又遭遇了新一重的经济危机。一方面，人们不得不面对更为艰难的生活现实，另一方面，人们又渴望获得情感沟通和压力释放的媒介。这一时期的法国形成了"诗意现实主义"的创作流派。既有富有喜剧讽刺精神的雷内·克莱尔的《巴黎屋檐下》(*Under the Roofs of Paris*, 1930)、《百万法郎》(*Le Million*, 1931)，也有反抗精神十足的让·维果的《零分操行》(*Zero de Conduite*, 1932)，当然更有标志性导演让·雷诺阿的《大幻影》(*LaGrandeIllusion*, 1938)和《游戏规则》(*The Rules of the Game*, 1939)。这些电影作品并不排斥商业性，在关注社会现实的基础上强化对白的诗意效果，塑造富有人格魅力和心理深度的人物形象。

30年代末期，爆发的第二次世界大战不仅是关乎资本主义阵营内部的社会和精神动荡，也关乎新生的苏联社会主义政权的生死存亡。二战之前，社会主义现实主义作为一种文艺创作原则被引入苏联的电影创作，出现了融英雄色彩和人格魅力于一体的代表作品《夏伯阳》(*Chapaev*, 1934)。对于英雄形象的描绘也成为此后苏联电影创作的重要特征，领袖人物相继被搬上银幕，如《列宁在十月》(*Lenin in October*, 1937)、《攻克柏林》(*The Fall of Berlin*, 1949)等。随着苏联卫国战争的到来，蓬勃发展的苏联故事片创作让位于战争纪录片，二战后斯大林对于苏联电影直接干预，苏联电影陷入低谷。

50年代中期的"解冻"时期之后，苏联的电影创作展开了它最辉煌耀眼的画卷，一部部影响深远的电影佳作相继问世，如《第四十一》(*The Forty-first*, 1956)、《雁南飞》(*The Cranes Are Flying*, 1957)、《一个人的遭遇》(*Destiny of a Man*, 1959)、《士兵之歌》(*Ballad of a Soldier*, 1959)、《伊万的童年》(*Ivan's Childhood*, 1962)等。这些作品描摹战争动乱的残酷，更描写战争对于普通人的伤害，战争不再被作为一个不断走向胜利的过程来表现，

战争成为一个借以反思人性和社会的对象。60年代之后的苏联电影随着前苏联政局的变动而起落沉浮,尽管也出现了《这里的黎明静悄悄》(*The Dawns Here Are Quiet*,1972)、《办公室的故事》(*Office Romance*,1977))、《莫斯科不相信眼泪》(*Moscow Does Not Believe in Tears*,1980)、《两个人的车站》(*A Railway Station for Two*,1983)等题材不一、风格不同的佳作,但是随着苏联的解体,社会主义现实主义作为一种艺术观念和艺术手法也宣告结束。

在二战尚未结束之时,意大利国内的一些受过专业训练的电影人如维斯康蒂和德·西卡等推出了他们别具一格的电影作品如《沉沦》(*Obsession*,1942)、《孩子们注视着我们》(*The Children are Watching Us*,1942),这些作品开始聚焦于意大利的普通人,通过普通人在战争背景下的颠沛流离和心理变异来折射战争的血腥残酷和意大利社会现实的动荡混乱。1945年,作为意大利新现实主义创作宣言的作品《罗马,不设防的城市》(*Rome,Open City*,1945)诞生,它集中体现出这一创作流派对于纪录性、长镜头、线性时空结构、地方方言、非职业演员、环境音响、同期录音等手法的使用。重要作品还有德·西卡的杰作《偷自行车的人》(*The Bicycle Thieves*,1948)、维斯康蒂的《大地在波动》(*The Earth Trembles*,1947)、德·桑蒂斯的《罗马十一时》(*Roma ore 11*,1952)以及德·西卡的《温倍尔托·D》(*Umberto D*,1952)等。新现实主义的美学观念和创作手法对于日后的法国新浪潮、美国的新好莱坞电影以及众多的第三世界电影产生了深远影响。进入50年代中期之后,随着意大利经济的逐渐恢复,人们的视线也逐渐从物质贫苦回归到正常的生活状态,意大利新现实主义也开始转向,作为重要继承者的费德里科·费里尼和安东尼奥尼开始了更为个体化的艺术追求,费里尼瞩目于精神生活和浪漫主义,代表作如《道路》(*The Road*,1954)、《卡比利亚之夜》(*Nights of Cabiria*,1957)和《八部半》(*8½*,1963),安东尼奥尼瞩目于现代人的孤独以及现代人际关系的断裂,代表作如《奇遇》(*The Adventure*,1960)、《红色沙漠》(*The Red Desert*,1964)以及《放大》(*Enlarge*,1966)等。

作为老牌资本主义强国的法国,经历了二战的创伤,以及伴随着社会物质财富积累的同时,人们的精神信仰以及社会的完整性不断经历着碎裂的过程。在电影领域中,按资排辈的电影创作格局既保证了法国电影年产量的稳定,但也阻止了法国电影的自我更新。新一代电影创作者既要争取艺术性在法国电影中的回归,也更看重美国类型片导演对于个人风格与市场诉求的平衡,巴赞的理论给了他们精神素养,作者意识给了他们创作灵感。1958年特吕弗拍摄了《淘气鬼》(*Les Mistons*,1958),特吕弗的《四百击》(*Les quatre cents coups*,1959)获得戛纳电影节最佳导演奖,"新浪潮"作为一种新的电影潮流走入

主流社会。其短短5年的时间却贡献出了一大批优秀的电影作品,如路易·马勒的《恋人们》(The Lovers,1958)、特吕弗的《四百击》和《朱尔和吉姆》(Jules And Jim,1962)、戈达尔的《筋疲力尽》(Breathless,1960)和《中国姑娘》(La Chinoise,1967)等。这些作品带有很强的个人传记的色彩,过滤了社会和政治议题,敢于挑战传统的伦理道德观念,重视长镜头内部场面调度对于现实性的深化与拓展,大量使用自然环境音响,启用无名的年轻人作为他们的"御用"演员。

比"新浪潮"导演们更早涉足法国影坛、与"新浪潮"导演对于创新的追求相一致从而与"新浪潮"导演遥相呼应、共同构成五六十年代法国电影重要艺术现象的是"左岸派"导演,他们经常聚集在巴黎塞纳河的左岸。这些导演也被称为作家电影,他们中的许多人在创作电影之前已是成绩斐然的戏剧家、小说家等。代表作如阿伦·雷乃的《广岛之恋》(Hiroshima,My Love,1959)和《去年在马里昂巴德》(Last Year at Marienbad,1961)、亨利·高尔比的《长别离》(The Long Absence,1961)、玛格丽特·杜拉斯的《印度之歌》(India Song,1975)等。这些电影作品聚焦于人的精神世界,运用细腻的笔触去展现心理的挣扎与焦虑,选用成功的舞台演员来营造影像世界的"疏离",舞台表演痕迹浓重,台词和音乐与人物内在的精神状态相互融合,善于营造如梦似幻的情境,画面精致,影调丰富,带有强烈的视觉冲击力。

尽管作为二战战败国的德国由于其雄厚的工业基础,得以在较短时间内实现经济起飞,但是被战胜国分而治之的民族断裂、黑白电视和彩色电视的相继普及、录像带的出现以及政府对于德国电影业的停止资助,都使得德国电影业并未随着民族经济的好转而驶上快车道。到了60年代初期,德国本土电影业已经滑落到最低点,产量寥寥,艺术平平,到了绝地反弹的边缘。一批青年的德国导演带着他们的电影创作打开了德国电影死气沉沉的局面,他们试图通过影像语言讲述个人的故事,力图从形式、内容和思想上重振德国电影的生气。除了初创期"德国年轻电影"阶段中亚历山大·克鲁格的《向昨天告别》(Yesterday Girl,1966)等艺术佳作,70年代中期新德国电影运动的四大导演赫尔措格、法斯宾德、施隆多夫和维姆·文德斯创作出了一系列真诚而充满艺术气息的电影作品,如赫尔措格的《阿吉尔,上帝的愤怒》(Aguirre,the Wrath of God,1973)和《人人为自己,上帝反大家》(Every Man for Himself and God Against All,1976)、法斯宾德的《四季商人》(The Merchant of Four Seasons,1971)、《恐惧吞噬灵魂》(Ali Fear Eats the Soul,1973)和《玛利亚·布劳恩的婚姻》(Die Ehe der Maria Braun,1978)、施隆多夫的《铁皮鼓》(The Tin Drum,1978)以及维姆·文德斯的《德州巴黎》(Paris,Texas,1984)等。

进入 90 年代之后,欧洲电影更为多元化,英国、法国、意大利、俄罗斯、德国等传统电影大国不断求新求变,在与市场和艺术的交锋中创造着国别电影的新气象。英国既有让人耳目一新的独立电影《四个婚礼和一个葬礼》(Four Weddings and a Funeral,1994)和《猜火车》(Trainspotting,1996),也有浮现"遗产电影"气息的《赎罪》(Atonement,2007)。

法国既有成绩辉煌的纪录电影《喜马拉雅》(Himalaya,1999)、《迁徙的鸟》(The Travelling Birds,2001)、《帝企鹅日记》(March of the Penguins,2005),也有国际化的类型电影佳作《这个杀手不太冷》(Léon,1994)和《第五元素》(The Fifth Element,1997),既有悬疑史诗片《漫长的婚约》(A Very Long Engagement,2004),也有温馨暖人的《放牛班的春天》(The Chorus,2004),法国是欧洲电影市场化探索和艺术性创作最为成熟的国家。

在经历了 20 世纪 80 年代末、90 年代初的国家巨变之后,俄罗斯电影创作曾一度跌入谷底,甚至连作为世界重要 A 级电影节之一的莫斯科电影节也由于经济原因而不断缩小规模,米哈尔科夫·康查洛夫斯基和安德烈·康查洛夫斯基等导演的作品为一蹶不振的俄罗斯电影保持着一线生机,这些作品中最为著名的都是以俄罗斯近现代历史为背景的合拍电影,如《烈日灼人》(Burnt by the Sun,1994)、《西伯利亚理发师》(The Barber of Siberia,1999),俄罗斯电影的复兴之路任重道远。

意大利电影颇具活力,佳作频现,既有情深义重的《儿子的房间》(The Son's Room,2001),也有笑中带泪的《美丽人生》(Life Is Beautiful,1997),既有朱塞佩·托尔纳托雷的"故乡三部曲",也有电影大师安东尼奥尼充满文艺气息的遗作《云上的日子》(Beyond the Clouds,1995)。

西班牙艺术电影大师阿尔莫多瓦以其类型丰富、题材多样的电影系列《高跟鞋》(High Heels,1991)、《关于我母亲的一切》(All About My Mother,1999)、《对她说》(Talk to Her,2002)等为南欧电影竖立标杆,青年导演亚历桑德罗·阿曼巴也以惊悚片《小岛惊魂》(The Others,2001)、社会写实片《深海长眠》(The Sea Inside,2004)等作品为西班牙电影赢得了声誉。

德国电影中除了成绩卓著的以"东德"为题材的电影作品《窃听风暴》(The Lives of Others,2006),还有更具实验性的电影作品《罗拉,快跑》(Run Lola Run,1998)和对于二战进行反思的电影作品《帝国的毁灭》(Downfall,2004)。此外,老牌导演施隆多夫也创作了以"东德"为题材的电影作品《打开心门向蓝天》(The Legends of Rita,2000),现在的德国正在力推欧洲合拍的商业大片创作。

第二节 法国电影《触不可及》

一、课程导入

"黑白配"作为现代电影中一种经典的人物关系模式和叙事手法,承载着特定的社会文化语境和价值规范。如果说美国电影中的"黑白配"往往出现在喜剧电影类型和动作电影类型中,那么法国版的"黑白配"会带有更多的欧洲艺术气息和人文关怀。作为当代法国年轻一代导演的奥利维埃·纳卡什和埃里克·托莱达诺,联合执导了这部既充满了诙谐幽默又点染着温暖人性的《触不可及》,融鲜明的类型电影观念、清晰的市场导向和深入人心的情感观照为一体。六年之后的 2017 年,美国导演尼尔·博格将其翻拍为美国版本。充满戏剧性的人物、故事及其命运具有深刻的社会现实意义。起初触不可及,其实也只是一步之遥,伸出手,走过去,静下来,用心听,就是最美的人间风景。

二、影片信息

导演:奥利维埃·纳卡什/埃里克·托莱达诺

编剧:奥利维埃·纳卡什/埃里克·托莱达诺

主演:弗朗索瓦·克鲁塞/奥玛·希/安娜·勒尼/奥德雷·弗勒罗/托马·索利韦尔

片长:112 分钟

制片国家/地区:法国

语言:法语

上映日期:2011-11-02(法国)

英文名:Untouchable/The Intouchables

故事简介:

法国白人富翁菲利普因为一次跳伞事故而全身瘫痪,只有头部有感知。菲利普与妻子相爱,但妻子先他而去,二人收养了一个女儿。菲利普要雇佣一个全职生活陪护,因为薪酬优厚,应聘者云集,每个人都声称自己拥有最好的陪护资格,但是菲利普却只中意了一个塞内加尔黑人男青年德瑞斯。德瑞斯前来应聘,只为凑集 3 份求职证明以申请政府的失业保险金。就在次日德瑞斯来领取菲利普出具的求职证明时,德瑞斯答应先试用一个月。也就在这一个月的短暂相处中,菲利普和德瑞斯逐渐超越了生活习惯、价值观念、性格、喜好、表达

方式等各个方面的差异,彼此交流,彼此抚慰。在德瑞斯开朗性格的感召下,一直以来怅然若失的菲利普慢慢找回了生活的激情,他们一同夜游,一同跳伞,一同恶作剧,抽同一根烟。德瑞斯在短暂离开菲利普之后,还是回到菲利普身边,并帮助菲利普直面了他一再回避的通信恋人。

获奖记录:

第 24 届东京国际电影节(2011)最佳影片、最佳男演员;

第 25 届欧洲电影奖(2012)观众选择奖(提名)、最佳影片(提名)、最佳男主角(提名)、最佳编剧(提名);

第 37 届法国凯撒电影奖(2012)最佳影片(提名)、最佳导演(提名);

第 56 届意大利大卫奖(2012)最佳欧洲电影;

第 70 届美国金球奖(2013)电影类最佳外语片(提名);

第 36 届日本电影学院奖(2013)最佳外语片;

第 27 届西班牙戈雅奖(2013)最佳欧洲电影。

特色之处:

<p align="center">黑白并肩,共谱生活精彩乐章;
超越差异,彰显朴素人性光辉。</p>

三、影片赏析

从举步维艰到步履不停

《触不可及》取材于真人真事,改编自法国富翁菲利普·波佐·迪·博尔戈的自传小说《第二次呼吸》,《触不可及》中白人富翁菲利普的原型便是菲利普·波佐·迪·博尔戈,他是法国路易威登酩悦轩尼诗-路易威登集团旗下巴黎之花(perrier champagne)香槟部门的副总裁,作为法国最大的两个家族的继承人,菲利普·波佐·迪·博尔戈 1993 年在一次滑翔事故中高位截瘫,《触不可及》中的黑人青年德瑞斯的原型,即是现实生活中给菲利普创造"第二次呼吸"的黑人青年阿伯代尔。

法国电影从不缺乏对于少数族裔人群的关注,从早期的《阿基米德后宫的茶》(*Tea in the Harem*,1985)到新世纪的《伏尔泰的错误》(*Blame It on Voltaire*,2000)、《谷子和鲻鱼》(*The Secret of the Grain*,2007)、《非法入境》(*Welcome*,2009)、《勒阿弗尔》(*Le Havre*,2011)以及

获得2015年第68届戛纳电影节金棕榈奖的《流浪的迪潘》(*Dheepan*, 2015)，这些作品普遍聚焦于少数族裔群体包括非法移民，都以文化认同性作为核心议题。即使在《非法入境》这部在外部形态上采取"黑白配"的作品，也更多的将重心放置在法国白人游泳教练对伊拉克青年的"拯救"主题上，拯救背后其实是浓重的身份焦虑和认同困境。《触不可及》在白人富翁菲利普和黑人青年德瑞斯性格迥异、地位悬殊、遭遇殊异以及动机抵触的对立情境中，展现了彼此不断向彼此开放、倾诉交流的心路历程。作品有喜剧元素，但更深入地开掘了人物丰富的精神世界，在菲利普和德瑞斯彼此在相互发现中互补互励，以人性的美好超越外在的差异与分割。

1. 关于导演

奥利维埃·纳卡什1973年出生于法国巴黎的叙雷讷，埃里克·托莱达诺1971年出生在法国巴黎，他们既是导演和编剧，也是演员，同时也是电影制片人。

奥利维埃·纳卡什和埃里克·托莱达诺的合作，是他们个人影视创作生涯中最闪光的部分。两人共同执导的作品，还包括获得第45届法国电影凯撒奖最佳导演、最佳影片、最佳男主角、最佳女配角、最佳原创剧本、最佳剪辑、最佳新人男演员等多项提名奖项的《标准之外》(*The Specials*, 2019)、第43届法国电影凯撒奖最佳导演奖、最佳影片、最佳男演员等10项提名奖项的《无巧不成婚》(*Le sens de la fête*, 2018)、《我们的快乐时光》(*Nos jours heureux*, 2006)、《求偶二人组》(*Just Friends*, 2005)等。

他们的电影作品题材广泛，既有对法国不同族裔生存现实的描摹，也有对于现代城市生活的反思，既有对儿童和少年生活的透视，也有对自闭症患者的关注。尽管他们的主要作品以及他们作为制片人的电影作品，都以喜剧为主要形态，但是笑声背后，却是对人心以及现代生活的细致思考，是对人性和人类生存现实的近距离观照。真正的喜剧骨子里，都包含着对于生命历程之中不断遭遇又难以摆脱的困境的呈现与超越，都在笑声与泪水的交织中，铭刻着个体对于命运的抗争。

2. 素描少数族裔生存现实

二战结束后，为了缓解国内青年劳动力欠缺的问题，法国政府从前法国殖民地和东欧国家引进了大量移民劳工。但是移民劳工所带来的一系列社会影响一直到20世纪70年代才逐渐显现。一方面是非白人种族的大量涌现，一方面是伊斯兰教的遍地开花，加上法国经济的低迷以及法国政府一直奉行的社会同化政策，使得族裔问题成为法国一个重要的社会问题。从1981年里昂的种族骚乱事件到2015年相继发生在巴黎的"查理周刊"事件、里昂的穆斯林惨死事件以及巴黎剧院的恐怖袭击事件，都浮现着种族和宗教的显影。

尽管《触不可及》呈现着法国人的诙谐与幽默，但是在对德瑞斯个人生活及其家人有限的镜头段落中，导演却以冷静而简洁的笔触，勾勒出法国少数族裔的现实生活状貌及困境。首先是跟随德瑞斯的身影所呈现的拥挤杂乱、逼仄压抑的家庭空间，那是一套狭小的公寓，镜头随着推门而入的德瑞斯依次走过房间的每一个角落、依次擦肩而过进进出出、吵吵闹闹的家庭成员，当德瑞斯最终坐在狭窄餐厅的桌前、百无聊赖的抽着烟时，伴随着叔母进门的身影，德瑞斯慌乱中掐灭香烟并扔向窗外。接着是一组正反打镜头呈现的叔母责问的脸庞和德瑞斯无言以辩的困窘，面对着叔母步步紧逼的诘问，德瑞斯只能在对视中沉默。

叔母数落德瑞斯的话题，都与基本的生存需要息息相关，诸如房租、生活费之类。叔母本就略显臃肿的体型，此刻又被中性款式的厚棉衣所强化，在叔母阴郁愤怒的脸孔、紧盯不放的眼神与逐渐发福的身形的对照下，生存话题所折射的饥饿感更像是一种无声的讽刺。在德瑞斯接受菲利普家庭护工的工作后，作品中间还有一个小段落，呈现夜幕中坐在车中的德瑞斯透过车窗注视前方不远处一座灯火辉煌的大楼中一个闪动的黑影，那是叔母劳作的身影，叔母的工作就是每天为两处城市空间进行清洁。在与工友作别后，平视镜头中呈现了依旧身着中性款式厚棉衣的叔母拖着疲惫的身躯、迈着迟重的步伐在街边缓缓走过，街灯散发着微光，车中的德瑞斯眼角似有泪光。

与此相呼应的是，德瑞斯刚刑满释放，6个月的监牢对德瑞斯显然不是第一次。为了得到三份求职证明以领取政府的失业救济金，德瑞斯不耐烦地参加了菲利普的面试。我们可以把德瑞斯的不耐烦，理解为对于取得这份工作的无望心理，然而支撑这种无望心理的，却是少数族裔青年、尤其是穆斯林青少年接受教育可能性的普遍缺乏以及阶级与种族身份的差异，没有一技之长持续深入地隔阻着少数族裔青年人进入社会，而这些也是新世纪以来愈演愈烈的弥漫整个欧美世界的少数族裔生存恶化的写照。此外，另一个在整部作品多次出现的黑人少年更像是个问题少年，都是一副无所谓的无所事事，都是木讷迟滞的神情。

在德瑞斯被叔母赶出家门之后，在街头的角落里，德瑞斯与一群少数族裔朋友抽烟、喝酒、吃着快餐，这个空间造型还出现在德瑞斯工期结束离开菲利普之后的段落中，同样是冬日的街头和凄清的影调，同样是被墙壁和摄影机的画框所围筑/分割的角落般的空间，同样是群像出现的少数族裔青年人，同样是只属于他们彼此之间的默契与笑脸。这些一闪而过的镜头段落，深深触碰到了少数族裔人群，特别是少数族裔年轻一代的现实困境，他们只能在街头的角落找到自我认同，街头是自我成全之地，又何尝不是自我放逐之地，自我的发现

与身份的认同就伴随着对于社会的逃离,对于这些特定的族群而言,仿佛注定只能在离散中接近,在亲密中吞咽孤独。

3. 饱满的人物形象

菲利普坐拥亿万家产却又没有行为能力,物质的富有并不能化解他肉体上的缺失和心理的创伤。菲利普身上承载着三重矛盾对抗:第一重是菲利普自身的外在与内在的冲突,即残缺肉体与丰富内心的碰撞,肉体的不健全非但不能遏制菲利普精神世界的生长,反而愈加清晰折射出菲利普对自由的渴望;第二重是菲利普自身与周围环境的抵牾,即菲利普不愿被当作特殊人士看待,但他又不得不活在别人的保护之中,他可以不接受,但他无从拒绝,必须接受;第三重是菲利普内心世界的矛盾,菲利普为记忆所困,既有来自滑翔事故的阴影,也有来自妻子离世的痛楚。

德瑞斯一无所有,厌倦生活,没有方向,没有立场,为生存奔波。但在与菲利普共同生活的过程中,他的乐观和激情,他的幽默和真诚被激发了出来,他坦诚的表达着爱意,他可以和护工成为朋友。更为重要的是,对周围的一切,德瑞斯拒绝从既定的社会规范进行回应,始终在从自我的感受出发,既表达着自我的独立和活力,也反衬着秩序自身的僵化和禁锢。德瑞斯敢于挑战,这份勇气正是不断打动菲利普的原因。对于不得不面对的既成事实,菲利普渴望像德瑞斯一样能够去战胜这残破的现实。正是因为德瑞斯的不在乎,正是因为他的心不在焉,反倒给了菲利普一种回归正常和普通的可能,被别人的眼光所包围正是一种无形的重压和束缚。

菲利普和德瑞斯彼此影响着,也彼此改变着,这是个双向的有效互动,没有偏颇的所谓拯救。菲利普从开始不抽烟,到接受德瑞斯递过来的香烟,从花费一大笔钱购买所谓的名画,到鼓励德瑞斯作画并发现德瑞斯的艺术潜力,从一本正经但又让他倍感煎熬的家庭舞会,到在德瑞斯激情舞步带领下的众人参与,从只敢于与笔友保持联系、互诉衷肠却在笔友前来探望的一瞬间擦肩而过的逃避,到最后平静地面对笑容可掬的笔友,这些前前后后的细微变化,书写着菲利普在与肉体对抗、与周围眼光的对抗以及与自己噩梦般记忆的对抗中,所凸显的对自由与倾诉、爱和关怀的向往。

德瑞斯也找回了他应当承担的责任,开始有了思考,知道了进退和取舍。菲利普带他参加他从未想过的跳伞,他在夜晚的城市道路上带着菲利普疾驰,菲利普给了他另一种视野和生活经验,他也给了菲利普一直渴望却又不可得的心灵交流与释放。德瑞斯在夜色中默默注视着下班回家的叔母,为弟弟解决生活困难,为菲利普安排与笔友的见面,德瑞斯以背负重量的方式找到了存在的意义和价值。

4. 人称化的音乐与情感化的镜头语言

与菲利普及其生活空间密切联系的音乐，都是西方的古典音乐，从莫扎特到舒伯特，从巴赫到肖邦，这些高雅的学院派音乐，一方面象征着菲利普的价值规范，一方面也以其舒缓悠扬的旋律凸显和反衬着菲利普的精神世界，同时也拉开了开篇时菲利普和德瑞斯的距离。与周围正襟危坐的富有阶层相比，德瑞斯太过世俗，但也更具生活的质感。德瑞斯和他的生活之间始终同步。

德瑞斯喜欢的是"地球，风和火乐团"，在一脸懵懂地听完了菲利普的阳春白雪之后，德瑞斯拿出了他动感十足的电子音乐，与古典音乐的宏大和庄重相比，德瑞斯的音乐更像是呐喊，是内心世界的释放，在强烈节奏感的带入下，它呼唤着人们的参与。菲利普的音乐是用修养和知识来作铺垫的，而德瑞斯的音乐更为直率真诚，它不需要转换，不需要蜿蜒逶迤的引入，它以热情似火的情感表达索要着此时与即刻。

音乐，不仅塑造着人物形象和人物的内心世界，也创造着情绪感染力。而这种音乐和情感的呼应，又生发出镜头语言和剪辑方式。比如家庭音乐会这一场戏，当德瑞斯放出了自己的音乐后，镜头在遵循基本的蒙太奇句式的前提下不断地在德瑞斯和菲利普之间切换。首先是小景别呈现的德瑞斯和菲利普，切到近景镜头中的菲利普注视着德瑞斯伴随音乐起舞的全景镜头，接下来是一组菲利普肢体语言的小景别镜头，伴随摄影机的环形运动，使得这一组关于"看"与"呈现"的镜头段落繁复而又奔放。然后是菲利普眼神的游移所提示的周围人群的观看与参与，女人们、男人们、宾客们和乐师们呼应着德瑞斯及其音乐的感染力。人们扭动身体的镜头与菲利普的中近景镜头交织穿插，加上摄影机的移动拍摄，都使得这一段落把音乐的本质凸现出来，也强化了菲利普真实的内心世界。音乐和情绪的互动，成为这一段落中镜头、剪辑点和视觉节奏的选择依据。

5. 作为主题意象的飙车与跳伞

由于身体功能的缺失，菲利普的核心活动场所只能是家庭的封闭空间，菲利普的核心姿态是静止。因而，外部空间以及动势与速度，就成为菲利普的潜在心理诉求，匮乏即欲望。

作品在开篇时所呈现的夜景道路上的飙车，是德瑞斯再次返回菲利普身边后带着菲利普挑战自我的尝试。伴随着汽车在车水马龙城市道路上游刃有余的穿梭以及警察的追赶，这次飙车经历不仅是外在的刺激和疯狂，而且无声地传达着一个瘫痪病人内心深处潜抑已久的焦虑与呼喊。菲利普宁愿和德瑞斯一起故作疾病突发，也要以速度刺破周围铜墙铁壁般的压抑，菲利普此时此刻以欺骗的方式、以自毁形象的做法，在释放情绪的同时，嘲讽着周围义正言辞而又铁板一块的世界。

跳伞，一直以来都是菲利普的噩梦，但在德瑞斯逐渐打开了菲利普封闭的内心世界之后，菲利普得以有勇气再次面对跳伞。夜幕云层之上，仿佛静止不动的飞机的全景镜头放慢了叙事节奏，接着是远景镜头中在乡间公路上疾驰的车辆，切为小仰拍全景镜头中等待飞翔的菲利普和德瑞斯。伴随着安静而略带忧伤的歌曲《感觉良好（Feeling Good）》，菲利普和德瑞斯遨游在天地之间，久违的蓝天白云，久违的碧野田园，中景镜头和大远景镜头交叉，呈现了如朵朵棉絮般的滑翔伞绽放在天地之间。对于痛苦和记忆的重访，是超越痛苦和记忆的第一步，没有直面就不会有释然。辽远的视觉空间，应和着德瑞斯的笑脸，跳伞从悲伤绝望转换成了新的开始。正如飞翔离不开压强，自由本身就带有重量。

四、拓展思考

1. 法国喜剧电影的传统是什么？如何看待《触不可及》对于法国喜剧电影的贡献？
2. 不同类型电影中"黑白配"的社会文化意义是什么？
3. 电影中除了"黑白配"，还有哪些差异化的人物组合做为叙事模型？

第三节　英国电影《国王的演讲》

一、课程导入

历史人物传记片数量众多，既有关于政治领袖的《巴顿将军》（PATTON，1970），也有关于民族英雄的《圣女贞德》（Jeanne d'Arc，1999）；既有舞台心理剧处理手法的《爱德华二世》（Edward Ⅱ，1991），也有多种视觉媒介共同成就的《阮玲玉》（Center Stage，1991）。在忠实于历史真实的基础上，人物传记片都难以逃脱讲述者所处的社会与时代的显影，不同的时代和社会思潮，会促使对同一个历史信息处理时的大相径庭。英国国王乔治六世作为一个真实的历史人物，能够成为电影的表现对象，以及被放置在历史动荡、王族变迁、家庭成长、内心剖析以及价值观念流变等多重视野之中，凸显着特定时代的社会诉求和人性诉求。《国王的演讲》塑造了一个相对饱满的国王形象，作品并不是讲述国王的一生，特定时间段和特定事件以及核心议题的选取，都带有现实指向性。

二、影片信息

导演：汤姆·霍伯
编剧：大卫·塞德勒

主演： 科林·费尔斯/杰弗里·拉什/海伦娜·伯翰·卡特/盖·皮尔斯/迈克尔·刚本/蒂莫西·斯波/詹妮弗·艾莉/德里克·雅各比/安东尼·安德鲁斯/克莱尔·布鲁姆

片长： 118分钟

制片国家/地区： 英国/澳大利亚/美国

语言： 英语

上映日期： 2012-02-24(中国大陆)/2010-12-25(美国)/2011-01-07(英国)

英文名： The King's Speech

故事简介：

乔治五世的第二个儿子阿尔伯特王子(约克郡公爵)自小生活在父亲和哥哥的阴影下，患有严重的口吃。二战期间，代表父亲发表动员演讲的阿尔伯特遭遇了冷场。来自澳大利亚的语言理疗师罗格，被阿尔伯特的妻子引荐给阿尔伯特。起初，阿尔伯特很排斥罗格的治疗方法，而罗格也首先要求阿尔伯特表现出应有的尊重和平等，二人之间处于剑拔弩张的境地，不欢而散。但在宫廷医生也无法带来疗效之后，阿尔伯特决定再试试这个古怪的澳大利亚理疗师的方法。渐渐地，阿尔伯特发现，在舒缓音乐的伴奏下，他能够平静而流畅的诵读诗篇，罗格医生成为阿尔伯特不离不弃的心灵朋友。乔治五世逝世，阿尔伯特的哥哥即位为爱德华八世，然而爱美人胜过江山的爱德华八世选择了退位，与辛普森夫人结婚。王位重担落在了阿尔伯特身上，他成为乔治六世。此时，英国正处于二战期间生死存亡的关键时刻，在妻子和罗格医生的支持与鼓励下，乔治六世面对着亿万听众，终于发表了一篇沉静有力又情真意切的动员演讲，鼓舞了英国人的士气。

获奖记录：

第76届纽约影评人协会奖(2010)最佳男主角；

第11届美国电影学会奖(2010)特别表彰；

第83届美国电影奥斯卡金像奖(2011)最佳影片、最佳导演、最佳男主角；

第68届美国金球奖(2011)剧情片最佳男主角；

第24届欧洲电影奖(2011)观众选择奖、最佳男主角、最佳剪辑；

第25届西班牙戈雅奖(2011)最佳欧洲电影；

第55届意大利大卫奖(2011)最佳欧洲电影；

第35届日本电影学院奖(2012)最佳外语片。

特色之处：

> 家国一体，肩挑民族重任；
>
> 知难而上，战胜心理创伤。

三、影片赏析

自我超越的心灵求索

《国王的演讲》被称为英国版的《阿甘正传》(Forrest Gump，1994)，一方面带有鲜明的励志色彩，一方面也因为王室话题而具有吸引力。该片在全球获得1.093亿美元的票房收入，虽然相比于各类商业大片，这样的票房成绩并不突出，但对于一部英国"后遗产电影"时代的独立电影，已属不易。

这部独立制作的王室电影，与20世纪90年代以来英国社会以及英国电影业的变革，有着内在联系。英国作为昔日的日不落帝国，长久以来给世人的印象是古板和保守。在这个日益全球化的时代，形象传播愈加重要。从90年代英国工党执政开始，英国政府就一直在努力打造"酷英国"，试图以崭新的英国形象以提振英国文化产业。此外，英国政府也推行了"文化测试"政策，鼓励英国电影的本土化创作，包括对于英国各种本土文化元素的利用。

从这个角度来讲，没有夸张特效、只有朴素讲述的《国王的演讲》，以一种冷静而不失激情的笔法，传递了一个不一样的英国。国王作为英国民族性的象征，呈现出其内在张力，也投映着"酷英国"的文化实践。当一国元首的所谓缺点被搬上大银幕而全球流通，那么这个国家还有什么是不能发生的呢？还有什么可以阻止这个国家的前进步伐呢？影像世界背后的民族自信和民族自新，尽在其间。

1. 关于导演

汤姆·霍伯1972年出生于伦敦，毕业于牛津大学，在创作《国王的演讲》之前，他一直都在从事迷你剧的制作，包括《丹尼尔的半生缘》(Daniel Deronda，2002)、《伊丽莎白一世》(Elizabeth Ⅰ，2005)、《朗福勋爵》(Longford，2006)等。迷你剧是一种介于电影和电视剧之间的影像形态，类似于中国的电视电影。他的主要电影作品有《魔鬼联队》(The Damned United，2009)、获得第37届日本电影学院奖最佳外语片奖和2013年第66届英国电影学院奖最佳英国影片提名奖的《悲惨世界》(Les Miserables，2012)以及获得2015年第72届威尼斯国际电影节主竞赛单元金狮奖提名的《丹麦女孩》(The Danish Girl，2015)。

汤姆·霍伯的电影带有明显的"遗产电影"特质，基本上都是描写英国和欧美历史上的真人真事，作品如他本人一样，带有独特的贵族气质。他不追求华丽的技巧和恢弘的场面，

文学味道浓郁的台词、带有心理深度的人物形象、舒缓安静的叙述节奏以及古典音乐名曲的运用，共同构筑了他深情而又略带伤感的影像世界。从国王、总统到作家、教练，再到变性人群，汤姆·霍伯都力图呈现人物的深层心理流变以及人物与特定时代环境之间的多重关系。

2. 战争与记忆

作品围绕乔治六世的口吃，构建了两组矛盾冲突。第一重是王权与战争的冲突。王子阿尔伯特从小患有口吃，但作品开始并没有给出口吃的原因。作品选择从二战期间英国生死存亡的时间拐点讲起，战争背景强化了阿尔伯特口吃的尴尬，也营造了第一重冲突，即作为王室成员的阿尔伯特王子如何才能在战争中有效发挥民族动员的重任。作为王室成员的阿尔伯特，肩负着激发英国国民抗战激情的使命，而口吃却适得其反。接下来，老国王乔治五世去世，本应继承王位的大王子爱德华八世选择让位，王权被赋予没任何思想准备的阿尔伯特。国王阿尔伯特不仅必须进一步动员民众的力量，而且必须克服口吃。如果说开篇时的阿尔伯特还有退路，那么此时的阿尔伯特除了向前别无他途。

第二重是作为家庭个体成员的阿尔伯特与父亲和哥哥的冲突，即在影片逐渐展开的过程中所揭示的阿尔伯特口吃的原因，它不是与生俱来的，是童年时期的痛苦记忆。作品一方面呈现了身为儿子的阿尔伯特面对父亲训诫时的困窘，以及身为弟弟的阿尔伯特面对哥哥时的欲言又止，在他极力劝说哥哥不要放弃王位时，还是遭到了哥哥的羞辱，这种羞辱是对他最致命缺陷——口吃的调侃。不管是威严庄重的父王，还是风流潇洒的哥哥，阿尔伯特始终是他们目光和言语的俘虏。作品另一方面也呈现了身为丈夫和父亲的阿尔伯特在自己家庭生活中的流畅与快乐，他和妻子互诉衷肠，他给两个女儿讲故事。这两处家庭场景的对立，既强化了阿尔伯特口吃背后的记忆阴影，也凸显了阿尔伯特精神世界的分裂。

3. 罗格的音乐疗法

与皇家医生以近乎于残酷的方法治疗形成鲜明对比的是，来自澳大利亚的医生罗格的治疗方法更多依靠交流和倾诉，来打破阿尔伯特内心的孤独，这份孤独隐藏在内心深处，那是一个得不到理解和关爱的孩子一直以来的缺失与渴望。罗格建议阿尔伯特在音乐声中进行演讲训练的方法，其实也是在制造一种放松的情境，这让在压抑和沉默中一路走来的阿尔伯特，找到了想象中的情感呼应物。

更为重要的是，罗格作为一名没有资历、没有任何声望的来自英国本土之外的医生，彼此的尊重是他生活和工作的第一需求，罗格需要平等的对话姿态。人物的行为、讲话的语气和内容都在悄然传递着对话双方所处的位置，而这也是阿尔伯特一开始抵触罗格的重要原因。不仅是因为他的治疗方法这么温和，而且因为他敢于争取平等。

罗格要求的平等，也正是身为王室成员和家庭成员的阿尔伯特一直想要却又得不到的东西。作品聚焦于国王口吃的话题就如同作为国王口吃事件核心人物的罗格所要求的平等一样，它们都在从人性的视角去呈现时代潮流的变化以及人自身存在的复杂和多元。与周围那些嘲笑罗格的主教和医生相比，阿尔伯特慢慢接受了罗格和他的治疗方法，而接受罗格和他的治疗方法本身也就是逐渐接受了平等和人性的观念。与周围冷冰冰的环境形成反差的是，不管是在罗格的寒舍中，还是在加冕典礼的排演现场，或者在面对全体英国国民发表言说的直播间，阿尔伯特和罗格更像是一对心灵挚友。因而，作品在最后终于实现了完满的国王演讲，同时也完成了对英国民族性的张扬以及对于人性理念的重塑。

4. 作为镜像的语言

对于口吃的阿尔伯特来讲，语言就是一种心灵的镜像，它一方面象征着阿尔伯特的残缺和不完整，一方面又是阿尔伯特的夙愿和梦想；它一方面是压抑，一方面又是诱惑。在语言面前，阿尔伯特总是窘态百出。语言在成为阿尔伯特对手的同时也成为他力图超越的对象。在作品中，各种各样流畅的声音和音乐成为揭示作品主题、刻画阿尔伯特内心世界的重要隐喻。

在父亲乔治五世发表圣诞致辞这一场戏中，乔治五世的语言始终笼罩和压制着在一旁倾听的阿尔伯特。乔治五世先是发表了平静流畅的国民致辞，与此对应的是一脸苦相的阿尔伯特。致辞完毕，乔治五世开始向阿尔伯特细数国际形势、国家危难以及王室困境，对不在场的哥哥爱德华八世的数落，更像是对阿尔伯特的指责。此时的阿尔伯特只能偶尔断断续续地蹦出几个单词，但很快又被父亲急速而不容争辩的训诫所打断。最后，当父亲提出要阿尔伯特试着发表言说时，阿尔伯特的结结巴巴很快就将父亲的耐心透支，乔治五世由开始时的鼓励变为不耐烦的质问。

在接下来阿尔伯特穿着睡袍独自聆听留声机的一场戏中，镜头以一个近景俯拍的留声机的大喇叭切入，在播放着轻松音乐的巨大扬声器的下方是斜躺在沙发上的阿尔伯特。扬声器正对着阿尔伯特，那个巨大的喇叭口宛如一个黑洞，释放着无形的重压，也仿佛可以吞没任何存在，尤其是对于眼前无法轻松、无法流畅的阿尔伯特。镜头左下摇，阿尔伯特猛地甩掉眼上的白布，捏着一根正在燃烧的烟卷快步走到书桌前，从抽屉里拿了一张《哈姆雷特》的声音对白唱片快步回身放在留声机上，接着又是一个与前述喇叭切入镜头一样的机位运动，从略带俯拍的留声机的大喇叭斜侧方呈现坐在沙发边、近乎崩溃边缘的阿尔伯特，"生存还是毁灭"的台词呼应着阿尔伯特手中点燃的香烟、他笼罩在黑暗中的半个身躯以及他面如死灰的脸。

5. 有意味的构图和影调

通过道具、独特机位、不同特性镜头的使用，作品创造有意味的画面构图，以此传达特定的环境氛围和人物心理。在开篇阿尔伯特广场演讲的一场戏中，当阿尔伯特穿过室内封闭空间走到广场上的话筒前，伴随着阿尔伯特停滞不前的演讲，镜头从多个角度呈现了那个铁质话筒及其近旁的阿尔伯特，斜侧机位中被放大的话筒外形紧紧贴在特写呈现的阿尔伯特的脸旁，那个黑色的话筒铁框仿佛一道魔咒，横亘在阿尔伯特的面前和心上。这一组镜头，凸显阿尔伯特的脸与他面前那个圆形话筒之间的紧张，中间穿插阿尔伯特视点下、透过话筒的钢圈所呈现的人群，还有话筒旁边那个不断闪烁的红色提示器，都从视觉上分裂着阿尔伯特。

在阿尔伯特继承王位后第一次接见群臣的一场戏中，先是跟在阿尔伯特背后走向众臣的镜头，切为站定的阿尔伯特的正面中景，再次切为从阿尔伯特背后拍摄众臣的镜头，复切为阿尔伯特的正面近景。当旁边的侍者把演讲稿递给阿尔伯特之后，就在阿尔伯特即将发出声音而又模模糊糊的片刻，镜头切为阿尔伯特视角中的众臣群像，这是一个大广角镜头，水平线上的群臣被呈现为半圆形的弧度，好似一张网将猎物围困在中央，再加上超低机位拍摄的殿堂顶部，更加强化了画面空间的封闭和压抑，也无声地传达着阿尔伯特内心的窘迫与焦虑。

整部作品弥漫着阴冷的影调，既是伦敦作为冬日雾都的写照，更是借此传递着一份内在的隐忧与不安，前途未卜，一切都笼罩在朦胧和模糊之中。只有在中间部分乔治五世发表圣诞致辞前王宫的外景镜头，以及最后乔治六世成功发表演讲后来到露台接见国民时，影调才一改从始至终的阴郁和清冷，出现了蓝天与暖意。在淡蓝色的天空下，历劫重生的国王和民众终于迎来了希望，轻盈的色调对应着轻盈的光线，共同营造出富有生机的心理暗示。

四、拓展思考

1. 作品是如何通过各种声音的运用来烘托和拓展作品主题的？如何理解电影作品中声音的意义和价值？

2. 罗格医生和乔治六世的冲突都包含哪些层面，除了对于治疗方法的不同看法，还有没有其他的原因？

3. 乔治六世的口吃在战争背景下有何象征意义？如何看待这部作品的历史叙事？

第四节　意大利电影《天堂电影院》

一、课程导入

意大利导演朱塞佩·托尔纳托雷以他的故乡——意大利的西西里岛为背景创作了"故乡三部曲",分别是《天堂电影院》(Cinema Paradiso,1989)、《海上钢琴师》(The Legend of 1900,1998)和《西西里的美丽传说》(Malèna,2000)。从20世纪80年代末期开始,弥散全世界的怀旧往往将个体的青春经历作为核心表现对象,在对个体经验的缅怀中,渗透出对特定区域和特定族群现实遭遇的焦虑与惆怅。

《天堂电影院》也裹挟着浓郁的怀旧情结。托尔纳托雷对故乡的怀念,折射着对城市现代性的某种疏离,作品中多多是现实中托尔纳托雷个人情感和深层心理的精神抚慰,是故乡和童年的化身。作品中的阿尔弗雷多,是对现实社会在多元化趋势下所出现的理想和信念离散的反弹,也是全球化时代到来之前的那个传统年代里集体精神的承载。伴随着时代的眼花缭乱和物质景观的全球展演,怀旧不论是作为一种个体情绪,还是作为一种时代症候,都越来越多地浸入影像世界。循着《天堂电影院》的视线,人们得以重温情感的力量;跟随多多和阿尔弗雷多的身影,人们再次走向返乡的路上。

二、影片信息

导演: 朱塞佩·托尔纳托雷

编剧: 朱塞佩·托尔纳托雷/瓦娜·波利/理查德·埃帕卡

主演: 菲利浦·诺瓦雷/萨瓦特利·卡西欧/马克·莱昂纳蒂/艾格尼丝·娜诺/雅克·贝汉/布丽吉特·佛西/里奥·故罗塔/塔诺·希玛罗萨

片长: 155分钟/173分钟(导演剪辑版)/124分钟(剧场版)

制片国家/地区: 意大利/法国

语言: 意大利语

上映日期: 1988-11-17(意大利)

英文名: Cinema Paradiso

故事简介:

在意大利南部的西西里岛上,童年多多和母亲、妹妹相依为命,父亲应征入伍去二战前

线。在清贫简单的生活中,多多从电影中发现了无穷乐趣,他每天的大部分时间都花在了电影院。小镇电影院的老放映工阿尔弗雷多没有孩子,在和多多的交往中二人成了忘年交,多多也得以自由出入阿尔弗雷多的电影放映间。在一次夜晚为广场上兴味盎然的人群免费放映电影的过程中,放映机发生了火灾,阿尔弗雷多也因此失明,多多代替阿尔弗雷多成为了新的电影放映员。青年多多爱上了刚转入学校的贵族女孩儿艾莲娜,二人陷入爱河。但在艾莲娜父亲的阻挠下,二人的感情面临考验。不久,多多去服兵役,艾莲娜也即将搬家。在阿尔弗雷多善意的欺骗下,艾莲娜离开小镇,多多也没有拿到艾莲娜的联系方式,多多去罗马追逐电影梦想。多年后,阿尔弗雷多去世,中年多多回乡奔丧,偶遇了老年的艾莲娜。小镇电影院最终被炸毁,多多带着阿尔弗雷多生前留给他的一盒胶片回到了罗马。在罗马的现代放映厅里,多多热泪盈眶地看着儿时电影银幕上被剪掉的亲吻镜头。

获奖记录:

第 42 届戛纳电影节(1989)评审团大奖;

第 2 届欧洲电影奖(1989)评审团特别奖、最佳男演员;

第 33 届意大利大卫奖(1989)最佳音乐;

第 62 届美国电影奥斯卡金像奖(1990)最佳外语片;

第 47 届美国金球奖(1990)最佳外语片;

第 11 届韩国电影青龙奖(1990)最佳外语片奖;

第 15 届法国凯撒奖(1990)最佳海报;

第 44 届英国电影和电视艺术学院奖(1991)最佳非英语片、最佳男主角、最佳男配角、最佳原创剧本、最佳原创电影配乐。

特色之处:

电影故乡,在笑声与激情里徜徉;
追寻梦想,在失去与获得中感伤。

三、影片赏析

怀旧视野下的成长与变迁

每个人都会怀旧,因为生命总是在往前走,顺着线性时间走向同一目的地。一方面,在这个漫长的旅程中,人们总会遭遇各种各样的问题和困惑,故乡和记忆往往会成为抵抗痛感

的力量;另一方面,伴随着时间的丧失,过去和经历又会成为确认自我主体性的根基。然而,怀旧却又因为怀旧主体的不同和时代的差异,而呈现出不尽相同的状貌。当这个世界在20世纪80年代末、90年代初开始加快步伐朝向同一个方向奔驰时,怀旧更多了一份感伤与焦虑,怀旧之下映射着对于现实的某种反抗,现实与故乡之间更多的是撕裂与冲突。

《天堂电影院》通过多多的人生轨迹,满怀深情地回顾了电影的发展历程及其由辉煌到落寞的社会影响变迁,在对故乡和故人的重访之中,刻写着并不流畅的成长历程,以及现代化对于乡土的改写与重塑。故乡小镇和天堂电影院既是电影成长的年代,也是一个男孩儿成人式之前的快乐记忆;既是一个族群的童年时光,也是传统文化生态,尽管并不精致但却充满人情、人性的精神象征。虽然作品以现在回望过去,但现在时的表述,却省略了多多在城市中的"成功","成功"被呈现为一个结果。在剔除了"成功"之前的诸多时光之后,故乡和城市之间有着赫然的断裂,过去的难以忘怀与现在的欲言又止形成了对照,使得这样一部怀旧的电影内涵更为丰富充盈。

1. 关于导演

朱塞佩·托尔纳托雷1956年出生于意大利西西里岛首府巴勒莫附近的小镇上,他从少年时代起就不得不参加工作以维持生活。他最先做摄影师,为杂志提供照片,这样的工作经历也是他日后电影作品追求画面美感的一个原因。70年代初,他短暂地涉足过戏剧,不久之后就开始拍摄电影作品,主要是电影纪录片,其间也为意大利国家电视台制作了一些电视节目。《天堂电影院》是他的第二部剧情长片。他的主要作品还有惊悚片《幽国车站》(*A Pure Formality*,1994)、获得1995年第52届威尼斯电影节评委会大奖的作品《星探》(*The Star Maker*,1995)、获得第20届欧洲电影奖最佳导演提名奖的《隐秘女人心》(*The Unknown Woman*,2006)、获得第54届意大利大卫奖最佳导演提名奖的《巴阿里亚》(*Baaria*,2009)以及他个人的首部英语电影《最佳出价》(*The Best Offer*,2013)。

托尔纳托雷偏好讲述故乡西西里岛巴格里亚镇的故事。由于意大利历届政府对这个远离意大利本土的海岛缺少关注,尽管也有许诺,但很少会实现。所以,这个海岛相比意大利的亚平宁半岛的核心区域,更多保留着传统气息。这既是托尔纳托雷电影创作的现实依据,也是其电影作品的核心母题。他的电影作品具有鲜明的浪漫主义色彩,在对人情事物的描绘中,充满奔放的激情,故乡既是现实的,又是浪漫的。他的作品带有浓郁的好莱坞味道,电影语言高度公式化,严格遵循着好莱坞电影的语法规则。他的作品画面精美,强调对光线色彩的运用、构图工整、节奏明快,其电影作品既有艺术性,又有观赏性,既有人文内涵,又有市场意识。

2. 关于电影的电影

《天堂电影院》首先是一部关于电影的电影,跟随多多的身影,回顾了近半个世纪的电影历程,从黑白片到彩色片,从无声片到有声片,从剧情电影到歌舞电影,从卓别林到维斯康蒂,从易燃的赛璐珞胶片到安全稳定的胶片,从最初严格的电影审查到肆无忌惮的色情展示,电影既走过了 60 年代之前辉煌的年代,也终将面对 60 年代之后由于录像带和电视对影院观众的冲击与分流而出现的生存危机。

与电影相关的人们,也都随着电影和小镇影院而起伏变迁。多多遇到了精神父亲阿尔弗雷多,在缺少父爱的年纪,阿尔弗雷多给了少年多多以关怀,也开启了多多的电影之旅。当多多满足做一个小镇电影放映员、沉溺于爱情幻想的时候,阿尔弗雷多以善意的欺骗打破了青年多多的迷想,促成多多离开小镇,到罗马去开展真正的电影事业。多多的生命历程,就是现实放映中的一部长篇电影,个中滋味交织叠压。

小镇电影院中的人们,通过看电影共享着他们的精神世界。往熟睡的人嘴巴里放进虫子的孩子们,朝台下吐口水的眼镜男,面对剧情背诵台词泪流满面的中年人,因银幕枪声而死去的老人,分享一支香烟的少年们,在角落里做爱的青年人,在黑暗中寻找和交换眼神的情人,中了彩票而晕倒后又重建天堂电影院的老板,为多多母亲变出牛奶钱的剧院工作人员,那个年代的人们如此亲近,那个年代如此充满激情。就像重建影院的老板说的,日子还要快乐地过下去。那个年代人们对快乐的追求是真诚的,人们的快乐是单纯的,电影穿越了界限,电影是精神狂欢。

3. 故乡与城市

作品开篇即给故乡与城市进行了定位。第一个段落是西西里岛家里的母女对话。镜头从放在阳台上的一只瓷碗由小全景慢慢往屋里拉,字幕完,母亲的脸庞入画打电话,接下来是一段母亲和妹妹对话的正反打镜头。这组镜头段落中,室外海风吹动的白色纱帘,远处的蓝色海面,上方的浅蓝天空,营造出一种静谧安详的环境氛围。与此相对应的是,室内的对话段落中,母亲和妹妹都呈现在稍显浓重的影调中,室内外的反差,恰恰凸显了对故乡的记忆和印象:没有人工光,一个自然恬淡的地方,有海风,有碧海,有辽阔的视野,有宁静的生活。

接下来的第二个场景发生在城市中,也是引出中年多多的段落。镜头从过街电线上的路灯切入,镜头慢慢摇下来,摇到填满画面的正面全景镜头中开车的多多,与耀眼的路灯相呼应的是,此时多多车子前面左右两个大灯也散发着刺眼的光线。在这些光线的包围之中,城市的天空几乎不可见,没有通透的视野,也缺少清新的视觉效果,城市被人工光

点亮,城市也被人工光过滤。路边等红灯的多多遭遇了并行车辆的挑衅,两个奇装异服的青年男女不怀好意地注视着多多。回到家中的多多在黑暗中躺在床上,多多的家凸显了空间的空洞,灰白影调了无生气,空间构成了对多多的压抑,人与空间形成了对比。躺在床上、身份不明的女人告诉多多有人来电后转身又沉沉睡去。此时的多多不缺财富、名望和性,但他并不快乐。

4. 色彩与音乐

整部作品的色彩饱满,尤其是故乡的段落中,高饱和度的色彩反复出现,绿色的植物,蓝色的天空,橘红色的灯光,红色的辣椒。这些鲜艳的色彩都在传达导演对于故乡的深深眷恋,没有褪色的一定是印象深刻的,禁得起时光打磨的一定是内心深处深深眷恋的。色彩对于时间的胜利呼应着故乡的纯粹和鲜明,色彩是故乡的象征,是时代的隐喻。

主题曲《天堂电影院(Cinema Paradiso)》始终贯穿全片,但在配器、节奏和情绪方面,又有所变化。在电影的黄金年代,在人们从困苦生活中寻求激情和希望时,小提琴的快节奏营造出了昂扬饱满的心理感受。片尾多多一个人坐在影院,独自观看阿尔弗雷多留给他的接吻镜头时,先是箫管,后是钢琴,最后是弦乐,彼此的交叉和融合,衬托着多多由隐隐感动到汹涌澎湃的心理流变,中年多多终于和命运握手言和。在时过境迁的他乡,多多又看到了当年的自己,看到了那个慈祥的阿尔弗雷多,仿佛听到了影院中人们的笑声和呼喊,仿佛找到了丢失已久的生命瞬间。

5. 疯子与天堂电影院

如同其他文艺片中设置的文本内的旁观者,比如《阳光灿烂的日子》(*In the Heat of the Sun*, 1994)中的傻子,《天堂电影院》里的疯子虽然戏份不多,但贯穿了西西里岛的全部生活。从夜晚驱赶观众到白天给妇女们捣乱,从突然起身说俏皮话,到最后提着破口袋走向车阵和人群的边缘直至消失不见,疯子寄托着多多对故乡和时代变迁的感动与隐忧。在过去的年代,疯子可以拥有自己的空间,可以和人们和谐相处,可以被宽容地对待,疯子始终在人们近旁。然而,疯子在社会发展和进步中,最终消失在人们的生活之外,尽管他还在念叨"广场是我的,广场是我的",但他已经随天堂电影院的炸毁而走出历史。

天堂电影院,不仅是小镇放映电影的场所,它更是人们精神空间的象征。天堂电影院是一个公共空间,承载着人们的笑容与泪水,见证着人们的相聚和分离。天堂电影院是一种信仰,不同身份、不同阶层的人们走到一起,在电影的世界中寻找梦想、背负生活的失望。天堂电影院是一种理想,它试图抓住人和人之间朴素的温情,它努力延续人与时代之间的默契。然而,天堂电影院最终还是在众目睽睽之下灰飞烟灭,在一片瓦砾近旁,疯子留下落寞的身

影,年轻一代笑容灿烂。天堂电影院的命运是一个时代的终止,是一个精神故乡的失去。在这个热闹又广漠的年代,天堂电影院是一枚永恒的心结。

四、拓展思考

1. 多多的成长经历与电影的发展历程有何内在联系?
2. 回忆段落中,蜂拥而至电影院中的人群有何象征意义?天堂电影院的失去意味着什么?
3. 其他哪些作品中还有类似疯子这样的人物形象?

第五节　俄罗斯电影《战争天堂》

一、课程导入

关于二战的电影何其多,经典的二战电影如同其他的主流战争电影一样,都把二战作为一个不断走向胜利的过程去呈现,正义与邪恶的分立和对峙,不仅是经典人物形象的道德标签,而且也是推动故事情节进展的核心动力,二元对立是经典战争电影的突出特征。

20世纪50年代,苏联出现了一批以《雁南飞》(*The Cranes Are Flying*,1957)为代表的新型二战题材电影,这类电影中没有惯常意义上的输赢胜负,重心被设置在战争对于普通人的影响以及人性与战争的关系。90年代以来,出现了《辛德勒的名单》(*Schindler's List*,1993)、《美丽人生》(*Life Is Beautiful*,1997)、《拯救大兵雷恩》(*Saving Private Ryan*,1998)以及《钢琴家》(*The Pianist*,2002)为代表的二战题材电影,对二战的理解和呈现更为多元化。在描摹战争残酷的基础上,也凸显人性的光辉和情感的力量,在时代大背景下,彰显个体和家庭所承受的重负。

在继承以往优秀二战题材电影人文理念的基础上,《战争天堂》又有了新的拓展。同样的黑白无色的世界,同样的人性挣扎,作品淡化用传统道德标准去框限的是非对错,不同立场的三个人在即将升入天堂之前,面对镜头回顾了自己的二战经历和心路历程,导演的叙述与当事人的自我陈述,在互补中呈现出二战的内在多样性,也给人更多的反思。作品无意于简单重述既定史实,而是瞩目于人的选择以及选择的意义与价值。

二、影片信息

导演: 安德烈·康查洛夫斯基

编剧：安德烈·康查洛夫斯基/埃伦娜·基斯勒瓦

主演：朱莉娅·维斯托斯卡亚/彼得·库尔特/维克托·苏霍卢科夫/菲利普·杜克斯纳/让·丹尼斯·罗默/乔治·兰茨/托马斯·达青杰/伊琳娜·杰米德金娜/克里斯蒂安·克劳斯/雅各布·迪尔/拉莫娜·库泽-莉比诺/薇拉·沃隆科娃

片长：130分钟

制片国家/地区：俄罗斯/德国

语言：俄语/德语/法语/意第绪语

上映日期：2016-09-08（威尼斯电影节）/2017-01-19（俄罗斯）

英文名：Paradise

故事简介：

二战中的欧洲，移民法国的俄罗斯贵族女人奥尔加是抵抗组织成员，她在自己的公寓里藏匿了两个犹太少年，因此被捕入狱。被纳粹控制的法国巴黎警察局，局长朱尔斯企图在警局办公室中通过权色交易来占有奥尔加。然而一切还未实现，就在和儿子外出打猎的郊游中，被抵抗组织成员击毙在儿子面前。奥尔加被送到集中营，在那里她遇到了旧相识德国纳粹军官赫尔穆特，他们曾在战前的托斯卡纳度过一段美好时光，年轻朝气的赫尔穆特曾向奥尔加求爱。集中营的奥尔加不得不挤在肮脏混乱的房间内，为了烟她可以出卖肉体，为了不挨冻，她可以抢夺刚死去的女人皮靴。赫尔穆特点名奥尔加去他房间做清扫工作，二人上演了一场扭曲压抑的恋情。二战即将结束，赫尔穆特准备解救奥尔加，他做好了假护照，委派了护送人。就在一切都安排好之后，赫尔穆特却选择在办公室自杀。奥尔加也因为最后一幕那目睹恩女心切的同伴的绝望而改变主意，把生的机会留给了同伴和她曾经护佑的两个犹太孩子。

获奖记录：

第73届威尼斯电影节（2016）银狮奖。

特色之处：

无色世界，人性在困境中明灭闪烁；

独白心路，生命在沉思下负重前行。

三、影片赏析

战争与人性：百感交集的灵魂告白

作为二战最残酷的组成部分，集中营集中体现了战争的残暴、生命的涂炭和磨难以及人性的扭曲。集中营作为一种历史题材，必然体现着当代的价值观念和人文诉求，成功的集中营电影作品都并非止步于讲述跌宕起伏的故事和对于战争的控诉，而是在对地狱般血腥的描述中，镌刻着对战争的反思和对人性的拷问。战争虽已成往事，但是战争思维和逻辑依然需要警惕。

《战争天堂》由三个与战争和集中营相关的人物的自我陈述以及导演对他们生活片段的展示构成，黑白两色勾勒出那个年代的恐怖与失真，也与人物丰富的内心世界以及人性的复杂形成鲜明对比。独特的画幅比例，使得空间形象更具有压抑和封闭的意味。跟随战争的进程，作品细致描绘了人们在战争中的心理流变，深刻展示了战争对于人性的戕害。作品避免简单地把人物作为历史的人质来表现，而着力凸显人物的选择以及人物外在行为与内在心理之间的张力。

1. 关于导演

安德烈·康查洛夫斯基 1937 年出生在苏联首都莫斯科，他的弟弟尼基塔·米哈尔科夫·康查洛夫斯基也是苏联/俄罗斯著名导演。他的父亲是苏联和俄罗斯国歌的歌词作者，也是一位儿童文学作家，母亲是一位作家和诗人，他从小就体现出对音乐的天赋，也立志要学习音乐，但后来进入了全俄国立电影学院学习电影制作。在学习期间，他结识了前苏联著名导演安德烈·塔尔科夫斯基，并且担任了塔尔科夫斯基毕业短片《压路机与小提琴》(*The Steamroller and the Violin*, 1961) 和剧情长片《伊万的童年》(*Ivan's Childhood*, 1962)、《安德烈·卢布廖夫》(*Andrei Rublev*, 1966) 的编剧。

他个人的前两部作品《第一位教师》(*Pervyj uchitel*, 1965) 和《阿霞·克里亚契娜的幸福》(*The Story of Asya Klyachina, Who Loved, But Did Not Marry*, 1965)，因为对苏联社会现实的批判而被禁映。1969 年他拍摄了《贵族之家》(*Nest of the Gentry*)，1970 年创作了《万尼亚舅舅》(*Dyadya Vanya*)，1978 年执导的《西伯利亚颂》(*Siberiade*) 获得第 32 届戛纳国际电影节主竞赛单元评审团大奖。这一时期，他的作品关注人性话题，着重呈现人性与社会和历史之间的冲突。

此后，他去了美国，拍摄了题材和类型更为多样的商业电影。1984 年《玛利亚的情人》(*Maria's Lovers*) 入围第 10 届法国电影凯撒奖最佳外国电影奖以及第 41 届威尼斯国际电影节主竞赛单元，1985 年拍摄《逃亡列车》(*Runaway Train*)，1986 年拍摄《春天里的二重

奏》(Duet for One),1987年拍摄《羞怯的人》(Shy People),1989年拍摄悬疑动作片《怒虎狂龙》(Tango & Cash),1997年拍摄剧情电影《奥德赛》(the Odyssey)。

90年代末,他回到俄罗斯,主要作品有《精神病院》(House of Fools,2002)、《冬狮》(The Lion in Winter,2003)、《每个人都有他自己的电影》(To Each His Own Cinema,2007,联合导演)、奇幻电影《胡桃夹子：魔境冒险》(Nutcracker: The Curse of the Rat King,2010)、获得第71届威尼斯国际电影节最佳导演银狮奖的《邮差的白夜》(The Postman's White Nights,2014)以及《罪恶》(Sin,2019)等。安德烈·康查洛夫斯基重新回到人性主题的文艺电影创作,侧重于对苏联和人类历史的反思。

2. 立体的人物形象

巴黎警察局长朱尔斯在纳粹占领法国时做了"法奸",在对祖国的背叛中,朱尔斯过着依旧体面而安静的生活,和家人共进早餐,带儿子外出寻找蚂蚁巢穴。但在平静的外表之下,朱尔斯也有着内心隐忧,德军不管是胜利还是失败,都会让他良心不安。作品通过他与俘虏奥尔加的权色交易与他的死亡之间的对比,强化了朱尔斯自身的悲剧性。在他和奥尔加准备交易的前夕,在郊野、在儿子面前,朱尔斯毫无防备地被抵抗组织枪杀。能够把握的和不能够把握的,都将朱尔斯推向万劫不复的深渊。面对上帝审判时,他仍一方面回忆童年时光,记起他的父母、他喜欢搞恶作剧的哥哥,还有他喜欢打架的妹妹,言谈中充满宁静的光辉,一方面他还是难以忘怀奥尔加的美丽。

苏联贵族奥尔加移民法国,她是抵抗组织成员,在她公寓里藏匿了两个犹太儿童。她被捕后先遇到了朱尔斯,为能洗刷罪名,她在办公室里挑逗引诱朱尔斯。之后,她被关进集中营,在遭遇同伴们嫉妒和殴打之后,奥尔加开始沉默地堕落。为一根香烟,她可以出卖肉体;为有鞋穿,她在一个老年女囚突然死亡后抢下鞋子,匆忙穿好后依旧平静地喝汤;在她最后被告知得到逃脱机会之时,她竟然跪在德国纳粹面前,一边亲吻,一边重复着颂扬纳粹和种族主义的话语。但她的人性依旧闪耀,在集中营偶遇那两个曾经被她藏匿的犹太儿童时,她依然敞开母亲的怀抱。在整个囚房中的人被运送进毒气室的刹那,她把生的机会留给了还有女儿在等待的同伴。

纳粹军官赫尔穆特战前主修俄罗斯文学,他疯狂崇拜契诃夫。在战争爆发后,他毅然投入纳粹阵营,在获得象征帝国荣誉的戒指后,更是意气勃发。不同于其他纳粹军官的是,他内心依稀跳动着人性的光芒。在一名有四分之一犹太血统的女人获得自由后朝他行吻手礼时,他不耐烦地甩手而去。在与残疾同僚的相处中,他们依然会谈到契诃夫,谈到契诃夫犹太妻子被送进毒气室的事实。他讨厌每天面对一万多人的死亡以及那令人窒息的腐臭气

息。一方面,他忠于自己的纳粹身份,对军队腐败决心一查到底;另一方面,内心世界又经历着动摇和怀疑的过程,在目睹同僚的潦倒以及遇到他深爱的奥尔加后,最终还是选择解救奥尔加。在给了奥尔加生路之后,他选择自杀,完成自我救赎。

3. 色彩与构图

类似于斯皮尔伯格的《辛德勒的名单》,《战争天堂》也运用黑白影像去深化主题。没有色彩的世界,拉开了观者与影像之间的距离,观者对影像世界中的人物和故事多了一份冷静旁观和审视沉思的可能性,那些曾经鲜活的生命和一个个撕心裂肺、荡气回肠的故事,让观者在距离之外去思考意义与价值。没有色彩的世界饱含着创作者的悲悯,那么多生命在那个年代的白色恐怖下被当作牲畜一样处理,生命已经降格为生物,尊严更是侈谈。无色的世界是那些无法把握命运、进退无路的人们绝望心理的象征,仇恨与偏见把世界变成了非黑即白、二元对立的人间地狱。

这部作品所采用的画幅比例为 4∶3,这种处理方式使得画面空间接近于正方形,这种老式的画幅制式减小了水平的取景范围,相应地突出了画面主体,也强化了画面主体与周围环境之间的紧张。一方面带来了老电影的视觉感受,呼应着特效呈现的画面颗粒抖动和光线的闪烁;另一方面其所形成的封闭性构图又深化着特定的时代氛围和人物的心理感受,形成压抑的美学效果。

4. 影调的变奏

尽管作品采用了单调的黑白色调,但在与机位、构图、光线的交融中,又有着细腻而微妙的变化,形成了黑白之间、虚实之间的影调层次。

比如奥尔加和朱尔斯办公室调情的段落,对角线构图将奥尔加和朱尔斯分置于画面左下角和右上角,画面中奥尔加的躯体和朱尔斯办公桌上的文件处于亮光区,坐在窗前的朱尔斯处于背光区,画面中的其他部分都处于黑暗中。这种层次分明的影调处理,既点出了奥尔加和朱尔斯不同的精神状态,也营造了视觉和心理的距离。在这个长长的对话段落中,奥尔加处于正面的顺光之中,朱尔斯处于半明半暗的交叉地带。在接下来上帝视点的俯拍全景镜头中,奥尔加和朱尔斯的光影又渐趋相同,整个画面也处于平面布光中,在上帝审判面前,每个人都带着罪恶与堕落。

再如赫尔穆特受到领袖接见的一场戏,赫尔穆特处于画面的中间,领袖处于画面左边的窗口旁,这一场戏中只有自然光线,从户外投射进来的阳光成为画面的唯一光源。窗口处的领袖整个身体处于强光之中,其左上方的白色石膏头像也强化了光线的亮度,赫尔穆特面对窗口站在屋子中间,其整个身躯被遮蔽在黑暗之中,而他左下方笼罩在黑暗之中的沙发背面

一方面营造出画面水平角度的层次性,一方面也象征着赫尔穆特和领袖之间的障碍与距离。画面右边放置在办公桌上的白色茶杯以及透过窗棂和各种室内家具打下的光影,也使得整个画面形成了一种朦胧暧昧、影影绰绰的情境。

5. 自我陈述的意义

自我陈述,首先是一种尊重和平等。朱尔斯、奥尔加和赫尔穆特面对着镜头诉说着他们在命运交集之际的心理世界,一袭白衣的他们在没有任何装饰的空间中,娓娓诉说面对选择时丰富而杂乱的,甚至是矛盾的心理活动。在传统的故事电影中,往往都是导演作为叙事人讲述每一个当事人的故事,对线性事件流程的描绘,超过了对每一个当事人隐秘内心的揭示,尽管叙事者都在尽力避免二元对立的价值评判,但故事的讲述依然是建立在一个对于既定命题及其价值立场重述的大框架之下。由复杂甚或对抗的心理反应作为人性切入口的多元叙述,始终没有达成。

安德烈·康查洛夫斯基给了叛徒、施暴者和受难者相同的机会,尽管是非对错、高低优劣已是既成事实,但他依然透过结局去窥测命运的轨迹。不管是失败者,抑或是道德有污点的人,都不能剥夺他们的认知和言说。历史裹挟着每一个人,但历史也都是由人及其行为和反应所组成,历史不只是结果,历史都有来路和动因。康查洛夫斯基力图展示为什么每一个人都会被裹挟其中,展示每一个当事人在面对裹挟之时的选择,以及为什么会有这些不同的选择。

朱尔斯、奥尔加和赫尔穆特三人的自我陈述与叙事者对他们生前经历的描写相得益彰,在人性的视角下,在上帝的审判前,每一个人都有足够的理由首先去反思。三人的自我陈述,呈现为面对上帝审判时的灵魂告白,朱尔斯的怯懦与慈爱,奥尔加的茫然与救赎,赫尔穆特的坚硬与柔软都呈现出他们自身的复杂性。每天都在目睹人们死去的赫尔穆特,回忆起战前在托斯卡纳的美好经历,笑容与冰冷就是这样近在咫尺而又难以穿越。呼唤和平,吁请正义都要起步于对人性反思以及对人与社会之间关系的深入思考。人们不仅需要战胜邪恶和残暴,更需要战胜邪恶和残暴背后的思维逻辑。

四、拓展思考

1. 剧中人的自述与导演的讲述之间的关系是什么?这样的讲述方式有何价值?
2. 如何看待作品中在二战裹挟下三位主人公的生命历程及各自的结局?
3. 二战题材的电影作品对于当代社会的意义何在?

第五章
大洋洲电影

第一节 大洋洲电影概述

大洋洲位于太平洋,是七大洲中除去南极洲外人口最稀少的地域洲际,也是区域面积最小的大洲。大洋洲天赋群芳,具有相当完整原始的原住民文化。近代以来,由于战争侵略、文化演进及人口迁徙等原因,大洋洲成为多元文化交流新生的沃土。当前,大洋洲拥有14个独立国家,在地理上又被划分为澳大利亚、新西兰、新几内亚、美拉尼西亚、密克罗尼西亚和波利尼西亚六区,各区有相互联系,又彼此独立的丰富文化样貌。基于此,本节仅选取大洋洲最具代表性的澳大利亚和新西兰两国,进行电影历史、产业与文化的简要介绍。

一、澳大利亚电影简史

澳大利亚本是移民国家,多元文化交融并存。1906年,澳大利亚上映了第一部由澳大利亚国民制作的电影《凯利帮的故事》(*The Story of the Kelly Gang*,1906),影片时长66分钟,在世界电影萌芽之际,短片纷呈的年代之中,此等篇幅和叙事能力令人叹为观止。

随后的数十年间,孤悬于南太平洋的澳大利亚文化环境与经济发展相对稳定,不断加入的新移民带来优渥的家产和澎湃的文化需求,本土电影院敏锐嗅到商机,银幕数量随即翻倍增长。然而,由于没有完整的电影产业链,澳大利亚本土优质电影一片难求,与此同时,美国却以好莱坞电影迅速抢占市场,一时之间,目眩神迷的歌舞片、大漠狂沙的西部片席卷银幕,澳大利亚电影初经发展便步履维艰。

20世纪40年代后,几乎与多数欧洲国家兴起的电影运动时间一致,澳大利亚电影人投身捍卫本国电影领土的"文化阻击战"。以澳大利亚导演肯·G·霍尔等人为首,大量电影从业者积极革新视听语言,借助对本土观众的了解和市场的把握,努力调整制作方向:在类型片创作方面,集中创作冒险片和战争片;在纪录长片创作方面,选择与二战相关的新闻纪录片和展现本土文的风光片、民俗片,慢慢吸引观众,挽回劣势。几番斡旋之后,在本国电影人和观众的扶持下,澳大利亚民族电影产业终于转危为安。

20世纪50年代后,澳大利亚政府和民间组织由点及面,逐步扭转本土电影产业发展滞后的局面。主要州的首府城市纷纷创办国际性电影节,力图以电影节为跳板和突围手段,向

国民和世界传播澳大利亚电影。这其中始于 1952 年的墨尔本国际电影节（International Melbourne Film Festival），始于 1954 年的悉尼国际电影节（Sydney International Film Festival），始于 1959 年阿德莱德国际电影节（Adelaide International Film Festival）和始于 1966 年的布里斯班国际电影节（Brisbane International Film Festival）等电影节，最具代表性且至今仍有一定影响力。

20 世纪 70 年代初期，澳大利亚电影产业步入正轨。首先是一系列公司和机构纷纷成立，例如澳大利亚电影发展公司（后改名为澳大利亚电影委员会）、澳大利亚影片公司、电影检查委员会、国家电影资料馆等。其次，由于政府和各级组织的介入和引导，澳大利亚电影产量不断增长，产业结构逐步向合理化，产业链转向有序有机的发展。代表影片如《艾尔文紫》(Alvin Purple, 1973)、《悬崖上的野餐》(Picnic at Hanging Rock, 1975)、《疯狂的麦克斯》(Mad Max, 1979)、《我的璀璨生涯》(My Brilliant Career, 1979)等载誉颇丰也能赚得盆满钵满。80 年代澳大利亚系列电影延续辉煌，《疯狂的麦克斯Ⅱ》(Mad Max Ⅱ, 1981)、《鳄鱼邓迪》(Crocodile Dundee, 1986)、《鳄鱼邓迪Ⅱ》(Crocodile Dundee Ⅱ, 1988)等逐渐形成"IP"趋势，并在市场反响上依旧高奏凯歌。

狂风起于青萍之末，大量本土培养和海外留学归来的新生代电影工作者迅速成长，面对新好莱坞电影的革新与进攻，他们接棒前辈激流勇进，带领着澳大利亚电影转舵海外，开始寻找一条彰显澳大利亚文化的电影之路。

进入 90 年代，澳大利亚电影开始融合"喜剧、爱情、合家欢"等类型元素，进军世界影坛，诞生了《绿卡》(Green Card, 1990)、《穆丽尔的婚礼》(Muriel's Wedding, 1994)、《小猪宝贝》(Babe, 1995)等成功打入海外市场的类型电影，证明着澳大利亚电影商业化创作和产业化营销模式的成熟。

澳大利亚电影致力于深耕战争、历史和喜剧的类型创作，市场表现也更加出色。例如，占据澳大利亚票房前列的本土战争电影《明日，战争爆发时》(Tomorrow, When the War Began, 2010)、衣香鬓影纸醉金迷的歌舞电影《红磨坊》(Moulin Rouge, 2001)、乔治·米勒执导的系列动作片《疯狂的麦克斯4：狂暴之路》(Mad Max: Fury Road, 2015)、与英美两国合拍取得多个海外市场的票房成功的《雄狮》(Lion, 2016)等电影。

在影视技术发展和制作水平不断提高的同时，澳大利亚电影积极地在影片的故事性和艺术性上附加鲜明的国家和民族标签，特别值得注意的是本土电影中的文化与历史反思电影。例如，传记电影《闪亮的风采》(Shine, 1996)和《天堂之路》(Paradise Road, 1997)；展现土著人民生活的《十只独木舟》(Ten Canoes, 2006)和《赛门和黛利拉》(Samson and

Delilah，2009)、反映澳大利亚当代社会问题的《无发无天》(*Romper Stomper*，1997)、融合澳洲风土人情的《沙漠妖姬》(*The Adventures of Priscilla, Queen of the Desert*，1994)、反思时代思潮，表现"被偷走的一代"的《漫漫回家路》(*Rabbit-Proof Fence*，2002)等无一不彰显着本土导演对艺术水准的执着追求和对本土文化的切问近思。

特别值得一提的是，自20世纪末以来，澳大利亚女性导演能人辈出，女性主义作品惊喜不断。既有深刻的女性主义题材故事片的《相约在今生》(*Sirens*，1993)，也有青年女导演蕾切尔·帕金斯的小成本歌舞喜剧《美丽新世界》(*Bran Nue Dae*，2010)。当然，最为中国观众熟知的是澳大利亚本土女导演乔瑟琳·穆尔豪斯的《裁缝》(*The Dressmaker*，2015)，借助轻松荒诞的语调评点残酷的人性故事，精致的服装和欲望的大火，令人见之难忘。

二、新西兰电影简史

1896年，法国卢米埃尔兄弟向全世界展示了活动影像，咖啡馆的造梦游戏开启了人类光影世纪的新篇章。得益于交通革命，电影艺术迅速散布全球，伴随着经济和文化殖民的步伐，同年，新西兰就开始了与世界同步的电影放映事业。然而，电影事业的建立和成熟却并非一夕之功，直到1914年新西兰第一部故事片《海尼莫阿》(*Hinemoa*)诞生，才标志着电影工业的正式起步。

默片时期，新西兰电影与世界电影发展亦步亦趋，创作多数为故事片。代表电影人鲁道尔·海沃德（Rudall Hayward）用电影拍摄了毛利人的传奇故事，具有在地性文化特征与价值。随着一战二战爆发，世界经济、政治与文化陷入一片混乱，与世界多数国家类似，新西兰电影发展陷入停滞。20世纪二三十年代，恰逢好莱坞电影以类型片风行于世的黄金时代，新西兰本土观众唯海外影片马首是瞻，本土作品的放映与制作都是门前冷落，早期的新西兰电影制作仰赖于精英阶级的文化赏玩和部分电影人的纯粹热忱。

20世纪40年代，新西兰政府成立了国家电影厂（the National Film Unit），集合国内资源和人才，致力于纪录片的拍摄。20世纪五六十年代开始，罗杰·麦雷斯（Roger Mirams）和约翰·奥西（John O'Shea）执导了一些低成本的独立电影，但势单力孤且内容晦涩，整体新西兰电影依旧蛰伏在好莱坞及欧洲电影的光环之下。

20世纪70年代后，伴随着新锐影人崛起，国家层面文化扶持力度的加大，新西兰电影面貌焕然一新。1976年，以罗杰·唐纳森（Roger Donaldson）和伊恩·穆恩（Ian Mune）为代表，凭借新锐短片叩开了隶属于戛纳电影节的MIP电视市场，新西兰电影的新纪元大幕揭开；1977年，罗杰·唐纳森的第一部长故事片《昏睡狗》(*Sleeping Dogs*)一经上映，立即刷新

本土观众观影纪录；1978年，新西兰电影委员会（NZFC）成立，开展活动，致力于支持新西兰电影产业发展并推进新西兰电影海外传播。新西兰电影委员会正式给"新西兰电影"下了定义：影片题材，拍摄地点；导演、编剧、作曲、演员等人员的国籍或居住地，电影拍摄的资金来源；制作等技术设备的所有权；上述所有因素必须都是新西兰的，一部电影才算是"新西兰电影"。

得益于此，80年代前半期，新西兰故事片制作得到了空前利好的发展契机，私营资本在新西兰电影委员会引导下，大举进入电影行业。新西兰3年内出品了累计40部故事片，其中的代表作有通俗喜剧《再见猪肉派》(Goodbye Pork Pie, 1981)，家庭剧《粉碎宫殿》(Smash Palace, 1981)和探究新西兰复杂殖民地历史的《优图》(Utu, 1983)。

80年代中期，文森特·沃德（Vincent Ward）一鸣惊人，其导演的电影《守夜》(Vigil)于1984年在戛纳获得金棕榈奖的提名，极大提振了全体新西兰电影人的士气。随后，导演彼得·杰逊的处女作——恐怖片《宇宙怪客》(Bad Taste)，于1987年一经上映立刻成为世界恐怖惊悚片爱好者的心头好，多国和地区争相购买版权发行的同时，也激发了新西兰电影人对低成本高收入的恐怖类型的关注、研究和集中创作。

1990年，电影委员会出台"超级制片人发展"（Super POD/Producer Operated Development）计划，政府划拨专项资金，帮助制片公司发展，新西兰电影产业进一步发展。与此同时，得天独厚的自然景观使得新西兰成为外国电影拍摄外景的重要基地，伴随着影史留名的《指环王》(The Lord of the Rings)三部曲、《金刚》(King Kong, 2005)等作品，新西兰的绝美风光走向世界，新西兰的文化辨识度进一步跃升，围绕电影产生的文化观光和产业附加值成倍激增，获得的经济收益进一步反哺新西兰电影产业，使新西兰电影在数量和质量上都取得跃升。

20世纪末至今，新西兰电影拍摄内容的内涵和产业附加的外延不断扩张，佳作不断。例如，被誉为"新西兰电影有史以来最成功的电影"的探讨相对冷僻的家庭暴力话题的《战士奇兵》(Once Were Warriors, 1994)；再如，一举斩获威尼斯国际电影节银狮奖的彼得·杰克逊的第四部导演作品《天堂造物》(Heavenly Creatures, 1994)，都是个中翘楚。与此同时，一批优秀的新西兰影片涌现，《牛奶的代价》(The Price of Milk, 2001)、《围巾族的故事》(Scarfies, 1999)、《骑鲸者》(Whale Rider, 2002)、《父亲的空间》(In My Father's Den, 2004)、《大河女王》(River Queen, 2005)等，让世界范围内越来越多的观众接触并领略到新西兰电影的头角峥嵘。

一言以蔽之，大洋洲虽人口不多而佳作良多，资源有限而创意无限，凭借超常数量的电影天才，超高水准的银幕佳作，超强水平的资源整合能力缔造了属于大洋洲的光影传奇。

第二节 澳大利亚电影《红磨坊》

一、课程导入

爱情总让痴男怨女变得盲目而善妒,《卡门》中有这样的名句"一旦情欲占上风,就会从骄傲的至高点俯视自己的毛病,以抚慰自尊心",作家张爱玲说"见了他,她变的很低很低,低到尘埃里,但她的心是欢喜的,仍从尘埃里开出花来"。当爱情邂逅法国巴黎赫赫有名的欢场"红磨坊",又怎么会不霎时间"像丝绵蘸着了胭脂,即刻渗开得一塌糊涂"? 就叙事而言,《红磨坊》讲述的是一个"才子恋佳人"配合"痴心女子负心汉"的俗套爱情故事,但无论是服装、道具、布景,还是大胆华美的歌舞表演、全明星的出演阵容,衣香鬓影夜夜笙歌的《红磨坊》都如同"璀璨钻石"一般,给世界影坛带去绮梦般的惊喜,也成为澳大利亚类型电影创作的一面旗帜。

二、影片信息

导演:巴兹·鲁赫曼

制片:巴兹·鲁赫曼/史蒂夫·E·安德鲁斯/弗雷德·拜伦

编剧:巴兹·鲁赫曼/克雷格·皮尔斯

主演:妮可·基德曼/伊万·麦克格雷格/约翰·雷吉扎莫/吉姆·布劳德本特

片长:127分钟

制片国家/地区:澳大利亚/美国

语言:英语/法语/西班牙语

上映日期:2001-05-09(戛纳电影节)/2001-05-24(澳大利亚)/2001-06-01(美国)

英文名:Moulin Rouge

故事简介:

出身上流的青年诗人克里斯蒂安才华横溢,为了寻求向往的艺术氛围,激发创作灵感,他只身离家,来到巴黎闯荡,并结识了一群流浪的独立艺术家。机缘巧合之下,克里斯蒂安踏进了巴黎著名的夜总会"红磨坊",并对被誉为"璀璨钻石"的头牌舞女莎婷一见倾心。借排练新舞剧的机会,克里斯蒂安以"自由""美""真理"打动了莎婷,并给她带来了她从未感受过的"爱"。暗地中,权势滔天并且掌握着"红磨坊"股份的公爵早将莎婷视为囊中之物,莎婷

被迫在"红磨坊"和爱情之间作出抉择,克里斯蒂安因此一度误会爱人离心背叛。在众人的帮助下,爱情最终战胜了财富与权势,然而莎婷却未能战胜病魔,身患绝症的她最终饮恨死在爱人的怀中。

获奖记录:

戛纳国际电影节(2001)金棕榈奖(提名);

第 2 届美国电影学会奖(2001)年度佳片;

第 74 届美国电影奥斯卡金像奖(2002)最佳艺术指导、最佳服装设计;

美国电影电视金球奖(2002)最佳音乐、最佳音乐或喜剧类电影、音乐或喜剧类电影最佳女主角。

特色之处:

世界上最伟大的事,是爱与被爱,是彼此付出,哪怕历尽苦难。

三、影片赏析

似梦幻真:歌舞电影的视听魔术

20 世纪 20 年代,有声电影诞生,电影这个"伟大的哑巴"终于开口说话,正式确立了其时空兼顾、视听交融的综合性艺术身份。早期的歌舞电影起源于好莱坞,个中包含了音乐元素、歌唱元素、舞蹈元素和表演元素,作为划时代的娱乐产品,极大满足了观众的欣赏口味。随着声音技术的发展进步,歌舞片的内涵和外延都被扩张,逐渐成为类型电影中最受欢迎也最为流行的一种。当文化全球化的进程被不断推进之时,歌舞片也率先成为世界各国各地区纷纷涉猎的电影类型,不乏成功如印度宝莱坞电影,歌舞元素被格外放大,演进成为印度民族电影的一张名片。

澳大利亚导演巴兹·鲁赫曼的《红磨坊》,集爱情与歌舞于一身,借助歌舞片声画结合的艺术形式,辅以戏剧、绘画等多种艺术形式磨合创新,令一个乏善可陈的爱情故事焕发生机,《红磨坊》一片也显现出与众不同的艺术魅力与艺术价值。

1. 通俗性叙事与悲剧性主题

紫陌红尘,痴男怨女,爱情绝对是一个永不落伍的主题。《红磨坊》选择了常规的"两生一旦"的三角情感关系:莎婷需要公爵的财富助她实现跻身上流社会的明星梦,而穷作家的爱情能让她拥有身为女人真正的单纯和幸福。

多数男人一生在"月亮和六便士"之间自我交割,而多数女人可能一生都在"爱情与钻石"之间摇摆不定。多金的默诺公爵拜倒在莎婷的舞裙之下,心甘情愿奉上华美钻石,年少俊朗的穷诗人只能给莎婷带来浪漫的爱情。接受爱情,只能吞咽看似高贵却华而不实的精神食粮;接受钻石,等于成名的机会和真正的财富,风月中人赖以生存的物质和名望唾手可得。只是爱情,从不是权衡利弊的谋定后动,莎婷这位巴黎欢场的交际之花,惯看秋月春风之后,最终还是放弃钻石,选择了与诗人的爱情。

和风月场上的女人谈情说爱是危险的,只要你有金钱和钻石,她们就竭尽所能取悦你;如果你只有才华,却也不能让他们投怀送抱。妮可·基德曼演活了这位头牌花旦,"璀璨钻石"性感美艳的造型,顾盼生辉的表演,举手投足都彰显着无穷魅力。而莎婷从一个功利的追名逐利的风尘舞女,转变为一个为爱牺牲的性情中人,为了生活为了爱情不得不周旋在公爵和诗人之间,情感线索的起伏发展大开大合,妮可·基德曼驾轻就熟的整体表现,具有极强的表演张力和情绪感染力。

克里斯蒂安是个自傲的懦夫,不过,克里斯蒂安的懦弱并不特殊。他堕落于心灵上的稚气与弱小,以及物质上的无可奈何。《红磨坊》全片以倒叙手法徐徐展开,在诗人写下的诗篇里,满含着对莎婷的追忆与怀念:一个初生的涉世未深的年轻人,高呼着"美、希望、自由和爱情"天真而执拗地以为,只有反复的、深情的、炽烈的事物,才适合情绪的宣泄与沉淀,斯人已逝,何必赘言?

所有的艺术作品,一旦讨论爱情,永远不可能脱离出特殊和偶然,这点很难免俗。《红磨坊》中,莎婷不体面的身份,克里斯蒂安的穷困潦倒,给了爱情一道裂痕,而克里斯蒂安被命运与偶然推到莎婷面前,爱情这道光才倾泻而下,沉溺情天欲海,自此欲罢不能。然而,两人爱情悲剧性结局也是早早可以预见的,正如我们熟知的《杜十娘怒沉百宝箱》桥段,脱身风尘,满心欢喜,以为"易得无价宝,难得有情郎",其实恰恰深情总被辜负,流光易把人抛。莎婷光鲜的皮相下有着伤痕累累的内心,她勘破了自己和爱人物质之外精神的匮乏,却难以洞察克里斯蒂安敏感的灵魂,越是动人的爱情越是排他的,忠诚的,更是脆弱的,克里斯蒂安最终还是误会了她,错付了她,这段情感的落点给观众的体验的情理之中,略显乏味可陈。莎婷死在爱人怀中,与其说是幸运,不如说是耻辱和讽刺:剥离了人的生物欲望,"多情总被无情恼"依旧直抵灵魂深处。

2. 时空性:跨文化的音乐选择

《红磨坊》将故事背景放置在一百年多前的法国,但导演却大胆选择使用了20世纪七八十年代的流行音乐和摇滚乐,甲壳虫、艾尔顿·约翰、麦当娜、斯汀、涅槃乐队、皇后乐队、U2

乐队等耳熟能详的现代名曲交织在一起,齐齐响彻了隔绝百年时光的巴黎夜总会,以今人之杯酒浇前人之块垒,增强了影片可看度,形成跨越时空的文化共鸣。全片的人物对白和行动线都紧密地与歌舞元素嵌合,所选取的每一首歌都有深义,透过旋律与歌词,表现每个角色的性格,推动情节的发展变化。

影片的"破题之音"便是闻名于世的"音乐之声(The Sound of Music)",这段截取自歌舞电影《音乐之声》中的经典歌曲,特点是柔美清新,交代出克里斯蒂安初来乍到的惊喜心情与浪漫天真的艺术想象。然而,此处只引出了第一乐句后便戛然而止,就如同法国大餐的餐前小菜,观众尚在咂摸滋味之时,富丽喧嚣的《康康舞曲(Cancan)》接踵而地而来,奢靡世界的序幕被豁然洞开,曲风从轻柔简约到繁复丰饶,小人物个体的心理感受和大时代全局的喧嚣浮躁一览无余,乱世之中纵情享乐的忘我痴狂不言而喻。两段音乐风格的矛盾对比与连接处理,直接渲染出19世纪末法国巴黎的纸醉金迷,也暗含了男女主角之间生活环境的反差与交融,巨大的阶级、身份、文化差距,天生有云泥之判。

在《康康舞曲》浮华的节奏中,剧情进一步展开,克里斯蒂安推开了红磨坊的大门,进入崭新的世界。此处,影片采用两首带有摇滚和重金属色彩的音乐《果酱女郎(Lady Marmalade)》和《红磨坊中须尽欢(At the Mou-lin rouge you'll have fun)》交替出现。情欲满满的歌词与影片中的歌舞表演巧妙结合:浓妆艳抹的舞女、妖艳魅惑的舞姿、性感挑逗的服饰、骚动繁芜的场景如同毒药一般致命而诱惑。这个长达10分钟的华彩段落,完全使用了歌舞剧的表现方式,调度具有舞台的流畅感与空间性,为渲染红磨坊的氛围下足了功夫。喧嚣之后,"璀璨宝石"登场,一众燕瘦环肥在艳光四射的莎婷面前黯然失色,莎婷烟视媚行,不费吹灰之力便在灯红酒绿中颠倒众生,她的一举一动,艳若桃李冷若冰霜,男人们争先恐后地一掷千金,只为博红颜一笑,而音乐消失,她灿烂又寂寞的一笑,印证着她热烈和光鲜背后有着不为人知的故事。

巴兹·鲁赫曼将大量音乐与剧情绑定,其目的是以音乐来传神地表露人物内心跌宕起伏的情感,妮可·基德曼和伊万·麦克格雷格被特别要求以原声演出,而不是由他人配唱,以加深对角色和剧情的把握,令人惊喜的是,两位主角音乐水准绝对不输给专业歌手,再加上投入的表演,声入人心,动心动情,为《红磨坊》加分不少。

3. 奇观性:放大身体的舞蹈展演

巴兹·鲁赫曼的《红磨坊》打破了歌舞片轻歌曼舞的传统,开创了一种融合歌舞和戏剧的电影语汇模式。曲风不同的曼妙音乐和动情炫目的各式舞蹈,天衣无缝地结合起来,形成了令人目不暇接的视听奇观,也奠定了《红磨坊》在歌舞电影中的江湖地位。

红磨坊的看家本领，当属极具性解放意味的康康舞。舞姿华丽挑逗，风格激情大胆，康康舞被艺术化放大，成为展现舞女们身体的视觉奇观，有着比现实中的康康舞更夺目的精彩表现。历史上的红磨坊，是法国康康舞的发源地，康康舞原本是一种社会底层妇女如洗衣女劳动时跳的舞蹈，典型动作是高踢腿，舞者需要把腿直接踢到耳边，脚尖必须高过鼻尖；再是大劈叉，舞者掀起长裙，飞起落地。康康舞的舞姿相对粗犷，需要边跳边模仿鹅叫，服饰也极具个性，为了配合裸露臀腿的舞蹈动作，舞女要内穿短裤外套长裙，这在一直以古典芭蕾为典范、为骄傲的巴黎社会掀起轩然大波，传统人士认为康康舞下流放荡，新潮人士认为是妇女解放的代名词，然而，"没有比禁忌更明显的标识"，在一浪高过一浪的抵制与支持中，康康舞风靡法国，甚至一度风行欧洲。

事实上，《红磨坊》是一部将彻响的音乐、烂漫的舞蹈、华丽的服饰、缤纷的色彩和浮世众生多元集合的作品，万花筒般地囊括了奇观，多而不杂。除去康康舞，热情似火的阿根廷探戈、神秘妖娆的印度宝莱坞风格舞蹈都被匠心独运地搬上银幕，进一步缩小了电影与舞台的距离，观众身临其境地感受歌舞剧般的视听盛宴。

当然，《红磨坊》中大量出现的歌舞剧的表现形式，无论是从冲突设计还是肢体语言，都较普通的戏剧更为夸张，上映之初，一度被抨击模糊了电影的本体地位。对于看惯了生活化表演，习惯于以台词来进行人性的挖掘的观众而言，热烈奔放的视听语言并不容易接受，然而电影是宽容创新的艺术，她的魅力本就来源于扬弃的革故鼎新，时间证明，《红磨坊》不仅凭借歌舞元素，完成了塑造人物个性、推动剧情发展等技术性任务，更让观众确实拥有了一见难忘的电影记忆。

通过充满张力个性的歌舞，人物所有的纵情与绝望，都给观众留下了深刻印象，大量的舞蹈与音乐融合古希腊戏剧的和歌、对答、倾诉、质问、谈情，加深了情感共鸣与文化内涵，令人深陷于这场关于爱的华丽感伤中，也推动着剧情的自然过渡。得益于音乐与舞蹈的勠力包装，用心于精妙的调度与精彩的剪辑，《红磨坊》乏善可陈的俗套剧情也焕发了盎然的艺术新意。

四、拓展思考

1. 相较于国内的歌舞电影，《红磨坊》的成功来源于何处？
2. 歌舞片的叙事元素和歌舞元素的比重是否无法调和？如何平衡才能保证艺术性？
3. 你认为成功的歌舞片还有哪一部？请与《红磨坊》进行比较分析。

第六章
非洲电影

第一节 非洲电影概述

广袤而神奇的非洲孕育了人类先民的文明和智慧,然而自15世纪西方殖民主义者侵入非洲后,400多年的殖民统治给非洲人民带来了深重的灾难,非洲大部分国家遭受殖民统治、经济掠夺和文化侵略。独立之后,由于长期种族冲突、热带疾病丛生、工业化引发环境破坏、腐败政权等问题,非洲成为发展中国家最集中的大陆,也是世界经济发展水平最低的洲。作为文化产业范畴的电影,当然也未能如其他西方国家,甚至亚洲多数国家与地区般健康成长。

一、沉默的非洲与电影的微芒

习惯上,非洲的56个国家和地区被划分为北非、东非、西非、中非和南非五个地区,地区之间经济文化发展水平悬殊。非洲电影的整体发展起步迟缓,尽管有资料显示,1935年北非的埃及已经成立了电影制片厂"Misr Studio",并在1936至1945年间,平均年产保持在15部电影左右,但这些影片面向的是北非以南中东地区的阿拉伯世界。当我们讨论"非洲电影"时,通常会剔除埃及、阿尔及利亚等北非地区的阿拉伯系的国家,集中关注"非洲黑人电影"。

正如电影史学家乔治·萨杜尔在《世界电影史》中提出的一个疑问:"在电影发明六十五年之后,到1960年还没有生产一部名副其实的非洲长片。我们这里指的是一部从编剧、演员、摄影、导演到剪辑等都由黑人担任的影片。"[①]20世纪60年代以来,非洲民族解放运动风起云涌,西方列强殖民统治逐步瓦解,以被誉为"非洲电影之父"奥斯曼·森贝(Ousmane Sembene)为首的电影人,才开始为非洲发出自己的声音。

奥斯曼·森贝为非洲电影留下了浓墨重彩的一笔:1966年,导演第一部长故事片《黑女孩》(*Black Girl*),获得法国让·维果奖、迦太基国际电影节金奖、达喀尔国际黑人艺术节大奖等殊荣;1968年,导演长故事片《汇款单》(*The Money Order*),获威尼斯国际电影节评委会大奖;1969年,与人联合创办非洲电影周,后改名为瓦加杜古泛非电影节(Pan-African Film Festival of Ouagadougou, FESPACO),随后成立泛非电影人联盟(Pan-African Federation of

① [法]乔治·萨杜尔.世界电影史[M].徐昭,胡承伟译.北京:中国电影出版社,1982:542.

Film Professionals，FEPACI）；1970 年，导演短故事片《新生》（*Taaw*），获埃塞俄比亚阿斯玛拉（Asmara）电影节金狮奖；1971 年，导演长故事片《雷神》（*Emitai*），获柏林国际电影节银熊奖、莫斯科国际电影节银奖等；1989 年，与蒂埃诺· 法提· 索乌（Thierno Faty. Sow）联合导演长故事片《泰鲁易军营》（*The Camp at Thiaroye*），获威尼斯国际电影节评委会特别奖、青年电影奖、联合国儿童基金会奖、电影创新奖以及迦太基国际电影节陪审团特别奖等，1991 年，《泰鲁易军营》获瓦加杜古泛非电影节非洲创新奖；1992 年，导演长故事片《尊贵者》（*Guelwaar*），获威尼斯国际电影节意大利参议院金奖；2004 年，导演长故事片《割礼龙凤斗》（*Moolaade*），获戛纳电影节一种关注大奖、天主教人道精神奖（特别提及）、芝加哥电影节特别奖。

二、"诺莱坞"的成功经验

非洲"诺莱坞"是继印度"宝莱坞"之后，第二个从美国"好莱坞"衍生出的电影模式专属代称，目前正被世界范围内越来越多的电影研究者认识和承认，"诺莱坞"也逐渐承担起传播非洲文化、树立非洲形象的文化责任。

"诺莱坞"缘起于 20 世纪 90 年代尼日利亚商人的投机获利行为，如今却已经成为解决尼日利亚本国上百万人就业的重要文化产业。"诺莱坞"基本内核包括：制作方面，投入低、拍摄周期短、成片质量参差不齐；发行方面，以碟片、电视为主，基本不走院线渠道；受众方面，主要针对非洲本土民众和欧美国家的非洲裔离散人群。

"诺莱坞"电影通常以录像带或者 DVD 为媒介，通过影像制品销售点直接进入家庭播放，这对商业院线建设不足的非洲大陆来说，再合适不过。近年来，随着从业人员素质和技术的提高，一批"诺莱坞"电影也登堂入室进入本土院线和各大电影节。事实上，对非洲而言，"诺莱坞"模式意义重大，现如今已经演变成为一种泛非洲大陆的"非莱坞"模式，非洲各国都借鉴其成功经验发展本国电影业，以此来促进就业、拉动经济增长、发展本国文化，例如，喀麦隆正在发展的录像电影工业，广泛地称之为"喀莱坞"（Col-lywood、Camwood、Kamwood）；津巴布韦的录像电影业，也被命名为"津莱坞"（Zollywood）；卢旺达电影业也因其"千丘之国"的国家特点，而被命名为"卢莱坞"（Hillywood）；索马里也致力于借助"索马里坞"（Somaliwood）之名，拯救被战火摧残和恐怖主义侵扰的本国电影业。

"诺莱坞"电影在非洲的备受推崇，来源于辛酸蒙尘的特殊历史。撒哈拉以南的非洲各国都有着相似的殖民历史和文化传统，但政治上早已解放的非洲大陆并没有摆脱影像殖民的梦魇，在西方中心论和文化霸权的影响下，文化殖民电影依旧余威不减，特别是《卢旺达饭

店》(*Hotel Rwanda*, 2004)、《血钻》(*Blood Diamond*, 2006)等欧美非洲题材电影,进一步加固了非洲负面形象在全球的传播。在非洲多元化发展的背景下,非洲观众更希望聆听来自非洲人自己的声音,更喜欢贴近自己日常生活的故事。因而,尽管质量参差不齐,但"诺莱坞"电影在非洲本土观众、域外非洲裔群体当中都广受欢迎。

三、非洲电影的发展方向

和过去的几十年一样,由于殖民历史和地缘政治的影响,欧美大国仍然保持其在非洲大陆的经济与文化方面的双重影响力。在电影领域,戛纳电影节、柏林电影节、多伦多电影节设置非洲电影相关活动,旨在挖掘和培养有潜力的非洲电影人,或以合拍片、专项资金、技术支持的方式扶持非洲电影的发展。同时,非洲本土电影节在2010年以来的涌现,得到了来自欧美国家的参与支持,比如在2018年南非德班电影节交易会上,来自非洲各地的纪录片和专题片项目得到了欧洲顶级基金和市场项目的奖项支持。

目前,非洲电影呈现以下几个特征:

(1) 尼日利亚之外,其他非洲国家的电影也在向网络转型

智能手机在非洲年轻人中的普及以及国外流媒体平台的纷纷涌入,加速了影像视频在网络平台的制作与传播。例如,乌干达电影《谁杀死了艾利克斯队长》(*Who Killed Captain Alex*),意外在视频门户网站YouTube赢得近470万点击量(截至2020年8月15日),而相较于200美元的制作成本,收益呈几何倍递增,对于基础薄弱资金匮乏的非洲电影而言,意义非凡,并且极大鼓舞了后来者的创作士气。

(2) 动作类型蓬勃发展

影响力较大的非洲动作片有《刚果风云》(*Viva Riva*, 2010)、《国家暴力》(*State of Violence*, 2010)、《如何偷走两百万》(*How to Steal 2 Million*, 2011)、《寻梦内罗毕》(*Nairobi Half Life*, 2012)、《格里格里》(*Grigris*, 2013)、《朵拉的安宁》(*Dora's Peace*, 2016)、《双重回声》(*Double Echo*, 2017)。

(3) 大批新锐女性导演群体涌现

代表影人及作品有:奥肖舍尼·希维卢亚(Oshosheni Hiveluah,纳米比亚)的《100兰特》(*100 Bucks*, 2012),知花·阿娜多(Chika Anadu,尼日利亚)的《男孩B计划》(*B for Boy*, 2013),朱迪·基宾格(Judy Kibinge,肯尼亚)的《必要的事》(*Something Necessary*, 2013),托普·奥辛·奥贡(Tope Oshin Ogun,尼日利亚)的《溺爱》(*Evol*, 2017)和《不再离开》(*We Don't Live Here Anymore*, 2018)。特别值得一提的是,尼日利亚导演吉

纳维芙·纳吉(Genevieve Nnaji)的作品《狮心女孩》(*Lionheart*,2018)的全球播放版权被美国流媒体平台奈飞(Netflix)公司于2018年柏林电影节上购得,此举成为全球性质的视频网络平台进军非洲市场的标志性事件。

(4) 对非洲历史和现实的批判与反思类电影

代表作有:《尖叫的男人》(*A Screeming Man*,2010)、《温妮》(*Winnie*,2011)、《半轮黄日》(*Half of Yellow Sun*,2013)、《克洛多娃》(*Krotoa*,2017)、《丛林的怜悯》(*The Mercy Of the Jungle*,2018)等。值得一提的是,毛里塔尼亚导演阿伯德拉马纳·希萨柯(Abderrahmane Sissako)执导的反恐题材电影《廷巴克图》(*Timbuktu*,2014),该片曾入围戛纳主竞赛单元,获得奥斯卡最佳外语片提名,并斩获法国电影凯撒奖最佳影片、最佳导演等七项大奖。

21世纪以来,非洲人口激增,得益于人口红利,非洲电影市场进一步发展,大部分国家通过跨国合作、视频网站传播等途径文化突围,一批反映社会现实、反思苦难历史、体现女性意识、展现非洲移民等题材的作品涌现出来。但相较而言,非洲电影仍然面临地域发展不平衡、基础设施薄弱、本土市场被外国影片侵占、杰出人物和代表性作品缺失等问题,至于与世界一流的电影制作水平、电影艺术水准、电影宣传发行体系比较,仍旧不可同日而语。沉默的非洲从呢喃到嘶吼,非洲电影的文化样貌日渐清晰明朗,但非洲电影的未来所思仍在远道,崛起长路依旧需要星夜兼程。

第二节　南非电影《黑帮暴徒》

一、课程导入

遥想当年,李安导演的《卧虎藏龙》拿下多伦多电影节"人民选择奖"后,一路所向披靡高歌猛进,最终入主奥斯卡,问鼎小金人。无独有偶,2006年,加文·胡德的《黑帮暴徒》也在获得多伦多电影节"人民选择奖"后,斩获78届奥斯卡最佳外语片奖殊荣。对于第三世界的影人和作品而言,这样具有工业水准和专业性评判的认可,弥足珍贵。一部《黑帮暴徒》用闪耀着爱与责任的人性光辉,为南非乃至非洲电影的文化突围照亮了一条通路。

二、影片信息

导演: 加文·胡德

制片: 彼德·弗达考沃斯基

编剧: 阿索尔·加德/加文·胡德

主演：普雷斯利·奎文亚吉/特瑞·菲托/肯尼斯·高西

片长：94 分钟

制片国家/地区：南非/英国

语言：祖鲁语/班图语/公用荷兰语/英语

上映日期：2005-08-18（英国）

英文名：Tsotsi

故事简介：

绰号"塔图斯"的黑帮成员真名"大卫"，是个年仅 19 岁的约翰内斯堡青年。凭借狠辣的作风和暴虐的性格，他成为黑帮的头目，让人谈之色变。一天深夜，这名黑帮暴徒开枪打伤一辆车上的女人并夺车而逃，在逃离现场后，他在车厢后面找到一个婴儿。出于偶然的恻隐之心，他把婴儿带回了家，并用枪威胁隔壁的年轻寡妇米丽亚姆照顾这个婴儿。与孩子相处的过程中，"大卫"善良的本性被呼唤出来，最终"塔图斯"弃暗投明，选择杀死自己作恶多端的同伙，将婴儿归还了她的亲生父母并向警方自首，获得了人性的救赎。

获奖记录：

第 30 届多伦多国际电影节(2005)人民选择奖—最佳故事片奖；

第 78 届美国电影奥斯卡金像奖(2006)最佳外语片。

特色之处：

"我们都陷于泥淖之中，但总有一些人仰望星空。"

(We are all in the gutter, but some of us are looking at the stars.)

三、影片赏析

黑暗禁域与光明人性共塑的灰调英雄

《黑帮暴徒》在观众熟知的黑帮片基础上，以分别代表正邪的"大卫"和"塔图斯"赋予了黑帮分子人性：冷酷无情的杀人工具，因为奇遇而幡然悔悟，另类人格和双重身份都是本片的革新之处。冰川只将一角露于海面，紧张刺激的暴力打斗场面和自我救赎的结局之外，《黑帮暴徒》还透射着对非洲社会的反思切问以及对非洲人民的礼敬同情，在看似闲笔的设计之中，彰显着艺术的力量。

1. 人物塑造：人性与兽性的灰色书写

"大卫"与"塔图斯"一体两面,展现着男主角人性的迷茫和矛盾。蒙受着苦难童年阴影的"大卫",将自己的善良和温柔都藏在内心的最深处,磨牙吮血适者生存的现实社会,促使他披上"塔图斯"兽性外壳,在黑暗罪恶中厮杀。而在这染血的污名过程中,人性和兽性不断交战,直到婴儿的一声啼哭,才让"塔图斯"丢盔卸甲,"大卫"重新容光焕发。剧作方面,戏剧矛盾聚焦在"大卫"和"塔图斯"的角色斡旋中,并且使用了金钱和暴力双重因素进行施压,增强角色人性转变的戏剧张力。

（1）金钱的欲望代言

有人的地方就有江湖,对底层大众而言,金钱是维系生命的筹码,而对黑帮之间的斗争而言,更是地位的证明。"天下熙熙,皆为利来,天下攘攘,皆为利散",金钱绝不仅仅代表物质,有时蕴藏着可以被量化和具象化的真实情感。《黑帮暴徒》中,塔图斯一直为钱奔波,地铁抢劫是为了维持生计,为钱杀人,不择手段;在宝马车中抢走钱包,枪击妇女,亦然。而当邂逅婴儿之后,塔图斯的人性开始回归,大卫慢慢走进观众视野,人物行动线虽然依旧是抢钱,但目的已经变成为照顾婴儿而抢奶粉钱,为给遣散黑帮的兄弟们安家费而抢钱,至于结尾,大卫按下门铃归还孩子,扣下扳机杀死同伙,他已经彻底和塔图斯的黑帮身份告别。自剧情中段开始,金钱不再是欲望的标签和地位的象征,而是感情的代言,钱的含义不再是低俗、物质和肮脏,反而是一种契机和希望,这是《黑帮暴徒》最美好,也是最高明的一处寓言。

（2）暴力的宣泄展现

《黑帮暴徒》呈现了连续不断的直观的暴力行为,塔图斯在地铁上打劫、内讧打伤同伴、威胁乞讨老人、枪杀犯罪同伴等举动,表面上直接体现出他的冷血残忍,实际上为其经历灵魂黑夜之后的人性回归逐步作出铺垫,观众们恨之愈切,结尾会对其爱之愈深,如同文学中的欲扬先抑手法。

例如,杀人后的内讧段落,导演将镜头在塔图斯与同伴波士顿之间来回跳切,基本保持着特写和近景,两人暴戾而孤独的眼睛被放大到狰狞可怖。情绪酝酿到位,当波士顿说出"该死的,你的父母在哪儿,或者他们还不如一条狗"时,塔图斯陷入斯歇斯底里,瞬间挥拳相向,连续七拳,刚猛凶悍地击打在波士顿的头部。暴力的发生如同迅雷暴雨,突然而来忽然结束,鲜活直观地完成了塔图斯野性未驯而富有侵略性,不容置疑而敏感脆弱的黑帮男性的形象塑造,从镜头语言来看,暴力冲突的野蛮场景以及再现的真实性质,抛离了好莱坞惯用的愉悦而富有观赏性的类似炫技争斗的暴力美学追求,呈现出蛮荒而真实的锐度。

打伤同伴之后,怒火难消的塔图斯跑向废弃的荒凉空地,黑夜里电闪雷鸣,落雨如注。

导演以平行剪辑的手法,奔跑中的塔图斯不断闪回童年时代同一空间泪流满面的奔跑回忆。童年的创伤和心理暗影的苦楚如同雨水般倾泻而下,正是深陷于苦涩的童年和无望的成长记忆,塔图斯的生活和命运才如同死水一般没有希望也难兴波澜。

暴雨中的街头,毫无目的的行走,行尸走肉的颓废感,令人观之心有戚戚。此时,导演将摄像机对准塔图斯的脸部,以特写镜头展现其迷惘而悲痛的表情,凄风冷雨中,无依无靠的少年长大成人却依然孤苦无依,心灵的绝望和生理的颤栗一起袭来,让人充分感受到他对当下境遇和未来的一念无明。这是一段冷色调的抒情段落,塔图斯打伤同伴实在是情难自禁,"有的人一生在被童年治愈,有的人一生在寻找童年",波士顿的话摧毁了塔图斯内心最脆弱的防线。一直以来,他渴求但被迫失去了父母的关爱,他人家庭的平凡幸福在他看来是毕生不可得的温暖,血腥暴力的背后,实际上为他照顾婴儿打下情感的基础,也为大卫的自我救赎埋下伏笔。

2. 空间塑造:欲望与罪恶的都市景观

原本城市的建设理念是让人类享受有规则的空间,街道社区广场医院都是呈现规则的功能性场所,展现着现代化科技成果和现代文明对人的规训。然而,片中的约翰内斯堡是世界上犯罪率最高的恐怖之都,城中的索韦托区,更是南非黑人最集中的种族隔离区,贫民窟的街道与楼房经常成为黑帮分子实施犯罪的空间场域,伟岸光彩的都市霓虹恰恰掩映着残酷的现实背景。

蝼蚁蜗居的隐秘角落藏污纳垢,贫民窟滋养了罪恶的种子,《黑帮暴徒》的第一组镜头从贫民窟内的残破内景开始,在节奏强烈的祖鲁语说唱乐声里,暴虐肮脏和混乱无序呼之欲出,随即人物出场——塔图斯为首领的黑帮团伙走出棚屋。镜头配合着慢慢拉高,逼仄低矮的棚屋如同城市的疮疤大片连接,人如蝼蚁般无足轻重,茫茫烟云缭绕,天色一片污浊,非洲大都会边缘的典型贫民窟就这样展现在观众眼前。

塔图斯和手下漫无目的地游荡,街上弥散的烟雾形成朦胧含混的光线散射效果,令人联想到燃烧的烟草和毒品,利用烟雾弥散制造灰暗的情景氛围,也不难令人回忆起经典黑帮片《教父》中的水雾设计。虽然此处的街道是开放的公共场所,却能让人明显感觉到压抑紧张的气氛,远景纵深里,象征着征服、血腥和杀戮的殷红底色,提醒着观众平静而庸常的一天即将被黑帮暴徒打破。

夜幕低垂,破败颓圮的民居隐遁于沉默,各色霓虹灯装点黑暗的街道,皮肉交易的夜总会,肮脏的廉价酒吧,摇曳的赤裸身体揭开地下王国的大幕。在黑帮暴徒们移步换景的过程中,导演借助空间,直接还原了禁忌之地的真实和贫弱,这片不讲道德礼教的法外空间,充满

了冒险和疯狂的味道。影片交代了大卫成长的社会环境,也赋予黑帮分子的犯罪行为以合理空间:促狭阴暗的黑暗空间,只有黑帮分子的规则才是至上王法。刀口舔血的谋生者们,只信奉自己的拳头,稍有忤逆,拔刀相向,完全没有人性权衡可言,恶鬼择人而噬,猛兽蛰伏于黑暗角落。

随后两个镜头的连续跳接,地狱直接到达天堂,黑帮四人组来到高楼林立的繁华都市,身后的荒芜与眼前的精致对比得无比荒唐。西装革履的成功男士被盯梢,众目睽睽之下在地铁中遭遇贴身包围和暴力抢劫,悲剧的是,他无意识的反抗立刻被锐器锥心。虽然死亡事件是抢劫行为带来的随机偶发事件,但拔刀杀人却是黑帮暴徒本能的决绝行动,这是文明的城市被野蛮的贫民窟侵略的对照。

3. 主题升华:跨越身份的自我救赎

在劫车后,塔图斯在雨中飞驰,这个段落的戏剧点并不在于犯罪逃逸的搏命历程,而在于随车同行的孩子的微弱哭声,伤者的鲜血、喧嚣的境地没有让他迟疑,短促而脆弱的婴儿啼哭却让杀人不眨眼的黑帮头目错愕迟疑。整个影片的戏剧冲突瞬间爆发,动人的力量就在于主角陷入自我矛盾的两难境地,车辆促狭空间的心事浩茫,才让黑帮暴徒有了可以被救赎的机缘:婴儿的出现唤起了大卫关爱孩子的心,他并未残忍地灭口,转而亲力亲为照顾孩子。

一直以来,婴儿在多数故事片中充当着天真无邪的角色,一个高度符号化的文明象征,至于《黑帮暴徒》,婴儿更是充当了救赎者的角色,唤醒大卫的善良,勾连其沉痛往事和眼下的感情桥梁,主角内心发生扭转,正直善良的正确价值观逐渐占据上风。

《黑帮暴徒》中,塔图斯与同伴始终是黑色、棕色、褐色装束,既是冷色暗色也是不洁的象征,而当结尾处,大卫要归还孩子时,角色换上整洁的白色衬衫。黑与白,明与暗,正与邪,就在这色彩的流转中交接完成。

尤为深刻的是,导演还设计了大卫自我挣扎、人性逐渐回归的过程中,让他重回困苦无依时寄身的水泥管道,故地重游,感慨万千,他苦涩的语调说出"这是我长大的地点",辛酸而自嘲,镜头一转,水泥管道上是新的一批流浪孩子,他们和大卫一样,衣不蔽体食不果腹,滂沱雨中天地无依,他们是否也会长大变成另一个塔图斯呢?时过境迁,大卫能够浪子回头,这些孩子一旦堕落,也会有这样的机会吗?

除此之外,塔图斯还以闯入者的身份进入富人家偷盗,当他推开房门,导演选择以主观镜头模拟他的视角,音乐温馨柔和,白棕相间的珠帘被缓缓拨开,婴儿的房间展现在眼前:光晕弥散的旋转台灯、堆满玩具的婴儿床、有着卡通图案的小书。这才是孩子应有的幸福童

年,这些为大卫后续舍弃对孩子占有的私欲埋下伏笔。

电影是映射真实世界的镜子,于非洲社会而言,《黑帮暴徒》具有另一重意味深长的现实意义。除去流浪孩子,影片中还涉及各色社会边缘人物,例如单身母亲、乞丐等。不同于以往的影片对现实的鞭笞和对弱者的同情,影片中彰显了弱势群体对生活的热爱和向往。寡居的单身母亲苦力支撑,决心将孩子养大,房中的彩色风铃象征着她对未来的美好希望。即便是穷凶极恶的黑帮上门,她依旧保持尊严和体面,当被问及风铃时,整个画面是温暖的昏黄,她如同彩色风铃给婴儿带去奶水的生命滋养,也像明媚的阳光一样,将希望和人性照进大卫尘封雾锁的内心。

无独有偶,当乞丐激怒塔图斯,被逼回答有关生命的问题时,他富有哲理地徐徐道来:"我喜欢阳光,喜欢晒太阳,就算只有这两只手,也能感觉到生命的温度"。精神的高度,绝不是现实的境遇所能束缚,"我们都在泥沼阴沟之中,却总有人仰望着满天繁星",在贫民窟的腌臜之地,残疾乞丐比一般人更加落魄,但导演还是让一束明亮的灯光刺穿地下道的黑暗,投射到乞丐饱经沧桑却坚毅智慧的脸上,生而为人的尊严和对生命的赤诚热情深深动摇了看似强横霸道的塔图斯。

"仗义每从屠狗辈",这是非洲电影,特别是非洲黑帮片新近惯用的创作点,但在蓬勃的影像生命力之外,我们更应看到电影表现的那些挣扎在社会底层的弱势群体,这些被边缘化的存在,恰恰才是非洲"沉默的大多数",才是真实的非洲代表。电影之外,社会依旧存在着罪恶不公,人民善良可爱却依旧载渴载饥,"好人受难"的桥段应该只出现虚拟的艺术领域而非现实世界,如果"塔图斯"的悲剧还会重演,那才是艺术更是人类社会的集体悲哀。

四、拓展思考

1. 试比较非洲黑帮片与好莱坞黑帮片的异同。
2. 相对于基础较弱的非洲电影,预测还有哪些类型电影会成为下一个热点?
3. 概述非洲几大"莱坞"制度的制片特殊,利与弊如何?

中编
电视篇

第七章
电视艺术概论

第一节 电视艺术发展概况

经历荧屏光现,见证黑白焕彩,电视一直与科技携行,致力于反映时代生活的魅力与活力。相较于电影,电视的特点是拥有更广大的受众、更私密的观看环境和更容易被转移的观众注意力。因此,电视选择以丰富多样的艺术样态不断打破人类对于想象的桎梏。站在电影巨人的肩膀上,电视的视听语言也更好地彰显了自身的市场价值和传播范围的影响力优势:一方面,电视作为大众传播艺术,固守以情感人的艺术创作本分,致力于在更精简的时空内展现一个国家、地区和民族的物质文化、制度文化和精神文化;另一方面,电视作为镜鉴,更直面地映射社会现实,观照历史未来,为观众带来文明与思考。

电视的诞生不是一日之功,相对于电影,电视的技术更为复杂。在工业革命的浪潮中,光电效应和荧光效应被发现和应用,图像分解与扫描技术作为图像传送的关键技术也接踵而来。1884年,德国工程师保罗·尼普科利用硒光电池,根据视觉暂留原理制造出机械扫描盘,实现了"扫描成像"和"同步再现",但由于机械以旋转方式解像,光电池效能低下,放大器等设备尚未发明,机械扫描盘的影像只能由目镜观看。

1924年,英国科学家约翰·贝尔德研制成功机电扫描黑白电视机。1925年,拜尔德在伦敦的一家百货公司进行电视试播,画面是一个模糊的木偶面部画面,完成了人类第一次将电子机械系统运用到电视转播中的尝试。1926年,约翰·贝尔德在英国皇家学会演示电视机,经过改进的电视机已经可以完成运动人体图像的传送,趁着电视引发的轰动,"贝尔德电视公司"成立,随后的1927年和1928年,贝尔德利用电话线和无线电技术,实现了英国国内城市间(伦敦—格拉斯哥)和跨海洲际(伦敦—纽约)的电视图像传送。1929年,美国电报电话公司的工程师艾维斯试播彩色图像成功,英国开始实验性电视广播,次年实现有声音的电视图像广播,德国也于同年制定30行、12.5帧频的电视标准。1935年,美国纽约建立电视台,同年,德国柏林播出电视节目。1936年,英国广播公司(BBC)在伦敦亚历山大宫建立世界上第一座电视发射台,定期播放黑白电视节目,标志着世界电视事业的发端。1937年,由于设备沉重、机械噪音大、操作复杂,机械电视设备被全电子电视取代,技术的进一步完善使得苏联、法国等欧洲国家的电视台也被建立起来。1939年9月,由于世界第二次大战的进一

步影响,电视行业发展受到巨大影响,除德国和美国外,几乎所有国家的电视事业陷入困顿停滞状态。

1940年,负责电讯和广播事业管理的美国联邦通讯委员会(FCC)成立全国电视标准委员会,匈牙利人彼得·戈德玛发明彩色电视机。1941年,全国电视标准委员会提出电视的NTSC制式标准,一方面在美国NBC、CBS获准商业播出,一方面符合制式的节目和电视设备开始投产。半年后,珍珠港事件爆发,战火波及全球,电视事业发展被迫中断。1945年5月,苏联率先恢复电视节目,同年10月,法国广播电视公司开始从埃菲尔铁塔播出电视节目。1946年,英国重启电视事业,以七年前停播的米老鼠节目中断处恢复电视广播。20世纪50年代后,世界范围内的电视事业重获新生,1954年,美国开始彩色电视播放,1958年底,电视台从6个国家发展到67个国家,电视走过了技术奠基的洪荒之路,堪称是经历了风起云涌的英雄时代的幸运宠儿。

从20世纪60年代开始,电视技术发展进入以卫星电视和有线电视为代表的新时期,通过地外卫星发送信号,电视台将电视内容发送给卫星,卫星将其转送至各个地面站,电视真正开始促进不同区域间文化信息的互惠交流,使地球成为一个联动的整体。进入80年代,有线电视发展起来。有线电视利用同轴电或光道传送电视节目,图像清晰度更高,信号更稳定,节目容量更大,且不易受外界气象、地理等因素干扰。90年代以来,日本、美国等国家领先研制的高清晰度电视扫描行数大大增多,图像的水平及垂直方向的清晰度大幅提升,逐渐填补了学者麦克·卢汉划分的低清晰度的"冷媒介"(电视等)与"热媒介"(电影)的媒介鸿沟。

从新中国成立以来,电视事业一直与时代贴合紧密,与国家命运与共,与人民休戚相关。建国后,建设新中国的中央电台和省市电台是首要任务。1953年,国家派遣10名技术人员远赴捷克斯洛伐克民主共和国学习电视技术,1956年这批人才学成归国,在党中央高度重视和人才条件逐渐具备的情况下,1957年北京电视实验台筹备处成立。1958年1月,国营天津无线电厂装配厂研制出第一套"北京牌"黑白电视机;3月,北京电视台开始试运行;6月15日,我国第一部电视剧《一口菜饼子》诞生;10月1日,上海电视台建成并试播。由此,中国电视事业逐渐迈上正轨,从筚路蓝缕中开荒燃火。

我国从1960年初的9家电视台,到1960年底一跃达到18家,到1962年底全国省级电视台已达到23家。节庆直播、新闻片、纪录片及谈话节目逐渐涌现,1961年我国第一枚原子弹爆炸成功、1965年我国第二枚原子弹爆炸成功等重要事件,都被电视记录下来。

1966年至1976年间,中国的广播电视事业基本处于停滞。1978年底,中共中央召开十一届三中全会,国家步入改革开放轨道,电视事业迎来发展机遇,重新从封闭走向开放。随

后发轫于中国共产党第十二次全国代表大会和全国第十一次广播电视会议,中国电视事业建设"四级办"节目内容大规模变革。《红楼梦》《西游记》《四世同堂》等优秀电视剧,在社会上引起不俗反响。这一时期,央视春节联欢晚会也成功创办,成为随后数十年陪伴千家万户的仪式性节目。

1992年邓小平"南巡讲话"后,广播电视事业突飞猛进,国内技术手段和节目类型充分涌流,面向海外传播步伐逐渐加快,"四级制"取消,集团化初露头角,电视产业经营规模化、产业化、专业化越发明显,截止到1998年底,各级电台、电视台、有线电视台总数合计2 216台,有线电视用户数超过了7 000万户,广播的人口覆盖率达到88.2%,电视的人口覆盖率达到的89.0%,电视机社会拥有量为5亿多台,中国已经成为名符其实的广播电视大国。

进入新世纪以来,广播影视产业是文化产业的重要组成部分,也是文化产业改革中具有领导性的产业,特别是党的十九大从国家战略高度对新时代推动,包括广播影视在内的社会主义文化繁荣兴盛提出了新的发展理念,阐述了新的战略部署和政策方针。当下,广播电视与新兴多元媒体广泛融合互动,进一步发展壮大,中国电视产业正蹄疾步稳,走向充满光明的未来。

第二节 电视艺术形态特点与分类

电视艺术以审美娱乐和情感表现为目的,发挥电视的表现性功能,运用艺术的审美思维,把握和表现客观世界,利用多层次、宽维度、多领域、跨时空的技术手段塑造审美对象的艺术形态,给观众以形象上的感动、审美上的愉悦和情感上的满足。一言以蔽之,电视艺术就是以电视为载体的艺术形态。

从电视传播的形态来看,一般认为,电视具有两大传播形态:其一是传达形态,即以传达现实生活信息传播科学文化知识等为内容的电视节目;其二是表现形态,即遵循审美的规律,创造出独立自足的艺术世界,致力于塑造鲜明的艺术形象。但传播形态并非艺术形态,这一点需要加以辨析,以免混淆。

由于电视艺术形态的分类方式至今没有公论,本书选取了学界当前认同度较高的几种加以分析辨明。

(1)从电视传播的功能或主要的电视节目系统来看,一般认为,电视艺术形态主要有电视文艺节目、电视综艺节目、电视连续剧等。

这种划分方式是基于电视具有的三大功能:其一是信息传播功能,对应的是知识、服务、社教类专题节目,以纪实类型为主;其二是新闻纪实功能,对应的是新闻类节目;其三是艺术

表现功能,对应的是电视剧和电视文艺节目。目前我国电视台的构成基本符合这种划分方式,省级星标卫视大致都有新闻部、社教部、文艺部、体育部、经济部等职能部门。基于这些部门的内容细分,频道也被划分清晰,以央视为例,综合频道(央视一套)、综艺频道(央视三套)、体育频道(央视五套)、纪实频道(央视九套)、科教频道(央视十套)等频道都为广大观众耳熟能详。

(2) 从电视艺术的表现手段和独特的思维来看,学者高鑫给出了一套系统的划分电视艺术形态的分类方式:

其一,电视文学类,指的是运用电视的技术和艺术手段,在屏幕上营造文学意境,抒发深沉思想情感,给予观众文学性的审美情趣的电视艺术作品。形式包括:电视小说、电视散文、电视诗、电视报告文学等。

其二,电视艺术类,指的是运用电视艺术特有的思维方式和审美意识,兼容并蓄其他艺术样式,着重体现屏幕艺术美的电视艺术作品。形式包括:电视音乐艺术片、电视歌舞艺术片、电视风光艺术片、电视风情艺术片、电视民俗艺术片、电视专题艺术片、电视文献艺术片等。

其三,电视戏剧类,指的是依据戏剧的构成方式,或者借助电影的时空转换方式,以电视作为传播媒介、制作方式和表现手段的屏幕艺术作品。其中包括:电视小品、电视短剧、电视单本剧、电视连续剧、电视系列剧等。

其四,电视综艺类,指的是以文艺演出为基本构成,经过电视艺术的二度创作,其总体结构、表现方式和艺术手法,均被赋予了电视艺术独特的审美形态,具有电视艺术形式美的电视综艺节目。但是,由于电视综艺类基本保留了原有的艺术形态,也就是保留了舞台和演播室等固有的演出形式,而只是"借鸡生蛋",利用了电视更为广泛的传播手段,因此,从某种程度上来说,电视综艺类不应被纳入真正的电视艺术,只能是电视艺术的一种"亚艺术"形态。其中包括:电视综艺晚会、电视文艺节目、电视综艺栏目等。[①]

(3) 近年来,学者胡智锋等专家提出可以将电视艺术形态可从低层次到高层次、从广义到狭义,进行如下分类:

第一,舞台演出的直播或录播。从电视艺术语言的角度衡量,这类节目是低层次的电视艺术形态,主要发挥和利用的是电视的传播功能。依托于客观的舞台、装置等因素,使用一定程度的电视视听语言进行艺术处理,但其主体形态仍是舞台艺术的原有形态。

① 高鑫.电视艺术学[M].北京:北京师范大学出版社,1998:13-18.

第二,经过演播室加工的舞台艺术形态。这类节目经过了电视的二度创作,一定程度上利用了电视的声、光、色、时空形态、画面造型、字幕特效等电视语言要素但还不够纯粹。如电视综艺晚会、电视文艺节目或栏目。

第三,狭义意义上的电视艺术。这种划分是依据电视的传播媒介特点和各种物质技术手段,以及电视本身独特的传播方式、传播特点和受众审美心理,运用电视艺术创作特有的思维方式和审美意识进行创作的艺术作品。如电视剧、电视艺术片、电视音乐艺术片、电视纪录片等。[①]

[①] 胡智锋.影视艺术概论[M].北京:高等教育出版社,2012:19-22.

第八章
电视节目

第一节 电视节目概况

一、什么是电视节目?

世界电视的发展,在经历初创、发展、成熟、创新等不同历史时期后,形成了当前多样化、成熟化、有着稳定受众群体的艺术发展形态。电视节目,不仅每天充斥在荧屏上,孜孜不倦给大众提供着多样的娱乐服务,同时也改变着我们生活的方方面面。

何谓电视节目?如果将电视业比作一个庞大的工业体系,从前端的选题策划,中端的编导拍摄到末端的剪辑制作,一系列创作流程下来,最终的产品得以形成——呈现在电视荧屏上的电视内容,即是电视节目。简言之,电视节目即是电视工业的产品,是电视工作者绞尽脑汁、费尽心血的艺术成果,是电视台通过声音、图像等信号进行传播的作品内容。

《广播电视辞典》一书中对"电视节目"界定为"电视台各种播出内容的最终组织形式和播出形式"[①],认为电视节目是传播内容的基本单位,实际涵盖电视台和其他电视节目制作机构制作的、供播出或交流的具有特定内容和所有形式的电视作品。通俗来讲,电视节目涵盖多个层次,我们通常说的电视节目既可以宏观层面上指"一套节目"(一个台在某个频道的全部节目),也可中观层面上指"一个节目"(每天、每周或每季固定时段播出的具体节目),更可指微观上播出的"一次节目"(某一期节目)。广义上,凡是在电视上播出的节目,都可称之为电视节目,包含电视新闻类、综艺娱乐类、文化教育类、生活服务类等多种类型的电视节目,也包含电视剧、纪录片、动画片等多样形式,甚至电视广告、电视购物也属于电视节目范畴;狭义上的电视节目,通常是指电视栏目,或电视栏目下的节目,不包含电视剧、纪录片、广告等其他形态。

那么,我们在讨论电视节目时常常听到的"电视栏目"一词又是什么呢?一些观点认为,电视栏目才是电视传播内容的基本单位。电视栏目,可以被理解为电视节目的内容组织形式,是编排电视节目的一种方法。电视栏目借鉴了报纸杂志的编排方法,将固定平台、固定频道播出的固定时长、固定标识、固定主持人、固定板块、固定环节、固定主题等编排在一起,形成一档栏目的独有特征。电视节目的栏目化发展是我国电视业发展成熟的标志之一,电

① 赵玉明,王福顺.广播电视辞典[M].北京:北京广播学院出版社,1999:219.

视栏目化也是当前我国电视节目(除大型节目、特别节目外)的主要存在形式。它最大的益处在于能够形成固定的受众群体,培养固定的收视习惯。

当前电视界对于电视节目和电视栏目这两个概念常常混合使用,但也有人认为,节目是隶属于栏目的下位概念。一般播出频率固定,如日播、周播等常年播放的电视节目,我们常常称之为电视栏目。2010年后,我国大量引进国外电视节目版权,学习国外节目按季制播模式,出现了数量众多、口碑较好的季播节目,因而,目前也常使用"电视节目"来统称电视栏目与节目。本章主要讨论的节目均为季播节目,将不对电视栏目与电视节目作出严格区分,使用的"电视节目"仅指代某一个具体节目。

二、电视节目分类

人们通常按照电视节目的内容与形式进行类型划分,约定俗成的如新闻节目、经济节目、综艺节目、娱乐节目、生活服务节目、法制节目、军事节目、体育节目等。按照电视所使用的语言手段来划分,可分为纪实类电视节目、艺术类电视节目以及二者结合的三种大的类型。如前所述的新闻节目、法制节目、经济节目、文化科技节目等都属于纪实类语言形态的电视节目,与此相对应,艺术类电视节目包含综艺娱乐类节目、音乐电视、电视文学、电视戏曲等,此外如真人秀节目就属于纪实与艺术二者结合类的节目。按照制作与播出的方式,又可分为录播节目与直播节目,演播室节目和室外节目等。根据不同受众对象,还可分为少儿节目、农业节目、女性节目、老年节目等对象类节目。

由上可见,电视节目的分类方式多种多样。2002年,中央电视台针对节目形态把央视400余个节目划分为5大类16小类,大类如新闻资讯类、专题服务类、综艺益智类、影视剧类和广告类。央视索福瑞又把我国电视节目分为15个总类,81分类,总类如新闻时事类、专题类、综艺类、体育类、教育类等。香港和澳门地区的电视节目使用三分法,将其分为新闻、资讯和娱乐三大类节目。台湾地区电视节目采用西方国家的电视节目四分法,将其分为新闻类、娱乐类、文化教育类和公共服务类。四分法分类简洁,结合了节目的性质和内容,也是国际上最多国家采用的电视节目分类方法,其下属层级也可按功能细分。以下按四分法,简要介绍当前我国电视节目格局。

1. 新闻类节目

新闻类节目是利用电视传播手段将新近发生的真实事件进行及时报道、传播与评论的节目,可分为新闻消息类节目与深度报道类节目。消息类的新闻节目主要报道新闻的基本事实,遵循真实性与时效性原则,目的是新闻消息的传播,代表节目如《新闻联播》《新闻30

分》《晚间新闻》等;深度报道类节目是在新闻消息节目的基础上,针对某一新闻事件进行全面深入报道的节目,目的是梳理新闻背景、剖析事实、探寻因果关系、提炼观点等,深度报道的方式多样,如新闻访谈类、新闻评论类、新闻调查类等多种深度报道形式,所形成的新闻深度报道节目也多种多样。新闻访谈类节目如《面对面》,选择访谈报道展现新闻事件,用对话记录历史,以人物解读新闻,注重第一当事人、新闻现场等信息的展现;新闻评论类节目如央视《新闻1+1》、凤凰卫视《凤凰观天下》,这类节目不以时效性为第一落点,而是观点致胜,突出新闻公信力,引导舆论;新闻调查类的电视新闻也颇具特色,如《新闻调查》《焦点访谈》(早期)等,由电视媒体进行独立调查,深入新闻事件内部,呈现新闻事实,挖掘背后真相。

2. 综艺娱乐类节目

娱乐是电视传播的重要功能之一,综艺娱乐类节目是电视节目的主流。综艺娱乐节目可以分为综艺节目和娱乐节目,其中,综艺节目是将音乐、舞蹈、戏剧、戏曲、文学、电影等多种艺术形式进行二次加工与编排,在电视媒介上进行展现的节目。比如20世纪90年代家喻户晓的《曲苑杂坛》《综艺大观》,比如每逢春节等重要节日播出的《春节联欢晚会》《元宵节晚会》,比如央视"平民造星"综艺《星光大道》等。

电视娱乐节目则与之不同,其创作内容不是对艺术类节目的二次加工,而是更多集中在娱乐大众、消费明星的基础上,更注重娱乐元素的设置。电视娱乐节目又分为游戏类节目、娱情谈话类节目和真人秀节目。游戏类节目是在一个特定场所,按照一定游戏类别、规则或话题进行游戏或对抗的娱乐节目,具有较强的互动性,通常在节目结尾设置丰厚的奖品、奖金等吸引观众或嘉宾。常见的游戏类节目如湖南卫视《快乐大本营》、浙江卫视《王牌对王牌》系列、东方卫视《极限挑战》系列等。娱情谈话类节目是语言类节目的一种,是大多采用明星访谈或脱口秀的形式进行棚内录制的电视节目,比如台湾红极一时的《康熙来了》、央视的《艺术人生》、凤凰卫视的《鲁豫有约》等,近几年的电视脱口秀节目如《今晚80后》、《金星秀》等。真人秀节目是当下最为火爆的综艺娱乐节目,真人秀最早源于国外,我国早期的真人秀也仅是野外生存类节目,直到2005年《超级女声》掀起了全民选秀的热潮,真人秀这种电视娱乐节目模式才真正在国内立足扎根。真人秀是通过组织竞选比赛的形式,设置丰硕奖励,对普通人进行选拔,最终获胜者成为新秀,完成从素人到明星的蜕变。如浙江卫视《中国好声音》系列、东方卫视《笑傲江湖》等。此外,近年来也出现一批明星真人秀节目,如湖南卫视《爸爸去哪儿》系列、《我是歌手》系列、《明星大侦探》系列等。

3. 文化教育类节目

作为传播学奠基人之一的哈罗德·拉斯韦尔(Harold·Dwight·Lasswell)提出大众传

播三大功能说,其一就是文化传承功能。电视作为大众传播媒介的代表,肩负着重要使命,为大众提供、为社会保留人类历史上的文明与文化。因此,文化教育类节目的意义与目的,即指向社会教育,这类节目主要为大众提供知识性、教育性的内容,代表性节目有法制节目《今日说法》,曾经轰动一时的文化教育节目《百家讲坛》等。就在综艺娱乐节目热播、各大卫视纷纷购买国外热播综艺版权之际,文化类节目从冷僻处悄然回归大众视野,被称为综艺清流的文化类综艺应运而生,央视的数档文化类节目重新引起众人关注,如文化情感类节目《朗读者》系列、文博探索节目《国家宝藏》系列、诗词益智节目《中国诗词大会》系列、诗词音乐节目《经典咏流传》系列等异彩纷呈,这些节目改变了以往文化教育类节目惯用的知识普及、精英传播的刻板模式,而是以亲民落地的姿态,将我国的历史文化精华以浅显直白的读解,甚至娱乐的方式展现给普罗大众,将更多的艺术审美纳入到文化教育的节目领域,成为我国电视节目模式创新的代表。

4. 生活服务类节目

生活服务类节目范围广泛,内容庞杂,从某种程度上说,任何电视节目都具备服务性,而生活服务类节目正是区别于新闻、娱乐、社教,将着眼点集中在人们的衣食住行、身心健康、精神需求等方方面面,从《天气预报》到《为您服务》、从《非你莫属》到《非诚勿扰》,生活服务类节目从节目内容到节目模式不断创新突破,饮食类、保健类、旅游出行类、就业类、婚恋类、时尚类、购物类、理财类凡此种种,各类节目层出不穷。生活服务类节目堪称是最能体现电视节目分众化的类型。

当下,网络直播成为生活服务类节目的强劲对手,生活服务类节目的创新迫在眉睫,因此,各电视平台出现了一批生活服务与纪实真人秀的结合产物——"慢综艺",如湖南卫视《向往的生活》、央视《你好,生活》等,这些节目不同于娱乐至上的电视综艺娱乐节目,反而是引导观众体验远离城市喧嚣的乡村生活,在纪实的创作基础上倡导新的生活观念。

纵观我国当前电视节目的主流创作内容和模式,高收视率、高话题度的电视节目层出不穷,这些节目大多采用三种制作方式:第一种是购买版权、本土制作,通过购买国外热播电视节目的模式,而后进行本土化制作与推广,如前所述《中国好声音》系列、《奔跑吧兄弟》系列、《爸爸去哪儿》系列等。第二种是部分借鉴,一些没有明确购买版权但部分借鉴了国外节目模式的电视节目,如东方卫视的《极限挑战》、湖南卫视《向往的生活》均借鉴了韩国电视节目。第三种是自主创作,电视台通过研究当前市场环境与受众喜好,自主创新的电视节目,一类是长线播出、定期改版的节目,如央视经久不衰的综艺选秀节目《星光大道》,湖南卫视播出时间最长的综艺娱乐节目《快乐大本营》;另一类是顺应潮流、创新模式的热播电视节

目,如央视以《国家宝藏》《中国诗词大会》等为代表的系列文化综艺、湖南卫视在疫情期间打造的《朋友请听好》、借鉴偶像成团赛制重新打造的"30+"女星成团真人秀《乘风破浪的姐姐》等。这些节目无不体现我国电视节目形态的多元与创新,体现电视发展的新态势。下面我们将围绕这些具有特色的代表性节目,逐一进行赏析。

第二节 文化类:《中国诗词大会》

一、课程导入

随着十八大以来"文化自信"的提出,中国传统文化作为立国之本,强势回归大众视野。电视作为大众媒介,对传统文化的弘扬与传承作用不容忽视,央视作为主流媒体,更加注重对文化类节目的挖掘与重塑,近年来打造了一系列原创文化类综艺节目,如《中国汉字听写大会》《中国成语大会》《中国谜语大会》《中国诗词大会》《中国地名大会》等。其中以《中国诗词大会》的口碑与收视尤为突出,成为继《百家讲坛》之后时隔多年又一个引发社会热烈关注与讨论的文化类节目,树立起业界新标杆。

二、节目信息

总导演: 颜芳、刘磊

总策划: 张宁等

制作公司: 中央广播电视总台

主持人: 董卿(第1—4季)、龙洋(第5季)

类型: 文化益智类

首播时间: 2016年2月12日

节目时长: 90分钟/集

出品机构: 中央电视台

播放平台: 中央电视台综合频道(CCTV-1)、中央电视台社教频道(CCTV-10)

播出状态: 第1—5季已完结

英文名: The Chinese Poetry Competition

节目简介:

《中国诗词大会》是由央视科教频道自主研发的原创文化类益智竞赛节目,秉承"赏中华

诗词,寻文化基因,品生活之美"的节目宗旨,每季节目选取100位来自各行各业、不同年龄段的诗词达人组成"百人团",通过演播室比赛的形式,重温经典诗词,继承和发扬中华优秀传统文化,带动全民重温古诗词,分享诗词之美,感受诗词之趣,让古代经典诗词成为根植于全民脑海里的"中华民族文化基因"。

节目每期选取四位挑战者进行"个人追逐赛",与现场百人团同步答题,每题百人团答错的人数将成为赛场挑战者的本题分数,得分最高的挑战者将进入攻擂资格争夺战,与百人团中答题最快、正确率最高的一位选手进行1V1对决,用抢答、"飞花令"或"超级飞花令"的形式,率先获胜者成为擂主,或与上期擂主进行擂主争霸赛,决出本场擂主。答题过程中,嘉宾会对每一题进行赏析和点评,让参赛者和观众知其然,更知其所以然。

获奖记录:

第22届上海电视节(2016)最佳综艺栏目奖(《中国诗词大会第一季》);

中国综艺峰会匠心盛典(2017)匠心盛典作品(《中国诗词大会第二季》)。

节目特色:

 简单有趣的题目,紧张精彩的对抗,温暖深情的故事;

 重温经典,探寻古今,变竞赛为以诗会友,变娱乐为文化传承。

三、节目赏析

通古晓今,以诗会友

——原创文化综艺的成功之道

电视不仅可以反映人类文化,其本身就是一种文化现象。"文化类电视节目,就是将人类社会已有物质文明和精神文明作为既得成果加以传播,或展示学术界、知识界出现新议题、新动向,以及对某些社会的焦点问题做出比较深入的人文探究和理性思考的电视节目类型。"[①]从其概念界定,可知文化类节目的基本节目内容和目标是为了展示与传播人类社会的已有文化产物,与新闻、娱乐、生活服务等节目的诉求有较大差异。

那么,"如何展示文化内涵"和"向谁传播文化价值"成为每一档文化类节目面临的两大核心问题。文化内容深奥导致的说教气质,以及因为文化品位高而引起的受众面窄化,一直

① 魏珑.电视编导[M].杭州:浙江大学出版社,2007:66.

是困扰文化类节目创新的两大难题。如何解决这两大问题,《中国诗词大会》交了一份几近满分的答卷:娱乐化包装文化内涵,低就更广博的电视受众,可谓是《中国诗词大会》的两大编创策略。

1. 少说教,新赛式——文化节目的娱乐化

在"娱乐至死""综艺当道"的电视节目大环境之下,文化类节目一度陷入停滞不前的困境,《百家讲坛》之后几乎没有大众耳熟能详的文化节目,而即便《百家讲坛》也难突破专家讲、百姓听的说教对立形式。此时,央视担负起文化类节目的开创重任,将我国各类传统文化知识嫁接于综艺制造场,文化与娱乐并行,突破了以往文化教育、文化生活、文化人物等固定节目类型,打造新型文化综艺的节目类型,堪称综艺"清流"。

事实上,从这一批"大会"系列节目和以《朗诵者》《经典咏流传》等诵读歌咏节目的口碑与收视来看,央视另辟蹊径的文化节目综艺化之路,确实带给观众耳目一新的观看体验,俘获了一批综艺至上的年轻观众的心,《中国诗词大会》不失为个中翘楚。

(1) 赛式新

首先,题面新。将经典诗词设置为攻擂谜题,选手答题的过程中既有紧张性,又能够带领观众重温经典诗词,一举多得,尤其正方形格子里的诸多字中串联成诗,题目设置新颖,线下许多社交软件也纷纷仿照除了衍生小程序,捕获了大批青年受众。

其次,模式新。将综艺节目的对抗竞赛形式引入到节目中,电视机前的观众可以与现场选手共同答题,答题模式分为填字、对句、选错项以及根据文字线索和图片线索猜诗句等,形式多样,尤其将百人团一起请到演播厅现场与场上选手共同答题,百人团答错的分数即为场上选手答对的分数,这种以他人失分选手积分的方式有趣味,增强反差感,同时也加强了现场百人团与场外观众的参与度。

值得一提的是,以往大量的益智竞猜类节目均会设置高额奖品或奖金,以博观众眼球,进而增强节目的紧张刺激性,而《中国诗歌大会》在追求赛式新颖和娱乐化的同时,却以"以诗会友"为目的,去除了国内外大部分益智竞猜类节目博彩的性质,节目不设奖励、淡化输赢,弘扬了我国传统文化中"友谊第一、比赛第二""笑看输赢""以和为贵"等精神价值,更贴近古代文人雅士的"风流"况味。

最后,飞花令。飞花令本是文人墨客行酒令时的文字游戏,源自古人的诗词之趣,行飞花令时可选用诗词曲中的句子,行令人作不出、背不出、作错、背错皆需罚酒。以《中国诗词大会》为代表的一批节目将"飞花令"引入文化综艺节目中,并进行改良,不再仅用"花"字,而是将诗词中的高频字词作为挑战题目,后几季节目还创造了"超级飞花令",挑战选手一对一

较量,在规定时间轮流背出含有一个或多个关键字的诗句,直到一方背错或背不出,另一方获胜。

节目将古人的诗词文字游戏,借助现代传播手段进行传播,不仅丰富了赛制,还提升了电视观赏性和娱乐性,更重要的是还原了古人风貌。获胜者的心理素质和诗词储备量,无不令在场和电视机前的观众叹为观止,塑造了新时期万民敬仰的荧屏诗词新星,使得年轻人追星不再只有娱乐明星可追,选手们才华横溢、吐气如兰的文人气质与潇洒品格,同样被万千观众看到和欣赏。这一环节成功实现了传统与现代的接洽,成为"古为今用""贯通古今"的点睛之笔,也成为了诗词类综艺的原创标志。

(2)赏析新

如果节目单纯进行背诗竞赛,则无法展示千百年来的古典诗词之美,以及作为国粹的古诗词中流露的诗人气质与品格,因而诗词的品读与赏析格外重要。《中国诗词大会》中选择了多样形式进行展示与赏析,将配乐吟诵、对诗、唱诗、绘画、沙画、快板等作为综艺元素融入节目,展示诗词与其他艺术共融之美。

与此同时,节目组特别安排了高校的学者专家作为嘉宾进行点评,专业人士对诗歌的点评与读解,提升了节目的文化品质,丰富了节目的文化内涵。尤其安排点评嘉宾现场绘画出题,观众直观感受真正的"诗情画意"。

当然,节目组对诗词的的赏析安排不仅于此,在场选手们结合自身人生阅历,对某一诗句的赏析和感悟,也是节目一大特色与看点。比如才女武亦姝在节目中难掩自己对诗词的喜爱,对古人境界和诗词之美的欣赏,"我觉得古诗词里有很多现代人给不了我的东西,它带给我快乐",她提到诗人所写的"江南无所有,聊赠一枝春",意即"江南没有什么好的,我就把江南一整个春天送给你吧,多美啊"。这是她的解释,作为一个00后的高一学生,她的才华志趣以及对待比赛的沉稳从容、优雅淡定,满足了人们对古代才女的一切想象,而在她击败两届擂主、北大理工女博士陈更时,陈更用一句"宣父犹能畏后生,丈夫未可轻少年",表达抱憾离场但心服口服的豁达,正是彼时情境下对古诗词用以行动的赏析。而这正是《中国诗词大会》的魅力,从选手到嘉宾、再到主持人,个个学识渊博,千古辞赋信口拈来,文人雅士欢聚一堂,共赏诗词之美,践行着节目强调的"人生自有诗意"。

2. 高品位,低段位——文化节目的落地

展示文化知识成果,彰显人文价值,使观众获得智慧,体验丰富的人生是文化类节目的核心要素。然而,部分文化类节目自恃清高,一味追求文化品位,不肯放下身段,导致曲高和寡,受众窄化。央视作为综合频道的代表,一直以来"兼顾大众"都是节目的制作理念,在文

化类节目综艺化、娱乐化的创作指导之下,如何迎合满足更广大的受众,《中国诗词大会》不失为一种典范。

（1）简易题、故事感

我国上下五千年的历史文化,诗词歌赋皆可传承。《中国诗词大会》的题目选择不难不偏,诗词近乎全部取自从中小学课本,竞赛题目兼顾上到学者专家,下至小学生幼童等,各个年龄段、学识不论高低、国籍不分内外之人,均能在节目中找到参与感。节目看点之一却是即便如此基础的知识与简单题目,也有人答错,这与预想形成反差,将高级精英化摘除,更加贴合普通受众。对"为何错"的盘问环节,也是充满幽默感,起到调节节目氛围之功效。

后几季的题目设置,更是节目对故事化挖掘的精心设计,很多选手本身就带有故事光环,他们过往的奇特经历、人生态度、人物品格都成为节目人文精神的体现,经典典故与人物故事相结合,极易引起观众的共鸣。比如第一季、第二季两季节目的首期,均展现了有身体残疾的选手身残志坚的卓越品格,他们在困难的情况下用诗词慰藉心灵,让诗词更加鼓舞人、启发人,这使得他们的成功极易引起观众的共情心理,进而更好地传承传统文化精髓。另一个案例则颇具娱乐化,百人团和场上选手因诗词结缘,成为男女朋友,他们互对情诗,相互打气,爱好诗词亦可改变人生命运,诗词成为牵线红娘令人感慨。基于选手身上故事化的挖掘,节目组将优秀的传统文化价值,在现代人与现代社会中映射出来,完成了古与今的连通,节目向更广大受众弘扬民族历史文化的重任也得以体现。

（2）视听美、舞美精

《中国诗词大会》中精彩的视听审美体验,独到的舞台美术设计都可圈可点。舞台中央是一个选手的答题圆台,背后是环绕的巨大弧形 LED 屏,无论地板还是背屏,舞美都精致梦幻,风格统一,与诗词内容浑然天成。比如第一季的明月孤帆、第二季的月色流水、第三季的夏夜荷塘、第四季的牡丹花开、第五季的春夏秋冬等,演播厅的不同主题,尽显古典之美和画意诗情。

百人团选手既为观众又是选手,在高低错落的如通关阶梯的答题台前,每人面前设置LED 屏,作为节目氛围烘托之用,在百人团答题时,不同的标识呈现选手的胜败。比如第一季的箭与帆、第二季的矛与盾、第三季的攻城石与城门、第四季的冰与花……富有寓意的攻守的意象,精美绝伦的舞台视听感受,无疑大大提升了节目品位。

以诗会友,文娱相兼。从《中国诗词大会》已播出的五季看来,不仅丝毫没有疲态,反而推陈出新,收获了更多观众与口碑。这不仅与诗词本身的古典文化气质、国学魅力的传播特征紧密相关,也是因为节目在小众与大众、古代与现代之间取得了平衡。在娱乐当道的现今

社会,观众习惯了快餐文化和快速消费的情形下,《中国诗词大会》曲径通幽、以静制动、以清胜繁,顺应了大众审美,引发了社会潮流。未来《中国诗词大会》如何进一步推陈出新,继续弘扬优秀传统文化,让我们拭目以待。

四、拓展思考

1. 思考文化类节目应具备什么核心要素?
2. 文化综艺节目如何平衡娱乐感与文化教育目的?
3. 试探讨文化类"综N代"节目的瓶颈与创新。

第三节 选秀类:《中国好声音》

一、课程导入

自2005年《超级女声》正式掀开中国电视音乐选秀热潮,一年一度的造星节目就成为暑期前后的电视受众关注焦点。2012年暑期,一档引自荷兰节目(The Voice of Holland)版权的新型音乐评论真人秀节目《中国好声音》,在浙江卫视的周五晚上开始播出。节目一经播出,迅速引起全民关注,收视率突飞猛进,它的出现不仅打破了湖南卫视造星选秀一家独霸的局面,更实现了中国电视史上首次制播分离的尝试,来自灿星制作的200多人的工作团队负责前期录像制作,浙江卫视的编导负责后期制作播出,一场专业音乐人的选秀节目就此拉开帷幕。

二、节目信息

总导演:金磊

总策划:夏陈安、王军、杜昉、田明等

制作公司:浙江卫视、灿星制作

主持人:华少、伊一

嘉宾:刘欢/那英/庾澄庆/汪峰/周杰伦/张惠妹/杨坤/王力宏/谢霆锋等

类型:音乐选秀类

首播时间:2012年7月13日

节目时长:90分钟/集

出品机构:浙江卫视、灿星制作

播放平台： 浙江卫视

播出状态： 第1—9季已完结

英文名： The Voice of China

节目简介：

电视节目《中国好声音》邀请四位音乐明星担任导师，通过导师盲选和学员反选的方式组成战队，在导师的言传身教和协助之下，导师战队内和战队间各个学员进行音乐对抗，致力于选出中国最好的声音。《中国好声音》是国内第一档只凭声音作为唯一选拔标准的选秀节目，为中国乐坛的发展贡献了一批怀揣梦想、具有天赋才华的音乐人。节目前四季模式引自荷兰电视节目，2016年后进行了节目模式的全新原创。

获奖记录：

第六届《综艺》年度节目暨电视人评选盛典（2013）；

2012年度音乐秀、年度制作人（金磊、杜昉）、年度主持人（华少）；

2019爱奇艺尖叫之夜（2018）年度IP综艺节目。

节目特色：

<p align="center">盲听声音，双向反选，合作舞台。</p>

三、节目赏析

<p align="center">星素结合　专业选秀　励志故事</p>
<p align="right">——从《中国好声音》看音乐选秀节目的突破与瓶颈</p>

音乐选秀类节目，一直是娱乐节目中最为吸睛的节目类型。《超级女声》的红极一时，证明了电视媒介打造速成偶像的无限可能性，众多选手借此机会一夜成名。然而，类似《超级女声》出品的全民偶像，往往利用年轻观众的热血盲从，将节目受众局限在年龄偏小的团体中，不能满足当下大部分成年观众的理性思考以及对节目品质的追求。于是，2010年后以"超女"为代表的一系列选秀节目逐渐走入没落期，尤其是2011年广电总局"限娱令"的颁布，限制了娱乐真人秀节目的跟风制作。

此时，《中国好声音》作为一档真正高质量、高品位的音乐选秀节目横空出世，其拒绝看脸时代的全民偶像，而把重心放在真正的好声音的选择、真正的好歌手的打造、聚焦专业音

乐领域的定位上,瞬间击中观众的心。第一季开播以来,几乎稳坐周五晚间省级卫视收视率排名第一的宝座。节目打破了评委评审的一般选秀形式,《中国好声音》由明星导师选拔并带领素人歌手共同完成一场实现梦想的选秀比赛,其耳目一新的节目形态成为真人秀节目领域的新突破。

1. 明星导师:声音本位,转椅盲选

真人秀节目,强调实时现场直播,没有剧本,没有角色扮演,追求所谓的反应真实。最早的真人秀来自国外,就是把普通人作为对象,按照预定规则,为了一个明确目的展开行动,使用镜头记录下来。比如早期成功的美国真人秀《老大哥》《学徒》等,其满足了一般观众的猎奇心、窥私欲以及对不可预知结局的想象。传统的选秀节目将注意力集中在素人选手身上,常常忽视明星与素人可能产生多种化学反应,《中国好声音》则非常好地利用了星素结合的形式。

"转椅"可谓《中国好声音》最重要的舞台道具和节目标志,它是导师以声音听觉为本位,排除其他干扰进行"公正选择"的化身。众所周知,电视是视听媒介,通常是听觉让位视觉,因此可以理解许多能力未必优秀但外貌出众的选手往往在选秀节目中有先天优势,我们甚至很难想象如果不去看选手的表演,如何进行选择和评价,因此以往选秀节目导师或点评嘉宾都是直面选手,观赏后进行评价。而《中国好声音》恰恰反其道而行之,视觉让位于听觉,不仅无现场乐队伴奏,而且导师背对舞台,只能看到观众的反应,自己需要靠听觉去判断选手的歌声是否打动人,这无疑增加了节目悬念。节目组完美利用了这一点,充分调动观众的积极性,通过观察导师表情去想象选手处境进而为其着急紧张。

节目中的高潮点是导师拍灯环节,转椅转过来的一刹那,如果选手的外貌与他的嗓音反差越大则刺激越强,越是能够激起导师与观众的兴奋感。转身或惊喜,或疑惑,比如听到周深的声音,以为是女孩子,转身后发现竟然是男性。正是这种悬念感的塑造,突出声音,弱化外貌,许多其貌不扬的选手单凭动人嗓音能够跻身一线,制造逆风翻盘的爽点,暗合了这个时代普通人草根逆袭,"灰姑娘应该获得水晶鞋"的观众心理,形成励志效果。

与此同时,反选机制也是节目的另一突破。以往节目中,只有导师具备选择权,能够左右选手去留,而这一星素结合的选秀节目中,明星导师一旦盲听选择转过身来,他们将面临是否能够被选手反选。比如有一些选手的声音太过优秀,四位导师都转过身来,那么选手则有权反选导师,节目又一次一反常规,变选手竞争为导师互呛,将明星导师拉下神坛,并放置在亟待挑选和相互竞争的境地,导师间为争夺选手插科打诨也成为节目一大看点,满足了观众们娱乐猎奇的心理。

以明星为中心的赛制设置也别出心裁,盲选反选入队,同一导师队内淘汰,之后导师之间相互角逐,选出最好的声音。节目充分利用了明星导师的能力资源,明星导师帮助学员获得音乐上的进步和成就,使得选秀节目变为音乐精英养成节目,素人选手更是能够与明星同台完成梦想,成为众多星素结合真人秀节目的范式。

2. 素人选手:挖掘梦想故事

《中国好声音》的节目定位音乐励志评论节目,弱化选秀,却并没有弱化素人选手身上的故事,其节目的目标受众是广大中青年群体,他们面临着家庭、工作、责任、现实、梦想之间的权衡与压力,他们观看电视娱乐节目除了放松解压以外,若能获得情感共鸣,获得正能量,必然能提升节目口碑与忠诚度。显然浙江卫视在引进节目做本土化的时候,早就预备打这张感情牌,同时紧紧抓住了中国人爱听故事的叙事传统,挖掘素人选手身上各种各样的励志故事。

与以往选秀节目的海选五花八门、百花齐放截然不同,《中国好声音》放弃了海选的"奇葩人才"展示,专攻过往经历奇特的素人,展现其追求音乐梦想的困难,强调节目的去外貌化,因而塑造了诸多励志标签人物,如"微胖界"的中国阿黛尔郑虹,曾经的韩国练习生张碧晨,身患癌症依然不放弃唱歌的姚贝娜,光头烟嗓女孩王韵壹,完成父亲遗志为登台的徐海星……正是这些人身上的标签化故事,使节目话题热度飙升。他们的成功是梦想的奇迹,也给予了众多还在苦难中坚持和挣扎的音乐人甚至普通人精神力量,因而,自第二季开始的"梦想导师",开口必问选手梦想是什么。当然,凡事有利有弊,为挖掘故事刻意包装选手,夸大情感,忽视基本的个人隐私的确有悖人伦道德,过度卖惨也使得节目后来饱受诟病。

3. 蓄力多季:形式创新 or 内容创新

《中国好声音》从 2012 年开播至今,中间历经更换《中国新歌声》的名称风波,现已开播了 9 季,在选秀综艺类节目中已属长寿节目。从引进版权进行本土化制作,到第四季开始的全新原创节目,节目似乎在一个借鉴基础之上,做了更多的创新改造,比如将节目的标志,四把转椅改为四个大型滑梯,选择过程更具有"走下神坛"接近选手的意味,又将方形的红蓝对战拳击场布景,改为红色圆形修罗场,后来又改为泳池风格,观众环绕全场,每位选手的表演与明星演唱会现场异曲同工,在舞美设计上别出心裁。然而转椅改滑梯,又改旋转滑梯,复杂的形式是否能冲破原有格局?似乎设计有余而创意不足。

节目在星素结合的关系定位上,不断进行着本土改良,选手不仅可以彼此挑战,甚至可以挑战导师经典曲目,导师和学员成了朋友甚至知己,削弱了刻意为之的"剧情"冲突,为贴

近我国本土文化进一步做出了适应与修正。

究其根本,好的音乐应是这类节目持续的发力点。无论舞台、灯光、明星话题如何创新,节目应万变不离其宗,本着好音乐、好声音的深入挖掘,将内容塑造为歌曲的故事,而非选手的故事,一味剑走偏锋的"好故事"杜撰终将过时。真正做到好声音的选拔、新乐人的培养和好歌曲的推广,才是长久之策。

四、拓展思考

1. 如何看待当下的娱乐选秀节目现状?
2. 海外版权真人秀,如何进行本土化改良?

第四节 游戏类:《奔跑吧兄弟》

一、课程导入

自2012年《中国好声音》开创新型国外真人秀节目版权引进的先河,一大批引自国外的真人秀综艺节目应运而生,湖南卫视先后引进韩国的各个热播综艺,制作出明星歌王争夺真人秀《我是歌手》、明星亲子户外真人秀《爸爸去哪儿》等节目,浙江卫视紧追其后,同样引进了韩国热播综艺(Running Man),制作出我国的大型户外明星竞技真人秀《奔跑吧兄弟》,打破了我国游戏类真人秀以棚内为主的格局,重塑了以往以素人为主、体育竞技为主要户外游戏方式的真人秀模式,引发了明星游戏类综艺节目的收视热潮。

二、节目信息

总导演: 陆浩、岑俊义、陈格洲、姚译添、李睿

总策划: 王俊、夏陈安

制作公司: 浙江卫视、韩国SBS(第1季前5期)

主持人: 邓超/李晨/陈赫/杨颖/郑凯/王祖蓝/王宝强/鹿晗/包贝尔等

类型: 明星户外竞技真人秀

首播时间: 2014年10月10日

节目时长: 100分钟/集

出品机构: 浙江卫视、韩国SBS、大业传媒

播放平台: 浙江卫视

播出状态： 第1—8季已完结

英文名： Running Man(前4季)/Keep Running(第5季起)

节目简介：

《奔跑吧兄弟》是浙江卫视引进韩国SBS电视台综艺节目"Running Man"的大型明星户外竞技真人秀。作为一档游戏类节目，节目由邓超、杨颖、李晨、陈赫、郑凯等组成"跑男团"，与每期嘉宾前往各个任务地点进行前期游戏任务，胜出团队或个人将获得最终任务的有利提示，跑男们在最终地点汇合，进行以"撕名牌"为代表游戏的终极任务，成功的队伍或个人将获得该期奖品。该节目第一季由浙江卫视和韩国SBS联合制作，第二、三、四季由浙江卫视节目中心制作。第五季起更名为《奔跑吧》，由浙江卫视节目中心独立制作。

获奖记录：

TV地标(2014)2014年度上星频道最具创新影响力节目；

2016爱奇艺尖叫之夜(2015)年度最受欢迎节目；

腾讯视频星光大赏(2016)年度综艺节目。

节目特色：

<div style="text-align:center">剧本导向，兄弟情谊，运动精神。</div>

三、节目赏析

"剧本向"户外游戏真人秀的模仿与创新

——韩国综艺版权引进节目的本土化之路

2010年，韩国SBS电视台《星期天真好》单元推出一档打造新形态的明星户外真人秀"跑男"(*Running Man*，下称RM)，该节目一经播出便异常火爆，节目不设固定主持人(MC)，而是采用导演布置任务，固定综艺演员担任常驻嘉宾，每期节目根据主题情节和任务进行游戏的形式。由于每期节目去往地点、游戏环节皆不确定，观众似乎每周都在观看连续的情景喜剧。

2014年，SBS电视台与浙江卫视合作推出"跑男"中国版——《奔跑吧兄弟》，"跑男"正式进入中国市场。节目同样采用固定明星担任主持人，选择当红演员或搞笑艺能演员邓超、李晨、杨颖、陈赫、郑凯、王祖蓝、王宝强等组成七人"跑男团"，每期一个主题进行户外竞技，有时会有临时嘉宾参与，以个人战或团体战的形式，争夺象征"跑男"荣誉的RM徽章和礼品。

《奔跑吧兄弟》形成了国内游戏类节目品牌,不仅吸引了原本喜爱韩国 RM 的观众,也培养了一批国内的忠实综艺观众。根据央视索福瑞的收视率调研,周五晚间省级卫视所有综艺节目收视率排名中,《奔跑吧兄弟》前三季节目在 CSM50 城市网收视率和 CSM 全国收视率排名均持续保持第一,CSM50 城市网收视份额最高超过 18%。究其大火的原因,与其对韩国原有的成熟节目模式、经典游戏形式、人物角色设置的借鉴关系密切,同时节目也做了本土化的改良创新,呈现出以剧情故事结构、传统文化融入、互助拼搏精神宣扬为主的本土气质。

1. 户外剧情游戏的借鉴与改良

游戏类节目,在"跑男"之前,长期被《快乐大本营》的娱乐综艺霸屏,其余节目大多是以益智答题为主的棚内录影,户外游戏节目基本停留在素人巨型游戏装置闯关的节目设置,只注重体能竞技,缺乏娱乐包装。2010 年后,在我国综艺类节目持续发力之际,游戏类节目的发展却一直创新乏力,此时《奔跑吧兄弟》对于韩国热播游戏节目的借鉴,打破了此种局面。他山之石可以攻玉,游戏类节目的三大要素——主题游戏、互动参与、主持人包装皆取韩国版精华,尤其对于其节目故事线的设计和改良,成功将国外节目落地国内。

(1) 游戏设计品牌化

游戏类节目最重要的是游戏设计,这是一档节目新鲜感的来源,更是立足之本。"跑男"之所以红极一时,与其终极游戏——"撕名牌"这一环节密不可分。电视节目热播的同时,"撕名牌"也成为了大街小巷人们争相体验的游戏活动。由此可见,节目中对游戏形式的创新,在保持节目新鲜性的同时,也打造了出离于节目之外的游戏品牌。

首先,姓名牌是每个主持嘉宾在节目中的标识,相当于在节目中的身份证,一旦身份象征被撕掉,即被淘汰出局。在节目中,游戏的关键是保护自己的名牌不被撕掉,活到最后。其实这一模式借鉴了野外求生类的节目,运用到户外游戏竞技节目中依旧新意十足。当然作为户外节目,体能竞技必不可少,"撕名牌"主要依靠力量、体力、奔跑速度等,让人物扮演和体验丛林中的动物,进行"弱肉强食",以形成游戏节目中的精彩对抗。其次,"撕名牌"游戏环节的创新不仅于此,同时需要嘉宾依靠智慧、计谋取胜,它打破了一对一的对决模式,可以多人相互竞技对抗,可以联盟也可以"背叛",从而丰富了游戏体验。再次,嘉宾按照一定的规则进行"撕名牌",需要在一定的情境中体验取胜或被淘汰的过程,比如间谍游戏等,在名牌后还有隐藏身份的小名牌。在大的游戏环节中,不断创新增加各个具有标志性的小游戏,比如泥坑、指压板、落水等,给嘉宾和观众一直新鲜的游戏参与体验感,且环绕着终极"撕名牌"的目标,形成节目品牌,令人一提到"跑男"就想到撕名牌、指压板、泥坑水池的摸爬滚

打。这些标志性的品牌游戏环节的借鉴和保留,是中国版跑男取得成功的关键。

(2) 游戏情境剧情化

节目的品牌游戏确定后,如果以体能竞技为主,观众很快又会从新鲜感堕入无聊中,节目也难以保持持久的生命力。为解决这一困境,游戏情境的设计就格外重要。事实上,无论何种电视节目形态,都离不开故事化的呈现,观众对故事有着天然的兴趣和需求,"剧本向"真人秀也就应运而生。

"剧本向"就是嘉宾按照编导给出的规定情境体验和扮演人物,进而完成任务。以往的真人秀更多是让普通人放置在真实的环境中,完成没有剧本设计的竞技,而像"跑男"这种游戏类真人秀,更注重的是"秀",以明星扮演角色,成为节目的一大看点,选用明星制造娱乐感,同时用虚拟的游戏情境和规则,进行表演之"秀",其游戏性要大于真实性,剧情情境设计也就显得格外重要。《奔跑吧兄弟》借鉴了韩国原版中收视率高、观众反应好的成熟剧情模式,比如韩国的谍战片、灾难片故事模型,比如巨婴、野蛮女友特辑等,当然,节目也结合了本土特色,以奔跑的地理位置坐标为基准,结合传统文化,迎合当下热门影视剧,让选手在剧情设定中一直"奔跑"。

娱乐化包装在节目的剧情设计中不可忽视,具体体现在整蛊明星的环节。将明星拉下"神坛",体会普通人的困境,如打嗝放屁、素颜落水、渴了喝洗脸水等,恰恰是真人秀所谓的"真",而这种明星与正常人一样的被放大的真实感,成为节目看点之一。同时,加入谍战等"尔虞我诈"的戏份,呈现明星们的计谋和人性。真人秀之中的"人",当然除人性之外,还有人格,兄弟团游戏的过程中团结奋进的拼搏精神也是节目的主旨精神之一。

与此同时,如前所述,作为"情景喜剧"式的游戏类综艺,其剧集之间的连续性也颇为重要,连锁反应也才更容易引起收视高潮。比如《人再囧途之韩囧》就分为上中下三集,呈现连续剧的制播方式;再比如第一季中《寻找神秘人》中邓超化身"间谍",淘汰掉其他成员,第二季延续神秘人特辑,邓超是间谍的同时,其他"跑男"成员在全知视角中扮演"谍中谍"假装被淘汰(OUT),实则获得胜利,全员看着邓超"表演"和"欺骗",达成喜剧效果,同样使用了连续剧的前后关联进行节目包装。

(3) 人物角色标签化

相较于素人真人秀,明星真人秀本身更符合节目的娱乐属性,加上明星演员的演技,更容易让观众相信剧情设定的情景。在《奔跑吧兄弟》的节目中,观众看到的明星是三种人物状态:一是明星区别于戏中的日常生活状态,二是明星在符合节目整体人设中的角色状态,三是明星在某一期节目具体情境中的人物状态。第三种比较好理解,比如邓超扮演的间谍,

比如《东厂大战锦衣卫》中东厂队和锦衣卫队，比如《寻找X乐章》中嘉宾变身成"音乐导师"等。节目为了取得观众连续观看意愿，必须在第一种明星本身的日常性格的基础上，增设符合节目整体人物角色的"人设"标签，利用标签的简化方式，加强观众的记忆，形成"节目明星"效应，使观众脱离开某一集剧情，也能喜欢这些人物和他们之间的关系，这才是"跑男"中兄弟团存在的意义和价值。

事实上，这种角色标签化的设置也基本借鉴韩国节目，比如"学霸"邓超、"天才"陈赫、"小猎豹"郑凯、"大黑牛"李晨、"捡漏王"祖蓝、"少林宝强"、"女汉子"杨颖（Angelababy），六男一女的成员设置全部复制于韩国节目，人物关系设置也在模仿韩综的基础上进行新的创造，比如郑凯和Angelababy的"周五情侣"，李晨、陈赫的"母子组合"，郑凯、陈赫的"十年同窗""阑尾兄弟"，王祖蓝、包贝尔的"撞脸组合"，邓超、陈赫的"天霸动霸TUA组合"，等等。这些标签让观众更好地记住了"跑男团"中各个成员的个性，也形成了各种搞笑组合，增添了节目的喜剧效果，为节目成功增加又一关键因素。

2. 本土文化的呈现与创新

如果一个节目仅仅停留在拷贝和模仿，则永远无法超越经典和原片，相比而言，《奔跑吧兄弟》从一开始就立足于本土化的呈现和创新。比如从第一季就融入了我国经典神话故事《白蛇传》，从分集名称即可窥见一斑：《杭州·白蛇传说》《乌镇·寻找前世情侣》《韩国·人再囧途之韩囧》《上海·穿越世纪的爱恋》《敦煌·敦煌大劫案》《武汉·楚汉之争》等。从主题和剧情设置上，《奔跑吧兄弟》一开始就走了本土路线，结合国人爱听故事、爱听经典故事的特点，进行节目的创新，不仅结合时下潮流，更将传说、故事、争夺武林秘籍、劳动节的八十年代怀旧经典、地方美食等内容设置为游戏主题。"在设计上，我们更多地结合中国的地域特色和传统文化，大上海1933年的穿越、西域通商、大漠公主、重庆火锅家族争斗，观众还可以在跑男里看到熟悉的打地鼠、绕口令、掰手腕……"①总制片人俞杭英在《奔跑吧，兄弟》一书中如是说。可见《奔跑吧兄弟》不仅在主题上贴合我国地域特色与传统文化，更在游戏环节的设置上进行本土贴近，形成节目创新。

从《奔跑吧兄弟》开始，真人秀节目去主持人的特点逐渐显现，节目本变成由现场导演进行控场，固定嘉宾则一边在自己的人物角色中，一边又承担了娱乐搞怪、活跃气氛、介绍来宾等原本主持人的功能，这是当前综艺节目的一大突破。当然，我们也应看到节目的短板，比如一味追求娱乐效果，游戏中"相互欺骗"和"尔虞我诈"等会导致节目走向低俗化，很容易对

① "奔跑吧，兄弟"栏目组.奔跑吧，兄弟[M].北京：中国广播电视出版社，2015：6.

思想心智不成熟、暂未分清娱乐和现实的青年学生造成不良影响。相比而言，宣扬正能量依然是我国综艺的立足之本，比如节目中可继续渲染兄弟友情、弘扬团结拼搏等精神，或借鉴像《乘风破浪的姐姐》等节目，在节目最后将乘风破浪的女性精神与当下社会现实、公益事业等结合起来，提升节目精神内涵，也是面对"综 N 代"寻求突破和创新的方法。

四、拓展思考

1. 从《奔跑吧兄弟》为例，看当前游戏类节目的得失？
2. 游戏类节目如何进行创新？
3. 如何看待当前真人秀节目的去主持人化？

第五节　生活类：《向往的生活》

一、课程导入

随着以《奔跑吧兄弟》《极限挑战》《王牌对王牌》等明星真人秀的爆火，各地卫视开启了明星竞技类游戏节目的模仿之路，节目依靠精彩的情节编排、激烈的游戏对抗、快速的镜头切换、紧凑的剪辑节奏、流量明星与事件热度来制造节目话题点，提升节目收视率。此时，一类相对于传统"快综艺"，反其道而行之的真人秀节目类型——"慢综艺"，步入大众视野。以《向往的生活》《亲爱的客栈》《中餐厅》等为代表的慢综艺，愈发受到年轻观众的追捧。节目不设置复杂的游戏环节，没有过多剧本干预，不强加人物角色性格，而是将嘉宾放置在宁静偏远的乡村或与世隔绝的异地，让其呈现最简单最自然的人生状态，其接地气的场景和缓慢闲适的节奏与现代高速发展的城市环境格格不入，却疏解了当代人的城市压力，为观众带来全新视听体验的同时，提供了乌托邦式"归园田居"美好生活，使得观众得以暂时逃离现实，去除功利化追求，得到心灵治愈，由此激发了一批城市观众对悠闲生活的共鸣。

二、节目信息

总导演： 王征宇(第 1 季)、陈格州(第 2—4 季)
制作公司： 湖南卫视、浙江合心传媒
主持人： 何炅/黄磊/刘宪华/彭昱畅/张子枫
主要嘉宾： 宋丹丹/王中磊/陈赫/谢娜/王迅/王丽坤等

类型：生活纪实服务真人秀

首播时间：2017年1月15日

节目时长：75－105分钟/集

出品机构：湖南广播电视台、合心传媒、鑫宝源、风火石文化、浙江蓝天下、新浪微博

播放平台：湖南卫视

播出状态：第1—4季已完结

英文名：Back to Field

节目简介：

《向往的生活》由黄磊、何炅、刘宪华、彭昱畅等固定主持组成"一家人"，远离城市喧嚣，居住在乡村"蘑菇屋"，众人呼吸自然空气，寻找内心声音，他们一日三餐劳作采摘，以物易物，自给自足。每期节目都有客人光顾，主人们要满足他们的饮食需求，客人与主人结束一天劳作，饱餐美食，会把酒言欢，谈心论道，场景其乐融融，尽显古朴的生活方式和中国人的生存智慧。

获奖记录：

2017中国综艺峰会匠心盛典(2017)年度匠心品牌营销；

2017中国综艺峰会匠心盛典(2017)年度匠心导演(王征宇)。

节目特色：

返璞归真的生活，自给自足的劳作，诗和远方的情怀。

三、节目赏析

慰藉都市心灵，勾勒"归园田居"图

——从《向往的生活》谈观察类综艺创作

2017年，在游戏竞技类真人秀的兴起火爆，歌曲选秀类真人秀长盛不衰的综艺二分格局中，一档生活纪实服务类节目进入观众视野。《向往的生活》，不靠明星大咖耍宝，不玩游戏竞技，隐居乡间，约三五好友，谈天说地，采菊东篱，见悠然南山，为当下碌碌奔命的都市人勾勒出一副"归园田居"图。

《向往的生活》导演组称，从《爸爸回来了》开始，就发现观察类节目值得做，韩国的《三时

三餐》和日本的《自给自足物语》反响很好,国际市场上各种观察类综艺的兴起也给了他们鼓舞与启发。节目导演王征宇说"不否认,国外的观察类节目的成功给了我们信心。如果没有它们的成功,没人敢做这样的节目",另一方面他认为国外观察类节目节奏很慢,把它搬到中国必死无疑。"我们希望中国的节目不以一日三餐、吃饭为推进,而是以嘉宾的来去为线索、节点,核心理念是待客之道,有点像综艺版的《我爱我家》——我们希望向往是以单集嘉宾的空降,给蘑菇屋固定MC融合产生新的化学反应,更多强调'人与人'的故事,包括老友情、母子情等等,内容希望更丰富,笑点更密集。"①

1. 家庭为中心、主客为关系的角色搭建

正是基于如上的指导理念,节目组专门搭建"世外桃源"蘑菇屋,并找到了厨艺高超的"文艺中年男"黄磊,以及黄磊好友、在黄磊家蹭了二十多年饭的何炅,两人搭伙生灶,组建"家庭",构成一家之中的"爸爸"和"妈妈",并找来国外长大的、看似与国内"父母"和乡村环境格格不入的呆萌男孩刘宪华(Henry),组成归园田居的一家三口。

在节目设置层面,虽然节目宣扬去剧本化,但主要人物的角色安排和属性却已经固定,满足了当代人对和谐家庭的想象,黄磊负责家中饮食,何炅负责日常生活待人接物,刘宪华则负责弹琴唱歌、活跃气氛,为节目增添笑点,每期来往嘉宾作客,要相约干农活来换取等价值的食材烹饪,展现不同明星的现实生活状态以满足观众窥私欲。从这个角度而言,节目的设计是精心安排过的,甚至节目中的小动物、小植物也在后期处理中加入姓名,配以活泼可爱的字幕赋予其性格,家庭感氛围更为浓烈,主人深谙待客之道,迎来送往,以美食为载体,彰显人与人之间、人与物之间、人与自然之间和谐共生的情感关系。

2. 日出而作、日落而息的时间顺序结构

《向往的生活》作为一档生活服务纪实节目,主要目标受众为都市生活中压力大的年轻人,与紧张刺激或精彩纷呈的"快消"综艺不同,节目旨在唤醒都市人心灵,慰藉都市人情感,为其展现想象中的生活图景。因此,节目的纪实是有意为之的旁观式记录,没有节目板块设计,没有固定的游戏环节,节目的拍摄剪辑和叙事均遵循时间的线性顺序,体现"日出而作、日落而息"的乡村生活之静,最终实现"以静制动"。

在以时间顺序作为主要方式进行结构全片的过程中,《向往的生活》的主要记录内容不仅是明星们的田间劳作、自给自足,更是将生活中细碎的部分以静态流逝感呈现出来,柴米油盐展现浓浓的烟火气息。

① 无聊者小顾.《向往的生活》第二季竟是这样……看点快报网,[2020-09-05]. https://www.douban.com/note/643333658/.

3. 人文情怀的构建与想象

《向往的生活》立足于明星带领观众回归农家生活,体会人间烟火,实际上正是瞄准慢节奏为当代人描绘的远离城市喧嚣的乌托邦式生活这一特点,引发都市人情感共鸣与"生活在他处"的想象,构建了理想而感性的"诗和远方"。

"归园田居"式的图景勾勒,也唤起观众的乡愁共鸣。第一季中,黄磊为戚薇大展厨艺,让戚薇因美食而想起亲人,思念落泪,乡愁满溢荧屏。节目受众在"诗与远方"的情怀与"人间烟火"的生活方式之间,在大通铺、鸡窝、羊圈、砍柴生火、炊烟袅袅等意象中,不仅遥遥怀念远古的原生态的生活方式,更是直接体味到我国古代文人骚客的归隐之心。这也是近年来慢文化、宅文化、田园文化等意识形态不仅能够国内走红,更实现了跨文化传播的原因——乡愁感的营造。

近年来,随着城市化建设的加快,农村人进城务工的基数大大增长,他们常年在外漂泊,乡村的"空巢老人""留守儿童"等社会问题引发关注。《向往的生活》通过放大乡村生活体验,唤起人们对留守人员和务工农民的关爱,使人们发现家乡之美,从而重归故乡、建设家乡、尽孝尽责,对城市群体走向基层也是一种特殊的呼吁和召唤,同时带动当地旅游经济发展,尤其是第四季节目中为农产品带货,更是结合疫情实力助农,成为节目人文价值的体现。

以《向往的生活》为代表的"慢综艺",以观察式真人秀为基础,通过"明星归隐"的方式,三五好友叙旧谈心的内容,展现了我国乡村生活之美和真诚友情之动人,是当下综艺节目创作的新形态,但也应看到,当"慢综艺"热播、扎堆之际,消费明星的真人秀如何摆脱"抄袭"的质疑,独创出属于我国文化语境的全新节目模式,仍然值得思考。

四、拓展思考

1. 如何评价"慢综艺"之"慢"?比较当下热门的"慢综艺",谈其为何能立足当下?
2. "慢综艺"是否存在问题和短板?这对于这个类型的发展有何限制和禁锢?

第九章
电视剧

第一节 电视剧概况

电视剧是电视观众喜闻乐见的一种电视节目类型，也是目前影响力最大的电视艺术形态。在当下中国的文化语境中，电视剧亦是中国老百姓最主要的文化娱乐方式之一，不仅满足了中国老百姓日常的娱乐和审美需求，也承担着传播本国文化和传达国家意识的作用，并在国家的文化软实力建设中扮演着极为重要的角色。

一、电视剧的概念

电视剧是一种专门在电视荧屏上播映的演剧形式。它是一种符合电视媒介传播特点、融合戏剧和电影的表现手法而形成的视听综合艺术。

同戏剧相比，电视剧与戏剧均是在导演的指挥下，在一定的场合或载体上，遵循戏剧演出故事的审美规范和创作技巧，由演员扮演角色，并运用多种艺术手段给观众表演故事。但与戏剧不同的是，电视剧能够突破舞台的时空限制，以影像为载体，以电视为媒介，运用更为复杂的技术和艺术手段，给观众带来更为丰富的审美体验和艺术感染力，在反映现实的深度和广度上也有更大的创作空间。

电视剧与电影均为活动图像，都是以影像的二维平面来反映现实的三维立体空间，并运用摄影和戏剧表演手段，以视听语言为表达方式的艺术作品。但由于传播介质（荧屏和银幕）和观看方式（家庭和影院）的不同，在制作模式、声画处理和叙事方式上，电视剧与电影还有所区别。一般来说，电影的资金投入较高、制作周期较长，电视剧的制作成本相对较低、制作周期较短；电影更侧重镜头语言的表达和光影造型，电视剧则更侧重台词的戏剧功能和美术造型。但随着电视机屏幕尺寸的不断增大以及流媒体的发展，电视剧和电影无论是技术层面还是艺术层面都逐渐走向趋同，两者之间的界限也越来越模糊。

电视剧是一门讲故事的艺术，由于篇幅相对较长，因此相对于戏剧、电影等其他视听艺术，更善于讲述复杂的连续性故事，"长度"与"容量"也成为电视剧中故事的强大审美优势。电视剧因其故事反映的社会生活之广泛，表现的人类情感之丰富，加之家庭化的欣赏环境和便捷的观看模式，成为当下最具影响力的大众文化产品之一。

二、电视剧发展简史

1928年9月11日,美国通用公司在纽约州斯克内克塔迪的WGY广播电台试播了电视史上第一部情节剧《女王信使》。但该片只能通过发明家自行研制的接收机收看。真正意义上的世界第一部面向大众的电视剧直到1930年才诞生,即英国BBC在伦敦播出的多幕剧《花言巧语的人》,此后,电视剧开始在世界范围内逐渐兴起并蓬勃发展。

早期的电视剧受技术条件的限制,主要是在演播室里直播的栏目化舞台剧集,并且是黑白影像,清晰度低,声音效果差。第二次世界大战结束后,随着经济文化的复苏和电视技术的提高,电视剧也得以迅猛发展。1954年,彩色电视开始在美国迅速普及。1956年,磁带录像技术进入市场,逐步在世界各国的电视行业中被广泛应用,电视剧创作者终于摆脱直播的束缚,走出演播室,到生活和大自然中去进行拍摄。60年代后,电视剧开始与电影和戏剧争夺观众,大批电影艺术家投身于电视剧制作,极大促进了电视剧艺术的进一步发展。而随着电视剧制作者们对电视剧的艺术特性、创作规律和表现手法有了越来越明晰的认识,从70年代起,电视连续剧成为电视剧创作的主流和大趋势,鸿篇巨制层出不穷,电视剧艺术样式也由此走向成熟和繁荣。

随着融媒体时代的到来,传统电视剧的观看方式也不再局限于电视荧屏,而是延伸至电脑桌面及手机屏幕,新的观看方式也打破了长期以来完全由电视媒体垄断和掌控电视剧播出平台的局面。2013年,美国奈飞(Netflix)公司的网络自制剧集《纸牌屋》既具备传统电视剧的制作水准,又打破了传统电视剧的播放模式,令世界各国的电视剧开始走向"台网融合"的发展之路。

中国内地的第一部电视剧诞生于1958年6月15日,是北京电视台(中央电视台前身)直播的单本剧《一口菜饼子》。1965年12月,中国内地开始使用录像设备制作节目,从技术上为电视剧创作提供了更便利、更完备的保证。1980年,中央电视台播出了9集电视连续剧《敌营十八年》,标志着中国内地第一部电视连续剧的诞生,由此真正进入电视连续剧时期。20世纪90年代,随着电视剧《渴望》风靡全国,代表市民趣味的通俗电视连续剧成为中国电视剧的主流。新世纪以来,中国内地电视剧数量再次猛增,一举跃居为世界电视剧生产的第一大国,多题材呈现出百花齐放的电视剧新格局。随着电视剧商业化、市场化程度的不断增强,中国内地电视剧的内容创作也开始从"题材"走向"类型",并形成了一些极具本土特色的电视剧类型,如都市言情剧、古装武侠剧、公安法制剧、家庭伦理剧、谍战剧等。近年来,爱奇艺、优酷、腾讯、芒果TV等大型视频网站强势崛起,中国内地电视剧也不可避免的迈进"台网融合"的新时代,并再次焕发出勃勃生机。

三、电视剧的主要分类

按照不同的标准,电视剧可以有多种分类方式。按戏剧冲突的性质分,电视剧可分为喜剧、悲剧和正剧。按制作方式分,可分为原创剧和改编剧。按照播出模式分,可分为台网剧(先台后网)和网台剧(先网后台)。按照题材类型分,可分为伦理剧、言情剧、历史剧、警匪剧、武侠剧等。

最为人们所接受的分类标准,是按照电视剧的结构形式切入,具体可分为电视栏目剧、电视连续剧和电视系列剧。电视栏目剧是以电视栏目形态出现的剧集,其特征是时长短,剧集少,但具备相对完整的戏剧结构,包括电视小品、电视短剧和电视单本剧,也有少数是以电视连续短剧(10集以内)的形式呈现。电视连续剧是分集播出、故事内容完整统一、集与集之间存在严格的承前启后逻辑关系的多部集电视剧,它是电视剧与其他视听艺术区别的主要样式。电视系列剧也是一种分集播出的电视剧,它与连续剧不同,是由多个主要人物贯穿全剧,剧情有一定的延续性,但每集的故事又相对独立和完整,故电视系列剧多为科幻剧、犯罪剧、医疗剧、律政剧、情景喜剧等强情节类型。

第二节　中国电视剧《人民的名义》

一、课程导入

反腐题材电视剧是极具中国特色的现实主义类型剧之一,其内容大多与时代、政治、国家、民生等现实话题高度相关。反腐题材电视剧运用类型化的叙事方式,通过强烈的戏剧冲突和充满悬念的情节设计,不仅全景式地展现情与法、权与法、罪与法的博弈和争斗,又与国家意识形态合流,积极宣扬正义战胜邪恶、法制战胜私欲的主流价值观,因此广受中国观众的欢迎与喜爱。2000年前后,是中国反腐题材电视剧的高峰,涌现出《大雪无痕》《浮华背后》《黑洞》等一大批优秀的反腐题材电视剧作品,但在引发社会反响的同时,也造成了相关题材的同质化、立场偏颇化以及艺术模式化等问题,这不仅引起观众审美疲劳,也令广电总局出手对其进行整顿,导致该题材一度销声匿迹十余年。2017年,《人民的名义》在湖南卫视"金鹰独播剧场"播出,以收视率突破8%的优异成绩,宣告了反腐题材电视剧的正式"回归",再一次印证了反腐题材电视剧独特的艺术魅力和强大的社会影响力。

二、剧集信息

导演:李路

制片:李路/高亚麟

原著：周梅森
编剧：周梅森/孙馨月
主演：陆毅/张丰毅/吴刚/许亚军/张志坚/柯蓝/胡静/张凯丽/赵子琪等
集数：52集(TV版)、55集(DVD版)
首播时间：2017年3月28日
英文名：In the Name of People

故事简介：

当最高人民检察院反贪总局侦查处处长侯亮平调查国家部委项目处处长赵德汉受贿一案时，与该案件牵连甚紧的汉东省京州市副市长丁义珍却在接到一个神秘电话后，以反侦察手段逃脱法网，流亡海外。案件线索最终定位于由京州光明峰项目引发的一家汉东省国企——大风服装厂的股权争夺事件。该事件牵连其中的各派政治势力盘根错节，不仅涉及到以汉东省省委副书记、政法委书记高育良为代表的"政法系"，还有以汉东省省委常委、京州市委书记李达康为代表的"秘书帮"。

在调查行动中，汉东省检察院反贪局长陈海遭遇离奇车祸。为完成当年同窗的未竟事业，精明干练的侯亮平临危受命奔赴京州。经过一番艰苦的调查后，侯亮平发现整个案件的始作俑者竟然是大学时的恩师高育良和自己的师兄，时任汉东省公安厅厅长的祁同伟。最终在省委书记沙瑞金、汉东省检察院检察长季昌明、京州市公安局局长赵东来、汉东省检察院反贪局女检察官陆亦可等人的协助配合下，侯亮平将腐败分子绳之以法。

获奖记录：

CMIC X 2017非凡盛典(2017)"互联网时代最具影响力影视作品奖"；

2016—2017年度工匠精神颁奖盛典(2017)最具工匠精神导演奖、最具工匠精神制片人和发行奖、最具工匠精神编剧奖、最具工匠精神发行奖和特别贡献奖；

第23届上海电视节白玉兰奖(2017)最佳男配角奖；

2017中国影视行业新标杆品牌奖(2018)。

特色之处：

直面现实、贴近现实，当代版的官场现形记；

鞭挞丑恶、弘扬正气，直指民心的现实主义作品。

三、剧集赏析

反腐题材电视剧的"重生"之作

2017年3月28日,电视剧《人民的名义》在湖南卫视"金鹰独播剧场"播出,收视率突破8‰,不仅刷新了近十年省级卫视收视的最高纪录,也宣告销声匿迹十余年之久的反腐题材电视剧的强势回归。

反腐题材电视剧,一直是深受中国内地观众喜爱的电视剧类型。一方面,腐败和反腐败是人类政治和社会生活普遍存在的现象,也是老百姓日常关注的焦点,其本身就具有极强的现实感和话题性。另一方面,反腐题材电视剧惯常运用类型化的叙事手法,通过激烈的戏剧冲突和扣人心弦的情节设置来展现腐败分子和反腐英雄的生死博弈,并以腐败分子绳之以法作为圆满结局,既能满足内地观众的类型化审美需求,也能够在一定程度上纾解观众的现实焦虑感。《人民的名义》既延续反腐题材电视剧的叙事惯例,但又在此基础上有所突破和创新,成为中国反腐题材电视剧的标杆之作。

1. 生动鲜活的人物群像

在常规的反腐题材电视剧作品中,一般都着重塑造反腐英雄和腐败分子这一组核心的人物关系,比如《黑洞》中的刑警队长刘振汉和副市长之子聂明远。而电视剧《人民的名义》,虽然仍以反贪局局长侯亮平和公安厅厅长祁同伟为核心人物关系,却采用了群像式的人物设置,除了成功塑造出正直勇敢、足智多谋的反腐英雄侯亮平外,还塑造出一批生动鲜活、立体饱满的官员形象。例如剧中的市委书记李达康虽然被设定为一个正义无私的好官,但创作者却并没有因此美化这个角色,而是将其设计成一个过于爱惜自己的羽毛,做事独断专行且缺乏同理心的缺陷型人物。一方面,他为了政绩可以不择手段、不近人情,不惜强拆大风厂;另一方面,他却能够坚守底线和原则,惩治懒政的下属官员。再如剧中的反面角色之一——省委副书记高育良也是一个复杂多面的人物形象。虽然他看上去是一个书生气浓厚的清廉官员,实则城府很深、八面玲珑,说话滴水不漏。但就是这样一个老谋深算、社会经验丰富的官场老手,在情感上却非常天真和幼稚,仅仅因为对方对明史有些许见解,就轻而易举拜倒在渔家女高小凤的石榴裙下,并完全忽略了其原配妻子正是明史界的泰斗。

此外,剧中还成功塑造了诸如看似谨小慎微、拘泥教条,实则清正廉洁的检察长季昌明,正气有魄力但不乏江湖气的公安局长赵东来,以及"精致的利己主义者"吴慧芬等众多官员形象。这些生动鲜活又真实可信的官场群像,既深刻揭示了当下中国社会的官场现实,又令反腐题材电视剧的人物塑造达到了一个新的高度。

2. 构思精巧的悬念设置

除了题材上的针砭时弊，《人民的名义》还依靠扑朔迷离的故事情节吸引观众。作为一部具有强烈悬疑色彩的作品，其构思精巧的悬念设置亦是成功的重要因素。

剧集的开篇部分，主要运用了扣留信息的悬念设置方式，通过掩藏关键信息，令观众知道的比剧中人物少，从而引发观众对人物和事件结果的好奇心。剧集的开场，创作者运用了模糊人物立场的方式，令观众无法猜透剧中人物的内心想法，造成人物的神秘感，从而诱导观众对剧中人物产生善恶上的错判或难断，激发观众的观剧兴趣和审美期待。例如，省检察院院长季昌明一出场，就因为坚持要向上级汇报而耽误了对贪官丁义珍的抓捕，导致丁义珍逃脱，让观众产生对其内心动机的怀疑；而京州市委书记李达康在商议抓捕丁义珍的省委紧急会议上的暧昧态度，既可以理解为其与腐败分子之间有所勾连，又可以理解为出于维稳考虑的教条主义，使得观众对人物的真实想法产生好奇，引发对其进一步了解的欲望。而汉东省反贪局局长陈海遭遇车祸的情节，更是以一种经典的扣留信息方式，令观众对故事情节更加关心。

随着案件背后的主使者接二连三地浮出水面，叙事重心也从"谁是罪犯"转变为"正义如何战胜邪恶"。于是，创作者运用了更为丰富的悬念设计手法，充分调动观众的观看兴趣。例如，剧中经常采用平行蒙太奇的剪辑手法，将正邪双方各自阵营的部署、对策全部展现在观众面前，令观众和剧中人物知道同样多的信息，既引发观众对事件结果的好奇，也引导观众对主人公命运成败的关心。例如，剧中侯亮平在祁同伟的晚宴上唱《智斗》的情节，更是运用了希区柯克式的悬念手法——即观众知道的比剧中人物多，充分调动了观众的紧张情绪，令观众时刻关心被狙击步枪瞄准下的侯亮平的生命安危。

3. 用心良苦的细节处理

《人民的名义》对细节的处理和捕捉非常精彩，尤其美术置景精心雕琢，更令整部剧增色不少。例如，在赵德汉处长堆着两亿人民币现金的家中，客厅里挂着的那幅画是法国画家布格罗的《收获归来》，既暗示了赵德汉每次受贿都是"收获归来"，又隐喻了侯亮平的突击搜查更是"满载而归"。

再如，"赵公子"赵瑞龙接到祁同伟打来的电话，嘴上虽然叫着"祁兄"，但手机的来电显示却是"祁驴"，无须对白和情节，仅靠道具便交代了祁同伟在赵瑞龙心中的地位，也暗示了祁同伟作为"家奴"的悲剧命运。而在祁同伟和肖玉刚设计陷害侯亮平的段落中，创作者选择的场景是一座名为"崇廉亭"的凉亭。两个腐败的官员居然选择在"崇廉亭"中密谋陷害他人，更凸显反讽意味。剧集的结尾，在祁同伟负隅顽抗的教室里，黑板上写着"第一课，如果

回到过去"的字样,既暗示了祁同伟此时的内心活动,也揭示了"时间不会倒流"的现实真相。尽管上述细节在剧中更多是一些闲笔,并不影响甚至参与到剧情中,但正是这些良苦用心的细枝末节,使得整部剧更加具有思想深度及现实况味。

当然,艺术创作永远会有一些遗憾。该剧在部分支线人物的感情戏和家庭戏的处理上略显松散,且游离于主线情节之外(典型如郑胜利的形象),对该剧整体的叙事节奏造成了一定的影响。但瑕不掩瑜,从整体上看,反腐题材电视剧《人民的名义》仍不失为一部具有突破意义和创新价值的现实主义力作。

四、拓展思考

1. 《人民的名义》与中国内地之前的反腐题材电视剧相比,有何继承和创新?
2. 反腐题材电视剧还有哪些可以突破和发展的空间?

第三节 中国电视剧《琅琊榜》

一、课程导入

随着"互联网+"及新媒体时代的到来,从 2011 年起,网络文学的 IP 改编逐渐成为国产电视剧创作的热门现象,尽管这些剧集取得了不俗的收视成绩,但粗制滥造的制作水准和急功近利的浮躁心态,令 IP 改编剧集为大多数观众所诟病。2015 年《琅琊榜》的横空出世则打破了这一怪圈,这部既具庙堂之高又有江湖之远的古装正剧,成功地向我们演示了一部网络文学作品是怎样拍成优质作品的实验过程,然后一步步成为国产电视剧的新标杆和年度现象级文化事件。它对国产电视剧创作市场的意义更在于,在鱼龙混杂、充满投机主义的中国电视剧行业里,重新证明了用心拍戏会收到回报的可能性,彰显了"你越尊重观众,观众就越尊重你"的规律,为整个浮躁的电视剧市场正本清源。

二、剧集信息

导演:孔笙/李雪

制片:侯洪亮

原著:海宴

编剧:海宴

主演:胡歌/刘涛/王凯/黄维德/陈龙/吴磊/高鑫等

集数： 54 集

首播时间： 2015 年 9 月 19 日

英文名： Nirvana in Fire

故事简介：

南梁大通年间，北魏兴兵南下，赤焰军少帅林殊随父出征，率七万将士抗击敌军，不料七万将士因奸佞陷害含冤埋骨梅岭。林殊从地狱之门拾回残命，历经至亲尽失、削骨易容之痛，化身天下第一大帮江左盟盟主梅长苏。

十二年后，梅长苏假借养病之机，化名苏哲重返京城，从此踏上复仇、雪冤与夺嫡之路。面对曾有婚约的霓凰郡主、旧时的挚友靖王萧景琰以及过去熟悉的所有，他只能默默隐忍着一切，于看似不经意间，以病弱之躯只手掀起血影惊涛，辅佐明君靖王登上皇位，为七万赤焰忠魂洗雪污名。

然而由于梁武帝晚年的昏乱治理，南朝境内纷乱四起，已代北魏而立的东魏趁机兴兵南下，朝中一时竟无人能够领兵。为解国难，梅长苏不顾身体病弱，毅然束甲出征，仅用三个月时间，带领大梁军队一举平定北境狼烟，还大梁以和平安定。而此时的梅长苏，已熬尽最后的心血，在沙场上走完自己的一生。

获奖记录：

第六届澳门国际电视节(2015)优秀电视剧、最佳电视制片人；

2015 国剧盛典(2015)年度十大影响力电视剧、最佳男演、观众最喜爱导演、最具实力男演员、观众最喜爱男配角、最具人气内地演员、年度演技飞越演员、最具潜质演员、年度行业贡献人物；

第 30 届中国电视剧飞天奖(2016)优秀电视剧、优秀男演员、优秀女演员、优秀导演；

第 19 届华鼎奖(2016)中国百强电视剧第一名；

第 22 届上海电视节白玉兰奖(2016)最佳导演、最佳男主角、最佳男配角；

第 28 届中国电视金鹰奖、第 11 届中国金鹰电视艺术节(2016)观众喜爱的男演员、最具人气男演员；

第 12 届中美电影节金天使奖(2016)最佳中国电视剧；

中国电视剧导演年度榜样（2017）2015 年度最佳电视剧、2015 年度最佳电视剧导演、2015 年度最佳电视剧摄影、2015 年度最佳电视剧剪辑、2015 年度最佳电视剧人物造型设

计、2015 年度最佳电视剧特效制作。

特色之处：

> 昔年朱弓，壁上空悬，征途望断，铁甲犹寒；
> 明眸在心，青山难掩，江山如画，是我心言。

三、剧集赏析

《琅琊榜》：国产电视剧的新标杆

2015 年，由"山影"出品、金牌制作人侯鸿亮制作的《琅琊榜》取得了惊人的口碑和收视成绩，其美学、摄影、演员和故事风格，更是成为观众追捧的焦点，该剧的热播不仅成为 2015 年度"现象级"的文化事件，其高品质和好口碑也使其被誉为 2015 年的"年度剧王"。

1. 别具一格的男性"宫斗"剧

近年来，宫廷剧、后宫剧成为中国电视剧市场上的大热类型，《美人心计》《甄嬛传》《武媚娘传奇》等作品从电视荧屏蔓延而出，成为当下大众尤其是年轻人想像历史和言说现实处境的最佳方式。不同于以直面现实生活为叙事诉求的家庭伦理剧，这类电视剧反而是主观性地书写历史，并让历史在从当下"穿越"到古代的过程中扁平化，从而在这种空洞的历史景观中，上演了一出去除掉政治的宫斗大戏。《琅琊榜》同样如此，它甚至架空大历史背景，观众很难辨认剧中的"大梁国"存在于中国历史进程中的哪个朝代。从类型角度来说，它甚至不能称之为历史剧，而应是古装剧。

如果说《金枝欲孽》呈现了后宫妃子作为权力斗争的牺牲品，《甄嬛传》讲述了甄嬛从简单纯情的少女一步步成为后宫中老谋深算的孤家寡人的话，《琅琊榜》则是以男性为主角，讲述了梅长苏 12 年后从"地狱"归来朝堂，为七万赤焰军洗冤的复仇故事，如同游戏中"打怪升级"一样，梅长苏将朝廷中的恶势力一一扳倒，"赤焰翻案"成为贯穿全片的故事主线。环环相扣，充满悬念和智慧，让观众在看多了后宫戏中"下毒、滑胎、后花园"的惯用伎俩后，拥有了不同的追剧动力。

剧情层面，《琅琊榜》一方面通过誉王和太子党争、扳倒谢玉和夏江、营救卫峥、九安山之战、朝廷逼宫等情节，让"赤焰翻案"成为观众期待的剧情，而当最后朝堂逼宫一场戏中，皇族亲贵一同要求大梁皇帝为赤焰一案平反，梁王最终向梅长苏下跪道歉，深切地满足了观众的心理期许和情感抚慰；另一方面，电视剧也将林殊和靖王这对好友之间的相认，成为另一条让观众期待和满足的情节线。因林殊面容已改，靖王并未认识重返金陵的昔日好友林殊，于

是拥有全知视角(上帝之眼)的观众就无比期待"靖苏相认",他们需要靠二人的故人相逢来满足自身的情感需求。

2. 立体生动的人物塑造

电视剧情节设计的目的是为人物创造生命,因此塑造人物成为情节设计、考验创作者智慧和才华的重要体现。电视剧《琅琊榜》塑造了一群立体生动、饱满丰富的人物形象。无论是才冠绝伦的麒麟才子梅长苏、明辨是非坚韧刚毅的靖王,还是配角霓凰、蒙挚、飞流、萧景睿、言豫津、言侯爷等,个个鲜活生动,都是完美而理想化的人物。即便是反派人物誉王、谢玉、夏江、梁帝也都立体丰富。这些有着强烈生命力的人物形象,像一幅群像画卷,每个人物都栩栩如生。

剧中由胡歌扮演的梅长苏,无疑是最为成功的人物塑造。他曾经是骑马射箭的赤焰军少帅,是金陵城内最明亮的少年,在经历梅岭血案、火寒毒后,他背负为父亲以及七万赤焰军沉冤的重任,以江左盟主的身份拖着恹恹病体,畏寒拥裘,于暗处一隅,搅动朝野上下的风云。他机谋算计,暗箭明枪,只为扶持好友,昭雪天下。12 年来,他为了这个重要目标苦心孤诣,没有退路,坚强隐忍,机关算尽,但也不曾蓄意伤害过任何一个无辜之人。为了最后的目标。他立志扫清一切障碍,没有任何退缩和放弃。可以说,梅长苏是中国电视剧史上一个经典人物形象,也是演员胡歌继李逍遥(《仙剑奇侠传》中人物)后又一个令人难忘的角色。

最难得的是,林殊经历过最深的黑暗,作为梅长苏仍然相信光明的存在。剧集最后,赤焰冤案昭雪,邻国来犯,他又毅然披甲上马,用生命最后的三个月来完成自己的家国情怀,这种选择既体现出人物的人格魅力,又揭示了人物的命运真相。正如罗伯特·麦基所言,"最优秀的作品不但揭示人物真相,而且还在讲述过程中表现人物本性的发展轨迹或变化,无论是变好还是变坏"①。

3. 敞亮温柔的价值格局

《琅琊榜》之前的"宫斗"剧,无论是《金枝欲孽》《宫心计》,还是《甄嬛传》《武媚娘传奇》,无不在宣扬一种后宫中生存的"丛林法则"。对于生活其中的每个人来说,权力就是一场永不休止的斗争,而要保护好自己最好的方法,就是置竞争者以及潜在的竞争者于死地。这种尔虞我诈、勾心斗角的背后,依然是个人主义逻辑,因此,在这些剧中没有所谓的正义与邪恶,有的只是手段的高明与愚蠢。"这与其说是后宫的人伦纲常,不如说是赤裸裸

① [美]罗伯特·麦基.故事:材质·结构·风格和银幕剧作的原理[M].周铁东译.天津:天津人民出版社,2016:103.

的丛林法则。"①

然而,《琅琊榜》则与之不同,它并未将政治想像寄托在宫廷生存的"丛林法则"的写作中,反而是通过描绘人性的美好来歌颂亲情、友情等人间真情,以及"正义战胜邪恶"的传统影视叙事和大众文化的"超越性"来宣扬作品的价值观,以至于整部作品拥有了敞亮温柔的格局,让观众情不能自已。这也是《琅琊榜》深受好评的原因之一。纵然剧中林殊经历生死,容颜已改,但真正的挚情自然不会随着光阴斗转而掩埋:他与靖王之间的兄弟友情贯穿全剧,令人动容;此外他与蒙挚、与琅琊少阁主蔺晨,萧景睿与言豫津等众人,无不言说了世间珍贵的友情;还有,林殊与霓凰郡主之间青梅竹马的情义,无关婚姻,只有那份最真最纯的守候,令人感动。就连剧中其他配角,如飞流、黎纲、甄平、卫铮、聂峰、宫羽等,都是有情有义有责任的正面形象。

如果说《甄嬛传》让人直面人性最黑暗之处,《琅琊榜》则让人深切体会人性之美好。这种让冤案平反、明君上位的理想化叙事,实现了情节和情感上的双重圆满性,以理想的真实代替现实的真实,从而给大众一定的精神抚慰。林殊、靖王即便经历了世间多变,仍然秉承一以贯之的价值观,并未在王权泥淖中迷失自我和内心扭曲。这种完美而理想化的剧情和人物设计,体现了电视剧创作完满的特点。

此外,胡歌、王凯、刘涛、陈龙、丁勇岱、王劲松等演员出色的演技,都为整部电视剧增色不少,剧中的各种服饰、造型、器物甚至连古人礼仪,每一个细节也都做到了极致。而以往被电视剧所忽略的画面质感,剧集中也始终保持古朴稳重,给人一种浑然天成的整体感。整个作品从摄影风格、美术指导、灯光、服装、道具、化妆等方面,处处往精细化的方向打磨,使其无论是制作水平还是艺术水准,均为国产电视剧树立了新的标杆。

四、拓展思考

1.《琅琊榜》对中国古装类型电视剧的创作有何借鉴和启示意义?
2. 除了故事层面,《琅琊榜》在视听层面有何特色?

第四节 中国电视剧《白鹿原》

一、课程导入

陕西作家陈忠实历经数年创作的长篇小说《白鹿原》,在中国当代文学史上有着举足轻

① 张慧瑜.《后宫·甄嬛传》的文化启示录[J].艺术广角,2012(5).

重的地位。这部恢弘的史诗巨著,不仅批判性地揭示了中华民族的生存、争斗、繁衍的文化密码,亦弘扬了中华民族传统文化中"仁义礼智信"等主流价值理念。根据小说改编的电视剧《白鹿原》亦筹拍16年,投资高达2.3亿元,并集中了94位主演,400多位幕后工作人员,4万多人次群众演员,最终以精美的艺术品质和良好的观众口碑,成为中国电视剧史上又一部"现象级"史诗大剧。

二、剧集信息

导演:刘进
制片:李小彪
原著:陈忠实
编剧:申捷
主演:张嘉译/何冰/秦海璐/刘佩琦等
集数:77集
首播时间:2017年5月10日
英文名:White Deer Plain

故事简介:

20世纪初,在渭河平原滋水县的白鹿原上,白鹿两家合而为村,相互依存又关系微妙。为了族长位置,少东家白嘉轩与鹿子霖暗自较劲儿。白嘉轩恪守儒家思想,行事光明磊落,娶回逃难的仙草,先后生下白孝文、白孝武和白灵三个孩子。鹿子霖爱走歪门邪道,一心让两个儿子鹿兆鹏和鹿兆海光宗耀祖。随着时代的不断变迁和发展,白鹿两家人的命运也在历史洪流的裹挟中艰难前行。拒绝包办婚姻的鹿兆鹏加入共产党,自己的弟弟鹿兆海则成为国民党军官。白灵紧随兆鹏入了党,白孝文一心讨好父亲,却渐渐偏离了正道,最终被白嘉轩大义灭亲。新中国成立,白鹿原也彻底迎来了新生。

获奖记录:

第31届飞天奖(2018)历史优秀题材电视剧;
第24届上海电视节"白玉兰奖"(2018)最佳电视剧、最佳导演、最佳摄影;
第29届中国电视金鹰奖(2019)优秀电视剧奖;
1978卓越大奖(2019)新时代全国最佳电视剧。

特色之处：

一轴全景展示中国农民斑斓色彩的历史画卷；

一部浓缩了半个世纪历史风云的年代大戏。

三、剧集赏析

白鹿精魂下的史诗气质与家国情怀

根据陈忠实同名小说改编的长篇电视剧《白鹿原》，于 2017 年 5 月 10 日在江苏、安徽两大卫视播出，其恢弘的史诗气质和深邃的思想内涵受到了观众的普遍认可和好评。该剧以宏大的叙事视角和诗意的影像风格，不仅娓娓呈现了白、鹿两个家族三代人近半个世纪的命运沉浮，更是以宽厚的家国情怀，对中国社会文化及人性善恶进行了深刻的批判和反思，是一部集思想性、艺术性和观赏性为一体的上乘之作。

1. 改编之道：经典之"守"与现代之"破"

《白鹿原》作为中国当代文学史上的经典作品，对其影视化改编既要忠实原著小说的故事内容，又要符合电视剧自身的创作规律；既要继承原著的思想内核，又要契合当下的时代精神，具有非常大的改编难度。

纵观剧版《白鹿原》的改编方针，可以简要概括为"守""破"二字。

"守"，是对原著精髓的坚守。小说以朴实动人的笔触，勾勒出一幅具有浓厚民族风格和浓郁地域风情的乡土中国图景，并通过对白嘉轩等白鹿原上各式人物的细致描摹，深刻展现了"传统文化生命活力及其不可避免的悲剧命运与深重危机"[①]，以此表达作者对传统文化的"寻根"思考。电视剧亦保留了原著的文化内涵，更为全景式地展现了历史进程中新旧两代人对传统文化的固守、反思及扬弃，充分利用视听艺术的优势，将文字中的诸多典型场景和关中民俗文化，生动直观地显现于观众面前，并且用更为丰富的情节和对白充分阐释了原著中"白鹿精魂"的儒家精神和民族大义。因此，该剧无论是视听层面、还是剧情层面，均延续了小说恢弘大气的史诗气质及深厚的家国情怀。

"破"，是结合当代意识对原著的主旨进行大胆的"突破"。"魔幻现实"是原著一个鲜明的艺术特征，例如小说中的白鹿是一个具有重要隐喻功能的神话意象，并且赋予了相关人物神性特质。剧版则是将白鹿淡化为意象化的人物个体精神，虽然消解了原著的魔幻色彩，却赋予了影片现实主义的基调。此外，在主流价值观的指引下，剧版对小说中的若干情节也进

① 人民文学出版社编辑部编.白鹿原评论集[M].北京：人民文学出版社，2000：244.

行了适当调整和重新诠释,典型如将白灵的死改编成了在战火中牺牲,实现了其作为一个共产党员的个人成长和精神升华。尽管这类改编在播出时曾引起一些争议,但创作者并没有脱离原著自身的文化思考,而是基于原著的文化立场,实现了一次当代价值取向的精神超越和可贵实践。

2. 叙事策略:伦理叙事与传奇叙事

电视剧作为大众文化产品,必然要顾及到普通观众的欣赏趣味和审美需求,故而,剧版《白鹿原》在一定程度上对原著的人物关系和情节设置,都进行了更为通俗化的处理,即强化了伦理叙事和传奇叙事。

中国是一个宗族伦理社会,中国观众也更偏爱家庭伦理题材的电视剧作品,因此电视剧在改编过程中,对几组人物关系和情节走向也做出了相应的伦理化调整。例如在鹿兆鹏、白灵、冷秋月三人的情感关系上,剧版提前了冷秋月的死亡时间,让鹿兆鹏以丧偶的身份和白灵相爱,令鹿兆鹏和白灵的爱情既符合传统婚姻的伦理道德,又契合现代人对婚姻爱情的伦理追求。再如对黑娃、田小娥、白孝文三者关系的修改,淡化了原著中田小娥"媚"的一面,增加了田小娥怀孕的情节,强化了田小娥作为女性在宗法男权社会下的悲剧命运。小说的结尾,白孝文杀死黑娃,窃取了革命胜利果实。剧版的结尾则修改为白嘉轩大义灭亲,以生病为借口骗白孝文回家,令其被鹿兆鹏逮捕。这一修改虽然削弱了原著的批判精神,却进一步丰富了白嘉轩一生坚守仁义礼智信的刚正性格,也更符合政治伦理的原则与中国观众偏爱大团圆结局的欣赏需求。

相较于小说复杂的叙事结构和神秘性的叙事方式,电视剧删繁就简,采用了更直观的线性叙事方式和更通俗的传奇化叙事手法,令故事情节更加曲折生动。例如原著小说中,白嘉轩和仙草很早就相识,二人"熟悉如同姊妹",但在电视剧中,仙草一出场就极富传奇色彩,她冻僵在雪地里被白嘉轩意外救下,并且其当初躺过的坡地也成了能够引来白鹿的宝地。再如小说中的白灵是在仙草织布的时候出生,而剧中则是让其刚出生就被白狼叼走,后被人救下后竟然丝毫未受惊吓,反而对着白狼发笑,亦充满了传奇性质。这些修改看似对原著情节过于颠覆,却并没有悖反原著中人物自身的性格特点,而是对人物性格进行了戏剧化提炼,从而令剧集更具可看性,也更符合影视作品的传播特征。

3. 视听风格:诗意的镜语与细腻的造型

作为视听综合艺术,电视剧《白鹿原》对小说文字描述的景观化呈现,无论是镜头语言还是美术造型均显得独具匠心。

剧集的开场便是一个大全景的运动长镜头,层叠的山峦、蜿蜒的土道,配合极富陕北风

情、粗犷有力的秦腔——"吃饱了,喝胀了,和皇上他爸一样了",短短数十秒,便简洁有力地将时代背景以及辽阔苍茫、沉稳肃静的关中平原诗意地展示在观众面前,引领观众走进那段波澜壮阔的历史画卷之中。类似的长镜头和空镜头在剧中经常出现,是该剧镜头运用的一个显著特点,时而用于拍摄战争场面(如军阀混战),借此表现战争的宏大、漫长和残酷,时而用于捕捉剧中人物的具体行为(如白灵爬楼房雨水管道回宿舍),以此突出人物的鲜活个性。由于剧中涉及白鹿两个家庭以及祠堂的戏份比较多,因此在摄影风格上,该剧多运用对称性构图的方式,展现了一种稳定均衡的形式之美,不仅令观众从心理上感受到白鹿原的安定有力,也隐喻了中华民族精神的不可动摇。声音层面,剧中的配乐运用了很多原汁原味的秦腔唱腔,结合西洋乐器大提琴的浑厚绵长,亦增加了人物和场景的厚重感,更加凸显了该剧的史诗气质。

该剧无论是人物造型还是场景造型,均走的是写实路线。以演员的服化道为例,无论是衣服面料还是随身道具,都既富有年代感,又能体现人物性格。典型如剧中白嘉轩和鹿子霖的旱烟荷包:白嘉轩的旱烟荷包简单质朴,没有过多修饰,而鹿子霖的旱烟荷包上则绣着较为考究的碎花纹饰,二人的性格也通过这一小细节得到了完美的体现和区分。此外,剧中的美术置景也颇为考究,大到四合院、祠堂、马车、土墙,小到家具、陈设、农具、小物件,哪怕是一碗油泼面,均真实且有质感地呈现在观众面前,令观众从视觉上真切地感知到彼时的时代氛围。

整体而言,电视剧《白鹿原》在尊重原著的基础上,不仅延续了原作所展现的民族精神和家国情怀,亦通过伦理叙事和传奇叙事对其进行通俗化的叙事重构,不仅令原著故事情节更加充实、人物形象更为饱满,也令白鹿精魂得到了当代化的重塑。

四、拓展思考

1. 电视剧《白鹿原》的改编对当下"经典名著影视改编热"现象有何启示?
2. 尝试分析"白鹿精魂"在《白鹿原》小说和剧集中的异同。

第五节 中国电视剧《父母爱情》

一、课程导入

家庭伦理剧一直是中国内地荧屏的主流,也是最受中国观众欢迎的电视剧类型。从1990年的《渴望》播出开始,几乎每隔一段时间,都会有一两部"爆款"的家庭伦理剧作

品。2014春节档,由新丽传媒和山东影视传媒集团联合出品的年代家庭剧《父母爱情》在央视一套播出后,以收视佳绩荣登同档期收视冠军,亦成为当年的"爆款"之作。该剧对生活的真实写照,对人性的真相书写以及对情感的真挚描摹,被观众誉为"三真"怀旧剧。

二、剧集信息

导演:孔笙

制片:侯洪亮

原著:刘静

编剧:刘静

主演:郭涛/梅婷/刘琳/任帅/郭广平/张延续/刘奕君等

集数:45集

首播时间:2014年2月2日

英文名:Romance of Our Parents

故事简介:

青岛某海军军区,海军军官江德福深受丛校长器重,在丛校长夫妇的引荐下,江德福在舞会上认识了年轻漂亮的安杰,并对她心生爱慕。而面对大老粗似的江德福,安杰却一点感觉都没有。由于安杰家庭成分不好,全家人屡次受到江德福的帮助,安杰渐渐发现了貌似粗犷的江德福其实是个机智可爱的男人,她逐渐接受了江德福的情感,两人结为夫妻。江德福和安杰夫妻共同克服了出身差异、文化程度悬殊、生活环境恶劣以及特殊时期生存困境等,抚养着五个孩子成家立业,携手走过风风雨雨的几十年。

获奖记录:

第20届上海电视节白玉兰奖(2014)最佳电视剧提名、最佳导演提名、最佳编剧提名、最佳男演员提名、最佳女演员提名;

第30届飞天奖(2015)优秀女演员奖、优秀现实题材类电视剧、优秀导演奖、优秀编剧提名、优秀导演提名;

第24届上海电视节白玉兰奖(2018)国际传播奖;

首届"金熊猫"国际传播奖(2019)最佳电视剧奖、最佳男演员奖。

特色之处：

 真生活：还原年代质感，感受平凡人生；

 真人性：探讨复杂人性，颂扬至纯至善；

 真情感：触动笑点泪点，感知悲欢离合。

三、剧集赏析

温柔敦厚的"三真"怀旧剧

 2014年春节档，由新丽传媒和山东影视传媒集团联合出品的年代家庭剧《父母爱情》在央视一套播出后，以收视佳绩荣登同档期收视冠军。在之后的几年里，该剧不断在央视以及各地方电视台重播，还被翻译成60多种语言向海外发行，亦受到海外观众的热捧。该剧讲述了海军军官江德福与"资本家小姐"安杰相濡以沫五十余年的爱情故事，剧中对生活的真实写照、人性的真相书写以及情感的真挚描摹感动了无数观众，被观众誉为"三真"怀旧剧。

 1. 真生活：还原年代质感、感受平凡人生

 作为一部年代家庭伦理剧，《父母爱情》既展现了符合年代特征的人物生活状态，又营造出了具有强烈时代气息的生活氛围。

 剧中的江德福，是一个"从农村走出来的土八路"，简单直爽的大老粗性格，而安杰则是资本家大小姐，情感细腻且充满文艺气息，二人的结合只有那个特殊年代才具备可能性与合理性，亦如《亮剑》中的李云龙和田雨以及《激情燃烧的岁月》中的石光荣和褚琴。然而，二人无论是阶级成分还是生活习惯都有着近乎不可调和的鸿沟，因此"错位"的婚姻在具有鲜明时代感的同时，又充满着"天然"的戏剧张力，观众也会对婚后二人如何相处产生强烈期待。

 与传统的家庭伦理剧过于强调外部因素对家庭的冲击不同，《父母爱情》的冲突是内化的，二人婚姻生活中没有小三，也没出现坏人，更没有击垮家庭的"飞来横祸"，只有夫妻之间柴米油盐的生活琐碎，但正是在这些一茶一饭、一言一语的平淡生活中碰撞出的火花，蕴含着更为深厚的戏剧魅力。

 影像呈现方面，导演孔笙力求精益求精、最大限度地还原年代质感。所有的内景全部按照1∶1比例搭建，家中的每个物件都由美术组精挑细选，每个细节都经得起特写考验。由于剧集跨度近50年，为了准确把握人物年龄的变化，剧组的化妆部门亦设计了让角色"慢慢老去"的化妆手法，定制了专用的头套，让演员可以在逼真的造型帮助下，有层次地表现出角色的生命历程。整体的画面基调也以自然朴素的自然光为主，通过平淡从容的镜语表达，配合悠扬的手风琴声和笛声的背景音乐，令观众沉浸在悠悠岁月下的平凡人生中，感受个体家庭

的幸福之美,余音绕梁,回味不已。

2. 真人性:探讨复杂人性,颂扬至纯至善

与以往家庭伦理剧中过于脸谱化、程式化的人物设置(如好媳妇、恶婆婆之类)不同,《父母爱情》中对人物性格的展示是更加多面和立体的。

江德福看似不拘小节,坚毅忍耐,具备作为司令员的智慧和气度,却偶尔也会流露出一丝孩子气。例如晚年的江德福去厨房偷喝鸡汤被揭穿的戏,不仅令观众忍俊不禁,也展现了江德福内心柔软和童真的一面。安杰出身富裕家庭,不仅有着富家女的自信优雅,也具备了富家女的自傲和任性,甚至对农村人有偏见。尤其体现在她对江德福、江德花生活习惯的过于苛刻的态度上,但当小姑子江德花难以忍受离开后,安杰流露出的歉意却又让观众看到其善良和柔情。小姑子江德花虽然在生活上处处和安杰作对,但在安杰生孩子的危急时刻,她不计前嫌为安杰接生。江德福战友老丁虽然花心,却能够做到安分守己,他有着理想主义的一面,却又容易向现实妥协。即便是剧中让很多观众不喜欢的爱打官腔、高高在上的杨书记,也有热心肠、敢负责的一面,正是在其极力撮合之下,才促成了江德福和安杰的婚姻。

不难看出,虽然剧中大小角色或多或少都有性格上的缺陷,但该剧整体创作理念是以美好和善良为底色,即便剧中人物做了一些不好的事情,却大都是出于善良的初衷。即便人物曾面临苦难和误解,最终也依靠善意理解去释怀。如此设计虽然在部分评论者看来使得人物和情节过于理想化和浪漫化,实则体现了创作者追求至纯至善的良苦用心,用善意消解矛盾,用善意抚平伤痛,令整部剧对人性的挖掘更有深度和层次感,也更契合当下的社会心理真实。

3. 真情感:触动笑点泪点,感知悲欢离合

与传统家庭伦理剧强情节、苦情化的创作策略相比,电视剧《父母爱情》采用了轻喜剧化和轻戏剧化的创作风格,并不依靠放大矛盾、制造苦难来完成戏剧任务,而是依靠对夫妻点滴的情感书写,令观众感知日常生活中的悲欢离合。

剧中,老年的江德福自己不会跳舞,但看到安杰和别的老头跳舞又心生醋意,想方设法从中作梗,后来自己和妻子跳,却又老是踩着妻子的脚,令观众看得忍俊不禁。而安杰学炒股赔了江德福一年的工资,江德福没收了安杰的财政大权,每天只给安杰十块钱买菜用。安杰为了反制江德福,又让江德福包揽家务活。江德福为了节省开支,吃饭不沾荤、买便宜菜,深刻感受到了安杰多年来操持家务的不易,安杰却"因祸得福",过起了饭来张口衣来伸手的"享福"日子。类似轻喜剧化的情节段落在剧中比比皆是,这些情节并没有激烈的外部冲突,完全是夫妻之间的情感碰撞,更是夫妻之间"真爱"的生活化呈现,令观众在捧腹之余,也被

二人相濡以沫的美好情感所打动,从而达到了"治愈"的叙事效果。而当安杰病危,江德福的一句"你妈要是有个好歹,我怎么办呀",更是触动了电视机前所有观众的泪点,令观众潸然泪下。此外,剧中所书写的江德福和安杰与孩子们的儿女之情,江德福与战友老丁的兄弟友情,以及婆媳之情和邻里之情,均令观众感同身受,产生强烈的情感共鸣。

舍弃激烈的矛盾冲突,摒弃苦情的俗套情节,电视剧《父母爱情》仅依靠对真挚情感的细腻描摹,不仅温暖治愈了中国观众的内心,也实现了中国家庭伦理剧向轻生活、轻文化的创作转变。

综上所述,电视剧《父母爱情》以平民化的叙事视角,温柔敦厚娓娓道来的叙事方式,讲述了一段中国家庭的情感浪漫史,乐而不俗,哀而不伤,堪称一部温情治愈的现实主义佳作。

四、拓展思考

1. 《父母爱情》与中国早期的家庭伦理剧相比,有何突破和创新?
2. 类似《父母爱情》题材的电视剧未来的发展方向是什么?

第六节　美国电视剧《生活大爆炸》

一、课程导入

1994年,美国NBS电视台播出的《老友记》(Friends)掀起收视热潮,多季联播,勾勒出年轻人向往中的生活状态以及爱情友情的最好模样,也使美国情景喜剧走出国门,跨文化传播至欧洲、亚洲多个地区、国家,甚至成为英语学习者练习听力口语的必看电视剧。2007年,继承《老友记》表现的年轻同居朋友间的友情、爱情题材的情景喜剧《生活大爆炸》,在CBS电视台横空出世。凭借盛行的"宅文化"吸引了大批观众,《生活大爆炸》创下CBS夜间18—49岁成人观众收视率的新纪录。续约连载的十余年间,《生活大爆炸》斩获各类电视剧情景喜剧奖项,不仅引领了科学狂潮,更留下了一个个性格鲜明、古怪可爱的理科喜剧人形象。

二、剧集信息

导演: 马克·森德罗斯基/彼得·查克斯等

制片: 查克·罗瑞/比尔·布拉迪/彼得·查克斯等

编剧: 查克·罗瑞/比尔·布拉迪等

主演: 吉姆·帕森斯/约翰尼·盖尔克奇/卡蕾·措科/西蒙·赫尔伯格/昆瑙·内亚/梅

丽莎·劳奇/莎拉·吉尔伯特/马伊姆·拜力克等

片长：21 分钟/集

集数：17—24 集/季，共 279 集

制片国家/地区：美国

语言：英语

播出平台：CBS

首播时间：2007 - 09 - 24（美国时间）

播出状态：12 季已完结

英文名：The Big Bang Theory

故事简介：

本剧讲述了四个宅男天才科学家和一个美女邻居发生的搞笑故事。主人公谢尔顿·库珀和莱纳德·霍夫斯塔特是大学天体物理学博士，也是一对好朋友，他们智商过人，对量子力学研究深入，但不谙世事，对日常生活和人情世故一窍不通。他们刚搬来的邻居是一位梦想成为演员现在却是餐厅服务生的女孩佩妮，佩妮的美丽性感、开朗友善吸引了莱纳德。

谢尔顿和莱纳德还有两个科学家好友，一位自诩加州理工大学"卡萨诺瓦"，流连情场，会用六种语言泡妞的花花公子霍华德·沃洛维茨，另一位是来自印度，英语蹩脚，患有"异性交往障碍症"的拉杰什·库斯拉帕里，他只有喝醉时才能和女孩子自由交谈，清醒时无法在女性在场时说话。

四个科学"怪胎"与一个美丽女性的日常生活，在搞笑的故事中逐渐展开，后来几季又加入了新的固定角色，如与佩妮在一起打工后来成为霍华德的女友、妻子的微生物学家伯尼黛特，长期被谢尔顿称为"不是女友的女性朋友"的神经生物学家艾米，漫画店老板斯图尔特等。

获奖记录：

第 25 届美国电视评论家协会奖（2009）喜剧类最佳成就、喜剧类个人成就；

第 62 届艾美奖（2010）喜剧类剧集最佳男主角；

第 68 届金球奖（2011）音乐或喜剧类电视剧最佳男演员；

第 1 届美国电视评论家选择奖（2011）喜剧类剧集最佳男主角；

第 63 届艾美奖（2011）喜剧类剧集最佳男主角；

第 65 届艾美奖（2013）喜剧类剧集最佳男主角、最佳客座男演员、最佳系列剧技术指导、

助理摄影、视频监控；

第29届美国电视评论家协会奖(2013)喜剧类最佳成就；

第3届美国电视评论家选择奖(2013)喜剧类剧集最佳剧集、最佳女配角；

第66届艾美奖(2014)喜剧类剧集最佳男主角、最佳剪辑(多镜头)；

第40届人民选择奖(2014)最受欢迎喜剧电视、最受欢迎电视女演员；

第4届美国电视评论家选择奖(2014)喜剧类剧集最佳男配角；

第30届美国电视评论家协会奖(2014)喜剧类剧集最佳男主角；

第41届人民选择奖(2015)最受欢迎公共电视喜剧剧集、最受欢迎剧情女演员；

第6届美国电视评论家选择奖(2016)喜剧类剧集最佳女配角；

第69届艾美奖(2017)喜剧类剧集最佳剪辑(多镜头)；

第8届美国电视评论家选择奖(2018)喜剧类剧集最佳女配角；

第45届人民选择奖(2019)年度喜剧类剧集。

特色之处：

物理科学枯燥却意外令人捧腹；

性格古怪奇葩却意外惹人喜爱。

三、剧集赏析

科学与艺术、理性与感性：《生活大爆炸》的戏剧反讽

《生活大爆炸》之所以在全美乃至全球范围内热播，受到不同文化背景的观众喜爱，最终实现跨文化传播，与其高口碑的人际传播密切相关，其剧情搞笑而温馨，人物奇葩鲜活，情理之中意料之外，物理科学世界不再神秘晦涩，反而为生活徒增"烦恼"：书呆子谈恋爱，科学家遭遇生活难题，花花公子坠入情网……《生活大爆炸》为广大观众打造了一个高智商学究年轻人的奇观世界。从剧作上看，它质量上乘，其中特殊题材选择、特殊人物性格设计和特殊喜剧情节设定，构成了全剧的三大特色，戏剧反讽手法造就了全剧的密集笑点。

1. 理性颠覆感性——科学元素日常化呈现

通常影视剧的艺术魅力，在于其感性的情感、人物塑造，以感性打动处于忙碌生活的现代都市理性观众，本剧却反其道而行之，用理性颠覆感性。许多人听闻科学，尤其是物理学、天文学，感觉距离自己的生活遥不可及，既不关心也不关注，这恰恰成了《生活大爆炸》大做文章之处：科技元素的加入，使得感性的日常生活理性化，却也格外有趣。

譬如第一季第六集，佩妮邀请四位科学家去参加一个万圣节化妆派对，谢尔顿为了避免和其他漫威迷撞衫，穿上模仿"多普勒效应"的衣服，佩妮不知道什么是多普勒效应，谢尔顿就用自己的声音模仿多普勒效应的发生，为佩妮做解释。然而尽管谢尔顿遇人就模仿多普勒效应的声音演示，试图启发他人，但派对中人们非但对他的科学毫不关心，还总是把谢尔顿当做是一个"斑马"。再比如谢尔顿用"薛定谔的猫"理论去解释莱纳德如果要去参加谢尔顿敌人的派对，他们的友谊就是"薛定谔的友谊"——一种介于"存在"和"不存在"之间的友谊，令人哭笑不得。这种用物理学理论知识，进行概念替换后，套入生活情境的剧情和台词设计，让观众耳目一新，尤其是对于科学术语不太了解的观众，剧情简直是普及了科学知识，以至于剧情播出的同时，科学学习热潮也被引发。

事实上，《生活大爆炸》剧名的翻译，也正是科学元素与日常生活的结合，地球、人类都源于一场宇宙大爆炸，而谢尔顿他们所研究的学科正是天体物理，在生活中，他对他的朋友来说，也是一场让人头疼的"大爆炸"。正是编剧的反意为之，不刻意煽情，用理性构建剧情，用科学元素介入日常生活，用理性颠覆感性，离生活越远反而越能引发观众的好奇。在大众的生活中，永远无法发生剧情中的一幕，也似乎看不到剧情中的角色出现，正是这样的猎奇与幽默成就了《生活大爆炸》。

2. 反差性格搭建——怪胎角色设定

通常在一部剧中，出现一个个性鲜明的怪胎就足以让观众难以忘怀，当一群科学家宅男怪胎们物以类聚，自然引发了几何倍强力的喜剧效果。《生活大爆炸》这部剧，正是基于有趣的人物角色设定，而受到了大众的喜爱追捧。

最为个性也最受欢迎的角色是谢尔顿，他是加州理工大学的理论物理学家，少年天才，拥有超常的记忆力，智商高达187，15岁就获得了多个博士学位。然而，智力过高的谢尔顿却情商不足，患有情绪认知障碍，习惯于显摆他的超群智商，不理解他人的幽默和讽刺，不善社交，不近人情，以致他的生活中仅有莱纳德一个朋友。与此同时，他做事严谨，有强迫症，生活中精细到吹毛求疵的地步。该人物似乎在日常生活中十分不讨喜，但在情景喜剧中却构成了诸多笑点，成为观众最爱的角色。他最为标志的动作是特殊的敲门方式，一定要敲三下，重复三遍对方名字，即使门被提前打开，他也要最终完成自己的三遍动作，才能继续下一件事。

谢尔顿会通过距离、温度、高度等物理因素，解释自己选择沙发专属座位的理由，"这种使用专业术语来解释个人生活习惯的问题，有种'大材小用'之感。然而，就是这种专业术语的生活化给观众带来的强烈的理解冲击，打破了普通人的惯常思维，从而博取观众一笑也就

在情理之中了"。① 人物的可爱与可气,形成强烈反差,常常令剧中角色和剧外观众一起哭笑不得。他最奇怪的个性特点,却被他的朋友们包容理解,并用专属他的特殊方式与其建立正常的情感关系,每每成为温馨动人的友情瞬间,感动着电视观众。

正如谢尔顿既是科学家又是"低能儿",既是天才又是"白痴",既刻薄又可爱,既口无遮拦又一语中的反差式的矛盾角色设定,其他主要人物的性格也建立在这种反差性格的基础之上,如莱纳德是一个书呆子形象,却陷入美女邻居的一见钟情,自诩风流倜傥的花花公子霍华德却用着猥琐甚至恶心的方式追求女孩,导致女性对他敬而远之。作为喜剧人物,他们的优点却成为被讽刺的对象,然而性格和他们研究领域的巨大反差,也意外获得了观众的喜爱甚至崇拜,其中最为典型的是谢尔顿的理性主义,他让观众看到了理性主义生活的优势,不仅形成幽默感,更让大众接受了科学理性用于生活的一面。

谢尔顿常常不顾及别人情绪和颜面的率真话语,也时不时似乎道出了"生活本质"与"人性本质",正是他的"童言无忌"和率真性格,使得一个成年人,一个天才怪胎,成为观众推崇和赞美的"英雄"。所谓大千世界无奇不有,"宽容、友善、真诚"等与人相处的正能量的传输,正是在看似"恶心、卑鄙、刻薄"的人物反讽中得到宣扬。

3. 结构制造笑点——喜剧情节设置

作为一档情景喜剧,《生活大爆炸》在喜剧结构的设置上十分经典。比如第七季第16集,这一集的主题是"改变想法"。片头大家坐在沙发周围吃饭,嘲笑拉杰;中端历经新餐桌事件后,大家都被改变想法;最终众人回归原位,继续嘲笑拉杰什印度式英语发音不准。这种首尾呼应或称"扣题(Call Back)",是喜剧结构中的常用手法,也是整体剧情大结构的笑点承载。

在这一集中,剧情推进和搞笑元素营造的处理方式也围绕反讽手法。譬如佩妮认为莱纳德不该受谢尔顿操控,再次回到公寓后,莱纳德按照佩妮的说法原封不动地对谢尔顿阐述一顿观点表达,事实上莱纳德又受了佩妮的操控,引发笑点;而谢尔顿为了证明自己在恋爱关系中是不受操控的,去艾米公寓和她分手,艾米却在早有准备的情况下假装同意,并操控谢尔顿使他认为他实际上受到了莱纳德的操控,最后谢尔顿在艾米的操控下回到公寓按照艾米的话原原本本控诉了"莱纳德对他的操控",最终选择与艾米同居,暗合了艾米的心意。

如上这样的戏剧反讽,正如悬念大师希区柯克所描绘的图景,让观众所了解到的情况大于舞台或银幕上的角色,角色被蒙在鼓里,等待那一刻的爆发,使全知视角的观众得到情感满足。在这个喜剧片段中,观众知道谁在操控谁,而角色不自知,因而引发了一系列笑料。

① 王涛,郭其桢.论科技英语的幽默表达——以美剧《生活大爆炸》为例[J].西部广播电视,2020(1):76-78.

纵观莱纳德-佩妮和谢尔顿-艾米，这两对主线剧情人物对照式的"操控"相对单薄，而且本以为要摆脱操控对象的操控，却再一次陷入被操控，是喜剧常用的反讽手法，剧集依旧能在反讽中不断推进和营造新的笑点，足见剧作功力。

当然，《生活大爆炸》也常常大开种族玩笑、异国文化玩笑，打破对于人种和异国文化的刻板印象，一方面让国外观众似乎获得某种亲切感，如霍华德在第一季第一集中说中文"洗个痛快澡"营造语言笑点，另一方面也让观众对于剧情中，本国文化的误解、扭曲和歧视等行为进行重新反思，为剧集平添了跨文化的幽默氛围。

看似"枯燥沉闷"的科学在剧情推进中，被处理得富有"生活喜感"，在戏剧反差以及反讽中，创作者们对科技和艺术进行创意性的组合、"陌生化"包装，令观众耳目一新，这些都成为《生活大爆炸》的优势和特色。虽然《生活大爆炸》后期的许多季剧集，因为科学元素的使用无法推陈出新，而将过多笔墨放在男女情感关系的营造上，使得该剧略显虎头蛇尾，失去了原有的风格定位。但总体而言，它是美国为数不多的善始善终的多镜头情景喜剧，每季都保持着超高收视率，且最终季在各位主人公的完满喜剧结局中，观众得到情感的满足。

一个科学家题材的情景喜剧，大量观众听不懂的物理学术语玩笑，却获得了全世界的追捧和热评，其编剧和演员实属难得，而真正值得借鉴的是其独特而反讽的、开放包容的价值内涵——即便"怪胎"也有普通人的一面，即便不平凡的生活也有平凡的一面。

四、拓展思考

1. 情景喜剧中如何塑造喜剧人物？
2. 《生活大爆炸》的剧作结构特点？
3. 《生活大爆炸》对我国情景喜剧创作有何借鉴意义？

第七节 美国电视剧《摩登家庭》

一、课程导入

家庭情景喜剧，几乎伴随每一代人的成长，国内出现过《我爱我家》(1994)《家有儿女》(2005)等作品，20世纪八九十年代，国外也热播过《成长的烦恼》(*Growing Pains*, 1985)《人人都爱雷蒙德》(*Everybody Loves Raymond*, 1996)等，这类情境喜剧很少触及社会和生活中的重大矛盾和冲突，通常以家庭或工作地点等室内为主要场景，强调家庭成员之间的美好温情，在展现家庭温馨的同时，也吸引着大量的观众。2009年，美国ABC电视台推出一档

以伪纪录片形式拍摄的情景喜剧《摩登家庭》,迅速获得大众喜爱,不仅在各大奖项中多次获奖和提名,更蝉联了五届艾美奖最佳剧集,展现了美国当代家庭的喜怒哀乐。

二、剧集信息

导演: 盖尔·曼库索/斯蒂文·莱维坦等

制片: 克里斯托弗·劳伊德/斯蒂芬·勒维坦

编剧: 斯蒂文·莱维坦/克里斯托弗·洛伊德

主演: 泰·布利尔/朱丽·鲍温/艾德·奥尼尔/索菲娅·维加拉等

片长: 21分钟/集

集数: 24集/季,共250集

制片国家/地区: 美国

语言: 英语

播出平台: ABS

首播时间: 2009-09-23(美国时间)

播出状态: 11季已完结

英文名: Modern Family

故事简介:

本剧讲述了三个家庭的故事:第一个是美国传统中产阶级家庭——丈夫在外工作,妻子在家持家,有三个孩子。丈夫费尔·邓菲努力做一个好丈夫、酷爸爸,却常常被孩子看到出糗的样子,妻子克莱尔·邓菲是一位贤惠主妇,决心做一位好母亲,对儿女要求严格,却遭到青春期叛逆的大女儿海莉·邓菲、早熟老成的二女儿艾利克斯·邓菲和傻头傻脑的小儿子卢克·邓菲的三重反击,孩子们屡生事端令父母焦头烂额。

第二个家庭是一对"同志"家庭——由两位男同志组成的家庭。一位是克莱尔·邓菲的弟弟米切尔·普里奇特,身为律师,他理智隐忍,却因"同志"身份与父亲有隔阂。另一位是卡梅伦·塔克,一个过分感性、热心,有时容易小题大做的家庭主男,故事从他们领养了一个越南女儿开始,两个爸爸为女儿操碎了心。

第三个家庭是一对跨国忘年恋家庭——年过半百、富裕的杰·普里奇特娶了一位来自异国哥伦比亚的年轻妻子歌利亚。由于二人年龄相差悬殊,歌利亚几乎可以做杰·普里奇特的女儿,让杰倍感压力。歌利亚对此并不在意,她大大咧咧,与前夫还有一个十岁的儿子,

三人组成了一个家庭。作为继子曼妮·德尔加多正值青春懵懂，对异性颇感兴趣。三个人来自两个国家，文化背景不同，亲子血缘不同，时常碰出火花。

有趣的是以上三个家庭，实际上是一个大家庭，互相有亲戚关系，在他们的小家庭与大家庭的磨合、磕绊、碰撞中，滑稽而温馨地呈现了一出多元文化家庭喜剧性的相处之道。

获奖记录：

第62届艾美奖(2010)喜剧类最佳剧集、最佳编剧、最佳男配角；

第26届美国电视评论家协会奖(2010)喜剧类最佳剧集；

第63届艾美奖(2011)喜剧类最佳剧集、最佳男配角、最佳女配角、最佳导演、最佳剧本；

第17届美国演员工会奖(2011)最佳剧集；

第27届美国电视评论家协会奖(2011)喜剧类最佳剧集；

第1届美国电视评论家选择奖(2011)喜剧类最佳剧集；

第64届艾美奖(2012)喜剧类最佳剧集、最佳导演、最佳女配角、最佳男配角；

第2届美国电视评论家选择奖(2012)喜剧类最佳男配角、最佳女配角；

第65届艾美奖(2013)喜剧类最佳剧集、最佳导演；

第66届艾美奖(2014)喜剧类最佳剧集、最佳男配角、最佳导演。

特色之处：

开创伪纪录片式情景喜剧；

真实温馨感人的家庭关系。

三、剧集赏析

伪纪录片模式下的家庭情景喜剧的创新与突破

荷兰纪录电影大师尤里斯·伊文思曾表示，当代纪录片的趋势是，故事片向纪录片靠拢，纪录片向故事片靠拢。诚如此言，在故事片与纪录片界限日益模糊的今天，以伪纪录片形式创作的作品不仅成为一种独特景观，题材选择也越来越丰富。

伪纪录片，又被称为仿纪录片（Mocumentary），即"戏谑"（mock）和"纪录片"（documentary）两个词的结合，英语中也常表述为"Docufictions""Fake-documentary"或"Fiction Documentary"，它是指用纪录片的手法拍摄一些虚构的剧情，常被归类为一种影片或电视节目类型。"伪纪录片的本质是虚构扮演和混淆真实，是随着影视技术、设备平民化

而崛起的一种社会现象,是社会玩家对影视故事专业生产的揶揄。"①

美剧《摩登家庭》就是一部借用伪纪录片式的拍摄手法进行叙事的家庭情景喜剧。家庭情景喜剧每集故事独立成章,主要人物和情节线索具有连续性,通常以家庭为核心,以家庭内部、庭院以及相关工作学习场景为主要拍摄地点,以家庭成员关系、日常生活的摩擦与和解为主要拍摄内容,表现生活中人与人的真挚情感和家庭中的和睦温馨等内容。《摩登家庭》使用伪纪录片的特殊拍摄手法创造出了独特的喜剧质感与真实感,同时其家庭成员之间的多元文化交织与碰撞、误解与理解,共同构成了全剧所谓"摩登"与爱的核心价值观。

1. 伪纪录片模式下的虚拟真实感

伪纪录片将虚构的故事内容用看似真实的拍纪录片的手法加以包装,用晃动的影像、抖动的镜头、连续的长镜头、变换焦点与景深以及适时的采访对谈,给观众带来强烈的参与感和代入感,令人信以为真。常用的伪纪录片手法拍摄的影视剧,多以惊悚恐怖题材为主,或虚拟传奇人物,在《摩登家庭》之前,家庭情景喜剧这种贴近日常题材的电视剧,伪纪录片还未有尝试。从这个角度而言,《摩登家庭》可谓是一次重大突破,因此也取得了在叙事视角、后期包装、喜剧特色与体验、生活质感与喜感等多方面的创新。

(1) 伪纪录片式的观察视角

通常,传统的情景喜剧拍摄制作采用室内搭景,机位固定,画面稳定。《摩登家庭》对此进行颠覆性突破,不仅采用真实场景,更采用拍纪录片的方式去展现家庭生活中的嬉笑怒骂,有意设置了一位摄影机视角的导演,一边"客观真实"地记录生活,一边使用口述的形式对剧中人物进行模拟访谈。伪纪录片的拍摄方式一方面节约成本,另一方面也形成《摩登家庭》最具特色的视觉造型特点——镜头晃动、跟拍、变换焦距等,使得剧中的本是虚构的家庭生活片段与人物关系,在模拟的客观记录中得到无比真实的表现。故事是虚构的,而叙事视角是客观的、真实的,这种对调了真实与虚构的关系,一度令观众分不清现实与故事,但不可否认,无论故事是否真实,情感却始终真实地打动着观众,这正是编导所追求的美学效果,与许多客观视角拍摄的真人秀节目或纪录片如出一辙。

(2) 无现场观众、去"罐装笑声"

在以往的传统情景喜剧制作中,有一类设置不可或缺——现场观众与"灌装笑声"。"情景喜剧可以算是保留直播时期传统最多的一个电视剧种。直到今天,许多著名的情景喜剧导演和评论家仍然认为:对于电视喜剧来说,最重要的事情就是面对现场观众的直接表

① 黄雅堃,黄匡宇.论《影视报道》的百年"假面"困扰与纾解[J].现代传播,2011(6):9-14.

演。"[①]对现场观众的笑声提前进行录制,并在后期剪辑时插入剧情各个笑点和包袱中,即所谓"罐装笑声",这也成为情景喜剧制作的一大传统。可以说,现场观众或其"罐装笑声"充当着领笑员的角色,使得电视机前观众情不自禁地跟着发笑,一如《生活大爆炸》。

然而在《摩登家庭》中,导演故意不设置现场观众,也没有所谓的"罐装笑声",在其伪纪录片拍摄手法的艺术创作指导下,只有非直播,无观众,无笑声,才能完成其纪录片式的"真实感",这一突破似乎与以往的情景喜剧制作背道而驰,但并未因此失去观众的笑声,反而将许多冷幽默和肢体幽默处理得天衣无缝,一如回归传统高明的英式幽默。

(3) 体验与间离营造喜剧效果

与现场笑声截然相反,演员在虚拟的口述与访谈中完成了与现场观众相似的情感传递——或相互评论,或相互嘲讽,或暖心安慰,而这也是伪纪录片的拍摄手法在此剧中运用最为巧妙的一点。以往情景喜剧想要营造剧情的真实感,必须加强观众和演员的体验感,远离间离效果,令观众融入剧情设定的情境,但此时喜剧效果就会大打折扣;而想要塑造喜剧的"扮演"喜感,常常使用间离效果,跳出剧情,如刻意使用第二人称,让演员对着镜头说话,评论自己的演出,帮助观众区分现实,区分演员自己与角色之间的差异,离开入戏的体验感,从而引发笑点。

《摩登家庭》的巧妙创新在于,使用了伪纪录片手法的同时,一举解决了上述两类问题,使得全片的笑点塑造游离于体验与间离效果之间。一方面用拍纪录片的方式,观察的视角客观记录角色们的家庭生活片段,使其"体验"生活,在生活当下做出惊讶的反应、夸张的肢体动作;另一方面,在模拟口述访谈中,让角色对着镜头前的观众,评价自己的"表演"举动,作出看似真实的合理解释。这就造成两方面的喜剧效果,一是角色对已发生的事情佯装解释,比如对刚才发生在自己身上的糗事进行辩解或承认自己的不堪,形成新一番笑点;二是角色有意虚构现实,自我吹嘘甚至撒谎,比如费尔在面对大女儿的男朋友时,表现出不友好的举动,被妻子有意提醒,费尔和他的岳父也是关系很糟,费尔在模拟采访中反驳说他们关系非常融洽,亲密无间,岳父非常喜欢自己,转眼到费尔与岳父真正相处的时候,观众看到的是与费尔吹嘘的内容截然相反,费尔被整蛊得糗态百出。因此,正是有赖伪纪录片的形式,仰仗于体验与间离的双重塑造,观众在演员扮演角色的自我吹嘘中,在说一套做一套的"谎言"中,在混淆真实和虚构的反差中会心一笑,这种不断挖掘笑料的方式也形成本剧独有的喜剧效果。

① 苗棣.美国电视剧[M].北京:北京广播学院出版社,1999:91.

2. 多元文化交织与包容的摩登价值观

《摩登家庭》取材于当代美国中产阶级家庭，一组老夫少妻异国组合，一组男男"同志"家庭，一组普通中产家庭，以群戏的方式展开故事，三组家庭又构成一个大家庭，这个大家庭中各个文化交织碰撞，每一集都包含来自异国文化的、再婚家庭的、同性文化的、普通夫妻的、父母子女的种种矛盾冲突，最终也都会被完美化解。上述内容都在这个大家庭的相互包容、相互理解中完成，家庭成员间的爱与包容又是美国社会的宽容和爱的反射，传递着当代美国家庭中的个人价值、家庭观、婚姻观等内容，反映着当代美国社会的多元文化。

（1）独立个体价值

作为家庭成员的个人，他们彼此独立，相互尊重，比如在普通的家庭中，丈夫费尔想要和处于青春期的大女儿像朋友一样相处、谈心，尊重女儿的想法，使其理解母亲的决定，而母亲虽然反对女儿突然交往的男朋友，却也大方地请对方来家里一起吃饭。个人主义一直是美国文化的核心，每一位家庭成员都拥有独立思考能力，拥有主见，也不会因为他人的期盼和评价而改变自己。比如二女儿总被大女儿嘲笑是没有朋友的可怜的书呆子，大女儿也被二女儿看作愚蠢的花瓶，两人在相互质疑中生活，沟通方式直接而刻薄。事实上，二女儿只穿裤子、从不穿裙子就是为了想要向父母和他人证明自己的独特性。"同志"家庭中的两位奶爸，决定结合组成家庭，领养孩子，同样是在追求自我个性。克莱尔明明有一个富翁老爸，却并不依赖他的财富，与相对没钱的费尔一同经营夫妻生活，正是这种独立、自由和个人价值的彰显，使得她在家庭中得到尊重，上述都成为美国个人主义和个体价值的极大体现。

（2）多重家庭身份

家庭是社会最基本的单位，人们在家庭生活中相互合作，培养同情心，建立亲密关系。在《摩登家庭》中，有意思的点在于，三个小家庭所组成的大家庭中，家庭成员的身份是多重的，杰在他的再婚家庭中，是父亲，在大家族中又是爷爷，年龄问题让他遭人非议，比如在孩子学校打架被叫家长，到学校一看是自己的儿子和孙子打架，双方父母本来就属于一个家庭；费尔在他的小家庭中是父亲，严厉甚至苛刻地对待自己女儿的男朋友，在大家族中他又成了别人的女婿，被老丈人严厉甚至苛刻地对待着，毫无威严；克莱尔对女儿管教严厉，是因为自己就是在反叛母亲的过程中有过很多荒唐恋爱经历，她不希望女儿重蹈覆辙，她既要面对自己的女儿，又要面对自己一个"过来人"的女儿身份。

《摩登家庭》的宣传标语是"一个开心的大家庭"（A big happy Family），正是包含与被包含的家庭关系，每一个家庭成员身份的多重性，不仅为剧情增添了喜剧桥段，更是在复杂和可对照的身份中，达成彼此理解、认同与尊重。

(3) 多元美国文化

正如《摩登家庭》第一季的开篇,米切尔在收养越南女儿回国的飞机上,对着众人说:"爱不分种族、信仰和性别!"实际上这正是整个剧集所呈现的价值观,也是美国多元文化之所以存在的基础——爱不分种族,不分年龄,不分国别,不分性别,不分金钱。

三组家庭的奇妙婚姻组合,正是美国社会多元文化交汇的浓缩,平等与爱是美国的主流价值观,在剧中也成为了摩登家庭之所以"摩登"的缘由,不论个人,不论出身,不论性别,不论贵贱,就是在这样"摩登"的婚姻观、家庭观、个人观中,在多元文化的碰撞交流中,角色与观众最终都收获了爱。

四、拓展思考

1. 伪纪录片模式进行故事片创作的优劣?
2. 试分析《摩登家庭》里的喜剧笑点是如何塑造的?

第八节 美国电视剧《权力的游戏》

一、课程导入

2011年,美国HBO电视网推出了有史以来第一部真正意义上的史诗奇幻战争剧《权力的游戏》,单集制作费用高达600万美元,到第六季,单集制作费用已达到1 000万美元,到了第八季,单集成本高到1 500万美元,一季的制作费用动辄上亿,不可谓不是大制作。这部奇幻战争史诗,从2011年开播至今,包揽众多电视剧奖项,成为美国艾美奖史上拿奖最多的剧集,收视也从第一季的平淡无奇,到第二季结尾突然火箭式上升,再到第五、六、七季收获全球数以百万计的粉丝,第七季结局创造一集1 740万的首日播放量。这部神剧成为横跨小说、电视剧、电影、游戏、音乐会等多个媒介的最强IP,合作广告、营销、衍生物也渗透到了人们生活的方方面面。

二、剧集信息

导演: 艾伦·泰勒/D·B·威斯/马克·米罗等
制片: 大卫·贝尼奥夫/D·B·威斯/卡萝琳·施特劳斯等
编剧: 乔治·雷蒙德·理查德·马丁/戴维·贝尼奥夫/D·B·威斯等
主演: 基特·哈灵顿/艾米莉亚·克拉克/彼特·丁拉基/琳娜·海蒂等

片长：60 分钟左右/集

集数：10 集/季，共 73 集

制片国家/地区：美国

语言：英语

播出平台：HBO 电视网

首播时间：2011-04-17(美国时间)

播出状态：8 季已完结

英文名：Game of Thrones

故事简介：

《权力的游戏》作为一部中世纪战争史诗题材的电视剧，改编自美国作家乔治·R·R·马丁的奇幻小说《冰与火之歌》(A Song of Ice and Fire, 1996)，剧名取自小说第一卷的名字。故事发生在一个架空的世界中，维斯特洛大陆上生活着七大王国，那里的季节只有夏天和冬天，鲜明对立，轮回更替，持续时间或长或短，如同人一生当中的快乐和苦痛。故事之初，维斯特洛北部区域的凛冬冰雪逐渐靠近，"国王之手"神秘去世，铁王座的领导者空缺，导致七大王国、九大家族开始了一番王权争斗，战争爆发，每个王者都不择手段筹谋胜利，然而所有人彼此对抗之时，伴随凛冬到来，一个原本绝种几千年的古老"死亡"生物，酝酿着一举拿下七大王国……

获奖记录：

第 63 届艾美奖(2011)其他和技术论奖项-最佳片头设计、剧情类剧集最佳男配角；

第 64 届艾美奖(2012)其他和技术类奖项-单镜头剧集最佳艺术指导、剧集类最佳服装、喜剧/剧情类剧集最佳混音、系列剧最佳音效、单镜头系列剧最佳化妆(非特效)；

第 69 届美国金球奖(2012)电视类-最佳男配角；

第 66 届英国电影和电视艺术学院奖(2013)电视奖-观众奖(电视类)；

第 65 届艾美奖(2013)最佳视觉效果、单镜头系列剧最佳化妆(非特效)；

第 29 届美国电视评论家协会奖(2013)剧情类最佳成就；

第 66 届艾美奖(2014)幻想系类杰出导演奖；

第 67 届艾美奖(2015)剧情类最佳剧集；

第 22 届上海电视节(2016)最佳海外电视长剧奖；

第 22 届美国演员工会奖(2016)剧情/喜剧类剧集最佳动作群戏;

2016 年化妆发型师工会奖(2016)电视类最佳年代戏化妆、最佳年代戏发型设计;

第 23 届美国演员工会奖(2017)剧情/喜剧类剧集最佳动作群戏;

第 7 届美国电视评论家选择奖(2017)剧情类剧集最佳剧集;

第 70 届艾美奖(2018)剧情类最佳剧集、最佳男配角;

第 71 届艾美奖(2019)电视类-剧情类最佳剧集、最佳男配角;

2019 创意艾美奖(2019)视觉效果、非假体化妆、选角、喜剧/剧情类最佳音响剪辑、奇幻/科幻类最佳服装设计;

第 45 届土星奖(2019)最佳奇幻剧集、最佳女主角、最佳男配角、最佳年轻演员;

第 70 届美国剪辑师工会奖(2020)无广告剧情类剧集最佳剪辑。

特色之处:

去主角光环,悲欢离合看透命运终局;

走绝境之路,动荡世界觅得人生意义。

三、剧集赏析

历经史诗奇幻战争,目睹乱世众人群像

这是一个乱世的史诗,一个个性格截然不同却有着深刻命运联系的众人群像,生活在动荡多变的世界,它宏大的世界观、牵动人心的剧情线、鲜活生动的人物、悲观绝望的宿命,堪称精良的大制作,一切不足以形容这部播出八年,拿下包括艾美奖在内的几十座奖杯的美国电视剧。其最具看点之处,在于剧情走向跌宕起伏,厄运突如其来,死神悄然而至,在一场场关于权力的斗争游戏中,主人公被去光环化,每个人负重前行,努力挣脱命运枷锁,却又不得不向它低头。

1. 正义之殇,去主人公光环

"凡人皆有一死",剧中角色如是说。《权力的游戏》最富有魅力也最折磨剧迷的地方,就是让剧中看似主人公一般塑造的英雄人物,死于混乱,死于荒野,死于不明不白。但凡象征正义、忠诚、勇敢、善良等优良品质的化身,皆潦草收场,去印证那句"凡人皆有一死"。

传统剧中,主人公所带的主角光环,即便被击败被放逐,跌入谷底,在总是在关键时刻力挽狂澜,成就英雄霸业。观众带着这样的先验预期,认定剧中付诸笔墨大书特书的第一主人公后,希冀看着正义战胜邪恶的圆满故事,即便英雄被迫走上刑场,也等待着从电影语言诞

生之初就存在的"最后一分钟营救"。

然而就在这样的情形下,《权力的游戏》的主人公却频频惨遭不测,突然被命运扼住喉咙,生命戛然而止,没有留下多余一句。比如第一季中的北境公爵艾德·史塔克,也称"狼王",他是优秀的领导,公认的好丈夫、好父亲,他的正直勇敢令人钦佩,当观众还等待着有人劫持法场时,他却在两个女儿的目光中人头落地。

凡主角必遭遇不测似乎成了本剧的铁律,那些骁勇善战的、攻无不克之勇士,皆成了遭遇暗算的正义之殇,一如罗伯·史塔克,也称"少狼主",他继承了父亲恪守荣誉、为人忠诚、秉持正义的性格,也肩负为父报仇的使命,一路披荆斩棘,却在他人的婚礼上被血洗全军,自己也不幸被害;一如琼恩·雪诺,他作为"狼王"的私生子,被迫远离家族,被放逐在长城做守夜人已经极其不幸,一般的剧作中,逆境成长,必成大器,面临困境后终成英雄或王者,这样的情节似乎是主角"标配",却也在忍辱负重,在战争中溃不成军地带领残军回归本营后,被意外地给予"惊喜"——被同伴用匕首刺死,每人一刀。

可见,正是这种去主人公光环、颠覆常规剧情的情节走向,才超出了观众的预判经验,使得看惯了好莱坞经典剧情的观众一边大跌眼镜痛哭流涕,一边感慨世事无常,似乎这才是人生的真实面貌——如此荒诞不经,躲不过宿命追寻,也道出了权力游戏的真相。

2. POV 视点,多线叙事中的众人群像

POV,即视点(Point of View)英文首字母的缩写,在小说《冰与火之歌》中,这是一种故事叙事的写作手法,决定着从哪个人物的视点来讲述故事,因此形成了众多 POV 人物。在小说中,作者马丁采用严格的第三人称叙事,但每个不同章节,读者可追随一个特定人物的想法和动机去感受在他身上的故事,看他眼中的世界。伴随故事的一步步推进,读者在不同人物的不同视角中,从各个方面领略和理解整个故事的全貌。

很显然,电视剧《权力的游戏》将小说中的散点叙事做足、做精,并进行了多线索交织,多主人公并行,每一集跟随不同人物视点,不仅承袭着去主人公化的叙事风格,更重要的是,将每一个角色都塑造得丰满且富有魅力,展现了这个充斥着战乱纷争的宏大世界,以及战乱中为求生活与权力的复杂众人群像。譬如,兰尼斯特家族的两兄弟,哥哥英俊潇洒,理论上应是英雄的形象,却在剧中成为一个十足的坏人——背信弃义,对国王不忠,与姐姐乱伦,但又在关键时刻独自御敌,具有十足的骑士精神;弟弟是个侏儒,人称"小恶魔",从妓院里出场,形象猥琐,性格也贪恋美色,胆小懦弱,但却饱读诗书,聪明机智,富有谋略。

与之相似的是,在以往战争题材的常规剧情叙事中,英雄群像由男性塑造,女性仅仅处于陪衬或"被凝视"的地位,不可独立担纲英雄,然而《权力的游戏》却冲破了这种性别区分和

障碍,女性不仅参与剧情、推动剧情,甚至成为引领剧情的主线人物,如龙母的浴血重生、解放奴隶、组建军队;如艾莉亚的隐忍复仇计划,最终手刃仇敌。正是角色的多面性、复杂性、创新性塑造,才使得人物性格饱满的同时,超出了一般观众预期,在POV的视点中,故事的可看性变得极强,叙事线索也更为精彩复杂,形成了战乱纷争中的不分样貌、不分性别、不分种族的英雄群像。

3. 实景搭建,群演共创的场景奇观

《权力的游戏》虽然是架空的时代背景,但选用了中世纪的风格与人物外形服装,制作考究,从取景、服装、化妆,到拍摄、剪辑,再到后期特效,《权力的游戏》营造了真实、自然、精致近乎完美的一个中古时代剧,呈现了群雄乱斗,王位角逐的宏大与惨烈,全系列视听语言风格突出,场景搭建逼真细致,堪称奇迹。

尤以第五季、第六季的超高规模创作令人称奇,不仅全尺寸地复制了14世纪的战舰等史上著名战争道具,更是调用超过600名工作人员,500名临时演员,160吨碎石,70匹马和25名特技演员,历时25天拍摄了一场气势恢弘的战争场面。不仅在实景搭建上颇费功夫,也在视觉特效的后期制作中力求细致精美。此外,演员服装、造型也偏向中世纪,并借鉴古希腊、古埃及、古印度的元素,堪称一部"行走的时尚说明书"[①]。

总之,《权力的游戏》用跌宕起伏的情节、出乎意料的角色命运、复杂饱满的人物形象、恢弘庞大的战争场景奇观,为我们营造了一个看似虚构,实则处处展现真实人生的精彩绝伦的故事,不只是尺度之大令人咂舌,写实笔墨令人惊叹,更在从未成功过的奇幻电视剧创作中突围而出,创造了一个属于时代的美剧神话。

四、拓展思考

1.《权力的游戏》作为一部魔幻剧,为何能够实现跨文化传播?
2.《权力的游戏》对以往经典剧作的沿袭与突破在哪里?

第九节 英国电视剧《黑镜》

一、课程导入

英国电视剧一向以题材大胆前卫、情节紧凑跌宕、人物戏剧化的夸张阴郁著称,《黑镜》亦不例外,这部题材特殊的多季系列迷你电视剧,由英国电视四频道与美国奈飞(Netflix)公

① 孔冰欣.权游启示录:成也戏多,败也戏多[N].新民周刊,2019(21):64-69.

司先后联合编剧大师查理·布洛克制作,以科幻、惊悚、悬疑、黑色喜剧为类型。剧情围绕媒介、科学技术与人类之间的现代性危机展开。2011年一经开播,便迅速获得欧美影评人的高度评价,剧集短小,每季仅有3到6集,却每每脑洞大开,加之制作水准精良,故事情节跌宕,因此成为谈及英剧不可不说的一部佳作。

二、剧集信息

导演:奥托·巴瑟斯特/尤洛思·林/布莱恩·威尔士等

制片:查理·布洛克等

编剧:查理·布洛克/杰西·阿姆斯特朗/康妮·胡可等

主演:丹尼尔·卡卢亚/托比·凯贝尔/海莉·阿特维尔/杰西卡·布朗·芬德利/丹尼尔·里格比/乔·汉姆/拉菲·斯波/琳赛·邓肯/帕特里克·肯尼迪/朱莉亚·戴维斯/多姆纳尔·格里森等

片长:60或90分钟/集

集数:3—6集/季,共21集

制片国家/地区:英国

语言:英语

播出平台:英国电视4台、奈飞网站平台(Netflix)

首播时间:2011-12-4(英国时间)

播出状态:5季已完结

英文名:Black Mirror

故事简介:

《黑镜》每一季由3到6个迷你剧构成,每一集是独立的科幻故事,不同演员、不同背景,彼此互不联系,但都构建于现代科技语境下,服务于同一个大主题——现代科技在发展中改变了未来人类的生活状态。《黑镜》向观众展现了一个个残酷而现实的未来世界,展现了一个个当代科技对人性的利用、重构与破坏的故事。

获奖记录:

第69届艾美奖(2017)迷你剧/电视电影最佳电视电影、剧情类特别节目最佳编剧;

第70届艾美奖(2018)迷你剧/电视电影最佳电视电影、剧情类特别节目最佳编剧;

第29届美国制片人工会奖(2018)最佳电视长片制片人奖;

第22届美国艺术指导工会奖(2018)电视奖 最佳电视电影/限制剧艺术指导;

第54届美国声音效果协会奖(2018)电视电影/迷你剧最佳音效。

特色之处：

科技是把双刃剑，改变了生活，也改变了你；

它提供了便利，也毁灭了你。

三、剧集赏析

来自深渊的凝望：一场科技的未来宣言与人性反思

科技改变了生活，改变了世界，改变了你，但是，这个世界会变好吗？这是英国迷你剧《黑镜》中每一个独立成篇的剧集所想要探讨的问题。镜子本是用来反观自我，反射这个世界，当每个家庭、每个人、每个手掌中拿着的这面镜子，镜子本身不再色彩斑斓地投射着自己与他人的生活，而如同深渊一样漆黑邪恶地凝望着你，未来何等不可想象。科技就如同这面魔镜，告诉你也告诫你，什么是未来的样子。今天的你，仍有选择权的你，该如何面对生活，面对自我？如何摆脱科技的负面枷锁？又该如何找回那本属于我们的，现已遗失或正在失去的珍贵的人性——善、正义和爱。

《黑镜》在一个个用高超精良的视听语言构建和非凡想象力所打造的未来故事中，借助奇观场景和悲观的人性恶主题阐述，向观众讲述了一个个关于未来科技的黑色故事与讽刺寓言。

1. 场景想象：科技时代的未来奇观

作为科幻类电视剧，从来没有一部剧如同《黑镜》一般将未来生活讲述得如此合理，如此近在咫尺，它为观众描绘了一个因科技而改变的世界，也为观众提供了一幅幅来自未来科技时代的想象奇观。

比如第一季第1集为我们提供了一个被无孔不入的媒介操控的社会图景，消息随意传播，媒介评论与民意压迫于人，即便最高权力象征的英国首相也被迫屈辱就范，为救出公主，满足劫匪要求而当众与猪交媾，然而当一切被揭穿是愚弄后，大众媒介的眼光由兴奋转为麻木，一年后，看似一切如常，只有首相知道他的私人生活从此天翻地覆，由此讽刺了媒介权力与乌合之众。

第一季第2集为观众提供了这样一幅画面，未来世界人们每人居住在一个充满荧光屏的

小格子间内,在这个高智能和虚拟化的时代,人们通过虚拟网络隔着荧屏交流,日复一日地骑行车赚取虚拟消费点数。男主人公被一个纯净的女孩歌声打动,并鼓励她参加真人秀选拔,结果却使得女孩迷失和麻痹在娱乐圈的权力操控中,沦为艳星。男主人公企图走入真人秀舞台改变和报复世界,却无奈也被"规劝"。

第一季第3集,未来世界人人可以在耳后植入记忆芯片,存储记忆,也可随时翻阅记忆或删除记忆。多疑的男主人公不仅面临当众调出自己的记忆供众人评判,毫无隐私可言,还怀疑妻子和前男友有瓜葛,于是他如同侦探一般回放自己的记忆画面对妻子进行质问,并在翻看了妻子的记忆后,终于找到了妻子不忠的证据,一手毁了家庭,自己也陷入绝望崩溃边缘。

从第一季的图景勾勒中,我们看到这样一个被科技控制、被科技扭曲的未来世界,一个充满社交工具的世界,一个到处充斥着偷窥视角的被虚拟荧屏控制的世界,这个世界中,科技奇观被无限放大,人们却只能在科技的深渊中悲情回望,在极具讽刺意味的剧情突变中,迎来的只有道德的沦丧与人性的泯灭。

2. 主题迷思:科技异化的人性反思

被科技放大的人性,丑陋一面会更加刺眼,这是《黑镜》系列的中心主题。人性的黑暗面在科技的发展进步中被无限放大,究竟是科技异化还是使用科技的人异化,成为《黑镜》的中心辩题。剧中盯着荧幕观看的主人公,坐在观众席上的观众,那些冷漠、麻木的如同鲁迅笔下的"看客",是剧中人,是剧中的客观视角,也是如坐在镜子一般的荧屏前的每一位观众。

第二季第2集《白熊》(*White Bear*,2013)的故事,恰如以上主题的真实映射——女主人公一觉醒来丧失记忆,被所有人用手机拍摄、拿枪追杀,原来一切是一个名叫白熊公园的组织专门为她设计的一场审判游戏,她脑海中的丈夫和女儿,原来是她的男友残忍虐杀一个无辜女孩时,她在一旁用相机拍摄下来的素材。首恶男友在审判期间死去,白熊组织把女主角放到这样一个"正义法庭"的表演秀节目中,让她每天亲身体验一次作为猎物被旁观者无视和围观的持续猎杀过程,从而惩罚她的内心,让她感受那个无辜被害女孩的无助与恐惧,而周围录像的游客观众,就和当初的她一样,是旁观者也是帮凶。那么,坐在电视机前的作为看客的你呢?

再如第三季第1集,女主人公生活在一个依靠人与人之间相互评分的世界,评分高的人社会地位就高,属于上层阶层也享受较好的社会资源和便利,每个人的分数决定了他们能够过上什么样的生活,而当评分低于1分就会被监禁和剥夺评分功能。女主人公因为换房需求,需要使自己的分数高于4.5分,她需要找比她评分高的人帮她提高分数,于是带上生活的面具,练习微笑,博取好感,却在一连串的意外中,诸事不顺评分连降,也看到人们的虚伪、伪

善和丑陋的面貌,最终她被监禁,不再能够看到评分也不能打分,却仿佛获得了真正的自由和肆意的生活。这集剧情看似描绘的是虚拟世界,实际却暗示我们现有生活与剧中如出一辙,这个世界以财富、身份、工作、人缘等外物对人类进行阶级划分,正如数值化的评分系统一样。为了获取财富、名利、地位,每个人不得不抛弃真诚,不择手段,学会虚伪的微笑。

讲述未来故事讽刺当代,正是所谓的《黑镜》预言,一窥人性,也发人深思。想象中的科幻场景提供给人们一个看似自由、美好、便利的高级世界,实质却最终滑向黑暗、麻木、被想象中的正义左右的悲剧结局。《黑镜》中每一集都无比真实地诉说着这样一个未来预言:如果现在的世界不加节制地利用科技、媒介、技术,那么人类也终将在科技中迷失、异化、变态,未经审视的人生是不值得渡过的,不要以科技去衡量人性的底线。

从前的我们敬畏自然,也尝到了无限制掠夺自然资源的恶果——来自大自然的惩罚;如今我们创造科技,也看到科技无限进步改变世界面貌的悲剧——来自科技放大后的人性之恶。正是在一个个现代或未来寓言中,《黑镜》警示人类、告诫人类,其剧情和创意起于科幻场景,却落于人性反思,将人与科技的关系赤裸裸地通过荧屏反射出来。它是来自未来的一面想象中的镜子,映射现在,讽刺当下,一面如同深渊或黑洞的"黑镜",非但能照亮未来之路,也能警醒处于黑暗中的我们自己。

四、拓展思考

1. 科幻片对人性反映的历史渊源及未来趋势如何?
2. 以《黑镜》为例,谈谈国外科幻片给我国科幻片创作带来了哪些启示?

第十节 英国电视剧《神探夏洛克》

一、课程导入

老壶装新酒是影视剧制作中常常使用的方法。诚然,选取一个耳熟能详的大IP,似乎有机遇又存在风险,但在这个崇尚"颠覆"的时代,对经典的一次次颠覆式改编也已经成为一个艰难挑战。或许已经有了前期受众基础,经典改编并不乏关注,而风险在于面对已有较高期待和先入为主的观念的观众,如何既做出新意又不会使大众的超预期心理落空。

《神探夏洛克》不可不谓是改编电视剧的典范,它不仅在众多福尔摩斯影视剧中脱颖而出,在保留原著精髓的基础上,为自己贴上鲜明特色的个性标签,还加入了诸多现代科技元素,更在演员表演、场景布置、原创音乐和剧集风格化上大下功夫,一举拿下英国电影和电视

艺术学院电视奖的10个奖项和艾美奖7个大奖与21项提名,同时,在超过200个国家和地区播出,获得了全球观众的极高评价与口碑,第三季第一集收视率高达33.8%,刷新了英国自2001年来的收视纪录。

二、剧集信息

导演：保罗·麦奎根/尤洛斯·林/托比·海恩斯/杰里米·洛夫林等

制片：苏·维特/马克·加蒂斯/史蒂文·莫法特等

编剧：史蒂文·莫法特/马克·加蒂斯/斯蒂芬·汤普森等

主演：本尼迪克特·康伯巴奇/马丁·弗瑞曼等

片长：约90分钟/集

集数：3集/季,共13集

制片国家/地区：英国

语言：英语

播出平台：BBC

首播时间：2010-07-25(英国时间)

播出状态：4季已完结

英文名：Sherlock

故事简介：

《神探夏洛克》改编自柯南·道尔的侦探小说《福尔摩斯探案集》,剧版将原著的时代背景从19世纪大英帝国国势鼎盛时期搬到了繁华喧嚣的21世纪,讲述了以"顾问侦探"为职业同时也是时尚潮人的夏洛克·福尔摩斯和他的伙伴约翰·H·华生所遇到的一系列危险吊诡又非比寻常的冒险破案历险。

获奖记录：

第3届英国罪案惊悚奖(2010)最佳男主角、最佳电视剧集;

第64届英国电影和电视艺术学院奖(2011)电视奖-最佳剧集、最佳剪辑、最佳男配角;

第35届英国传播记者协会奖(2011)最佳男主角;

第2届英国电视选择奖(2011)最佳新剧;

英国皇家电视协会奖(2011)最佳原创音乐、最佳视效、最佳剪辑;

皮博迪奖(2011)粉色的研究；

第65届英国电影和电视艺术学院奖(2012)电视奖-最佳编剧、最佳剪辑、最佳男配角、最佳音效；

第5届英国罪案惊悚奖(2012)最佳男配角、最佳男主角、最佳电视剧集；

第3届英国电视选择奖(2012)最佳男演员、最佳剧集；

第17届金卫星奖(2012)迷你剧/电视电影类最佳男主角；

第2届美国电视评论家选择奖(2012)迷你剧/电影电视类最佳男主角、最佳迷你剧/电影电视；

伦敦南岸区天空艺术奖(2012)最佳剧集；

第70届金球奖(2013)迷你剧/电视电影类最佳男演员；

第37届英国传播记者协会奖(2013)最佳男主角；

英国皇家电视协会奖(2013)最佳编剧、最佳剧集；

埃德加·爱伦·坡奖(2013)最佳电视剧集；

第10届爱尔兰电影电视奖(2013)电视类最佳男配角；

第66届艾美奖(2014)迷你剧/电影电视类最佳剪辑最佳音效、最佳男主角、最佳男配角、最佳编剧、最佳原创音乐、最佳摄影；

第19届英国国家电视奖(2014)最佳电视侦探；

第5届英国电视选择奖(2014)最佳剧集、最佳男演员；

第7届英国罪案惊悚奖(2014)最佳女配角；

第68届英国电影和电视艺术学院奖(2015)电视奖-观众选择奖、最佳剪辑、最佳音效；

德国木星奖(2015)最佳国际电视剧。

特色之处：

创意化的改编策略，个性化的人物特征，风格化的视听塑造。

三、剧集赏析

《神探夏洛克》的惊爆改编与后现代"实验"

侦探片，最早取材于欧美盛行的侦探小说，通常围绕侦探人物对刑事案件的侦破推理过程展开故事，以曲折离奇的情节和强烈的悬念取胜。在影视剧的一百年多年历史中，福尔摩斯这一侦探形象先后被近百位影人饰演诠释过，福尔摩斯系列故事改编而成的影视作品更

是不胜枚举。

在众多福尔摩斯系列影视作品中,《神探夏洛克》并未追求完全遵循原著的人物设定和故事情节,而是极尽所能地在延续原著内核精神的基础上,创造改编奇迹。得益于此,《神探夏洛克》不仅没有淹没在福尔摩斯系列作品的洪流之中,或因过于炫技而为人诟病,反而由于其独特而另类的改编原则、快速而幽默的叙事模式以及艺术化的视听风格,一经播出就风靡全球,成为新编福尔摩斯剧的标杆之作。

《神探夏洛克》每季仅有3集,讲述3个故事,无法做到穷举书中的众多案件,也不可能将整部小说的故事内容搬上影像屏幕中。因此,主创们如何巧妙地对原著故事进行解构,重新排列组合,将最经典、精华的内核部分进行提取和创新,显得尤为重要。

1. 与时俱进的现代化破案手段转换

诚如《神探夏洛克》编剧所言,福尔摩斯系列难以言喻的魅力之一,在于其不可思议的现代性——在原著的那个时代,福尔摩斯就凭借他超前的智慧,利用当时几乎很难为人知晓的科学知识,解决了一个又一个难解的谜案。这次BBC改编版的成功,再次证明了一个道理:真正伟大的作品永远有着随时间增长的内在魅力。经典作品的每一次改编并非简单还原,而是更加丰富了原著的形象,鼓励人们在新的时代进行新的理解认知。

《神探夏洛克》将故事背景搬到了21世纪,意味着大量的故事情节、细节、破案手段等都要更新换代。基于此,编剧们充分发挥了创造性与想象力,不仅汲取原著精华,处处充满了对原著的暗示和致敬,同时又将细节进行现代化处理,呈现出与时俱进的时代魅力。

如第一季第1集《粉色的研究》(A Study in Pink,2010),改编自原著的长篇探案集《血字的研究》(A Study in Scarlet,1887),同样是两个主人公相遇,尽管凶手的杀人动机略有改变,但谋杀手段大抵相同,赌徒一般的凶手用两只看似一模一样的装着药丸的瓶子让被害人选择,其中一只是有毒的药丸,而凶手之所以这么做也是因为自己身患绝症命不久矣。由此可见,新版《神探夏洛克》保留了原著的基本情节线索,而细节的改变在于"城市中最不起眼又遍布各个角落,无论去哪儿都不招人怀疑的人",由原著中的马车车夫改为出租车司机。

剧中诸如此类的现代化呈现处处皆有:对华生怀表主人的推理改成了对他所用手机的推理;华生关于福尔摩斯探案的描写,从公开发表的小说,变成了网络博客的写作;犯人常用的电报、信件等联络方式,改为了手机短信的即时联络;福尔摩斯随身携带的放大镜,变成了小型可抽拉的迷你卡片凸透镜;福尔摩斯遍布伦敦的线索提供者——卖报童,变成了强大的流浪汉军团……正是在此类充满时代气息、与时俱进的破案手段的重置过程中,观众的兴趣点——无论是真正的原著书迷所能感受到的"互文性"快感,还是一页书纸也未翻看的观众

所能领略的科技元素刺激,都为《神探夏洛克》带来前所未有、超乎寻常的创新,使其成为引人瞩目的影视剧焦点。

2. 多维重构的人物形象与关系设置

人物形象是影像作品的灵魂,与原著中中年主人公形象有所区别,追逐时尚感的21世纪夏洛克·福尔摩斯更为年轻,瘦高且冷峻的外形下掩藏不住灵动、鲜活与雄性荷尔蒙。夏洛克在原著中标志性的烟斗不见了,取而代之的是贴在手臂的尼古丁贴片;经典的猎鹿帽也变成了一头极有特色的卷发(猎鹿帽甚至在第二季第二集才开始出现,还被福尔摩斯所厌恶,吐槽两边帽檐的奇怪和令人难堪),"卷福"的中文昵称因此得来;立领大衣与围巾也是英伦绅士的标配,在都市感极强的现代伦敦呈现出与众不同的格调。

如果说在原著中,福尔摩斯最令人感到惊异之处在于其先知般的行动,那么《神探夏洛克》中,福尔摩斯则一改沉默寡言,成为敏锐观察力与高速表达力的结合体。主人公性格的小缺陷被不断曝光,优劣并存的品质被持续刻画:他的高傲气质,等待被表扬吹捧的优越感,不断寻求冒险的心理动机,对人际关系的冷漠与幼稚态度,时而刻薄厌世呈现的反社会人格,时而活蹦乱跳带有某种"朋克"般的神经质状态,他视自我为一台高速运转的推理机器,有时又有人类普通感情的微妙流露,一度还被捧为网络红人……这种多重维度构建人物的剧作技巧,去英雄化的人物处理方式,与原著如出一辙,置于当下,也更讨喜、更"真实"。

作为夏洛克不可缺少的生活伙伴与探案搭档,华生的形象沉稳、憨厚、忠义,改编幅度虽不大,但加大了华生参与故事的比例。一方面,华生的性格重情义、深谙世事,与夏洛克的低情商、神经质反差极大,从而形成互补的性格气质,造成人物形象的反差和人物关系的冲突;另一方面,二者共同的冒险气质、对正义的追寻,也成为他们在剧中发展为战友关系的必然诱因。

二人的身份关系如伙伴、如战友,更是彼此的拯救者。如第一季开篇,华生的身份设定是由心理问题造成腿部残疾、挂着拐杖的孤独退役军医,自从遇见夏洛克,被其点破同样"迷恋战场的危机感",其心理问题在疯狂的冒险中得到解决,残疾也在无意识中恢复正常,可以说,夏洛克是华生的身心治愈者;而当夏洛克只身前往陷阱时,华生又化身枪法奇准的营救搭档,成为在危难中"英雄救美"的化身。二人相互拯救、相互依存的拍档关系,情感的不断发展与升华,也成为剧中吸引观众眼球的亮点之一。

3. 创新大胆的"高速"艺术风格改造

在艺术风格上,《神探夏洛克》大胆尝试,突破了以往任何一种侦探片的风格框架,其中最令人关注的是其创新型的艺术风格改造。全剧秉承着"高速"化处理影像节奏的方法,与

其他欧美电视剧中的快速节奏处理相比,更加简洁、省略、高效。

(1)"高速"叙事节奏

在叙事节奏的处理上,一是依靠主人公夏洛克的快速对白,用来呈现推理之精妙,凸显主人公敏捷的推理思维。例如在夏洛克第一次遇见华生时,对他身份背景的推理,夏洛克在短短17秒内,说了76个单词,平均每分钟270个单词的语速,比正常语速将近快了一倍左右,主人公的超高语速成为个性化人物塑造的有效手段。二是利用省略化的叙事方法,同时将几组案件融入一部影片,打破了常规侦探推理片一集一案的模式,这种叙事特征在第二季中体现得尤为明显,每集开篇部分都被设置了几个小案件,以作伏笔,随着主案情的展开,福尔摩斯逐一将开头的案件解谜,通常一集可破3—4个案件,极大地提高了叙事速度。三是多重线索设置,除了每集破案剧情的线索设置,还隐藏着诸多暗线——片中反派莫里亚蒂的犯罪阴谋几乎在每集都透露出来,共同推进了《神探夏洛克》的主线剧情的发展,形成整部电视剧剧情的连接线,省去了背景篇幅,进而达到提高叙事节奏之效果。

(2)"高速"剪辑手法

本剧剪辑堪称精湛,使用了大量的"快切-停顿-快切"的剪辑方式,一方面快切加快了叙事速度,另一方面停顿式剪辑起到调节节奏、强调关键信息及营造侦探剧经典的恐怖悬念氛围的作用。

《神探夏洛克》还使用到了同画框复现的剪辑手法进行叙事和转场,较为经典的片段例如第一季结尾,当夏洛克在河边提到"格木"的巨人杀手形象时,伴随他的介绍有"格木"的黑影环绕在他周围,再如第二季开篇,夏洛克对艾琳进行河边抛锚车主目击的河边人意外死亡的推理桥段时,室内场景的沙发直接隔空搬到了案发现场,这种将几个镜头融入同一场景中的处理方式,不但将推理信息可视化,便于观众理解,还缩减了多场景叙事带来的时间拖延与内容重复。

(3)"高速"字幕呈现

每每谈及此剧,最常为人称道的是剧中的"悬浮字幕",即将主人公的所思所想、推理过程进行思维导图式的可视化处理。用浮动的字幕呈现出夏洛克敏锐的观察力,用跳跃的字幕模拟其抽象的逻辑思维过程,同时表达内心想法与推理思路,甚至引入了福尔摩斯的"思维殿堂"——实际上就是演员的面部表演,配合字幕与特效将其思维过程呈现于屏幕之上,令人对信息一目了然更对人物增加崇拜感。可以说,"悬浮字幕"的创新运用不仅大大加快了剧情叙事节奏,更进一步刷新了观众的观剧认知与审美体验,因而获得了广泛赞誉。

事实上,正如福尔摩斯酷爱的化学实验一样,主创团队正是在这种不断颠覆经典、重构经典的后现代"实验"改编中——将时代感的碰撞、经典人物的重设、流行文化的借鉴与传播

糅合于精悍篇幅中,同时配合着大胆创新的艺术风格的催化作用,一场奇妙的化学反应就此发生,新的经典——《神探夏洛克》也因此熠熠生辉,风姿出众。

四、拓展思考

1. 谈谈《神探夏洛克》的改编有何借鉴意义?
2. 《神探夏洛克》的叙事技巧有哪些?
3. 谈谈以英剧为代表的迷你剧的创作特点及传播优劣。

第十一节 日本电视剧《深夜食堂》

一、课程导入

纵观世界电视剧创作,在眼花缭乱的大情节电视剧叙事中,日本突然出现了一类既非高概念强悬念又非家庭叙事日常流水的作品,一时间,治愈系的慢电视剧走入公众视野。《深夜食堂》,一个旨在强调都市生活的深夜一角,陌生人机缘相遇,吐露心声,相互舔舐伤口,寻找慰藉的故事跃出屏幕,并不可思议地突然爆火起来。观众们或是被美食勾起食欲,或是被剧集人物之间陌生又尊重的人情味打动,又或是因每一个与美食勾连的故事引发共鸣,在剧中,观众一次次被感动、被治愈、被理解。《深夜食堂》当之无愧地成为了日式温情剧的代表作品。

二、剧集信息

导演: 松冈锭司/山下敦弘/及川拓郎等

制片: 远藤日登思/日高英雄/森谷雄/登坂琢磨/盛夏子/小佐野保等

编剧: 真边克彦/向井康介/及川拓郎/和田清人等

主演: 小林薰/须藤理彩/田畑智子/松重丰/绫田俊树/安藤玉惠等

片长: 25分钟/集

集数: 10集/季,共50集

制片国家/地区: 日本

语言: 日语

播出平台: MBS电视台

首播时间: 2009-10-9(日本时间)

播出状态: 5季已完结

日文名：しんやしょくどう

故事简介：

每当午夜12点的时钟响起,在城市的一隅,"深夜食堂"的营业时间开始了。虽然菜谱上只有猪肉套餐,但食客想吃的都可以点,这就是老板的经营方针。特殊的风格和令人怀念的味道,招徕了不少的客人。因为在深夜营业,食堂里有着不同背景和性格的客人,如黑社会大哥、经营同志酒吧的娘娘腔、脱衣舞娘、潦倒歌手、大龄公司剩女、成人电影男演员、食评家等,透过剧中人每一集所点的不同食物,一个又一个充满人情味的故事慰人心田。

获奖记录：

第47届银河奖(2010)最佳电视剧;

第10届首尔国际电视节(2015)年度人气最高国外电视剧奖。

特色之处：

有喜有悲,暗合美食酸甜苦辣;

人生百味,皆在深夜四方食堂。

三、剧集赏析

治愈系故事里的美食味,人情味,人生味

《深夜食堂》改编自同名漫画,每一集由一道简单美食,带出一个富有传奇色彩的人物故事,每一集之间关联性不大,主人公也不同,没有跌宕起伏的情节,没有大悲大喜的情感,所述之事均是市井小人物的爱恨、苦乐和聚散离合,琐碎而凌乱,平淡亦含蓄,也正因如此,这个名叫"深夜食堂"的小餐馆,从夜里12点营业到早上7点,成为那些深夜中寂寞过客的故事舞台,承载着食客的浮世记忆,为其排解内心的迷惘寂寞。

1. 孤独人的夜晚心灵慰藉

食物承载着记忆,有时一道菜的熟悉味道,便会勾起我们的童年回忆。正是在这样的设定下,《深夜食堂》以简单的只有一道菜的食谱,招待着一个又一个有着不同人生经历与故事的客人。都市的夜晚是寂寞的,有的人刚下班,宵夜让他放下一天的疲惫,有的人才刚上班,夜间工作是他/她的职业性质。于是,在食堂这样的舞台上,都市的众多孤独人汇聚于此,与老板三言两语地对话闲谈,向不认识的人打开心门,彼此获得情感慰藉。习惯的味道牵引着

食客再三前来，曾经陌生的客人们慢慢熟悉，境遇相投成为朋友，对着那个一如既往站在后厨默默抽烟的老板吐露心声，食客们讲述自己的故事，获得他人的理解，有时仅仅是沉默，却让人忍不住回味再三。

剧集中最有特色的不外是美食的治愈，美食的制作简单而快速，日本料理的速食风格也呈现出来，如煎香肠、鸡蛋烧，其实就是食材在油上一煎一烹；又如猫饭，一碗白米饭上面撒上鲣鱼碎屑淋上酱油就可大功告成，原本就是以前随手做来喂猫的剩饭，却是因价格便宜、制作方法简单而成为贫困百姓的日常主食；另还有茶泡饭、土豆沙拉、猪排盖饭、鸡蛋三明治、酱油炒面等，这些司空见惯的家常菜，集聚于深夜食堂，老板将简单料理做出了"家的味道"，安慰着孤独的夜中人，以少胜多，删繁就简，也治愈了荧屏前聆听故事的无数观众。

2. 边缘人的传奇写意人生

每一个来到深夜食堂的客人，都是寂寞而又温暖的人，有家的人早已归家，只有在外漂泊的人才会深夜来到这里，叙叙旧聊聊天，他们把这个小餐馆当成家，当成心灵的出口。深夜徘徊的人，大多是城市的边缘人，他们或是不知命归何方的黑社会老大，或是容易坠入情网的脱衣舞女，或是经营酒吧的同性恋男，或是没有工作穷困潦倒的歌手，或是大龄未婚的办公室女职员……就连深夜食堂的老板，那道脸上的疤痕，也是岁月和故事的印记。

每位来深夜食堂吃饭的边缘人物，都有着传奇的人生经历，比如黑帮干部阿龙与同性酒吧的小寿产生微妙感情，阿龙在意外听到小寿表白后，决定逃避，却在回去途中突然遇刺，幸而没有生命大碍，两人因此终于坦诚彼此，虽然什么都没说，却在一起看落日的时刻，静享人生，不离不合。再如，那位没有工作仅有一首歌曲的爱吃猫饭的歌手，在食堂老板的引荐下，得到一位熟客送的填词歌曲，女孩唱了之后一曲成名，踏上事业巅峰却意外患病。去世前，女孩再一次来到食堂感谢老板和客人。曲终人散，女孩离世，老板那一夜不再开门营业，而是在深夜与诸位听过女孩唱歌的客人们，身着葬礼黑西装，一起悼念寄托哀思。

每一季的故事中都有着诸多传奇故事、传奇人生，比如第五季开篇，一个游戏设计师通过电视寻找母亲，许多人都来认他，却都被识破不是他真正的母亲，而那位本想逃避的母亲，最终来到深夜食堂，等待她儿子的现身，二人相见却无法打开内心隔阂，母亲承认自己抛弃了孩子，游戏设计师却无法原谅母亲，最终，在又一次食堂老板的炒饭中，他承认了自己的母亲，从此，他不再来深夜食堂，转而去母亲的饭馆回味童年的味道了。

一个小小的食堂，成为过客们排解寂寞的舞台，从每个人的传奇故事，再到浓郁的人情滋味，人生百态在此上演，悲欢离合、酸甜苦辣在此交织，他们的故事不是写实的，更多是写意的，甚至是悲情诗意的，背后满溢而出的是情感的味道。

3. 片段化的视听叙事风格

由于本剧改编自漫画,因此剧集的影像呈现和视听语言使用的是漫画式的、片段化的,用了大量的省略镜头,将人们的视角聚焦在狭小局促的餐馆空间,以外的世界也许是真实,也许是想象,全凭观众理解。

不用连贯的视听叙事,而是将片段的甚至拼凑的画面组合在一起,让观众猜测和拼凑真正的故事,正是导演的用意。一方面省略的镜头,让观众天然代入老板或餐馆看客的视角,他们非亲历,而是道听途说,事情真伪不可考究;另一方面,正是省略的镜头画面,漫画风格处理人物与故事,强烈激发了观众的欣赏乐趣和热情,在观众的"补充性推断"①中,人物传奇被还原、被重建、被想象。

在剧情推进中,视角以老板第一人称为主,从观察者的角度从外部讲述人物故事,增添悬念感,同时外部进行视听呈现也有利于观众理解和剧情推进。视听语言中,导演运用了大量的客观视角,或称第三人称视角、全知视角,仿佛从上帝的全局视野,看一个个悲剧人物的注定宿命,平添了人物命运的传奇感和悲剧感。

钟爱《深夜食堂》的观众,在剧情中始终看到了在钢筋水泥浇筑的冷漠城市中的一盏深夜明灯,温柔灯火裹挟着浓郁的人情味道,融入每一道简单美食,让每一位观众,透过电视机小小的画框,感受剧中人物的烦恼、甜蜜、苦痛与梦想,在一个如同乌托邦的小餐馆里,喝一碗浓浓的心灵鸡汤,品一道蕴含人情冷暖的美味佳肴。

四、拓展思考

1. 以《深夜食堂》为例,谈谈日式温情剧的特点。

2. 如何看待日剧《深夜食堂》改编的成功以及我国《深夜食堂》翻拍的失败,思考原因是什么?对今后我国翻拍片有何借鉴意义?

第十二节 韩国电视剧《请回答1988》

一、课程导入

2000年初,韩国电视剧带着浓郁煽情气质席卷亚洲,20年来,在韩流文化中成就了诸多耳熟能详的电视剧,如《蓝色生死恋》(*Autumn Fairy Tale*,2000)、《冬季恋歌》(*Winter Sonata*,2002)、《天国的阶梯》(*Stairway to Paradise*,2003)、《继承者们》(*The Heirs*,2013)、

① [美]西摩·查德曼.故事与话语:小说和电影的叙事结构[M].北京:中国人民大学出版社,2013(24).

《来自星星的你》(My Love from the Stars, 2013)、《太阳的后裔》(Desendants of the Sun, 2016)等,韩国电视剧在情感戏的塑造上一直秉持着温暖亲情、刻骨爱情、坚定友情的"三情"主题风格,"虐哭"一个时代的观众。

《请回答1988》,依然延续"三情"感情牌,却使用了喜剧化的包装手法,将曾经属于80年代的时代痕迹——流行文化、服装、居住环境、邻里关系、纯洁友谊,在哭哭笑笑的平实笔调中完成书写,缅怀共同的青春时光,追忆属于那个时代的集体记忆。一部不依靠演员名气、颜值,没有光怪陆离的情节,没有特效和华丽剪辑的"普通"电视剧,却在豆瓣评分9.7分,在韩国当地的电视平均收视率13%,最高一集收视率达到18.6%,网络收视率超过80%,追平了热门美剧《权力的游戏》第六季,被观众戏称触摸到了韩剧的"天花板"。

二、剧集信息

导演:申源浩

制片:李明汉/金锡贤/文泰周

编剧:李有静/李新惠/金送熹/郑甫训

主演:李惠利/朴宝剑/柳俊烈/高庚杓/李东辉/刘慧英/安宰弘/崔胜元/成东日/李一花/罗美兰/金成钧/崔武盛/金善映/刘在明等

片长:90分钟/集

集数:20集

制片国家/地区:韩国

语言:韩语

播出平台:tvN电视台

首播时间:2015-11-06(韩国)

播出状态:已完结

英文名:Reply 1988

故事简介:

首尔市道峰区双门洞住着五个家庭,这五个家庭都有一个生于1971年孩子。"双门洞五人帮"的德善、善宇、东龙、崔泽、正焕,是从小一起长大的好朋友。1988年,他们正处于18岁的青春年华,他们有着共同的兴趣,有着共同崇拜的偶像,彼此之间还有着暧昧的男女情愫,在那个纯真的年代,他们共同谱写了许多美好的记忆。

获奖记录：

第52届百想艺术大赏(2016)TV部门-最佳导演、最佳新人男演员；

TVN十周年颁奖礼(2016)TVN电视剧大赏、TVN电视剧部门本赏、TVN亚洲之星奖、TVN大势男演员、TVN大势女演员、TVN电视剧部门特别演技奖、TVN最抢镜男演员、TVN最抢镜女演员。

特色之处：

复古青春，集体追忆年少事；
流水生活，日复一日见温清。

三、剧集赏析

笑中带泪：平实笔调书写青春回忆

《请回答1988》是继《请回答1997》(Reply 1997, 2012)和《请回答1994》(Reply 1994, 2013)之后的《请回答》系列第三部，也是最终部。虽然延续了《请回答》系列的复古青春，但与前两部重点描绘爱情不同，《请回答1988》将笔墨放在亲情、邻里关系、青春伙伴的友谊之上。对成家立业的"70后""80后"而言，《请回答1988》引领他们回归了往昔的美好时光，而对"90后"甚至"00后"而言，《请回答1988》给他们打开了一扇新奇世界的大门。

在喜剧类型的基础上，《请回答1988》从主题到叙事，从文化到人物，都力求贴近普通人的生活，唤醒大众集体记忆，在平实温馨的笔调中，描绘着20世纪80年代的青春回忆，观众在观看过程中往往情难自已，笑中带泪，不胜唏嘘。

1. 勾连时代集体回忆的复古青春主题

剧集在已有的两部《请回答》系列所积累的高收视和好口碑的连续影响下，开播之初就已累积了一批忠实观众，整体基调也延续前戏。《请回答1997》以韩国偶像团体HOT与水晶男孩当红的20世纪90年代末的釜山为背景，讲述了沉迷偶像组合的女高中生程诗源和朋友们的成长日记，主打追星和初恋。《请回答1994》以徐太志和孩子们、篮球大盛宴、美国世界杯等为素材，讲述了1994年来自韩国不同地方的学生们为上大学而相聚在首尔"新村寄宿"家庭后发生的妙趣横生的故事，主打青春和友情。[1]

而《请回答1988》则围绕1988年"双门洞"的胡同中生活的5家人展开，以即将到来的汉

[1] 郭瑛霞.中美韩三国电视剧研究[M].北京：中国传媒大学出版社，2017：150.

城奥运会为时代背景,以邻里感情和家族关系为主要题材,讲述5家人的生活机遇,讲述即将一起迈过18岁成人礼的5个从小一起长大的男孩女孩的友谊、爱情与青春。可见在该系列剧的基础上,本剧侧重于家庭亲情,也依然关注情窦初开的青梅竹马们的爱情、友情,剧中有泪有笑,勾起的却是每一位有过青春年少的观众的集体回忆,无论是风靡那个时代的香港电影,还是一起喜欢的影星王祖贤、苏菲玛索、汤姆·克鲁斯,夸张复古的流行服饰,耳熟能详的汉城奥运会的主题曲,都是属于时代的集体烙印。剧中的女主人公德善还作为举牌小姐,跻身时代洪流,参与历史事件,重新见证了令人兴奋的精彩时刻。可见,本剧选取的历史时期,触发了每位观众的情感共鸣,也成为本剧最主要的成功之处。

2. 非传统叙事,弱情节,重细节

传统电视剧的叙事中,往往强调戏剧冲突、重视悬念以及强化情节节奏,尤以欧美电视剧见多,然而在《请回答1988》中,导演采用了生活流的方式,从回忆视角展开故事,全剧没有激烈的矛盾冲突,没有强烈的悬念塑造,反而刻意弱化情节线索,将日常生活的真实面貌尽可能地以它本来的样子展现给观众,似乎是一篇回忆中的日记。

按照常理,这样的弱情节设计,很难让观众一下进入剧情中,然而观众为之着迷的却是一以贯之的来自那个时代的珍贵细节——泛黄的墙壁、当时流行的服装、漫画、电影,一切好像真的回到了那个汉城奥运会即将举办的1988年。母亲的节俭——没有钱买化妆品,一次次用手抠着瓶底;少年的暗恋——为了等待喜欢的女生上学早早出门,鞋带解开系上,系上再解开,只为制造那一次出门"偶遇";邻里之间做多点饭菜相互交换,本来父子相依为命的凤凰堂家父子只有一个泡菜汤一个菜,最后桌子上又多了六盘每家邻居给送的菜,这是阿泽在缺少母爱的成长过程中,一直被其他邻居的妈妈爱着、照顾着的感人写照。

没有跌宕起伏的情节,只有平淡如水的生活,正是在这样非传统的平实笔调、日常书写中,观众在"真实"的场景细节里,感受到了来自80年代的气息、青春和回忆。

3. 外来文化的吸收、借鉴与共享

从韩剧《请回答1988》可以看出韩国电视剧能够风靡亚洲、走向世界,把握的第一要义,即本国传统文化与世界文化的有机结合,提炼出既是民族又是世界的文化内涵,加以宣扬传播,进而得到世界的广泛认同。

例如,在《请回答1988》中对中国香港电影、影人元素的使用,电视机中时常播放着《英雄本色》的周润发、张国荣以及当时每个男性心中的女神王祖贤。彼时,香港电影红极一时,传播至整个亚洲,《请回答1988》中对中国香港电影文化的吸收,不仅勾起了韩国人关于80年代的记忆,更是引发了整个亚洲对80年代的共同回忆。

难能可贵的是，在对外来文化吸收借鉴的同时，《请回答1988》还格外保留了本土民族性。所谓"远亲不如近邻"，《请回答1988》对胡同文化交换食物、亲如一家的邻里之情，对成年人的互相关爱描绘尽致，例如因为上回借钱还没还，这次却还要向邻居继续借钱的德善妈妈，犹豫再三也张不开嘴，正焕妈妈却从她的表情中洞悉一切，事后借口送玉米，偷偷把钱用信封包着，放在了篮子下面，似乎我们的祖辈也常常做出这样无言而默契的关怀，这些默默支持背后的亲情、友情，温暖而动人，是一直受儒家文化熏陶的韩国文化的"仁"与"义"的体现，更是善良淳朴的民风写实。胡同里的5家人，更像是生活在一个大家庭中，互帮互助，共享欢乐也共渡难关，而这既是东方文化融合的展示，又是韩国极富标志性的家族化生活的呈现，代表了80年代最富有人情味的过往记忆。

4. 鲜明个性的人物形象

人物形象是否立体动人，是衡量一部电视剧能否获得观众喜爱的重要标准。《请回答1988》的主要演员，尤其是青年演员，不是流量明星，而是一批新人，他们没有炙手可热的知名度，却贵在单纯、诚恳、稚嫩甚至青涩，完全满足了导演对角色的设定，他们身上的清新与自然，天真和傻气，意外地打动了观众，仿佛从他们身上看到了年少时的自己，因而能够产生强烈的情感共鸣。

剧中的角色无一不是鲜明而饱满、正直而善良的，剧中没有传统影视剧中所谓的反派和敌人，都是平凡普通的少年少女。看起来挑剔毒舌的"狗焕"，内心却是一个默默为别人付出，为所有人考虑的少年，因此，他在发现好友阿泽也喜欢德善之时，经过煎熬决定隐藏内心的喜欢，退出以成全他人；世界冠军围棋天才阿泽，智商高却不善交际，因为缺失母爱而性格孤僻，幸得朋友的嬉笑解忧，才走出失败的阴霾，但是不善交际的孩子，却有一颗真挚的心，对朋友以及心爱的姑娘，可以直爽地说出内心想法，勇敢而坚定；德善看起来大大咧咧，实际在家里是最不受关注的老二，没有姐姐学习好，没有弟弟年纪小，每年跟着姐姐一起过生日，家里剩两个鸡蛋却没有她的份，看起来像男孩子，内心却无比软弱，渴望被爱；德善的姐姐宝拉，长相甜美，学习成绩优异，然而与外表的优等生的样子一点不符合的是她的性格，在家她打骂弟妹，在外也十分强悍，遇人不淑，感情不顺，背地里像不良少年一样学着大人抽烟；颇具喜剧色彩的是德善的弟弟，仅有17岁，却拥有一副40岁人的长相，傻傻地看着姐姐们的脸色，心地善良而老实，不让周围人为他操心。在人物的外貌与性格，向外性格与内心性格的反差中，在配合着经典的羊叫音效中，喜剧人物的鲜明个性由此凸显。

《请回答1988》日复一日流水般细碎的平凡生活中，没有惊心动魄，只有润物无声的绵绵亲情、友情、爱情，浇灌着剧中人物的内心，也抚慰着早已远离那个时代的电视观众的心灵，

那些年少的轻狂、羞涩、勇敢和遗憾,成了今天的我们,也成为剧中属于那个青春时代的定格瞬间。

四、拓展思考

1. 试讨论韩国青春题材电视剧的发展及变化。
2. 《请回答1988》为代表的韩国电视剧,有何特色?优长和缺憾在哪里?
3. 从《请回答1988》出发谈一谈韩剧中的喜剧桥段构建。

第十章
系列纪录片

第一节 纪录片概述

纪录片是影视作品中一个重要的类型,也可以说是跟剧情片或者故事片相对应的一种类型。纪录片狭义上指的是电视纪录片,如果在影院播出的一般称之为纪录电影。关于纪录片的定义或概念界定,长久以来一直存在不同的版本。人们更多的倾向于使用英国纪录片学派的创始人约翰·格里尔逊(1898—1973)对纪录片的定义,即纪录片是"对现实的创造性处理"。针对纪录片还有一个共识,即纪录片是非虚构的叙事,与其相对的就是虚构的叙事形式,也即剧情片。纪录片表现的是真实的人物和真实的事件。因此,对纪录片的理解基本基于两个方面,即纪录片是以真实的人物和事件为基础,其次是对事实进行了艺术化的加工,而不是完全的复制现实。

纪录片最早的历史可以追溯到卢米埃尔兄弟所拍摄的《工厂的大门》以及《火车进站》等影片,也就是说世界电影诞生是从纪录片开始的。从世界纪录片发展史来看,主要有以下几个流派,一是苏联导演维尔托夫(1896—1954)及其创立的"电影眼睛派"理论,他把电影摄像机比作人的眼睛,甚至优于人的眼睛。主张电影的纪实性,反对使用人工搬演等手段。《带摄影机的人》就是支撑他这一学说的重要代表作品。二是格里尔逊所倡导的英国纪录片运动。格里尔逊对世界纪录片的发展产生了非常大的影响,他不仅拍摄了大量的纪录片,同时对纪录片的定义以及制作模式方面也发挥了重要的作用。他在1926年发表在美国《太阳报》的一篇文章中首先使用了"documentary"(可译为纪录片或纪录电影)一词,他的代表作品《漂网渔船》是世界纪录片史上里程碑式的作品。格里尔逊在这里表现了普通人的劳动和生活的画面,影片中既有纪实的直观展示,又运用了蒙太奇手法增添了影片的趣味性,尤其是其中的解说词+画面的结构模式,奠定了后来纪录片的风格基础,直到现在很多纪录片仍然沿用格里尔逊的这种纪录片模式。

20世纪50年代,随着便携摄影机的出现,纪录片的摄录方式发生了重要变革。这种变革直接导致了"直接电影"美学理论的诞生。这一理论的代表人物主要是美国的罗伯特·德鲁,该流派强调一种旁观式的纪录美学,认为摄影机和摄制人员不能与拍摄对象发生任何瓜葛,以求能拍出即使摄影机不存在时也会发生的情况,同时也绝不使用访谈形式。这一学派

的理论被形象地比喻为"墙上的苍蝇",即完全不介入拍摄对象的生活,强调真实客观的纪录。影片的外在形式来看就是没有解说,没有音乐。与这一纪录美学几乎同一时间产生的理论是法国的"真实电影"理论,这一理论与"直接电影"形成了强烈的对比,即强调拍摄者的在场和介入,承认摄像机的存在可以对现实产生影响,拍摄者要积极参与被拍摄者的生活,促使被拍摄者在摄影机前说出及做出他们不太轻易说出的话或做出的事。这一学说的代表人物是法国的让·鲁什,在《夏日纪事》中,他将摄影机搬到巴黎的大街上,随机采访街上的人,问了一个共同话题"你幸福吗?"用摄像机真实记录下人们的各种回答以及状态。这部电影是希望探寻人们内心的真实,同时也探索了纪录片的新的形式,也就是让拍摄者同样置于镜头内,共同构成了影片的叙事。这种理论模式后来也被称为"真理电影"理论。在这些电影理论之后,又产生了"新纪录电影"的理论,这种理论认为在纪录的过程中,拍摄者不仅拍摄了影像,也把自己如何拍摄影像的过程展示出来,该理论的代表人物是迈克·摩尔,他在《华氏911》中随时将自己放在镜头前,参与事件的过程。这种纪录方法和理论从20世纪90年代开始流行开来,一直到今天还在产生影响。

在没有电视机的时代,纪录片一般是在电影院播出,有时也称为科教片。到了电视时代,纪录片逐渐将阵地转移到电视荧屏中来。电视纪录片方面,目前国内外有很多专门的纪录片频道,像美国的探索发现、国家地理等频道,另外像英国的BBC、日本的NHK等公共电视台也播出大量的纪录片栏目,并形成了自己的品牌。在中国,专门的纪录片频道有央视纪录片频道、上海电视台纪录片频道以及北京电视台纪录频道等,也有很多知名的纪录片节目,如《望长城》《舌尖上的中国》《我在故宫修文物》等。目前还出现了网络运营商制作播出纪录片的情况,如美国的奈飞(Netflix),因为制作《美国工厂》获得奥斯卡最佳纪录片而备受关注。中国很多视频网站也开始创作原创纪录片,这些网生纪录片带有网络时代的深深印记,深受网民喜爱,如腾讯开发的《纪实72小时》《风味人间》,哔哩哔哩网站制作的《人生一串》,爱奇艺推出的《讲究》《天下一锅》等。

纪录片的类型与模式,是与纪录片的纪录风格和美学特征相辅相成的,纪录片的类型是在历史发展过程中逐渐形成并固化下来。关于纪录片的类型,不同国家和不同版本的教材都有不同的定义。美国学者比尔·尼科尔斯的著作《纪录片导论》中,认为纪录片主要存在以下模式:一是说明模式,直接使用画外音和观众交流,这种模式的影片很多,代表性的如《帝企鹅日记》《开垦平原的犁》《夜与雾》《带摄影机的陌生人》等;二是诗意模式,着重于具有视觉性的韵律和模式,代表性的如《桥》《雨》《漩涡》等;三是观察模式,如观看社会普通人如何处理自己的生活,仿佛摄影机不在场一般,这种模式代表性的片子有《初选》《推销员》《最

后的华尔兹》等;第四种为参与模式,拍摄者与拍摄对象互相作用,参与到摄像机前发生的故事,访谈是最常采用的技法,如《巴士174时间》《与谁何干》《女性电影》等;第五种为反身模式,这种模式强调关注纪录片剪辑、野外调查和访谈的传统,如《重新集结》《持摄影机的陌生人》等;第六种为述行模式,强调拍摄者参与到拍摄主体之间的富有表现力的特性——让观众感受到生动。这种类型代表的作品有《智利不会忘记》《乖乖女的抱怨》《我与拾穗者》等。①当然,尼科尔斯自己也认为分类方法并不是绝对的,如《带摄影机的陌生人》既可以是说明模式,也可以是反身模式。类型的划分有时候是为了研究的方便,而对创作者来说,往往不会在创作中拘泥于某种模式,除非创作者本身为了形成自己的流派风格而故意去拍摄一系列同一模式或风格的纪录片。

纪录片因为拍摄的是在真实世界里发生的真人真事,因此有其独特的艺术性和社会价值。首先,纪录片是展现历史非常有效的媒介载体,在没有活动影像之前,人们只能用文字和静态图片去记录,而影像却能够最大限度地还原人们的语言和行动,记录人的声音、相貌以及动作等。纪录片可以通过航拍和特殊摄影设备纪录广阔的地球空间,高山、大川、河流以及树木、花草、各种珍稀动物;也可以通过CG技术记录人体和细胞等微观世界。其次,纪录片也能够通过其播出的影响力而改变社会事件和人们的态度,比如更新人们对于环保的认知以及热衷于未知世界的探索等。

第二节 中国纪录片《舌尖上的中国》

一、课程导入

食中景,景中情。尝尽人间美味,不及家乡一抹舌尖味。2012年,在社会普遍关心食品安全的敏感期,纪录片《舌尖上的中国》高调亮相。导演陈晓卿在人文纪录片《孤独记事》、社会纪录片《远在北京的家》《大哥大 桑塔纳 破小褂》、自然纪录片《龙脊》《森林之歌》、历史人物纪录片《朱德》《刘少奇》《宋庆龄》、历史纪录片《百年中国》《一个时代的侧影》之后,携手任长箴、胡迎迎、马羽洁、张铭欢、刘艺乐、邬虹、杨晓清等资深导演,执导中华美食文化纪录片,推出《舌尖上的中国》系列。2012年5月,《舌尖上的中国(第一季)》(下称《舌尖》)播出期间,收视率一直居高不下。2012年6月,由中央电视台纪录频道所著、光明日报出版社出版的《舌尖上的中国》同名图书出版。《舌尖》系列纪录片播出后,带来的"舌尖"效应促进了餐饮行业的升级和电商产业的发展,如舌尖栏目与淘宝的合作将栏目中的食物和食材进行推广。

① [美]比尔·尼科尔斯.纪录片导论(第2版)[M].陈犀禾,刘宇清译.北京:中国电影出版社,2016:149-153.

《舌尖》同时也掀起了中国美食纪录片创作的高潮,自《舌尖》之后,又有《老广的味道》《寻味顺德》《味道中国》《人生一串》《风味人间》等纪录片陆续推出,把中国美食文化的传播提升到一个新的层次。

二、作品信息

导演:陈晓卿/刘鸿彦

制片:周艳/史岩/石世仑

片长:单集50分钟左右

语言:普通话

类型:纪录片

又名:A Bite of China

上映日期:2012-5-4(中国大陆)

发行公司:中央电视台

播出频道:CCTV1、CCTV2、CCTV7、CCTV9

制片国家/地区:中国大陆

在线播放平台:爱奇艺、优酷、CNTV

英文名:A Bite of China

作品简介:

中国人对美食和生活的美好追求,用具体的人物故事讲述中国各地的美食生态,影片共三季。

第一季:把中国美食以轻松快捷的叙述节奏和精巧细腻的影像,向观众展示中国的日常饮食流变,中国人在饮食中积累的丰富经验,千差万别的饮食习惯和独特的味觉审美,以及属于中国的生活价值观。该季共七集,从《自然的馈赠》《主食的故事》《转化的灵感》《时间的味道》《厨房的秘密》《五味的调和》《我们的田野》等角度讲述美食的故事,并制作了《年糕的亲情味》《虾酱婆婆》两个精选剧集。

第二季:通过展示人们日常生活中与美食相关的多重侧面,描绘与感知中国人的文化传统、家族观念、生活态度与故土难离。人们收获、保存、烹饪、生产美食,并在其过程中保留和传承食物所承载的味觉记忆、饮食风俗、文化价值与家常情感。该季共七集,是从《时节》《脚步》《心传》《秘境》《家常》《相逢》《三餐》七个角度来讲述中国美食故事,第七集为影片拍摄的

花絮。

第三季：分为《器》《香》《宴》《养》《厨人》《酥》《四季》《合》八集，讲述了人与美食背后的温情故事，春耕、夏耘、秋收、冬藏，天人合一的东方哲学让中国饮食依时而变，中医营养摄生学说创造了食材运用的新天地，儒家人伦道德则把心意和家的味道端上我们的餐桌，滋润我们的生活。

获奖记录：

第 12 届中日韩三国制作者论坛(2012)制作者大奖；

第 22 届中国厨师节(2012)中国饮食文化传播奖；

第 7 届中国元素国际创意大赛 (2012)年度社团文化贡献奖；

海峡两岸电视艺术节(2012)"两岸交流优秀作品"纪录片；

2012 中国(广州)国际纪录片节"金红棉奖"(2012)评审团大奖；

2012 中国电视榜(2013)推委会特别大奖；

中国广播影视大奖(第 23 届"星光奖")(2014)电视纪录片大奖；

第十三届精神文明建设"五个一工程奖"(2014)；

第四届世界知识产权版权金奖(中国)(2015)；

入选"壮丽七十年 荧屏庆华诞"——"视听中国全球播映"活动主推片目（2019）。

特色之处：

近观食物之美，远眺中华美食所根植的文化渊源。

名曰美食，实关民生；名曰舌尖，实至心头。

三、作品赏析

中国纪录片品牌化产业化里程碑 尽显中华风情与中国味道

纪录片《舌尖上的中国》颠覆了中国传统美食纪录片的叙事方式和艺术风格，引发了纪录片前所未有的收视高潮和话题效应，成为 2012 年中国纪录片的一个爆款作品，在中国纪录片史上具有里程碑意义。《舌尖上的中国》一共播出了 3 季，第一季侧重于食物和人的关系，第二季侧重于人文情怀，第三季更侧重于讲述器物及其背后的匠人精神。每一季都引发了广泛的关注和讨论，在中国文化的对外传播和输出方面树立了典范，在品牌传播方面也成为非常值得研究的个案。同时，由该纪录片引发了文化乡愁和饮食产业的连锁效应可谓是作

品在产业化探索方面的一个新的尝试,对中国纪录片品牌化、产业化发展,都具有重要的推动作用和示范效应。

1. 考究的视听语言与修辞

《舌尖上的中国》通过多种艺术语言的调动和使用,较完美地呈现了作为生活类纪录片的可观赏性和戏剧张力。首先,系列纪录片在摄影方面进行了创新的设计和大胆的突破,不仅使用高清的设备拍出美食的真实相貌和细节,更重要的是运用了延时摄影和浅景深大光圈等专业技巧,增添了美食的艺术美感和观众对于美食的渴望。在画面的构图上,团队非常注重陌生化效果和角度,给观众带来崭新的视觉体验。画面的色彩运用也非常考究,如红色的火锅锅底、一望无际的黄色麦田等,激起人们的食欲的同时,也能引发人们内心的情绪与共鸣。

影片在剪辑方面也独具匠心,大量运用了平行蒙太奇手法,增加了叙事的丰富性,调整了叙事的节奏。每部片子里讲述的都是不同地域不同人家的故事,而这些故事的叙事方式并不完全按照线性方式连续叙事,而是采用平行结构,一个故事没有讲完随之转入下一个场景,然后再转场回来,这种叙事方式不但增加了故事的悬念和趣味感,也调整了观众的观影节奏。

《舌尖》系列的音乐运用给观众留下深刻印象,这些音乐有现场的民族音乐,包括第一季中的岐山秦腔、绍兴戏曲、朝鲜族歌舞等,也包括了专门的音乐创作团队进行原创的背景音乐,如第五集的《厨房交响曲》和第六集的《水与火的艺术》等。这些音乐既突出了民族风格和地域特色,也为纪录片增加了审美情趣和艺术氛围。另外,也运用各种打击乐增加影片的节奏感,如在第二季《心传》一集中,奶奶做挂面的一套娴熟的操作和技法绝活,配上鼓点的节奏,更增添了手艺的神秘感和神圣感。

2. 精巧绝伦的解说词

解说词是《舌尖》系列成功的非常重要的因素。平淡的语言经过精心的打磨和凝练,不但交代了背景,丰富了画面的信息,而且通过文字的美感和韵味,调动了画面的节奏,调节了观众的情绪。"长江绕郭知鱼美,好竹连山觉笋香。"将古诗吟诵与画面有机结合,不但增加了节目的艺术性,更为影片的叙事起到了承前启后的作用,运用诗句进行空间跨越的解说词带给观众一种新鲜感,增加了影片的文化厚度和人文情怀。

解说词的克制运用也是该片的特色,解说词没有一味的解释画面,而是适度的留白,在画面之外构筑了另外一个空间,给观众更多的遐想和回味。如第二季《心传》一集讲到"所谓心传,除了世代相传的手艺,还有生存的信念,以及流淌在血脉里的勤劳和坚守"。凝练的文

字与画面的巧妙结合,呈现出艺术的美感,给观众带来美妙的视听享受。

同时解说词的诗意也是该片的一大重要看点。诗意往往运用排比和字词的反复强调来进行体现。如在第一季第四集《时间的味道》的结尾,用了这样一段话:"这是盐的味道。山的味道、风的味道,阳光的味道,也是时间的味道、人情的味道。"从盐的味道升华开来,提升了味道的内涵,也增添了节目的韵味。在第二季第五集《相逢》的解说词,"相逢,有的是让人叫绝的天作之合,有的是让人动容的邂逅偶遇,有的是令人击节的相见恨晚"。这些诗意的语言用在画面里,似乎对叙事没有太大的帮助,但是却点明了本期节目的主题。把食物之间组合的裂变用人间的相逢进行比拟,恰到好处。

3. 故事化和跨时空的叙事手法

纪录片也可以讲故事,而且可以讲非常生动的故事。故事片最擅长的就是悬念的设计和情节的波澜起伏。在《舌尖》系列中,也不乏这样的设计,让观众追随主人公的命运进入故事的叙述中,时而焦急,时而欣喜。如第一季第一集《自然的馈赠》中,77岁高龄的"渔把头"石宝柱带领渔民们到冰面上捕鱼,在进行了一番铺垫之后,画面并不急于表现收网的场景,而是展示了当地的祭祀习俗,然后再转到冰面上捕捞收获的场景,这种奇观化、仪式化的段落设计吸引了观众的注意力,增加了观众的兴奋点和审美愉悦。

讲故事,一定要有鲜活的人物。虽然每集片子只有50分钟左右,但每集的体量都要讲述好几个地域的美食。在讲这些美食的时候,《舌尖》的导演会把制作美食的主人搬到台前,介绍他们的身份、年龄以及家庭情况等,观众在关注美食的同时,更加关注了人物的命运。

在叙事上,《舌尖》打破了传统纪录片的宏大叙事,而是表现普通人的生活和命运,着墨于他们和食物的关系,这种从点滴细节入手,从表现一个家庭到一个地域,再观照整个国家的叙事结构也成为影片的重要特色和打动观众内心的出发点。站在当下的视角,运用世界的眼光去关照和传承中华传统文化,是影片的又一特色。

4. 展现故土情怀与传统习俗,尽显中国人的美食价值观

《舌尖上的中国》不仅介绍了美食,更重要的是讲述了美食背后的生活、人和食物的联系及情感。这些是更能够打动观众的影片特质,也是其人文性的重要体现。正像其中的解说词所说:"中国人对食物的感情多半是思乡,是怀旧,是留恋童年的味道。"中国人的美食讲究口授心传,这种手艺是全家人在漫长的生活岁月中互相的学习和默契领会中习得的,也是手艺能够流传到今天的秘诀。在传授的过程中,中国人的家庭观也自然呈现出来,逢年过节的家庭团聚,家人聚在一起享受一桌丰盛的美食,成为最具中国风味的习俗。

美食的原材料摄取来自于自然,经过劳动人民的双手的加工,变成美味质朴的食物。"靠山吃山,靠海吃海",这是中国人的生存之道。节目中充分展示了美食制作的原材料的获取过程,为了寻觅最好的原材料和加工工具,中国人不惜跋山涉水,克服各种恶劣的环境和气候。如在第二季《秘境》一集中,讲述在内蒙古的达里诺尔,人们为了第一时间捕获新鲜的华子鱼,要在零下30度的气温下,连续捕捞6个小时。这种中国人的自然观在整个节目中得到了充分展现。

中国美食呈现出鲜明的地域特征与民族特征。节目多方面多角度的展现了中国的传统习俗和各地的饮食习惯,把幅员辽阔、物产丰富的中国形象展现在世界面前,也是中国文化对外传播的一个重要窗口。表现了中国劳动人民的勤劳朴实与勇敢智慧,彰显了中国人的文化自信,同时也构建了中国人的集体无意识和文化认同。就像《舌尖》第一季第六集《五味的调和》的解说词中所说,"在中国文化里,对于'味道'的感知和定义,既起自于饮食,又超越了饮食。也就是说,能够真真切切感觉到'味道',不仅是我们的舌头和鼻子,还包括中国人的心"。

四、拓展思考

1. 如何理解《舌尖上的中国》带来的品牌延展和对中国美食文化传播起到的效应?
2.《舌尖上的中国》的文案创作有哪些创新和特色?
3. 试比较三季的纪录片在选题策划和表现角度上有何不同?

第三节 中国纪录片《如果国宝会说话》

一、课程导入

短而精,精而琢。2018年,在由中宣部、国家文物局、中央电视台共同实施,中央电视台纪录频道制作的电视纪录片《我从汉朝来》《china·瓷》以及人文纪录片《故宫》《故宫100》《当卢浮宫遇上紫禁城》之后,导演徐欢再次投身纪录片创作,携手张越佳、汪哲、祝捷、王惠、訾瀚等资深导演,推出《如果国宝会说话》系列纪录片。《如果国宝会说话》具备互联网时代碎片化的传播特征,开创了文物纪录片的新形态。节目开播前发布的直播活动、先导片和海报均起到了良好的传播效果。多平台发布博文和短视频,获得2668万阅读量和908万播放量。目前,节目相关微博话题量已达3.3亿,B站(哔哩哔哩,英文bilibili,简称B站)上线两日播放量超106万,荣登纪录片排行榜首位。

二、作品信息

导演：徐欢

制片：范伊然/史岩/陈培军

编剧：曾辉/王磊(第一季)；张弛(第二季)；汪喆(第一、三季)；宋凌琪(第三季)

片长：75集，每集5分钟

语言：普通话

类型：电视纪录片

又名：Every Treasure Tells a Story

上映日期：2018-1-1(中国大陆)

播出频道：中央电视台纪录频道

在线播放平台：央视网

制片国家/地区：中国大陆

英文名：Every Treasure Tells a Story

作品简介：

通过每集5分钟的时间讲述一件文物，介绍国宝背后的中国精神、中国审美和中国价值观，带领观众读懂中华文化。

第一季每件文物的介绍都采用流行技术辅助制作。以"何尊"为例，由于其深埋于地下3000年，外部已被严重锈蚀，底部的铭文已经氧化黯淡，为了让观众更清晰地看到文物的细节，分集导演在摄制中采用了3D扫描技术和全息传存拓技术展现文物的原貌。

第二季在制作层面进一步加大多媒体新技术的应用，采用高精三维数字扫描、高清平面信息采集、多光影采录技术、表面微痕提取技术、数字拓片、数字线图、多光谱采集等，观众可以360度无死角地看到文物的每一个细节。

第三季创作组针对每件国宝的特点，设计专属的视觉体系，该片在前作基础上，更是采用了三维采集技术、微痕提取技术等高精尖技术。基于不同的文物，研究方法不同，认识角度各异：或采用8K技术呈现文物的艺术细节；或以沉浸式体验回归历史现场；或以大数据算法模拟书法真迹，让观众成为历史的"参与者"，而非"旁观者"。

获奖记录：

第15届精神文明建设"五个一工程"(2019)特别奖《如果国宝会说话第一、二季》。

特色之处：

"一眼千年"演中华文化之味；

"薪火相传"道中华文化之魄。

三、作品赏析

让国宝在视听的世界中重现夺目光彩

1. 微结构叙事创造的时代感

《如果国宝会说话》用5分钟的时间讲述一个文物的故事，这种创编模式打破了传统文化历史类纪录片的宏大叙事，用微纪录、微结构的方式呈现历史，讲述故事，带给观众新鲜的视听体验，赢得了互联网原住民的喜爱。短视频的形式更适合观众利用碎片化的时间观赏，也适于在移动媒体场景中进行收看，满足了当下多屏传播的媒体生态环境。该系列片每期讲述一个国宝或者一个时期的文物群像，内容非常适合5分钟的传播体量，通过不同角度运用影像技术进行呈现，能够较深入地理解一件历史文物的历史传承、基本相貌和历史地位等信息。节目在互联网上的传播引发了观众的强烈互动，网民通过弹幕和留言表达了对节目的喜爱，也阐发了各自的观点。这种双向的传播模式，契合了互联网时代的传播特点，延伸了节目传播的空间，是对电视节目形态的再次塑造，也成为了纪录片交互性的有益尝试。

节目的微结构叙事还体现在每一期根据不同的文物采用不同的叙述视角和讲述方式，并没有追求统一的格式或者栏目的模板化效果，而是根据讲述对象进行创意的切换。如六十三集《水晶缀十字锈刀》一集中，运用了剧情化的演绎效果。通过配音演员贾小军富有表现力的言语，增添了戏剧张力。这里充分运用了拟人化的修辞，刀化身人物，与唐官展开对话。唐刀："大唐，你征战四方，无数将士为你而死，却为何不见武器随葬，难道不知我们已与主人融为一体？"唐官："兵仗者，谓横刀常带，但随葬一开，难免私藏，所以你们还是陨在疆场上来得其所。"其后又展开了汉刀与唐刀的对话，把刀赋予了人的气质。为了增加影片的表现效果，还增加了人物扮演展示铁匠锻造兵器的过程。整个叙事围绕汉刀与唐刀对话展开，其中体现了从汉到唐制刀工艺的变化，也体现了工匠精神的传承与革新。

2. 后现代主义修辞重塑纪录片审美新境界

文物带着历史的印记，很多都是历尽沧桑、斑驳陆离，甚至有些已经面目全非，并不如当代的艺术品或者商品光彩照人、吸引眼球。但是文物的价值在于佐证历史，并用其特殊的语言诉说了历史。如何让当代人对历史文物感兴趣，了解文物及其背后的历史故事，传递传统

文化,是电视媒体应当肩负的责任。如果用晦涩的语言和死板的画面去讲述,是无法吸引当代观众的。《如果国宝会说话》打破了传统文物纪录片的叙事结构和语言修辞方式,充分发挥了视听语言的魅力,运用动画、特效以及摄影、音乐等各种视听元素,采用短镜头快速剪切的手法,让国宝活起来。

首先从栏目名称的策划来看,非常具有后现代意味,把沉寂在博物馆中的无声物件想象成能够跟我们人类对话的对象,这本身就是违背常理的,而这种打破常规的表述正是后现代艺术的典型特征。同时,在节目中多次运用了戏仿的手法。如在《法门寺地宫茶具》一期中,整个文案采用的都是皇帝诏书的格式,一以贯之,一气呵成,根据文案的内容进行画面的解构,解说贾小军用皇帝的居高临下的语气进行配音,营造了一种大唐盛世皇帝的威严和自信,而展现的做工精致的银质茶具更凸显了当时工艺水平的精湛高超。

除此之外,解说词不再是客观的描写和记述,而是打破传统的叙事结构,营造一种对话的效果,采用拟人化和第二人称手法,看起来亲切又自然。如讲述《唐代侍女俑》,取其名为《胖妹的春天》,一下子拉近了与观众的距离,解说词"你梳着少女特有的双垂髻,端庄可人。你脸颊饱满,小巧的鼻子和嘴巴都让人怜爱"。叙事视角的巧妙转换配以画面中对侍女俑细节的刻画,对文物的宠溺跃然纸上,似乎把观众带回到了人物所处的年代,变得鲜活起来。欢快的音乐和跳动的画面完全符合当代的审美,唐代仕女不同发髻和当时以胖为美的流行以及当下的以瘦为美的时代风貌交相呼应,贴近生活,贴近时代,具有极强的代入感。运用特技和动画让静止的国宝文物眼睛动起来,再配上精美的妆容和配饰,这种穿越时空的感觉带给观众具象化的观看体验,似乎能够触摸到人物当时的心境和思想,创造一种共情的效果。

首先,在视听语言上,该系列采用了解构和拼贴等后现代手法,如对文物本身的解构,在《人物御龙帛画》一期中,本来是一幅传统的平面帛画,但通过将图画进行分解、拼贴和组合,并运用动画手段加以再现,营造出立体生动的形象。其次,通过现代科学技术奇观营造陌生化效果。从前期的微距摄影、3D扫描技术到后期的三维动画、数字特技以及原创音乐的综合运用,让被展示的国宝呈现了不同以往的历史风韵和艺术魅力,让人印象深刻。

3. 提升历史文物的现代价值,传播中华优秀传统文化

《如果国宝会说话》虽然在屏幕上呈现的只有5分钟,但是制作团队组织和策划节目却要花费长于节目几十倍的时间,单单甄选文物的过程就花费了2年时间。首先,要对浩如烟海的历史文物进行精心挑选,"根据第一次可移动文物普查数据显示,全国登记的可移动文物

数量是1.08亿件,其中珍贵文物380多万件"。① 要从如此多的文物中挑选出100件具有代表性的同时又适合通过视听语言去传播的文物,本身就是一项浩大的工程,不仅需要有对文物的鉴别能力和丰厚的历史考古知识,同时还需要有一定的媒体素养,考虑到文物的影视传播效果。历史文物大多残缺陈旧,单从实物上看已经很难展现昔日的风采。这就需要创作人员去挖掘文物本身的魅力,既要结合文物当时所处的时代,又要符合当下的审美,这是节目创新的难点。但节目组在这方面交了很好的答卷。

《如果国宝会说话》节目产生的背景,正是习近平总书记提出的实现中华民族伟大复兴的中国梦,深入挖掘中华传统优秀文化的重要时刻,"中华优秀传统文化是中华民族的文化根脉,其蕴含的思想观念、人文精神、道德规范,不仅是我们中国人思想和精神的内核,对解决人类问题也有重要价值"②。节目契合了国家的主流思想和价值观念,挖掘深藏于博物馆的历史文物,在对其进行生动介绍的同时,更多的挖掘文物本身的文化和精神内涵,并能够跟年轻人的时尚和审美连接起来,对传播中华优秀传统文化起到了很好的示范作用。

四、拓展思考

1. 如何看待微纪录片的艺术特色和审美价值?
2. 历史文物类纪录片如何契合当下年轻人的审美?
3. 如何看待特效和动画制作在《如果国宝会说话》中的应用及其对影片艺术特色的影响?

第四节 美国纪录片《辛普森:美国制造》

一、课程导入

艺术源于生活,生活源于现实。2016年,《辛普森:美国制造》上映,它是由伊斯拉·埃德尔曼执导、O·J·辛普森、罗伯特·卡戴珊、碧·亚瑟等参演的一部纪实纪录片。虽然该片是一部在电视上播放的纪录长片,并不属于影院纪录片的范畴,但是却意外获得第89届美国奥斯卡金像奖最佳纪录长片奖。该片通过发生在职业棒球明星辛普森身上的一系列离奇事件,对美国社会的种族问题进行了深刻的揭露,引发了广泛的社会关注和思考。

① 范旨祺.浅谈视听传播视角下馆藏文物传播表达策略——以《如果国宝会说话》为例[J].自然与文化遗产研究,2019:113-116.
② 引自:2018年8月21日至22日《习近平总书记在全国宣传思想工作会议上的讲话》。

二、作品信息

导演： 伊斯拉·埃德尔曼

制片： 伊斯拉·埃德尔曼等

主演： O·J·辛普森/罗伯特·卡戴珊/碧·亚瑟/A·C·柯林斯等

片长： 7 小时 47 分钟

语言： 英语

类型： 纪录片/传记/犯罪

上映日期： 2016-1-22（美国）/2016-8-4（西班牙）/2017-5-14（英国）

制片国家/地区： 美国

英文名： O. J.: Made in America

作品简介：

该片共有 5 集，以档案新闻画面的形式复述了 O·J·辛普森的完整生涯。

第一集讲述辛普森传奇的职业生涯，从南加州大学的明星球员到人尽皆知的橄榄球明星，辛普森的巨星之路走得理所当然，但在那个特殊的年代，辛普森的思想受家庭、学校、社会环境影响的同时也积累了很多特殊甚至有些扭曲的东西。

第二集讲述的是辛普森的运动生涯结束后，他在演艺圈及商界凭借其左右逢源的手段和精心炮制的形象，怎样获得持续的关注与成功，成为 20 世纪七八十年代美国职业体育中最为成功的明星人物，在此期间他与第二任妻子也是最终的受害者妮可步入婚姻殿堂，但令所有人意外的是，正是这位爱情事业双得意的辛普森，此时却暴露出越来越严重的家暴倾向，并多次招致警方介入。

第三集记述辛普森杀妻案件的始末，1994 年 6 月 12 日深夜，辛普森的妻子和一位餐馆的侍应生惨遭杀害，而辛普森则被列为主要疑犯。17 日，几十辆警车在洛杉矶公路上对辛普森乘坐的车辆展开追逐，约 9 500 万观众坐在电视机前观看。最终，辛普森被逮捕。令人意想不到的是，辛普森案的 12 名陪审员中有 9 名是黑人，辛普森的"黑人"身份在当时成为了一个"有利"条件。在九个月的审讯过程中，看似明朗的案情，因为沉闷枯燥普通人不易理解的血液化验证据，有了意想不到的发展。

第四集辛普森案正式进入审理阶段。辩护律师团为帮辛普森脱罪，无所不用其极，证据真伪，流程瑕疵，各种有力证据转瞬之间变成污点，警方、检方被律师团"打"得狼狈不堪，种族矛盾被巧妙撬动，一桩杀人案戳中了美国社会的痛点。一片昏天黑地之下，竟然还有人浑

水摸鱼掀起社会事端,一幅场面宏大的美国现代浮世绘呈现于眼前。

第五集经过长达九个月的庭审及控辩双方激烈交锋,案件终于来到陪审团合议环节,但原本被认为将花费几天时间讨论的合议结果,竟只经过三个半小时就公布了最终定论:辛普森谋杀罪名不成立,当庭释放。这一结果引起了整个美国的震荡,黑人族群将其当做胜利欢呼庆祝;白人群体则大多抗议抵制无罪判决。辛普森本人的生活也注定无法回到最初,在民事诉讼结果判决其有罪赔偿后,一起意外的"抢劫案"让他最终还是难逃牢狱之困。

获奖记录:

第32届美国电影独立精神奖(2016)最佳纪录片;

第26届哥谭独立电影奖(2016)最佳纪录片;

第88届美国国家评论协会奖(2016)最佳纪录片;

第82届纽约影评人协会奖(2016)最佳纪录片;

第42届洛杉矶影评人协会奖(2016)最佳剪辑;

第15届华盛顿影评人协会奖(2016)最佳纪录片;

第41届美国电影学会奖(2016)特别表彰;

第37届波士顿影评人协会奖(2016)最佳纪录片;

第51届美国国家影评人协会奖(2017)最佳纪录片;

第28届美国制片人工会奖(2017)最佳纪录片制片人奖;

第67届美国剪辑工会奖(2017)纪录片最佳剪辑;

第69届美国导演工会奖(2017)最佳纪录片导演;

第53届美国电影音响协会奖(2017)纪录片最佳音效;

第89届美国电影奥斯卡金像奖(2017)最佳纪录长片;

第26届MTV电影奖(2017)最佳纪录片;

第33届美国电视评论家协会奖(2017)最佳新闻及信息类节目;

第69届艾美奖(2017)非虚构类节目最佳画面剪辑、非虚构类节目最佳导演。

三、作品赏析

透视美国社会的史诗级作品

1. 双线叙事结构:平行交叉,互为补充

《辛普森:美国制造》作为在电视台播出的电影,却获得了奥斯卡纪录片奖,这也是奥

斯卡评奖史上的一个例外。但是该系列片与大多电视纪录片的不同之处在于它的连续性，因此有人也称这种类型片为纪录剧集。这部5集的纪录片，在叙事结构上非常明晰地构筑了两条叙事线索，一是O·J·辛普森的个人线索，即他从黑人区的一名普通少年成长为橄榄球超级巨星，最后堕落为杀妻嫌犯的故事；另一条线索则是关于美国洛杉矶几十年来种族问题的历史沉疴。而这两条线索最后统一到一个故事序列里，也就构成了辛普森在案件审理过程中利用媒体力量和种族矛盾而摆脱罪名，但最终又因个人的堕落犯罪获刑的故事。

名人效应和种族矛盾交叉在一起，时而看似是两个不相干的故事，但看完之后才发现是影片的高明策划，因为这个"名人"辛普森并不是普通的名人，而是一个黑人。种族身份是辛普森的宿命，虽然他在极力摆脱这种身份标签，但最终这种身份既给他带来了一线生机，但也给他带来了更大的人生困境，他努力在社会上扮演一个成功的角色，但是黑人族裔的身份则是他终其一生无法改变的，即便是名人效应也无力扭转。种族冲突作为美国社会的痼疾，在整个叙事过程中得到了全方位的展现，历史资料和个人讲述交叉剪辑，将个人命运放在宏大的历史背景中讲述，构成了美国近半个世纪的种族矛盾历史，具有史诗级的文献意义，增加了影片的历史厚度。

2. 融合式故事化视听风格

有学者指出《辛普森：美国制造》是一部融合式的纪录片，融合了直接电影、真实电影和汇编电影的类型与方法，不过，从近年的国际纪录片的美学流行趋势来看，这种文献＋访谈＋主人公跟拍的纪录片视听模式成为一种趋势，影片中摒弃了传统的背景解说加画面的格里尔逊模式，让影片的节奏跟随出镜人物的阐释内容而剪辑画面，通过背景音乐的氛围营造和叙事结构的巧妙结合，营造出一种故事化的纪录片质感。出镜人物讲述往往会给观众更强烈的代入感，这种第一人称视角虽然具有一定的限定性，但是正好符合了观众的立场，因此比解说式的上帝视角更能够引发观众的共鸣。影片的声音由音乐和画面的同期声构成，除了采访人物的声音外，还包括文献资料中的现场声，如比赛现场的声音、审判现场的声音等，这些声音增强了影片的质感，也加深了故事化的风格特色。

在纪录片中，有众多的讲述者，这些讲述者成为构建整个叙事的核心和灵魂。每个讲述者生动的言语和深刻的评论、思考让影片看起来更加耐人寻味。他们中有的曾经是辛普森的朋友，有的是其妻子的亲人。这种双方对立的鲜明对比更增加了影片的戏剧色彩。站在不同立场上，人们看待问题和思考问题的角度也截然不同，这些都成为影片的重要看点。

虽然画面中都是真实纪录，但是整个剧情依旧跌宕起伏，充满悬念和情节张力，流畅的剪辑节奏又让观众很容易进入剧情，自觉探寻主人公的命运。比如在第一集中，前面大量篇幅都在讲辛普森的人生顺风顺水，所有人的讲述也都是充满溢美之词，但是在最后部分，讲述了已婚的辛普森看上了一位妙龄少女，这成为他后面的一连串悲剧的重要导火索，也埋下了伏笔，这种处理方式是非常明显的故事化的讲述方法。

3. 人物塑造立体丰满

整个影片一直在塑造辛普森的人物形象，从最初的黑人区走出的普通少年，到因橄榄球一举成名，到人生的几次起伏。塑造人物的手段则是通过身边人的讲述，庞大的人物访谈是影片成功的关键。这些人物从不同角度塑造了辛普森成长为一个精致的利己主义者的过程。

在影片的第一集，辛普森的人生完全是一个开挂的人生，处于上升的轨道，周围人对他也充满溢美之词，他充满了个人魅力，所到之处受到人们的热烈欢迎和追捧。他成功从一位著名的橄榄球运动员转型为好莱坞演员，名人效应进一步发散。在影片的第二集，人物的负面内容不断开始呈现，如其对于婚姻的不忠，喜欢沾花惹草，对于黑人群体提出的诉求不予理会，而是沉浸在自己在白人社会明哲保身的地位等。到了第三集，他凶狠地杀害了妻子，以及他在法庭上为了保全自己而收买法官和律师的行径得到了充分的揭示，他在法庭上像一个演员一样对于揭发其杀人行为的证词表现得若无其事，并假装戴不上其专门为杀人而准备的黑皮手套，作为好莱坞演员的演技不得不令人叹服，越发显露出其人性丑恶的一面。

4. 美国文化和种族冲突的深刻揭示

在影片中，我们看到一开始就有两条叙事线索，看似黑人警察暴力对待黑人的线索跟辛普森的线索没有实际关联，但是到了因杀妻嫌疑进入最终的审判环节，越发发现种族歧视和冲突成为辛普森最后一根救命稻草，在关键时刻保全了他。正因为其中作为证人的警察有种族歧视的言论而使得其证词遭到质疑，并引来黑人群体的强烈抗议，而弱化了作为案件本身对于辛普森杀人案的审理，律师团强有力的狡辩使整个案件的审判发生了逆转。辛普森最后被判无罪，这不是辛普森个人的"胜利"，而是黑人世界的"胜利"，因为他们终于可以报仇出气，多少年来洛杉矶警察虐待黑人实施暴力的故旧都被翻出，黑人惨死的事件酝酿升级，这些都成为黑人群体与警察对立的根源，而所有这些看似与杀妻案无关的问题却都成为辛普森案件获胜的关键因素。

美国深刻的种族冲突竟可以颠倒黑白，有黑人因为警察的暴力施警而横尸街头，而一个

身负两条人命的杀人狂魔却可以堂而皇之地被判无罪。这是对美国社会存在的种族、法律、政治等深刻的社会矛盾的强烈讽刺。

四、拓展思考

1. 影片是如何将名人事件与美国种族冲突两条线索有机联系起来的？
2. 影片是如何制造悬念和冲突，吸引观众的收视兴趣的？
3. 这种影像资料＋访谈的结构形式跟传统的画面＋解说的纪录片形式相比有哪些优势和特色？

第五节 美国纪录片《最后的舞动》

一、课程导入

2020年由时代华纳旗下有线体育频道（ESPN）和奈飞（Netflix）联手打造，讲述迈克尔·乔丹与芝加哥公牛队为球队第六个总冠军奋战的十集纪录片《最后的舞动》（*The Last Dance*）登上荧屏，导演杰森·海希尔（Jason Hehir）与其团队整理了超过一万小时的素材，其中包括1997—1998年赛季，NBA娱乐组（NBA Entertainment）全程跟拍的500多小时影像资料。该片从2016年经过乔丹本人同意开始制作，经过4年的精心打造，于2020年4月19日提前在EPSON频道开播，并一举荣获IMDb评分9.2，豆瓣评分9.7的佳绩。

二、作品信息

导演：杰森·海希尔

主演：迈克尔·乔丹/斯科蒂·皮蓬/菲尔·杰克逊/史蒂夫·科尔/比尔·温宁顿

片长：共十集，每集50分钟

语言：英语

类型：纪录片

上映日期：2020-3-19(美国)

制片国家/地区：美国

英文名：The Last Dance

其他译名：篮球之神的霸气生涯(台)/最后之舞/最后一舞

作品简介：

《最后的舞动》以美国职业篮球队芝加哥公牛队1997—1998年夺冠之路作为主线,中间不断穿插公牛队之前的状况,以及乔丹和公牛队的球员、教练,还有科比、伊塞亚托马斯等NBA的其他球员惊喜华彩之处,还有美国前总统奥巴马等名人参与。整个纪录片分为10集,从97年的季前制定的"最后之舞"计划开始,到最后公牛队的夺冠,把乔丹从小到大的成长历程以及进入到职业篮球运动后,从公牛队获得关注开始到公牛传奇王朝的结束的经历完整讲述出来。

1997年秋天,迈克尔·乔丹和芝加哥公牛队开始了他们八年来第六个NBA总冠军的追逐。虽然乔丹自13年前光彩夺目取得了非凡成就,但主教练菲尔·杰克逊称之为"最后的舞动"的这次比赛被俱乐部高层中的紧张气氛所笼罩,因为这是最后一次看到有史以来最伟大的球员和他杰出的队友们一起奋力拼搏。系列纪录片围绕着这一重要历史节点的事件展开,用精彩的现场比赛和不为人知的赛场幕后故事进行组织,集锦使用对乔丹本人及其队友、教练、对手以及记者等各界人士的采访和讲述进行串联。

获奖记录：

2020年艾美奖创意艺术类最杰出纪录片奖。

三、作品赏析

燃情与热血：伟大的人物和冠军球队的缔造史

《最后的舞动》是由美国ESPN和Netflix联手打造的关于篮球飞人乔丹的十集纪录片。2020年4月于网络上播出,当时正是全球新型冠状病毒大爆发的时候,人们需要一部非常燃的作品来提振信心,重拾对生活的热爱。这部纪录片运用大量的历史素材和第一次公开的历史影像,再现了迈克尔·乔丹的辉煌时刻以及芝加哥公牛队众多个性鲜明的篮球明星形象。

1. NBA赛场的精彩呈现

在片子中,有一半以上的镜头都跟赛场有关,场上和赛后的休息室都成为构成镜头的重要内容。球迷们通常看到的都是一场比赛或者会看一个NBA的进球集锦,但是用10集的大篇幅讲述NBA赛场的故事,而且还是以"空前绝后"的乔丹作为主人公,其热度可想而知。影片中1997—1998年赛季的镜头是NBA娱乐组经过特许运用IMAX摄影设备拍摄下来的,所以在整个剧集中,观众能够看到20多年前特别清晰的历史影像。整个剧

集不但展示了公牛队"最后之舞"的整个赛季,还展示了20世纪90年代乔丹各个赛季的精彩比赛场面,这对因为"新冠疫情"而看不到篮球比赛的世界各地的篮球迷来说是一个巨大的精神慰藉。

2. 精心刻画的人物形象和丰富立体的性格展示

影片呈现了一个更加丰富立体的乔丹,其人物形象通过乔丹自己的采访、周边人物的采访以及乔丹赛场内外的表现几个层面共同塑造。片中不止一次强调了乔丹好胜的性格,这种性格在他童年时代跟哥哥的相处中已经显现出来,"要超过哥哥,一定要比他强"。而在赛场上,乔丹的目标很坚定,就是一定要赢。在采访中,乔丹自己说要"不惜代价去赢,这就是我的天性""每次踏上球场,目标就是赢得比赛"。这种好胜的性格还体现在其一定要用世界第一的品牌,在1992年奥运会的时候,乔丹跟队友组成梦之队赢得冠军,当上台领奖的时候,他故意用国旗遮挡了锐步的标志,因为他认为这个标志有损于其作为冠军的形象。乔丹的另外一个性格特征是耿直和率真。他对队友非常真诚,对其不满意的现象会当众表露出来。比如在一次采访中,记者问道公牛队面对的最大挑战是什么?乔丹微笑着抬起头往球队经理杰里·克劳斯的方向看,指向性非常明显。乔丹甚至当面嘲笑克劳斯的身高,说"这是矮子才穿的裤子"。在影片中,乔丹也不完全是阳光正能量,在比赛中他会跟队友通过吼来传达自己的情绪,并跟对手互相对骂。他曾因为输球心情郁闷而去赌博,这成为乔丹最大的黑料之一,对乔丹的形象产生了一定的影响。不过这一幕在整个片子中并没有浓墨重彩去渲染,因此也基本上不会损坏乔丹的英雄形象。

赛场之外,影片也展现了乔丹柔情细腻的一面,这种时刻往往跟他的父母相关,当乔丹看到摄制组给他展示母亲大声朗读自己大学时写给母亲的信的视频时,表情中充满对母亲的挚爱和柔情。当听到父亲被谋杀的消息时,乔丹遭受巨大的打击但还是坚持去打比赛,当比赛结束后,乔丹躺在休息室的地上打滚痛哭,这一幕被摄影机记录下来。

每集中除了乔丹和比赛场内场外,还会重点讲述一个人物,如第二集讲述的斯科蒂·皮蓬,第三集讲述的是丹尼斯·罗德曼,第四集讲述的教练杰克逊,这些人物跟乔丹一样,贯穿在10集的纪录片中。这些人物的性格特征也被深入细腻地描绘出来,只是从出场的时间和所用的篇幅来看,他们都是为了衬托伟大的乔丹而存在的。

3. 多视角叙事 赛场与口述交叉剪辑快节奏剪辑

该系列纪录片延续了近年来流行的口述与史料结合的纪录片风格,在整个节目中,全部是故事相关人物的讲述构成了声音和串联部分,在口述的同时,插入讲述内容相关的画面。这种风格会带给观众强烈的剧情感,虽然表现的是真人真事,但是抛开人物的真实生存身

份,仿佛看到的又是一部多姿多彩的故事片,这个故事同样有矛盾、有冲突、有悬念,还有反转,具备了一切故事应该具备的要素。

正像纪录片学者尼科尔斯所说"一部纪录片讲述的故事源于真实世界,但可以从电影制作者的视角来讲述,并且使用电影人的语言"。① 整个故事没有按照时间线去叙述,而是根据情节的张力去构建影像和素材。从10集的片子中,看不出清晰的结构线索,却依旧吊足了观众的胃口。在前半部分的剧集里,主要是讲述乔丹的崛起、他的队友和教练等身边的人,讲述乔丹如何实现一个个的人生巅峰。当看过这些内容之后,观众自然而然会关注到乔丹是否有负面新闻、他的家庭以及他的社会影响力等内容,而这些内容则被置于剧集的后半部分。在整个剧集中,主创团队构筑了人物的多重矛盾,首先是乔丹的自我矛盾,在面对一次次实力派对手的挑战时,在面对患上流感后是否要去继续参加比赛时,乔丹用自己强大的意志力和无比的信心战胜了自己的弱点,取得了一个又一个辉煌的时刻。每一次,乔丹都是在跟自己的体力作战,跟自己的信心作战。面对父亲的突然去世,乔丹的内心有一种崩塌的感觉,这恐怕是乔丹一生中遇到的最大一次打击,因为父亲对于乔丹来说是最为重要的陪伴,每一次比赛父亲都坐在台下,他每次取得胜利都要跟父亲有一个眼神的呼应,而父亲在壮年惨遭杀害,这个打击对乔丹来说是致命的,他用了很长时间都无法从这个阴影中走出来。

10集的《最后的舞动》以乔丹最后的1997—1998年赛季作为切入点,也就是乔丹退役的内幕而展开,在第一集中,通过当事人的口述,叙述了公牛队解散重组的幕后故事,而这一切都是从乔丹最为信赖的教练杰克逊被辞退开始的。当然这一集中也留下了很多悬念,比如乔丹退役前的那几场比赛的关键场景以及在比赛后进行庆祝的宏大场面都没有展现,这些最精彩和最热血的镜头都留到了最后一集中去展现。甚至于观众颇为关心的乔丹的家庭成员也是在最后才在镜头中出现,他的女儿还有两个儿子都接受了采访,而乔丹的妻子自始至终都没有露面。从剧情的反转来说,从开始的前几集中对于斯科蒂·皮蓬、丹尼斯·罗德曼都有很多负面的塑造,而在最后又通过另外一些人的口述进行了反转,当初他们所谓的错误和问题都被合理化了,这也符合常规的电影创作的规律。

4. 超级英雄和励志的主题及播后反响

《最后的舞动》播出的时间正值"新冠疫情"在全球蔓延之际,这个时候人们的内心是脆弱和无助的。而这部以飞人乔丹这一体育史上最具标志性的明星作为主角,并且塑造了他

① [美]比尔·尼科尔斯.纪录片导论(第2版)[M].陈犀禾,刘宇清译.北京:中国电影出版社,2016:11.

坚毅、果敢、自信、向上，努力拼搏、勇夺第一等优秀品质的纪录片，不仅是对篮球爱好者的激励，更多可以成为普通人甚至普通家庭教育的一部好教材。虽然剧集播出后，也有一些负面的回应，比如说乔丹本人对整个后期剪辑的控制，有队友爆料说乔丹对队友吼叫后队友的反应完全被剪掉等。但是整体来看，瑕不掩瑜，仍然是一部励志的片子。

乔丹对夺取冠军的渴望和其坚强的意志力，正好跟当下很多颓废和安于现状的"佛系"年轻人形成了鲜明的对比，每个人似乎都从乔丹身上看到了曾经热血沸腾的自己，也发现了自己和名人之间的差距，言传身教的力量比起空洞说教更能说服和打动人心。影片中前美国总统奥巴马的访谈以及电影明星莱昂纳多·迪卡普里奥的出现更增加了政治性和娱乐性，乔丹代表的已经不是一个篮球明星和体育明星，其已然成为美国文化对外输出的一个重要窗口，他代表的是美国精神和美国梦，因此，在遇到巨大的灾难的时候，美国人总能想起乔丹，而"乔丹精神"也给世界各国的励志青年以榜样的力量和精神的寄托。

四、拓展思考

1. 影片中的乔丹形象主要通过哪些维度进行塑造的？
2. 如何看待剧集结构的设计和对观众收视的影响？
3. 如何看待影片主人公对纪录片的干预对其真实性的影响？
4. 与《极限乔丹》和《绝对的乔丹》两部纪录片进行对比，并分析《最后之舞》的纪录特色。

第六节　英国纪录片《地球脉动》

一、课程导入

《地球脉动》是由英国广播电视中心公司（BBC）制作的电视系列纪录片，共制作了两季。《地球脉动第一季》于2000年开始拍摄，BBC投入了约7 000万人民币，130人的庞大摄制队伍，走遍62个国家，历时5年拍摄，2006年正式播出，震撼全球。

2016年11月，《地球脉动第二季》正式上线，这季BBC首次采用全程4K高清摄像机进行拍摄，走遍40多个国家，拍摄时间长达3年。在这一季里，观众们能够见证到散落在地球各个角落的动物、植物平凡而精彩的生命瞬间。该季超越了第一季的口碑，成为纪录片界的经典，更是在豆瓣拿下了纪录片的最高分9.9分。多年来无数描绘地球的纪录片，都仿佛在向《地球脉动第二季》致敬。《地球脉动》系列纪录片注定成为纪录片历史上的标杆之作。

二、作品信息

《地球脉动第一季》

导演：艾雷斯泰·法瑟吉尔

制片：艾雷斯泰·法瑟吉尔

编剧：大卫·艾登堡

集数：11集，每集60分钟

语言：英语

类型：自然纪录片

出品公司：探索频道（美国）

制片地区：英国

英文名：Planet Earth

其他译名：行星地球

上映日期：2006-2-27（英国）

《地球脉动第二季》

导演：伊丽莎白·怀特/贾斯汀·安德森/艾玛·纳珀/艾德·查尔斯·查登·亨特/弗雷迪·迪瓦斯

制片：迈克尔·冈顿

集数：6集，每集50分钟

语言：英语

类型：自然纪录片

出品公司：英国广播电视中心公司

制片地区：英国

英文名：Planet Earth Ⅱ

其他译名：行星地球第二季

首播时间：2016年11月6日（英国）

作品简介：

《地球脉动》第一季共11集（包括《两极之间》《雄伟高山》《淡水资源》《洞穴迷宫》《奇幻沙漠》《冰封世界》《辽阔草原》《富饶丛林》《多样浅海》《季节森林》《无垠深海》），纪录片从南极

到北极,从赤道到寒带,从非洲草原到热带雨林,再从荒凉峰顶到深邃大海,难以数计的生物以极其绝美的身姿呈现在世人面前。片中呈现了奥卡万戈(Okavango)洪水的涨落及周边赖以生存的动物们的生存状态,还拍摄到罕见的雪豹在漫天大雪中猎食的珍贵画面;展现了冰原上企鹅、北极熊、海豹等生物相互依存的严苛情景,也见识了生活在大洋深处火山口高温环境下的惊奇生物,当然还有不胜枚举的地球各地的壮观美景与奇特地貌。

《地球脉动》第二季共6集(包括《岛屿》《山脉》《丛林》《沙漠》《草原》《城市》),将地球六种环境下的生物群落与个体,例如树懒、巨蜥、狐猴、海鬣蜥、帽带企鹅、雪豹、金雕、蜘蛛猴、美洲豹等呈现在观众面前。大自然的神奇之手创造的万千生物以其各自的习性生活在地球上,顺应着严苛的自然环境,它们渺小而伟大,顽强追逐着明日的朝阳。通过BBC的镜头,生命的光辉得以放大,闪耀在地球的每一个角落。

获奖记录:

第59届黄金时段艾美奖(2007)最佳摄影、最佳音效、最佳音乐创作、优秀的纪实系列、最佳编剧、最佳混音(提名)、最佳剪辑(提名);

第60届英国电影和电视艺术学院奖(2007)最佳纪实类音效(提名)、最佳摄影纪实类(提名)、专业纪实节目奖(提名)、最佳原创电视音乐(提名);

第69届黄金时段艾美奖(2017)最佳纪录片、非剧情类节目最佳导演、非剧情类节目最佳音效、系列剧最佳音乐创作。

三、作品赏析

<p align="center">神奇的地球 生命的光辉</p>

《地球脉动》属于自然纪录片,确切地说属于自然探险纪录片,因为它呈现的不是普通的自然风光和生物,而是普通人无法亲临观赏到的自然环境和神奇生物,摄影机带我们去到的是一个个人迹罕至甚至连生物生存都艰难的绝美之地,呈现的是非常环境下的自然界,讲述了非常环境下生物缤纷生活的傲然状态,让人类一同见识了地球的神奇。

作为一部自然探险纪录片,《地球脉动》以无与伦比的画面征服了观众。虽然野外拍摄面临诸多的难度和不确定性,但影片在构图、色彩、光影方面等都十分考究,每一帧画面都可以作为壁纸。《地球脉动》第二季拍摄时,导演大卫·爱登堡已经90岁了,但还是亲自深入险境,拍摄下了诸多珍贵的镜头,团队的敬业精神是影片取得成功的重要因素。《地球脉动》以它对地球空前绝后的礼赞和高质量的制作水平成为纪录片中的标杆。

1. 高端的拍摄技术成就无与伦比的画面之美

在《地球脉动》第一季中,高清摄影、超高速摄影机、热成像相机、相机传感器以及空中卫星定位等新技术的运用比比皆是。正是运用了这些尖端拍摄技术,摄影组才能将视野扩展到这个星球上最难达到的区域。在拍摄狼群猎捕麋鹿时,由于狼群追逐猎物的速度迅疾,使得拍摄小组难以从陆地上捕捉它们猎食的画面。最终,摄制组筹措到一套稳定系统加固空中摄影机,首度从直升机上全程追踪了这场生存角逐。此外,拍摄猪笼草里的蜘蛛捕食,火山喷发、高山雪崩等奇景时,都借助遥控的高端摄录设备来完成拍摄。

《地球脉动》第二季的节目组还选用微型直升机、遥控飞机、微型潜水艇、船只等设备进行拍摄,并通过运动控制装备以不同的速度拍摄动物、植物,让观众清晰地看到它们身边环境的不断变化,包括潮起潮落、日升月落和四季更迭。运用顶级的设备,制作团队细致地拍摄并记录了坠在科莫多巨蜥嘴边的大团黏湿唾液、真菌透明的边缘,以及四只雪豹齐聚摄像机前的场面。摄影师利用先进的相机传感器和不可见光谱捕捉黑夜里的野生动物,在拍摄雪豹时,更是动用各种自动感应的小型摄像机。可以说两季的《地球脉动》代表着当代摄影技术的最高水平,节目组借助高科技完成了对地球最不可思议的一次探索。

《地球脉动》的画面极为考究,为了表现动物的生存状态,构图方式上极具创造力和想象力。在这张表现熊妈妈带着小熊穿越冰冻的大海的画面中,运用了对角线构图,延伸了空间视野,向上的角度凸显了生命的艰难与倔强。

下面这张画面中,用了最具美感的黄金分割(三分法)构图,同时采用仰拍借助天空为背景,使画面简洁、表现鲜明。

在表现火烈鸟聚焦在一起,排列成行求偶场面时,画面中大量运用水平构图方法,和水面倒影相映成趣。

生活在阿拉伯半岛峭壁上的努比亚羱羊生活在难以找到落脚点的峭壁,在最陡的峭壁抚养小羊,小羊们在寻找水的过程不仅要克服峭壁,更要逃避赤狐的追杀,生存对于它们异常艰难。影片在努比亚羱羊出场时给了这样一个画面。画面采用了二分法,峭壁和天空都占一半,画面的主角努比亚羱羊被积压在左边画面一角,小小的剪影显得渺小无助,再配上黄昏苍茫的背景,悲壮感瞬间溢出画面。

《地球脉动》在构图中非常注重留白的运用。摄影中的留白是构图的最高境界。留白使整个作品画面更为简洁,更有表现力,而留下的空白更有想象的空间。《地球脉动》借助天空、草地、水域制造大量留白,使画面由写实转向写意,更富有意境。

因为影片拍摄中大量运用无人机,《地球脉动》中有大量向空中缓推的运动镜头和高度

俯拍的镜头。随着镜头的缓慢推进,影片带着观众走进地球的一个个奇妙之境,而在表现宏大壮阔的场面时,横移运动镜头的运用仿佛是给观众展开一幅宏大的画卷,高空俯拍镜头也让观众俯瞰整个环境。

影片除从客观视角展现大自然之外,还通过主观镜头去拟人化的表现动物的状态。在记述小黑燕鸥被公孙木树的种子黏住翅膀无法飞行觅食时,镜头从鸟儿的视角仰拍树林间露出的小小天空,那里有鸟儿飞过,而自己却只能困于地面,仰望天空哀鸣。

2. 音乐和音效完美烘托情节和气氛

在《地球脉动》获得的奖项中,有两个是非剧情类节目的最佳音效和系列剧最佳音乐创作,充分说明了该片在音乐方面的成功。《地球脉动》中的音乐完美呼应和烘托了情节,在第二季《岛屿》一集科摩多龙出场时,画面从特写着手,表现它的尾巴、脚爪、巨型倒影,为动物的出场制作了悬念,音乐也从前面的舒缓变得紧张而充满悬念,直到世界上最巨型的蜥蜴出现。

同样在这一集中,有一段表现刚出生的海鬣蜥如何逃脱游蛇的捕杀奔向大海的画面,整个情节紧张刺激宛如惊险动作片,音乐也非常出彩。当小海鬣蜥趴着不动时,音乐低沉静谧,突然"膨"的一声音乐响起,宛如一声枪响,海鬣蜥猝然起步奔跑,游蛇们蜂拥而至,紧紧追赶,音乐中加入紧促的鼓点。当海鬣蜥停了下来,音乐也停了下来,配合着滋滋滋的音效声,一条游蛇爬过,"嗖"的一声,游蛇们齐齐转过头,此时紧张气氛到了极点,双方都在等待观望,又一条游蛇慢慢接近,"枪声"再次响起,伴随急促的鼓点,小海鬣蜥再次起跳狂奔,一场殊死追逐的战争再次打响,而小海鬣蜥不幸被一群游蛇缠住时,音乐变得悲悯,当海鬣蜥终于挣脱游蛇的纠缠,迅速跳上岩壁死里逃生时,音乐在紧张中带着悲壮,在这一段情节中,音乐完美地配合了情节,切中了观众的情绪。

3. 影片对保护生物多样性,推进人们关注环保的意义

《地球脉动》选取的都是人迹罕至的大自然场景,这里有冰天雪地的极地风光,有隐秘的洞穴、光怪陆离的深海和广阔静谧的沙漠。而在这些自然风光的背后,是各种生物自由自在驰骋的天地。雪豹在漫天大雪中猎食、在北极冰原上企鹅与北极熊相互依存、水獭和泽鳄在淡水湖中一决胜负、百万椋鸟在罗马城市的上空飞舞。人们看到动物在各种生态环境下努力地生存并展现着生命之美。

系列纪录片通过人所到之处和人迹罕至之处自然和生态的变化,传达了自然是脆弱的,生命也是脆弱的呼吁,保护自然和生物的多样性也是保护人类自己。同时,《地球脉动》系列也拍出了自然世界之美,让人们看到很多不能踏足的自然风光,这实际上可以缓解人们对地

球环境变化所产生的焦虑。正如第二季的导演爱登堡所说,《地球脉动》是观众与自然世界之间的双向疗愈(two-way therapy)。①

四、拓展思考

1. 作为自然探险纪录片的代表之作,《地球脉动》体现出这类纪录片的哪些特质?
2.《地球脉动》在选取要展现的动物方面有哪些特点?
3. 试通过拉片的方式分析其中一集的摄影特色。
4. 如何看待《地球脉动》系列的人文性?

第七节 英国纪录片《人生七年》

一、课程导入

由保罗·阿尔蒙德与迈克尔·艾普特执导,布鲁斯·鲍尔登、杰奎琳·巴塞特、西蒙·巴斯特菲尔德等出演的纪录片系列《人生七年》,1964年开拍摄至今仍未终结。2005年英国第四台将该系列纳入最伟大的50部纪录片名单中。影片是20世纪至今英格兰的国家、社会、文化的发展缩影,每隔7年拍摄一次,记录随着时代的变化,生活在不同阶级、环境中的人物的人生百态。

二、作品信息

导演:迈克尔·艾普特/保罗·阿尔蒙德

主演:迈克尔·艾普特/布鲁斯·鲍尔登/杰奎琳·巴塞特/西蒙·巴斯特菲尔德

片长:135分钟

语言:英语/拉丁语

类型:纪录片/短片/传记

英文名:7 Up/63 Up

其他译名:人生七载之当我七岁时/人生七年第一季/7 Up!

首次上映日期:1964年(英国)

制片国家/地区:英国

① 喻溟.2016年BBC纪录片发展概况[J].当代电视,2017(7):28-29.

作品简介：

《人生七年》是从 1964 年开始拍摄的纪录片系列，第一部开始采访来自英国不同阶层的 14 个 7 岁的小孩子，被选中的孩子们代表了当时英国不同社会经济教育背景的阶层，他们有的来自孤儿院，有的是上层社会的子嗣。影片在一开始就对每个孩子作出了明确的假设，之后，每隔 7 年导演迈克尔·艾普特都会重新采访当年的这些孩子，倾听他们对未来的憧憬，畅谈他们对生活的态度与追求，从他们的 7 岁到 63 岁，光影之中，《人生七年》和他们一起成长老去，看尽岁月流逝，历经沧海桑田。

获奖记录：

第 40 届台北金马影展（2003）最佳剧情片、最佳导演、最佳男主角、最佳男配角、最佳音效、观众票选最佳影片；

第 22 届香港电影金像奖（2003）最佳电影、最佳导演、最佳编剧、最佳男主角、最佳男配角、最佳剪接、最佳原创电影歌曲；

第 3 届华语电影传媒大奖（2003）最佳男演员、最受欢迎华语电影；

2006 年英国电影学院奖和金卫星奖提名；

第 10 届华语电影传媒大奖（2010）新世纪十年十佳电影。

三、作品赏析

生命本是一场传奇

《人生七年》由迈克尔·艾普特执导，从英国社会阶层中精心挑选了 14 名孩童，自 1964 年开始拍摄至今，每隔七年拍摄一次，每次拍摄一个星期，2019 年完成第九季《63》，导演意图通过影像的方式记录一代人的成长轨迹。

1. 反映社会阶级变革，阶级出身对人成长的重要影响

本片讲述主题是社会阶级一直影响着英国的社会结构。导演艾普特认为，社会阶级的存在是对社会资源的浪费，偏见使虽然底层出身但优秀的人才不能享受到平等的机会，所以出现"寒门难出贵子"的现象。

这一社会阶级理念潜移默化于整个系列片中，参与拍摄的英国小孩分别来自四个不同的阶级，十个男孩四个女孩。艾普特用他几十年的追踪拍摄证明了他最初的社会学命题：人生轨迹在最初的起点就有了明显的壁垒。像约翰和安德鲁这样的富人家庭的孩子，在七岁时被问及以后的理想时，就有明确意向要就读英国最好的学校和进入上流社会，几十年后，

他们也如愿进入了剑桥、牛津，并且成为了律师和政客，没有偏离原本该有的人生轨迹；而像西蒙、杰西这样的底层孩子，按部就班地经历辍学、离婚、失业。这个例子表明社会结构和社会个性之间既相辅相成又互为因果的关系，在结构和制度既已形成的复杂社会中，作为个体的人不应仅是社会关系客观组合的结果。

2. 探索人生价值，揭示除了阶级以外影响人生的重要因素

《人生七年》的初衷是为了记述英国社会的阶级状况，但经过近半个世纪的拍摄，影片由黑白转为彩色，英国社会也变得越来越多元，纪录片早已超出它原本的价值构思，政治、社会的构想不再是影片的全部深意，更是一种对人生价值的探索。随着阶级观念逐渐淡却，人文情怀越来越浓厚，导演艾普特意图探索更深层次的人生的意义。这个观念的转变从纪录片后期开始着重关注主人公个人的故事不难看出，在出生、教育、立业、成家、婚姻等几个节点探寻，写实的表现手法让观众在观影时能感同身受，将自己的人生投射在故事情节中，引发思考提出疑问：造就一个人的到底是什么？通过影片我们可以感受到导演所探索的结果：婚姻和教育。

影片中，虽然大部分参演的孩子人生轨迹都是按照社会阶级的固定模式生活，但也有特例。比如来自乡村的孩子尼克，虽然在清苦的环境中成长，却丝毫没影响他对物理的兴趣。大学就读于牛津大学物理系，工作后到美国成了教授，事业有成家庭美满，打破了阶级固有化。其实，影片中属于精英和中产阶级的英国人，往往把教育看成是对自身及子女的重要投资。其中一位参演者提到："接受了好的教育是别人拿不走的。"而中下阶级的英国人，对于教育的意识很薄弱，因此，孩子很少有上大学的机会，只能从事一般性的服务性工作，比如理货员、保安、出租车司机等，没有接受良好的教育使他们缺乏竞争力，因此经常失业，只能靠社会救济金维持来生活。

婚姻对人生轨迹的影响也极大，对女人更是如此。影片中的三个女孩苏西、洁姬和琳恩所处的社会阶级，教育环境类似，人生境遇却不同，婚姻成为了影响她们的幸福程度的重要因素。在剧集《56岁》中，三个女孩中的洁姬，因婚姻家庭生活的不如意和过多的生育使她变得面容衰老、神情麻木、体态臃肿。而苏西和琳恩由于婚姻家庭生活幸福美满，显得年轻有朝气。虽然琳恩在《7岁又7岁》和《21岁》里面，一度表现出对生活和婚姻充满排斥甚至愤恨。但在《28岁》中面对镜头却是幸福洋溢，而她把这些转变归功于她的丈夫。同样，幸福的婚姻也可以拯救一个男人，比如出身于贫民区的保罗，经常是一脸忧伤神情，父母不幸的婚姻使他对待生命的态度悲观冷淡。幸运的是，后来他遇到了一位活泼开朗的妻子，在幸福婚姻的滋润下，他克服了性格里的畏惧和逃避，开始勇敢乐观地面对生活，可见婚姻对于人的

成长有着不言而喻的影响。

3. 超前的策划与预判　超长跟踪拍摄呈现史诗佳作

影片的创作特点首先是创作思维超前，因它取材于未知，需要有超前的策划和灵活的拍摄手法，凡事理念先行，提前预设可能的结局，随后用影像证实预想。难度在于，所有的预先设想既要适用最初七岁孩子的访谈，同时也适用于以后数十年的采访拍摄，话题的设置是有关梦想、恋爱、金钱、友情等永恒的问题，进而成为贯穿纪录片的主线。其次通过蒙太奇的剪辑手法截取生活片段，运用真实反映生活原貌。导演将每个时期实地采访的摄影资料，围绕教育、婚姻、事业等主题，以时间为轴，生活为线，构成多个蒙太奇矩阵，用以烘托影片主题。具体来说，影片中大量的特写镜头被用来捕捉被访者的神情和动作，不同年龄段的特写镜头被剪辑并重叠，让观众感受被访问者在成长过程中不同阶段连续性的面部特征和神态的变化，以及这些参与者性格的转变过程，让观众能直观真切地感受到随着时间的流逝，在参演者身上留下怎样的岁月烙印。

四、拓展思考

1. 看过《人生七年》，你认为人生的缔造者到底是什么？
2. 以时间为点，导演拍摄了《人生七年》系列，情感在影片都中有哪些影响？
3. 如何看待《人生七年》系列纪录片引发的关于家庭背景和家庭教育的思考？

下编
网络影视篇

第十一章
网络电影

第一节 网络电影概述

随着互联网时代的到来,网络成为影响社会文化传播的角色之一,网络电影在新媒体技术的发展浪潮中应运而生,逐渐受到越来越多的关注。通常认为,诞生于20世纪末的网络电影,即在网络上传播的电影。宽泛意义而言,通过互联网播放的胶片电影、电视电影以及专门为网络制作的电影,大体均可涵盖为网络电影。2014年3月,爱奇艺网络视频平台提出"网络大电影"的概念,由此确立了网络电影的商业化发展模式及市场化导向。狭义上说,网络大电影主要指的是网络自制电影,"网络自制电影主要是利用网络为媒介和平台,大多不通过影院或者电视传播,主要在网络上进行播放的一种新兴电影"。[①] 电影文本与网络的互动性、即时性等特征相融合,使得网络电影的传播范围更加广泛,受众群体也更为大众化。

自2010年"十一度青春"系列电影在视频网站上播出以来,网络电影这种新鲜的电影传播形态得到了观众的极大认可,并保持着持久的热议度和广泛影响力。三大网络视频平台——爱奇艺、腾讯视频、优酷通过不同的营销手段和盈利模式,在网络电影产业化的发展过程中,营造出影视精品化的制作氛围,为观众提供更多优质选择。

借助互联网的发展特点,网络电影的艺术特质主要表现在三方面:第一,相较于传统电影而言,网络电影在传播速度和范围上更有优势,观众的观看方式得以更加灵活自由。第二,由于网络电影的受众群体较广,因此主题倾向平民化和趣味性,适应大众审美取向的题材也更适于网络平台的传播和推广。第三,基于大数据分析等技术手段,网络电影的商业模式更具有针对性。例如爱奇艺平台的"有效点击"模式、腾讯视频的"一次性买断"模式以及优酷的"有效时长"模式等营销手段,都在不同程度刺激并规训着网络电影的市场化运营方向。

近年来,为满足新媒体受众需求,网络电影已成为电影市场的生力军。与此同时,低成本、短周期、高产出的发展特点,也使得网络电影的艺术品质参差不齐。面对商业市场带来

[①] 张智华.中国网络电影、网络剧、网络节目初探:兼论中国网络文化建设[M].北京:中国电影出版社,2017:44.

的创作困境,在新媒介融合语境下,为实现利益最大化,网络电影逐渐形成了多元类型杂糅的创作特征:首先,惊悚片、魔幻片、动作片备受观众喜爱,出现了《道士出山》(2015)、《魔游记1:盘古之心》(2017)、《灵魂摆渡·黄泉》(2018)等制作精良的影片。尽管这些作品还不够成熟,但特有的类型元素基本能够满足观众的心理期待。其次,通俗易懂的日常化主题,是吸引更多受众的表达倾向。例如讲述草根小人物平凡故事的《山炮进城》(2015)、《二货兄弟》(2016),通过夸张搞笑等方式博观众轻松一笑的《我的同桌是极品》(2016)、《全员怪咖》(2016),将网络用语及亚文化作为营销卖点的《宅男的终极幻想》(2015)、《渣男的100种死法》(2016)、《拜见女仆大人》(2016)等,这些影片通过讲述普通人的故事和迎合社会话题,拉近了与观众的心理距离。

但在营销宣发方面,立足于小成本制作的网络电影还没有形成规范,大多作品的推广攀附于热门影视作品。其中不乏和《道士下山》"撞名"的《道士出山》,在《人再囧途之泰囧》热映后出现的《澳囧》《韩囧》等"囧"系列。这些现象一方面反映出网络电影行业亟待解决的诸多"投机取巧"问题,另一方面也说明了低门槛的环境特点让网络电影的发展有更多的空间和更大可能性。

总之,在互联网技术进步的今天,网络成为人们交流文化的重要渠道,而电影作为社会文化传播的载体,通过新媒体语言走进大众视野。如今,网络电影正面临来自多方面的发展机会和行业挑战,随着国家相关监管、扶持政策的推出,网络电影创作的良性环境和生存发展将会有更大的空间。

第二节 交互电影《黑镜:潘达斯奈基》

一、课程导入

《黑镜:潘达斯奈基》是美国流媒体播放平台奈飞在2018年推出的电视剧《黑镜》的特别集,也是一部具有里程碑意义的电影作品,将交互电影(Interactive Cinema)的沉浸式体验与互联网特色相结合。《黑镜:潘达斯奈基》的交互总时长为312分钟,平均观看时间为90分钟。在这部电影中,观众可以在剧情关键时刻代替主角进行选择,不同的选择,剧情支线将会随之变化,发展出10至12个结局。尽管交互电影在叙事层面的非连贯性使观众并不习惯,但是《黑镜:潘达斯奈基》上映后依然获得了较好的口碑,在"烂番茄"(Rotten Tomatoes)上得到了72%新鲜度。此外,英国《独立报》(*The Independent*)和《观察家报》(*The Observer*)等媒体,也对其进行了正面评价。

二、影片信息

导演：大卫·斯雷德

编剧：查理·布鲁克

主演：菲恩·怀特海德/克雷格·帕金森/爱丽丝·洛维/阿西姆·乔杜里/威尔·保尔特

类型：剧情/科幻/悬疑/惊悚

制片国家/地区：英国/美国

语言：英语

上线日期：2018-12-28（美国）

片长：90分钟/312分钟（交互总时长）

又名：《黑镜：2018圣诞特别篇》

英文名：Black Mirror：Bandersnatch

故事简介：

1984年，游戏制作者斯蒂芬·巴特勒试图将作家杰罗姆·F·戴维斯的著作《潘达斯奈基》改编为游戏，这本拥有不同选择的书会让游戏变得非常具有冒险精神，游戏玩家需要按照屏幕上的指示作出选择。斯蒂芬的游戏想法被塔克软件游戏公司的老板莫汗·塔克看中，而这家游戏公司还雇佣了知名游戏制作人科林·里特曼参与制作。

莫汗·塔克尔想要协助斯蒂芬开发游戏，而斯蒂芬要作出接受或拒绝的选择。若斯蒂芬选择接受，游戏会在数个月后发行，但并不会得到游戏界的认可；若斯蒂芬选择拒绝，斯蒂芬将会独自在自己的房间制作游戏，但他的精神会因为太过压抑而去接受心理治疗，进而斯蒂芬就要选择是否跟心理医生坦白他认为母亲的死和幼年的自己有关。在看心理医生之前，斯蒂芬也可以选择接受偶遇的科林的邀约，前往科林的住所并吞食迷幻药。

斯蒂芬的精神逐渐崩溃，他怀疑有外力在控制他，此时观众可以告知斯蒂芬他们正在借助21世纪的奈飞平台替他做决定，也可以让他发现自己其实是作为实验对象被监视。故事的结局也有多种发展趋向，斯蒂芬可以发现自己原来是一场电影的其中一个角色，可以穿越回幼年时期和母亲一同死去，也可以杀死父亲将其分尸掩埋等不同抉择。时间跳转至2018年，奈飞的游戏制作者，同样是科林的女儿珀尔发现了《潘达斯奈基》这款游戏，试图改编这款游戏的珀尔也开始了一场与斯蒂芬相同的幻觉旅程。

获奖记录：

第 54 届星云奖(2019)最佳游戏写作奖；

第 71 届美国电视艾美奖(2019)最佳电视电影。

特色之处：

交互电影让观众参与到电影的叙事文本中，强化了观众观影的沉浸感与体验感。观众通过作出不同的选择获得多种故事走向和结局，强烈的代入感使观看者与故事中的人物命运紧密相连。交互电影改变了传统的观影方式，故事剧情在关键点处被切断，非线性叙事不但拓宽了观众的审美思维，同时延展了不同于审美接受的可能性。

三、影片赏析

交互电影在流媒体播放平台上的叙事特征

2018 年,《黑镜：潘达斯奈基》借"黑镜"系列 IP 的强大关注度以及交互电影的跨媒介属性引起了众多关注，出现在流媒体播放平台上的交互电影再次进入大众视野。交互电影又称为第三代电影，"第三代电影是新时代计算机数字技术发展的产物，它同时拥有数字、互动以及立体三个突出特征，它最大的突破在于：从以往封闭的导演个体创作时空向完全开放的观众自由主导时空发展，进而冲破观众的思想藩篱，更自由地体验和感受前所未有的造梦世界"。① 奈飞制作的《黑镜：潘达斯奈基》可以通过智能电视、浏览器、游戏机等设备和平台播放，同时在奈飞的多设备生态系统中能够使用 28 种语言播放，因此强化了影片的传播广度以及与观众的互动效果。作为互联网时代发展过程中产生的跨媒介交互影视作品，《黑镜：潘达斯奈基》呈现出了交互电影在流媒体播放平台上的多元叙事特征。

1. 沉浸式的游戏体验

从 1967 年上映的首部交互电影《自动电影》(*One Man and His House*,1967)开始，到后来引起业界关注的《我是你的男人》(*I'm Your Man*, 1992)和《报应先生》(*Mr. Payback*, 1995)等影片，观众参与决定情节走向的沉浸式观影方式，改变了受众与影像的接受关系。《黑镜：潘达斯奈基》使观众充分代入第一人称视角，从而在电影中得到深入的游戏体验。每当两个选项出现在屏幕上时，系统将运行一个 10 秒的计时器，如果观众没有及时作出选择，该片将自动选择默认选项。一般来说，体验完一整部电影需要 60 到 120 分钟，如果

① 孙立军，刘跃军.数字互动时代的第三代电影研究与开发[J].北京电影学院学报,2011(4)：45 - 50.

观众不作任何选择,系统将会自动选择,默认选择的故事长度为90分钟。

当观众需要在极短的时间内作出快速选择时,相对刺激的倒计时不免令观众感受到和观看传统影像不同的游戏效果,受众的游戏心理使交互电影与互动游戏之间的边界逐渐模糊。第一款备受追捧的互动游戏是1983年的街机作品《龙穴历险记》(*Dragon's Lair*,1983),此后出现了《太空王牌》(*Space Ace*,1984)、《偷窥狂》(*Voyeur*,1993)、《直到黎明》(*Until Dawn*,2015)等爆款游戏,此类游戏作品多为动画或真人扮演,循着一条或多条主要故事线发展,玩家从游戏主角的视角出发,在关键节点作出不同选择来主宰人物命运,进而在"闯关"体验中获得满足感与成就感。

不同的是,互动游戏中的影像片段,主要为推进剧情发展以及帮助玩家更好体验游戏效果存在,而交互电影更加注重影像故事中所包含的叙事逻辑,观众手中的选择权更多的是服务于剧情的叙事方式和策略。换言之,数字技术的发展给影视叙事理念带来技术层面的开创性与革新,而不是影像语言主体的必然追求。

2. 非线性的选择叙事

区别于一般电影中隐含导演引导的传统叙事方式,交互电影将更多主动权交给观众,观众的观影视角由被动转为主动。在拥有选择的基础上,观众并非完全"随心所欲"地按照自己的想法进行观看,交互电影只是在关键节点给予观众选择的机会。《黑镜:潘达斯奈基》中,观众通常只能在两个选项中选择其一,但是一切选择走向都被故事结构限制在既定的结局当中。

《黑镜:潘达斯奈基》的若干结局,主要有以下几个发展走向:斯蒂芬接受塔克的帮助,但他制作的游戏却得到了零分的评价;为了宣泄压力,斯蒂芬将茶水泼在电脑上,而他的劳动成果则功亏一篑;在阳台上,吞食迷幻药的斯蒂芬选择跳下阳台结束生命;斯蒂芬觉得有外力在控制他,而控制他的却是来自21世纪的奈飞平台上的观众,斯蒂芬精神崩溃却被告知他其实是一个演员;巨大的压力之下,斯蒂芬杀死了父亲,他因杀人罪被捕入狱;回到过去时空的斯蒂芬和母亲一起死在那趟注定翻车的列车上,而现实时空的斯蒂芬也死在了心理医生的房间;在找寻兔子玩偶的时候,斯蒂芬发现自己被父亲和心理医生控制;作为奈飞游戏制作者,科林的女儿珀尔改编了斯蒂芬曾经制作的游戏。

这些结局被多重叙事线索交叠构建,观众的选择被故事的既定指向所牵引。若是观众作出其他有偏于主流叙事走向的选择,剧情将会重新上演。因此,看似拥有无数结局的故事,实则暗含几条既定的叙事线索,而这些能被选择的情节片段所构成的非线性叙事和叙事节点,则呈现出选择性叙事特点。当然,交互电影的非线性叙事节点,需要建立在有逻辑可循的地方,若影片一味追求观众的参与性而将故事情节裁剪得七零八落,那么尚未形成现象

级的交互电影将会陷入形式主义的泥沼之中。

3. 观众的自我观照

每当观众要代替主角作出抉择时,他们很难不从自我意识的判断中选择最接近心理倾向的选项,而这些被挑选的故事走向正是观众自身价值观的体现。交互电影的叙事特点使观众在作出的不同选择时观照自身,打破横亘在观众与影像之间的屏幕。不同于传统观影方式中观众自我意识的消失,交互电影的沉浸式观影体验强化了观众的自我存在感。所以,普通观众的固有审美思维得到了一定程度的改变,群体的互动游戏使观众对角色的情感代入以及自我心理呈现更为直接。

《黑镜:潘达斯奈基》中,斯蒂芬的每一个关键选择都由观众决定,哪怕只是选择早餐吃什么这么简单。本片从人物的精神层面出发,延续了"黑镜"系列IP对科技与人性话题的讨论,着重探讨了虚拟电子技术与个人意志之间的关系。影片里,斯蒂芬多次面对镜头,他的眼睛透过屏幕直视观众,将镜头之外的观众很快拉入他的个人世界,从而完成一次又一次的心灵对话。当斯蒂芬怀疑自己被外力控制时,他甚至对着镜头发出疑问,当他的电脑屏幕出现来自21世纪观众发送的信息时,屏幕内外的两个时空得到了互通与连接。同时,正在通过奈飞观看的观众将自己的期待身份与斯蒂芬再一次联系起来。当观众将心理情感代入斯蒂芬的视角时,斯蒂芬微妙的心理变化才会过渡得更为自然和深入,从而使观众能够真正参与到影片主题的讨论中去。

四、拓展思考

1. 交互电影与互动电影游戏在叙事上有什么不同之处?
2. 与传统电影的非线性叙事相比,交互电影叙事方式有什么特点?
3. 交互电影改变了受众哪些心理特征?

第三节 网络大电影《灵魂摆渡·黄泉》

一、课程导入

作为《灵魂摆渡》系列网络剧的番外电影,《灵魂摆渡·黄泉》延续了该系列IP对人性正义与邪恶的探讨,同时延展了奇幻爱情题材"世间万物,唯情不死"的主题,将"灵魂摆渡"系列IP所传达的观念进行创新与升华。《灵魂摆渡·黄泉》由北京完美建信影视文化有限公司与爱奇艺等联合出品,片方收获逾4 500万的票房分账,有效观影人次约1 500万。总而言

之,该片既能表现出网络大电影无限的商业潜力和利润市场,同时也为国产网络大电影的类型化发展增添信心。

二、影片信息

导演: 巨兴茂

编剧: 小吉祥天

主演: 于毅/何花/王瑞昌/岳丽娜/倪虹洁/巨兴茂/鲁佳妮

类型: 悬疑/惊悚/奇幻

制片国家/地区: 中国大陆

语言: 汉语普通话

上线日期: 2018-02-01

片长: 111分钟

又名:《灵魂摆渡大电影》/《灵魂摆渡电影版》/《灵魂摆渡·黄泉篇》

英文名: The Ferryman · Manjusaka

故事简介:

在母亲孟七死后,性格愚笨、长相普通的少女三七接任成为黄泉的孟婆。黄泉为魂之归路,黄沙遍地,无花无叶。年幼的三七独守孟婆庄,她熟知孟婆汤以八泪为引,却独缺第八引使得熬制的汤奇臭无比。有一日,一名叫做长生的白衣少年闯入孟婆庄,三七被长生身上的香味吸引,欲食其身,却被名叫陈拾的仙师拦下。

十二年后,长生再次灵魂出体来到孟婆庄,并与三七描绘凡间的生活,时而久之,两人心生爱意。之后,长生许久未到黄泉,三七流下伤心泪偶得孟婆汤的第八引,孟婆汤成。时隔三十日,三七因思念成疾重病不起,重回孟婆庄的长生与三七定下终身。

大婚之日,长生被妄图长生不死的师傅陈拾利用。陈拾夺取阴卷,同时向三七坦白他其实是三七的亲生父亲,而长生则是三七的一缕精魂。三七在夺回阴卷的过程中,把五窍精魂给了长生,并以死向冥王阿茶谢罪。三七死后转入人间,八百里黄泉再无孟婆,长生独守孟婆庄等待三七归来。

获奖记录:

2019爱奇艺尖叫之夜(2018)年度网络大电影;

2018年上海国际电影电视节互联网影视峰会盛典(2018)年度精品网络电影、年度新锐编剧、年度新锐男演员(于毅)、年度新锐女演员(何花);

第3届金海鸥国际新媒体影视周(2018)网络电影单元最佳影片、评委会单元年度品质影片、最佳编剧、年度实力人物(小吉祥天);

2018中国国际青年电影展(2018)网络电影最佳女主角;

第2届金鲛奖(2018)2018年度十佳网大,2018年度十佳编剧;

第2届编剧嘉年华(2018)年度关注编剧;

第8届北京网络电影展(2019)网络电影评委会特别荣誉奖;

第3届金骨朵网络影视盛典(2019)年度人气网络电影奖;

第4届中国新文娱年度盛典(2019)年度最佳网络大电影;

第3届金数娱奖(2019)2018年度卓越原创作品奖。

特色之处:

作为热门IP的衍生电影,《灵魂摆渡·黄泉》拥有一定的粉丝基础。该片人物的性格与形象塑造具体生动,古风台词营造独有审美氛围。特效技术的投入,体现网络大电影商业化的发展特点,同时系列化、精品化、类型化的叙事策略,使得影片的受众群体更为明确。

三、影片赏析

网络大电影热门IP的类型化表达

近几年,在类型化发展过程中,网络大电影呈现出多元类型杂糅的特点,吸引更为广泛的受众群体。网络大电影中,爱情、动作、喜剧、悬疑等类型深受观众喜爱,而作为热门系列网络剧《灵魂摆渡》的番外电影《灵魂摆渡·黄泉》,将奇幻爱情题材与喜剧、动作等元素融合,建构出一个以民间传说为基础的凄美爱情故事,从而打破固有圈层,满足了观众不同层面的审美需求。《灵魂摆渡·黄泉》的制作团队是《灵魂摆渡》的原班人马,该片在创作上延续了原IP的主要风格,但两者故事内容相互独立,灵魂摆渡人赵吏在电影版中以冥差的身份出现,建立起该系列IP的主要联系,从而"套牢"原剧粉丝,为"灵魂摆渡"系列IP打开了更多衍生发展路径的可能性。

1. 新颖的叙事空间

与网络剧《灵魂摆渡》相同,《灵魂摆渡·黄泉》的叙事背景依然设定在天、地、人三界,同时延续了主角帮助灵魂走入下一个阶段的能力,使得该系列IP的核心叙事元素得到延展。

影片场景以孟婆庄的内部空间为主,单一的环境处理使观众缺乏对外部空间的想象。但是,孟婆庄也是整个故事起承转合的重要场所,黄沙遍地,唯有一处孟婆庄伫立其中,它既是魂之归处,亦是魂魄转世之始。有限的视觉背景,从侧面为故事内容的扩充以及人物形象的塑造提供了更多发挥余地。

从长生第一次误入孟婆庄,到长生和三七彼此相爱,再到结婚"骗局",这些情节拐点都发生在孟婆庄。看似荒凉的孟婆庄就像一座孤岛,它所构造的空间充满了多义性,是三七心理情境的化身,也是三七内心对爱情的期盼。当她的爱情被凡人利用,孟婆庄则坍塌成灰,只留等待她归来的少年恋人与百里黄沙。所以,承载叙事主线的孟婆庄,便是记录三七从"懵懂"到"懂得"的记忆空间,也是观照故事始末的重要载体。

2. 角色定位明确

《灵魂摆渡·黄泉》讲述的是关于孟婆的爱情故事,区别于民间传说中孟婆让死去人的灵魂遗忘前生的冷漠形象,影片中的孟婆化身为痴情少女,人物的性格塑造倾向于扁平化,基于民间传说角色,这一"人化"处理的改编方式,能够快速抓住观众的好奇心。此外,爱情题材影片受众较广,且多为女性,因此针对女性观众审美趣味的角色定位方式,较易与观众产生共情。除了痴情,孟婆三七相貌平平且生性愚笨,平凡的人物设定增强普通观众心理代入感,结合女主角特殊身份的填补,使得角色的塑造更加立体和完整。而随着情节的发展,痴傻的三七形象在愈加具象化的同时,和观众的心理距离也更近了。

三七的"妖化"出现在阴卷被生父骗走之后,她化身为巨蟒代表天界与人界斗争,尽管三七的身形变化为非人样貌,但她的行为目的却是守护阴卷,即站在矛盾的正义方攻击凡人,因此,陈拾所代表的人性之恶以及长生身上蕴含的人性的复杂与矛盾,都将三七衬托得更为率真简单。另外,影片赋予女性角色痴情专一的特点,符合大众文化的审美倾向。例如,三七的母亲孟七专情于陈拾,却被陈拾欺骗,在与人类的禁忌爱情中备受折磨;三七的朋友孙尚香留恋于上辈子与伯言的爱情不可自拔,同时对三七很讲义气。总之,《灵魂摆渡·黄泉》的主角的性格定位极具指向性,这也是该片饱受观众好评的原因之一。

3. 视觉造型追求精品化

《灵魂摆渡·黄泉》中的人物造型设计提升了该片的整体品质,孟婆三七从懵懂无知到为爱舍身的变化过程里,服装造型在一定层面上起到关键的过渡作用,颇有逻辑可循。初与长生相识的三七略有几分憨厚痴傻,朴素、清淡的服装造型衬映出三七的纯真与活泼;陷入爱情的三七一袭白裙,眉眼的妆容逐渐清晰,将少女的明媚与青涩显露出来;与长生大婚之时,三七的造型尊贵华丽,朱唇皓齿,金冠华裳,而故事的最大转折点也设立于此,极具仪式

性;向冥王阿茶谢罪时的三七身着黑色衣裙,披戴黑纱,此造型将一心向死的三七衬托得更加落寞。富有情感变化的造型设计呈现出影片对美感塑造的高品质追求,同时在一定程度上提高了该片艺术表现力。

此外,该片的视觉特效备受好评。在网络大电影刚刚起步的前两年里,制作团队人员构成复杂,且投资比例较低,"大部分的影片投资在 30 万至 150 万元,行业里半数以上的网络大电影投资维持在 51 万元至 100 万元"[①]。因此,低投资、短周期制作的网络大电影,整体质量参差不齐。而制作成本高达 800 万元的《灵魂摆渡·黄泉》,在特效的细节制作上打破了观众对网络大电影"粗制滥造"的刻板印象,唯美的魔幻氛围以及精致的场景制造,都给观众带来了视听上的震撼体验。该片的视觉后期由曾制作《香蜜沉沉烬如霜》《三生三世十里桃花》的亿和数字影视制作基地完成,一线的特效制作投入是当下网络大电影商业化发展的必然趋势。无论是遍地黄沙的百里黄泉,还是孟婆幻化而成的妖蛇巨蟒,或是漫天升起的浪漫孔明灯阵等都令人赏心悦目,细腻的视觉感受,令此片成为网络大电影精品化发展中的标杆之作。

四、拓展思考

1. 网络大电影热门 IP 的类型化表达中,《灵魂摆渡·黄泉》有哪些叙事特点?
2. 网络大电影的"精品化"发展特点在《灵魂摆渡·黄泉》中有哪些具体表现?
3. 谈一谈当下中国网络大电影发展过程中的困境及对策。

第四节　微电影:《调音师》《一触即发》《老男孩》

一、课程导入

随着生活节奏的加快,微电影作为符合当下影像碎片化发展特点的视听形态,经历十余年的成长,在多元的影像需求环境中,呈现出独特的艺术表达风格和审美方式。奥利维耶·特雷内导演的微电影《调音师》获得多个奖项,并被观众评为"史上最精彩的微电影",故事充斥悬疑感,男主人公的生死亦是成为大众热议的焦点。《一触即发》作为最早的微电影广告,在凯迪拉克的官方网站浏览次数过亿,该片将电影叙事手法与广告营销手段相结合,达到艺术与商业的"双赢"效果。累计播放量超过 8 000 万次的《老男孩》,开创了"中国微电影元年",小人物的励志故事不仅激发了大众共情,更是掀起一阵新媒体时代的怀旧狂欢。这三

① 孙浩.中国网络大电影产业发展研究[M].武汉:华中科技大学出版社,2019:26.

部极具代表性的短片,很大程度上呈现出微电影在新媒体平台的审美趋向与传播特征。

二、影片信息

《调音师》

导演:奥利维耶·特雷内

编剧:奥利维耶·特雷内

主演:格雷戈瓦·勒普兰斯-林盖/达尼埃莱·莱布伦/格莱高利·嘉德波瓦/埃默琳·格

类型:剧情/悬疑/惊悚/短片

制片国家/地区:法国

语言:法语

上映日期:2010-02(克莱蒙费朗国际短片电影节)

片长:14分钟

又名:《钢琴调音师》

英文名:The Piano Tuner/L'accordeur

《一触即发》

导演:弗兰克·维罗戈普

主演:吴彦祖

类型:动作/悬疑/广告

制片国家/地区:中国香港

语言:汉语普通话/英语

上线日期:2010年

片长:90秒

《老男孩》

导演:肖央

编剧:肖央

主演:肖央/王太利/韩秋池/于蓓蓓/张末

类型:剧情/喜剧/短片

制片国家/地区： 中国大陆

语言： 汉语普通话

上线日期： 2010-10-28

片长： 42分钟

又名： 《11度青春之〈老男孩〉》

英文名： The Bright Eleven — Old Boys

故事简介：

《调音师》

天才钢琴家阿德里安在一场重要的钢琴大赛上因精神紧张无法演奏，从而终结了自己的音乐生涯。为了生存，阿德里安假扮成盲人调音师。一天，他像往常一样伪装自己前往一户人家为钢琴调音，殊不知男主人已被女主人杀死。为了保命求存，阿德里安坚持装作看不见，但是他的演技在恐惧中显得拙劣，女主人很快就发现了阿德里安的伎俩，他的命运也在一首钢琴曲中摇摇欲坠。

《一触即发》

吴彦祖饰演的特工在执行一次交易任务时遭遇敌手阻拦，在对方精密的布控之下，一场激烈的追逐被迫上演。他和搭档莉莎完美配合，利用调虎离山之计引开敌方注意，同时驾驶一辆高科技凯迪拉克汽车逃过一劫，顺利完成任务。

《老男孩》

肖大宝和王小帅曾因摹仿迈克尔·杰克逊成为校园明星，但是二十多年后，身为婚庆主持人和理发店老板的二人过得并不如意。一次意外，肖大宝偶遇高中同学包小白，包小白已成为一名电视制片人。在包小白的邀请下，肖大宝和王小帅组成"筷子兄弟"组合，报名参加《欢乐男生》选秀节目。在比赛过程中，肖大宝和王小帅表演的歌曲《老男孩》感动了很多人，尽管他们最终被淘汰，但回到现实的他们又重新燃起新的理想和斗志。

获奖记录：

《调音师》

卢纹国际电影节（2011）最佳短片奖；

法国凯撒奖(2012)最佳短片奖;

特色之处:

微电影通过有限的镜头来表达完整叙事,视听语言中精准的镜头编排和密集的戏剧矛盾呈现出特有艺术效果。《调音师》利用开放式的声画建构悬念感,为观众提供无限的想象空间。《一触即发》强化了微电影的商业功能,同时给微电影广告带来更多收益空间。《老男孩》将镜头对准普通人,草根人物的励志故事,点燃大而化之的现实主义人文精神。

三、影片赏析

浅谈微电影的审美特征

随着新媒体行业的快速发展,满足受众碎片化审美趣味的微电影应运而生,在"微"时代的当下成为主流艺术表现形态之一。微电影呈现出短小精悍、主题通俗、娱乐性与商业性共存等审美特征,同时,"微电影融入了开放性、即时性、互动性的特点,可以理解为相对于基础性电影的功用性电影。"[①]

1. 小景别镜头表现叙事空间

为了在有限的时长及制作周期内完成相对完整的叙事,同时在较短时间内吸引观众注意,微电影大多采用小景别镜头,来表现故事的矛盾、冲突和悬念。小景别镜头具有强调主体、突出重点以及引出后文等作用,能够有效将微电影文本凝练得更为紧凑,同时为观众创造出更多叙事意境和想象空间。

比如在《调音师》中,导演奥利维耶·特雷内将小景别镜头融入封闭式空间,从而强化电影的悬疑氛围。故事主角阿德里安假扮盲人使得他获得雇主额外因同情心带来的优待,在一副伪装的隐形镜片之下,他甚至可以肆无忌惮地偷窥他人的私生活,同时又因盲人的听觉优于常人的刻板认知,阿德里安赚取了更多酬劳。近景镜头下的阿德里安心安理得地享受这份伪装带来的物质喜悦。阿德里安的虚伪、贪婪和怯懦很快使他陷入生命危险。为了眼前的利益,他误入凶杀案现场。房间在小景别镜头中显得狭窄阴暗,幽闭的空间给影片增添许多悬疑色彩。坐在钢琴前的阿德里安几乎以近景出现,而被他挡住的女主人不被看到任何表情。镜头缓缓移动,定格于墙上的镜子,镜子里的女主人手持钉枪对准阿德里安,男主人的尸体在景深虚焦处。这些人物被压缩在镜框里轻度扭曲变形,所有的情绪被镜子框住,

① 丁亚平."大电影"视域下的微电影的发展[J].艺术评论,2012(11):28.

而影片结束在这一帧画面,给观众留下强烈的心理冲击。

2. 商业价值与娱乐功能

经历了草根群体通过制作短视频获取大众狂欢的时代,微电影成为具有商业属性的新媒体叙事形态。"时间碎片化、网络草根性、娱乐个人化,微电影拆解了传统大银幕电影营造的集体白日梦,在新媒体时代形成新的'注意力经济'(The Economy of Attention)。"[①]自媒体受众作为微电影的目标消费群体,成为市场化、娱乐化影像语态的核心力量,而微电影在生产消费格局中演变的新颖形态,也让更多广告商看到了它鲜明的受众反馈效果。

在90秒的时间内,《一触即发》讲述了一个完整的故事,飞车追逐等场面在紧张节奏中呈现一场震撼的视听盛宴。广告产品巧妙地融入在情景之中,汽车的高科技性能配合剧情设计,同时发挥解决戏剧矛盾的功能。换言之,广告商品的卖点被最大化地凸显了出来,发挥了微电影的商业价值。另外,作为代言人的吴彦祖在片中展现干净利落的身手,俊朗的外形符合汽车商品的气质和特色,体现出商业逻辑与娱乐审美的统一。微电影的产业化模式,形成了从策划、投资到拍摄、播出的成熟制作链,打开了微电影广告化的商业市场。

3. 通俗话语建构大众文化形式

借助于新媒体平台传播的微电影,创作者以及受众群体都非常广泛。大众话语所表达的价值观和个人情感自由且直接,呈现出平民化的审美特征。微电影作为传递通俗话语的载体,亦是将影像语言与网络传播特征相结合的大众文化形式。

微电影的大众文化特性,表现为对主流伦理价值观的表达。比如对和谐家庭、朋友义气的赞美,或是对小人物励志人生的肯定。《老男孩》在表现囿于物质社会的中年人寻找最初理想时,没有将故事背景建立在宏大的叙事图景之中,而是将叙事逻辑放在较短的时间之内,中年焦虑邂逅一个咸鱼翻身的机会,如此一来,影片叙事呈现出更为普泛的叙述视野。

故事中的"筷子兄弟"故事结构相对简单,在人物性格的塑造上较为扁平,他们单纯想通过参加比赛来弥补当下乏味且不堪的生活。在故事情感的表述上,《老男孩》将励志情怀通过音乐、舞蹈等艺术形式直接传递给观众,引发受众的共情。此外,影片在道具设置上颇费心思,录音机、贴画、迈克尔·杰克逊等怀旧元素随处可见,这些极具时代风格的符号能够让观众跟随"筷子兄弟"一起回忆过去,寻找曾经没有实现的梦想,进而让受众与剧中人产生心理共鸣。总之,微电影所具备的大众文化特质,是建构影像通俗话语的直观体现。

① 聂伟,吴舒.微电影:演变、机遇与挑战[J].上海大学学报(社会科学版),2012(4):31.

四、拓展思考

1. 微电影《调音师》在表现人物形象时,镜头有哪些特点?
2. 你认为微电影广告应该如何表现商品?
3. 谈一谈我国微电影产业的发展趋势。

第十二章 网络剧

第一节 网络剧概况

网络剧是依靠网络产生和发展的影视类型,和电视连续剧相比,网络剧主要通过网络视频平台播放。"中国网络剧具有即时性、互动性、短小精悍等特点,制作周期短,在网络上反复播放。网络剧主要由网络人或者网络公司制作,或者由网络公司委托外包公司制作。"[①]2010年开始,中国网络剧发展速度加快,出现了较多市场收益与观众口碑双赢的剧集,不仅制作体系专业,而且符合大众的审美需要。爱奇艺、腾讯视频、优酷也纷纷看到网络剧巨大的发展潜力和市场空间,加大对网络剧创作的投资,使中国网络剧表现出类型化、产业化的发展态势。

中国网络剧的主要审美特征首先表现为类型多样,出现了以《屌丝男士》(2015)、《极品女士》(2015)、《万万没想到》(2015)等为代表的情景喜剧,以《最好的我们》(2016)、《你好,旧时光》(2017)等为代表的青春偶像剧,以《白夜追凶》(2017)、《无证之罪》(2017)、《隐秘的角落》(2020)等为代表的悬疑剧,表现出强烈的探索意识。除了主流类型之外,还有穿越剧、奇幻剧等极具创新表达的新颖类型,为中国网络剧的多元类型传播助力。

从创作内容上来讲,早期网络剧创作以热门小说的 IP 改编为主,比如"盗墓笔记"系列、"鬼吹灯"系列、"灵魂摆渡"系列等等,依靠大量原著粉丝转化为忠实观众,来提高网络剧的关注度和话题讨论度。但由于制作水准参差不齐,IP 改编很难成为播放量的保障,甚至因为短周期粗制滥造,导致口碑下滑且广受诟病。因此,鼓励原创剧本的创作,显得至关重要。而后,《白夜追凶》等高评分原创网络剧的出现,标志着当下网络剧找到了正确的前进方向,即针对剧本的创新思维的发展。因此,中国网络剧在探索多元类型表达的同时,亟需在不同的生产经验中增强原创力,提高综合竞争力。

另外,中国网络剧精品化发展特征凸显。相比较早期网络剧的低投入,比如《万万没想到》单集投入不到5万元,《灵魂摆渡》单集不足10万元。后来《长安十二时辰》(2019)、《破冰行动》(2019)等网络剧以高投入来提高作品品质,例如《白夜追凶》单集成本就超过200万元。除了资本投放,精品网络剧在剧本创作上细心打磨,剧中逼真的场景塑造、服道化的精细刻

① 张智华.中国网络电影、网络剧、网络节目初探:兼论中国网络文化建设[M].北京:中国电影出版社,2017:57.

画以及由专业团队参与的镜头设计,皆成就了网络剧独特的艺术质感和审美表达。换言之,中国网络剧在类型叙事创新的追求过程中,表现出对自身审美价值与艺术内涵的高要求和高标准。

第二节 中国网络剧《长安十二时辰》

一、课程导入

2019年,《长安十二时辰》的热播,将中国网络剧创作美学朝着风格化、类型化、精品化的方向发展,呈现出更高品质的艺术特质。《长安十二时辰》的总投资约6亿元,在优酷开播首日就有2 300万的播放量,并且带来了超过10亿元的收益。该剧在服饰、化妆、道具等细节上的细致表现,为观众呈现一道逼真的古风景观,而对于长安城的华美空间塑造,也掀起了一阵西安旅游热潮。

二、剧集信息

导演:曹盾

编剧:爪子工作室/马伯庸

主演:雷佳音/易烊千玺/周一围/芦芳生/热依扎

类型:剧情/悬疑/古装

制片国家/地区:中国大陆

出品公司:优酷/微影时代/留白影视/娱跃影业/仨仁传媒/十间传媒

语言:汉语普通话

首播:2019-06-27(中国大陆)

集数:48

单集片长:45分钟

在线播放平台:优酷视频

英文名:The Longest Day In Chang'an

故事简介:

唐朝上元节花灯大会前夕,狼卫混入西市,为防止节日出现混乱和寻找制造破坏的可疑人员,负责长安城安全的靖安司司丞李必委派因罪被关押于狱中的张小敬戴罪立功。在一

次次的斗智斗勇中,少年天才李必与智勇兼资的张小敬携手揭穿主谋,破除隐患,保护了长安城的黎民百姓。

获奖记录:

韩国釜山电影节(2019)最佳男演员奖(雷佳音);

第六届横店影视"文荣奖"(2019)最佳美术指导;

第三届中国银川互联网电影节(2019)最佳网络剧奖;

"TV 地标"中国电视媒体综合实力大型调研榜单(2019)年度传播影响力剧集;

第 10 届澳门国际电视节(2019)金莲花最佳网络电视剧大奖;

第 26 届上海电视节白玉兰奖(2020)国际传播奖、最佳摄影奖、最佳美术奖。

特色之处:

《长安十二时辰》的精良制作再现了大唐盛世,丰富的场景塑造为观众再造了历史真实感,从而强化了空间叙事效果。全剧人物形象及剧情结构饱含传统文化元素,体现网络剧类型化、精品化发展过程中"中国表达"的艺术价值。

三、剧集赏析

中国网络剧的文化表达

近年来,中国网络剧精品化发展趋势明显,包括《长安十二时辰》在内,多部网络剧在高投入、精制作的良性经营机制中获得好评。剧中所表现的传统文化元素不仅展现了中国文化内涵,还在一定程度上提高了观众的审美品位。值得一提的是,《长安十二时辰》已发行至美国、加拿大、日本、韩国、新加坡、澳大利亚等国家,为我国文化输出及国家形象的塑造提供重要参考。

1. 人物形象体现人文情怀

在人物塑造上,《长安十二时辰》采用双主角叙事,张小敬和李必的性格定位,皆符合中国传统伦理价值观对正面人物的建构特征。张小敬身负重罪,仍能为了盛世太平站在正义立场,发挥自身优点,消息灵通,善于观察,有勇有谋;李必心系百姓,尽管他在政治场域中被束缚,但出于对张小敬的信任,依然赋权于张小敬,为张小敬提供帮助。张小敬呈现出了底层的普通小人物保家卫国的朴实追求,而李必则站在权威话语立场展现了心怀天下的格局与视野。两个角色性格互补,拥有共同的目的,在动机上保持一致,皆体现了积极正向的精

神内核。换言之,张小敬和李必所代表的两个不同的阶级,在国家危难之时都能够表现出"为生民立命"的家国情怀,以及"天下兴亡,匹夫有责"的民族信念。

2. 时空塑造建构历史想象

线性时空的快节奏剪辑,是《长安十二时辰》的叙事特色之一,悬念感在十二个时辰之间快速流转,增强故事想象空间的同时,延长了观众的体验情绪。首先,当一个限定的时间出现在剧中,紧张感就从始至终伴随着观众。一方面控制了故事情节的节奏,一方面让观众快速地将观赏节奏代入其中,达到屏幕内外叙事节奏的同步,从而有效地延展审美体验。其次,空间的对比处理,强化了张小敬和李必的行动路径和成长历程。张小敬所在的长安城繁华开阔,但暗藏杀机;而李必所在的居所幽闭压抑,却能广揽信息,为张小敬指明方向。尽管两人所在的物理空间是隔断的,但他们之间可以通过望楼的信号进行有效的沟通,从而在时空表达中保持紧密的内在联系。剧中的长安城还原了大唐盛世之美,气势宏伟的唐朝建筑,在一定程度上满足了观众对历史空间的想象,盛唐图景的建构在视觉层面上彰显文化价值。

3. 国风魅力展现文化自信

《长安十二时辰》在服饰、妆容、礼仪等方面考证大量历史资料,筹备长达7个月的时间,用心还原唐朝时期人们的真实样貌和生活状态。长镜头下的实景拍摄,更是将长安城内的人文风情展露无遗,而隐藏在这些逼真场景下的美学符号,能够直指观众的审美期待。该剧的开篇,随着一首《清平乐》,长安城的繁华景象便尽收眼底,无论是街道两边的店铺,还是沿街的花灯彩旗,亦或是穿着各色服饰的行人,三分钟长镜头的真实体验,将观众带入到中国历史的鼎盛时期。广开国门的长安,西市里的胡商在此交易,琳琅满目的各类商品,构成了多元的视觉要素。同时,火晶柿子、水盆羊肉等饮食文化元素,丰富了剧情在细节上的描述,一定程度上填充了叙事背景的审美厚度。此外,该剧的台词延续了原作者马伯庸的语言风格,一方面营造真实的叙事氛围,另一方面体现出深厚的文化底蕴。如此的设计编排,亦是从侧面体现了中国特定历史时期的语言魅力,以及作为传播传统文化的网络剧佳作背后的强烈民族自信。

四、拓展思考

1. 《长安十二时辰》在时空塑造上有什么特点?
2. 古装网络剧中,《长安十二时辰》有哪些独特之处?
3. 谈一谈中国网络剧如何展现文化自信?

第三节 中国网络剧《鬼吹灯之龙岭迷窟》

一、课程导入

《鬼吹灯之龙岭迷窟》是《鬼吹灯之精绝古城》的后续之作,同样改编自天下霸唱的同名盗墓小说《鬼吹灯》。作为"鬼吹灯"系列 IP 的网络剧,该剧由著名导演管虎担任监制,保证了盗墓题材系列剧制作的高水准和故事情节的还原度,有效固化了原著小说的粉丝群体。自开播以来,《鬼吹灯之龙岭迷窟》的热度居高不下,豆瓣评分一度高达 8.3 分。相较而言,同时期在爱奇艺平台上线的电影版《鬼吹灯之龙岭迷窟》(朴成淑导演)却令人大跌眼镜,饱受诟病。由此可见,热门 IP 的影视化改编要树立正确的审美理念,同时在原有文本的基础上,需要追求更具有创新力的影像风格。

二、剧集信息

导演: 费振翔

编剧: 杨哲/鲁辰/黄诗洋/张家诵

主演: 潘粤明/张雨绮/姜超/高伟光/佟磊

类型: 剧情/动作/冒险

制片国家/地区: 中国大陆

出品公司: 企鹅影视/万达影业/7 印象文化传媒

语言: 汉语普通话

首播: 2020-04-01(中国大陆)

集数: 18

单集片长: 35 分钟

在线播放平台: 腾讯视频

又名: 《龙岭迷窟》

英文名: Candle in the Tomb:The Lost Caverns

故事简介:

胡八一、王胖子和大金牙跟随李春来前往陕西省古蓝县收宝,殊不知掉入马大胆等村民

设计的圈套中。根据陈瞎子赠予的平安符的指引,胡八一带领一群人在逃离县城的途中,误入"龙岭迷窟"。在鱼骨庙下的西周古墓,胡八一和王胖子被诡异蝙蝠袭击,身上留下眼状红斑。为了破除红斑诅咒,胡八一带着王胖子、大金牙和同样长了红斑的雪莉杨,再次前往鱼骨庙寻找雮尘珠。但财迷心窍的马大胆也威胁胡八一带他寻宝,因此两拨人马一同前往墓穴。几经波折,众人协作,化险为夷,找到另一半记载雮尘珠踪迹的龙骨天书,逃出墓穴。经研究,雮尘珠极有可能在云南,因此,胡八一、雪莉杨和王胖子三人又踏上了前往云南寻找雮尘珠之路。

获奖记录:

青岛国际影视设计周第二届"琅琊奖"(2020)优秀剧集美术设计奖、优秀道具奖。

特色之处:

在原作改编创作基础上,盗墓题材的热门IP改编影视剧《鬼吹灯之龙岭迷窟》于画面造型和镜头设计更加凸显强烈的"电影质感",无论是情节改编、人物塑造,还是场景道具及特效制作,皆能够呈现当下中国网络剧在审美内涵和艺术品质上的更高追求。

三、剧集赏析

网络小说影视剧改编的叙事策略

互联网时代,文学作品在网络环境的市场化发展影响下,IP也随之诞生和发酵。而热门网络小说改编为影视剧,恰好满足了当下新媒体受众对更为直观的影像传达方式的青睐。一方面,文字转化为视听语言的跨媒体叙事填补了观众想象的空白;另一方面,立体的形象造型丰富了原文本中抽象的情感表达。

《鬼吹灯》是天下霸唱于2006年创作的盗墓悬疑小说,在起点中文、新浪读书等平台上获得极高人气。《鬼吹灯》影视剧改编作品众多,出现了以《九层妖塔》(2015)、《寻龙诀》(2015)、《云南虫谷》(2018)为代表的院线电影,以《鬼吹灯之龙岭迷窟》(2020)为代表的网络大电影,以及以《鬼吹灯之精绝古城》(2016)、《鬼吹灯之牧野诡事》(2017)、《鬼吹灯之黄皮子坟》(2017)、《怒晴湘西》(2019)、《鬼吹灯之龙岭迷窟》(2020)等为代表的网络剧。除此之外,《鬼吹灯》于2014年还被改编为舞台剧在北展剧场上演,于2016年改编为漫画在咪咕动漫连载。但是,这些作品的质量参差不齐,对原剧的解构和重塑上都有不同的叙事倾向。其中,费振翔拍摄的《鬼吹灯之龙岭迷窟》,以累计播放量超过22亿的成绩,成为"鬼吹灯"IP改编

影视剧的标杆之作。

1. 忠于原著，符合受众审美需要

《鬼吹灯之龙岭迷窟》改编自热门盗墓题材"鬼吹灯"系列 IP，在忠于原作者基本故事架构的基础上，表现出奇观化的艺术想象，同时在商业驱动下呈现了较高的艺术品质。但是，忠于原著并不代表完全复制文本，剧本的改编需要依据创作者对于文本的深度理解和二度创作。叙事线索的改编需要符合观众的审美需要，比如电影《云南虫谷》和原著相比，增加了人物的爱情故事，但是没有用更多篇幅表现观众所期待的墓穴场景，因此口碑较差。《鬼吹灯之龙岭迷窟》在保证人物形象和性格一致的情况下，对有些故事情节作了细微改编，增强了剧情的叙事张力。其次，该剧运用丰富的视听语言创造戏剧冲突，满足了观众的期待视野。在原著基础上，该剧增加了李春来、马大胆等次要角色的戏份，使得小人物见钱眼开、贪得无厌的性格描写更加立体，从侧面衬托了主角的侠义精神。同时，这样的改编也能够将"鬼吹灯"IP 探讨人与自然、人与历史之间关系的平衡，以及东方文化中对人性的观照凸显出来。

2. 商业模式下追求艺术创新

网络剧《鬼吹灯之龙岭迷窟》备受好评的一个主要原因，在于实景拍摄，陕西的自然风貌和地貌环境的逼真还原，将观众快速代入到故事的叙事环境中，增强了戏剧氛围。为了能够更好表现故事背景，极具年代感的场景搭建，很大程度上展现了建国初期的社会状态。无论是人物的着装、谈吐，还是建筑、道具的刻画，都能够满足观众对原著的画面想象。特别是小说中描写的关键场景，比如建造于荒山野岭的鱼骨庙、机关重重的地下墓穴以及每道关卡的细节重现，例如浑天仪、悬魂梯、生死棋盘等，这些场景、建筑以及道具的选取和搭建加强了故事的真实感，拉近了该剧和观众的心理距离。

此外，高投入的后期特效增强了故事情节的刺激性，吸引了观众注意力。相较于现实主义题材，盗墓题材影视剧的影像语言塑造更需要奇观化的后期特效来丰富主要叙事元素。《鬼吹灯之龙岭迷窟》中，激烈的打斗场面繁多且节奏紧凑，例如胡八一一行人和蜘蛛的对抗，水银泄露时众人的逃离等，逼真的特效佐以宏大的叙事场景，令该剧成为网络剧精品化发展的代表。

四、拓展思考

1. "鬼吹灯"系列 IP 中，网络剧《鬼吹灯之龙岭迷窟》有哪些独特之处？
2. 你认为盗墓题材小说的影视剧改编应该注意哪些问题？

3. 谈一谈网络小说影视剧改编的叙事策略。

第四节　中国网络剧《白夜追凶》

一、课程导入

《白夜追凶》作为一部悬疑推理网络剧，在8桩案件背后侧重深挖人性的弱点。该剧采用双主角叙事方式，在时空明暗与人性善恶的处理上颇具巧思。《白夜追凶》累计播放量超过48亿，豆瓣评分高达9.0，同时该剧版权被美国流媒体视频服务提供商奈飞购买，并在190多个国家和地区进行播放。这部被称为"中国首部硬汉派悬疑推理剧"的《白夜追凶》，是推动中国网络影视剧精品化发展的现象级作品。

二、剧集信息

导演：王伟

编剧：指纹/顾小白

主演：潘粤明/王泷正/梁缘/吕晓霖/尹姝贻

类型：剧情/悬疑/犯罪

制片国家/地区：中国大陆

出品公司：优酷/公安部金盾文化影视中心北京凤仪传媒/五元文化传媒

语言：汉语普通话

首播：2017-08-30（中国大陆）

集数：32

单集片长：45分钟

在线播放平台：优酷

又名：《白夜追凶 第一季》

英文名：Day and Night

故事简介：

刑侦队长关宏峰因孪生弟弟关宏宇被冤枉为2.13灭门案嫌疑犯而辞职，但为了调查事件真相还弟弟清白，他作为刑侦大队的编外顾问，帮助现任支队队长周巡破获多起大案。罹患"黑暗恐惧症"的关宏峰只能在白天出行，晚上则由藏匿在家中的相貌、身形以及声音相同

的弟弟关宏宇假扮,性格迥异的兄弟二人合力对2.13灭门案展开调查。最后关宏峰被捕,但案件只揭开冰山一角,真相不得而知。

获奖记录:

第四届横店影视"文荣奖(2017)最佳网络剧;

首届中国银川互联网电影节(2017)最佳互联网网络剧男主角奖(潘粤明);

2017年度时尚先生盛典(2017)年度电视剧演员奖(潘粤明);

中国泛娱乐指数盛典 ENAwards(2017)年度最具价值网络剧;

第二届中国网络影视峰会(2017)中国网络影视年度风云奖;

微博之夜(2018)微博年度热剧;

《青年电影手册》"2017年度华语十佳"(2018)年度突破表演奖(潘粤明);

第三届中国网络视频学院奖——金蜘蛛奖(2018)最佳网络剧奖、最受欢迎男演员奖(潘粤明)。

特色之处:

《白夜追凶》采用镜像对话方式,潘粤明饰演的孪生兄弟从双主角叙事线索出发,在探讨人性善恶的同时与自身的性格弱点进行博弈,互为镜像,表现为自我救赎。该剧从叙事逻辑、人物塑造及镜头运用为观众呈现出悬疑题材网络剧的新颖艺术表达。

三、剧集赏析
悬疑题材网络剧类型发展的新思路

随着网络用户大规模增长,观众对网络剧的类型化发展有了更高的期待。其中,爱情剧、家庭伦理剧、悬疑剧、奇幻剧等类型,备受观众喜爱。在激烈的竞争环境中,悬疑推理题材的影视剧另辟蹊径,出现了《白夜追凶》(2017)、《无证之罪》(2017)、《在劫难逃》(2020)、《重生》(2020)等较好口碑的网络剧。其中,《白夜追凶》依靠严谨的剧本创作和叙事逻辑、演员的精湛演技、紧张的悬疑节奏以及独特的视听体系异军突起,开创了中国网络剧类型化发展的新思路。

1. 镜像身份探讨人性复杂

《白夜追凶》主角的人物性格塑造方式极具特色,不同于大多悬疑推理题材影片中将人物性格二元对立、非黑即白的扁平化的处理方式,该剧的主角是一对长相和声音都相同孪生

兄弟，但他们的性格却迥然不同。哥哥关宏峰严肃冷静、心思缜密，因"黑暗恐惧症"只能在白天出行；而弟弟关宏宇热情活泼、粗心大意，晚上接替哥哥追查案件真相。兄弟两人分别在白天和黑夜出现，在正义与邪恶的较量中自我救赎。他们彼此帮助、相互扶持，却各自有所隐瞒。

兄弟俩互为镜像，他们彼此映照、衬托对方，随着案件的深入调查，弟弟越来越像哥哥那般成熟稳重，而哥哥却愈发深不可测。人性的灰色地带，让兄弟俩的身份逐渐互换，亦正亦邪的身份主体，在真相的边缘摇摆不定。故事的最后，关宏宇得知自己被当做灭门案的嫌疑人，原来是因为哥哥关宏峰栽赃陷害。但案件却只露出冰山一角，被审讯的关宏峰并没有彻底坦白，而是在光线的明暗交叠处，露出匪夷所思的半个笑容，展现出双重身份的重叠。

2. 缜密的叙事逻辑增强审美体验

《白夜追凶》的主要叙事线索，即查找"2.13灭门案"的真凶，从而洗清弟弟关宏宇的嫌疑。同时，该剧借鉴美剧模式为观众呈现了八个案件，而这八个独立的故事，则通过主线的点状分布被有机串连起来，进而使得整部剧的叙事结构更为紧凑，强化了故事的主体性。一般来讲，悬念的细节设置和线索的逻辑铺陈，是悬疑题材影视剧的主要看点，而《白夜追凶》则在案件侦查的过程中，于关键节点借其他人物之口向观众普及医学、法学和心理学等方面的专业知识，一方面加强案件的"烧脑"程度，另一方面为推理逻辑的顺利展开奠定基础。

此外，该剧对尸体的细节、犯罪现场的环境以及罪犯的心理状况进行了详细描述，加强叙事推动力的同时，丰富了戏剧效果，创造了紧张的悬疑氛围，增强了观众的沉浸感和体验感。比如，在塑造关宏峰办案投入的人物形象时，除了用特写镜头拍摄尸体的伤口细节加强视觉冲击之外，关宏峰捧起内脏闻气味的动作以及对犯罪现场的细致勘查，皆呈现了该剧在人物性格塑造上的严密逻辑性和高品质的艺术表现力。

四、拓展思考

1. 《白夜追凶》在人物塑造上有什么特别之处？
2. 你认为悬疑推理剧的"卖点"有哪些？
3. 谈一谈中国悬疑题材网络剧的发展特点。

第十三章
网络短视频

第一节 网络短视频多元创作样态概况

近年来,随着移动网络和智能手机的普及,网络短视频这一新兴影视形态得到了迅速发展,凭借其门槛较低、直观易懂、传播广泛的优势收获海量观众,以丰富的视听体验成为人们社交和娱乐活动的首选,更涌现出一批"爆款"短视频和网红,例如"古风美食家"李子柒、"带货达人"李佳琦等。如今,拍摄、观看和分享短视频,已成为全民的日常习惯。因此,分析研究短视频的多元创作样态,具有重要意义。

一、网络短视频的定义

网络短视频,又称短片视频,是一种借助移动智能终端实现快速拍摄、剪辑和发布的网络影像,时长通常在十五秒至五分钟之间,具有时长短、实时共享、全民参与的特征,满足了当代人分享故事和表达观点的需求,其创作手法和类型众多,已成为当代最具有活力的影像媒介之一。

二、网络短视频出现的背景

随着互联网技术的不断成熟,移动网络成为当代社交和娱乐的基础,集合文字、音频、图像等多种媒介于一体的网络视频受到大众的喜爱,成为影视创作的热点。2004年,乐视网拉开了专业视频网站的序幕,随后土豆网、56网等视频分享网站的创建,开启了用户上传短视频的先例,奠定了国内短视频创作的雏形。2011年首个短视频应用"Viddy"在美国诞生,提倡实时拍摄和传播的短视频创作。2013年秒拍、美拍等手机短视频录制软件出现,大量短视频进入公众视野,腾讯微视、哔哩哔哩等视频应用瞄准年轻的网络用户,力图营造活跃的社区氛围,显著地丰富了网民的社交空间和娱乐形式,积累起庞大的短视频用户量。

在网络短视频的发展初期,短视频大多是由个人用手机录制十余秒的个人故事、社会见闻,在剪辑后上传到视频网站供人观看。2015年后,快手、抖音等专业短视频软件高速发展,出现了时长在数秒至十分钟的视频博客(Vlog,即 video blog,下称 Vlog)、剧情短片、纪录短片等,使短视频独立为一类全新的影视创作形态;用户在微信、微博等社交软件上创建短视

频公众号,以自媒体身份进行短视频制作;传统媒体(报社、广播、电视)参与短视频创作,促进融媒体短视频的发展,如人民日报、中央电视台等主流媒体,发布短视频来报道新闻;淘宝、拼多多等电商购物平台也兴起短视频制作,促进商家的产品营销。自2017年起,网络短视频的垂直细分化愈加明显,大数据、AI技术让短视频平台能够归纳、分流每个受众群体的偏好,以满足不同类型的用户需求,网络短视频逐渐成为全民观看的日常爱好。

三、网络短视频的创作类型

随着短视频创作手段和平台推送算法的成熟,短视频的内容逐步从业余杂耍和纯粹娱乐,转向服务于用户需求的作者化、类型化、精细化创作。因此,有必要对短视频的创作形态进行有序的分类。

按照创作的题材,短视频可分为剧情、搞笑、美食、种草、音乐、舞蹈、资讯、旅行等多种类型;按照创作形态和用途,可以划分为Vlog视频日记、剧情类短视频、资讯类短视频、动画短视频、广告短视频等;按照创作主体,又可以划分为业余的个人创作短视频,专业制作的团队创作短视频,新闻媒体拍摄的融媒体短视频。此外,依据短视频的创作平台和目的,可以分为专业的短视频应用软件,以抖音短视频、快手、秒拍、美拍、火山小视频等为代表,主要创作Vlog短视频、剧情短片;电商平台的短视频,以淘宝、拼多多为例,主要创作推销商品的广告短片;社交应用的视频号,以微信、微博、今日头条为例,主要创作娱乐、明星、资讯类短视频;人民网、央视网、四川观察等融媒体的短视频账号,以传播资讯、报道新闻为主要内容。

四、每一类短视频的特征

从短视频的创作形态来看,不同的短视频各有所长:生活类短视频的特征是基于创作者的真实生活,录制时使用智能手机和环境音,记录乡村、城市等环境里的生活,诸如农村养殖、种地、做菜以及制作手工艺等。这类短视频的代表,有养殖竹鼠的华农兄弟、热衷于古风美食的李子柒等。

Vlog短视频,是从创作者的第一视角出发记录生活见闻的视频日记,它集图片、声音、视频等特效为一体,以旅行、美食、购物等真实生活作为创作内容。创作者手持摄像机或智能手机边走边录,同时与镜头进行交流,这类短视频增强了作者与观众的互动感,实现了虚拟化的面对面交流。

剧情类短视频的特征是内容虚构、情节紧凑,最初的剧情短视频由小说网站或影视团队

用于小说引流而拍,因此常见于网络文学的霸道总裁、古风穿越、都市言情充斥于其中。随着短视频创作的垂直分化,这类短视频的创作涌现职场、家庭等现实话题,代表作有陈翔六点半、名侦探小宇等。广告类短视频用多种形式展示商品,以促销盈利为目的,例如薇娅、李佳琦的电商带货短视频,对各种生活用品进行体验和评测,淘宝、拼多多等网购应用是广告短视频的主要传播平台。

随着网络短视频逐步类型化、作者化,这一去粗取精的趋势对短视频创作提出了更高的要求,在大众化的视频形态中涌现出一批具有代表性的短视频精品,促进了网络短视频的创作升级。

第二节 短视频:李子柒的"桃花源"系列

一、课程导入

近年来伴随"国学热""古风热"等文化热潮,传统文化成为文艺创作的热门题材,作为全民参与的低成本影视类型,网络短视频在文化传播上具有显著优势,其中以"古风美食家"身份走红的短视频作者李子柒,用一系列短视频拍摄自己在故乡的农家生活,使观众体会到乡村的美丽富饶和悠闲自由,将其看作当代的世外桃源。李子柒让短视频与乡土文化有机结合,用影像建构出当代"桃花源",也从一众短视频创作者中脱颖而出,成为短视频观众关注的焦点人物。

二、作品信息

1. 主创信息

李子柒,本名李佳佳,1990 年出生于四川绵阳,自幼跟随祖母在农村成长,熟悉乡村生活的各类技能。成年后她曾外出打工,之后返回家乡,于 2015 年开始拍摄短视频,最初视频的摄影、出镜、剪辑等环节都由她独立完成,同年 11 月,李子柒发布首条短视频《兰州牛肉面》。2017 年李子柒组建了专业的短视频创作团队,使短视频创作分工明确、水准提高,其短视频率先受到海外用户的认可,此后在国内短视频平台走红,以传播古风饮食、民间手艺等传统文化广受好评。鉴于李子柒广泛的影响力和良好的公众形象,2019 年起,她受聘担任成都非物质文化遗产推广大使和中国青年致富带头人推广大使,2020 年李子柒当选了第十三届中华全国青年联合会委员,继续向社会传递积极向上的价值观。

2. 特色之处

李子柒以美食、乡村和古风作为短视频创作的首要题材,不定期更新,时长通常在 5

至10分钟,视频配有纯音乐,以固定镜头和延时拍摄为主要摄制手段,中近景和远景交替配合,呈现出节奏平缓、古朴雅致的叙事风格。

三、作品赏析

李子柒短视频与当代"桃花源"

1. 隐居山间的世外桃源

东晋诗人陶渊明的《桃花源记》用寥寥数语描绘了一个梦幻的世外桃源,因其与世隔绝、安逸富饶,而受到历代读者的神往。如今借助于短视频丰富的影像手段,李子柒构建起一个有别于喧嚣都市的慢节奏、治愈系的乡村环境。李子柒短视频的取景地就在她的家乡,位于四川平武县的一座山村,远处的高山、花海把这个村子和外界隔开,呈现出未经开发的原始面貌,村民们过着慢节奏的乡土生活。在李子柒的视频里,各类蔬菜瓜果应有尽有,她总是忙碌在种土豆、掰玉米的劳动中,以一个勤劳的"农夫形象"把生活过得安逸祥和,传递出古村淡泊含蓄的韵味。李子柒用朦胧而清新的视听语言来塑造家乡,这种"日出而作、日落而息"的乡村生活,契合了当代人对"桃花源"的想象。

2. 世外桃源里的生活之乐

乡村是人们祖辈生活的居所,有着独特的生活规律和乐趣。比起常见的有关烹饪、吃播的短视频,李子柒更注重追根溯源,发挥乡村的环境优势,从原料开始表现制作食物或工艺品的流程,酿酱油就从种下黄豆开始,煮粥就始于下地种稻米,想吃玉米她就从春天准备玉米芽,下地播种、出苗、到拔节、开花,直至成熟后收获,做出热气腾腾的玉米窝头、玉米饼,长达数月的玉米生长和加工浓缩于十分钟内,解答了"食物从何而来"的问题。此外,李子柒沉浸于学习传统手艺之中,构树皮造纸、蓝印花布等源自乡村的制作手艺,都被纤毫毕现地还原出来,可谓是"只有你想不到,没有李子柒做不到的",让众多短视频用户为其叹服。

李子柒常用"夏天的味道""豌豆的一生"等字眼作为视频标题,富有时间流动感。她把镜头对准乡间风物,以写意的轻音乐把制作农具、插秧割稻的繁重农活变得轻松,用乐观积极的态度看待乡村的繁重劳作,视频里的李子柒超越了角色本身,成为乡村生活的一个符号,召唤出停留于我们记忆中的旧时光。换言之,李子柒走红就在于她以美食为创作要点,由食物、手艺展开对饮食习惯、传统节日等传统生活的真诚表达,让年轻人能够认识和理解乡村,也让老一辈获得情感和身份的认同,让不同年龄和身份的用户产生共鸣。

3. 用短视频构建心中的"乌托邦"

李子柒用短视频传递了治愈温暖的体验,在她的视频里,乡村是低负担、慢节奏的,远远

比快节奏、高强度的都市要轻松惬意,但这种乡村体验并不等同于现实的乡村生活,是基于人们的精神消费需求所构建的景观,这种景观之所以能被观众喜爱,源于它建构了一个当代人心向往之的"乌托邦"。李子柒用短视频建构的乌托邦基于过去的、传统的农村经验,这类农村经验在虚构和剪辑等加工后被呈现给观众,建构出一个奇观化的、理想中的乡村。李子柒在小山村里悠然自得,通过她的努力耕作、栽培,使得故乡到处绿树成荫、果实丰收,她就像一个世外高人那样地做自己想做的事,不必为生计发愁。李子柒曾坦言:"如今人们整天忙于工作,始终处于焦虑和担忧,而在我的视频里,有着生活轻松美好的一面,能让观众获得愉悦和解压。"

李子柒是短视频创作类型化、作者化的成功代表,她把美食、乡村和古风有机结合起来,用短视频建构出一座当代的世外桃源,在给人治愈解压的同时,表现出独特的生活态度,在快节奏的现代生活中显得难能可贵。

四、拓展思考

1. 李子柒如何用短视频来构建当代人向往的"桃花源"?
2. 李子柒怎样把传统文化融入短视频创作,从而得到用户的广泛认可?
3. 短视频"网红"的不断涌现,对短视频行业的发展有何影响?

第三节 动画:《罗小黑战记》

一、课程导入

一只黑色大眼萌猫,一时间成了人们日常网络聊天的常用表情包,围绕这只小猫的各种周边产品也相继出现。这只可爱的小猫就是2011年中国内地独立动画制作人MTJJ及其工作室制作的一部2D(早期为Flash制作)动画片《罗小黑战记》中的罗小黑。《罗小黑战记》剧情简单短小,但内容趣味性强,制作精良。这部"泡面番"通过网络平台播放,更新缓慢,直到2019年8月27日才全部更新结束,但观众耐心与热度丝毫未减。"罗小黑"这一动画形象圈了大量忠实的粉,导演MTJJ凭借该动画片的热度进军动画电影。2019年9月7日,动画片同名大电影《罗小黑战记:不再流浪》正式公映,这部2D动画电影可视为动画片的前传,填补了罗小黑结识师父无限、失去空间系中的"领域"能力等内容,其世界观也与动画片一脉相承。番外漫画《蓝溪镇》于2018年开始连载,讲述老君与清凝仙子的故事也获得了较好的口碑。

二、影片信息

原作者：MTJJ

导演：MTJJ

编剧：MTJJ

配音：山新/皇贞季/笑谈/琪琪/藤新/图特哈蒙/桃宝

集数：28集正剧（未完结）+4集番外

每集时长：5—8分钟左右

制片地区：中国内地

动画制作：北京寒木春华动画技术有限公司

语言：普通话

首播日期：2011-03-17

播放平台：哔哩哔哩/优酷/乐视/腾讯视频等网络平台

英文名：The Legend of LuoXiaohei

故事简介：

猫妖小黑师从无限，因盗取天明珠被上古神兽谛听发现，被打回原形后重伤而逃，在流落街头之时，被单纯可爱的人类罗小白带回了家，起名罗小黑。罗小黑不是一只普通的猫咪，它极通人性，不吃猫粮，可爱调皮，很快和罗小白成为了好朋友。不久，罗小白带着小黑到乡下探望堂哥阿根和爷爷，在这里罗小黑结识了爱吃木头的团鼠比丢，比丢看似呆呆的，其实很狡猾敏捷，只有小黑能制服它。心地善良的罗小白决定让比丢重回森林。与此同时，谛听发动手下三匹长着翅膀的狼，搜寻着罗小黑的下落。谛听循着最强的妖气（阿根的）找到小黑和阿根一行人，与阿根展开激战之后并与阿根一行人相约去见老君评判。老君住在其灵质空间蓝溪镇老君山上的君阁之内，小白和老君相谈甚欢，反而成了好友。

离开蓝溪镇之后，阿根被坑，小白遇难，小黑强行妖化保护小白击退敌人。在阿根的讲述中，小白渐渐明白小黑的身份以及灵质空间等问题。小白被朋友山新接走后，阿根遭府先生等围堵，被困在灵质空间中，府先生继续寻找天明珠。小黑最终交出天明珠，变回人形并且与罗小白告别，领取新任务之后，又与故友罗小白重逢。

获奖记录：

2011年第8届中国动漫金龙奖最佳网络动漫提名；

2013年土豆映像节最佳网络剧奖提名、最佳人气播客奖提名；

2013年第10届中国动漫金龙奖最佳新媒体动画提名；

2015年第12届中国动漫金龙奖最佳绘本提名奖；

2015年第五届十大卡通形象评选年度卡通形象提名；

2015年金猴奖最具潜力动漫形象；

2015年金熊猫奖最佳动画形象提名；

2016年二次元未来峰会年度优秀动漫作品奖。

特色之处：

点线面勾勒出简笔动画，人妖神建构起和谐世界。

三、影片赏析

温情治愈之地：人妖神共处的世界

网络动画《罗小黑战记》，从2011年开始陆续播出，直到2019年才更新完毕，八年间只做了28集（每集5—6分钟），这部动画片可以称得上是国内更新速度最慢的动画系列片，隔月甚至隔年更新一集，甚至很多网友调侃道："小黑剧集更新日，家祭无忘告乃翁。"2019年8月27日当B站推出最后一集时，弹幕全是"有生之年"四个字。

八年里，《罗小黑战记》的口碑不断发酵，其微博粉丝量和各大网络平台的点击率不断上涨，相关的话题讨论也在众多社交平台上持续发酵，足以看出这部"泡面番"的影响力。近几年，围绕罗小黑及其强大的IP效应开发的大电影等一系列相关的动漫衍生品，均受到了观众的追捧。这从侧面反映出，中国网络动画在摸索自己的商业化道路。

《罗小黑战记》的导演MTJJ是独立动画制作人，当他看到2009年B站的兴起，为喜爱动画的人们提供了交流、视频上传的场所以及弹幕语言实时互动的现场感时，深受鼓舞。随着网络动画《十万个冷笑话》成为典型，获得不错的反响后，导演MTJJ和团队开始推出自己的Flash动画《罗小黑战记》。

《罗小黑战记》以清新质朴的二维手绘画风、平实舒缓的叙事风格见长，创造出一个人、妖、神共同相处的虚拟世界，内容也一改传统动画片中的"少儿逻辑"，内容定位普适化、大众化，适合不同年龄阶段的人观赏。片中夹带大量破壁二次元的吐槽与彩蛋，有意打破叙事的节奏，却与目标受众达成了默契互动。导演也会根据观众的弹幕，对后续内容进行一定修改，进一步满足受众需求。在故事建构、制作方式、营销模式等方面，网络动画《罗小黑战记》

都有所突破和创新,绘制了一幅"人妖神"共处的温情治愈图画。

1. 叙事内容普适化打破"少儿逻辑"法则

动画不同于真人演绎的影视作品,它有自身的思想表达使命,关键在于想象力的表达。因此,我们在屏幕上看到了妖怪、神鬼、动物拟人等超现实内容以及各种广泛题材。但视觉空间上的虚拟化,并不代表故事本身叙事逻辑可以存在问题,在虚拟世界中,编导也应该极力给观众建构一个合理空间,讲述一个不落窠臼的精彩故事。

在众多的国产动画剧情中,"少儿逻辑"往往是规范却又限定故事剧情的一套法则。为了满足动画对未成年人的教育意义,在剧情设计上,我国的国产动漫常因"剧情低幼化"为人诟病。《罗小黑战记》反其道而行之,追求的是大众化的接受方向,适合各个年龄阶段的人群观看。现实世界已被解构重建,人与妖怪没有传统意义上的好坏之分,世界中既有罗小白这样的人类,也有罗小黑这样的妖精,也有神仙老君。他们共处在一个世界中,没有完全的好坏之分,一个普通人与"异类"和谐共存,形成一个相互依赖的世界。全片不断尝试跳出前人所确立的二元对立的善恶观,在两者之间寻找中间地带,罗小白在得知小黑真实的猫妖身份之后,欣然接受,没有丝毫的抵触和拒绝,孩童般的纯真善良流露得自然感人。

《罗小黑战记》中讲述灵质世界,遵循"万物有灵"的世界观,一切生物都是由"灵"建构的,每个生命体都有属于自己的灵质空间。灵质空间是储存灵的地方,控制灵质的关键,它的存在是一切生命和能力的基础。人妖神不同生物的灵质空间是不同的,但生物之间彼此遵循着秩序和约定。妖精会馆给妖精制定了"不害人类,不暴露自己的妖精身份"等相关法则,会馆也有专门的负责人掌控一切秩序,资金、法宝、武力等各种资源实现共享,妖精和神仙如同人类一样可以上网看论坛、看书、工作,这种相处模式类似于独立于人界之外的另一个井然有序的社会。在故事的不断推进中,人妖神三者到底该如何相处,观众似乎得到了更深层次的思考,故事的主题变得耐人寻味。

2. 原创动画人物突破古典文学"IP"之围

国产动画中很多动画形象来源于古典文学作品,在《淮南子》《西游记》等较多名著中,可以找到大多数动画形象的依托蓝本。这类动画人物在原创力度上不足,大多流于对同一文化 IP 的反复利用与过剩描写。"顶流 IP"热度较高,投入市场后基本可以获得潜在市场,但过度使用,无形中也出现了同质化的快消费问题。哪吒、孙悟空、白蛇、花木兰等顶级 IP,被影视作品多次应用,虽精彩但创造力明显不足。相对而言,动画《罗小黑战记》中的动画人物尝试突破,原型均来自于动物,但同时又与中国古典文学中的"妖"与"神仙"进行巧妙结合,动物的形象被夸张化,写意化。为了捕获各个年龄阶层的观众,《罗小黑战记》还融入了很多

成年人和未成年人世界的流行"梗"。

"猫次元文化"在当下可以与温柔治愈之间形成联系,"吸猫""晒猫"深得那些面对社会竞争和生存压力转向追求舒适与自我的佛系宅男宅女的喜爱。罗小黑的形象,主体是全身通黑的大眼萌猫,可爱调皮,尾巴还可以分化为有意识体,软萌十足,这一形象让《罗小黑战记》拥有了广泛的接受群。动画中,小黑大部分的形象是人类社会中的一只弱小的黑猫,在遇到敌人时会变成庞然巨兽,在修炼结束后又会具备人形且有超能力。三种不同的形象可以进行巧妙地转变,小黑这一形象也变得立体。阿根也是具备人形的妖怪,他的身份在剧中模棱两可,到底是普通的妖精还是上古神兽玄离大人不得而知,具有神秘感。里面的农民伯伯的形象采用的就是"欢乐斗地主"中的农民形象,幽默且具有亲和力。住在灵质空间内的老君,已闭关三十年并沉迷 ACG,自称因为寂寞而立下许多誓言,誓言太多以至于已经出版了针对他誓言任务的资料书,他可以变换声音和形态,在剧情中是节能模式,所以是穿着不合身衣袍的小孩样,为了维持德高望重的形象,一直用苍老的声音说话,外貌和声音的不相符形成视听冲击,这一"反差萌"形象的塑造也是国漫中人物形象塑造中一个较好的突破。

3. 中国传统的美学精神建构意境空间

2D 动画制作手段和方式极其复杂,需要耗费大量的时间和精力进行绘制,《罗小黑战记》更新极其缓慢,很大一部分原因是因为背后制作工艺的复杂,几分钟动画需要大量手稿。

在画风的设计上,《罗小黑战记》保留了大量中国古典美学的风格,讲究"意境美",表现出"意在象外,情在境中"的美感。该片基本使用简笔画,勾勒简炼而绝少渲染,是同类中国风动画中辨识度较高的一部作品。简约的线条颇有中国画中"虚实相生"的美感,在罗小白一行人前往蓝溪镇时,简约线条并不妨碍对唯美自然风景的展现,小白一行坐船游走在湖面上,岸边是古风古韵的江南建筑群落,小桥流水,厅堂廊榭,朱红色的门掉了几块漆,陈旧中透露出几分古老。泛游于星夜湖上,星空点点,水天一色,无边无际,梦幻般的星空背景下只有船上人物的轮廓。这种点线面的巧妙组合,使二维动画的视觉平面瞬间变得开阔起来,大面积的留白让人与环境融为一体。

在表现老君山时,基本是用一些简单的线条勾勒出轮廓,寥寥几笔尽显老君山的巍峨,借火岩上清凝仙子与老君的雕塑刻画了两者邂逅的场景,把中国绘画中的"散点透视法"体现得淋漓尽致,画面处于一个平面中,却有空间的美感,给人的初步印象仿佛是一幅谐趣有意境的山水画。

4. 彩蛋和弹幕的实时互动增强受众观看兴趣

在播出时和观众之间,动画《罗小黑战记》形成了良好的互动,导演在设计时就有意识地

在剧中加入很多彩蛋,引起观者的兴趣。"彩蛋"一词并非影视专属,它源自西方复活节找彩蛋的游戏,寓意为"惊喜"。随着影视艺术的发展,"彩蛋"的形式也开始变得丰富多彩,形成了诸多的彩蛋类型。

在每一集的片头、片中、片尾里,《罗小黑战记》都藏有彩蛋。例如第1集3分29秒里出现了宫崎骏《哈尔的移动城堡》里的角色,罗小白在梦里遇到帅哥时,床单上写着"花痴""害羞"的字样,剧中多处场景出现导演的名字"MTJJ",罗小白和山新多次交流里出现了很多经典动画里的形象,如《疯狂动物城》的海报、哆啦A梦、小黄人、百变小樱的玩偶等,在漫展时还有海贼王、孙悟空等经典动画形象,这些彩蛋进一步将该作品与其他作品联系起来,与其他经典作品展开了对话,对特定的导演或优秀作品表示了尊敬,引起了观者的共鸣,达到了一场"门槛"内的狂欢。此外,由于动画《罗小黑战记》更新速度缓慢,导演为了安抚受众的情绪也设计了一系列彩蛋,例如在第6集0分15秒的木头上写到"不要催更",在6集4分18秒处写到"催更者斩"这种字样,可谓与观者之间形成一种良好幽默的隔空互动。

导演MTJJ在采访中说到,在每一集播出之后,他都会去看弹幕信息,了解观众的体验,更好地投入到下一次的创作。这种新兴的交互性传播方式相较于传统的视频媒体传播,提升了受众参与内容生产和消费的主动性,观众在积极互动交流中进一步形成了圈层文化。

作为国产原创动画,《罗小黑战记》具有超现实的动漫想象空间,剧情不落俗套,是一部值得赞赏的"泡面番"佳作,动画衍生出来的众多产品也得到了受众广泛亲睐,罗小黑的形象逐渐深入人心,导演MTJJ和其团队也在不断坚持创作,从动画片到动画电影不断突破,持续打造"罗小黑"这一银幕IP,让我们共同期待"罗小黑"系列能创造下一个银幕的绮丽神话。

四、拓展思考

1. 网络动画《罗小黑战记》有哪些创新之处?
2. 网络动画《罗小黑战记》对同名动画电影《罗小黑战记:不再流浪》有哪些借鉴意义?
3.《罗小黑战记》对中国网络动画的创作有哪些借鉴意义?

第四节 广告:《啥是佩奇》

一、课程导入

自2015年登陆中国市场,英国早教类动画片《小猪佩奇》在短短几年内爆红,不仅深受学龄前儿童欢迎,更在成人群体的传播,一跃成为现象级话题。这里探讨短片《啥是佩奇》为张

大鹏执导,系影片《小猪佩奇过大年》的先导宣传片。《啥是佩奇》在新浪微博上线推出后的仅一天内,相关话题就引发网友超过110万的讨论和16.7亿的阅读量,微信朋友圈之中,更是通过网友转发评论达到了病毒式传播效果。在2019年春节档到来之前,《啥是佩奇》以微电影广告的形式为电影《小猪佩奇过大年》成功造势,造就了"小猪佩奇"这一IP的温情招牌,同时在增强品牌广告传播效果的过程中,试图传递主流的情感价值观,成为社会舆论关注的热点。

二、影片信息

导演：张大鹏

主演：李玉宝/邵杰睿/杜翊

类型：短片

制片国家/地区：中国大陆

语言：汉语普通话

上映日期：2019-01-17(中国大陆)

片长：5分39秒/8分13秒(导演剪辑版)

故事简介：

又是一年农历春节即将到来,家住河北某山村的老汉李玉宝满心欢喜期待儿子一家回乡过年。在和儿子通话的过程中,他询问孙子的喜好,孙子提出想要"佩奇",这可难坏了李老汉,毕竟他可从来没见过那只粉红色的动画小猪啊！为了不让孙子失望,他动用一切手段,包括大队喇叭广播和跟乡亲们打听"啥是佩奇"。村民们有的说是女主播,有的说是洗洁精,有的说是猪,但无论如何都没有说到点儿上。好在皇天不负苦心人,李老汉终于知道了"佩奇"是何方神圣,他做好了万全准备,期待宝贝孙子的到来……

三、影片赏析

分裂之中自我缝合：《啥是佩奇》的现代情感症候

短视频广告是一种以互联网为主要传播形式,在各种新媒体平台上播放的、适合在移动状态和短时间休闲状态下观看的、高频推送的视频内容,时长几秒到几分钟不等。优秀的短视频广告具备一定的故事性。《啥是佩奇》作为2019年春节档电影《小猪佩奇过大年》的先导

宣传片,在传播上起到的作用远远超过了广告本身,结合"小猪佩奇"这一超强 IP 来看,这支短片爆红的原因除了依托于动画片本身的早教内容以外,"小猪佩奇"对于中国家庭产生影响的背后故事更值得我们探讨。

作为一部微电影性质的广告,剧情成为《啥是佩奇》最重要的部分。之所以这部短片能成为文化传播的现象级作品,与其主线剧情有着密不可分的关系。《啥是佩奇》的剧情虽然简明,但在我们所处社会下是具有强烈普遍性的教育意义:老汉李玉宝为了讨孙子欢心,四处打听,最后做出了惊艳所有人的"硬核小猪"。与清晰明了的剧情不同,简单的故事背后,导演进行了丰富的叙事结构搭建。

1. 中西异法:同源的情感演示

《啥是佩奇》的情节中牢牢抓住两个关键词:"春节"和"佩奇"。一个是汉族传统中一年一度最盛大、最重要的团聚节日,一个是深受孩童欢迎的早教动画。它们紧紧抓住农村留守老人和城市孩子的一个共同症结:缺乏陪伴。似乎只有在春节这样一个年轻人都回到老家的时节,村庄才被唤起生命力;同样,就算是跟着父母在城市中居住的孩子,也会因为父母忙碌的工作而失去应有的陪伴。

动画片《小猪佩奇》为我们展现的是一个理想的生活样貌,父母兄友日日陪伴,社区邻居友好互助。孩子们把对家庭的情感想象放置于动画片中,正如老人们日夜期盼春节的到来从而与归家的子孙们团聚。"春节"与"佩奇",虽产自不同的文化背景和时代理念,但因为对情感、对心理陪伴的共同追求而被置于一处而毫不冲突。在东方语境下重新阐释西方童话,使得短片本身产生了独特的解读意味。值得一提的是,短片中巧妙地将原本灵动可爱的动画版主题曲,改编为极具东方乡情的吹奏乐器——喇叭来演奏(在片中共出现两次),增强了喜剧效果。

2. 城乡差异:隔阂的情感空间

在短片中我们不难发现,导演有意营造一种比较极端的城乡差异。在大部分农村已经得到改造的 2019 年,导演仍旧选取通讯不发达的农村景象进行塑造,如放牧的生活、荒凉的山脊、科技的缺失等等。其对于城乡图景搭建的意欲从片名《啥是佩奇》中可见一斑。"啥"是中国环境中极具口语化和地方化的用语,以"啥是佩奇"作为标题,从一开始就为观众营造乡土化叙事的氛围。

在村里其他人已经可以购买智能手机的条件下,老人李玉宝由于节俭仍选择使用插着天线在山上才能连接通讯信号的老式手机。城乡发达程度差异导致"失联",而引发的不断追问形成了整个故事的核心冲突,也正是因为这种科技的断层将冲突的戏剧张力最大化。

通过查字典、广播询问、托问好友等多种方式,李玉宝找到了不一样含义的"佩奇"。在无数次阴差阳错的窘境和笑料中,老人最后得到在城里当过保姆的乡亲的"指点",完成了"粉色小猪"的制作。

3. 隔代相亲:移位的情感寄托

整个剧情大致分为"丢失—找寻—团聚"三部分,不难看出,影片摒弃广告插入的成分。短片中,李玉宝与儿子大为几乎很少发生直接有效的沟通:第一次主要的对话由孙子天天代接,以信号不好结束;第二次对话也因信号问题中断,并产生误解,关系低谷出现;第三次是大为接李玉宝进城,因之前的误解两人各说各话;紧接着是李玉宝在城里儿子家中,自顾自地掏出土特产而不管儿子"先吃饭"的建议。

在戏剧化的构建中,李玉宝一家代表了传统概念中的中国家庭:每个角色都一心为了整个家奉献,却不善沟通,常常错解真情。俗语之中的"隔代亲"也表达出类似含义。隔代亲是否意味着父子关系的冷漠?并非如此。正是因为隔代本身具有的巨大年龄差,使人更加自信于表达情感,而面对亲手抚养长大的儿女,父母往往羞于言辞,羞于示弱。短片的结尾,科技滞后和情感孤独造成的信息鸿沟因为有了家人的陪伴而全部消除,在电影院看电影的李玉宝甚至还能反过来给好友普及"视频彩铃"这一新事物,彻底消除了孤独的焦虑。

作为小猪佩奇大电影的先导预告片,《啥是佩奇》不仅成功地达成内容营销的目的,增强了品牌广告传播的渲染效果,丰富了品牌价值,扩大了品牌影响力,更通过温情的表达手法在春节假期到来之前,一定程度减轻了普通群众的返乡焦虑,与受众产生共鸣,更能对若干现实问题进行反思,如城乡差距现状、代际关系的情感表达、农村留守空巢老人等,满足了大众舆情的期待心理。

四、拓展思考

1. 你还能举出哪些优秀的微电影广告案例?(至少三个)
2. 通过对比,你发现这些广告剧情都有什么样的相似之处,它们的区别又是什么?
3. 你认为网络短视频广告的未来会朝向哪种形式发展?说出你的理解。

参考文献

一、参考书目

［苏］巴赫金.陀思妥耶夫斯基诗学问题[M].上海：三联出版社，1988.

［美］伯特·斯克拉.电影创造美国：美国电影文化史[M].郭侃俊译.北京：北京大学出版社，2018.

崔军.外国电影史[M].武汉：华中科技大学出版社，2018.

陈培爱.广告学概论[M].北京：高等教育出版社，2004.

陈彧.亚文化与创造力：新媒体技术条件下的粉丝文化研究[M].成都：四川大学出版社，2016.

［英］丹尼斯·麦奎尔.受众分析[M].刘燕南，李颖，杨振荣译.北京：中国人民大学出版社，2007.

付晓红.孤独迷宫——拉丁美洲电影的空间研究[M].北京：中国传媒大学出版社，2018.

费孝通.中国文化的重建[M].上海：华东师范大学出版社，2014.

高鑫.电视艺术学[M].北京：北京师范大学出版社，1998.

［法］古斯塔夫·勒庞.乌合之众：大众心理研究[M].冯克利译.北京：中央编译出版社，2017.

胡智锋.影视艺术概论[M].北京：高等教育出版社，2012.

胡智峰.电视节目策划学[M].上海：复旦大学出版社，2010.

［美］赫伯特·马尔库塞.审美之维[M].李小兵译.桂林：广西师范大学出版社，2001.

郝建.中国电视剧：文化研究与类型研究[M].北京：中国电影出版社，2008.

［英］克里斯·罗杰克.名流：关于名人现象的文化研究[M].闫楠、张信然、李立玮译.北京：新世界出版社，2002.

李岚，罗艳，莫桦.电视评估全攻略——理论、模型与实证[M].北京：中国广播影视出版社，2015.

［美］利昂·费斯汀格.认知失调理论[M].郑全全译.杭州：浙江教育出版社，1999.

陆扬.日常生活审美化批判[M].上海：复旦大学出版社，2012.

［美］罗杰·菲德勒.媒介形态变化：认识新媒介[M].明安香译.北京：华夏出版社，2000.

栾轶玫.新媒体新论[M].北京：人民出版社,2012.

莫林虎.电视文化导论[M].北京：清华大学出版社,2011.

倪学礼.电视剧剧作人物论[M].北京：中国广播电视出版社,2005.

[法]让·鲍德里亚.消费社会[M].刘成福,全志钢译.南京：南京大学出版社,2019.

Stjepan Mestrovic. Postemotional Society[M]. London：SAGE,1997.

[英]斯图尔特·霍尔.表征——文化表象与意指实践[M].徐亮,陆兴华译.北京：商务印书馆,2005.

孙浩.中国网络大电影产业发展研究[M].武汉：华中科技大学出版社,2019.

[苏]什克洛夫斯基.作为手法的艺术[M].方珊,等译.北京：三联书店,1989.

[法]尚·布希亚.物体系[M].林志明译.上海：上海人民出版社,2001.

[日]田中秀臣.AKB48的格子裙经济学：粉丝效应中的新生与创意[M].北京：人民邮电出版社,2014.

吴声.场景革命：重构人与商业的连接[M].北京：机械工业出版社,2015.

维克托·迈克舍恩伯格.大数据时代：生活、工作与思维的大变革[M].杭州：浙江人民出版社,2014.

雅文编著.完美罪行——品读希区柯克的悬疑电影[M].北京：中国友谊出版社,2009.

[法]雅克·朗西埃.图像的命运[M].张新木,陆洵译,南京：南京大学出版社,2014.

[美]约翰·费克斯.关键概念：传播与文化研究词典[M].北京：新华出版社,2004.

[美]约翰·费克斯.理解大众文化[M].王晓钰,宋伟杰译.北京：中央编译出版社,2001.

尹鸿.世界电影产业报告[M].北京：中国电影出版社,2014.

[德]扬·阿斯曼.文化记忆：早期高级文化中的文字、回忆和政治身份[M].金寿福,黄晓晨译.北京：北京大学出版社,2015.

曾一果.新媒介与青年亚文化·恶搞：反叛与颠覆[M].苏州：苏州大学出版社,2009.

朱月昌.广播电视广告学[M].厦门：厦门大学出版社,2000.

张燕,张江艺.中外影视作品赏析[M].北京：人民教育出版社,2007.

张燕,周星.亚洲电影蓝皮书2018[M].北京：中央编译出版社,2019.

张燕,周星.亚洲电影研究教程[M].北京：北京师范大学出版社,2017.

张燕,谭政.镜像之鉴——中韩电影叙事和观众比较研究[M].北京：中央编译出版社,2008.

张智华.中国网络电影、网络剧、网络节目初探：兼论中国网络文化建设[M].北京：中国

电影出版社,2017.

张智华.中国网络影视发展报告(2019)[M].北京：中国电影出版社,2020.

赵静蓉.文化记忆与身份认同[M].北京：生活·读书·新知三联书店,2015.

赵毅衡.符号学原理和推演[M].南京：南京大学出版社,2016.

赵子忠,赵敬.对话：中国网络电视[M].北京：中国传媒大学出版社,2011.

周星.电影概论[M].北京：高等教育出版社,2001.

周星,谭政.影视欣赏[M].北京：高等教育出版社,2004.

仲呈祥,张金尧.新世纪中国电视剧史论[M].北京：中国电影出版社,2013.

二、学术论文

鲍雪.解构澳大利亚电影产业[J].当代电影.2019(1)：52-56.

丁亚平."大电影"视域下的微电影的发展[J].艺术评论,2012(11)：27-32.

卡茜丝·克里安,朱嫣,朱冉洁.乌托邦的微光：非洲电影50年[J].北京电影学院学报,2016(5)：90-95.

罗艺军.论《红高粱》《老井》现象[J].电影艺术,1988(10)：34.

聂伟,吴舒.微电影：演变、机遇与挑战[J].上海大学学报(社会科学版),2012(4)：31-38.

任孟山.来自非洲的声音：瑙莱坞电影产业的崛起与启示[J].当代电影,2013(2)：131-134.

孙立军,刘跃军.数字互动时代的第三代电影研究与开发[J].北京电影学院学报,2011(4)：45-50.

孙媛.狂欢理论视阈下网络谈话节目的狂欢特质探析——以《奇葩说》为例[J].新媒体研究,2020(6)：98.

舒敏,张开扬.中国网络剧当下发展困境与对策[J].当代电视,2019(5)：89-92.

王家卫,约翰·鲍尔斯.怀旧记忆与文化传承——王家卫访谈[J].黄兆杰,宋晶晶译.电影艺术,2017(4)：43.

西蒙·杨,谭政.新西兰电影产业概况[J].电影艺术.2006(5)：119-123.

徐媛.基于狂欢理论视阈的网络自制综艺节目的文化研究[J].江苏：南京师范大学学报,2017：32.

尹鸿,许孝媛.2019中国电影产业备忘[J].电影艺术,2020(2)：38-48.

支菲娜,张琴.俄罗斯电影产业发展管窥[J].中国电影报,2013年12月12日.

张艺谋.唱一支生命的赞歌[J].当代电影,1988(2):81.

张燕,陈良栋.叙事转向·空间想象·身份意识———新世纪以来韩国谍战片的美学指向[J].民族艺术研究,2019年(4):18-25.

张扬,刘坤.澳大利亚电影的文化价值观演变[J].电影文学,2020(1):51-53.

张勇,强洪."非洲十年":2010—2019年撒哈拉以南的非洲电影发展[J].北京电影学院学报,2020(3):92-100.

张勇."电影节的魅惑"——西方电影节与非洲电影的文化身份研究[J].北京电影学院学报,2015(5):86-93.

周学麟."遥远的距离凝望着我们"——新西兰故事片电影工业百年发展掠影[J].当代电影,2007(5):128-131.